★ 大英博物館 ④
見 126-129頁

★ 倫敦塔 ⑫
見 154-157頁

★ 聖保羅大教堂 ⑩
見 148-151頁

史密斯區與史彼菲塔
Smithfield and
Spitalfields

城市區
The City

T H A M E S

南華克及河岸區
Southwark and
Bankside

★ 國會大廈 ⑧
見 72-73頁

0 公里　　　　1
0 英里　　0.5

N

格林威治及
布萊克希斯
Greenwich
and
Blackheath

★ 倫敦博物館 ⑪
見 166-167頁

★ 西敏寺 ⑦
見 76-79頁

全視野世界旅行圖鑑

倫 敦

倫敦牆

一名羅馬兵團士兵的墓碑築在城牆上。左手的寫字板暗示著他從事文書工作。

羅馬競技場

娛樂是殘酷的，格鬥士穿戴有如這尊小塑像，其生死博鬥是項受歡迎的表演。

羅馬會堂及公共集會廣場

舊倫敦橋

倫敦塔的現址

羅馬統治者宮殿

何處可見羅馬時期的倫敦

大部份羅馬時期的遺跡在西提區 (142-159頁) 及南華克 (172-179頁)。倫敦博物館 (166-167頁) 及大英博物館 (126-129頁) 有羅馬出土物的收藏，而倫敦塔旁的萬聖堂有羅馬瓷磚及地道 (153頁). 米特拉斯神廟的基座則陳列在維多利亞女王街的挖掘遺址。

這段羅馬牆於第3世紀為了防禦城市所建,從倫敦博物館可以看到

倫敦最好的羅馬鑲嵌畫 (mosaic) 鋪設於2世紀的地道,1869年在西提區中被發現,現置於倫敦博物館

604 艾瑟伯特王建首座聖保羅教堂

834 維京人第一次突襲

1014 挪威入侵者奧拉夫王拆毀倫敦橋以占領城市

884 阿弗烈大帝 (Alfred the Great) 執政

| 600 | 700 | 800 | 1000 |

中世紀的倫敦

倫敦的商業中心—西提區 (The City) 與政治中心—西敏區 (Westminster) 的歷史性分裂始於11世紀中期,當時愛德華一世在西敏區建立宮廷及修道院 (見76-79頁)。同時在西提區的商人自行設立機構及行會,倫敦則指派其首任市長。然而疾病肆虐,人口亦未遠超過羅馬時期的高峰5萬人。

城市的發展

□ 1200年 □ 現今

貝克特大主教
St Thomas à Becket
貝克特為坎特伯里 (Canterbury) 的大主教,由於和英王亨利二世起爭執,在1170 年被暗殺。後被封為聖徒,朝聖者常去參觀其聖殿。

房屋和商店突出於橋的兩邊。店員在屋內製造商品並住在商店上層。學徒則負責售貨。

倫敦橋
第一座石橋建於1209年並維持了600年。在1750年西敏橋建造之前,它是唯一一橫跨泰晤士河的橋樑。

聖湯瑪斯禮拜堂 (The Chapel of St. Thomas) 建於倫敦橋完成那年,是橋上最早的建築之一。

鐵欄杆

橋柱由釘入河床的木樁構成,並填有碎石。

狄克・惠丁頓
Dick Whittington
15世紀商人曾擔任三任的倫敦市長 (見39頁)。

獵鹿
此類運動是有錢地主的主要娛樂。

橋拱寬度從4.5公尺至10公尺不等。

倫敦記事

1042愛德華一世登基	1086年英格蘭的第一項調查報告-地籍簿出版		1191費哲文 (Henry Fitzalwin) 擔任倫敦第一任市長	1215英王約翰制定大憲章,賦予西提區更多權力	
1050	1100		1150	1200	1250
	1066 威廉一世在西敏寺加冕 1065 西敏寺落成		1176 動工興建倫敦橋	1240 第一次國會在西敏召開	

□ 中世紀時期

歷史上的倫敦

西元前55年，凱撒大帝 (Julius Caesar) 的羅馬軍隊入侵英格蘭，在肯特 (Kent) 上岸，並向西北推進直抵寬闊的泰晤士河，即今日的南華克 (Southwark)。那時對岸住著一些部落民族，但並無主要定居地。然而，在第二次羅馬軍入侵的88年後，此地已建立一小港口及商業社區。羅馬人在北岸跨河築橋並建立行政總部，稱之為倫丁尼姆 (Londinium)—古代塞爾特語 (old Celtic) 的名字。

倫敦市的象徵
－葛里芬怪獸

首都倫敦

倫敦很快成為英格蘭最大的城市，而1066年的「諾曼征服」(Norman Conquest) 時，它自然被選定為國都。定居地慢慢擴展並超過原先有城牆的城市，後於1666年大火中付之一炬。大火之後的重建工作則構成今日「西提區」(The City) 的基礎。但到了18世紀，倫敦與其四周定居地合而為一，其中包括向來為倫敦政教中心的西敏 (Westminster) 王室。18、19世紀期間，工商業的爆炸性成長使倫敦成為全世界最大、最繁榮的都市，並興起一批富裕的中產階級，他們建造的華宅房屋仍是首都中最優雅的部分。預期的財富也吸引上百萬人遠從鄉間及國外而來。他們擠在不合乎衛生的小房子裡，其中許多就位在西提區以東提供工作機會的碼頭邊。

到19世紀末，450萬人住在倫敦市內，另外400萬住在鄰近地區。第二次世界大戰的轟炸使市區慘遭蹂躪，碼頭和其他維多利亞時期的工業均告消失，導致在20世紀後半需展開重建工作。

以下的篇幅將重點說明倫敦發展史上的幾個重要時期。

從這張1580年的舊地圖可以看到倫敦市，及左下角的低地—西敏市

15世紀的圖稿表現出以倫敦橋為背景的倫敦塔

羅馬時期的倫敦

1世紀的
羅馬硬幣

　　西元1世紀羅馬人入侵大不列顛時，他們已經控制廣大的地中海區；但來自當地部落的猛烈反抗，如艾西尼族 (Iceni) 女王普迪西亞 (Boadicea) 的叛變使它難以掌控。然而到1世紀末，羅馬人仍繼續加強兵力。擁有港口的倫敦則發展成首都；到3世紀時，已有約5萬人住在這裡。而羅馬帝國於5世紀瓦解時，駐軍被撤回，留下城市給撒克遜人。

城市的發展

▨ 西元125年 ▢ 現今

公共澡堂

洗澡是羅馬人生活中很重要的一部分。這套攜帶型的衛生用品 (包括清理指甲的工具) 及銅製舀水碟子的歷史可以追溯至1世紀。

倫敦博物館 (Museum of London) 現址

羅馬要塞

聖保羅教堂 (St Paul's) 的現址

長方形會堂

羅馬公共
集會廣場

米特拉斯神廟

米特拉斯 (Mithras) 保護好人不受邪惡所害。這尊2世紀頭像位在其神廟中。

倫丁尼姆
Londinium

羅馬時期的倫敦是今日西提區的重要中心 (見142-159頁)。它位於泰晤士河上，昔日是與歐洲貿易的樞紐。

集會廣場與會堂
Forum and Basilica

集會廣場 (市場及集會場所) 及長方形會堂 (鎮公所和法庭) 距倫敦橋約200公尺。

倫敦記事				
西元前55年凱撒大帝入侵不列顛		200 城牆完竣		410 羅馬軍隊撤離
	西元61年普迪西亞叛變			
100	200	300	400	5

西元43年克勞迪斯 (Claudius) 建立羅馬時期的倫敦，並造第一座橋

▢ 羅馬統治時期

98-109頁
街道速查圖12-13

120-131頁
街道速查圖4-5,13

110-119頁
街道速查圖13-14

132-141頁
街道速查圖5-6,13-14

N

布魯斯貝利及費茲
洛維亞Bloomsbury
and Fitzrovia

史密斯區及史
波特區
Smithfield and
Spitalfields

蘇荷及特拉
法加廣場
Soho and
Trafalgar
Square

霍本及四法學院
Holborn and the Inns
of Court

科芬園及
河濱大道
Covent
Garden and
the Strand

西提區
The City

RIVER THAMES

南華克及河岸區
Southwark and
Bankside

南岸
South Bank

白廳及西敏寺
Whitehall and
Westminster

160-171頁
街道速查圖6-7,14,16

142-159頁
街道速查圖14-16

68-85頁
街道速查圖13,20-21

86-97頁
街道速查圖12-13,20

180-187頁
街道速查圖13-14,
21-22

172-179頁
街道速查圖6,16

大倫敦地區

倫敦於發展中逐漸將許多周圍的衛星城鎮併入，現在這個不斷向郊區擴張的都市被M25外環道路所圍繞。介於中央區以外至外環道路間的重要名勝見240-257頁。

大倫敦區域圖

M25
A1(M)　M11
Watford　Barnet　Enfield　A10
Edgware　Finchley　Walthamstow　A12
M1　A1　A405　A127
Ruislip　A1
M40　Uxbridge　Ealing　A40　Barking　Dagenham
M4　London City
Heathrow　A316　Greenwich　A2　Dartford　A2
Richmond　Wandsworth　Dulwich　Bexley
Staines　Wimbledon　Beckenham　A20
M3　Kingston-Upon-Thames　A23　Bromley　Orpington　M20
A3　Epsom　A21　M26
A3　M25　A21　M23

見下頁

0 公里　10
0 英哩　5

The Midlands　The North
A428
A1(M)　A10　M11
劍橋 Cambridge
Luton　Stansted
Felixstowe　Harwich
Hook of Holland (Hoek van Holland)
Zeebrugge

London City
Heathrow
M25
A127　Southend-on-Sea
Sheerness
Flushing (Vlissingen)
M2　A229　Ramsgate
坎特伯里 Canterbury　Dunkirk (Dunkerque)
North Downs
Ostend (Oostende)
M20　Folkestone　Dover
Gatwick　M23　Calais
Tunbridge Wells　A21　Channel Tunnel
A259　Boulogne
布萊頓 Brighton　Newhaven
Strait of Dover　Calais
Boulogne

N

圖例

☐	大倫敦地區
⚓	港口
✈	機場
═	高速公路
＝	公路

0 公里　25
0 英哩　15

CHANNEL
Dieppe

F R A N C E

倫敦中央地帶

　　書中介紹的大部份景觀都位於倫敦中央地帶的14個區域內,另外加上漢普斯德 及格林威治。如果你時間有限,可以從下列五個最多觀光重點的地區看起:白廳及西敏寺、西提區、布魯斯貝利及費茲洛維亞、蘇荷與特法加廣場,以及南肯辛頓和騎士橋。

216-223頁
街道速查圖3-4,11-12

232-239頁
街道速查圖23-24

漢普斯德 Hampstead

224-231頁
街道速查圖1-2

攝政公園及馬里波恩
Regent's Park and
Marylebone

格林威治及布萊克希斯
Greenwich and Blackheath

肯辛頓及荷蘭公園
Kensington and Holland
Park

南肯辛頓及騎士橋
South Kensington and
Knightsbridge

皮卡地里及
聖詹姆斯
Piccadilly and
St James's

210-215頁
街道速查圖9-10,17

194-209頁
街道速查圖10-11,
18-19

188-193頁
街道速查圖18-19

卻爾希 Chelsea

0 公里　　　　1

0 英哩　　0.5

認識倫敦

倫敦地理位置

英國首都倫敦，擁有700萬人口，面積601平方英哩 (1,580平方公里)。建於泰晤士河畔，為英國鐵路、公路的網路中心。遊客可以很容易地從倫敦到達英國其它主要觀光名勝區。

從南華克向東眺望泰晤士河

西歐

西歐

倫敦位於西北歐，與華沙同緯度，為歐洲最大都市及商業中心。倫敦有五座機場，到斯堪地那維亞、德國、荷蘭及法國等地均約1小時的飛行時間。也能由附近的港口連接北歐。與台灣間的航程約為15小時。

斯特拉福
Stratford-upon-Avon

牛津
Oxford

巴斯 Bath

溫莎 Windsor

Reading

史前石柱群 Stonehenge

Salisbury

溫徹斯特
Winchester

Southampton

Portsmouth

Poole

Isle of Wight

倫敦中央地帶的空中景觀

倫敦的魅力

本章以主題式地圖呈現出各具內涵的主旨，如「倫敦名人故居」、「博物館與美術館」、「教堂」等。地圖上展現的是精華點，其他則緊接於後兩頁中，並請參照「倫敦分區導覽」篇的內容。

每一觀光點均以色碼標示。

關於主題的細節描述會出現在地圖的次頁。

3 每一名勝的詳細資訊

對各區中的重要名勝都有深入的解說，且依照區域地圖中的編碼順序列出，同時提供相關的實用資訊。

4 倫敦的主要名勝

這些觀光點均有二頁或二頁以上的解說。如屬歷史性建築，可由剖面圖來理解其內部奧妙；而博物館與美術館有標示顏色的平面圖，輔助讀者找到重要的展覽。

實用資訊

每一條目均提供參觀該處所需的必要資訊，符號圖例則列於封底摺頁處。

最近的地鐵站　　　　　參照書後的街道速查圖

地址　　　　　　　　　名勝號碼

聖瑪格麗特教堂 6
St Margaret's Church

Parliament Sq SW1. □ 街道速查圖 13 B5. ℂ 0171-2225152. ─ ⊖ Westminster. □ 開放時間 每日上午9:30至下午5:00,週日下午1:00至5:30. ⬆ 週日上午11:00.

Ⓢ Ⓑ Ⓔ □ 音樂會.

開放時間　　提供之服務與設施

電話號碼

遊客須知提供你在計畫旅遊時所需的實用資訊。

主要名勝的正面外觀照片能使你很快地認出它。

紅色星號提示出建築群內最堪品味的部份，及屋內的藝術或展覽中最值得一看的作品。

重要記事欄扼要列出此名勝歷來發生的重要事件。

漢普敦宮的寬闊步道

聖詹姆斯公園的露天音樂台

倫敦塔的守衛

國會大廈

科芬園的聖保羅教堂

如何使用本書

　　這本「全視野世界旅行圖鑑」能幫助你在旅遊倫敦期間，遇阻最少，獲益最多。首先，「認識倫敦」這篇標示出城市的地理位置，將今日的倫敦置於歷史脈絡之下，並描寫這城市一年四季的主要活動。其中「倫敦的魅力」單元則是對該市特色的概述。其次，本書的重點篇「倫敦分區導覽」帶你環顧城市中各個有趣的名勝，並藉著地圖、照片，及細膩的插圖解析所有的重要景觀。此外更特別設計了五條徒步參觀路線，帶你到可能會忽略的地方。在「旅行資訊」篇裡，有各種最新而經詳加分析的旅人情報，包括住宿、用餐、運動、逛街及娛樂等。而「實用指南」將告訴你如何處理一切瑣事，包括寄信及搭乘大眾運輸工具。

倫敦分區導覽

　　本書將這個城市分為十七個觀光區，並對每一區域分章詳述。每章以該區具有代表性的生動照片開場，接著概述其區域特質及歷史，同時列出所涵蓋的重要名勝。各個名勝均已編號，而且清楚地標示在其區域圖上。隨後有一張大比例尺的街區導覽圖，其焦點對準本區最引人入勝的部份。藉著一貫的編號系統，可以很容易地找到你所在區域中的位置。接著出現於導覽圖之後的各頁名勝介紹，也依照此套編號順序進行。

本區名勝分類列舉區域中的名勝，包括：歷史性街道與建築、教堂、博物館及美術館、紀念碑、公園與花園。

淡紅色區塊在街區導覽圖上會有更詳盡的說明。

號碼精確地指出各名勝點在區域圖上的位置。例如 **6** 是指聖瑪格麗特教堂。

1 區域圖

　　為了方便讀者參照，各區的名勝均加以編號並標示在區域圖上。同時，圖上也顯示出地下鐵及主要幹線的車站及停車場位置，以協助遊客使用。

建築物外觀及細部照片的呈現，有助於遊客找到該處名勝。

區域色碼位在書中每頁邊緣，便於查詢各個對應區域。

交通路線資訊助你以大眾運輸工具快速抵達。

2 街區導覽圖

　　由這地圖可鳥瞰每個觀光區的核心。最重要的建築物是用深色凸顯出來，這有助於你在漫步該區時認出它們來。

位置圖指出你所在區域與周圍區域的相關位置。淡紅色區塊即指街區導覽圖範圍。

建議路線引導你逐一走過本區內最值一遊的景觀。

聖瑪格麗特教堂 **6** 也列在圖中。

紅色星號顯示千萬不可錯失的參觀點。

全視野世界旅行圖鑑

倫　敦

遠流出版公司

A Dorling Kindersley Book
Original title : Eyewitness Travel Guides : London
Text & Illustrations Copyright © 1993
Dorling Kindersley Limited, London
Chinese-language edition ©1997,1995
by Yuan-Liou Publishing Co., Ltd.
All rights reserved

全視野世界旅行圖鑑② 倫敦

①譯者/陳繼芳・曹永城・施定原・連玲玲・黃慧敏
審訂/傅朝卿
主編/黃秀慧
執行編輯/鄭富穗
企劃編輯/王祥芸
編譯/鄭富穗・吳倩怡・顏玉琴
版面構成/陳煥章・謝吉松
校對/楊俶儻・張明義・張義東・許邦珍・徐美慶

・

發行人/王榮文
出版/遠流出版事業股份有限公司
地址/台北市汀州路三段184號7樓之5
電話/(02)3653707　傳真/(02)3658989
YL*ib* 遠流博識網
http//:www.ylib.com.tw/
E-mail:ylib@yuanliou.ylib.com.tw
著作權顧問/蕭雄淋律師
法律顧問/王秀哲律師・董安丹律師

・

網片輸出/華遠科技股份有限公司
印刷/香港中華商務彩色印刷有限公司
二版一刷/1997年10月
行政院新聞局局版台業字第1295號
售價750元，缺頁或破損的書，請寄回更換
版權所有，翻印必究
Printed in Hong Kong
ISBN 957-32- 3302-9　英國版 0-75130-009-8

遠流出版公司

本書所有資訊在付印之前均力求最新且正確，
但有部分細節像是電話號碼、開放時間、價格、
美術館場地規劃、旅遊訊息等，不免更動，
讀者使用前請先確認為要。若有相關新訊，
歡迎隨時提供予遠流視覺書編輯室，作為再版更新之用。

本書的樓層標示採英式用法，即以「地面樓」表示本地
慣用之一樓，其「一樓」即指本地之二樓，餘請類推。

目錄

羅利爵士肖像(1585)

認識倫敦

貝德福特廣場大門

騎士精神

中世紀騎士以勇氣與榮譽為理想。伯恩瓊斯 (Edward Burne-Jones, 1833-1898) 描繪英格蘭的守護聖徒喬治從這條龍手中解救一位少女。

喬叟 *Geoffrey Chaucer*

詩人兼海關財務長 (見39頁) 以「坎特伯里故事集」最為人所頌讚，它創造出14世紀英國的富裕景象。

何處可見中世紀倫敦

1666年大火 (見22-23頁) 後僅留下少數遺跡，如倫敦塔 (154-157頁)、西敏廳 (72頁)、西敏寺 (76-79頁) 及一些教堂 (46頁)。倫敦博物館 (166-167頁) 藏有工藝品，而泰德藝廊 (82-85頁) 及國家藝廊 (104-107頁) 有繪畫，包括英國地籍簿在內的手稿則存放於大英圖書館 (129頁) 及檔案保存所 (137頁)。

倫敦塔 (The Tower of London) 始建於1978年並成為自治市的皇權中心之一

倫敦橋平面圖

這座橋有19座拱以連接兩岸，許多年來它一直是倫敦最長的石橋。

14世紀的玫瑰窗仍然保留在叮噹監獄附近的溫徹斯特宮

13世紀的朝聖者前往坎特伯里

	1348 黑死病導致數千人喪生	1394 葉維爾 (Henry Yevele) 改裝西敏廳	從查理一世的國璽可看到中世紀國王的模樣
1350		1400	1450
	1381 鎮壓農民叛亂	1397 惠丁頓出任市長	1476 卡克斯頓在西敏建立首家印刷廠

伊莉莎白女王時期的倫敦

　　16世紀君主集權更甚於前。都鐸王朝的太平盛世，使藝術與商業大為興盛。由於探險家開發了新世界，英國的文藝復興於伊莉莎白一世時期達於頂峰，對世界文化最有貢獻的英式劇院亦在此時誕生。

布幕

城市的發展
■ 1561年　　□ 現今

莎士比亞環球劇場

伊莉莎白時期的劇院為木造半頂式，因此在惡劣天氣必須取消表演。

舞台上的包廂成為場景的一部分。

簾幕前的舞台地板有門，以供特殊效果的表演。

死亡的賭注

都鐸王朝對待異議份子極為嚴屬。1555年伊莉莎白女王的姐姐瑪麗一世在位時，拉提姆及黎德利主教即以異端罪名致死。賣國賊的下場通常是被吊死、溺斃或被五馬分屍。

劇場舞台下層的正廳後排，一般人都站在那裡觀賞表演。

打獵與放鷹

這塊椅墊套的圖案描繪16世紀流行的娛樂活動。

倫敦記事

1536亨利八世的第二任妻子安寶琳被處死

1535 摩爾爵士 (Sir Thomas More) 因判亂罪被處死

捕鼠人及其他鼠疫控制者都無法阻止瘟疫的流行

1534 亨利八世與羅馬天主教正式決裂

| 1530 | 1550 |

1553 愛德華駕崩，由其妹瑪麗一世繼位

1547亨利八世駕崩，由其子愛德華六世繼位

□　伊莉莎白統治時期

廂廊是為常去劇院的有錢人而設,可在舒適的座位上看戲。

伊莉莎白一世
這位「處女女王」端坐著讓人畫肖像以慶祝1588年西班牙戰爭的勝利。

槍刺
流行於貴族間的高速運動,目的在於將對手擊下馬。

階梯式座位

天文鐘
1540年在漢普敦宮製造,它顯示太陽繞地球而轉。

觀眾入口

何處可見伊莉莎白時期的倫敦

1666年大火毀了整個西提區,幸運的是中聖殿廳 (見139頁)、斯特伯客棧 (141頁) 及西敏寺 (76-79頁) 內的聖母堂等未受波及。倫敦博物館 (166-167頁)、維多利亞與愛伯特博物館 (198-201頁) 及傑弗瑞博物館 (244頁) 有精巧家具與工藝品。城外是漢普敦宮 (250-253頁) 及蘇頓屋。

1603年伊莉莎白一世曾在中聖殿廳的內挑樑屋頂下觀賞莎士比亞的劇作「第十二夜」

幼鮭壺 (Parr Pot) 現存於倫敦博物館, 1547年由倫敦的威尼斯工匠製作

1563 瘟疫橫掃歐洲

1570 杜雷克首航至西印度群島

1584 羅利 (Walter Raleigh) 首次嘗試殖民美洲

1588 杜雷克擊敗西班牙艦隊

1591 莎翁首齣劇作產生

| 1560 | 1570 | 1580 | 1590 |

1558瑪麗一世去世,伊莉莎白女王登基

以進口絲和天鵝絨製的手套

1603 伊莉莎白女王去世,詹姆斯一世繼位

復辟時期的倫敦

1642年爆發內戰，商人階級要求部分君主政權應讓與國會。此後英吉利共和國轉由克倫威爾領導的清教徒所控制。清教徒禁止單純娛樂，如跳舞、看戲等，因此就難怪查理二世在1660年恢復君主專制時會大受歡迎。然而，該時期也發生了兩大悲劇：瘟疫 (1665) 及大火 (1666)。

城市的發展

■ 1680年　　□ 現今

聖保羅大教堂被大火所毀，它一直向東延燒至Fetter Land。

倫敦大橋在大火中倖免於難，但橋上的許多建築物均被燒燬。

克倫威爾
Oliver Cromwell
從1653到去世的1658年間，他領導國會軍隊並擔任護民官。在復辟時期，他的屍體被挖出並懸於Tyburn的絞刑台 (海德公園附近，見207頁)。

查理一世之死
國王因暴虐無道而於陰冷之日 (1649年1月30日) 在國宴廳外被斬首 (見80頁)。

查理一世
主張「君權神授說」，激怒國會並成為內戰的原因之一。

倫敦記事

1605 福克斯 (Guy Fawkes) 企圖炸毀國王和國會，但未成功

1623 莎士比亞第一部作品出版

1625 詹姆斯一世駕崩，由其子查理一世繼任

1642國會公開違抗國王，內戰開始

皇家騎兵隊所戴有羽毛的帽子

1649 查理一世被處死，共和時代開始

1620	1640	1650

□ 復辟時期

牛頓的望遠鏡

物理學家及天文學家牛頓 (1642-1727) 發現地心引力。

丕普斯

丕普斯 (Samuel Pepys) 的日記記載許多宮廷生活的情形。

倫敦塔恰好在火場範圍之外。

1666年的大火

一位荷蘭畫家畫下大火的景象，它延燒了五天，13,000幢房屋付之一炬。

瘟疫

1665年大瘟疫流行時，人們用馬車收集屍體，然後運到市區外的大墳場。

何處可見復辟時期的倫敦

列恩設計的教會和聖保羅大教堂 (見47頁, 148-151頁) 與瓊斯的國宴廳 (80頁) 並列為倫敦最著名的17世紀建築。規模較小者則有林肯法學院 (136頁) 及布市 (165頁)。倫敦博物館 (166-167頁) 有精巧的當代室內裝潢，大英博物館 (126-129頁) 及維多利亞與愛伯特博物館 (198-201頁) 亦有相關藏品。

漢姆屋 (Ham House) 建於1610年，但到17世紀末才擴建。它有當時英格蘭最精緻的室內設計

魯本斯 (Peter Paul Rubens) 於1636年為瓊斯國宴廳的天花板作畫 (80頁). 這是其中一幅鑲板

1664-5 十萬人死於瘟疫

1666大火

1685 查理二世去世詹姆斯二世繼任

1692對勞埃 (Lloyd's) 開放第一個保險市場

1660	1670		1690

1660 查理二世復辟

1681倫敦陶匠所製理髮師的碗

1688 詹姆斯因支持新教徒的威廉三世而被驅逐

1694 彼得森 (William Paterson) 設立第一家英格蘭銀行

喬治王時代的倫敦

城市的發展

■ 1810年　□ 現今

1694年創立的英格蘭銀行促進倫敦的繁榮成長，到1714年喬治一世即位時，它已成為重要的金融及商業中心。擁有倫敦西區房地產的貴族開始設計高雅的廣場和連棟屋以留宿新近致富的商人。如亞當兄弟、索恩及納許等建築師則發展時髦的中型住宅。就像英國的畫家、雕刻家、作曲家及工匠一樣，這些建築師也從歐洲各大首都擷取靈感。

喬治一世
在位期間
:1714-27

曼徹斯特廣場
(Manchester Square) 建於1776-78年。

波特曼廣場
(Portman Square)
在1764年興建時位於鎮郊。

大坎伯蘭廣場

大坎伯蘭廣場 (Gerat Cumberland Place) 建於1790年。

葛羅絲凡納廣場
Grosvenor Square
梅菲爾區中最大最古老的廣場之一，現仍留有少數舊房子。

碼頭
有計畫興建之碼頭操縱了世界貿易的成長。

倫敦記事

1714 喬治一世
登基

1727 喬治
二世即位

1717 興建漢諾威
(Hanover) 廣場，
開始西區的發展

1729 衛斯理建立衛理公會

1759 裘園落成

1768 皇家藝
術學院成立

1760 喬治三世
登基

1720　　　1740　　　1760　　17

□ 喬治王時代

約翰・納許 John Nash

時髦的納許利用古典式主題變化以塑造18世紀的倫敦,攝政公園 (Regent's Park) 旁坎伯蘭連棟屋的拱門即為一例。

何處可見喬治王時期的倫敦

海馬克皇家劇院 (326-327頁) 的門廊使1820年代的倫敦增添流行品味。在帕爾摩街 (92頁) 上,巴利的「改革」及「旅行者」兩家俱樂部也同樣的引人遐思。大部分倫敦西區的廣場都有喬治王時期的建築,而弗尼爾街 (170頁) 留有不錯的小規模居家建築。維多利亞與愛伯特博物館 (V&A) 有銀器,倫敦銀庫 (141頁) 則有銀器出售。泰德藝廊與索恩博物館 (136-137頁) 所陳列的霍加斯畫作顯示出當時社會情形。

這座英國長形鐘 (1725) 由橡木與松木製成並帶有中國風味,現存於 **V&A**

喬治王時期的倫敦

這張地圖出版於1828,現在倫敦西區的規畫仍與當時十分類似。

庫克船長

探險家庫克船長 (Captain Cook) 於1768-1771年環遊世界而發現了澳洲。

巴克利廣場 Berkeley Square

建於1730及40年代,一些獨具特色的老房子還保留在廣場西側。

鑄鐵藝術

手工藝在當時很發達。這座華麗的欄杆位於曼徹斯特廣場。

美國獨立宣言的簽署

1776 隨著美國獨立宣言的發佈,英國失去該殖民地

1802 證交所正式成立

1811 喬治三世發瘋,其子喬治攝政

1820 喬治三世過世,攝政王繼位為喬治四世

1830 喬治四世過世,其弟威廉四世繼位

| 1800 | 1810 | 1820 | 1830 |

1829 倫敦第一輛馬拉公車

維多利亞時期的倫敦

今日的倫敦多半是維多利亞時期留下來的。直到19世紀初期，首都還侷限於原始的羅馬城市，再加上西敏及梅菲爾，周圍環以布朗敦 (Brompton)、艾靈頓、貝特西 (Battersea) 等村莊。1820年代起，這些綠地被因工業化而吸引來的人口所占滿。快速的擴展為城市帶來挑戰。1832年爆發霍亂大流行；而1858年泰晤士河發出強烈惡臭，國會亦被迫休會。之後巴札傑特 (Joseph Bazalgette) 為泰晤士河兩岸設計下水道系統才減緩此一問題。

加冕那年的維多利亞女王

城市的發展
■ 1900年　　□ 現今

建築物長560公尺 (1850呎)，高33公尺 (110呎)。

大約有1萬4千人從世界各地而來，帶了超過十萬件展覽品。

啞劇
始於19世紀傳統的家庭聖誕節娛樂至今依然流行 (見326頁)。

士兵們於開幕前在地板上行軍並跳躍，以測試其強度。

海德公園的大榆樹保留不動，展覽則在周圍展開。

水晶噴泉有8公尺 (27呎) 高。

自長廊懸垂而下的掛毯及彩繪玻璃。

倫敦記事

1837 維多利亞女王登基

1851 萬國博覽會　萬國博覽會的季票

典型維多利亞華麗風格的威伯伍 (Wedgwood) 瓷盤

1861愛伯特親王逝世

1860

1836 第一座倫敦火車站在倫敦橋啟用

1840 希爾 (Rowland Hill) 引進便士郵政

1863 世界第一條地下系統的都會鐵路正式啟用

1870 第一座收容窮人的建築物 Peabody Buildings 建於黑修士路

□ 維多利亞王朝

鐵路

1900年時，類似這條蘇格蘭線的快速火車已經行駛全英。

何處可見維多利亞時代的倫敦

宏偉的建築最能反映這個時代的精神，特別是火車站、肯辛頓博物館 (194-209頁) 及皇家愛伯特廳 (203頁)。雷頓館 (214頁) 有保存很好的內部裝潢。在維多利亞愛伯特博物館及倫敦運輸博物館 (114頁) 都有相關展品。

電報機

新發明的通訊技術使得商業更易於擴展，例如這部1840年的電報機。

水晶宮 *Crystal Palace*

1851年5月到10月間，有6百萬人參觀帕克西頓 (Joseph Paxton) 的這座工程鉅獻。1852年它被拆除並在倫敦南部重新組合，直到1936年被大火燒燬。

這所檔案局是維多利亞時期哥德式建築 (137頁)

1851年的萬國博覽會

這場在海德公園水晶宮所舉行的博覽會慶賀著工業、科技發展及大英帝國的擴張。

禮服

維多利亞時代，精緻講究的男裝被較樸素的晚宴西裝所取代。

攜帶絲質大禮帽用的特製箱子

1889 倫敦郡議會 (LCC) 成立

1891 第一幢倫敦郡議會建築建於Shoreditch

1899 引進第一輛公共汽車

1901 維多利亞女王去世，愛德華七世繼任

1880　　**1890**　　**1900**

1890 從河岸到史塔威的地下電車通車

波爾戰爭 (Boer War) 的紀念扇，此戰於1903年結束

兩次世界大戰期間的倫敦

克立夫的裝飾
藝術瓷器

　　一次世界大戰後的社會急切地掌握20世紀初的新發明，如汽車、電話、通勤運輸等。而電影帶來大西洋彼岸的文化，尤其是爵士樂和搖擺樂。維多利亞時代的社會限制已經被捨棄，人們聚集在俱樂部、舞廳跳舞。但緊接著於1930年代的全球經濟大恐慌來臨，其影響在第二次世界大戰爆發時都未曾消褪。

城市的發展
▨ 1938年　　□ 現今

在前往時髦的西區夜總會時仍必須穿著正式晚禮服，包括男、女用的帽子。

通勤

倫敦新的外圍郊區因地下鐵的建造變得大受歡迎。北部是「都會地」(Metroland)，以穿越赫特佛郡 (Hertfordshire) 的都會線為名。

流行趨勢

亮麗、流暢的新款式與維多利亞及愛德華時代的繁瑣細膩恰成對比。這套茶會服是出自1920年代。

倫敦街景

葛瑞芙哈君 (Maurice Greiflenhagen) 的繪畫 (1926) 捕捉到入夜後倫敦的喧囂情景。

倫敦記事

這枚1914年的勳章，是在婦女爭取投票權運動中鑄造的

|1910 | | 1920 |

1921 北環路 (North Circular Road) 連接北部郊區

1922 第一家BBC國家廣播電台成立

1910 喬治五世繼承愛德華七世的王位

騎馬戰仍用於一次大戰 (1914-18) 的中東戰役

□ 兩次大戰時期

早期的電影
倫敦出生的卓別林 (Charlie Chaplin,1889-1977) 是默片及有聲電影的紅星,此為「城市之光」的劇照。

從1924到1931年,有7座戲院建於倫敦市中心。

二次大戰與閃電戰
二次大戰首次經歷到大規模的全民轟炸,將戰爭的恐懼帶到倫敦人的家門口。數千人死於家中,而許多人躲到地鐵車站避難,小孩則被撤到鄉間安全的地方。

一次大戰時,婦女被招募到工廠工作,因男人都去打仗了

喬治六世
柏利 (Oswald Birley) 畫下這位在戰時成為抵抗及團結典範的國王。

早期的公共汽車車頂可以打開,就像舊式的馬拉公車。

通訊
收音機提供每個家庭娛樂與資訊。這是1933年的機型。

整個時期報紙發行量大為增加,1930年先鋒報 (Daily Herald) 每天賣出200萬份。

1940及1941年的轟炸使城市滿目瘡痍

美國股市崩盤帶來世界經濟大恐慌

1939 二次世界大戰爆發

5

1930

1927 第一部有聲電影上映

1936 愛德華八世為了和美國離婚婦女辛普森 (Wallis Simpson) 結婚而放棄王位

1940 邱吉爾 (Winston Churchill) 出任首相

戰後的倫敦

　　二次大戰的轟炸摧毀了倫敦大部分的建築，之後並沒有把握可供發揮想像的機會，一些設計不良的戰後產物已被夷平。但到了1960年代，倫敦在時裝及流行音樂方面成為活躍的世界領導者，「時代」雜誌稱之為「搖擺倫敦」。

城市的發展

　□ 1959年　　　□ 現今

披頭四 *The Beatles*
利物浦 (Liverpool) 的流行樂團 (攝於1965年)。在1963年以活潑、直率的歌聲迅速竄升為巨星級合唱團，象徵1960年代倫敦的無憂無慮。

柴契爾夫人
英國第一位女首相 (1979-90) 大力推行市場導向政策，促進了1980年代的繁榮。

英國節
戰後整個城市的士氣藉由英國節大為提高，這項慶典是紀念1851年萬國博覽會一百週年 (26-27頁)。

皇家慶典音樂廳 (Royal Festival Hall, 1951) 是慶祝活動的重點 (184-185頁)。

通信塔 (Telecom Tower, 1964) 高180公尺，聳入費茲洛維亞的天際。

勞埃大廈 (Lloyd's Building, 1986) 是羅傑斯的後現代主義者象徵。

倫敦記事

1948 奧運會在倫敦舉行

OLYMPIC GAMES
LONDON 1948
OFFICIAL SOUVENIR

1952 喬治六世去世，其女伊莉莎白二世即位

「迷你車」成為1960年代的象徵：它們小巧而機動，代表了這十年中隨心所欲的情緒

| 1945 | 1950 | 1955 | 1960 | 1965 |

1951 舉行英國節

1954 取消二次大戰時的限糧政策

RATION BOOK

1963 國家劇院於Old Vic成立

1945 二次大戰結束

□ 戰後的倫敦

船塢區的輕型鐵路

1980年代，一種新穎、無人駕駛的火車開始載客至開發中的船塢區 (Docklands)。

後現代建築

1980年代起的建築新浪潮是對現代主義者冰冷、僵硬形式的反動。有些高科技建築大師如羅傑斯 (Richard Rogers) 等在其設計中強調結構特徵；其他如法瑞爾 (Terry Farrel) 則採取一種較戲謔的手法並模仿古典式特色，例如圓柱。

青年文化

隨著新近形成的流動性及購買力，年輕人對二次大戰後的英國流行文化發展具有影響力。音樂、時裝與設計愈來愈迎合他們善變的品味.

龐克 (punks) 是1970及1980年代的現象，他們的服裝、音樂、髮型及嗜好都故作驚人

查理王子
Prince Charles

他較偏好古典風格，因而直言不諱地批評許多倫敦的新近建築。

加拿大大樓 (Canada Tower,1991) 是倫敦最高的建築，由培里 (Cesar Pelli) 設計 (245頁)。

查令十字商業大樓 (Charing Cross, 1991) 是棟玻璃帷幕建築，位於維多利亞式車站上方。

1977 女王登基25週年紀念;地下鐵 Jubilee線開工

1984 泰晤士河屏障完工

薇薇安的服裝在1980及1990年代均贏得獎項

1986 大倫敦市議會廢止

1970	1975	1980	1985	1990	1995

1971 建造新倫敦大橋

1982 倫敦最後一個碼頭關閉

1985 衣索比亞饑荒，發起救援運動

1992 加那利 (Canary) 碼頭擴建工程開始

倫敦歷代統治者

　　自1066年起，倫敦一直是英國首都，當征服者威廉首開先例在西敏寺舉行加冕禮之後，繼位的國王和女王都在倫敦留下足跡，本書描述的許多地方都與王室有關：亨利八世在瑞奇蒙 (Richmond) 打獵；查理一世在白廳大道被處決；年輕的維多利亞女王在皇后大道上騎馬。王室也在許多倫敦的慶典中被稱頌著 (見52-55頁)。

1413-22 亨利五世 Henry V

1509-47 亨利八世 Henry VIII

1399-1413 亨利四世 Henry IV

1485-1509 亨利七世 Henry VII

1066-87 征服者威廉William the Conqueror

1087-1100 威廉二世 William II

1100-35 亨利一世 Henry I

1135-54 史蒂芬 Stephen

1327-77 愛德華三世 Edward III

1483-85 理查三世 Richard III

1050	1100	1150	1200	1250	1300	1350	1400	1450	1500
諾曼王朝		金雀花王朝					蘭開斯特	約克	都鐸
1050	1100	1150	1200	1250	1300	1350	1400	1450	1500

1154-89 亨利二世 Henry II

1189-99 理查一世 Richard I

1199-1216 約翰 John

1216-72 亨利三世 Henry III

1307-27 愛德華二世 Edward II

1272-1307 愛德華一世 Edward I

1461-70及1471-83愛德華四世 Edward IV

1422-61及1470-71 亨利六世 Henry VI

1377-99 理查二世 Richard II
派里斯 (Matthew Paris) 的13世紀編年史中有國王理查一世、亨利二世、約翰及亨利三世的畫像

1483愛德華五世Edward V

553-58 瑪麗一世
Mary I

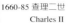

1660-85 查理二世
Charles II

1685-88 詹姆斯二世
James II

1689-1702 威廉與
瑪麗William and
Mary

1702-14
安 Anne

1714-27
喬治一世
George I

1603-25 詹
姆斯一世
James I

1837-1901 維多利亞Victoria

1727-60 喬治二世
George II

1901-10
愛德華七世
Edward VII

1936 愛德華八世
Edward VIII

1952 伊莉莎白二世
Elizabeth II

50	1600	1650	1700	1750	1800	1850	1900	1950	2000
	斯圖亞特王朝		漢諾威王朝				溫莎王朝		
50	1600	1650	1700	1750	1800	1850	1900	1950	2000

1649-60 克倫威爾
(Oliver Cromwell)統治
下的共和時代 (The
Commonwealth)

1625-49 查理一世
Charles I

1558-1603 伊莉莎白
一世Elizabeth I

47-53 愛德華六世
Edward VI

1760-1820 喬治三世
George III

1830-37 威廉四世
William IV

1820-30 喬治四世
George IV

1910-36
喬治五世
George V

1936-52 喬治十字勳章上
的喬治六世 (George VI)

倫敦的魅力

　　在分區導覽篇中將介紹倫敦近300個有趣的地方。從好玩的電影博物館 (184頁)，到毛骨悚然的舊手術教室 (Old Operating Theatre, 176頁)；從古代的查特豪斯 (Charterhouse)，乃至現代的加那利碼頭 (245頁) 等包羅萬象。為了幫助你充分利用停留倫敦的時間，以下20頁是飽覽倫敦美景最省時的指南。博物館與美術館、教堂、公園與花園皆各自獨立一章，並簡介倫敦著名的人物及慶典活動。每一景點都可在「倫敦分區導覽」中找到完整說明。以下便是可作為起點的10大觀光名勝。

倫敦十大絕佳參觀點

聖保羅大教堂
見148-151頁

漢普敦宮
見250-253頁

白金漢宮衛兵交接儀式
見94-95頁

大英博物館
見126-129頁

國家藝廊
見104-107頁

西敏寺
見76-79頁

塔索夫人蠟像館
見220頁

國會大廈
見72-73頁

倫敦塔
見154-157頁

維多利亞與
愛伯特博物館
見198-201頁

西敏橋與國會大廈

倫敦名人故居

倫敦許多有名的人物是因身為倫敦人而聞名。如丕普斯、列恩、約翰生 (Dr. Samuel Johnson)、狄更斯等 (見38-39頁)。然而作為一個國際性文化中心，英國首都也一直吸引海外的名人。有些著名的訪客是為避開家鄉的戰亂或迫害，有些則前來工作或進修。在某些情況下，他們與倫敦的關係是鮮為人知且令人驚訝的。

希寇爾 *Mary Seacole* (1805-81)
這位牙買加裔作家及克里米亞戰爭中的護士曾先後住在Tavistock街及派丁頓的劍橋街。

Regent's Park and Marylebone

華格納
Richard Wagner (1813-83)
1877年這位德國歌劇作曲家住在貝斯華特 (Bayswater) 歐姆廣場 (Orme Square) 12號，他從那裡只要穿越公園就可以到皇家愛伯特演奏廳指揮 (見203頁)

South Kensington and Knightsbridge

Kensington and Holland Park

亨利・詹姆斯
Henry James (1843-1916)
這位美國小說家住在梅菲爾 Bolton Street 3號，後來搬到肯辛頓de Vere植物園34號。

艾森豪
Dwight Eisenhower (1890-1969)
二次大戰期間，他在梅菲爾葛羅斯凡納廣場 (Grosvenor Square)的住所中研擬入侵北非計劃。

Chelsea

琳達
Jenny Lind (1827-87)
這位瑞典的南丁格爾一度住在肯辛頓Old Brompton Road 189號。

馬克吐溫 *Mark Twain* (1835-1910)
著有「哈克貝里・費恩歷險記」(Huckleberry Finn) 的美國作家從1896到1897年住在泰德沃斯廣場 (Tedworth Square) 23號。

馬志尼 *Giuseppe Mazzini* (1805-72)

義大利統一的功臣，1837年被驅逐到倫敦並在Gower Street 183號住到1840年為止。他為義大利僑民在Hatton Gardon 5號設立一所學校。

馬克思 *Karl Marx* (1818-83)

這位德國哲學家曾住在Dean Street 28號；並在大英圖書館閱覽室寫下資本論一書（見129頁）。

Bloomsbury and Fitzrovia

Smithfield and Spitalfields

Holborn and the Inns of Court

Soho and Trafalgar Square

Covent Garden and the Strand

The City

adilly d St nes's

South Bank

Southwark and Bankside

Whitehall and Westminster

R I V E R T H A M E S

0 公里 1

0 英哩 0.5

甘地 *Mahatma Gandhi* (1869-1948)

印度獨立運動的領導者，1889年他在內聖殿法學院 (Inner Temple,見139頁) 研習法律。

卓別林 *Charlie Chaplin* (1889-1977)

美國最偉大的電影喜劇演員，出生於倫敦南部並住在Kennington Road 287號。他的演藝生涯啟端於倫敦音樂廳。

戴高樂
Charles de Gaulle (1890-1970)
二次大戰中，他在卡頓大廈區 (Carlton House Terrace) 組織法國反抗軍。

倫敦名人錄

威靈頓公爵
的諷刺漫畫

倫敦一直是各時代傑出人物的群集之地。這些人來自英國各地或遙遠的國家；有的則是土生土長的倫敦人。他們都在倫敦留下輝煌的紀錄，如設計宏偉永恆的建築，建立制度及傳統，並描寫或畫出他們所認識的這個城市。他們在當時大多具有影響力，且從倫敦擴及世界各地。

羅塞蒂(Dante Gabriel Rossetti)畫
的維納斯(Venus Venticordia)

建築師與工程師

納許的海馬克皇家劇院 (Theatre Royal Haymarket, 1821)

許多曾參與建設倫敦的人，其作品仍歷久彌新。生於倫敦的瓊斯 (Inigo Jones, 1573-1652) 是英國文藝復興建築之父，也是風景畫家及舞台設計師，並擔任皇家建築師，其職位後由列恩 (Christopher Wren, 1632-1723) 繼任。接替列恩的是其手下豪克斯穆爾 (Nicholas Hawksmoor, 1661-1736) 及吉布斯 (James Gibbs, 1682-1754)。其他才華洋溢的建築師有18世紀的亞當兄弟 (Robert Adam, 1728-92; James Adam, 1730-94)，然後是納許 (John Nash, 1752-1835)、巴利爵士 (Sir Charles Barry 1795-1860)、伯頓 (Decimus Burton, 1800-81) 及維多利亞時代的華特郝斯 (Alfred Waterhouse, 1830-1905) 等。

藝術家

倫敦的畫家和其他地方的畫家一樣，通常都住在藝術村 (enclaves) 裡，以便互相支持並享有共同優先權。18世紀期間，藝術家群聚於聖詹姆斯王宮周圍，以接近他們的贊助人。因此霍加斯 (William Hogarth, 1697-1764) 及雷諾茲爵士 (Sir Joshua Reynolds, 1723-92) 都在列斯特廣場 (Leicester Square) 居住及工作；根茲巴羅 (Thomas Gainsborough, 1727-88) 則住在帕爾摩街 (Pall Mall)。卻爾希區的雀恩道及河景後來也受到名家們的喜愛。

有歷史意義的住宅

有4位作家的房子開放參觀，他們是浪漫詩人濟慈 (John Keats, 1795-1821)；歷史學家卡萊爾 (Thomas Carlyle, 1795-1881)；辭典編纂家約翰生博士 (Dr. Samuel Johnson, 1709-84)；及多產的暢銷小說作家狄更斯 (Charles Dickens, 1812-70)。建築師索恩爵士 (Sir John Soane, 1753-1837) 的房子大部分仍一如其生前，心理學家佛洛依德 (Sigmund Freud, 1856-1939) 的房子也是，他在二次大戰時為躲避納粹迫害而逃到倫敦。滑鐵盧戰役英雄威靈頓公爵 (Duke of Wellington, 1769-1852) 之宅邸位在海德公園一角，現正整修中。而柯南道爾爵士筆下的名偵探福爾摩斯即在貝克街的房間內創造出來。

狄更斯的房子

卡萊爾的房子

名人牌區 *plaque*

倫敦所有家喻戶曉人物的房子都以名人牌區特別標出。注意這些牌區上的文字，看看你能認出多少名字。

肯辛頓薩西克斯廣場 (Sussex Square) 3號

艾靈頓 (Islington) 羅福路 (Lawford Road) 50號

卻爾希區 (Chelsea) 奧克里街 (Oakley Street) 56號

他們都曾在泰特街 (Tite Street) 上設有畫室。康斯塔伯 (John Constable, 1776-1837) 則是沙福克郡 (Suffolk) 最有名的畫家，曾在漢普斯德 (Hampstead) 住過一段時間。

作家

喬叟 (Geoffery Chaucer, c. 1345-1400)，生於上泰晤士街 (Upper Thames Street)，是旅館主人之子。劇作家莎士比亞 (William Shakespeare, 1564-1616) 與馬羅 (Christopher Marlowe, 1564-93) 都與南華克的劇院有關。詩人但恩 (John Donne, 1572-1631) 與密爾頓 (John Milton, 1608-74) 都出生於市區的 Bread Street。但恩則在經過年少輕狂之後成為聖保羅大教堂的首席牧師。日記作家丕普斯 (Samuel Pepys,1633-1703) 出生於富利街 (Fleet Street)。年輕小說家珍·奧斯汀 (Jane Austen) 曾暫住在 Sloane Street卡多互飯店 (Cadogan Hotel) 附近，而光芒閃爍的王爾德 (Oscar Wilde, 1854-1900)

在此因同性戀罪名被捕。劇作家蕭伯納 (George Bernard Shaw, 1856-1950) 住在費茲羅伊廣場29號。

領導人物

傳說中有個身無分文名叫狄克·惠丁頓的男孩帶著他的貓來到倫敦尋找黃金街，後來成了倫敦市長。事實上，理查·惠丁頓 (Richard Whittington, 1360?-1423) 於1397到1420年間擔任過三任市長，是倫敦早期最著名的政治家之一，也是貴族之子。摩爾爵士 (1478-1535) 住在卻爾希，是亨利八世的財政大臣，直到亨利與教廷決裂時被下令處死。格雷賢爵士 (1519?-79) 創立皇家交易所，皮爾爵士則創立倫敦警察。

蕭伯納

演員

桂恩 (Nell Gwynne,1650-87) 身為查理二世情婦的名氣更甚於演員。莎翁劇中演員濟恩 (Edmund Kean,1789-1833) 及偉大的悲劇女伶席丹絲

(Saran Siddons, 1755-1831) 是朱里巷 (Drury Lane) 中較傑出的演員。喜劇大師卓別林生於肯寧頓 (Kennington)，在倫敦的貧民區中渡過窮困童年。20世紀有一群優秀演員在老維克劇院 (Old Vic) 崛起，包括基爾格爵士 (Sir John Gielgud, 1904-) 及奧利佛 (Laurence Olivier, 1907-89) 等。奧利佛後被任命為國家劇院的首任總監。

勞倫斯·奧利佛

倫敦歷史性住宅資料

倫敦之最：博物館與美術館

　　倫敦博物館收藏來自世界各地琳琅滿目的稀世珍寶。這張地圖標示出市內最重要的15處美術館與博物館，它們的展出內容都迎合多數人的興趣。有些收藏品來自18、19世紀探險家、商人及收藏家的遺贈；有些則側重在藝術、歷史、科學或科技方面。更詳細的介紹請見42-43頁。

大英博物館
British Museum
盎格魯撒克遜的頭盔是龐大古物收藏中的一部分。

華萊士收藏館
Wallace Collection
哈爾斯畫作「笑容騎士」是這座博物館展覽品中最引人注目的作品。

Regent's Park and Marylebone

皇家藝術學院
Royal Academy of Arts
主要的國際藝術展覽在此舉行，著名的夏季藝術展則每年舉行以拍賣作品。

Kensington and Holland Park

South Kensington and Knightsbridge

Picc
a
St Ja

科學博物館
Science Museum
紐克曼 (Newcomen) 的1712年蒸汽機是同時吸引一般人及行家的展出之一。

Chelsea

博物學博物館
Natural History Museum
從恐龍 (就像這具三角龍頭骨) 到蝴蝶，各種生物在此均有生動的展出。

0 公里　　　1

0 英哩　　0.5

維多利亞與
愛伯特博物館
Victoria and Albert
它是全球最大的裝飾藝術博物館。這只印度花瓶出自18世紀。

國立人像美術館
National Portrait Gallery
許多名人的畫像和照片都在此展出。這是麥克賓的攝影作品費雯麗 (1954)。

國家藝廊
National Gallery
主要收藏15到19世紀歐洲的世界名畫。

倫敦博物館
Museum of London
這扇1920年代的電梯門描述出史前歷史。

倫敦塔
Tower of London
王冠寶石及皇家盔甲皆此展出。這副盔甲是一名14世紀義大利騎士所穿戴的。

Bloomsbury and Fitzrovia

Smithfield and Spitalfields

Holborn and the Inns of Court

The City

Soho and Trafalgar Square

Covent Garden and the Strand

設計博物館
Design Museum
將古、今日用品與新發明和原型一起展出。

Southwark and Bankside

South Bank

Whitehall and Westminster

科爾陶德藝術研究中心
Courtauld Institute
馬內 (Manet) 的作品弗莉‧貝爾傑酒館在此展出。

泰德藝廊
Tate Gallery
在此有2項國寶級收藏：1550年以來的英國藝術及國際現代藝術。

帝國戰爭博物館
Imperial War Museum
以展覽、影片及特殊效果重現20世紀的戰爭。上圖是最早的坦克車。

電影博物館
Museum of the Moving Image
館內把電影真實地展現出來。

博物館、美術館之旅

在設計博物館展示
的奧斯汀迷你車

倫敦以極其豐富而多樣的博物館自豪，此乃幾世紀來位於世界貿易與廣大帝國之中心的部分成果。舉世聞名的收藏品固然要看，但小博物館亦不該錯過，它們涵蓋各種可能想像的特色並且較不吵雜。

傑弗瑞博物館：新潮藝術室

骨董及考古

古亞洲、埃及、希臘和羅馬的部分著名工藝品皆保存於大英博物館。其它古物，包括書籍、手稿、繪畫、半身塑像等，則展示於約翰‧索恩爵士博物館 (Sir John Soane's Museum)，這是倫敦最特殊的博物館之一。倫敦博物館也收藏不少本市各時期的考古遺跡。

家具與裝潢

倫敦博物館將羅馬時期至今典型的室內及商業裝潢重新塑造出來。維多利亞及愛伯特博物館也有現已消失之建築物的完整房間，加上範圍涵蓋 16 世紀到當代設計師作品的家具收藏。傑弗瑞博物館 (Geffrye Museum) 規模較小，包

約翰‧索恩爵士博物館內的收藏

含 1600 到 1930 年代各期裝修完全的房間。作家舊居如佛洛依德紀念館對特定時期的家具提供透視。林萊薩柏恩館 (Linley Sambourne House) 則保存有維多利亞時代晚期的家具與室內裝潢典範。

服飾與珠寶

維多利亞與愛伯特博物館大量收藏近 400 年來英國與歐洲的服飾，及來自中國、印度與日本的珠寶。倫敦塔上無價的王冠寶石亦不應錯過。肯辛頓宮的宮廷禮服收藏展現 1750 年左右起的宮廷制服與禮儀。戲劇博物館 (Theatre Museum) 有服裝道具及其他紀念物的陳列；人類博物館則展出許多民族服飾。

設計博物館的椅子展覽

工藝與設計

在這方面維多利亞與愛伯特博物館的收藏可說是傲視群倫。威廉莫里斯美術館展現出 William Morris 這位 19 世紀設計師在美術工藝運動中的各項作品。至於較現代的工藝與設計方面，設計博物館著重在大量生產的產品上；工藝委員會藝廊則展示當代英國手工藝品。

軍事工藝品

國家陸軍博物館 (National Army Museum) 以模型及展覽來敘述從亨利七世迄今的英國軍隊史。禁衛步兵連隊的團長都是英國軍隊的菁英，亦為禁衛軍博物館 (Guards' Museum) 的主要展覽焦點。倫敦的皇

家兵工廠 (Royal Armouries) 是英國最古老的公立博物館，收藏有國寶級的兵器、盔甲，華萊士收藏館亦有部分展示。在帝國戰爭博物館內則眞實重現一次大戰的戰壕及1940年的閃電戰。

玩具與童年

泰迪熊、玩具兵及火柴盒小汽車等只是倫敦玩具模型博物館的一小部分玩具。波拉克玩具博物館也提供類似的收藏。格林童年博物館 (Bethnal Green Museum of Childhood) 及倫敦博物館說明了童年社會史的各層面。

科學與博物學

舉凡電腦、電學、太空探索、工業化過程等都是科學博物館的展覽特色。在倫敦交通博物館 (London Transport Museum) 裡，遊客可以爬上地下鐵、公車及電車。還有更特別的博物館，如展示電力發展的法拉第博物館 (Faraday Museum)、裘橋蒸氣博物館 (Kew Bridge Steam Museum)、國家海事博物館 (National Maritime Museum)、電影博物館

范戴克 (Van Dyck) 的參孫與大利拉藏於道利奇美術館

等。博物學博物館有各種動物和鳥類的生態展。園藝史博物館呈現英國人最喜愛的消遣活動。

帝國戰爭博物館

視覺藝術

國家藝廊的特色在於收藏早期文藝復興的義大利及17世紀的西班牙繪畫。泰德藝廊著重於20世紀的歐、美及各時期的英國繪畫。克羅爾藝廊 (Clore Gallery) 專門收藏泰納 (Turner) 的作品。維多利亞與愛伯特博物館以1500~1900年的歐洲藝術及1700~1900年的英國藝術爲重點。

高迪埃-柏塞斯卡 (Gaudier-Brzeska) 的「舞者石雕」

皇家藝術學院及海沃美術館 (Hayward Gallery) 大多是臨時性展覽。科爾陶德藝術研究中心則有印象派及後印象派作品。華萊士收藏館有17世紀荷蘭及18世紀法國繪畫。道利奇美術館 (Dulwick Picture Gallery) 及肯伍德館 (Kenwood House) 亦收藏許多名作。

倫敦之最：教堂

　　倫敦的教堂相當值得駐足參觀，如果遇到教堂開放的話，更該把握機會進去看看。它們具有市內其他地方所無法匹敵的特殊氣氛，並且可以對過去有所認識。有些教堂不間斷地取代早期建築物，最早可溯及基督教以前的時代。有些則發跡於遠離倫敦設防中心的偏遠村莊，並於18世紀倫敦市區向外擴張時被併入郊區。在首都教堂及其墓地裡的紀念碑上有當地生活的精彩記載，滿佈名人的名字。

萬靈
這塊飾板來自1824年納許 (John Nash) 的攝政教堂。

科芬園的聖保羅教堂
St Paul's Covent Garden
瓊斯 (Inigo Jones) 設計的古典教堂被譽為英國最氣派的穀倉。

Bloomsbury and Fitzrovia

Regent's Park and Marylebone

Soho and Trafalgar Square

Piccadilly and St James's

聖馬丁教堂
St Martin-in-the-Fields
1722-6年由吉布斯所建，原先被視為對新教徒禮拜而言「太華美了」。

South Kensington and Knightsbridge

0 公里　　　　　　1
0 英哩　　　0.5

Whitehall Westmins

布朗敦禮拜堂
Brompton Oratory
這座巴洛克式教堂飾有義大利藝術家的作品。

西敏大教堂
Westminster Cathedral
義大利拜占庭式的天主教堂，外牆飾以紅白磚，隱藏了多彩大理石的富麗內部。

西敏寺
Westminster Abbey
它有倫敦最壯麗的中古建築，及令人印象深刻的墳墓及紀念碑。

河濱聖母教堂 *St Mary-le-Strand*

現在這座船型教堂聳立在一個安全島上，於1714-17年由吉布斯 (James Gibbs) 以活潑的巴洛克式設計所建。它以高窗及華麗的內部細節爲特徵，其結構厚實，足以隔絕街上的噪音。

伍諾斯聖母教堂 *St Mary Woolnoth*

豪克斯穆爾 (Nicholas Hawksmoor) 的巴洛克式小教堂有著寶石般精緻的內部裝潢。

Smithfield and Spitalfields

Holborn and the Inns of Court

Covent Garden and the Strand

The City

聖史提芬沃布魯克教堂 *St Stephen Walbrook*

這座1672-7年圓頂內部是列恩的精心力作。其雕刻包括亨利摩爾 (Henry Moore) 質樸的現代祭壇。

South Bank

Southwark and Bankside

聖保羅大教堂 *St Paul's*

列恩所設計的大教堂高110公尺(360呎)，它是僅次於羅馬聖彼得大教堂的世界第二大教堂。

RIVER THAMES

聖殿教堂 *Temple Church*

12及13世紀爲聖堂武士團所建。它是英國少數存留的圓形教堂之一。

南華克大教堂 *Southwark Cathedral*

這座主要爲13世紀的修院教堂到1950年才被指定爲大教堂。它有精美的中世紀詩班席。

教堂之旅

聳立雲霄的教堂跨越倫敦近千年的歷史。它們形成塑造本市之許多事件的指標——諾曼人征服；倫敦大火；隨後由列恩所領導的大整修；攝政時期；維多利亞時代的自信；及二次大戰的蹂躪等。每個時期都對教堂有所影響。

科芬園的聖保羅教堂

中世紀教堂

1666年大火後所殘存最著名的古老教堂是建於13世紀的西敏寺，它也是英王加冕的教堂，並有許多君主及英雄長眠於此。名氣較小的教堂如大聖巴索洛穆教堂 (St. Bartholomew-the-Great) 亦為倫敦最古老教堂 (1123)；聖堂武士團在1160年建造的聖殿

教堂及建在維多利亞鐵路與倉庫之間的南華克大教堂。卻爾希老教堂則是迷人的鄉村教會。

瓊斯所建的教堂

瓊斯 (Inigo Jones, 1573-1652) 與莎士比亞同時代，作品也與這位劇作家一樣富有革命性。他在1620到30年代所設計的古典式教堂使習慣於傳統哥德式裝飾的大眾為之震驚。最有

名是1630年代的聖保羅教堂，位於科芬園 (Covent Garden) 的義大利式廣場中央。聖詹姆斯的皇后禮拜堂是1623年為查理一世之妻瑪麗皇后所建。這是英國第一座古典式教堂。

豪克斯穆爾所建的教堂

豪克斯穆爾 (Nicholas Hawksmoor, 1661-1736) 是列恩最有才華的門

尖塔

注意倫敦裝飾富麗的教堂尖塔。這裡有四座市內最獨特的教堂，可作為教堂之旅的起點。

聖馬丁教堂 (St Martin-in-the-Fields) 為吉布斯所設計，其位置可俯瞰特拉法加廣場。

1758年的時鐘

聖瑪麗·勒·波教堂 (St Mary-le-Bow) 由列恩設計，在精緻尖塔上有一個銅製的龍形風向計。

優雅的弓型拱

聖布萊茲教堂 (St Bride's) 有列恩設計的超高尖塔，原本有234呎 (71公尺) 高，1764年遭雷雨擊中而短少了8呎。

四層八角塔樓

布魯斯貝利的聖喬治教堂 (St George's Bloomsbury) 由豪克斯穆爾設計，塔頂為喬治一世雕像。

級級升高的尖塔

生，他設計的教堂是英國最精緻的巴洛克式建築。布魯斯貝利的聖喬治教堂屬罕見的集中式平面。伍諾斯聖母教堂建於1716-27年，如寶石般精巧細緻。再往東史彼特區的基督教堂是1714-29年巴洛克式風格的力作。豪克斯穆爾東區教堂建築中，以萊姆豪斯的聖安教堂及1714-17年的聖阿腓基教堂 (St Alfege) 最令人感到震撼。

萊姆豪斯的聖安教堂

吉布斯所建的教堂

巴洛克時期的吉布斯 (James Gibbs,1682-1754) 比同時其他建築師如豪克斯穆爾等人來得保守。但他特異的倫敦教堂極具影響力，聖瑪麗河濱教堂是座島狀教堂，好像沿著河濱大道航行一樣。聖馬丁教堂的革命性設計則比所在位置的特拉法加廣場早了一百年。

攝政時期的教堂

1815年拿破崙戰爭的結束帶來一股建築教堂的風潮，在倫敦新郊區對教堂的需求與希臘文

列恩 Christopher Wren

列恩爵士 (1632-1723) 是倫敦大火之後協助重建倫敦的建築師領導人。他被派興建 52座新教堂，其中31座經過二次大戰的破壞仍屹立不搖。列恩最偉大的傑作是聖保羅大教堂；而附近出色的聖史提芬沃布魯克教堂建於1672-77年。其他地標如艦隊街 (Fleet Street) 的聖布萊茲教堂，據說它的設計靈感來自傳統的結婚蛋糕，還有契普賽 (Cheapside) 的聖瑪麗‧勒‧波教堂 (St Mary-le-Bow) 及下泰晤士街的聖瑪格納斯殉道者教堂 (St Magnus Martyr)。

列恩最喜歡的是皮卡地里的聖詹姆斯教堂 (1683-84)。聖克雷門教堂 (St Clement Danes,1680-82) 及聖詹姆斯加里克海斯 (St James, Garlickhythe, 1674-87) 則是較小型的設計精品。

藝復興相結合，產生了可能缺乏豪克斯穆爾的富麗，卻帶著特有質樸之美的教堂，在攝政街北端蘭赫姆街的萬靈堂 (All Souls, Langham Place 1822-4) 由攝政王最寵信的納許所建。另外也值得一遊的地方是聖潘克拉斯教堂 (St Pancras)，是當時典型的希臘文藝復興式教堂。

維多利亞時期的教堂

倫敦有19世紀歐洲最精緻的教堂，其奔放的裝飾與攝政時期新古典主義的純樸恰成對比。西敏大教堂可能是維多利亞晚期教堂中最令人稱道的。這座教堂於1895-1903年由班特利

布朗敦祈禱所

(J.F.Bentley) 所建，教堂內有吉爾 (Eric Gill) 的浮雕「十字架的歷程」。布朗敦祈禱所是宏偉的巴洛克式建築，以羅馬的教堂為基礎，並充滿來自歐洲各地的壯麗擺設。

倫敦之最：公園與花園

　　從中世紀起倫敦即已擁有寬
闊的綠地，其中有些如漢普斯
德石楠園原本是公用地，有小
地主在上面放牧；其它如瑞奇
蒙公園及荷蘭公園則是王室狩
獵場或大宅院的花園，有些至
今仍保有當時特色。你可以用
步行方式從東邊的聖詹姆斯公
園穿越倫敦中央區到西邊肯辛
頓花園。有計畫建造的公園如
貝特西公園及植物園如裘園等
都是後來才出現的。

漢普斯德石楠園
Hampstead Heath
這片微風徐徐的開闊空間位於倫
敦北區的中央。

肯辛頓花園
Kensington
Gardens
這塊飾板來自義大
利花園，是這座典雅
公園的特色之一。

荷蘭公園 *Holland Park*
從前是倫敦最宏偉宅院之一
的庭園；現今則是最浪漫的
公園。

Kensington
and Holland
Park

So
Kens
a
Knigh

裘園 *Kew Gardens*
這座全世界最早的植物園
是對奇花異草有興趣的人
不能不看的。

0 公里　　1

0 英哩　0.5

瑞奇蒙公園
Richmond Park
倫敦最大的王室公園仍保存良
好，園內有鹿及壯麗河景。

攝政公園
Regent's Park

在這座由攝政時期建築所環繞並富有文明氣息的公園中，你可以漫步於玫瑰花園，參觀露天劇院，或只是坐著欣賞美景。

格林威治公園
Greenwich Park

焦點在國家海事博物館 (National Maritime Museum)，建築與展覽均值得一看。

海德公園 *Hyde Park*

蛇形池 (Serpentine) 是公園的重點所在，此外亦以餐廳、藝廊及演說者廣場自豪。

Regent's
k and
rylebone

Bloomsbury
and Fitzrovia

Holborn
and the
Inns of
Court

Smithfield
and Spitalfields

Soho and
Trafalgar
Square

The City

Piccadilly

The
South
bank

Southwark
and Bankside

Whitehall and
Westminster

RIVER THAMES

N

Greenwich
and Blackheath

綠園 *Green Park*

它的林蔭小徑最受梅菲爾飯店區的晨跑者所喜愛。

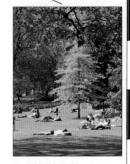

聖詹姆斯公園
St James's Park

在此可餵鴨子或看鵜鶘，整個夏天都有樂團演奏。

貝特西公園
Battersea Park

遊客們可以租划艇環湖，飽覽維多利亞式的明媚風光。

公園與花園之旅

倫敦擁有世界上最綠地盎然的城市中心，到處是青蔥蓊鬱的廣場及綠草如茵的公園。從卻爾希藥用植物園 (Chelsea Physic Garden) 到漢普斯德石南園，倫敦的每個公園皆有其獨特魅力，這裡列出倫敦最具趣味的公園以供參考。

卡蜜拉
山茶花

花園

英國人以花園及愛花而聞名。敏銳的園藝家可以在裘園及卻爾希藥用植物園找到他們所想要知道的一切，特別是草本植物。靠近市中心的聖詹姆斯公園則以壯觀的花壇自豪，它們植滿了每季更換的球莖及幼苗。海德公園在春天時展現耀眼的水仙花及番紅花，而倫敦最棒的玫瑰園是位在攝政公園內瑪麗女王的花園。肯

辛頓花園的花道有典型英國混合式花壇。在園藝史博物館 (Museum of Garden History) 有一座小巧可愛的17世紀花園。室內園藝家尤其應該到巴比肯中心 (Barbican Centre) 的溫室一遊。

正式花園

最壯觀的花園位在漢普敦宮，從都鐸王朝起的各時期花園成網狀結合。齊斯克之屋

堤岸花園 (Embankment Gardens)

(Chiswick House) 的花園仍佈滿18世紀的雕塑及涼亭。其他經整理修復的花園包括17世紀的漢姆屋 (Ham House)；奧斯特利公園 (Osterley Park)。芬頓之屋 (Fenton House) 有座很精緻的圍牆花園；肯伍德之屋 (Kenwood) 則有一個林地區。夏天的小山園 (The Hill) 尤其是好地方。

安靜的角落

倫敦的廣場是涼爽、綠樹成蔭的幽靜所在。可惜的是，許多地方只保留給附近居民。在對外開放的廣場中，羅素廣場是最大、最偏僻的。巴克利廣場很空曠但是光禿禿的，綠園有成蔭的樹木及坐臥兩用椅，為倫敦中央區提供一個絕佳的野餐去處。

肯辛頓宮的低凹花園 (sunken garden)

綠意倫敦

大倫敦共有1700座公園，總面積達67平方英哩（174平方公里）。這些綠地是二千多種植物及一百多種鳥類的棲息處。綠樹從污染的空氣中製造氧氣來幫助城市呼吸。在此列舉4種倫敦最常見的樹木。

倫敦篠懸木是倫敦最常見的行道樹。

英國橡木生長地遍及全歐，皇家海軍曾用它來造船。

四法學院 (Inns of Court) 也是令人心曠神怡的休憩地。

夏日音樂

在草地上或躺椅上聆聽演奏是英國人的傳統。在聖詹姆斯教堂、攝政公園及國會山丘庭園 (Parliament Hill Fields) 裡，夏天都有軍樂隊及其他樂團定期舉行演奏。音樂會的節目表公布在公園音樂台附近。很多公園在夏天也有露天古典音樂會。

野生動物

聖詹姆斯公園內有許多鴨子、水鳥。愛鴨人也會喜歡攝政公園、海德公園、貝特西公園及漢普斯德石楠園。在瑞奇蒙 (Richmond) 及格林威治公園裡可以看到鹿，攝政公園裡的倫敦動物園飼養各種動物。其他地方，如裘園及塞恩之屋 (Syon House)，有鳥園及水族館。

聖詹姆斯公園內的鵝

歷史性墓園

1830年代晚期的私人墓園建在倫敦外環，以舒緩城市中擁擠、不合衛生之墓地所帶來的壓力。有些墓園特別是高門墓園 (Highgate Cemetery) 及肯梭格林 (Kensal Green- Harrow Road WIO) 的恬靜氣氛及維多利亞時代紀念碑頗值得參觀，邦山墓園 (Bunhill Field) 則早在1665年的瘟疫期間就已啓用。

肯梭格林墓園

攝政公園的划船池

運動

在倫敦的公園內騎腳踏車並非普遍受到鼓勵，而且步道的路面顛簸也不適合溜冰。不過大部分的公園都設有網球場，一般使用者都須事先預約。想划船的話，可以到海德、攝政公園和貝特西公園租船。在貝特西公園和國會山丘皆設有運動跑道。可讓公眾戲水的有漢普斯德石楠園和海德公園的池塘。

一般山毛櫸的近親是銅色山毛櫸，它有紅紫色的葉子。

馬栗樹的圓形堅果通常被小孩子們用來玩一種稱為敲栗果的遊戲。

倫敦之最：節慶典禮

　　倫敦繼承了許多以王權爲中心的傳統和典禮。這些豐富多樣的典禮至今仍被忠實地重複操演，有些甚至可追溯到君王大權在握而護衛森嚴的中世紀。這張地圖標出倫敦幾個最重要儀典的操演地點。如果想得到典禮的進一步細節請參閱54-55頁；另外有關倫敦全年的活動盛事則請參閱56-59頁。

聖詹姆斯宮和白金漢宮 *St James's Palace and Buckingham Palace*

禁衛軍在兩宮前站崗執勤，夏季時每天進行換班儀式。

Bloomsbury and Fitzrovia

Soho and Trafalgar Square

South Kensington and Knightsbridge

Piccadilly and St James's

Whitehall and Westminster

海德公園 *Hyde Park*

每年的6個皇家週年慶典及其他特別節慶時，皇家禮砲皆會在此地鳴放。

Chelsea

卻爾希醫院 *Chelsea Hospital*

1651年查理二世藏身於橡樹中，以躲避追兵。每逢復辟紀念日 (Oak Apple Day)，卻爾希榮民會以橡樹枝葉裝飾其雕像。

禁衛騎兵團 *Horse Guards*

在倫敦最繁複的皇家儀典—軍旗禮分列式中，女皇在禁衛軍步兵營軍旗閱兵式通過面前時回禮致意。

西提區及堤岸 *The City and Embankment*
在市長就任遊行中,新當選的市長在持槍衛兵的簇擁下搭乘金馬車巡行市區。

Holborn and the
Inns of Court

The City

ovent
en and
Strand

陣亡將士紀念塔
女皇於陣亡將士紀念日向為國捐軀的將士們致敬。

R I V E R T H A M E S

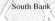

South Bank

Southwark and
Bankside

N

0 公里 1

0 英哩 0.5

倫敦塔
Tower of London
在夜間舉行的鎖鑰儀式中,一名義勇兵衛士將大門上鎖。一支護衛隊在旁以確認鑰匙不被偷走。

國會大廈 *Houses of Parliament*
每年秋天,女皇搭乘愛爾蘭號馬車前往國會大廈主持開議式。

參觀倫敦的節慶活動

倫敦多彩多姿的慶典活動多半源自王權和商界，這些活動也許顯得有些古怪和守舊，它們似乎神秘卻又頗具歷史意義。許多在首都操演的儀典皆源於中世紀。

皇家儀典

目前女王的角色是象徵性質，但是白金漢宮的禁衛軍仍依例巡邏護衛宮廷禁地。眩目的制服、嘹亮的口令及軍樂令人對禁衛軍交班儀式留下深刻印象。當女王在宮內時，衛隊包括了3名軍官和40名衛兵。但是女王外出時，衛兵人數就減為31人。在宮殿正對面可以清楚地觀看整個交接儀式。另外，禁衛騎兵團及倫敦塔 (Tower of London) 的綠塔 (Tower Green) 亦舉行交接儀式。在倫敦塔舉行

女王禁衛兵的一員

的鑰匙儀式 (Ceremony of the Keys)，是首都最持久的儀式之一。當每扇塔門都上鎖之後，小喇叭手吹起號聲，接著鑰匙便送入女王的宮中保管。倫敦塔和海德公園亦是皇家禮砲鳴放之處。每逢皇室生日和其他節慶時，海德公園於中午鳴放四十一響禮砲，倫敦塔則於下午一時鳴放六十二響禮砲。海德公園 (Hyde Park) 的禮砲鳴放儀式由71匹馬拖曳6尊13磅重的加農砲入場就位開始，然後發出轟隆巨響。由遊行隊伍、旗海和音樂構成的軍旗禮分列式 (Trooping the Colour) 是倫敦全年活動中的高潮。女王接受皇家禮砲致敬，在禁衛軍通過校閱之後便率領部隊開往白金漢宮展開第二次校閱分列。觀賞此盛會最佳處所是聖詹姆斯公園 (St

著冬季制服的女皇衛隊

James's) 的禁衛騎兵團校閱場旁。皇家遊騎兵和禁衛步兵團樂隊則在禁衛騎兵校閱場演出擊鼓撤兵 (Beating the Retreat) 典禮。這項典禮是在軍旗分列式前兩週之中每週舉行3或4個晚上。通常每年的11月，女王會親范國會的上議院主持開議儀式。儀式盛況通常不對公眾開放，不過現在已有電視轉播。

軍隊儀典

在陣亡將士紀念日時，白廳大道的陣亡將士紀念塔亦有紀念儀式，以向兩次大戰陣亡將士致敬。國家海軍節 (Navy day) 由穿越林蔭大道的遊行來表達緬懷紀念之意。

倫敦塔的皇家禮砲隊

倫敦塔衛兵交接

於倫敦市政大廳為新任市長舉行沈默交接儀式

西提區的慶典

11月是倫敦西提區全年慶典的焦點。在倫敦市政大廳舉行的沈默交接禮 (Silent Change) 乃由卸任市長將官執象徵交給新上任的市長，典禮之中皆一語不發。翌日則舉行熱鬧的市長就任遊行。市長所乘坐的金馬車在樂隊、花車和儀隊的伴隨下由市政大廳經麥森大廈 (Mansion House) 到法院，再沿著河岸折返。西提區舉行的慶典多和同業公會的活動有關 (152頁)。這些慶典包括 Worshipful 商行為葡萄酒收成所舉辦的葡萄酒及蒸餾酒年度慶典以及文具商在聖保羅大教堂 (St Paul's) 舉行的蛋糕麥酒佈道，儀式中供應蛋糕和麥酒。

倫敦市長辦公室的徽章

紀念日

亨利六世於1471年在被倫敦塔遇刺，每年5月21日仍由他在劍橋所設立的兩大學府——伊頓 (Eton) 和國王 (King's) 學院予以追悼。紀念儀式即於亨利六世被殺的韋克菲爾塔 (Wakefield Tower) 舉行。復辟紀念日 (Oak Apple Day) 是為了紀念查理二世於1651年為躲避克倫威爾 (Oliver Cromwell) 所轄國會部隊的追捕，藏身於空橡樹幹中而倖免於難。卻爾希榮民安會以橡樹枝、葉來裝飾他的雕像。

其他

每年7月，6名船伕公司的公會會員共同競技以贏得杜蓋特 (Doggett) 外套及徽章划船賽。秋季，代表東倫敦貿易界的珍珠國王、皇后於聖馬丁教堂 (St Martin-in-the-Fields) 見面。3月聖克雷門教堂 (St Clement Danes) 會舉行柳橙和檸檬禮拜，禮拜時發給孩童們柳橙和檸檬。

珍珠皇后

倫敦四季

倫敦的春光帶來了一種城市復甦、白晝長而適合外出的氣息。宜人的黃水仙鑲滿了公園,比較不勤於鍛練體力的倫敦人開始他們今年的第一場慢跑時,會發現自己是在認真練習馬拉松賽跑的人群中喘氣。每當春去夏來,皇家公園開始欣欣向榮。保姆們群聚在肯辛頓花園內蒼勁的栗樹蔭下閒聊。入秋後,這些老樹便燃起紅色和金黃色澤。倫敦人的思想也集中在下午的博物館、藝廊和咖啡館的下午茶。新年的腳步隨著蓋・福克斯日紀念晚會以及西區購物人潮而逐漸接近。需要倫敦四季活動的詳細資料可洽倫敦旅遊局 (London Tourist Board, 見345頁)。

春季

春天氣候溼冷,雨傘是出門必備用品。德魯伊教團在塔丘舉行儀式慶祝春分。畫家們競相使皇家學院能夠接受他們的作品;足球員以在溫布里的FA杯總決賽作為球季結束;板球員則穿上毛衣開始他們的賽程。牛津和劍橋大學的划船大賽每年在泰晤士河舉行;馬拉松跑者也沿街踩著沈重步伐。

3月

●卻爾希骨董市集 (Chelsea Antiques Fair, 第二週,Chelsea Old Town Hall, King's Rd SW3)。
●理想家居展 (Ideal Home Exhibition, 第二週,Warwick Rd SW5)。此頗具歷史的展覽內容包括家庭工藝及最新科技。●柳橙檸檬禮拜 (Oranges and Lemons Service, 55頁)。●牛津與劍橋長舟賽 (Oxford v Cambridge boat race, 復活節前一週週六或復活節)。●春分祭典 (Spring Equinox Celebration, 3月21日, Tower Hill EC3),現代的德魯伊教徒 (druids) 舉行漸趨式微的異教典禮。

通過塔橋的馬拉松選手

復活節

●受難日 (Good Friday) 和接下來的週一皆是國定假日。復活節遊行在科芬園 (114頁) 及貝特西公園 (247頁) 舉行。
●風箏會 (Kite flying) 於布萊克希斯和漢普斯德石楠園舉行。●復活節遊行和聖樂獻唱於復活節週一在西敏寺舉行。此為倫敦最具號召力的宗教活動之一。●國際模型鐵路展,復活節週末於皇家園藝館舉行。

4月

●女皇生日禮砲儀式 (54頁)。●馬拉松比賽 (4或5月的週日),路線由格林威治至西敏寺。

5月

●第一和最末一個週一為國定假日。●FA杯總決賽,為整個足球季的最高潮。●亨利六世紀念會●敲區界活動 (Beating The Bounds),由各區選出的年輕男孩沿途敲打舊疆界記號。●復辟紀念日 (Oak Apple Day) 於皇家醫院舉行活動。

倫敦公園美麗的春景

平均日照時數表

小時

1月 2月 3月 4月 5月 6月 7月 8月 9月 10月 11月 12月

日照表

倫敦最長和最熱的白晝出現於5至8月間。盛夏時，白晝開始於早晨5點到晚上9點結束。白晝到了冬天逐漸縮短，在倫敦見到難得的冬陽時可能會嚇一跳。

夏季

倫敦的夏季有各種活動。即使在盛夏，天氣仍是十分多變。不過，除非你的運氣實在太差，否則應該有足夠的好天氣可以活動。這段時期有許多傳統活動，像溫布頓 (Wimbledon) 網球賽和在Lord's和Oval板球場舉行的多場板球熱身賽。而在嚴密守衛避開一般民眾和虎視眈眈的攝影記者後，女皇才能在白金漢宮舉行所喜愛的花園宴會。

6月

●莫里斯舞會 (Morris dancing, 夏季週三前夕) 於西敏寺舉行 (76-79頁)：傳統英國式土風舞會。●加冕日禮砲儀式 (Coronation Day gun salutes, 6月2日)。●陶藝市集 (Ceramics Fair), Dorchester Hotel, Park Lane Wl。●美術和骨董市集，Olympia, Olympia Way W14。●軍旗禮分列式 (Trooping the Colour, 54頁)。●狄更斯紀念禮拜 (Charles Dickens memorial Service, 6月9日)，西敏寺。倫敦著名作家慶祝會。●愛丁堡公爵生日禮砲儀式，6月10日於海德公園和倫敦塔舉行 (54頁)。●溫布頓網

諾丁山嘉年華會的狂歡者

球錦標賽 (Wimbledon Lawn Tennis Championships)，6月下旬的兩週 (336頁)。●板球熱身賽貴族板球場 (Lord's, 336頁)。●莎士比亞戲劇季，整個夏季於攝政公園和荷蘭公園舉行 (326頁)。●露天音樂會於肯伍德、漢普斯德石楠園、水晶宮、馬波山和聖詹姆斯公園等地舉行 (331頁)。●街頭戲劇節 (6至7月) 於科芬園舉行。●夏日節 (Summer festivals, 6月下旬) 於格林威治、史彼特區及櫻草花山 (Primrose Hill) 舉行。

7月

●夏日節 (Summer festivals)，倫敦市區及瑞奇蒙。●全倫敦的商店大拍賣 (311頁)。●漢普敦宮花會 (Hampton Court Flower Show, 250-253頁)。●皇家錦標賽 (Royal Tournament, 7月中旬), Earl's Court, Warwick Rd SW5，由三軍所擔任的壯盛軍事表演。●亨利‧伍德逍遙音樂會 (Henry Wood Promenade Concerts, 7月下旬至9月)，Royal Albert Hall (203頁)。

8月

●8月最後一個週一是國定假日。●皇太后生日禮砲儀式 (8月4日)。●諾丁山嘉年華會 (Notting Hill Carnival, 8月下旬的週末, 215頁)。●公園遊樂場每逢假日皆開放。

聖詹姆斯公園的軍樂隊

月平均降雨量表

公釐 / 英吋

64 / 2.5
48 / 2
32 / 1.5
16 / 1
0 / 0.5 / 0

1月 2月 3月 4月 5月 6月 7月 8月 9月 10月 11月 12月

降雨量表

倫敦全年的月平均降雨量大致相同。7、8兩月是首都最溼和最熱的月份。春季的降雨雖然略少，但是遊客得有隨時遇上陣雨的心理準備。

秋季

秋天是最忙碌的採購季節，亦是新學年的開始，國會新會期也在女皇主持開議後進行議事活動。為漸涼的季節注入活力。板球季於9月中旬結束，老饕們則可能因山丘聖母教堂 (St Mary-at-the Hill) 副堂前所辦的鮮魚大會而食指大動。狂熱喧嘩的國會開議式之後，11月5日的活動勾起人們的回憶；這個活動以火燄和煙火來紀念蓋・福克斯 (Guy Fawkes) 於1605年意圖炸毀西敏宮的失敗陰謀。而幾天之後二次大戰陣亡將士紀念式會在白廳 (WhiteHall) 舉行。

珍珠國王們為慶祝聖馬丁教堂的收成節而聚集

9月

●國家玫瑰協會年度展，Royal Horticultural Hall, Vincent Sq Wl。●卻爾希骨董市集，第三週。●逍遙音樂會告別之夜 (9月下旬)，Royal Albert Hall。

10月

●珍珠收成節 (Pearly Harvest Festival, 10月3日)，55頁。●龐奇萊蒂節 (10月3日) Covent Garden WC2。●年度馬展，Wembley (337頁)，倫敦的馬術大觀。●海產大會 (第二週週日)，山丘聖母教堂 (152頁)。●葡萄酒及蒸餾酒收成節 (55頁)。●海軍節 (54頁)。

11月

●蓋・福克斯之夜 (11月5日, 324頁)。●陣亡將士紀念日禮拜 (54頁)。●新市長交接式 (Silent Change, 55頁)。●倫敦至布萊頓老爺車賽 (第一週週日)，以海德公園為起點 (207頁)。●耶誕燈火 (11月底到1月6日) 西區 (313頁)。

倫敦至布萊頓老爺車賽

公園中繽紛的秋景

月平均氣溫表

溫度表

此表顯示平均每月最高和最低溫度。雖然11月到2月是雪季，但是夏季平均最高溫達攝氏22度(華氏75度)，這和倫敦氣候全年寒冷的傳聞有些誤差。

冬季

一般人對倫敦最深刻的印象多半來自繪畫。像是描繪17至18世紀泰晤士河完全結凍之後所舉行冰上市集的油畫，以及莫內(Claude Monet)所繪的河邊和橋上迷人風光。幾世紀以來，濃黃色的煙霧一直是冬季裡無可避免的現象，直到1956年清淨空氣法案禁止露天爐灶燃燒煤炭之後才有改善。這個季節的食物包括烤火雞、絞肉餡派和厚實香濃的聖誕節布丁。劇院的傳統戲碼包括多彩多姿的家庭童話劇(326頁)以及大眾化的芭蕾舞劇。喜愛溜冰的人可以到西提區伯得蓋特中心(Broadgate Centre)的露天溜冰場。另外，有時各公園的結冰湖面也是適合溜冰的安全場所。

肯辛頓花園冬景

12月

●牛津劍橋橄欖球聯賽(12月中旬)，Twickenham(337頁)。●約翰生博士紀念禮拜，(55頁)。

聖誕節和新年

●12月25-26日和1月1日是國定假日，聖誕節當天火車停駛。●聖誕詩歌禮拜(聖誕節前的每個傍晚)，於特拉法加廣場、聖保羅教堂、西敏寺及其他教堂舉行。●火雞拍賣會(12月24日)，Smithfield Market(164頁)。●聖誕節泳會，海德公園蛇形池(207頁)。●除夕慶典(12月31日)，特拉法加廣場及聖保羅教堂。

1月

●大拍賣(311頁)。●國際船舶展(International Boat Show)，Earl's Court, Warwick Rd SW5。●國際默劇節(International Mime Festival, 1月中旬至2月上旬)分別在不同的會場舉行。●查理一世紀念會(Charles I Commemoration, 最後一個週日)，遊行隊伍由聖詹姆斯宮(91頁)行進到國宴廳(80頁)。●中國新年(1月下旬至2月下旬)，唐人街(108頁)及蘇荷區。

國定假日

新年(1月1日)；受難日(Good Friday)；復活節週一(Easter Monday)；5朔節(May Day,5月第一個週一)；聖靈降臨節週一(White Monday, 5月最後一個週一)；8月銀行假日(8月最後一個週一)；聖誕節。

特拉法加廣場的聖誕節燈飾

倫敦河岸風光

在塞爾特 (Old Celtic) 語中，teme 這個字就是河流的意思。大約2千年前，羅馬人建立倫丁尼姆 (Londinium，見16-17頁) 時沿襲此名來稱呼流經本市的大水道。羅馬屯墾者沿著可利用當時技術來築橋之河段的最東點建造新城市。從那時開始，泰晤士河即在倫敦史上扮演重要角色。它是西元8、9世紀時維京人入侵時所經的航道，亦是都鐸時期皇家海軍的建軍地，以及在1950年代之前英國許多商業的交通動脈。由於貿易形態改變，大船均移往他處停泊，泰晤士河成為首都最佳的休閒遊憩之地。

南華克橋上的裝飾

昔日的碼頭、倉庫如今已成河濱步道、遊艇碼頭、酒吧和餐廳。遊覽倫敦最有趣的方法之一是乘船，有幾家公司提供由倫敦中心區出發的遊覽觀光服務，遊覽時程由30分鐘至4小時不等。最受歡迎的航線是由國會大廈沿河而下至塔橋 (Tower Bridge)。由河中眺望倫敦的主要建築別有一番風貌，其中包括叛徒門 (Traitors' Gate)，這是很少人知道的倫敦塔河道入口，以前為了由西敏廳 (72-73頁) 押解囚犯而設。亦可搭乘由漢普敦宮 (Hampton Court) 至泰晤士水門 (Thames Barrier) 的較長航線，可看到各種不同建築風格。

倫敦市內的泰晤士河

泰晤士河乘船遊河的範圍涵蓋約30英哩 (50公里)。這段航程西起漢普敦宮 (Hampton Court)，東迄位於舊船塢區的泰晤士水門。

卻爾希的船屋

Kew Bridge
Kew Ra Bridge
Kew
Chiswick Bridge
Twickenham Rail Bridge
Twickenham Bridge
Richmond Bridge
Richmond
Teddington Foot Bridge
Kingston Bridge
Hampton Court

乘船遊河

大部分遊艇於4月1日營運至9月底，在9月底之後則適用冬季班次表。不過最好事先以電話確認。

搭乘Mercedes號遊艇巡航

●西敏碼頭
(Westminster Pier)
□ 街道速查圖 13 C5
Ⓔ Westminster
□ 下行至倫敦塔碼頭

(Tower Pier) Ⓒ 0171-515 1415. 開航時間 上午 10:20, 10:40, 11:00, 11:30及正午.之後每隔20分鐘一班至下午3時,下午3時至5時之間每半小時一班 (旺季下午6時至9時每小時一班) 航程30分鐘.

□ 下行至格林威治 (Greenwich) Ⓒ 0171-930 4097. 開航時間 上午10:30至下午4:00 (旺季時延至下午8:00) 每半小時一班.航行時間40至50分鐘.

□ 下行至泰晤士水門 (Thames Barrier) Ⓒ 0171-930 3373. 開航時間 上午10:15, 11:15; 下午12:45 , 1:45,3:15.航程75分鐘.

□ 上溯至裘園 (Kew) Ⓒ 0171-930 4721. 開航時間 上午10:00, 10:30, 11:15, 12:00;下午2:00 航程約90分鐘.

□ 上溯至瑞奇蒙 (Richmond) Ⓒ 0171-930 4721.開航時間 上午10:30及正午. 航程約3小時

□ 上溯至漢普敦宮 (Hampton Court) Ⓒ 0171-930 4721.開航時間 上午11:15及正午.航程2.5至4.5小時.

私人包租遊艇上的私人宴會

泰晤士河的黃昏相當
浪漫，駐足於滑鐵盧
橋 (Waterloo Bridge)
上，東望聖保羅大教
堂，北岸是西提區，
南邊為歐克索塔。

N

見62-63頁

見64-65頁

Rotherhithe
Tunnel

Blackwall
Tunnel

Thames
Barrier

Thames

Charlton

Hammersmith
Bridge

ISLE
OF DOGS

Chelsea
Bridge

Lambeth
Bridge

Vauxhall
Bridge

Battersea Bridge

Albert
Bridge

Grosvenor
Rail Bridge

Greenwich
Foot Tunnel Greenwich

Putney
Bridge

Battersea

Putney
Rail Bridge

Wandsworth
Bridge

Putney

0 公里 4

0 英哩 2

圖例

地鐵車站

國鐵車站

遊艇碼頭

特威根漢 (Twickenham) 的河景

由瑞奇蒙山 (Richmond Hill) 眺望泰晤士河

甲板開放式遊艇

□ 晚餐時間環河遊艇
[C] 0171-839 3572.週
三、週五、週日晚上
9:00開航.航程90分鐘
□ 晚間環河遊艇
[C] 0171-930 2062.開航
時間 晚上7:30, 8:30.航
程45分鐘.
●查令十字碼頭
(Charing Cross
Pier)□ 街道速查圖
13 C3. [E] Charing

Cross, Embankment.

□ 下行至倫敦塔碼頭
(Tower Pier) [C] 0171-
839 3572.開航時間 上
午10:30至下午4:00每30
分鐘一班.航程20分鐘.
□ 下行至格林威治
(Greenwich). [C] 0171-
839 3572.開航時間 上
午10:30至下午4:00每30
分鐘一班.航程45-60分
鐘.

□ 夜間環河遊艇. [C]
0171-839 3572,下午
6:30，7:30，8:30開航.
航程 45分鐘.

●聖殿碼頭 (Temple
Pier).□ 街道速查圖 14
D2.□ 午餐時間環河遊
艇. [C] 0171-839
3572,週一至週六下午
12:15.航程1,25小時.

●倫敦塔碼頭
(Tower Pier)
□ 街道速查圖
16 D3. [E] 塔
丘 (Tower Hill)

□ 上溯至貝爾法斯特
軍艦 (HMS Belfast) [C]
0181-468 7201.開航時
間 上午 10:30至下午
4:00每30分鐘一班.
□ 下行至格林威治. [C]
0171-839 3572,開航時
間 上午10:00至下午
4:30每30分鐘一班,航
程35分鐘.

觀光遊艇

西敏橋至黑修士橋

　　在二次世界大戰前，泰晤士河一直是分割倫敦貧富兩區的界限。河的北岸是白廳和河濱大道的辦公室、商店、豪華旅館及高級公寓；四法學院和報業區也在此。南岸則盡是工廠和貧民區。戰後，1951年的大英博覽會帶動了南岸 (181-187頁) 的更新與重建，目前則聳立許多現代建築。

薩佛依飯店 Savoy Hotel
建於中世紀宮殿舊址 (116頁)

撒摩塞特之屋是建於1786年的綜合辦公大樓 (117頁)。

殼牌大廈 Shell Mex House
1931年興建的石油公司辦公大廈。

克麗歐佩特拉方尖碑 (Cleopatra's Needle) 為古埃及遺產，1819年被運至倫敦 (118頁)。

堤岸花園 (Embankment Gardens) 於夏季時舉辦許多露天音樂會 (118頁)。

Waterloo Bridge

Charing Cross

Embankment

Charing Cross Pier

Festival Pier

Hungerford Bridge

查令十字廣場 Charing Cross
這個火車站的設計將許多商店裝入後現代主義的大樓中 (119頁)。

南岸中心 (The South Bank Centre) 是1951年英國節的會場，亦是倫敦最重要的藝術建築。主體建築包括博覽會館、國家劇院和海沃 (Hayward) 美術館 (181-187頁)。

國宴廳 (The Banqueting House) 是瓊斯 (Inigo Jones) 的傑作之一，也是白廳宮的一部分。

國防部 (The Ministry of Defence) 是1950年代完工的龐大白色堡壘。

Westminster

Westminster Bridge

郡政廳 County Hall
建於本世紀初，原為倫敦政府所在地，但現已改為旅館 (185頁)。

聖殿及四法學院

這些歷史性建築5百年來一直是律師們的事務所 (136-139頁)。

聖保羅大教堂 *St Paul's*

列恩的代表作，完工於1708年，是昔日倫敦最醒目的建築 (148-151頁)。

Blackfriars

Blackfriars Bridge

Gabriel's Wharf

N

杜蓋特的外套及徽章

此處的現代酒館是以一項河上競賽來命名，船伕們在比賽中爭取這面巨形徽章 (187頁)。

主教碼頭 (Cardinal's Wharf) 讓列恩可以清楚眺望聖保羅大教堂 (187頁)。

歐克索塔 *OXO Tower*

塔上的窗戶經過特別設計，拼出一著名肉精的品牌。

黑修士橋 *Blackfriars Bridge*

昔日一家鐵路公司的商標裝飾在橋上。

聖保羅教堂

大教堂是南岸望出去的主要景致。

加百列碼頭 *Gabriel's Wharf*

在倉庫舊址經營了一處熱鬧的手工藝市場。

圖例

⊖	地鐵車站
🚄	國鐵車站
⚓	遊艇碼頭

南華克橋到聖凱薩琳船塢

幾世紀以來，倫敦橋以東的河段一直是泰晤士河最繁忙的部分，各式船隻皆湧入岸上碼頭卸貨。19世紀時，東邊船塢碼頭增建後才疏解了這種擁塞狀況。如今此區的大部分地標正可回溯昔日的貿易盛況。

舊比林斯門 *Old Billingsgate*
注意它的飛魚風標，這裡是倫敦的主要魚貨市場 (152頁)。

漁商公會
Fishmongers' Hall
這棟市區公會建於1834年，是由倫敦橋北眺時最引人注目的建築 (152頁)。

紀念碑
1666年的大火的起火點 (152頁)。

海關大樓 1272年就聳立在此，目前建築是始於1825 年。

Cannon Street

Southwark Bridge

Cannon Street Railway Bridge

Swan Lane Pier

London Bridge

London City Pier

London Bridge

錨屋酒館 *The Anchor*
這家酒館和莎士比亞環球劇場距離很近 (178頁)。

聖奧拉弗大廈
St Olave's House
裝飾主義的傑出建築，臨河一側是其最佳面貌。

南華克大教堂
Southwark Cathedral
部分建築是12世紀的遺跡。

海斯商場
Hay's Galleria
原本是裝卸食物的碼頭，現被改建以容納商店和餐廳 (177頁)

南華克碼頭
Southwark Wharves
舊碼頭現已修
建成河濱步
道。

塔橋
Tower Bridge
它們會開放讓大
船通過，但不如
往常貨輪出入之
頻繁 (153頁)。

倫敦塔 *Tower of London*
可以看到從前專供運囚船通行的
叛徒門 (154-157頁)。

聖凱薩琳船塢
St Katharine's Dock
昔日的船塢，現
今成為觀光的熱
門地點之一。它
的遊艇碼頭相當
值得遊覽 (158
頁)。

Tower Pier

Tower
Bridge

維多利亞時期的倉庫，
原位於巴特勒斯碼頭
(Butlers Wharf) 上，現
已改建為公寓。

皇家海軍貝爾法斯特號
1971 年後，這艘二次大戰時的巡洋
艦泊靠此地成為博物館 (179頁)。

設計博物館
1989 年啓用的船
型建築，它是船塢
區更新計劃中的模
範 (179頁)。

白廳區及西敏區 Whitehall and Westminster

　　白廳區和西敏區成為英格蘭的政治和宗教中心已有千年的歷史。卡努特王 (Canute) 於11世紀初執政，他是第一位在泰晤士河 (Thames) 及其已消失支流泰朋河 (Tyburn) 匯流處之島上擁有宮殿的君王。卡努特在教堂旁興建宮殿，約50年後堅信者愛德華 (Edward the Confessor) 將該教堂擴建為英國最大的寺院，並以此命名其所在地區 (敏斯特 minster即修院教堂之意)。往後的幾世紀中，政府機構在其鄰近區域陸續設立。這些歷史仍反映在白廳區的英雄雕像和雄偉政府大樓上。不過北邊的特拉法加廣場卻是遊樂休閒西區的起點。

白廳大道的騎兵侍衛

本區名勝

●歷史街道和建築
國會大廈，72-73頁 **1**
大鵬鐘 **2**
珠寶塔 **3**
牧長園 **5**
國會廣場 **7**
唐寧街 **9**
內閣戰情室 **10**
國宴廳 **11**
禁衛騎兵團 **12**
安女王門 **14**
聖詹姆斯公園車站 **16**
布魯寇特學校 **17**

●教堂
西敏寺，76-79頁 **4**
聖瑪格麗特教堂 **6**
西敏大教堂 **18**
史密斯廣場
聖約翰大教堂 **19**

●博物館及藝廊
禁衛軍博物館 **15**
泰德藝廊，82-85頁 **20**

●戲院、紀念碑
白廳戲院 **13**
陣亡將士紀念碑 **8**

0 公尺　　　　500
0 碼　　　　　500

交通路線

國鐵列車和Victoria、District及Circle地鐵線均經過此區。公車則有3 .11 .12 .24. 29 .53 .77 .77A .88. 109 .159 .170和184路至白廳站下車：2 .2B. 16. 25. 36A. 38. 39 .52. 52A .73 .76. 135. 507和510至維多利亞站.

圖例

　街區導覽圖
⊖ 地鐵車站
⇄ 國鐵車站
P 停車場

請同時參見

● 街道速查圖 13 .20. 21 頁
● 住在倫敦，276-277 頁
● 吃在倫敦，292-294 頁

由白廳區眺望大鵬鐘一景

街區導覽：白廳及西敏區

　　與許多首都城市比較起來，倫敦並沒有太多華麗動人的紀念性建築物。此處是政府和國教的中心地，與巴黎、羅馬與馬德里等城市最相近的就是寬廣莊嚴的大道。平時街道上來往擁擠著公務人員，他們大部分就在此區工作。然而，週末時除了尋訪倫敦名勝的觀光客以外可是空無一人。

海格伯爵 (Earl Haig) 是一次大戰英軍領袖，這座雕像為哈定曼於1936年所作。

唐寧街
從1732年開始，英國首相官邸即設於此 **9**

中央廳 (Central Hall) 是美術風格的華麗典範。於1911年建造以作為衛理公會派教徒的集會廳，1946年聯合國第一次大會即在此舉行。

★ 內閣戰情室
邱吉爾 (Winston Churchill) 於二次大戰時的指揮總部，現已開放供民眾參觀 **10**

★ 西敏寺
西敏寺是倫敦歷史最悠久、最重要的教堂 **4**

庇護所 (The Sanctuary) 是逃避法律制裁者的中世紀安全避難所。

牧長園
西敏學校於1540年創立於此 **5**

馬諾契提 (Carlo Marochetti) 於1860年所作的理查一世雕像描繪了12世紀的獅心王英姿。

珠寶塔
英王曾經將他們最珍貴的財產收藏於此 **3**

加來市民 (The Burghers of Calais) 是羅丹在巴黎之原作的翻鑄品。

KING CHARLES

STOREY'S GATE

GREAT GEORGE STREET

BROAD

SANCTUARY

PARLIAMENT S

ST MARGARET STREET

GREAT COLLEGE STREET

ABINGDON STREET

★ 禁衛騎兵團
騎兵每日兩次在此行交接儀式 ⑫

往特拉法加廣場

多弗宮 (Dover House) 是始於1787年的莊嚴豪宅，目前為蘇格蘭部所在。

位置圖
見倫敦中央地帶圖12-13頁

★ 國宴廳
瓊斯所設計的典雅建築。天花板是魯本斯於1622年所繪 ⑪

瑞奇蒙之屋 (Richmond House) 是William Whitfield於1980年代為衛生部所設計而得獎的建築。

諾曼·蕭大廈 (Norman Shaw Building) 的原址是維多利亞時代的市警總部—新蘇格蘭警場。

陣亡將士紀念碑
1920年由路特彥斯 (Edward Lutyens) 所建 ⑧

財政部 (The Treasury) 是國家財務的管理中心。

西敏碼頭 (Westminster Pier) 是遊河賞景的起點。

曾率軍抵抗羅馬人入侵的普迪亞西亞女王 (Boadicea) 於1850年代由桑尼卡夫特 (Thomas Thornycroft) 塑像於此。

西敏站

國會廣場
著名政治家如狄斯萊利 (Benjamin Disraeli) 和邱吉爾 (Churchill) 的雕像矗立於此 ⑦

★ 國會大廈和大鵬鐘
1834年西敏宮毀於火災之後由巴利 (Barry) 所設計 ❶❷

聖瑪格麗特教堂
上流社會常常於這座國會教堂內舉行婚禮 ⑥

重要觀光點

★ 西敏寺
★ 國會大廈和大鵬鐘
★ 國宴廳
★ 內閣戰情室
★ 禁衛騎兵團

圖例

－－－　建議路線

0 公尺　　　　　100
0 碼　　　　　　100

國會大廈 ❶

自1512年以來，西敏宮 (Westminster Palace) 即為國會 (House of Parliament) 上議院 (Lords) 和下議院 (Commons) 的所在地。下議院由各政黨的代表所組成。擁有最多議員的政黨組成政府，該黨黨魁則任首相。其他的在野政黨則成為反對黨。下議院的言辭辯論場面有時會很激烈，議程由議長公平地主持，而下議院的提案經兩院辯論通過才能立法。

這棟仿哥德式的建築是由維多利亞時代的建築師巴利爵士 (Sir Charles Barry) 所設計。位於左側的維多利亞塔 (Victoria Tower) 收藏自1497年以來國會所通過的150萬件法案。

★ 下議院議場

議事廳內以綠色系列來裝潢。執政黨坐左邊的席位，在野黨則坐右邊，議長坐在中間主持會議。

大鵬鐘 *Big Ben*
這口1858年懸掛的大鐘每小時敲1次，另外4個較小的鐘每15分鐘響1次（見74頁）。

議員入口

★ 西敏廳
Westminster Hall
是原西敏宮唯一留存的部分，它始於1097年。內挑樑屋頂則建於14世紀。

重要觀光點
★ 西敏廳
★ 上議院
★ 下議院

中央大廳
前來會見議員之民眾在華麗鑲嵌畫的天花板下等候。

上議院議員的頭銜大多數世襲而來，這是他們的大廳。

遊客須知

London SW1 □街道速查圖 13 C5 █ 0171-219 3000 ⊖ Westminster. ▦ 3. 11. 12. 24. 29. 53. 70. 77. ⊠ Victoria. ▦ Westminster Pier. □下議院旁聽席開放時間 週一至週四下午2:30到晚上10:00，開會期間週三上午10:00至下午2:30，週五上午9:30至下午3:00，由 St Stephen's entrance 進入 □ 詢問時間 週一至週四下午2:30-3:30;英國國民可事先向當地國會議員申請，非英國國民須排隊。□ 休假日 復活節假期，聖靈降臨假期 (5月下旬)，7月至8月中旬休會，聖誕節放假三週。□上議院旁聽席開放時間 週一至週四，下午2:30之後及週五部分時段，由 St Stephen's entrance進入。□休館同下議院 ▨ ♿ ▥ 須先向當地公共詢問室辦理。

皇家迴廊 *Royal Gallery*
女王在前往主持開議式時會行經此廊，上議院議員的書桌排列於兩旁。

聖史提芬入口

★ 上議院議場
在國會開議式中，女皇在上議院的寶座上發表演說，概述政府的施政方針。

重要記事

1000	1200	1400	1600	1800	2000
1042 為堅信者愛德華所建的第一座宮殿開始興工	1547 聖史提芬禮拜堂成為下議院第一座議事廳		1642 查理一世企圖逮捕5名國會議員,但為議長所逐退	1941 下議院議事廳被二次大戰的轟炸所毀	

1087-1100 西敏廳建造完成	1512 大火之後,此宮殿不再成為王室居所			1834 西敏宮燬於大火,僅西敏廳和珠寶塔倖存	1870 現今的國會建築完工

權杖:下議院中皇室權力的象徵

1605 蓋·福克斯企圖炸毀王室和國會大廈

國會大廈 ①
Houses of Parliament

見72-73頁.

大鵬鐘 *Big Ben* ②

Bridge St SW1. □ 街道速查圖
13 C5. 🕻 0171-222 2219. 🖪
Westminster. □ 不對外開放.

　　嚴格說來,大鵬鐘並
不是指在國會大廈106公
尺 (320呎) 高塔上舉世
聞名的4面時鐘,而是
整點敲響及重達14噸
之大共鳴鐘的名稱。
此鐘是因1858年負責
懸掛的總工程師霍
爾爵士 (Sir
Benjamin Hall) 而
得名。它在白禮
拜堂 (White
Chapel) 鑄造,
是第二口為了4
面時鐘而鑄造
的巨形大鐘 (第
一口大鐘在測
試敲擊時裂
開)。這座4面時
鐘是全英國最大
的時鐘,鐘面直
徑7.5公尺 (23呎),分針
長4.2公尺 (14呎),由空
心銅鑄成以減輕重量。
從1859年5月運轉以來即
為全國提供準確時刻,
它深沈的鐘聲成為英國
舉世皆知的象徵。

珠寶塔 *Jewel Tower* ③

Abingdon St SW1. □ 街道速查
圖 13 B5. 🕻 0171-222 2219. 🖪
Westminster. □ 開放時間 4到9月
每日上午10:00至下午6:00時;10
到3月每日上午10:00至黃昏。□
休館 每日下午1-2時, 12月24-26
日, 1月1日和國家慶典。□ 需購
票. 🖭 🏛

　　此塔和西敏廳 (72頁)
是舊西敏寺僅存的建
築。塔樓建於1366年以
作為愛德華三世的藏寶
庫,如今則收藏和舊宮
有關的遺物、由護城河
中掘出的陶器,以及
1834年國會大廈大火之
後重建工程的一些最佳
落選設計圖稿。1869年
至1938年它被充作度量
衡檢驗所,因此也有相
關展示。塔旁仍保存著
護城河和一處中世紀碼
頭。

西敏寺 ④
Westminster Abbey

見76-79頁.

牧長園 *Dean's Yard* ⑤

Broad Sanctuary SW1. □ 街道速
查圖 13 B5. 🖪 Westminster. □
不對外開放.

由牧長園進入西敏寺和迴廊的
入口

　　經由一個靠近西敏寺
西門的拱門即可進入這
個僻靜的廣場。它被一
群不同時期的建築物所
包圍,東邊的一棟中世
紀建築有極具特色的老
虎窗;牧長園原本是修
士們生活起居的地方,
它靠近擁有著名詩人德
萊登 (John Dryden) 和劇
作家強生 (Ben Jonson)
等校友的西敏學校。依
據傳統,學者們負最先
承認新登基的君王之
任。

聖瑪格麗特教堂 ⑥
St Margaret's Church

Parliament Sq SW1. □ 街道速查
圖 13 B5. 🕻 0171-222 5152. 🖪
Westminster. □ 週一至週五上午
9:30至下午3:45, 週六上午9:00
至下午2:00, 週日上午11:00. 🚫
🖭 🏛 □ 音樂會.

俯瞰聖瑪格麗特教堂門口的查理
一世雕像

　　這座15世紀初教堂是
政界和上流社會舉行婚
禮的熱門場所,在多次
整修後仍保存都鐸時期
的風貌。其彩繪玻璃窗
是為慶祝亨利八世長兄
亞瑟 (Arthur) 和亞拉岡
的凱撒琳 (Catherine of
Aragon) 訂婚而製作。

國會廣場 ⑦
Parliament Square

SW1. □ 街道速查圖 13 B5.
🖪 Westminster.

　　廣場設於1840年代,
為新國會大廈提供更開
闊的一面。1926年廣場
成為英國第一個正式的
圓環,如今則為繁忙交
通所包圍。在政治家和
士兵雕像中,以邱吉爾
身著大衣、兩眼瞪著下
議院的雕像最引人注
目。仿哥德式密都賽克
斯公會會館 (Middlesex
Guildhall) 前的林肯像則
完成於1913年。

陣亡將士紀念碑 ⑧
Cenotaph

Whitehall SW1. □ 街道速查圖
13 B4. 🖪 Westminster.

　　紀念碑由路特彥斯(Sir
Edwin Lutyens) 於1920

年建造在白廳大道的中央。每逢紀念日,即最接近11月11日的週日,君王和官員在紀念碑前獻上紅色罌粟花圈致敬。除了紀念1918年的停戰日,並且向第一、第二次大戰的殉難者致敬 (54-55頁)。

陣亡將士紀念碑

內閣戰情室 ❿
Cabinet War Rooms

Clive Steps, King Charles St SW1. □ 街道速查圖 13 B5. ☎ 0171-930 6961. ⊖Westminster. □ 開放時間 每日上午10:00至下午6:00 (最後入場時間:下午5:15). ⚫ 休館 12月 24-26日,1月1日. □ 需購票.

於國會廣場北邊政府大樓的數個地窖中有一部分引人好奇的20世紀歷史。它是戰時內閣集會之處,最初由張伯倫 (Neville Chamberlain) 後由邱吉爾所領導。這個戰情室包括相關部會首長和軍事將領的起居室

內閣戰情室地圖室中的電話機

及一個隔音的內閣會議室,用來議決許多戰略。所有房間都以約一公尺 (3呎) 厚的混凝土牆加強隔間。二次大戰結束後,它被公諸於世。目前仍保存著當年的家具,包括邱吉爾的書桌,舊式通信設備和戰略地圖。

唐寧街 ❾
Downing Street

SW1. □ 街道速查圖 13 B4. ⊖ Westminster. □ 不對外開放.

唐寧爵士 (Sir George Downing, 1623-84) 年輕時曾在美洲殖民地住過。在他回國投入英國內戰、為圓顱黨奮鬥之

前曾是哈佛學院第 2 屆畢業生。1680年他買下白廳宮附近的土地,興建了整街的房屋。其中4棟建築雖然經過多次改建,但仍保存下來。1732年喬治二世將唐寧街10號賞賜給沃波爾爵士,自此之後它就成為首相官邸。

著名的唐寧街10號前門

唐寧街12號是院內政黨領袖的辦公室,政黨的競選活動即在此組織策劃。

政策的擬定皆於唐寧街10號的內閣會議室進行。

唐寧街11號是財政大臣的官邸。

唐寧街10號是首相官邸。

首相在宴會廳招待官方來賓。

西敏寺 ❹

　　舉世聞名的西敏寺既是英國君王安息長眠之地，亦是英皇加冕大典和其他盛會的舉辦場地。寺內可以見到一些倫敦中世紀建築的傑出典範，亦有世界上最重要的墓穴和紀念碑收藏之一。它除了是國有教堂之外，也具備博物館的功能，在英國國家意識中佔有獨特地位。

北面入口
這個入口處的龍形石雕，是維多利亞時代的作品。

★ 飛扶壁
巨大飛扶壁有助於轉移31公尺 (102呎) 高之中殿的重量。

北側廊東邊三座小祭室內有最精美的紀念碑。

★ 西前塔
建於1734-1745年的雙塔是由豪克斯穆爾所設計。

重要特色
★ 西前塔
★ 飛扶壁
★ 由教堂西端眺望中殿
★ 亨利七世教堂
★ 修道會館

主入口

★ 由教堂西端眺望中殿
中殿 (Nave) 寬僅10公尺，所以顯得狹窄；但它卻是全英格蘭最高的中殿。

此迴廊建造於13和14世紀，用於連結修院教堂和其他建築物。

聖愛德華 (St. Edward)
小祭室不僅放置王室加
冕寶座和堅信者愛德華
聖龕，並且是英格蘭多
位中世紀君王的陵墓所
在。

★ 聖母堂

建於1503-1512年，擁有出
色的拱頂天花板及始於
1512年的詩班席。

遊客須知

Broad Sanctuary SW1.街道速
查圖13 B5. 0171-222 5152
St James's Park
,Westminster, 3. 11. 12. 24.
29. 53. 70. 77. 77a. 88. 109.
159. 170. Victoria,Waterloo
Westminster Pier.
□需購票地點 Royal
Chapels,Poets' Corner, Choir,
Statemen's Aisle(週三下午
6:00-7:45除外)及 Chapter
House, Pyx Chamber,
Museum.□中殿和迴廊開放
時間 每日上午8:00至下午
6:00.□Royal Chapels, Poets'
Corner, Choir, Statemen's
Aisle開放時間 週一至週五上
午9:00至下午3:45，週六上
午9:00至下午1:45，3:45至
4:45.□Pyx Chamber, Museum
開放時間每日上午10:30到下
午4:00.□花園週四開放
□音樂會

★ 修道會館

修道會館 (Chapter
House) 內的13世紀地磚
值得一看。

南側廊的詩人之角
有許多著名文學家的紀念
文物在此展出。

博物館

重要記事

1050 新聖本篤會教堂由堅信者愛德華開始興工	1376 Henry Yevele 展開中殿重建工程	修道會館的13世紀瓷磚		1838 維多利亞女王登基

1000	1200	1400	1600	1800	2000

1245 新寺院採用Henry of Rheims的設計	1269 堅信者愛德華之遺體移入教堂內的新聖龕	1734 起造西塔群	1953 伊莉莎白二世女王登基
	1540 修道院解散		

西敏寺參觀導覽

　　西敏寺的內部呈現出建築與雕塑風格上的特殊多元性。從樸素的法國哥德式中殿乃至繁複華麗的亨利七世都鐸式小祭室以及後來18世紀紀念碑的創新風貌等無所不有。許多英國君王長眠於此；有些陵墓保守樸素，有些則裝飾奢華。同時還有不少偉大公眾人物的紀念碑，包括政治家和詩人在內，遍佈於走道和翼廊上。

②南丁格爾紀念碑
北翼小祭室內有西敏寺最精美的紀念碑，這件即為盧貝里克 (Roubiliacc) 於1761年所作。

西敏寺的興建歷程

首座修院教堂早在10世紀即已設立，當時聖杜斯坦 (St Dunstan) 帶領一群本篤會修士來到此區。現存建築多半始於13世紀;受法國影響的新設計則於1245年由亨利三世下令興建。由於寺院在王室加冕禮的重要性，所以在16世紀中葉亨利八世對修院建築的破壞中能倖免於難。

圖例

- 興建於1400年之前
- 15世紀增建部分
- 1503-19年興建
- 1745年完工
- 1850年以後完成

北側入口

①中殿
中殿寬10.5公尺 (35呎)，高31公尺 (100呎)，耗時150年才完工。

詩班席 (The Choir)
保存了一幅1840年代鍍金屏風，它仍留有13世紀原作的殘跡。

⑧迴廊
位於迴廊內的黃銅拓印中心 (brass rubbing centre) 可以讓遊客製作紀念品，像是這幅武士的墓拓。

主入口

耶路撒冷廳 (Jerusalem Chamber) 擁有17世紀壁爐、精美的1540年代掛毯以及彩繪天花板。

耶律哥會客廳 (Jericho Parlour) 於16世紀初增建，收藏一些精美鑲板。

院長宿舍是昔日修道院長的居所。

加冕典禮

從1066年以來，西敏寺即爲所有王室加冕禮的華麗佈置場地。最近一次加冕典禮是爲現任女王伊莉莎白二世 (1953) 舉行，也是首度經由電視轉播的王室加冕儀式。

施洗約翰小祭室 (The Chapel of St John the Baptist) 中置滿始於14至19世紀的墳穴。

聖信小祭室 (The St Faith Chapel) 收藏可回溯到13世紀的藝術品。

聖體室 (The Pyx Chamber) 的細削圓柱可溯自11世紀。

牧長園入口

圖例

－ － － 參觀路線

③ 聖愛德華小祭室
St Edward's Chapel

在此可以見到皇家加冕寶座、堅信者愛德華的聖龕及許多中世紀君王的墓穴。

④ 伊莉莎白一世之墓

亨利七世小祭室 (Henry VII's Chapel) 內可見到伊莉莎白一世的巨大墓穴，其中並保存「血腥瑪麗一世」 (Bloody Mary I) 的遺體。

⑤ 亨利七世小祭室
Henry VII Chapel

位於詩班席位下側，始於1512年，刻有許多異國風味的奇幻動物。

⑥ 南走廊 *South Ambulatory*
位居Philippa of Hainault 之墓下方是一些自1270年以來的精美彩繪鑲板。

⑦ 詩人之角 *Poet's Corner*
花點時間在無數文學偉人的紀念碑中探尋，可以發現莎士比亞和狄更斯等人的紀念碑亦在其中。

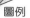

國宴廳 ⓫
Banqueting House

Whitehall SW1. □ 街道速查圖 13
B4.【 0171-839 7569. ●Charing
Cross, Embankment, Westminster.
□ 開放時間 週一至週六上午
10:00至下午5:00 (最後入場時
間：下午 4:30).□ 12月24至1月2
日及週有節慶典禮時.□ 需購票
入場 ⓐ ⓑ ⓒ □ 設有錄影帶介
紹.

　　這棟大廈在建築上有
重大意義。它是倫敦中
心區的第一棟古典帕拉
底歐 (Palladian) 風格建
築，由設計師瓊斯於旅
行義大利之後引進。它
完工於1622年，規律的
石砌正面代表著伊莉莎
白時期之繁複角塔和外
觀過度裝飾的一個驚人
改變。它亦是1698年舊
白廳宮大火唯一倖存的
建築。天花板由魯本斯
(Rubens) 於1630年受查
理一世委託而繪製，內
容主要是對其父詹姆斯
一世歌功頌德的寓言
畫。這種王權的誇大頌
讚受到克倫威爾和圓顱
黨員輕視，1649年查理
一世便在國宴廳外被處
死，20年後查理二世亦

禁衛騎兵團部外站崗的騎兵

禁衛騎兵團部 ⓬
Horse Guards

Whitehall SW1. □ 街道速查圖
13 B4.【 0171-930
4466.●Westminster, Charing
Cross. □ 休館 6月的週六關閉.
□ 禁衛軍交接儀式 週一至週六
上午 11:00,週日上午 10:00. □ 下
馬典禮 每日下午 4:00, 二者時間
皆易於變動(詳情請電0891 505
452).□ 軍旗禮分列式請參閱52-
55頁.

　　禁衛軍仍在昔日的亨
利八世比槍場上舉行交
接儀式。完工於1775年
的典雅建築物是由肯特
(William Kent) 所設計。
左側為出自肯特之手的
舊財政部，和目前蘇格

蘭部所在的多弗宮
(Dover House) 背面。附
近校閱場的轉角處是
「正宗網球」場之遺跡。
傳說亨利八世曾在此打
草地網球前身的一種網
球。右邊則有座城砦，
於1940年建在海軍總部
旁，二次大戰期間並成
為海軍的通訊總部。

白廳劇院 ⓭
Whitehall Theatre

Whitehall SW1. □ 街道速查圖 13
B3.【 0171-369 1735.● Charing
Cross. □ 僅在表演活動時開放.
見326-327頁.

建於1930年，樸素的
白色外觀似乎是和街道
彼端的陣亡將士紀念碑
互別苗頭，但其內部以
出色的裝飾藝術細部自
豪。1950至1970年代更
以上演喜劇聞名。

安女王門 ⓮
Queen Anne's Gate

SW1. □ 街道速查圖 13 A5. ● St
James's Park.

　　這些華屋建造於1704
年，前門的華麗雨棚尤
為著稱。另外一端的房
屋建於約70年之後，藍
色牌匾則將以前的屋主
記錄下來，包括維多利
亞時代首相帕摩斯敦
(Lord Palmerston) 等。
直到最近仍盛傳英國特
務機關MIS即設於此。
一尊安女王的小雕像立
於分隔13號和15號的牆
壁前方。以西是位於小
法國轉角處史賓斯爵士
(Sir Basil Spence) 的內政

魯本斯繪於國宴廳天花板的畫作

部大樓。通往鳥籠步道 (Birdcage Walk) 的鬥雞場階梯則有17世紀鬥雞比賽場的遺跡。

禁衛軍博物館 15
Guards Museum

Birdcage Walk SW1. □ 街道速查圖 13 A5. ▐ 0171-930 4466 × 3271. ⊖ St James's Park. □ 開放時間 每日上午10:00至下午4:00. □ 休館 12月25日，1月1日和各慶典. □ 需購票入場. ◘ ♿

　　由鳥籠步道可進入禁衛軍團總部威靈頓營區 (Wellington Barracks) 地下的博物館。為了符合軍方色彩，博物館利用透視圖和實景畫來描述自英國內戰 (1642-48) 到現今禁衛軍所參與的戰役。展出品包括武器、五顏六色的制服以及各式模型。

聖詹姆斯公園車站 16
St James's Park Station

55 Broadway SW1. □ 街道速查圖 13 A5. ⊖ St Jame's Park.

公園車站外葉普斯坦因的雕塑

　　車站就建在霍頓 (Holden) 於1929年為倫敦運輸局所設計的伯德威大廈之內。它以葉普斯坦因的雕塑及亨利‧摩爾等人的浮雕著稱。

布魯寇特學校 17
Blewcoat School

23 Caxton St SW1. □ 街道速查圖 13 A5. ▐ 0171-222 2877. ⊖ St James's Park. □ 開放時間請電詢

卡克司頓街 (Caxton St) 入口上方的布魯寇特學生塑像

　　這棟被維多利亞街辦公大樓所圍繞的珍貴紅磚建築建於1709年，在當時是教導學生如何讀、寫、記帳和教義問答的慈善學校。二次大戰時被改成軍品店並於1954年再度易手給國家信託會。比例優美的內部目前作為國家信託會禮品店之用。

西敏大教堂 18
Westminster Cathedral

Ashley Place SW1. □ 街道速查圖 20 F1. ▐ 0171-798 9055. ⊖ Victoria. □ 開放時間 每日上午6:45至晚上8:00. □ 搭乘鐘塔升降梯需購票 (鐘塔開放時間4至10月，上午9:00至下午1:00，下午2:00至4:30). ✝ 週一至週五下午5:30，週六及週日有聖樂彌撒 (其他禮拜請電洽). ♿ □ 音樂會.

　　它是倫敦少有的拜占庭式建築物之一，由班特利 (J F Bentley) 為天主教主教教區設計，並於1903年完工。它聳入天際的87公尺 (261呎) 紅磚塔由白石砌成橫條紋，和鄰近的西敏寺形成強烈對比。北側有座可供歇腳的廣場，由維多利亞街可清楚看見大教堂。教堂內部是各色大理石和繁複鑲嵌畫的富麗裝潢，使中殿上方圓頂顯得不協調。因為圓頂在完工前即因經費不足而留白未加裝飾。中殿內的風琴是歐洲名琴之一，每年6至9月每月的第二個週二都有音樂會在此舉行。

史密斯廣場聖約翰大教堂 19
St John's, Smith Square

Smith Sq SW1. □ 街道速查圖 21 B1. ▐ 0171-222 1061. ⊖ Westminster. □ 開放時間 上午10:00至下午5:00 ⏰晚間音樂會時. Ø 🍴 □ 見330-331頁.

聖約翰教堂的首演陣容

　　阿契爾 (Thomas Archer) 所設計的大教堂被藝術家和藝術史學者卡森爵士 (Sir Hugh Casson) 評為英國巴洛克建築傑作之一，它的每座角樓看來似要掙脫四方形框架的束縛，而且使北面其他可愛的18世紀建築為之遜色幾分。教堂歷史多災多難：1728年完工，於1742年毀於火災，1773年慘遭雷擊，1941年又毀於二次大戰轟炸。地下室有間價格合理的餐廳。

泰德藝廊 20
Tate Gallery

見82-85頁.

泰德藝廊 ⑳

泰德藝廊原爲糖業大亨泰德爵士 (Sir Henry Tate) 所捐贈，它收藏16到20世紀的廣泛英國作品，是倫敦首屈一指的國際現代美術館。毗鄰的克羅爾藝廊 (Clore Gallery) 收藏風景畫家泰納 (JMW Turner) 遺贈給國家的大批畫作。

泰德藝廊的門廊建於1897年，俯瞰著泰晤士河。

參觀指南

大部分館藏品保存於地面樓 (ground floor) 30間展覽室內，紙上作品及臨時展覽則位在樓下。畫作依編年方式展出，從1550年起的英國藝術 (第一展覽室) 追溯到當代英國及外國藝術 (27-30展覽室)。展覽每年更換一次，以強調各方面的收藏。須注意的是，本書中所介紹的作品不見得會在館中展出。

階梯

★ 寧靜—海葬

這是泰納於1842年爲友人所繪，即威爾基 (David Wilkie) 死於海難的翌年。

三舞者

這幅令人印象深刻的巨幅油畫作於1925年，是畢卡索藝術的新階段開始。

平面配置圖例

- ☐ 雕塑館
- ☐ 臨時展覽
- ☐ 館藏作品
- ☐ 克羅瑞藝廊
- ☐ 非展示區

吻

羅丹於1901-04年間所作的雕像，是泰德藝廊最著名的館藏之一。

吃的藝術

除了一間咖啡酒吧之外，泰德藝廊也以樓下飾有威斯勒 (Rex Whistler) 所作華麗壁畫的餐廳自豪。其內容描繪神秘的饕餮族人，以及他們追求新奇食物以刺激厭倦的味覺。餐廳相當值得前往享用午餐，但是不供應晚餐 (見306-307頁)。

遊客須知表

Millbank SW1. □ 街道速查圖 21 B2. ☎ 0171-821 1313. 🖷 0171 -821 7128. 🚇 Pimlico. 🚌 77a. 88. C10. 2. 2b. 3. 36. 36b. 159. 185. 507 (至 Bessborough Gardens 站) 🚆 Victoria , Vauxhall. □ 週一至週六上午10:00至下午5:50 .以及週日下午2:00至5:50開放 □ 休館 12月24至26日,1月1日,受難日及五朔節. □ 主要展覽需購票. 📷 ♿ 🖊 🍴 🛍

地面樓輪椅入口 ♿

經18號展覽室往克羅爾藝廊入口

★ 重擊！
美國普普藝術先驅李奇登斯坦 (Roy Lichtenstein) 作於1963年，構想源自漫畫。

階梯

克羅爾藝廊主要入口

圓廳

主要入口

★ 三件耶穌受難像底座人物習作 (1944)
培根 (Francis Bacon) 所作三聯畫的中央鑲板。

哥薩克騎兵
康丁斯基 (Wassily Kandinsky) 於1911年所繪，是抽象藝術發展上重大的一步。

★ 牝馬和小馬
史特伯斯 (George Stubbs) 作品 (1762-68) 以精密的解剖學細部為特色。

重要畫作

★ 史特伯斯作品
「牝馬與小馬」

★ 泰納作品
「海葬」

★ 培根作品
「三件習作」

★ 李奇登斯坦作品
「重擊！」

探訪泰德藝廊

泰德藝廊的珍藏包括三大部分：自1550年迄今的英國藝術、國際性20世紀藝術以及有計畫建造之克羅爾藝廊內的泰納收藏。

16及17世紀英國藝術

多布森於1643至1645年所作的波特肖像 (Endymion Porter)

這段英國藝術時期以正式肖像畫為主。泰德藝廊的最早畫作「戴黑帽的男士」是由貝提斯 (John Bettes) 於1545年所作，畫中透露出霍爾班 (Hans Holbein) 的影響，他將文藝復興藝術引進英格蘭，其精細風格並反映在許多作品上。纖細畫家希利亞德 (Nicholas Hilliard) 是英國首批國產藝術天才之一，在此展出他所作罕見的伊莉莎白一世肖像，為典型鑲以寶石的精緻畫像。17世紀在范戴克爵士 (Sir Anthony Van Dyck) 的影響之下，肖像畫綻現出典雅華麗的新風格，范戴克的「史賓塞家族的女士」和多布森 (William Dobson) 所作的「伊底米昂‧波特肖像」乃其中典範。

18世紀英國藝術

除了18世紀初的解說畫 (illustrative paintings) 之外，收藏品亦以部分「交談畫」(即非正式背景中的人物) 的典範而自豪。包括德維斯 (Authur Devis) 所作優雅細緻的「詹姆斯家族」，以及霍加斯 (William Hogarth) 所繪「司多德家族的早餐」；18世紀英國藝術的領導人物霍加斯以諷刺作品著稱。自18世紀末起，雷諾茲 (Joshua Reynolds) 的莊嚴風格可以比擬根茲巴羅肖像畫中的輕盈筆法。同期畫家威爾遜 (Richard Wilson) 將該風格應用在風景畫上。

19世紀英國藝術

「撒旦以毒瘡攻擊約伯」，威廉‧布雷克繪於1826年

泰德藝廊收藏了大批19世紀奇幻天才布雷克 (William Blake) 及其追隨者的作品。本世紀最偉大的兩位風景畫家中，泰納作品 (藏於克羅爾畫廊) 的數量遠超乎康斯塔伯，但是康斯塔伯的多項草圖和完成作品皆在此展出，如著名的「平灘磨坊」(Flatford Mill)。也可以見到科羅姆、柯特曼、波寧頓及其他人所作的風景畫。收藏品顯示出維多利亞時代藝術在內容和風格上的多樣性，其中包括以感性訴求的「主題畫」，例如威爾基的「盲提琴手」，佛利茲 (William Frith) 的風景畫「德比賽馬日」，及前拉斐爾主義者充滿色彩和情感強烈的圖像。

克羅爾藝廊的泰納藏品

當泰納 (JMW Turner 1775-1851) 將大批畫作捐贈給國家時，其附帶條件就是這些作品必須一起保存。1910年泰德藝廊曾闢專室展出他的部分油畫，但直到1987年克羅爾藝廊成立才將其遺贈，包括數以千計的習作集中展出。藝廊亦收藏泰納的水彩畫，包括「河邊落日」在內，此乃他「歐洲大河」計畫的一部分。

河邊落日

印象派與後印象派

塞尚1906年作品「園丁」

印象派和後印象派的許多重要作品目前已移往國家藝廊 (見104-107頁)，但泰德藝廊仍保留主要人物的精選作品，代表著現代藝術的開始。雷諾瓦 (Renior)、畢沙羅 (Pissarro)、竇加 (Degas)、梵谷 (Van Gogh)、高更 (Gauguin) 以及秀拉 (Seurat) 皆在展出之列。此地重點包括莫內的「伊匹的白楊樹」(Poplars on the Epte) 和塞尚的「園丁」。

20世紀早期

20世紀以那比派烏依亞爾 (Vuillard) 和波納爾 (Bonnard) 的細密、裝飾性背景為開場。然後是以野獸派為首的前衛畫作，馬諦斯 (Matisse) 替畫家德安 (Derain) 所繪的肖像即其典範。在此有本世紀初的各主要運動：畢卡索、布拉克 (Braque) 及雷捷 (Leger) 的革命性立體派；塞維里尼 (Severnini)、薄邱尼 (Boccioni) 等人的未來派；孟克 (Munch)、克爾赫納 (Kirchner) 令人不安的作品及其他德國表現主義者。此區以史賓塞 (Sir Stanley Spencer) 的巨幅「復活，庫克漢」最為醒目。另有抽象派名家康丁斯基、蒙德里安，以及尼柯森 (Ben Nicholson) 等英國抽象派藝術家作品。雕塑方面包括羅丹、布朗庫西 (Brancusi) 及摩爾 (Moore) 的主要作品。達利 (Dalis) 則是最受歡迎的超現實派藝術家。

德安 (André Derain) 於1919-20年作「著白披肩的德安夫人」

20世紀晚期

二次大戰後收藏中的風格和畫派範圍廣泛，反映出抽象和具象派藝術的國際發展。第二次世界大戰影響了40、50年代的作品，由內希 (Paul Nash) 所繪描寫戰況慘烈的風景畫「死海」(Tote Meer) 乃至傑克梅第 (Giacometti)、杜布菲 (Dubuffet) 以及培根 (Bacon) 所創令人不安的「人類新形象」等等。最宏偉的是馬諦斯的巨幅撕紙拼貼畫「蝸牛」。泰德藝廊亦收藏一些美國40、50年代抽象表現派藝術家的畫作，例如德庫寧 (de Kooning)、帕洛克 (Pollock) 等人。歐普 (Op) 和機動藝術 (Kinetic) 是1960年代的兩大藝術運動。卡羅 (Anthony Caro) 的鮮紅色鋼板雕塑「清早」反映出已遠離了50年代的表現主義。和60年代最有關連的藝術運動非普普 (Pop) 莫屬。泰德藝廊內有英、美代表人物的作品，包括布雷克的「玩具店」、李奇登斯坦的「重擊」(Whaam！) 及安迪‧沃霍爾 (Andy Warhol) 的「瑪麗蓮夢露」。館內也典藏許多近來英國人物畫的代表作，包括弗洛伊德 (Freud)、基塔 (Kitaj)、哈克尼 (Hockney) 和培根 (Bacon) 等。更具議論性的最低限主義者作品如美國畫家安德瑞 (Carl André) 的「第八同等物」(Equivalent VIII) 即為極端範例。此處亦展出各類觀念藝術。泰德藝廊為數甚鉅的館藏仍不斷擴充，反映了當代藝術的新發展。

哈克尼於1970-1971年所作「克拉克夫婦和培西」

皮卡地里及聖詹姆斯 *Piccadilly and St James's*

皮卡地里街是倫敦西區的交通動脈,現有街名出自17世紀紈褲子弟穿著的一種縐領飾物(ruffs 或 pickadills)。聖詹姆斯仍保存18世紀風貌,街上兩家店舖——拉克 (Lock) 帽店和貝里兄弟

白金漢宮門鎖的裝飾

(Berry Bros) 葡萄酒商引人思古之幽情。皮卡地里街上的福特南與梅生 (Fortnum and Mason) 販售高級食品已有近3百年歷史;以北的梅菲爾仍是倫敦時尚所在,皮卡地里圓環則是蘇荷區起點。

本區名勝

●歷史性街道與建築
皮卡地里圓環 **1**
阿巴尼公寓 **3**
伯靈頓拱廊商場 **6**
麗池飯店 **7**
史賓塞宮 **9**
聖詹姆斯宮 **9**
聖詹姆斯廣場 **10**
皇家歌劇院拱廊商場 **11**
帕爾摩街 **12**
林蔭大道 **15**
馬堡大廈 **16**
克拉倫斯宮 **18**
蘭開斯特宮 **19**
白金漢宮 94-95頁 **20**
皇家馬廄 **22**
威靈頓拱門 **23**

謝波德市場 **25**
●博物館及藝廊
皇家藝術學院 **4**
人類博物館 **5**
當代藝術學會 **13**
女王藝廊 **21**
愛普斯利館 **24**
法拉第博物館 **27**
●教堂、公園

聖詹姆斯教堂 **2**
皇后禮拜堂 **17**
聖詹姆斯公園 **14**
綠園 **26**

請同時參照

● 街道速查圖 12. 13.

● 住在倫敦 276-277頁

● 吃在倫敦 292-294頁

交通路線

皮卡地里線地鐵經海德公園角 (Hyde Park Corner)、皮卡地里圓環 (Piccadilly Circus) 和綠園 (Green Park). Bakerloo 和 Jubilee 線則經過查令十字商場大樓 (Charing Cross). 行經此區的公車有6. 9. 15. 23.和139.線

圖例

	街區導覽圖
⊖	地鐵車站
≋	國鐵車站
P	停車場

0 公尺 500
0 碼 500

N

皮卡地里商場內的精緻商店

街區導覽：皮卡地里及聖詹姆斯

亨利八世於1530年代建造了詹姆斯宮，其周圍區域隨即成為倫敦的時尚中心並歷久不衰。名流們在其歷史街道上漫步前往俱樂部用餐，在首府最古老和最高級的百貨店購物，或是參觀任何一座美術館。

★人類博物館
這件象牙豹是博物館原始藝術典藏之一 ❺

阿巴尼公寓
自1774年啟用以來一直是倫敦最時髦的居所之一 ❸

★皇家藝術學院
雷諾茲 (Sir Joshua Reynolds) 於1768年創建學院。目前是大型公開展覽會場 ❹

★伯靈頓拱廊商場
19世紀的商場裡，著制服人員負責制止部分不合宜行為 ❻

福特南與梅生商店
由安女王的一名侍從創立於1707年（見311頁）。

麗池飯店
1906年開幕，仍以西尚‧麗池 (Cesar Ritz) 為名 ❼

史賓塞宮
黛安娜王妃的祖先於1766年所興建 ❽

聖詹姆斯宮
這座都鐸式宮殿至今仍是宮廷的官方總部 ❾

往林蔭大道

哲麥街 (Jermyn
Street) 兩旁盡是
為講究穿著紳士
而開設的商店
(見314頁)。

皮卡地里
(Piccadilly) 站

★皮卡地里圓環
擁擠人潮和閃爍霓虹
燈使皮卡地里圓環
成爲西區的焦點 ❶

SOHO &
TRAFALGAR
SQUARE

COVENT
GARDEN &
THE STRAND

Mayfair

PICCADILLY
& ST JAMES'S

Thames

WHITEHALL
& WESTMINSTER

Belgravia

位置圖
見倫敦中央地帶圖 12-13頁

★聖詹姆斯教堂
列恩最鍾愛之教堂內的管風
琴是1691年由白廳宮
(Whitehall Palace) 移至
此地 ❷

帕爾摩街
此處著名的俱樂
部是商人們及少數女
士的樂園 ⓬

聖詹姆斯廣場
威廉三世的雕像雄
踞在廣場上 ❿

國王街兩側藝廊林
立，其中包括
Christie's 和 St James's
等著名藝廊。

重要觀光點
★民族學殿堂 人類博物館
★伯靈頓拱廊商場
★皇家藝術學院
★聖詹姆斯教堂
★皮卡地里圓環

圖例

- - - 建議路線

0 公尺 100

0 碼 100

皮卡地里圓環 **❶**
Piccadilly Circus

W1. □ 街道速查圖 13 A3.
Ⓔ Piccadilly Circus.

吉爾伯特所作之愛神像

多年來，人們總是喜歡聚集在這座愛神雕像下。藉由弓來巧妙平衡的愛神像幾乎成了首都的註冊商標。它於1892年被興建以紀念維多利亞時代的慈善家沙福茲貝里伯爵 (Earl of Shaftesbury)。皮卡地里圓環是納許對攝政街 (Regent's Street) 主要規劃的一部分，近年來改變不少，並且納入許多購物商場。圓環有全倫敦最華麗的霓虹廣告招牌，標示出本市擁有電影院、劇場、夜總會、餐廳和酒館之熱鬧娛樂特區的入口。

聖詹姆斯教堂 **❷**
St James's Church

197 Piccadilly W1. □ 街道速查圖 13 A3. █ 0171-734 4511.
Ⓔ Piccadilly Circus、 Green Park. □ 開放時間 每日上午9:00至下午6:00. □ 手工藝市集 週四至週六上午10:00至下午6:00，復活節週末除外 □ 禮拜進行中禁止攝影. █ □ 音樂會、講座.

這座教堂據說是列恩所設計許多教堂中他最喜愛的作品之一。雖然多年來其風貌已有所改變，再加上1940年的轟

炸使其瀕於半毀，但它仍保持1684年以來的基本特徵：高大的拱窗、細長的尖塔 (原作的1966年纖維玻璃複製品) 和明亮高貴的內部裝潢。祭壇後方的裝飾屏風是17世紀雕刻大師吉朋斯 (Gibbons) 的傑作，他也雕有描繪亞當和夏娃站在生命樹下的精緻洗禮盆。詩人兼藝術家布雷克 (William Blake) 和前首相老庇特 (Pitt the Elder) 皆在此受洗。吉朋斯的雕刻作品還有原為白廳宮教堂所作的華麗管風琴。如今這座教堂排滿各式活動，並且經營列恩素食咖啡屋。

阿巴尼公寓 *Albany* **❸**

Albany Court Yard, Piccadilly W1. □ 街道速查圖 12 F3 Ⓔ Green Park, Piccadilly Circus.

這些單身漢公寓由侯蘭興建於1803年，其入口隱藏在皮卡地里街上。曾居於此處的名人包括詩人拜倫 (Lord Byron) 及小說家葛林 (Graham Greene) 等。雖然1878年以後已婚男子被許可入內，但直到1919年才能接妻子同住。現在女權意識普及，婦女亦獲准在此居住。

拜倫曾住在阿巴尼公寓

皇家藝術學院 **❹**
Royal Academy of Arts

Burlington House, Piccadilly W1. □ 街道速查圖 12 F3 █ 0171-439 7438. Ⓔ Piccadilly Circus, Green Park. □ 開放時間 上午10:00至下午6:00 □ 休假日 12月24至26日, 受難日. □ 需購票 Ø █ □ 講座.

米開朗基羅所作聖母子像

伯靈頓之屋 (Burlington House) 是西區少數僅存的18世紀初豪宅，其前院往往擠滿等候進入皇家藝術學院 (創立於1768年) 參觀巡迴藝術展的人。著名的夏季年展已持續舉辦逾2百年，包括1200件左右各類藝術家作品，不論知名與否、背景為何，都可以參展。

寬敞的撒克勒藝廊 (Sackler Galleries) 建於1991年，由佛斯特 (Norman Foster) 所設計以作為巡迴展的場地。藝廊外並設有雕塑步道，陳列品中以米開蘭基羅 (Michelangelo) 於1505年所作的聖母子像最負盛名。

畫廊的特殊永久收藏包括每位現任和歷任學院會員的一件作品。一樓有商店販售專門設計的卡片及藝術品。

人類博物館 ⑤
Museum of Mankind

6 Burlington Gdns Wl. □ 街道速
查圖 12 F3 【 0171-437 2224.
⊖ Piccadilly Circus, Green Park.
□ 開放時間 週一至週六上午
10:00至下午5:00,週日下午2:30
至6:00。□ 休館 12月24日-26日,1
月1日,受難日, 5月第一個週一.
◎ ⛤ ⤴ ▣ ⌂ □ 講座.

　　大英博物館 (見126-
129頁) 內小而完善的民
族學部門位於伯靈頓之
屋 (即皇家學院) 的背面
擴建物中。博物館館藏
的精華在一樓展出,以
古代和現代文化為內
容,包括雕像、面具及
裝飾品等等。西非珍寶
之中有來自貝南 (Benin)
的一對象牙豹和精雕細
琢的尤羅巴 (Yoruba) 門
板。地面樓則收藏依特
定文化而更換的展
覽,其中常有模擬
重現的建築和村
落。館中的哥倫比
亞咖啡屋服務親
切,提供一個可以
享用點心、湯和
簡餐的幽靜場
所。咖啡屋入口兩
旁是兩座馬雅巨柱
的翻鑄品。

人類博物館內
的夏威夷戰神像

伯靈頓拱廊商場 ⑥
Burlington Arcade

Piccadilly Wl. □ 街道速查圖 12
F3. ⊖ Green Park, Piccadilly
Circus.見318頁.

　　這是三座19世紀販售
傳統高級品的拱廊商場
之一 (其他兩座是位於
皮卡地里街南側的皮卡
地里和王子商場)。1819
年卡文迪許勳爵 (Lord
Cavendish) 為防止過路
客將垃圾丟進他的花園
而建此拱廊。

麗池飯店棕櫚庭供應下午茶

麗池飯店 ⑦
Ritz Hotel

Piccadilly Wl. □ 街道速查圖
12F3. 【 0171-493 8181 ⊖ Green
Park □ 開放供應飲茶及用餐 ⛤
◎ 見282,306頁

　　締造「優雅
(ritzy)」一字的瑞
士旅館經營者麗池
(Cesar Ritz) 於1906
年飯店完工並以他
命名時其實已經退
休。高聳城堡式建
築的柱廊門面令
人想起巴黎,此
乃世紀交替之際
最宏偉旅館的發
祥地。它設法保
持愛德華時代的富
麗氣息並且是受歡
迎的休憩站,你可以在
衣冠鬢影穿著正式的人
群中享用下午茶。

史賓塞之屋 ⑧
Spencer House

27 St. James's Pl SWl. □ 街道速
查圖 12 F4. 【 0171-499 8620.
⊖ Green Park. □ 開放時間 週
日上午10:00至下午5:30.□ 休館
1月及8月 □ 需購票 □ 不適合10
歲以下兒童 ∅ ⛤ □ 須隨導
覽參觀.

　　這座帕拉底歐式宮
殿完工於1766年,是為
黛安娜王妃的祖先史賓

塞伯爵 (Earl Spencer) 所
建。如今它已被恢復原
18世紀華麗風貌,而且
佈置了精美油畫及現代
家具。其中裝潢美觀的
彩繪房間是參觀重點之
一。

聖詹姆斯宮 ⑨
St James's Palace

The Mall SWl. □ 街道速查圖 12
F4 ⊖ Green Park. □ 不對外開
放.

　　1530年代晚期由享利
八世建在一所痲瘋病院
的舊址上,它僅在兩個
時期曾充當過王室宮
邸,即伊莉沙白一世在
位時期以及17世紀末與
18世紀初期。1952年,
現任女皇伊莉莎白二世
(Elizabeth II) 在此發表
登基以來第一次演說。

聖詹姆斯宮的都鐸式傳達室

皇家歌劇院拱廊商場

聖詹姆斯廣場 ⑩
St James's Square

SW1. □ 街道速查圖 13 A3. ⊖ Green Park, Piccadilly Circus.

廣場建於1670年代，是倫敦最早期的廣場之一，兩旁並有許多建於18至19世紀的豪華府邸。其中住客不乏赫赫有名的人物，像二次大戰期間的艾森豪和戴高樂將軍皆在此設立總部。廣場北側10號是確特漢之屋 (Chatham House, 建於1736年)，現為皇家國際事務學院院址，而在東北角可以找到倫敦圖書館 (建於1896年)，由歷史學家卡萊爾和其他人於1841年創辦。中央的私人花園自1808年起即設有一尊威廉三世的騎馬像。

皇家歌劇院拱廊商場 ⑪
Royal Opera Arcade

SW1. □ 街道速查圖 13 A3. ⊖ Piccadilly Circus.

倫敦首座購物拱廊商場位在女王陛下劇院 (Her Majesty's Theatre) 後方，由納許所設計並於1818年完工。它比伯靈頓拱廊商場約早一年設立。拱廊靠帕爾摩街那邊販售各式射擊器材、釣具、獵人靴及傳統鄉居生活的各項必需品。

帕爾摩街 Pall Mall ⑫

SW1. □ 街道速查圖 13 A4. ⊖ Charing Cross, Green Park.

帕爾摩街的常客——威靈頓公爵 (The Duke of Wellington)

這條街因鐵圈球 (palle-maille) 遊戲而得名。它是一種介於高爾夫和板球之間的運動，17世紀初時曾在此地比賽。150多年來帕爾摩街一直是倫敦俱樂部的核心地帶。俱樂部目前等於是當時最流行建築風格的教科書。以東端為起點，左側是116號納許之聯合服務俱樂部 (Nash's United Services Club) 的柱廊入口，建於1827年。它是威靈頓公爵最喜愛的俱樂部，目前則設有導演學會。對面Waterloo Place的另一邊是雅典娜俱樂部 (Athenaeum, 116號)。隔壁是國會大廈建築師巴利 (Sir Charles Barry) 設計的兩個俱樂部：旅行者俱樂部 (Travellers, 106號) 和改革俱樂部 (Reform, 104號)。俱樂部的氣派內裝皆完善保存，但是只有會員和貴賓得以入內。

當代藝術學會 ⑬
Institute of Contemporary Arts

The Mall SW1. □ 街道速查圖 13 B3. █ 0171-930 3647. ⊖ Charing Cross, Piccadilly Circus. □ 開放時間 每日中午至凌晨1:00. □ 休館 聖誕週,公定假日 □ 需購票.⅙ □ 使用輪椅坡道需事先通知 ⑪ 🖥 📷 🎨 🍴 □ 音樂會、劇場、舞蹈見332- 333頁.

學會於1947年設立，原本位在多弗 (Dover) 街上，自1968年起即不協調地坐落在納許設計的部分古典式卡爾頓宅邸連棟屋 (Carlton House Terrace, 1833年建) 中。學會入口位在林蔭大道上，並設有戲院、音樂廳、書店和藝廊、酒吧及很棒的餐廳。

它也提供活潑前衛的展覽、演講、音樂會和戲劇等活動。非會員需付票面費用。

位於卡爾頓之屋的當代藝術學會

聖詹姆斯公園 ⑭
St James's Park

SW1. □ 街道速查圖 13 A4. ☎
0171-930 1793. ⊖ St James's
Park. □ 開放時間 每日早晨6:00
至午夜 █ 每日營業. ⬥ □ 夏季
每日兩場音樂會,另設有鳥類飼
養所.

夏季時,上班族們倘
佯於倫敦最具裝飾性的
公園花壇間享受陽光洗
禮。入冬後,穿著厚重
的公務員則悠遊在湖
畔,一邊觀看水鴨、雁
鳥,一邊仍不忘商討國
家事務。公園原來是一
片沼地,亨利八世下令
將水抽乾再併入他的狩
獵場。後來查理二世將
它重新規劃成徒步區,
並且在南緣設置鳥舍 (從
此這條鳥舍所在街道即
被稱爲鳥籠步道)。

林蔭大道 The Mall ⑮

SW1. □ 街道速查圖 13 A4. ⊖
Charing Cross, Green Park,
Piccadilly Circus.

這條大道是1911年韋
伯 (Aston Webb) 重新設
計白金漢宮門面及維多
利亞紀念碑 (見96頁) 時
的創作之一。它循著聖
詹姆斯公園邊緣的舊步
道路線,於查理二世在
位時所規劃,並成爲倫
敦最流行的散步道。在
外國領袖正式來訪時,
大道兩側旗杆會揚起各
國旗幟以表歡迎。

馬堡大廈 ⑯
Marlborough House

Pall Mall SW1. □ 街道速查圖 13
A4. ☎ 0171-839 3411. ⊖ St.
James's Park, Green Park. 團體參
觀請先致電安排.

馬堡大廈是由列恩 (見
47頁) 爲馬伯洛夫女爵而
設計,完工於1711年。
經過19世紀的擴建後即

被王室成員佔用。1863
年至1903年威爾斯王子
成爲愛德華七世之前,
它是王子和王妃的住處
及倫敦社交中心。馬堡
路上的大廈牆面嵌有新
藝術紀念碑以緬懷愛德
華王妃)。該建築物目前
設有大英國協祕書處。

皇后禮拜堂 ⑰
Queen's Chapel

Marlborough Rd. SW1. □ 街道速
查圖 13 A4. ⊖ Green Park. □ 僅
週日禮拜時開放.

瓊斯 (Inigo Jones) 的
精心傑作,是1627年爲
了查理一世的西班牙籍
妻子瑪麗亞 (Henrietta
Maria) 所建,它亦是英
格蘭首座古典式教堂。
喬治三世於1761年在此

皇后禮拜堂

迎娶後來爲他生了15個
小孩的皇后夏綠蒂
(Charlotte of
Mecklenburg-Strelitz)。
禮拜堂內部有卡拉奇
(Annibale Caracci) 所作
令人讚歎的祭壇畫作和
配件,可惜只在春季和
夏初對禮拜者開放。

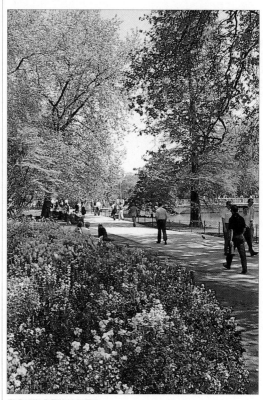

聖詹姆斯公園的初夏景致

白金漢宮⑳

　　白金漢宮 (Buckingham Palace)
是大英君主政權的總部。它兼具
辦公室和住所功能，亦供國家儀
典場合之用，例如接待外賓的國
宴。在此工作者約有三百人，其
中包括處理女王官方事務的王室
內務官員以及傭人。納許將原來
的白金漢之屋 (Buckingham
house) 改建爲喬治四世的宮殿，
但是他和其弟威廉四世皆在完工
之前駕崩，維多利亞女王則是第
一位住在宮殿的君主。現有的東
側門面正對著林蔭大道，乃是
1913年所增建。

音樂廳
接見國賓和王室成員洗禮式都在此
廳舉行。它引以爲傲的木材拼花地
板是納許的原作。

宮中畫廊典藏女王
所收集的無價繪畫
精選。

國家餐廳是舉行一般餐
會的場所。

廚房和職員宿舍

藍會客室
納許以仿瑪瑙柱來裝飾
這間藍會客室 (Blue
Drawing Room)。

私有郵局

**禁衛軍交接
儀式**
夏令期間白金
漢宮的禁衛軍
每日皆進行多
彩多姿的交接
儀式 (見52-55
頁)。

大宴會廳 *State Ballroom*
喬治王時代的巴洛克式舞會廳供國宴及任
命儀式之用。

由宮殿背後裝飾華麗的謁見室可俯瞰花園，園內有不少野生動植物。

白會客室是王室在進入國家餐廳或大宴會廳前集合之處。

皇宮庭園內有一座游泳池及一間私人劇院。

王座室 (The Throne Room) 有七座絢麗吊燈。

綠會客室是王室宴會時賓客經過的第一間謁見室。

遊客須知

SW1. □ 街道速查圖 12 F5. ☎ 0171-930 4832. ⊖ St. James's Park, Victoria. 🚌 2B. 11. 16. 24. 25. 36. 38. 52. 73. 135. C1 ⇌ Victoria. □ 大廳開放時間, 8月至9月週二至週日上午9:30至下午5:30. (最後入宮時間: 下午 4:15.) □ 需購票. 🚫 □ 女王衛隊交接禮, 5月至8月, 每日上午11:30; 9月至4月, 每隔日一次, 但隨時可能調整.

女王接見室

這是位於皇宮一樓 (first floor) 女王的12間私人房間之一。

王室旗幟於女王在宮中時懸掛。

誰住在白金漢宮

宮殿是伊莉莎白女王與其夫婿愛丁堡公爵 (Duke of Edinburgh) 在倫敦的住處。而愛德華王子和安妮公主及約克公爵在此也都有一幢公寓式居所。約50名王室職員住宿在宮內。還有更多人員的住處則位在皇家馬廄 (Royal Mews) 附近 (見96頁)。

俯瞰林蔭大道

依照傳統, 王室成員會在此陽台向群眾們揮手致意。

克拉倫斯宮 **⑱**
Clarence House

Stable Yard SW1. □ 街道速查圖 12 F4. ⊖ Green Park, St. James's Park. □ 不對外開放.

1827年由納許為克拉倫斯公爵所設計,可俯瞰林蔭大道。克拉倫斯住在這裡直到1830年登基為威廉四世止。現在是皇太后的倫敦住所。

蘭開斯特宮 **⑲**
Lancaster House

Stable Yard SW1. □ 街道速查圖 12 F4. ⊖ Green Park, St. James's Park. □ 不對外開放.

蘭開斯特宮

這座王室行館是1825年由著名建築師懷亞特(Benjamin Wyatt)為約克公爵所建。1848年蕭邦曾在此為維多利亞女王演奏。現為會議中心。

白金漢宮 **⑳**
Buckingham Palace

見94-95頁.

女王藝廊 **㉑**
Queen's Gallery

Buckingham Palace Rd SW1. □ 街道速查圖 12 F5. ☎ 0171-839 1377. ⊖ St. James's Park, Victoria. □ 開放時間 週二至週六上午 10:00 至下午5: 00, 週日下午 2:00 至 5:00. □ 休館 12月25-26日, 1月1日. □ 需購票 ✗ 🅰.

女王擁有部分全世界最精緻最有價值的繪畫收藏,古代名家作品尤為豐富,例如維梅爾(Vermeer)及達文西(Leonardo)。30年來女王的藝術指導一直是布朗特爵士 (Sir Anthony Blunt),直到1979年他的蘇聯間諜身份被揭穿才取消其爵士勳位。建築物也曾是一座禮拜堂,現仍有一區供私人禮拜用並謝絕外界參觀。此處的展覽有特定主題,並且定期更換。另設有紀念品商店。

皇家馬廄 **㉒**
Royal Mews

Buckingham Palace Rd. SW1. □ 街道速查圖 12 E5. ☎ 0171-839 1377. ⊖ St. James's Park Victoria □ 開放時間 週三及夏日每天中午至下午 4:00 (請先電話詢問). □ 需購票. 🅰 📷

雖然每週僅開放數小時,但馬廄仍吸引許多愛馬及熱衷王室奢華的人士。馬廄及馬車房是1825年納許所設計,以收容王室慶典所需馬匹及馬車。最棒的展覽品是1762年為喬治三世所造的金色典

女王藝廊裡的彩蛋

禮馬車,上面有契普安尼 (Giovanni Cipriani) 所繪的鑲板。其他展示的車子還有愛爾蘭典禮馬車 (Irish State Coach),是維多利亞女王為國會開議式而購置;玻璃馬車是皇家婚禮及接待外國使節所用。也同時展出精緻的馬具及一些配戴輻繩的美麗動物。馬廄在6月的賽馬週期間仍舊開放,然而馬廄車隊每逢賽馬便會前往巴克郡 (Berkshire) 馬場,並且在第一場比賽前搭載王室成員經過司令台。

白金漢宮外的維多利亞紀念碑

威靈頓拱門 ㉓
Wellington Arch

SW1. □ 街道速查圖 12 D4. ☻
Hyde Park Corner. □ 開放時間
每天早上 5:00 至午夜.

經過將近一個世紀對愛普斯利之屋 (Apsley House) 前土地利用的辯論,一座巨大拱門終於在1828年建造,由伯頓 (Decimus Burton) 設計並命名爲威靈頓拱門。瓊斯 (Adrian Jones) 的雕塑則於1912年增建。在1992年之前,倫敦第二小的警察局 (最小的在特拉法加廣場,Trafalgar Square) 原來設在拱門內。現在這拱門有時被稱爲憲法拱門。

威靈頓拱門

愛普斯利之屋 ㉔
Apsley House

149 Piccadilly W1. □ 街道速查圖 12 D4 ☎ 0171-499-5676.
☻Hyde Park Corner. □ 開放時間週二至週日上午 11:00 至下午 5:00. □ 休館 12月 24-26日, 1月1日, 耶穌受難日, 五朔節. □ 需購票 ⊙ ✐ 請先電話洽詢.

海德公園東南角的愛普斯利之屋於1778年由亞當 (Robert Adam) 爲愛普斯利男爵 (Baron Apsley) 所建。50年後由建築師懷亞特兄弟擴建改裝,以提供滑鐵廬之役 (1815) 打敗拿破崙之英雄威靈頓公爵一個宏偉相稱的家。後來威靈頓則出任首相。它現在

愛普斯利之屋的內部

是威靈頓重要記事及其部分戰利品的陳列館。館內多數畫作皆爲威靈頓同時代人所繪,但也有其私人收藏的古老名家作品。亞當所設計的內部裝設也值得一看。

謝波德市場 ㉕
Shepherd Market

W1. □ 街道速查圖 12 E4. ☻
Green Park.

位於皮卡地里及柯忍街 (Curzon Street) 之間,是被小店、餐廳及露天咖啡屋所包圍的徒步區,因謝波德 (Edward Shephard) 而得名的,他於18世紀中葉建造這座市場。如今謝波德市場仍是梅菲爾的中心。

綠園 ㉖
Green Park

SW1. □ 街道速查圖 12 E4 ☎ 0171-930 1793. ☻ Green Park, Hyde Park Corner. □ 開放時間: 每天早上 5:00 至午夜.

它曾經是亨利八世的狩獵場,而和聖詹姆斯公園一樣,於1660年代被查理二世改爲大眾娛樂場,至今仍是一片綠草如茵、綠樹成林的自然景緻。18世紀時它是決鬥的最佳場所;1717

年詩人阿非艾里 (Alfieri) 在此被他情婦的丈夫所傷,但後來衝回海馬克劇院仍及時趕上戲劇的最後一幕。如今公園是梅菲爾區飯店房客最喜歡去慢跑的地方。

法拉第博物館 ㉗
Faraday Museum

The Royal Institution, 21 Albemarle St. W1. □ 街道速查圖 12 F3. ☎ 0171-409 2992. ☻ Green Park. □ 開放時間 週一至週五上午 10:00 至下午6 :00. □ 需購票. ✐ 請先電話洽詢

法拉第 (Michael Faraday) 是19世紀使用電的先驅。他的1850年代實驗室被重建在英國科學研究會 (Royal Institution) 的地下室,並展示法拉第的科學裝置及其私人文物。

法拉第

蘇荷及特拉法加廣場 *Soho and Trafalgar Square*

　　蘇荷區從17世紀末開發以來，就一直以飲食、娛樂及智識文化方面的活動聞名。本區曾是百年來倫敦最高尚時髦的地區之一，當時蘇荷區居民的奢華宴會也在歷史上有所記載。儘管1959年的立法早已強制取締大部分街頭娼妓，但今日此區仍是倫敦最出名的紅燈區。在一些破舊的酒館、俱樂部和咖啡館則產生藝術家和作家的豐富次文化。蘇荷同時是倫敦最多不同文化的混合區之一。第一批外來移民是18世紀來自法國的「預格諾派信徒」(Huguenots, 見170頁，史彼特菲區的基督教堂)。隨後的移民來自歐洲其他地區，但現今蘇荷區是以中國城聞名。

利伯提 (Liberty)
百貨公司的掛鐘

本區名勝

●歷史性街道與建築
特拉法加廣場 **1**
海軍總部拱門 **2**
列斯特廣場 **6**
沙福茲貝里大道 **8**
中國城 **9**
查令十字路 **10**
蘇荷廣場 **12**
卡奈比街 **14**

●商店和市場
伯維克街市場 **13**
利伯提百貨公司 **15**

●教堂、劇院
聖馬丁教堂 **4**

皇宮劇院 **11**

●博物館和藝廊
國家藝廊 (見104-107頁) **3**
國家人像美術館 **5**
設計評議會 **7**

圖例

	街區導覽圖
Ｏ	地鐵車站
≢	國鐵車站
Ｐ	停車場

交通路線

地鐵線的Central Piccadilly,
Bakerloo, Victoria, Northern 及
Jubilee 線都行經本區. 另外有許多
公車經過特拉法加廣場. 國鐵則從
Charing Cross出發.

特拉法加廣場上的噴水池

街區導覽：特拉法加廣場

四處林立的劇院、電影院、夜總會和餐廳使這裡成爲倫敦主要的娛樂區；附近也有許多辦公商業大樓及狹窄的商店街。

往 Tottenham Court Road 站

查令十字路
路上的書店是愛書人不可錯過的 ⓾

沙福茲貝里大道
劇院聚集區的主要道路，沿路貼滿了正在上演節目的海報 ⓼

★中國城
是華人的居住地，有中國餐廳和商店 ⓽

藍柱啤酒屋 (The Blue Posts Pub) 位在18世紀時乘坐轎子的載客點舊址。

流行歌手機械模型在倫敦樓閣改建成的搖滾樂場 (Rock Circus) 陽台上揮手。

金氏世界記錄總部呈現出各種極致的事物 (見340頁)。

設計評議會
在這裡可以看到和買到全英國最好的設計作品 ⓻

列斯特廣場
卓別林的銅像矗立在這座廣場上 ⓺

皇家劇院坐落在一家劇院舊址上，由納許 (John Nash) 設計了優雅門廊。

重要觀光點
★ 國家藝廊
★ 國家人像 美術館
★ 聖馬丁 教堂
★ 中國城
★ 特拉法加廣場

圖例

建議路線

0 公尺　　　　　100

0 碼　　　　　　100

聖母院 (Notre Dame) 曾經是間劇院，於 1855年改建為教堂。 裡面有始於1960年的 尚卡多 (Jean Cocteau) 壁畫。

競技場 (The Hippodrome) 曾經是一家綜藝劇院，現 在則是迪斯可夜總會 (見 334-335頁)。

思西爾巷 (Cecil Court) 有一排舊書店 (見317 頁)。

位置圖
見倫敦中央地帶圖12-13頁

列斯特廣 場地鐵站

★ 國家藝廊
裡面有國家級的藝 術收藏品 ③

★ 聖馬丁教堂
吉布斯 (James Gibbs) 的傑 作樹立了美利堅殖民地風格 ④

★ 國家人像美術館
牆上掛著從都鐸王朝 (Tudor) 到現代的英國 傑出人物肖像 ⑤

查令 十字 地鐵站

海軍總部拱門
林蔭大道 (The Mall) 的堂皇入口 建於1910年 ②

★ 特拉法加廣場
數以百萬計的觀光客來此餵 食鴿子和欣賞噴泉 ①

納爾遜 紀念柱 (Nelson's Column)

特拉法加廣場 ❶
Trafalgar Square

WC2. □ 街道速查圖 13 B3. ⊖
Charing Cross.

　　這座廣場是由納許
(John Nash) 構思設計，
大部分建於1830年代，
是倫敦主要的大眾集會
場所。廣場中的50公尺
高石柱建於1842年，是
為紀念英國有名的海軍
將領納爾遜 (Nelson)。
他在1805年對抗拿破崙
的特拉法加戰役中英勇
殉國。特法加廣場北側
現在是國家藝廊和它的
附屬建築 (見104-107頁)
，加拿大館 (Canada
House) 在西邊，南非館
(South Africa
House) 則在東邊。
南側重新整修過的
「格蘭大樓」
(Grand Building)
有精美的拱廊商
場。今日棲滿鴿
子的特拉法加廣
場是遊行示威和慶
祝熱鬧新年除夕的
最佳場所。

特拉法加廣場的納爾
遜雕像

海軍總部拱門 ❷
Admiralty Arch

The Mall SW1. □ 街道速查圖 13
B3. ⊖ Charing Cross.

　　這座三重拱道建於
1911年，是韋伯 (Aston
Webb) 重建林蔭大道為
主要遊行路線，以推崇
維多利亞女王計劃中的
一部分。雖然車輛可從
小側門疏散，但這座拱
門仍有效地將優雅的林
蔭大道與喧鬧的特拉法
加廣場隔開。拱門的中
央通道僅開放供王室馬
車和衛隊行進之用。

電影「此情可問天」(Howard's End) 中海軍總部拱門的鏡頭

國家藝廊 ❸
National Gallery

見104-107頁。

聖馬丁教堂 ❹
St Martin-in-the-Fields

Trafalgar Sq WC2. □ 街道速查圖
13 B3. ☎ 0171-930 1862. ⊖
Charing Cross. □ 開放時間 每日
上午 9:00 到下午 6:00. ☆ 週日
上午 11: 30. ☒ ☐ ☒ ☐. ☎ 倫敦黃
銅打壓中心. ☎ 0171-930 9306.
□ 開放時間 週一到週六上午
10:00 至下午 6:00, 週日中午到下
午 6:00. □ 音樂會見330-331頁.

　　這個地點自13世紀以
來就一直有座教堂。許
多名人都埋葬在此，包
括查理二世的情婦桂恩
(Nell Gwynn)、畫家霍加
斯 (William Hogarth) 和
雷諾茲 (Reynolds)。現
今的教堂是由吉布斯
(James Gibbs) 設計並於
1726年完工。從建築學
觀點來看，它是最具影
響力的建築物之一。在
美國它廣受模仿，成為
教堂建築的殖民地風格
典範。聖馬丁教堂寬敞
內部有一不尋常特色，
就是位在祭壇左側與樓
座同高的王室包廂。從
1914年到1927年，教堂
開放地下室以收容無家
可歸的軍人和落魄者。
今日它仍幫助並提供午

間免費餐廳給孤苦無依
的人。

國家人像美術館 ❺
National Portrait Gallery

2 St Martin's Place WC2. □ 街道
速查圖 13 B3. ☎ 0171-306 0055.
⊖ Leicester Sq, Charing Cross. □
開放時間 週一到週六上午10:00
到下午 6:00 週日中午到下午
6:00. □ 休館 5朔節, 受難日 (復
活節前的星期五), 12月25日 , 1月
1日。☒ ☒ □ 入口在Orange St.
☒ ☐ □ 8月有導覽服務。

　　這座迷人的美術館藉
由展出肖像畫像來敘述
大不列顛的發展，全是
歷史書上所熟悉的面孔
和名字。館內有從14世
紀末以來各時期的國
王、皇后、詩人、音樂
家、藝術家、思想家、
英雄以及惡徒等人物肖
像。最古老的作品位在

默靈漢 (Rodrigo Moynihan) 1984
年畫的柴契爾夫人畫像

四樓 (the fourth floor)，包括了霍爾班 (Hans Holbein) 所作的亨利八世漫畫及其命運坎坷之妻子們的幾幅畫像。伊莉莎白時代的畫像則在五樓 (the fifth floor)，其中有一幅可能是僅存的莎士比亞生前畫像。而底下幾層樓的收藏按編年排列，包括了范戴克 (Van Dyck)、雷諾茲 (Reynolds) 等知名藝術家作品。20世紀的作品則在一樓 (first floor)，展出的照片和繪畫約占各半。此外畫廊中還有短期展覽，以及一間藝術文學書店。

列斯特廣場 **6**
Leicester Square

WC2, □ 街道速查圖13 B2 **🄴**
Leicester Sq, Piccadilly Circus.

很難想像這個笙歌不輟充滿活力的西區 (West End) 娛樂中心曾經是高級住宅區。廣場於1670年規劃而成，位在早已消失的皇室列斯特之屋 (Leicester House) 南面。早期的居住者有科學家牛頓 (Isaac Newton) 以及後來的藝術家雷諾茲和霍加斯。在維多利亞時代這裡蓋了好幾間倫敦最受歡迎的音樂廳，包括了帝國 (Empire, 今日同址上的電影院亦沿用此名)，以及阿爾漢布拉 (Alhambra)，後者於1937年為裝飾藝術風格的 Odeon 劇院所取代。廣場的中央新近整建，包括了一間出售減價券的劇院票亭 (見326-327頁)。另外還有一座1981年揭幕的卓別林 (Charlie Chaplin) 像，由達伯戴 (John Doubleday) 所塑。莎士比亞噴泉則翻修於1874年。

設計評議會 **7**
Design Council

1 Oxendon St SW1. □ 街道速查圖 13 A3. **📞** 0171-208 2121. **🄴** Leicester Sq, Piccadilly Circus. □ 開放時間 週一到週六的上午 10:00 到下午 6:00. □ 假日不開放. **📷 ♿ 🏪**

1944年創立時原名為「工業設計評議會」，而在伯蒙西 (Bermondsey) 的設計博物館 (Design Museum, 179頁) 開幕之前，此中心是現代英國設計的唯一永久展示櫥窗。

沙福茲貝里大道 **8**
Shaftesbury Avenue

W1. □ 街道速查圖 13 A2. **🄴** Piccadilly Circus, Leicester Sq.

沙福茲貝里大道是倫敦劇院區的主要道路，六間劇院和兩座電影院都位於大道北側。1877年至1886年間，這條街貫穿了一片可怕的貧民區以改善倫敦最繁忙的西區對外交通聯絡；沿著早期一條高速公路的路線。大道以沙福茲貝里伯爵 (the Earl of Shaftesbury, 1801-85) 來命名，他當年曾設法幫助部分本地窮人改善居住條件，皮卡地里圓環 (Piccadilly Circus) 的愛神像就是為紀念伯爵而設 (90頁)。位於大道上的李瑞克劇院 (Lyric Theatre) 是由腓普斯 (C. J. Phipps) 所設計，它開幕的年代幾乎和大道一樣久遠。

倫敦西區的世界劇院 (Globe Theatre), 現又名Gielgud劇院.

國家藝廊 ❸

特拉法加廣場的正面

　　國家藝廊自19世紀初創立以來便享有盛名。1824年，喬治四世說服當時意願不高的政府購買了38幅名畫，包括拉斐爾和林布蘭的作品在內，而它們成爲館中國家級收藏的開端。隨後館藏因獲捐贈而逐年增加。本館主要建築是由維京士 (William Wilkins) 以新古典風格設計，於1834至1838年間建造。其左側是1991年增建的山斯貝里側翼新館，收藏部分壯觀的早期文藝復興藝術。

通往樓下各館

橘子街
(Orange St)
的入口 🚻

階梯往下

參觀指南

大部分的收藏位於四個側翼內。繪畫作品按編年排列，最早期作品 (1260到1510年) 於山斯貝里側翼 (Sainsbury Wing) 展出。「北」、「西」、「東」三個側翼則分別涵蓋1510-1600，1600-1700，以及1700-1920年代的作品。

通往主建築

通往樓下各館

★ 達文西的素描
(1510年代)
達文西
(Leonardo da Vinci) 的這幅「聖母子、聖安及施洗者約翰」炭筆畫顯露出他的天才。

平面圖例

- ⬜ 1260到1510年的繪畫
- ⬜ 1510到1600年的繪畫
- ⬜ 1600到1700年的繪畫
- ⬜ 1700到1920年的繪畫
- ⬜ 特別展示區
- ⬜ 非展示區

山斯貝里側翼
的主要入口 🚻

羅列達諾總督像 (1501)

貝里尼 (Giovanni Bellini) 將這位威尼斯總督描繪成安詳的神父。

★ 梳妝中的維納斯 (1649)
委拉斯蓋茲 (Diego Velázquez) 所繪。

★ 乾草車 (1821)
在這幅經典風景畫中，康斯塔伯 (John Constable) 巧妙地捕捉到英國典型之多雲夏日中距離和光影變幻的效果。

遊客須知

Trafalgar Sq WC2. □ 街道速查圖 13 B3. 【 0171-839 3321. ⊖ Charing Cross, Leicester Sq, Piccadilly Circus. ■ 3. 6. 9. 11. 12. 13. 15. 23. 24. 29. 53. 77a. 88. 91. 94. 109. 139. 159. 176. ≢ Charing Cross. □ 開放時間週一到週六上午 10:00到下午 6:00, (週三至下午 8:00), 週日中午到下午6:00. □ 休館 12月24日到26日, 1月1日, 耶穌受難日. Ø 由Orange St及Sainsbury Wing的入口進入. 🎫 □ 🍴 🚻 講座, 活動.

阿尼埃爾的泳客 (1884)
秀拉 (Georges Seurat) 在此以數百萬的彩色小點作實驗，創造一種現代都市生活的「新古典式」描繪。

通往下一層樓

特拉法加廣場入口

★ 使節
霍爾班於1533年所繪，前景是以遠近法縮小而描繪的骷髏頭，它象徵著永恆不朽。

★ 基督的受洗
法蘭契斯可 (Piero della Francesca) 為故鄉Umbria的一座教堂所繪，乃是早期文藝復興透視法的寧靜傑作 (1450年代)。

阿諾非尼的婚禮
范艾克 (Jan Van Eyck) 這幅1434年名畫中的女人並非懷孕，她圓胖的身材正符合當代的女性審美觀。

重要畫作

★ 法蘭契斯可的傑作「基督的受洗」

★ 達文西所繪的炭筆素描

★ 委拉斯蓋茲「梳妝中的維納斯」

★ 霍爾班的作品「使節」

★ 康斯塔伯的作品「乾草車」

探訪國家藝廊

　　國家藝廊是倫敦首屈一指的藝術展覽館，館藏繪畫超過了二千二百幅，包括從13世紀喬托 (Giotto) 的早期作品到20世紀的畢卡索，但特別著重在荷蘭、義大利文藝復興早期和17世紀西班牙繪畫。大批的現代和英國收藏則存放在泰德藝廊 (見82-85頁) 中。

文藝復興早期 (1260到1510年)：義大利和北方的繪畫

　　此處所收藏的最早期繪畫包括出自西那大教堂 (Siena Cathedral) 祭壇後方畫作「莊嚴」(Maestá) 的三件鑲板，由杜契奧 (Duccio) 所作。理查二世的精美肖像畫「Wilton Diptych」則是一位英國藝術家所作，它展現了當時風靡歐洲各國之國際哥德風格的抒情高雅。以同樣風格創作的義大利大師包括法布利阿諾 (Gentile da Fabriano) 在內，他的「聖母像」通常懸掛在馬薩奇奧 (Masaccio) 所作的另一幅旁邊，兩者皆始於1426年。安托內羅 (Antonello da Messina) 所繪的「書房內的聖傑若美」(St Jerome in his Study) 常被誤認爲范艾克 (Van Eyck) 的作品；當把這幅畫和范艾克的「阿諾非尼的婚禮」相互比較後便不難看出其中原因。山斯貝里側翼內則藏有尼德蘭繪畫。

布勒哲爾 (Pieter Brueghel the Elder) 作品「崇敬國王」(1564)

文藝復興全盛時期 (1510到1600年)：義大利、尼德蘭和日耳曼繪畫

波希 (Hieronymus Bosch) 1490到1500年的作品「被嘲弄的基督」

　　謝巴斯提亞諾 (Sebastiano Del Piombo) 在米開朗基羅的協助下完成了「拉撒路的復活」(The Raising of Lazarus)，得以和羅馬梵諦岡的拉斐爾鉅作「顯聖容」(Transfiguration) 相匹敵。這些文藝復興全盛時期的名畫家及其巨幅畫作在館中皆有完美呈現。請注意巴米加尼諾 (Parmigianino) 的「聖母子和聖賢」(Madonna and Child With Saints)，以及達文西的炭筆草圖「聖母子」和他所畫的第二幅「岩窟中的聖母」(Virgin of the Rocks)。此外還有幾件提香的作品，如「酒神與阿里阿德涅」(Bacchus and Ariadne)。尼德蘭和日耳曼收藏較少，但仍有霍爾班 (Holbein) 的精美雙肖像畫「使節」，及1980年購入的阿爾特多弗 (Altdorfer) 傑作「基督向聖母道別」(Chris Taking Leave of his Mother)，另外還有波希和布勒哲爾等人的作品。

馬薩其奧的學生利比 (Filippo Lippi) 1448年的作品「受胎報喜」

山斯貝里側翼新館
(The Sainsbury Wing)

這座新側翼於1991年啓用，在計劃之時便引起強烈紛爭。查理王子抨擊初期的設計是「鍾愛老友臉上一個醜陋的面皰」。最後由范裘利 (Robert Venturi) 規畫的建築則遭到各界人士批評爲換湯不換藥的妥協設計。微細博物館是電腦化的收藏品資料庫，可以印出有圖片的資料。

荷蘭、義大利、法國、西班牙的繪畫 (1600-1700)

出色的荷蘭收藏提供兩間林布蘭 (Rembrandt) 的專屬展示室，其他還有維梅爾 (Vermeer)，范戴克及魯本斯 (Rubens) 等人的作品。來自義大利的作品以卡拉契 (Carracci) 和卡拉瓦喬 (Caravaggio) 爲重點。展出的法國作品包括向班尼 (Champaigne) 所作的壯麗肖像。克勞德 (Claude) 的海景畫「乘船的西巴女皇」依泰納 (Turner) 生前指示，掛在可與之匹敵的「狄多創建迦太基」旁邊。西班牙畫派則有慕里歐 (Murillo) 等人。

維梅爾1670年的作品「畫像旁的少婦」

華鐸 (Jean Antoine Watteau) 1715-18年的作品「愛的程度」

威尼斯、法國和英國的繪畫 (1700-1800)

館內最著名的18世紀繪畫之一是卡那雷托 (Canaletto) 的「石匠的庭院」(The Stone Mason's Yard)。法國收藏則有「洛可可派」巨匠如夏丹 (Chardin)、華鐸和布雪 (Boucher) 等人的作品。英國畫家根茲巴羅 (Gainsborough) 早期的拙劣作品「安德魯夫婦」(Mr and Mrs Andrews) 和「晨間漫步」都受到參觀者的喜愛。

英國、法國和德國繪畫 (1800-1920)

19世紀風景畫的偉大年代在此有豐富呈現，包括了康斯塔伯、泰納以及法國藝術家柯洛 (Corot) 等人的精緻作品。至於浪漫派作品則有傑利柯 (Géricault) 生動的「受閃電驚嚇的馬」(Horse Frightened by Lightning) 以及德拉克洛瓦 (Delacroix) 的幾幅趣味畫作。印象派畫家和其他法國前衛派 (avant-garde) 藝術家也有所展示。重點包括莫內的「睡蓮」、雷諾瓦的「雨傘」、梵谷的「向日葵」、秀拉 (Seurat) 及盧梭 (Rousseau) 等人作品。德國繪畫只有少數幾幅，而克林姆 (Klimt) 的「葛利亞」(Hermione Gallia) 即爲其一。英國作品則多在泰德藝廊。

雷諾瓦 (Pierre Auguste Renoir) 1881-86年的作品「雨傘」

中國城 **9**
Chinatown

Streets around Gerrard St W1. □
街道速查圖 13 A2. ⊖ Leicester
Sq, Piccadilly Circus.

　　19世紀以來倫敦就有
一個華人社區，社區範
圍原先集中在萊姆豪斯
(Limehouse) 東區船塢四
周，是維多利亞時代通
俗劇的鴉片窟所在。
1950年代隨著外來移民
的增加，許多華人搬到
蘇荷區並建立一個不斷
擴展的中國城。中國城
內有數十家餐廳和充滿
神秘香味的東方物品商
店。2月並有中國新年的
慶祝活動。

查令十字路 **10**
Charing Cross Road

WC2.街道速查圖 13 B2. ⊖
Leicester Sq. 參見316頁.

查令十字路上書店內的古物研究
書籍

　　此路是愛書者聖地。
劍橋廣場 (Cambridge
Circus) 南面有一排舊書
店，而北面的書店幾乎
可買到任何新書。請注
意下列大書店：混亂的
Foyle's書店、待客友善的
Waterstones書店；而較小
的專門店有專賣藝術書
籍的Zwemmer's和女性主
義書店Silver Moon以及
與環保相關的Books for a
Change。與新牛津街
(New Oxford Street) 交接
處有一棟1960年代的摩
天大廈。

1898年皇宮劇院的海報

皇宮劇院 **11**
Palace Theatre

Shaftesbury Ave W1. 街道速查圖
13 B2. [包廂訂位電話 0171-
434 0909. ⊖Leicester Sq. □ 只
在演出時開放. 見326-327頁.

　　大部分的西區劇院都
不夠突出，但是這座位
在劍橋廣場西側的劇院
卻格外搶眼。它於1891
年完工時是一間歌劇
院，但在第二年成爲音
樂廳。目前劇院爲韋伯
(Andrew Lloyd Webber)
所擁有，他自編的歌舞
劇遍及倫敦，劇院曾上
演的名劇如「悲慘世界」
(Les Miserables)。

蘇荷廣場 **12**
Soho Square

W1. 街道速查圖 13 A1. ⊖
Tottenham Court Road.

　　在1681年規劃後不
久，蘇荷廣場曾有一段
時間是最高級的上流住
宅區。它原名國王廣
場，於18世紀末逐漸繁
華落盡，目前則被普通
的辦公大樓所圍繞。廣
場中央的仿都鐸式花園
遮棚是後來的維多利亞
時代所增建。

伯維克街市場 **13**
Berwick Street Market

W1. □ 街道速查圖 ⊖
Piccadilly Circus. □ 開放時間 週
一到週六上午9:00 到下午6: 00.
見322頁.

　　從1840年代之後此處
便有市場。1890年商人
史密斯 (Jack Smith) 將
葡萄柚引進倫敦。今日
這是西區最好的街市，
可買到最新鮮最便宜的
農產品。街上商店以愉
快的義大利三明治店
Camisa和專賣特殊布料
的Borovick's最有意思。
街道南端變成一條窄
巷，巷內的Raymond's
Revue Bar是蘇荷區色情
酒吧中比較像樣的一
間，自1958年以來即舉
辦色情藝術節的表演。

伯維克街市場中便宜的農產品

卡奈比街 ⑭
Carnaby Street

W1. □ 街道速查圖 12 F2. 1
Oxford Circus.

1960年代期間這條街是搖擺倫敦的中心，連牛津字典都承認它爲一個名詞。今日街上的商業型態傾向迎合一般觀光客。英國最古老的煙斗製造商「英德維克公司」(Inderwick's) 坐落在45號。附近後街還有一些年輕設計師的店面，特別是在Newburgh Street (見314-315頁)。

利伯提百貨公司的仿都鐸式立面

利伯提百貨公司 ⑮
Liberty

Regent St W1. □ 街道速查圖 12
F2 ⊖ Oxford Circus (見311頁).

利伯提於1875年在攝

政街 (Regent Street) 開設了他第一間出售東方絲綢的店鋪。他的顧客中有許多藝術家。利伯提印刷品及設計是由莫里斯 (William Morris) 等人所作，很快就影響到19世紀末與20世紀初的「美術工藝運動」。現有的仿都鐸式建築物始於1925年，如今東方文物的展售仍是特色之一。地下室的「東方市場」(Oriental Bazaar) 和頂樓的「新藝術」及「美術工藝運動」等時期家具都值得一訪。

蘇荷區的中心

舊康普頓街 (Old Compton Street) 是蘇荷區的大街。街上的商店和餐廳反映出幾世紀以來此區居民的生活型態。他們之中還包括許多偉大的藝術家、作家和音樂家。

惠勒餐廳 (Wheeler's) 於1929年開幕，是倫敦地區鮮魚餐廳連鎖店 (見301頁)。

朗尼史考特俱樂部 (Ronnie Scott's) 於1959年開幕，幾乎所有知名的爵士樂團都曾在此演奏 (見333-335頁)。

義大利咖啡吧 (Bar Italia) 的樓上房間是1926年貝爾德 (John Logie Baird) 首次展示電視的地點。莫札特也曾在隔壁住過。

車與馬酒館 (Coach and Horses) 自1950年代以來一直是狂放不羈之波希米亞蘇荷區的中心，現今仍很受歡迎。

維勒里糕餅店 (Patisserie Valerie) 是匈牙利人開的咖啡館，提供可口的蛋糕點心 (見306到307頁)。

聖安教堂塔 (St Anne's Church Tower) 是1940年轟炸摧毀教堂後的僅存部分。

法國館 (The French House) 是謝華里 (Maurice Chevalier) 和戴高樂將軍常去的地方。

皇宮劇院上演過多齣成功的音樂歌舞劇。

科芬園及河濱大道
Covent Garden and The Strand

　　露天咖啡座、街頭藝人、品味商店及市集使得這個區城吸引許多觀光客。此區的中心是The Piazza廣場，1974年之前它一直存在著一個蔬果批發市場。之後，這裡的美麗維多利亞式建築及附近街道被改建成倫敦最有活力的區域之一。本區在中古時期原是一座女修道院花園，並供應農產品給西敏寺。然後在1630年代，瓊斯 (Inigo Jones) 將它設計為倫敦的第一座廣場，其西側矗立著聖保羅教堂。廣場並被貝德福 (Bedford) 伯爵指定發展為住宅區，他是河濱大道上成排豪宅的屋主之一。

來自the Piazza
的乾燥花

本區名勝

●歷史性街道與建築
科芬園廣場
及中央商場 **1**
尼爾街及尼爾廣場 **7**
薩佛依飯店 **13**
撒摩塞特之屋 **15**
羅馬浴池 **18**
布許之屋 **19**
兄弟社區 **22**
查令十字車站 **23**

●博物館及美術館
倫敦交通博物館 **3**
劇院博物館 **4**
攝影師藝廊 **11**
科爾陶德藝術研究中心 **16**

●教堂
聖保羅教堂 **2**
薩佛依禮拜堂 **14**
河濱聖瑪麗教堂 **17**

●紀念碑
7日晷紀念柱 **9**
克麗歐佩特拉方尖碑 **20**

●著名的劇院
皇家劇院 **5**
皇家歌劇院 **6**
兄弟劇院 **12**
倫敦大劇場 **24**

●公園與花園
維多利亞堤岸花園 **21**
●歷史性酒館與購物商場
羔羊與旗酒館 **10**
　　湯瑪斯尼爾購物中心
8

0 公尺　　　　500
0 碼　　　　500

交通路線

科芬園、列斯特廣場和查令十字三個地鐵站都在附近。往the Strand有9. 11. 15. 及30.號巴士，或可搭14. 19. 22b. 24. 29. 38. 及176號巴士到Shaftesbury Avenue. Charing Cross國鐵車站離此區也不遠.

圖例

▦ 街區導覽圖
🚇 地鐵車站
🚆 國鐵車站
🅿 停車場

請同時參見

●街道速查圖 13. 14.

●住在倫敦 276-277頁

●吃在倫敦 292-294頁

舊蔬菜市場，現已改建為商店及酒吧

街區導覽：科芬園

　　自從蔬果交易市場在此展開後，原本蕭條的街道才從黑暗中甦醒。目前它已完全恢復生氣，觀光客、居民及各種街頭藝人日夜在廣場穿梭，熱鬧非凡。

★ 尼爾街及尼爾庭園

許多商店集中在此徒步區 **❼**

Covent Garden站

湯瑪斯尼爾購物中心

這裡有許多設計師名店和咖啡館 **❽**

SEVEN SHORTS GARDENS

SEVEN DIALS

EARLHAM STREET

7 日晷紀念柱

十字路口的標誌是座17世紀紀念碑的複製品 **❾**

MONMOUTH STREET

SHELTON STREET

NEAL STREET

清園是由建築師法瑞爾設計的後現代主義中庭。

UPPER ST MARTIN'S LANE

LONG ACRE

FLORAL STREET

聖馬丁劇院 (St Martin's Theatre) 是世界上公演最久之劇作「捕鼠器」(The Mousetrap) 的所在地。

史丹佛 (Standfords) 設立於1852年，是世界最大的地圖及指南經銷店 (見316-317頁)。

ROSE ST

羔羊與旗

倫敦最古老的酒館，部分建於1623年 **❿**

GARRICK STREET

KING ST

ST MARTIN'S LANE

蓋里克俱樂部 (The Garrick Club) 是倫敦的文學社團。

NEW ROW

BEDFORD ST

BEDFORDBURY

HENRIETTA STREET

ALL THE WORLD'S A STAGE.

GARRICK CLUB

18

紐洛路 (New Row) 有一排小商店及咖啡館。

古威園於18世紀時有一群裁縫師定居在此。

規則餐廳 (Rules) 是以典型英式食物聞名的高級餐廳 (見295頁)。

★ 科芬園廣場及中央商場

廣場上有許多表演娛樂群眾，包括賣藝的小丑及樂師 **1**

皇家歌劇院

大多數世界頂尖的歌者及舞者都曾出現在它的舞台 **6**

Bow Street警察局於18世紀時駐有倫敦第一支警力組織，1992年關閉。

位置圖
見倫敦中央地帶圖 12-13頁

花廳 (Floral Hall) 販賣熱帶水果及鮮花。

★ 劇院博物館

劇場的發展記事收藏於此 **4**

皇家劇院

這座舊劇場目前上演音樂片或音樂舞台劇 **5**

Boswells咖啡館，是約翰生 (Johnson) 博士首次與其傳記作者包斯威爾 (Boswell) 相遇的地方。

重要觀光點

★ 科芬園廣場及中央商場

★ 聖保羅教堂

★ 倫敦交通博物館

★ 劇院博物館

★ 尼爾街及尼爾廣場

週年紀念市場販賣衣服和小玩意兒。

★ 倫敦交通博物館

透過博物館的展覽，可看出本市巴士及地鐵的歷史 **3**

★ 聖保羅教堂

瓊斯所建的教堂並沒有真正面對the Piazza，它的入口須先經過一片墓地 **2**

圖例

- - - 建議路線

0公尺　　　　　100

0碼　　　　　　100

科芬園廣場及中央商場
The Piazza and Central Market ❶

Covent Garden WC2. □ 街道速查圖 13 C2. ⊖ Covent Garden. 🚻 但為鋪石街道. □ 街頭表演每日上午 10:00 至黃昏. 見323頁.

17世紀建築師瓊斯 (Inigo Jones) 原先將此區規劃為高級住宅廣場, 倣效位於北義大利里沃諾 (Livorno) 的廣場. 今天在科芬園廣場上及周圍建築物幾乎完全是維多利亞式的. 中央商場是佛勒 (Charles Fowler) 於1833年為蔬果批發商所設計, 玻璃及鋼鐵屋頂預見了本世紀後期之鐵路終點站的興建, 例如聖潘克拉斯車站 (St Pancras Station, 130頁) 及滑鐵盧車站 (Waterloo Station, 187頁). 現在其壯觀外表下有成排的小商店, 販賣設計家服飾、書籍、藝術品及骨董等. 外圍的市集攤販更向北延伸到毗鄰街道, 向南到達建於1903年的週年紀念廳 (Jubilee Hall). 北側有柱廊的貝德福公寓 (Bedford Chambers) 是原先瓊斯計畫中的伏筆, 但於1879年修建後已不是原先的樣子.

聖保羅教堂的西側入口

聖保羅教堂 ❷
St Paul's Church

Bedford St WC2. □ 街道速查圖 13 C2. ☎ 0171-836 5221. ⊖ Covent Garden. □ 開放時間 週一至週五上午8:30至下午4:30, 週日上午10:00 至下午1:00. ✝ 週日上午11:00. 🚻 📷

瓊斯建造這座教堂時 (1633年完工) 將祭壇置於西端, 如此才能使兩根方柱及兩根圓柱所構成之門廊朝向東面的新科芬園廣場. 由於神職人員反對這種非正統格局, 祭壇便移到傳統位置的東端. 瓊斯則仍進行其原先的外觀設計. 因此教堂是從西側進入, 東面門廊基本上是假門. 教堂是瓊斯對科芬園廣場原始計畫中唯一存留下來的建築物, 長久以來被稱作「表演者的教堂」, 並有牌匾紀念戲劇人物. 西屏風上則有吉朋斯 (Gibbons) 所作的建築師紀念雕刻.

「麗奇茉蒂」的表演者

倫敦交通博物館 ❸
London Transport Museum

The Piazza WC2. □ 街道速查圖 13 C2. ☎ 0171-379 6344. ⊖ Covent Garden. □ 開放時間 週六至週四上午10:00至下午6:00, 週五上午11:00至下午6:00 (下午5:15 前須入場) □ 休假日 12月

倫敦交通博物館

24-26日. □ 需購票. 🚻 🚹 📷

你不需要是火車監控員或巴士收費員就能欣賞展覽. 自1980年起這批吸引人的收藏就被存放在美麗如畫的維多利亞花市, 它建於1872年, 以古今大眾交通工具展為特色. 倫敦的交通歷史也等於是一部首都的社會史. 巴士、電車及地下鐵路線規劃首先反映了本市的成長, 然後促進其繁榮; 在地鐵線建造聯接之後, 北面及西面的郊區才開始發展. 博物館也藏有精美的20世紀商業藝術. 倫敦的巴士及火車公司至今仍是現代藝術家的資助者, 而在博物館商店可以買到一些所展出精美海報的複製品. 包括E McKnight Kauffer的創新裝飾藝術 (Art Deco) 設計及1930年代著名藝術家如Graham Sutherland及Paul Nash的作品. 這座博物館非常適合兒童, 有許多的操作展示, 包括讓孩子有機會坐在巴士或地下鐵司機的座位上.

18世紀中的The Piazza廣場

劇院博物館 ❹
Theatre Museum

7 Russell St WC2. □ 街道速查圖
13 C2. 📞 0171-836 7891. 🚇
Covent Garden. □ 開放時間 週二
至週日上午 11:00 至下午 7:00.
□ 休館 12月25 -26日, 1月1日及
國定假日. □ 需購票. 🚻 🎁 🏪
□ 有劇場表演等活動.

代表歡樂精神的巨大
金色鑄像曾經立在劇場
屋頂上,誘使你進入博
物館的地下展覽室.此
處有引人入勝的戲劇重
要記事,包括劇碼,節
目單,舞台道具和歷史
劇的戲服,出自沒落劇
場的室內裝飾品,以及
演員畫像和舞台的布景
等.一項展示以模型說
明了從莎士比亞時期到
現在的劇場發展.展覽
在Gielgud及Irving藝廊
舉行,同時有新成立的
團體在劇場內演出.

皇家劇院 ❺
Theatre Royal

Catherine St WC2. □ 街道速查圖
13 C2. 📞 0171-494 5040. 🚇
Covent Garden, Holborn, Temple.
□ 只在有表演活動時開放. 見
326-327頁.

原址上的第一座劇場
建於1663年,是倫敦
可以合法上演舞台劇
的兩個場地之一.查
理二世的情婦桂恩
(Nell Gwynn) 曾在此
演出.建在這裡的三
座劇場後來被燒毀,
包括列恩 (Wren) 所設
計的一座.現有建築
由懷亞特 (Benjamin
Wyatt) 所建,於1812
年完工,擁有全市最
大的觀眾席之一.
1800年代它以默劇聞
名,現在則專門上演
大型音樂劇.又名
Drury Lane劇院.

1858年巴利設計的皇家歌劇院

皇家歌劇院 ❻
Royal Opera House

Covent Garden WC2. □ 街道速查
圖 13 C2. 📞 071-240 1200. 🚇
Covent Garden. □ 整修中, 預定
於1999年底完成. 參見330頁.

該址上的第一座劇場
建於1732年,曾上演
台劇及音樂會.然而它
和鄰近的皇家劇院一樣
都容易失火,先後於
1808年和1856年毀於大
火.現在的歌劇院是由
國會的建築師之子巴利
(E M Barry) 於1858年所
設計.福萊克斯曼 (John
Flaxman) 描述喜,悲劇
的門廊額枋是1809年早
期建築存留下來的.
歌劇院在歷史上也有
興衰起伏.1892年華
格納所作「指環」
(Ring) 的英國首演即
是在此由馬勒
(Gustav Mahler) 指
揮.而後在第一次世
界大戰期間,歌劇院
被政府徵用為倉庫.
歌劇院隔壁是座繁忙
的農產品市場,蕭伯
納 (George Bernard
Shaw) 於1913年在
「Pygmalion」劇中利
用它,音樂片「窈窕
淑女」亦以此地為背
景.建築物目前是皇家
歌劇院及皇家芭蕾舞團
的所在地,其票價昂貴
而且很難買到.

尼爾街和尼爾廣場 ❼
Neal Street and Neal's Yard

Covent Garden WC2. □ 街道速
查圖 13 B1. 🚇 Covent Garden. 見
312- 313頁.

尼爾街上的專門店

在這條迷人的街道
上,你可以從外牆高聳
的昇降裝置辦認出19世
紀的舊倉庫.這些建築
物現已被改建為許多商
店,藝廊和餐廳.尼爾
街旁就是尼爾廣場,是
喜愛自然食品者的最佳
去處;有農家乳酪場,
優格,香草及現烤麵包
等.在the Wholefood
Warehouse上方是Tim
Hunkin所設計之古怪好
玩的水鐘.

湯瑪斯尼爾購物中心的咖啡館

湯瑪斯尼爾購物中心 ⑧
Thomas Neal's

Earlham St WC2. □ 街道速查圖 13 B2. ❸ Covent Garden. ♿僅限地面樓.

這座高級購物中心於1990年代開幕，提供各式各樣的趣味商店，出售設計家服飾、珠寶、針織衣、花邊、手工藝品及紀念品。它是逛街購物的好去處，樓下並設有咖啡館和餐廳。Donmar Warehouse工作劇坊亦於1992年在此重新啓用。

7日晷紀念柱 ⑨
Seven Dials

Monmouth St WC2. □ 街道速查圖 13 B2. ❸ Covent Garden, Leicester Sq.

攝影師藝廊

位於 7條街道交接處的柱子和 6座日晷合併在一起 (中央的大釘等於第7座)。它在1989年設置，並且是一座17世紀紀念碑的複製品。

羔羊與旗酒館 ⑩
Lamb and Flag

33 Rose St WC2. □ 街道速查圖 13 B2. ☎ 0171-497 9504. ❸ Covent Garden, Leicester Sq. □ 開放時間 週一至週六上午11:00至下午11:00. 週日中午至下午3:00, 晚上7:00 至10:30.

自16世紀起這裡就有一間酒館，狹窄的吧台仍非常老舊。牆上有塊紀念諷刺作家德萊登 (John Dryden) 的牌匾，他於1679年在巷子外遭到攻擊，可能是因爲他以詩文嘲弄朴資茅斯女公爵 (the Duchess of Portsmouth，查理二世的情婦之一) 所致。

攝影師藝廊 ⑪
Photographers' Gallery

5 & 8 Great Newport St WC2. □ 街道速查圖 13 B2. ☎ 0171-831 1772. ❸ Leicester Sq. □ 開放時間 週二至週六上午 11:00 至下午 6:00. 🍴 ♿ ♿

這座藝廊是倫敦首屈一指的攝影展場地，並

定期更換展出內容，有時則會舉辦講座及戲劇活動。你也可以逛逛館內的專業攝影書店，購買原版作品或是在咖啡廳裡與同好閒聊。

兄弟劇院 ⑫
Adelphi Theatre

Strand WC2. 街道速查圖 13 C3. ☎ 0171-836 7611. ❸ Charing Cross, Embankment. □ 僅於表演期間開放. 見326-327頁.

建於1806年，由富商史考特 (John Scott) 所開設以幫助女兒從事舞台表演。1930年以裝飾藝術風格改建。注意其正門的特殊雕刻字體。

兄弟劇院

薩佛依飯店 ⑬
Savoy Hotel

Strand WC2. □ 街道速查圖 13 C2. ☎ 0171-836 4343. ❸ Charing Cross, Embankment. 參見285頁.

1898年薩佛依飯店正式開幕，是倫敦最宏偉的旅館之一，在當時並首創使用衛浴套房及電力照明設施。前院是英國唯一靠右行駛的街道。附屬於旅館的是爲了多伊利·卡特 (D'oyly Carte) 建造的薩佛依劇院、以烤牛肉 (見295頁)

薩佛依飯店入口

聞名的Simpson's傳統英式餐廳及有新藝術店面的薩佛依裁縫師公會。

薩佛依禮拜堂 ⑭
Savoy Chapel

Strand WC2. □ 街道速查圖 13 C2. 📞 0171-836 7221. 🚇 Charing Cross, Embankment. □ 開放時間 週二至週五上午11:30至下午 3:30. □ 休假日 8至9月. 🚶 週日上午11:00. Ø 🚫 🎥

首座薩佛依禮拜堂創於16世紀，部分外牆始

自1502年，但現存建築物多半建於19世紀中。1890年它成為倫敦第一座有電燈的教堂。1936年成為皇家維多利亞修會 (the Royal Victorian Order) 禮拜堂，目前為女王私人之用。

撒摩塞特之屋 ⑮
Somerset House

Strand WC2. □ 街道速查圖 14 D2. 📞 0171-438 6622. 🚇 Temple, Embankment, Charing Cross. □ 不對外開放.

張伯斯 (William Chambers) 於1770年代建造此一莊嚴古典式組合，位於撒摩塞特伯爵 (Earls of Somerset) 的文藝復興時期宮殿舊址上。它是第一座特別為辦公目的所設計的建築物。在19世紀末泰晤士河堤道建立之前，撒摩塞特之屋的範圍曾一度延伸到河邊。在南正面還能見到繫船用的環。

中庭開放供遊客參觀，但內部仍多半為公務部門所使用，恕不開放。又名the Fine Rooms的這一區則除外，它原本是為皇家藝術學院而建，現在是科爾陶德藝術研究中心所在。

撒摩塞特之屋

科爾陶德藝術研究中心
Courtauld Institute Galleries ⑯

Somerset House, Strand WC2. □ 街道速查圖 14 D2. 📞 0171-873 2526. 🚇 Temple, Embankment, Charing Cross. □ 開放時間 週一至週六上午10:00至下午 6:00, 週日下午2:00至6:00 (請於下午 5:30 前進場). □ 休館 12月24-26日, 1 月1日, 受難日. □ 需購票, 下午 5:00以後免費. Ø 🚫 🖥 📷

倫敦最壯觀的小型繪畫收藏，自1990年起保存於此。研究中心是由紡織企業家科爾陶德 (Samuel Courtauld) 於1931年所設立，內容以其收藏的印象派及後印象派畫作為基礎。美術館早期展出波提且利 (Botticelli)、布勒哲爾 (Brueghel)、貝里尼 (Bellini)、魯本斯及提也波洛 (Tiepolo) 等人的作品。收藏中也包括馬內 (Manet) 的「弗莉·貝爾傑酒館」及兩幅「草地上的午餐」的其中一幅，梵谷的自畫像以及雷諾瓦、莫內、竇加、高更、塞尚與羅特列克的作品。

梵谷1889年的「耳朵纏繃帶自畫像」

河濱聖母教堂 🄱
St Mary-le-Strand

The Strand WC2. ☐ 街道速查圖
14 D2. ☎ 0171-836 3126. ⊖
Temple, Holborn. ☐ 開放時間 週
一至週五上午11:00至下午3:30,
週日上午10:00至下午1:00. ✞ 週
日上午11:00. 📷 ⬆

　　這座位在河濱大道東
端安全島上的宜人教堂
完工於1717年,是吉布
斯 (James Gibbs) 的首座
公共建築,他也設計了
聖馬丁教堂 (見102頁)。
吉布斯受列恩影響,但
他豐富的外部裝飾靈感
是來自羅馬的巴洛克式
教堂。其有拱門的多層
高塔猶如結婚蛋糕,升
到最高點的是小圓頂及
頂塔。

河濱聖母教堂

羅馬浴池 🄲
Roman Bath

5 Strand Lane WC2. ☐ 街道速查
圖 14 D2. ☎ 0171-798 2063. ⊖
Temple, Embankment, Charing
Cross. ☐ 開放時間 需先申請. ⬆
環聖殿區 (Temple Pl.) 有輪椅用
通道.

　　薩里街 (Surrey Street)
由於附近並沒有羅馬人
居住的跡象,它比較像

由國王路看布許之屋

是Arundel House的一部
分,即都鐸時代到17世
紀間矗立在河濱大道的
宮殿之一。19世紀時,
浴池開放供民眾洗冷水
浴,有人認為這樣有益
健康。

布許之屋 🄳
Bush house

Aldwych WC2. ☐ 街道速查圖 14
D2. ⊖ Temple, Holborn. ☐ 不對
外開放.

　　這座新古典式建築物
位在艾德維奇新月形廣
場 (Aldwych crescent) 的
中心,早先是由美國人
布許 (Irving T Bush) 設
計以作為製造業的樣品
室,並於1935年完工。
從Kingsway看出去更顯
得壯麗堂皇,它北面的
戲劇化入口飾有象徵英
美兩國關係的各式各樣
雕像。1940年起成為廣
播電台,是BBC世界廣
播公司的總部,而幾年
後將搬到倫敦西區。

克麗歐佩特拉方尖碑 🄴
Cleopatra's Needle

Embankment WC2. ☐ 街道速查
圖 13 C3. ⊖Embankment,
Charing Cross.

　　西元前1500年左右,
這座粉紅花崗岩紀念碑
被建在埃及赫利歐普利
斯 (Heliopolis),其歷史

比倫敦還悠久。上面的
碑銘是為了頌揚古埃及
法老的事蹟。1819年由
當時的埃及總督阿里
(Mohammed Ali) 獻給英
國,並於1878年豎立,
即於泰晤士河北岸河堤
建後不久。在紐約中央
公園 (New York's Central
Park) 裡也有座一模一樣
的石碑。1882年增建的
獅身人面青銅像並非來
自埃及。

維多利亞堤岸花園 🄵
Victoria Embankment
Gardens

WC2. ☐ 街道速查圖 13 C3. ⊖
Embankment, Charing Cross. ☐
開放時間每日早上7:30 至黃昏.
⬆ ⬆

　　這座狹長公園在泰晤
士河北岸堤岸 (the
Embankment) 建造時便
已創設,它所引以為傲
的是維護完善之花圃、
許多英國傑出人物雕像
(包括蘇格蘭詩人伯恩茲
Robert Burns) 及夏日音
樂會。其主要歷史建築
物是位於西北角的水
門,於1626年建造作為
歡迎白金漢公爵進入泰
晤士河的凱旋門。它是
約克屋 (York house) 的
遺跡,曾經先後是約克
大主教和公爵的住所。
現在水門仍然在原先的
位置上,而泰晤士河堤
岸的興建免除它受河水
拍擊侵蝕的危機。

維多利亞堤岸花園

查令十字商場大樓的新購物辦公區

兄弟社區 *Adelphi* 22

Strand WC2. □ 街道速查圖 13
C3. 🔵 Embankment, Charing
Cross. □不對外開放.

兄弟社區的約翰亞當街

　　Adelphi是希臘文兄弟
(adelphoi) 的雙關語。此
區曾經是高雅的河濱住
宅區，由亞當兄弟羅伯
特及約翰 (Robert & John
Adam) 於1772年所設
計。現在其名稱和裝飾
藝術 (Art Deco) 辦公區
有關連，它於1938年取
代了亞當兄弟頗受讚賞
的帕拉底歐式綜合公
寓，其入口並飾有N A
Trent為辛勞工作所作的
英雄式浮雕。此舉目前
被認為是20世紀有計劃
破壞的最惡劣行為之
一。亞當兄弟所設計的
不少周圍建築得以倖

存，最著名是華麗的皇
家藝術、製造業及商業
促進協會 (Royal Society
for the Encouragement of
Arts, Manufactures and
Commerce)。羅伯特曾
住過的羅伯特街 (Robert
Street) 1至4號，以及亞
當街7號也都具有相同的
壯麗格調。

查令十字商場大樓 23
Charing Cross

Strand WC2. □ 街道速查圖 13
C3. 🔵 Charing Cross,
Embankment.

　　它是因愛德華一世所
立12座十字架的最後
一座而得名，藉以標
示出1290年其皇后
埃莉諾 (Eleanor of
Castile) 被運往
西敏寺的葬禮路
線。如今矗立車
站前的是一座19
世紀複製品。它
和查令十字旅
館都是1863年
由皇家歌劇院
的建築師巴利
所設計 (見115
頁)。車站月台上
方的商場及辦公
區於1991年完
工，它由法瑞爾
(Terry Farrell) 設

計，像一艘附有射擊孔
的巨艦。車站後面的拱
廊商場有一整排現代化
的商店和咖啡廳，及新
的「演員劇院」(Players
Theatre)。

倫敦大劇場 24
London Coliseum

St Martin's Lane WC2. □ 街道速
查圖 13 B3. 📞 0171-836 0111. 🔵
Leicester Sq, Charing Cross. □ 僅
在表演期間開放. 🚫🚻📷🎧□
講座.□ 見330-331頁.

　　倫敦最大的劇場，其
極具巧思精心設計的建
築上頂著巨形球體。它
是Frank Matcham於1904
年設計，是倫敦最早擁
有旋轉舞台的劇場，也
是歐洲第一座裝設電梯
的劇場，容量超過2500
人。如今是英國國家歌
劇團的總部，到此一遊
縱使只是看看
大致完整的
愛德華時期
內裝及其鍍
金天使與深紅
色厚重布簾
都十分值
得。

倫敦大
劇場

布魯斯貝利及費茲洛維亞 *Bloomsbury and Fitzrovia*

　　20世紀初起，布魯斯貝利及費茲洛維亞即為文學、藝術及學術的同義詞。從1900年代初期至1930年代，布魯斯貝利的作家及藝術家團體很活躍；費茲洛維亞這個名稱則是由作家們所發明，例如在

羅素廣場的雕刻

費茲洛伊酒館喝酒的迪倫·湯瑪斯。布魯斯貝利至今仍以倫敦大學、大英博物館及許多喬治王時代的精緻廣場自豪。但它現在也以夏綠蒂街的餐廳及Tottenham Court Road上的家具電器店聞名。

本區名勝

●歷史性街道與建築
布魯斯貝利廣場 ❷
貝德福廣場 ❹
羅素廣場 ❺
女王廣場 ❻
聖潘克拉斯車站 ❾
沃堡步道 ⓫
費茲洛伊廣場 ⓭
夏綠蒂街 ⓯
●博物館
大英博物館，頁126-9 ❶
狄更斯博物館 ❼
可郎基會博物館 ❽

帕希弗·大衛
中國藝術基金會 ⓬
波拉克玩具博物館 ⓰
●教堂
布魯斯貝利
聖喬治教堂 ❸
聖潘克拉斯教區禮拜堂 ❿
●酒館
費茲洛伊酒館 ⓮

請同時參見

●街道速查圖 4. 5. 6. 13.

●住在倫敦 276-277頁

●吃在倫敦 292-294頁

交通路線

本區有Circle, Northern, Hammersmith, City及Central等地鐵線經過. 可搭乘的巴士是8和98號. 主要的國鐵車站是Euston, St Pancras及King's Cross.

圖例

▨	街區導覽圖
⊖	地鐵車站
▤	國鐵車站
P	停車場

0 公尺　　　　500
0 碼　　　　　500

貝德福廣場上的喬治王時代華宅

街區導覽：布魯斯貝利

　　大英博物館主控著布魯斯貝利區，其濃厚的學術氣息洋溢在四周街道，北面則坐落著倫敦大學的主要校區。本區曾是作家與藝術家的搖籃，也是傳統書籍交易中心。大部分的出版商已遷離此地，但附近仍有許多書店。

評議大樓 (Senate House, 1932) 是倫敦大學的行政總部，內有一珍貴的圖書館。

貝德福廣場
廣場上的住宅門口都統一用人造石做飾邊 **4**

★ 大英博物館及圖書館
它於19世紀設計，是倫敦最受歡迎的觀光點，每年約有五百萬名遊客到此參觀 **1**

重要觀光點
★大英博物館及圖書館
★羅素廣場

圖例

- - - 建議路線
0公尺　　　　　100
0 碼　　　　　100

博物館街 (Museum Street)
上林立著小咖啡屋、舊書店、骨董字畫店。

「比薩快送」(Pizza Express) 所佔地點是一間迷人、少有改變的維多利亞時期牛奶店。

貝德福公爵 (Duke of Bedford) 塑像是為紀念第五任公爵羅素 (Francis Russell, 1765-1805)。

位置圖
見倫敦中央地帶圖 12-13頁

★ 羅素廣場
它曾是貝德福公爵財產的一部分。現在是蔭涼消暑的好去處 ❺

布魯斯貝利廣場
於1660年規劃，因政治家Charles James Fox (1749-1806) 的塑像而更添優雅 ❷

往Holborn車站

布魯斯貝利的聖喬治教堂
這座典型華麗教堂是豪克斯穆爾所設計，其尖塔仿墨所里斯王之墓所建 ❸

西西里亞大道 (Sicilian Avenue) 是1905年起意外規劃的小型徒步區，該處的柱廊使人想起羅馬建築。

大英博物館 ❶
British Museum

見126-129頁。

布魯斯貝利廣場 ❷
Bloomsbury Square

WC1. 街道速查圖 5 C5. ⊖
Holborn.

小說家吳爾芙曾住在布魯斯貝利

　這是布魯斯貝利廣場區中最古老的一個廣場，於1661年由南安普敦 (Southampton) 的伯爵所建。原始建築物已蕩然無存，它的花園也被繁忙的單向交通系統所環繞。廣場附近曾住過許多名人，有塊牌匾是紀念布魯斯貝利團體 (Bloomsbury Group) 的文學、藝術成員，他們於本世紀初住在此區，包括小說家吳爾芙 (Virginia Woolf)，傳記作家史特屈 (Lytton Strachey)，及藝術家 Vanessa Bell，Duncan Grant等。

布魯斯貝利的聖喬治教堂 ❸
St George's, Bloomsbury

Bloomsbury Way WC1. □ 街道速查圖 13 B1. ▮ 0171-405 3044. ⊖ Holborn, Tottenham Court Rd. □ 開放時間 週一至週五上午9:30至下午5:30,週日上午9:00至下午 5:00. ✝ 週日上午10:00. □ 獨奏會,展覽。

　聖喬治是有點古怪的教堂，於1730年由建築師列恩的門生豪克斯穆爾 (Hawksmoor) 所設計完工。它是為時髦的布魯斯貝利居民所建。成層的樓塔仿自土耳其最原始的皇陵，墓所里斯王 (King Mausolus) 之墓，而且塔頂有喬治一世的雕像。長期以來這座塔一直為人所嘲弄——因為國王被塑造得太英雄化了。教堂內有些不錯的石膏原作，特別是環形殿裡。

貝德福廣場 ❹
Bedford Square

WC1. □ 街道速查圖 5 B5. ⊖
Tottenham Court Rd, Goodge St.

　建於1775年，是倫敦18世紀廣場中保存相當完整的。磚造房屋的入

HERE AND IN NEIGHBOURING HOUSES DURING THE FIRST HALF OF THE 20th CENTURY THERE LIVED SEVERAL MEMBERS OF THE BLOOMSBURY GROUP INCLUDING VIRGINIA WOOLF CLIVE BELL AND THE STRACHEYS

布魯斯貝利廣場內的名人牌匾

口都飾以寇得石 (Coade Stone)，這是一種產於倫敦南部蘭貝斯 (Lambeth) 的人造石，歷代以來皆依祖傳祕方製作。這些豪華宅院一度是貴族們的住所，現在全都是辦公室，其中許多是出版商為節省租金而搬到這裡。34-36號的建築學會 (Architectural Association) 是一所學校，有許多著名建築師從該校畢業。

貝德福廣場翠綠的私人花園

羅素廣場 ❺
Russell Square

WC1. □ 街道速查圖 5 B5. ❷
Russell Sq. 🚇 彈性開放

　　倫敦最大的廣場之
一，其東側有首都內所
留存維多利亞時代最宏
偉的大飯店。多爾
(Charles Doll) 的羅素飯
店 (Russell Hotel, 284頁)
於1900年正式啓用，是
赤土陶、柱廊窗台及大
柱下之跳躍天使的驚奇
組合。大廳的裝飾延續
著華麗氣息，並貼有五
彩繽紛的大理石。詩人
艾略特 (T. S. Eliot) 從
1925到1965年間在廣場
西角的出版社工作。

羅素廣場上華麗的羅素飯店

女王廣場 ❻
Queen's Square

WC1. □ 街道速查圖 5 C5. ❷
Russell Sq.

　　儘管是以安女王
來命名，但廣場上
也有夏綠蒂皇后
的雕像。她的
夫婿喬治三世
因病住在此處
某醫生的房子
裡，先天性疾
病使他於1820
年去逝前就已
發瘋。如今其
周圍主要是醫院建築。

女王廣場的夏綠蒂
皇后雕像

狄更斯紀念館 ❼
Dickens House Museum

48 Doughty St WC1. □ 街道速查
圖 6 D4. 📞 0171-405 2127. ❷
Chancery Lane, Russell Sq. □ 開
放時間 週一至週六上午 10:00 至
下午 5:00 (最後入場時間下午
4:30). □ 休假日 部分國定假日.
□ 需購票. 🚫 📷

　　狄更斯住在這間19世
紀初的平房，渡過他最
為多產的三年 (1837-
1839)。他膾炙人口的作
品「孤雛淚」(Oliver

Twist)、「尼古拉斯·尼
克爾貝」(Nicholas
Nickleby) 及「匹克威克
外傳」(Pickwick Papers)
都在此完成。雖然狄更
斯一生在倫敦有很多
住所，這卻是目前僅
存的一間。1923年
它由狄更斯之友協
會取得，目前是
最能保持狄更斯
時代內部擺設原
狀而構想完善的
紀念館。有些房
間則配合展出其
相關物品收藏，
展覽品包括信
件、文件、肖
像及他在倫敦
別處住所中的
家具，還有他許多名著
的初版作品。

可郎基金會博物館 ❽
Thomas Coram
Foundation Museum

40 Brunswick Sq. WC1. □ 街道
速查圖 5 C4. 📞 0171-278 2424.
❷ Russell Sq. □ 開放時間時有
變動，請先電話洽詢. 僅供電話預
約訪客入內參觀. □ 需購票.
🚫 📷

　　可郎 (Thomas Coram)
是一位18世紀船長，於
1739年在喬治二世的特
許下建立一所醫院，以
照顧並教育孤兒。可倫
並要求以傑出的藝術家
來擔任管理者，畫家霍
加斯 (William Hogarth)
即是其中之一。他將所
畫的可郎肖像贈給醫
院。基金會擁有許多其
他珍寶，畫廊內有韓德
爾的「彌賽亞」歌劇手
抄本，同時有院童所穿
的制服和他們在醫院門
上所留下的紀念物。醫
院建築於1926年拆毀，
目前這裡是法庭及橡木
樓梯。孩子們則搬到倫
敦以外的赫福特郡
(Hertfordshire)。如今該
基金會仍存在，其宗旨
依然是照顧孩童。

霍加斯所繪的可郎肖像

大英博物館及圖書館 ❶

大英博物館創建於1753年，是全世界最古老的博物館。其豐富的工藝品收藏源於醫生史隆爵士 (Sir Hans Sloane, 1660-1753)，他也曾協助設立卻爾希藥用植物園 (Chelsea Physic Garden, 見193頁)。現在大英博物館有來自全世界的珍寶；有些是18、19世紀旅行者及探險家帶回來的，目前主要建築部分由史沫基 (Robert Smirke) 所設計。

博物館的古典希臘式門廊

北邊的樓梯

北面入口

北邊的樓梯

西邊的樓梯

地下室樓梯

★ 埃及木乃伊

古埃及人因期待來世而於死後仍保存屍體。被認為有神聖力量的動物也常被製成木乃伊。這隻貓來自尼羅河流域的阿比多 (Abydos)，可溯至西元前30年左右。

★ 艾爾金的大理石像

艾爾金男爵 (Lord Elgin) 從雅典的帕德嫩神廟帶來這些浮雕，英國政府在1816年買下做為博物館的館藏 (見129頁)。

平面圖例

- ☐ 早期的英國收藏
- ☐ 硬幣、獎牌、印刷品及繪畫
- ☐ 中世紀、文藝復興及現代收藏
- ☐ 西亞收藏品
- ☐ 埃及收藏品
- ☐ 希臘、羅馬收藏品
- ☐ 東方收藏
- ☐ 大英圖書館
- ☐ 暫時性展覽
- ☐ 非展示區

參觀指南

希臘、羅馬、西亞及埃及的收藏珍品展示在地面樓西區；大英圖書館的展覽品在東區，其餘是閱覽室。一樓及地下室也有收藏。

麥登豪寶物
34件第4世紀銀器於1942年
從沙福克郡 (Suffolk)
出土。

東邊的樓梯

大英圖書館
閱覽室

林道人 ★
這具2千年前人類屍體
(Lindow Man) 的皮膚由切斯
郡 (Cheshire) 之泥煤田所產
生的酸質所保護著,他可能
在一複雜的儀式中被殺。

主要樓梯

波特蘭陶瓶
它製於基督誕生前的
義大利或埃及。
1845年一位酒醉
的遊客把它摔
碎成200片,
之後它又被修
復過兩次。

主要入口

主要樓梯

林迪斯坊福音書 ★
這福音書 (Lindisfarne
Gospels) 是用拉丁文所寫,
698年由名叫伊德福伊斯
(Eadfrith) 的修士繪飾。

重要展覽

★ 艾爾金大理石像

★ 林道人

★ 埃及木乃伊

★ 林迪斯坊福音書

大英博物館收藏之旅

　　博物館內大量典藏的珍寶跨越了兩百萬年的世界歷史文明。94間陳列室的全長為2.5英哩 (4公里)，分成以下幾個專屬部門。

史前時代及羅馬時代的不列顛

從泰晤士河打撈上來的西元前1世紀青銅頭盔

　　這部分有6間陳列室，時間上涵蓋了史前人類首次在非洲Olduvai峽谷從事工具製作，直到基督教凌駕於不列顛的羅馬君主。第一件展覽品位於主要樓梯的頂端，是一幅基督的巨大鑲嵌畫，始於羅馬時代。鐵器時代人類獻祭的遺跡在37室：「林道人」可能於第1世紀被殺害，直到1984年才在泥煤田中被發掘。38及39室包括出色的凱爾特 (Celtic) 工藝品；40室收藏銀質的麥登豪寶物 (Mildenhall Treasure)。

中世紀、文藝復興時代及現代

　　壯觀的薩頓胡 (Sutton Hoo) 船上寶物現展示於41室，是7世紀盎格魯撒克遜國王的陪葬物；這些上等的黃金及深紅色珠寶被完整保存著。從蘇格蘭外海路易斯島 (Island of Lewis) 出土的中世紀海象牙棋西洋棋則存於42室。44室有精美的鐘、錶、科學儀器

收藏，其中最精巧華麗者是一座4百年前為神聖羅馬皇帝製作的金色船型座鐘，可以定調、演奏音樂及發射大砲。45室是一座阿拉丁的洞穴，藏有各種寶物。文藝復興時期工藝品可在47室見到；現代收藏則在48室。

來自布拉格的16世紀後期的鍍金銅船鐘

西亞

　　分佈在三層樓中的18間陳列室專門收藏西亞文物，涵蓋了阿富汗與腓尼基之間區域的7千年歷史。最令人讚賞的部分可能是西元前7世紀尼尼微城 (Nineveh) 之亞述巴尼拔王宮 (King Ashurbanipal's palace) 的亞述浮雕，存於21室。西元前7世紀柯莎巴德 (Khorsabad) 的兩尊巨型人首牛身像在16室；在17，19，20及89室則有

蘇美皇后豎琴上的精雕細琢

些更精美的浮雕。19室也藏有國王撒縵以色三世 (King Shalmaneser III) 的著名黑色方尖碑，51室藏有部分歐克休 (Oxus) 寶物，是埋藏2千多年的金、銀器。楔形文字的泥版在55室，為最早的書寫形式。56室則有古蘇美人的寶物。

古埃及

　　埃及雕像於25室展出，解開埃及文字之謎的羅塞塔石碑 (Rosetta Stone) 就放在主要入口附近。側展覽館內有西元前1490年新王國時期的國王頭像，遠處牆上則有不可思議的狩獵墓畫。別錯過大廳中戴著金鼻環的青銅貓及拉美西斯二世 (Rameses II) 巨像。令人驚異的木乃伊和埃及土人藝術在樓上的60-66室。

西元前13世紀的埃及國王拉美西斯二世的花崗岩巨像部分

希臘與羅馬

希臘羅馬的收藏品分佈於30間陳列室中，包括館內最著名的珍寶：第8室的艾爾金大理石 (Elgin Marbles)。這些西元前5世紀浮雕來自雅典衛城的帕德嫩神廟，與有雕刻的山牆和鑲板並同構成神廟的門楣。神廟在1687年的戰役中大半已成廢墟，所殘留部分於1801到1804年間被英國外交官艾爾金男

古希臘陶瓶描寫神話英雄
海克力斯與公牛打鬥的情形

爵拆除，並賣給英國政府。希臘方面希望能要回去，但一直沒有成功。另外別錯過了第7室的海神 (Nereid) 紀念碑，及12室內西元前350年哈利卡那色斯 (Halicarnassus) 大陵寢的雕像及壁飾，此乃世界七大奇觀之一。西元前1世紀的波特蘭花瓶於1845年曾被醉漢打破，現已修復置於70室。

東方藝術

東方部門的壯觀中國收藏品尤其著重在精緻瓷器及商代古青銅器。33室最近才裝修過，以這些展出品及許多其他中國藝術爲特色，還有印度以外最精美的南亞雕塑收藏。出自阿馬拉瓦提 (Amaravati) 的佛教寺廟浮雕在33a室。伊斯蘭 (Islamic) 藝術在34室，包括一隻在水槽裡被發現的翡翠玉龜。92-

94室是新闢的日本陳列室，其中92室有古典茶室，大廳有小象牙雕刻品 (netsuke)。

印度教舞神的
雕像 (11世紀)

大英圖書館

美麗的7世紀林迪斯坊加以彩飾的福音書展於30a室，英國大憲章 (Magna Carta) 在30室，精緻的手抄本及線裝書展於32室的國王圖書館。

大英圖書館閱覽室

1973年一項國會法令通過設立大英圖書館。雖然至今只有二十幾年的時間，但其根源可溯至1753年大英博物館的創建。寬廣的圓形閱覽室由史沫基爵士 (Sir Robert Smirke) 設計，即博物館的建築師，其設計乃是根據圖書館主任潘尼寞爵士 (Sir Anthony Panizzi) 的草圖。圖書館完工於1857年，是爲所有想讀書及對知識好奇的人而建的。此館以20根鑄鐵支柱來支撐大屋頂，上方則聳立著20扇挑高拱形窗。每週一到週五的下午2，3及4點開放參觀，遊客可以站在3萬冊工具書之中並想像馬克思、甘地或蕭伯納等人在這裡工作的情形。

閱覽室的圓頂比
羅馬的聖彼得教
堂還寬大．

圖書館牆上有三層
書架．

聖潘克拉斯車站上已歇業的大型旅館

聖潘克拉斯車站 ⑨
St Pancras Station

Euston Rd NW1. □ 街道速查圖 5 B2. **C** 0171-387 7070 (英國鐵路詢問處). ❺ King's Cross, St Pancras. □ 開放時間 每天上午 5:00 到晚上 11:00. 見358-359頁.

它是猶士敦路 (Euston Road) 火車站中最壯觀的一座。正面的浮華哥德式建築在技術上並非車站的一部分，它其實是史考特爵士 (Sir George Gilbert Scott) 的米德蘭大飯店 (Midland Grand Hotel)，於1874年開幕，而且是當時最華麗的旅館之一。1890年倫敦第一間婦女吸煙室

在此開放。1935年到1980年代早期，建築物被用做辦公室；現在正耗費鉅資整修中。後面的大型機房是維多利亞時代機械工程的代表。

聖潘克拉斯教區教堂 ⑩
St Pancras Parish Church

Euston Rd NW1. □ 街道速查圖 5 B3. **C** 0171-388 1461. ❺ Euston. □ 開放時間 週一上午 9:00 到中午,週三至週六上午 9:30到下午 6:00, 週日上午 9:30 至中午, 下午 4:00 至 6:30. ✝ 週日上午 10:00. ◎ ♿ □ 獨奏會 3月至9月週二下午 1:15.

這是1822年由熱衷希臘式建築之尹伍德父子 (William Inwood and Henry Inwood) 所建的希臘復興式教堂，其設計乃根據雅典衛城的伊瑞克神廟 (Erectheum)。長廊式的內部有一種與教堂風格相稱的嚴肅氣氛。北邊外牆上的女像原比現在還高，後來為配合屋頂高度而切下中間一截。

聖潘克拉斯教堂的雕像

沃堡步道 ⑪
Woburn Walk

WC1. □ 街道速查圖 5 B4 ❺ Euston, Euston Sq.

它是經過完整修復的一條彎形商店街，1822年由卡比特 (Thomas Cubitt) 所設計。東側鋪設高高的人行道是保護店面前不被馬車經過時所夾帶的泥漿濺到。1895到1919年間詩人葉慈 (W. B. Yeats) 住在這裡的5號。

大衛中國藝術基金會 ⑫
Percival David Foundation of Chinese Art

53 Gordon Sq. WC1. □ 街道速查圖 5 B4 **C** 0171-387 3909. ❺ Russell Sq, Euston Sq, Goodge St. □ 開放時間 週一至週五上午 10:30到下午 5:00. ♿ ▮

對中國瓷器有所涉獵的人會特別著迷，此處收藏製作於10到18世紀間的精緻器皿。1950年大衛 (Percival David) 將其收藏獻給倫敦大學，目前則由東方及非洲研究學院 (School of Oriental and African Studies) 管理。基金會並設有圖書館。

大衛收藏的青花瓶

費茲洛伊廣場 ⑬
Fitzroy Square

W1. □ 街道速查圖 4 F4 ❺ Warren St, Great Portland St.

廣場是亞當 (Robert Adam) 於1794年所設

計，其南側與東側仍保留著波特蘭石原貌。許多藝術家、作家及政治家的住所都以藍色牌區標出：蕭伯納及吳爾芙先後住過29號。1913年，蕭伯納幫助藝術家弗萊 (Roger Fry) 在33號開設亞米茄 (Omega) 工坊。年輕藝術家則在此製作後印象主義家具、陶器和繪畫出售。

費茲洛伊廣場29號

費茲洛伊酒館 ⑭
Fitzroy Tavern

Charlotte St W1. □ 街道速查圖 4 F5. ☎ 071-580 3714. ❷ Goodge St. □ 開放時間 週一至週六上午 11:00 至晚上 11:00，週日中午至下午 3:00,晚上 7:00 至10:30. ♿ 見308-309頁.

這間傳統酒館是一、二次大戰間作家和藝術家們的聚會點，他們把費茲洛伊廣場和夏綠蒂街稱爲「費茲洛維亞」。地下室的「作家、藝術家吧台」收藏從前客人的照片，包括作家湯瑪斯 (Dylan Thomas) 及歐威爾 (George Orwell) 等人。

夏綠蒂街 ⑮
Charlotte Street

W1. □ 街道速查圖 5 A5. ❷ Goodge St.

19世紀初，上層階級從布魯斯貝利向西遷移，而藝術家及歐洲移民潮隨即遷入，使本區成爲蘇荷區 (Soho) 的北面附屬部分 (見98-109頁)。藝術家康斯塔伯 (John constable) 也曾在76號住過很多年。有些新居民設立小工作坊以服務牛津街上的服裝店及圖騰漢宮路上的家具店，有些開餐廳，這條街則仍以各式餐飲小吃而自豪。北面是180公尺高的通訊塔，作爲電視等通訊網絡的天線。

通訊塔

波拉克玩具博物館 ⑯
Pollock's Toy Museum

1 Scala St W1. □ 街道速查圖 5 A5. ☎ 0171-636 3452. ❷ Goodge St. □ 開放時間 週一至週六上午 10:00 至下午 5:00。□ 國定假日休館 □ 需購票. 🖼

19世紀末和20世紀初時，波拉克 (Benjamin Pollock) 是位著名的玩具劇院製造者。1956年博物館啓用，而且以最後一個房間作爲波拉克劇院的舞台和布偶展出之用。這座博物館的空間是以兒童的尺寸來設計，由兩間18世紀房子所構成。小房間裡有許多世界各地吸引人的歷史玩具，像是洋娃娃、火車、汽車、積木、搖動木馬及維多利亞時代的娃娃屋收藏等。玩具劇院的表演在學校放假時舉行，兒童可以免費借用棋盤和棋子，但大人要小心出口會經過十分誘人的玩具店。

波拉克玩具博物館的珍珠國王與皇后娃娃

霍本及四法學院 *Holborn and the Inns of Court*

此區在傳統上是法律業和報業的所在地。法律仍存在於皇家法庭及四法學院,但大部分的國內報紙在1980年代就遷離艦隊街 (Fleet Street)。這裡的一些建築物可追溯到1666年大火 (見22-23頁),包括外觀出

林肯法學院的
皇家紋章

眾的斯特伯客棧 (Staple Inn)、亨利王子室及中聖殿廳 (Middle Temple Hall) 內部設計。霍本以前是首都的主要購物區之一。時代雖已變遷,但漢頓花園的珠寶鑽石商與倫敦銀庫皆仍留存於此。

本區名勝

● 歷史性街道與建築
林肯法學院 ❷
古物商店 ❹
皇家法庭 ❼
艦隊街 ❾
亨利王子室 ❿
聖殿 ⓫
約翰生博士之屋 ⓮
霍本陸橋 ⓰
哈頓花園 ⓲
斯特伯客棧 ⓳
葛雷法學院 ㉑
● 博物館與美術館
索恩博物館 ❶
檔案局博物館 ❺
● 教堂
聖克雷門教堂 ❻

聖布萊茲教堂 ⓬
霍本的聖安德魯教堂 ⓯
聖艾薩崔達禮拜堂 ⓱
● 紀念碑
聖殿紀念碑 ❽
● 公園與花園
林肯法學院廣場 ❸
● 酒館
老赤夏乳酪 ⓭
● 商店
倫敦銀庫 ⓴

圖例

▦	街區導覽圖
Ⓔ	地鐵車站
⮾	國鐵車站
Ⓟ	停車場

交通路線

本區有the Circle, Central, District, Metropolitan及Piccadilly等地鐵線經過。公車有17. 18. 45. 46. 171. 243及259等線。英國國鐵從本區內及附近的許多主線車站發車.

0 公尺　　　500
0 碼　　　500

請同時參見

● 街道速查圖 6. 13. 14.
● 住在倫敦 276-277 頁
● 吃在倫敦 292-294 頁

皇家法庭

街區導覽：林肯法學院

　　這是一個安詳、莊嚴，妝點著歷史和趣味的法律區域。林肯法學院緊鄰本市的第一座住宅廣場，廣場上並有始於15世紀的建築物。穿著黑色禮服的律師攜帶成堆的文件，奔波於辦公室與新哥德式法庭之間。附近的聖殿區則是另一處歷史性法律區。

往國王路
(Kingsway)

★索恩博物館
喬治王時代的建築師建造了他在倫敦的這幢住所，並連同其收藏一併遺留給國家 ❶

★林肯法學院廣場
仿都鐸式拱門建於1845年，可以俯瞰整個廣場 ❸

古物商店
它是17世紀大火前的罕見建築物，目前是一家商店 ❹

皇家外科醫學院 (Royal College of Surgeons) 在1836年由巴利 (Sir Charles Barry) 所設計，內有研究和教學實驗室，以及解剖標本陳列館。

重要觀光點

★索恩
　博物館

★聖殿

★林肯法學院廣場

★林肯法學院

圖例

- - - - 建議路線

0公尺　　　　　　　100

0碼　　　　　　　100

TWININGS

1706年起川寧 (Twinings) 即在此販售茶葉。門口始於1787年，當時該商店被稱為金獅 (Golden Lion)。

格萊斯頓 (William Gladstone) 的雕像於1905年豎立，他是維多利亞時代政治家，曾擔任四任首相。

★ 林肯法學院

1835到1858年,大法官法庭 (Court of Chancery) 坐落於此處的舊廳內。柯爾雷基爵士 (Sir John Taylor Coleridge) 是當時著名的法官 ❷

位置圖
見倫敦中央地帶圖 12-13頁

皇家法庭

英國主要的民事訴訟法庭建於1882年。由3千5百萬塊表面貼有石灰石的磚塊建造而成 ❼

檔案局

各種文件在此展出,包括莎士比亞的遺囑及英國地籍簿 (Domesday Book) ❺

艦隊街

兩個世紀以來,它一直是英國報業中心,如今報社已遷離 ❾

伊凡諾 (El Vino's) 是素負盛名的酒吧,記者依然在此和律師們打交道。

亨利王子室

在這處舊門房裡有一個17世紀房間 ❿

聖克雷門教堂

由列恩 (Wren) 於1679年設計,是皇家空軍教堂 ❻

聖殿紀念碑

位於西提區及西敏區交界處的怪獸標誌 ❽

★ 聖殿

13世紀時為聖殿武士 (Knights Templar) 所建,但如今是律師流連之處 ⓫

林肯法學院內，戴著假髮的律師

林肯法學院 ❷
Lincoln's Inn

WC2. □ 街道速查圖 14 D1. 🔲
0171-405 6360. ⊖ Holborn,
Chancery Lane. □ 廣場開放時間
週一至週五上午 7:00 至下午
7:00. □ 禮拜堂開放時間 週一至
週五中午至下午 2:30. □ 大廳開
放時間在禮拜堂詢問. 🔲 0171-
405 6360. & 只限地面樓.

　林肯法學院是四法學
院中保存最爲完好的一
所，可回溯至15世紀晚
期。檔案巷 (Chancery
Lane) 門房的拱門上有亨
利八世的紋章，厚重的
橡木門也屬同一年代。
禮拜堂則是17世紀早期
的哥德式建築。1839年
之前婦女原本不被允許
葬在這裡，直到因喪女
而哀痛不已的貴族布羅
罕 (Lord Brougham) 請求
改變規定，以便自己死
後能與心愛的女兒葬在
一起。林肯法學院有不
少著名的校友，如克倫

索恩博物館 ❶
Sir John Soane's Museum

13 Lincoln's Inn Fields WC2. □
街道速查圖 14 D1. 🔲 0171-430
0175. ⊖ □ 開放時間 週二至週六
上午 10:00 至下午 5:00, □ 休館
12月24至26日, 1月1日, 復活節及
國定假日. ✎ 週六下午 2:30. &
限於地面樓 (ground floor).

　這是倫敦最令人驚歎
的博物館之一，1837年
索恩爵士 (Sir John
Soane) 將這幢房屋留給
國家，並有先見之明地
規定不得更動任何擺
設。索恩是19世紀英國
頂尖的建築師之一，曾
負責設計英格蘭銀行
(Bank of England)。他是
水泥匠的兒子，娶了一
位富有建築業者的姪
女，而後繼承其財產，
於是他買下並重建林肯

法學院廣場12號。1813
年他和太太搬進13號；
1824年他又重蓋了14
號。如今正如索恩所
願，館內收藏他當初
留下時一樣多。大樓本
身充滿了建築奇想。地
面樓的主陳列室採用深
紅色及綠色系列，巧妙
地設置鏡子，靈活運用
光線與空間的技巧。樓
上畫廊則排列多層折板
以增加其容量。這裡的
其他作品中有許多是索
恩本身的奇特設計，包
括匹茲漢爾曼尼博物館 (
Pitshanger Manor, 254頁)
及英格蘭銀行 (Bank of
England, 147頁)。此處
也有霍加斯 (William
Hogarth) 的「浪子歷程」
(Rake's Progress) 系列畫
作，以及其他作品。

玻璃圓頂可讓光線
直透到地下室。

巨大的石棺置於地
下室。

威爾、17世紀詩人但恩 (John Donne) 及美國賓州的創立人威廉賓 (William Penn) 等。

林肯法學院廣場 ❸
Lincoln's Inn Fields

WC2. □ 街道速查圖 14 D1. ⊖ Holborn. □ 開放時間 每天上午 8:00至傍晚. □ 公共網球場 【 0171-278 4444.

　　這從前是公共刑場，在都鐸及斯圖亞特王朝時代，許多宗教殉道者及有背叛國王嫌疑的人皆喪命於此。1640年代開發商牛頓 (William Newton) 想要建設此地，林肯法學院的學生及其他居民則迫使他承諾將中央土地保留為永久公共區。由於這個早期環境壓力團體的努力，如今律師們才能在此打一整個夏天的網球，或在清新空氣中閱讀文件。近幾年來這裡

古物商店的標誌

也成為倫敦遊民棲息的地方。

古物商店 ❹
Old Curiosity Shop

13-14 Portsmouth St WC2. □ 街道速查圖 14 D1. ⊖ Holborn.

　　無論它是否即為出現在狄更斯小說中的同名商店，但它的確是一棟17世紀建築物，且幾乎是倫敦中心區最古老的商店。1666年大火之前

的倫敦街景可以由一樓 (first floor) 的挑簷得到些許印象。古物商店保留其零售傳統，目前並經營鞋店生意。

檔案局博物館 ❺
Public Record Office Museum

Chancery Lane WC2. □ 街道速查圖 14 E1. 【 0181-876 3444. ⊖ Chancery Lane, Holborn, Temple. □ 開放時間 週一至週六上午 9:30 至下午4:30. □休館 國定假日、10月的前兩週.

　　中央政府及法庭的官方紀錄都保存於此，並展出從1066年諾曼人征服以來，英國史上各時期的重要文件。這項收藏包括英國地籍簿 (Domesday Book; 1086年英國第一次人地普查資料)、杜雷克 (Francis Drake) 爵士在1588年擊敗西班牙艦隊的報告書、莎士比亞的遺囑等。

每一面牆，每一個房間都擺滿了索恩收藏的工藝品。

在畫廊中，將壁板展開即可看到後面的更多藝術作品。

修士會客室充滿了怪誕的哥德式翻鑄品。

聖克雷門教堂 ❻
St Clement Danes

Strand WC2. □ 街道速查圖 14
D2. [0171-242 8282. ⊖
Temple. □ 開放時間 每天早上
8:00 至下午 4:30。□ 休假日 12月
25日中午至12月27日。🛉 週日上
午 11:00. 見 55 頁.

列恩 (Christopher
Wren) 於1680年設計這
座極美的教堂。其名取
自早期由丹麥入侵者後
裔所建的教堂，他們於9
世紀在阿佛烈大帝
(Alfred the Great) 允許下
留在倫敦。17、18及19
世紀，許多人埋葬在它
的地窖中，而現在掛在
地窖牆上的鐵鏈可能是
用來綑緊棺木蓋，以防
偷屍者盜取屍體轉售給
教學醫院。聖克雷門教
堂傲立於安全島上，目
前是皇家空軍 (Royal
Air Force,
RAF) 的教
堂，內部裝飾
亦以其標誌爲

皇家法庭外的鐘

主。教堂外的東面有一
座約翰生博士 (見140頁)
的雕像 (1910)，他在18
世紀期間常來這裡做禮
拜。教堂的鐘聲使用英
國童謠「柳橙和檸檬」
的曲調，早上9點、中
午、下午3點及6點
各播放一次。

皇家法庭 ❼
Royal Courts of Justice
(the Law Courts)

Strand WC2. □ 街道速查圖 14
D2. [0171-936 6000. ⊖
Holborn, Temple, Chancery Lane.
□ 開放時間 週一至週五上午
10:00 至下午4:30。□ 休假日 國定
假日。♿ 殘障設施不完備。▣

示威者的布條及電視
攝影機經常出現在這座
頗吸引人的維多利亞哥
德式建築外，以等待爭
議性案件的判決結果。
這是英國主要的民事法
庭，處理關於離婚、誹
謗、債務糾紛等案件。
允許民眾在法庭旁聽。
這座龐大的哥德式建築
於1882年完工。據說其
中有一千個房間及3.5英
哩 (5.6公里) 長的
走廊。

聖殿紀念碑 ❽
Temple Bar Memorial

Fleet St. EC4. □ 街道速查圖 14
D2. ⊖ Holborn, Temple,
Chancery Lane.

紀念碑位於皇家法庭
外的艦隊街中央，年代
可追溯自1880年，並標
示出倫敦西提區入口。
在舉行隆重慶典時，傳
統上君王必須在此停
留，並徵得市長同意才
能進入。原先聳立在這
裡的Temple Bar是列恩
所設計的門道，後來被
拆除。在現有紀念碑基
座周圍的四件浮雕之一
可以見到其舊日風貌。

艦隊街 ❾
Fleet Street

EC4. □ 街道速查圖 14 E1. ⊖
Temple, Blackfriars, St Paul's.

英國第一家印刷廠在
卡克斯頓 (William
Caxton) 的協助下，於15

位於聖殿圍欄的倫敦市象徵─葛里芬怪獸

凱本 (William Capon) 描繪艦隊街的版畫，1799年

世紀在此設立，之後艦隊街便成爲倫敦的出版業中心。劇作家莎士比亞及瓊森 (Ben Jonson) 都是老米特客棧 (Old Mitre Tavern, 現在37號) 的老主顧。1702年第一份報紙「庫朗日報」(The Daily Courant) 即從這裡發行。後來它就成了報業的同義詞。1987年印刷廠被捨棄不用，因爲新科技使它輕而易舉地在遠離市中心的 Wapping 及 Docklands 印製報紙。如今報社多已離開艦隊街，僅剩路透社 (Reuters) 和報業協會 (The Press Association)。伊凡諾 (El Vino's) 酒吧位在 Fetter Lane 對面西端，是記者和律師以前常出入的地方。

聖殿教堂的俑像

亨利王子室 🔟
Prince Henry's Room

17 Fleet St. EC4. □ 街道速查圖 14 E1. [0171-936 2710. ⊖ Temple, Chancery Lane. □ 開放時間 週一至週六上午 11:00 至下午 2:00. □ 休假日 12月25日.

建於1610年，爲一家艦隊街酒館的部分，其名稱來自威爾斯王子 (Prince Wales) 的紋章和天花板的英文縮寫PH。它們可能是放置在此以標示出詹姆斯一世長子亨利威爾斯王子的授封儀式，他在登基爲王前便已去世。往內聖殿法學院之通道旁是它原始精美半木造正面。並有日記作家丕普斯 (Samuel Pepys) 的相關展覽。

聖殿 Temple 🔟🔟

● Inner Temple: King's Bench Walk EC4. □ 街道速查圖 14 E2. [0171-353 1736. ⊖ Temple. □ 開放時間 週三至週六上午 10:00 至下午 4:00,週日中午 12:30 至下午 4:00. [● Middle Temple Hall: Middle Temple Lane EC4. □ 街道速查圖 14 E2. [0171-427 4800. ⊖ Temple. □ 開放時間 週一至週五上午 10:00 至下午 4:00. □ 臨時重要慶典不開放. 🎫 📷

聖殿包含四法學院的其中兩所：中聖殿法學院 (Middle Temple) 及內聖殿法學院 (Inner Temple)。其他兩所則是林肯法學院及葛雷法學院 (見136頁及141頁)。其名稱衍生自聖殿武士 (Knights Templar)：是一種專門保護朝聖者至聖地的騎士團。從1185年起聖殿武士團以此爲根據地，直到1312年因其力量被皇室視爲一大威脅而受到鎮壓。

聖布萊茲教堂 🔟🔟
St Bride's

Fleet St Ec. □ 街道速查圖 14 F2. [0171-353 1301. ⊖ Blackfriars, St Paul's. □ 開放時間 週一至週五上午 8:30 至下午 5:00, 週六上午 9:00 至下午 4:30 週日上午 9:00 至下午 7:30. □ 休假日 國定假日. 📷 ♿ ✝ 週日上午 11:30.

報業的教堂，聖布萊茲教堂

聖布萊茲教堂是列恩最喜愛的教堂之一，它的位置就在艦隊街旁，使它成爲已去世之記者的追悼禮拜場所。1703年教堂屋頂加上宏偉的八角形多層尖塔不久後，它就成了婚禮多層蛋糕的模型。1940年曾被炸毀，但戰後其內部裝潢就忠實地恢復原貌。迷人地窖內包含原址上較早期教堂的遺物及一段羅馬地道。

老赤夏乳酪 ⑬
Ye Olde Cheshire Cheese

Wine Office Court, 145 Fleet St EC4. □ 街道速查圖 14 E1. 🄲 0171-353 6170. 🄴 Blackfriars. □ 開放時間 週一至週六上午 11:30 至晚上 11:00, 週日中午至下午 3:00, 下午 6:00 至 10:00. 見308-309頁。

　　這家客棧已有幾百年歷史, 建築物的一部分可回溯至1667年, 當時的「老赤夏乳酪」在大火後重建。17世紀時日記作家丕普斯 (Samuel Pepys) 曾在這裡喝酒; 但是約翰生博士與「乳酪」(the Cheese) 的關係使它成為19世紀文人最喜歡去的地方。這些人包括馬克吐溫及狄更斯, 後者更是此地的常客。如今它是少數保持18世紀舒適擺設的酒館之一。

約翰生博士之屋 ⑭
Dr. Johnson's House

17 Gough Sq EC4. □ 街道速查圖 14 E1. 🄲 0171-353 3745. 🄴 Blackfriars, Chancery Lane, Temple. □ 開放時間 4月至9月, 週一至週六上午 11:00 至下午 5:30; 10月至3月, 週一至週六上午 11:00 至下午5:00. □ 休館 12月24-26日, 1月1日, 耶穌受難日, 國定假日。□ 需購票, 酌收照相費。🔆 ♿

19世紀聖安德魯學校女學生

　　約翰生博士是18世紀的學者, 以許多機智雋永 (常常也是好辯) 的話而聞名, 並由傳記作家包斯威爾 (James Boswell) 記錄及出版。1748到1759年間約翰生住在這裡。他在小閣樓裡編纂第一部權威性的英文字典 (1755年出版)。這間房子建於1700年之前, 零散地擺設18世紀家具, 並有關於約翰生及其居住當時的展覽品等收藏。

重建的約翰生博士之屋內部裝潢

霍本的聖安德魯教堂 ⑮
St Andrew, Holborn

Holborn Circus EC4. □ 街道速查圖 14 E1. 🄲 0171-353 3544. 🄴 Chancery Lane. □ 開放時間 週一至週五上午 8:00 至下午 5:00. 📷

　　1666年的大火中, 此處的中世紀教堂得以倖免於難。然而1686年列恩被要求重新設計它, 而塔的下半部基本上就是早期教堂的所有遺跡。它是列恩所設計最寬敞的教堂之一, 曾於二次大戰期間被毀損, 但後來忠實地修復成為倫敦行商的教堂。猶太裔首相狄斯萊利 (Benjamin Disraeli) 於1817年在此受洗, 時年12歲。19世紀時則有一所附屬於教堂的慈善學校。

霍本陸橋上的城市象徵

霍本陸橋 ⑯
Holborn Viaduct

EC1. □ 街道速查圖 14 F1. 🄴 Farringdon, St Paul's, Chancery Lane.

　　這件維多利亞式鑄鐵雕塑於1860年代豎立, 從法瑞敦街 (Farringdon) 可看得最清楚, 並以樓梯與橋相接。爬上橋即可以見到本市英雄雕像及代表商業、農業、科學和美術的青銅像。

聖艾薩崔達禮拜堂 ⑰
St Etheldreda's Chapel

14 Ely Place EC1. □ 街道速查圖 6 E5. 🄲 0171-405 1061.

Chancery Lane, Farringdon. □ 開放時間 每天上午 8:00 至下午 7:00. 週一至週五 中午至下午 3:00.

這是少見的13世紀古蹟。宗教改革前，艾利主教們都住在艾利之屋 (Ely House) 的禮拜堂和地窖。後來它由哈頓爵士 (Sir Christopher Hatton) 取得，其子孫將房屋拆除，但保留禮拜堂並把它改成新教的教會，1874年則又恢復天主教信仰。

哈頓植物園 ⑱
Hatton Garden

EC1. □ 街道速查圖 6 E5. Chancery Lane, Farringdon.

這裡從前是哈頓之屋 (Hatton House) 的花園，現在是倫敦的鑽石珠寶區。市內少數存留的當舖之一即在此地，找找看它門上三個銅球的傳統招牌。

斯特伯客棧 ⑲
Staple Inn

Holborn WC1. □ 街道速查圖 14 E1. 0171-242 0106. Chancery Lane □ 庭院開放時間 週一至週五上午 9:00 至下午 5:00.

原本是羊毛商人的旅館，羊毛都在這裡過磅及課稅。它是在倫敦中心所遺留下來唯一真正的伊莉莎白時代半木建築。雖然多已重建，但仍可辨認出1586年初建時的模樣。靠街店面充滿了19世紀的感覺。

倫敦銀庫 ⑳
London Silver Vaults

53-64 Chancery Lane WC2. □ 街道速查圖 14 D1. Chancery Lane. 見322-323頁.

1586年留存下來的斯特伯客棧

倫敦銀庫源自1885年設立的檔案巷保險箱公司 (Chancery Lane Safe Deposit Company)。下樓後經過堅固的鋼鐵安全門即可抵達地下商店，店內則是光芒閃爍的骨董及銀器。幾百年來倫敦銀匠素負盛名，喬治王時代更趨於鼎盛。最好的銀器很昂貴，不過大多數商店也提供價格較實惠的一般銀器。

葛雷法學院 ㉑
Gray's Inn

Gray's Inn Rd WC1. □ 街道速查圖 6 D5. 0171-405 8164. Chancery Lane. □ 開放時間 週一至週五上午10:00至下午5:00. □ 廣場全天開放.

這處古代法律中心及法學院可回溯至14世紀。它和此區的許多建築一樣，曾於二次大戰轟炸中嚴重受損，但目前大多已恢復原貌。莎士比亞劇作「錯中錯」(A Comedy of Errors) 於1594年在葛雷法學院廳首演。年輕的狄更斯則在1827-28年被雇為職員。莊嚴的花園曾是方便的決鬥場所。

倫敦銀庫中的咖啡壺 (1716)

西提區 *The City*

　　倫敦的金融區位於羅馬人的原始定居地，全名為倫敦西提區 (City of London)，但它通常稱為西提區。早期此區的大部分遺跡皆毀於1666年大火及二次大戰。

　　現今擁有大理石廳及宏偉支柱的亮麗現代辦公大樓矗立於許多銀行之間，冷

倫巴底 (Lombard) 街的傳統銀行標誌

峻、擁擠的維多利亞時代建築物和閃耀新建築之間的對比賦予西提區特殊的性格。19世紀時西提區曾是倫敦的主要住宅中心之一，上班時間雖然活動頻繁，但事實上已很少人居住於此。而今僅有教堂可供憑弔過往，其中許多乃是列恩所建。

本區名勝

●歷史性街道與建築
倫敦市長公館 ❶
皇家交易所 ❸
老貝利 ❼
藥劑師公會 ❽
漁商公會 ❾
倫敦塔 154-157頁 ⓰
塔橋 ⓱
倫敦勞埃大樓 ㉒
證券交易所 ㉔
市政廳 ㉕

●博物館與美術館
英格蘭銀行博物館 ❹
塔丘歷史劇 ⓳
●歷史性市場
比林斯門 ⓬
雷登堂市場 ㉓
●紀念碑
紀念碑 ⓫
●教堂

聖史提芬沃布魯克教堂 ❷
聖瑪麗‧勒‧波教堂 ❺
聖保羅大教堂148-151頁 ❻
聖瑪格納斯殉道者教堂 ❿
山丘聖瑪麗教堂 ⓭
聖瑪格麗特派頓斯教堂 ⓮
倫敦塔旁的萬聖堂 ⓯
聖海倫主教門 ⓴
聖凱薩琳克里教堂 ㉑
●碼頭
聖凱薩琳船塢 ⓲

請同時參見
●街道速查圖 14. 15. 16.
●住在倫敦 276-277頁
●吃在倫敦 292-294頁

交通路線

有Circle, Central, District, Northern和Metropolitan等地鐵線行駛. 公車可搭6. 8. 9. 11. 15. 15B. 22B. 133及501等線. 有許多泰晤士連線及國鐵主線車站.

圖例

▢ 街區導覽圖
🚇 地鐵車站
🚆 國鐵車站
P 停車場

聖保羅大教堂及左側的納德西塔 (Natwest tower, 1980)

街區導覽：西提區

　　這裡是倫敦的商業中心，大型金融機構的發祥地，如證券交易所 (Stock Exchange) 及英格蘭銀行。但是與這些19及20世紀建築物成對比的則是留存下來的老式建築。來一趟西提區的徒步巡禮，你將會經過列恩 (Christopher Wren) 所設計的許多建築，他可說是英國最偉大最多產的建築師。1666年大火後，他監督重建區內的52座教堂。

聖瑪麗·勒·波教堂
據說在聽得見此鐘聲之範圍內出生者才是真正的倫敦人 ❺

米特拉斯神廟 (Temple of Mithras) 是重要的羅馬遺跡，其地基在二次大戰轟炸中顯露出來。

★ **聖保羅大教堂**
列恩的傑作依然聳入西提區的天際 ❻

聖保羅大教堂 (St Paul's) 站

NEW CHANGE
ST PAUL'S CHURCHYARD
WATLING STREET
BREAD STREET
CANNON STREET
FRIDAY ST
QUEEN VICTOR

市長公館 (Mansion House) 車站

COLLEGE · OF · ARMS

徽章局 (College of Arms) 於1484年接受來自查理三世的特許，至今它依然運作，負責獲頒皇家盾徽的資格評估。

聖尼古拉寇爾教堂 (St Nicholas Cole) 是西提區內列恩建的第一座教堂 (1677年)，它也在二次大戰的砲轟後被修復。

聖詹姆斯加里克海斯教堂 (St James Garlickhythe) 是列恩於1717年所設計的，在優雅尖塔下有非比尋常的劍櫃和帽架。

重要觀光點
★ 聖保羅大教堂
★ 英格蘭銀行博物館
★ 聖史提芬沃布魯克教堂

圖例

— — — 建議路線

0 公尺　　　　　100
0 碼　　　　　　100

皮革公會 (Skinners' Hall) 是皮革貿易的義大利式18世紀行商公會。

倫敦市長公館

這棟是倫敦市長官邸，內有一間小監獄 **①**

★ **英格蘭銀行博物館**

英國金融體系的有趣故事皆鮮活地展現在此 **④**

位置圖
見倫敦中央地帶圖 12-13頁

銀行
(Bank)
車站

皇家交易所

它自都鐸時代 (Tudor times) 奠基以來即為倫敦商業的中心 **③**

倫巴底街是因一群13世紀從倫巴底 (Lombardy) 到此定居的義大利銀行家而得名，如今它仍是銀行業中心。

亞伯卻取聖母教堂 (St Mary Abchurch) 的獨特空間感得歸功於列恩的大圓頂設計。祭壇雕刻是由吉朋斯 (Grinling Gibbons) 所作。

伍諾斯聖母教堂 (St Mary Woolnoth) 是列恩之門生豪克斯穆爾 (Nicholas Hawksmoor) 相當有力的作品。

★ **聖史提芬沃布魯克教堂**

這是列恩為聖保羅大教堂所試驗創作的獨特尖塔，內部裝潢亦具有原始特色，如這座洗禮盆 **②**

倫敦市長公館 ❶
Mansion House

Walbrook EC4. □ 街道速查圖 15
B2. 【 0171-626 2500. ⊖ Bank,
Mansion House. □ 不對外開放.

倫敦市長官邸，1753
年按照丹斯 (George
Dance the Elder) 的設計
而完工。擁有6根科林新
式巨柱的帕拉底歐式正
面是最令人熟悉的西提
區地標之一。接待室極
為豪華莊嚴，很適合作

市長辦公室，最壯觀之
一是27公尺高 (90呎) 的
埃及廳。位置隱密的11
間禁閉室 (10間給男性
用，1間「鳥籠」the
birdcage給女性用) 顯示
該建築物作為市長法庭
的其他功能。市長在其
任內是西提區的行政首
長。20世紀早期鼓吹婦
女參政權運動的潘克赫
斯特女士 (Emmeline
Pankhurst) 曾被扣留於此。

市長公館的埃及廳

聖史提芬沃布魯克教堂 ❷
St Stephen Walbrook

39 Walbrook EC4. □ 街道速查圖
15 B2. 【 0171-283 4444. ⊖
Bank, Cannon St. □ 開放時間 週
一至週五上午10:00 至下午 4:00.
📷 週五管風琴獨奏會.

倫敦市長的教區禮拜
堂是列恩於1672-79年所
建。建築學者認為這是
他在西提區中最精緻的
教堂 (見47頁)。深凹有
藻井的圓頂加上華麗的
石膏細工，堪稱聖保羅
大教堂的先驅。聖史提
芬的外觀樸實，卻有令
人驚訝的寬敞列柱內

部。洗禮盆的遮蓋及講
道壇的天篷都飾以精雕
細琢人像，與亨利・摩
爾 (Henry Moore) 造形
簡潔的白色石製祭壇成
一強烈對比。

然而最令人感動的紀
念物可能是玻璃盒裡獻
給瓦拉的電話，他於
1953年成立「撒馬利亞」
義工電話協談熱線，以
因應有情緒需求的人。

1717年
加建的尖塔

圓頂使這座
小教堂更明
亮寬敞

列恩原創
的祭壇與
屏風仍置
於此

列恩的講壇
有精緻頂篷

摩爾的石祭壇於
1987年增建

皇家交易所 ❸
Royal Exchange

EC3. □ 街道速查圖 15 C2. [C]
0171-623 0444. 🚇 Bank. □ 不對
外開放.

伊莉莎白時代的商人
兼大臣格雷賢爵士 (Sir
Thomas Gresham) 在
1565年創立皇家交易
所，作為各種商業交易
的中心。原建築有個廣
大中庭是商人的交易場
所。伊莉莎白女王一世
御賜以「皇家」頭銜，
而它仍是宣佈新王繼位
的處所之一。英國最早
的公共廁所 (僅供男性
使用) 於1855年建在皇
家交易所的前院。

英格蘭銀行博物館 ❹
Bank of England Museum

Bartholomew Lane EC2. □ 街道
速查圖 15 B1 [C] 0171-601 5545.
[F] 0171-601 5792. 🚇 Bank. □
開放時間 週一至週五上午10:00
至下午5:00. □ 休館 國定假日,10
月1日至復活節. 🅿 & 🔊 環繞系統.
🎧 🎫 □ 有影片展及講座.

英格蘭銀行對面的威靈頓公爵
(Duke Wellington) 雕像 (1844)

英格蘭銀行於1694年
設立以籌措對外戰爭的
經費。它逐漸發展成為
英國的中央銀行，也發
行貨幣、鈔票。

索恩爵士 (見136-137
頁) 於1788年在該址建造
銀行，但他的設計僅有
外牆留存下來，其餘部
分在1920至30年代銀行

泰特於1844年所建的皇家交易所正面

擴建時均已拆毀。目前
有一間1790年索恩之證
券辦公室的重建物。重
建時發現的閃耀黃金吧
台、鍍銀裝飾品及羅馬
鑲嵌地板都成為展示項
目。博物館說明了銀行
的工作及金融制度。

聖瑪麗・勒・波教堂 ❺
St Mary-le-Bow

(Bow CHurch)Cheapside EC2.
□ 街道速查圖 15 A2. [C] 0171-
248 5139. 🚇 Mansion House. □
開放時間 週一、週三及週五上午
6:15至下午6:00.週四上午6:30至
下午7:00.週五上午6:30至下午
4:00. ✝ 週四下午5:45. 🍴

教堂得名自諾曼地窖
(Norman crypt) 的虹形拱
門。列恩 (Wren) 在大火
(見22-23頁) 之後重建教
堂 (1670-80) 時將此建築
式樣延續至尖塔上的優
雅拱圈。1674年的風向
計則是隻火龍。

教堂於1941年被炸
燬，只留下尖塔及兩面
外牆。1956-62年教堂修
復，鐘也重新鑄造再掛
上。此鐘對倫敦人很重
要：傳統上只有在聽得
見鐘聲的範圍內出生才
稱為眞正的倫敦人。

聖保羅大教堂 ❻
St Paul's

見148-151頁。

老貝利街 ❼
Old Bailey

EC4. □ 街道速查圖 14 F1. [C]
0171-248 3277. 🚇 St Paul's □ 開
放時間 週一至週五上午10:30至
下午1:00, 下午2:00至4:30.

老貝利屋頂上的正義女神

這條小街與犯罪、刑
罰的關係由來已久。新
的中央刑事法院 (Central
Criminal Courts) 於1907
年設立在聲名狼藉、臭
氣沖天的新門監獄
(Newgate prison) 原址
上。馬路對面的「馬格
派及斯坦普」(Magpie
and Stump) 供應「行刑
的早餐」，直到1868年監
獄門外的當眾絞刑廢除
為止。

如今，法庭審訊時也
開放供民眾旁聽。

聖保羅大教堂 ❻

1666年倫敦大火之後，原建於中世紀的聖保羅大教堂 (St Paul's Cathedral) 只剩斷垣殘壁。當局求助於列恩予以重建，但是其想法與保守吝嗇的司祭長大相逕庭。列恩的1672年大模型計畫 (Great Model plan) 一點也不受歡迎，並於1675年通過一項緩和計畫。雖然如此，由目前教堂的宏偉程度仍可看出列恩的決心。

南翼廊外的石雕像

★ 圓頂內層及圓頂外層

它是全世界第二大圓頂，高110公尺 (360呎)，僅次於羅馬的聖彼得大教堂，裡面和外面一樣壯麗。

頂部的欄杆於1718年增加，與列恩所願相違。

1706年的山牆雕刻，展現聖保羅大教堂的改變。

★ 西正面與鐘樓

鐘樓並不在列恩的原有計畫裡，是1707年所增建的，當時列恩已75歲。兩者的設計都有鐘。

飛扶壁支撐中殿的牆壁和圓頂。

西門廊由兩兩並排的列柱所構成，而非列恩原先構想的單柱柱廊。

重要觀光點
★西正面與鐘樓
★圓頂內層及圓頂外層
★耳語廊

靠近路門丘 (Ludgate Hill) 的西門廊是聖保羅大教堂主要入口。

安女王雕像

1712年柏德 (Francis Bird) 原作的1886年複製品，現立於前院。

頂塔重達850公噸。

磚砌圓錐體置於圓頂外層
之內以支撐沈重的頂塔。

透過天眼可看到頂
塔。

石迴廊提供了俯
瞰倫敦的壯觀視
野。

假造樓層遮
住巨大的飛
扶壁。

橫越中殿的南北翼
廊屬於中世紀風
格，與列恩的原先
計畫形成對比 (見
150頁)。

★ **耳語廊**

耳語廊 (Whispering Gallery) 的特殊音
效使耳語在圓頂四周產生回音。

南門廊

列恩自羅馬的巴洛
克式教堂得到半圓
形門廊的靈感。

重要記事

提如門的細部

604 密利特斯(Mellitus)
主教建造第一座聖保
羅教堂,1087年被燒毀

1666 聖保羅
大教堂燬於
大火

1708 列恩之子克里斯
多福在頂塔上安放最
後一塊石頭

600	800	1000	1200	1400	1600	1800

1087 毛里斯(Maurice)主
教建造老聖保羅教堂:諾
曼式石造教堂

1675 安放列恩
設計的奠基石

1940-1 炸彈破壞了
大教堂

1981 查理王子與戴安娜
王妃成婚

聖保羅大教堂導覽

　　進入聖保羅大教堂的遊客立刻會被其內部完美、優雅的布局及寬廣的空間所震懾。中殿、翼廊和聖壇安排成十字架的形狀，就像中世紀的天主教堂，但列恩在教會當局的壓力下，仍透過這張保守的建築平面圖展現其古典的眼光。在當時最精巧的工匠協助下，他創造巴洛克宏偉壯觀的內部，令人激賞的設計使許多典禮均在此舉行，包括1965年邱吉爾的葬禮及1981年查理王子和戴安娜王妃的婚禮。

詩班席天花板的鑲嵌畫由瑞奇蒙(William Richmond)完成於1890年代。

① 中殿
感受一下大拱門的宏偉及連續的碟狀圓頂，這些圓頂在主要的大圓頂下發展出巨大的空間。

② 北側廊
當你走在北側廊時，注意往上看：由小圓頂所覆蓋，模仿中殿的天花板。

⑨ 南側廊
勇敢的人可以從這裡爬259階到耳語廊，試試音效。

耳語廊入口

⑧ 大模型
列恩的原始設計模式雕刻於1672年，由於計劃過於前衛而遭拒絕。

主要入口

幾何圖形的樓梯是92階的螺旋梯，通往教堂圖書館。

⑦ 列恩墓
列恩的墓誌銘上寫著：「如果你在找紀念碑，那就看看四周的一切吧。」

圖例

- - - 參觀路線

③ 十字型交叉部份

列恩內部設計的最高潮是這個大空間。此巨大的圓頂由桑希爾爵士(Sir James Thornhill)用單色調壁畫裝飾，他是列恩時代很傑出的建築畫家。

地下室入口

④ 聖壇

預格諾教徒(Huguenot)提就(Jean Tijou)創造許多教堂精緻的鐵製品，如聖壇走廊的屏風。

但恩(John Donne)的墓建於1631年，為1666年大火中唯一存留的紀念碑，是詩人在生前做的。

⑤ 高祭壇

祭壇上的罩篷是二次戰後，依列恩原巴洛克設計，重新替換上的。

在聖壇上可以找到吉朋斯(Grinling Gibbons)的作品，上面刻有天使，水果及花環。

冒險家阿拉伯的勞倫斯 (Lawrence of Arabia) 在地下室裡的半身紀念像。

⑥ 地下室

在地下室裡可看到著名人物及英雄的紀念碑，如納爾遜(Lord Nelson)。

藥劑師公會 ⑧
Apothecaries' Hall

Blackfriars Lane EC4. □ 街道速查圖 14 F2. **C** 0171-236 1189. **⊖** Blackfriars. □ 中庭開放時間 週一至週五上午9:30至下午5:30. □ 國定假日休假. □ 大廳請來電安排參觀. &

藥劑師公會大樓重建於1670年

從中世紀起倫敦就有同業公會,以保護及規範特定的貿易。藥劑師公會創立於1617年,是為那些配藥、開處方及賣藥的人而設的。它有一些令人意想不到的會員,包括克倫威爾及詩人濟慈。現在則幾乎所有會員都是醫生。

漁商公會 ⑨
Fishmongers' Hall

London Bridge EC4. □ 街道速查圖 15 B3. **C** 0171-626 3531 **⊖** Monument. □ 不對外開放.

這是最古老的同業公會之一,設立於1217年。市長渥沃爾斯 (Walworth) 亦是公會的一員,他在1381年殺害農民革命的領導人泰勒 (Wat Tyler, 見162頁)。現今它仍扮演原來角色,所有在西提區販賣的魚必須由公會官員檢查。

聖瑪格納斯殉道者教堂 ⑩
St Magnus the Martyr

Lower Thames St EC3. □ 街道速查圖 15 C3. **C** 0171-626 4481. **⊖** Monument. □ 開放時間 週二至週五上午10:00至下午12:30, 週六下午2:00至5:00, 週日上午10:00至下午12:30. Ø **†** 週日上午11:00.

此地有教堂已超過一千年歷史。它的守護者聖瑪格納斯 (St Magnus) 是奧克尼群島 (Orkney Islands) 的伯爵及著名的挪威基督教領袖,於1110年被謀殺。1671-76年列恩建教堂時它位於舊倫敦橋下,此乃1783年之前唯一一橫跨泰晤士河的橋。任何人從市區往南將會經過列恩的壯麗拱門,它跨過石板通往舊橋。

紀念塔 ⑪
Monument

Monument St. EC3. □ 街道速查圖 15 C2. **C** 0171-626 2717. **⊖** Monument. □ 開放時間 4月至9月,週一至週五上午9:00至下午5:40,週六至週日下午2:00至5:40;10月至3月,週一至週六上午9:00至下午3:40. □ 需購票. ◎

圓柱由列恩 (Wren) 設計以紀念1666年9月倫敦大火,是世界上最高的獨立石柱。它高62公尺(205呎),據說就在普丁巷 (Pudding Lane) 起火點以西62公尺處。它位於往舊倫敦橋的直接通道上,到下游只有幾步路。柱基周圍的浮雕顯示查理二世 (Charles II) 修復市區景觀的用心。

聖瑪格納斯殉道者教堂的祭壇

爬上311級階梯後即可抵達塔頂的觀景平台。1842年這裡曾因自殺案而關閉。

比林斯門 ⑫
Billingsgate

Lower Thames St EC3. □ 街道速查圖 15 C3. **⊖** Monument. □ 不對外開放.

比林斯門的魚形風向計

倫敦主要的魚市場已有900年歷史,位在本市最早的碼頭之一。19及20世紀初期間,這裡每天售出400公噸魚貨,多半是由漁船運來。它是倫敦最嘈雜的市場,甚至在莎士比亞時代即以粗話聞名。1982年市場從這棟建築 (1877) 搬到犬島 (Isle of Dogs)。

山丘聖母教堂 ⑬
St Mary-at-Hill

Lovat Lane EC3. □ 街道速查圖 15 C2. **C** 0171-626 4184. **⊖** Monument. □ 音樂會. □ 開放時間 週一至週五上午10:00至下午3:00.

山丘聖母教堂的內部和東端都是列恩的早期教堂設計 (1670-6)。
諷刺的是,雖然精緻石膏細工及富麗的17世紀家具擺設在維多利亞式整修狂熱及二次大戰

砲轟中倖免於難,卻在1988年慘遭祝融。後來建築依原貌整修,僅在1992年受到愛爾蘭共和軍炸彈破壞。

聖瑪格麗特派頓斯教堂 ⑭
St Margaret Pattens

Rood Lane and Eastcheap EC3. □ 街道速查圖 15 C2. ☎ 0171-623 6630 Ⓔ Monument □ 開放時間 週一至週五上午8:00至下午4:00 □ 休假日 聖誕日,8月兩週。🕙 週三下午1:00.

列恩於1684-87年建的教堂,以附近所製的一款套鞋命名。其波蘭石牆與前院的喬治時代式灰泥店面洽成對比。

倫敦塔旁的萬聖堂 ⑮
All Hallows by the Tower

Byward St EC3. □ 街道速查圖 16 D3. ☎ 0171-481 2928. Ⓔ Tower Hill. □ 開放時間 週一至週五上午9:00至下午5:30,週日上午10:00至下午5:00. □ 休假日 12月26-27日,1月1日。🕙✝ 週日上午11:00. 📷

原址的首座教堂是撒克遜人 (Saxon) 所建。西南角拱門內有羅馬瓷磚,它和地下室的一些十字架都是始於當時。地下室裡還有保存完整的羅馬地道,但對外開放的時間並不固定。大部分的內部設計經整修後已有改變,不過1682

萬聖堂的羅馬磚片

年吉朋斯所雕的菩提木洗禮盆遮蓋依然留存。威廉賓 (William Penn, 賓州的開拓者) 於1644年在此受洗。

倫敦塔 ⑯
Tower of London

見154-157頁.

塔橋 ⑰
Tower Bridge

SE1. □ 街道速查圖 16 D3. ☎ 0171-378 1928. Ⓔ Tower Hill. □ 開放時間 4月至10月,每天上午10:00至下午6:30;11月至3月,每天上午9:30至下午6:00 (最後入場時間:關閉前45分鐘). □ 休假日12月24日-26日,1月1日. □ 需購票. 📷 ♿ 🚻 □ 錄影帶欣賞.

這座維多利亞時代的壯麗工程於1894年完工,很快就成為倫敦的象徵。有小尖帽的塔樓及銜接步橋支撐了整個架構,當大船通過或特殊場合時可將橋面升起;吉普賽蛾號 (Gipsy Moth) 的回航 (見237頁) 情景便令人難忘。

現在橋上有座介紹它本身歷史的博物館,從步橋並可飽覽河上風光。

步橋對外開放,是觀賞美麗河景的好地方。

當橋面被升起時,有40公尺 (135呎) 高,60公尺 (200呎) 寬。在全盛時期,它每天打開5次。

到塔頂有將近300階

1976年之前維多利亞時代的機器以蒸氣作動力。

倫敦塔 ⑯

就其900年歷史來說，倫敦塔多半是令人恐懼的。攻訐君王的人會被囚禁在四壁陰溼的牢中。有少數幸運者住得較舒服，但大多數必須忍受可怕的環境。許多人沒有活著出去，並且在塔丘附近被殘酷處死前就飽受折磨。

★ 白塔
1097年完工時，高30公尺 (90呎)的白塔 (White Tower) 是當時倫敦最高的建築物。

★珠寶屋是儲存燦爛的英國王冠寶石的地方。

倫敦塔的守衛
40名守衛 (Beefeaters) 保護塔並住在該處。

博尚塔

博尚塔 (Beauchamp Tower) 是囚禁高階層犯人的地方，他們通常有自己的隨從。

綠塔 (Tower Green) 是最受禮遇囚犯的行刑處所，遠離塔丘上殘暴的群眾。僅有7個人死在這裡 (包括亨利八世6位后妃中的其中2位)，但有數百人必須忍受公開處死。

主要入口

重要觀光點
★白塔
★珠寶屋
★聖約翰禮拜堂
★叛徒門

女王之家
女王之家 (Queen's House) 是倫敦塔管理人的住所。

大烏鴉

塔上最著名的「居民」是9隻烏鴉。它們何時定居於此並不清楚，但傳說只要他們離開倫敦塔，王國就會傾覆。事實上，這些鳥的翅膀已被削去一邊而不可能飛走。義勇衛兵 (Yeoman Warders) 之一的「烏鴉主人」(Ravenmaster) 負

責照顧這些鳥。壕溝內的紀念碑是為緬懷1950年代以來死在塔裡的烏鴉。

★聖約翰禮拜堂

聖約翰禮拜堂 (Chapel of St John) 是座優美樸實的仿羅馬式教堂，其石材來自法國。

韋克菲爾塔 (Wakefield Tower) 是中世紀宮殿的一部分，已細心修復，符合其13世紀原貌。

遊客須知

Tower Hill EC3. ☐ 街道速查圖 16 D3. ☎ 0171-709 0765. ☻ Tower Hill. ☐ 15. ×15. 25. 42. 78. 100. ☎ Fenchurch Street. ☐ 碼頭輕便鐵路 Tower Gateway. ☐ 開放時間 3 至10月，週一至週六上午9:30 至下午6:00.週日上午10:00至下午6:00;11至2月，週一至週六上午10:00至下午5:00. ☐ 塔關閉時間 12月24-26日,1月1日. ☐ 需購票.♿ ∅ 每天下午9:00有鑰匙儀式 (須先訂票). 見53-55頁.☐ ♨

血腥塔 (The Bloody Tower) 是因為它和1483年兩位王子在此失蹤有關而得名 (見157頁)。

中世紀宮殿

1220年亨利三世所創，後由其子擴建並增建叛徒門。

★叛徒門

許多死刑犯在叛徒門 (Traitor'Gate)坐船入塔。。

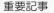

重要記事

1078 白塔起造
1536 安寶琳被處決
1483 王子在塔裡被謀殺
1553-54 葛雷夫人被拘留後處決
1810-15 造幣廠遷出此塔，並停止在此製造武器

| 1050 | 1250 | 1450 | 1650 | 1850 | 1950 |

1066 威廉一世建造臨時城堡
1530年代城堡不再作為王宮
1534-35 摩爾(Thomas More)被囚禁並處決
1671 王冠寶石被「血腥上校」所竊
1603-16 羅利被囚塔內
1834 動物園搬出塔內
1941 黑斯是女王之家最後一位犯人

塔裡的珍藏

查理二世 (1660-85) 統治時，王冠寶石及盔甲收藏皆首次公開展示，倫敦塔因而成為觀光名勝。它們仍然強烈地提醒人們王室的權力與財富。

寶珠象徵權力及基督救世主帝國

王冠寶石

王冠寶石包括加冕禮與其他典禮所用的王冠、寶杖、十字架寶珠及寶劍等寶物。價格雖難以估計，但它們的價值與其在歷史及宗教生活的重大意義比起來也就無關緊要了。大部分的王冠寶石始於1661年，當時是為查理二世的加冕而全新製作；1649年查理一世被處決後，國會毀掉以前的王冠與權杖，僅留下少數幾件，被西敏寺牧師藏起來直到復辟時代。

加冕典禮

在這莊嚴而有象徵意義的典禮中，許多儀式都始於堅信者愛德華 (Edward the Confessor) 在位時期，國王或女王攜帶部分寶物前往西敏寺，包括代表君王本身的寶劍。他 (或她) 塗抹聖油以象徵神授，並穿戴飾物與王袍。每件珠寶皆代表君王即是國家領袖也是教會領袖。典禮在聖愛德華王冠置於統治者頭上時達到高潮，屆時會有「神佑吾王」的歡呼聲、吹號聲，及倫敦塔禮砲聲。最近一次是1953年伊莉莎白二世的加冕禮。

這頂帝國王冠包含2800多顆鑽石、273顆珍珠和其他寶石

王冠

塔裡展示了12頂王冠，其中許多已久未使用，但帝國王冠 (Imperial State Crown) 仍不斷使用中。女王在國家重要場合時會戴上它，如國會開議式。王冠是1937年為喬治六世所製作，和維多利亞女王的王冠類似。鑲在十字架裡的藍寶石據說是堅信者愛德華所戴的一枚戒指 (統治年代1042-66年)。

然而最新的王冠不在倫敦塔裡，它是為查理王子授封威爾斯王子而製作，被保存在北威爾斯的凱納文城堡 (Caernavon Castle)，典禮即於1969年在此舉行。皇太后王冠 (Queen Mother's Crown) 是1937年為其夫喬治六世加冕所製作。這頂王冠是白金材質，其他則全以黃金製成。

其他寶物

除了王冠以外，還有其他寶物也是加冕禮所必需，如正義之劍，它象徵憐憫、屬靈和世俗的正義。寶珠是一個鑲有珠寶的中空金球，重達1.3公斤。十字權杖則有全世界最大的鑽石，即530克拉的非洲之星。

統治者之戒，有時也稱為「英國的婚戒」

盤的收藏

珠寶屋也有精緻的金盤、銀盤收藏。在洗腳星期四 (Maundy Thursday, 耶穌受難日前一天) 仍使用洗腳盆好讓君王送錢給部分老人。「艾希特鹽窖」(Exeter Salt, 鹽的大貯藏地) 是由英國西部的艾希特市民獻給查理二世的；1640年代內戰期間，艾希特曾是保皇黨要塞。

御劍的劍柄及鈍金劍鞘，它是全世界最有價值的寶劍之一

十字架權杖 (1660)，當1910年非洲之星巨鑽呈獻給愛德華七世時重製.

皇家兵工廠

皇家兵工廠 (Royal Armouries) 有全國最大最重要的武器及冑甲收藏,總共約有4萬件藏品,包括運動用具及戰鬥兵器。1509年亨利八世 (Henry VIII) 即位不久後所組織,並命令倫敦塔兵工廠製作最新武器冑甲以更新配備。幾世紀以來隨著大英帝國的征伐與向外擴張,館中收藏的武器及戰利品也與日俱增。

燧發槍機手槍 (1695)

最早的武器

白塔 (White Tower) 的四層樓都專供此項收藏之用,一樓是運動及比武大會的武器。運動館包括十字弓、獵槍、劍及運動槍。約自1400年起,比武大會是主要的社交活動,武士們在場上互鬥,旁邊則有不少宴會及音樂,沒有一點武士精神氣氛。比武用的冑甲雖裝飾精緻,但仍具有功用。二樓則展出中世紀及文藝復興時期武器,請注意館內重要收藏,即1598年為南安普敦伯爵 (Earl of Southampton) 和15世紀偉大戰馬與騎士所製作的鏤空鍍金及膝盔甲。中世紀頭盔陳列在全世界最古老的馬用冑甲旁邊,年代可溯自1400年。

都鐸王朝的武器

都鐸王朝及斯圖亞特王朝的武器位在三樓,以1520及1540年為亨利八世所製的兩件盔甲 (可以看出國王穿戴起盔甲有多重) 最為突出。有件男孩用的輕型戰甲可能是為其子愛德華六世所製,另外一件更小,甚至不到一公尺 (39吋) 高。其他寶物包括裝飾華麗的劍及各式手槍。

地下室有劍、冑甲及大砲。還有國王戰線遺跡,由查理二世所設。此乃多位英王穿上16世紀盔甲的模型收藏。有些英雄則是著名木刻家吉朋斯 (Grinling Gibbons) 所作。

16世紀的護脛及護足

新武器館

新武器館建立於17世紀,集中收藏18至19世紀的武器。有些早期的機槍 (包括格林式機關槍及馬氏機關槍) 及1834年英國槍匠普第 (Purdey) 所製一對精緻的決鬥用手槍。這裡也有小孩的迷你型槍、劍,及最小的自動手槍 (1913-14年德製)。

馬丁塔

兵工廠內部分最殘酷的收藏位在馬丁塔 (Martin Tower),包括用來逼供的刑具。「拷問台」(rack, 用來拉身體) 及「清道夫的女兒」(Scavenger's daughter, 用來緊壓身體) 下的多位犧牲者因宗教和政治觀點與君王相左即遭酷刑。

亨利八世的盔甲(1540)

塔裡的王子

倫敦塔最黑暗的秘密是關於兩位年輕王子,即愛德華四世之子。1483年父親過世時,他們被叔父格洛斯特的理查 (Richard of Gloucester) 帶到塔裡。從此沒有人見到他們,而後理查於是年登基。1674年兩具小孩的骸骨在附近被發現。

聖凱薩琳船塢的遊艇碼頭

聖凱薩琳船塢 ⑱
St. Katharine's Dock

E1. □ 街道速查圖 16 E3. C
0171-488 0555. ⊖ Tower Hill. &
▯ ▯ ▯

這座倫敦最中心的船塢由泰爾福特 (Thomas Telford) 所設計，1828年啓用。在此卸貨的商品種類繁多，包括茶葉、大理石及活龜等 (龜湯是維多利亞時代的精緻佳餚)。19到20世紀初期船塢十分繁榮，但到了20世紀中葉，貨都以貨櫃來運送大型貨物，舊船塢已不敷使用，必須在下游另建新港。聖凱薩琳船塢在1968年關閉，之後15年內其他的碼頭也跟著關閉。

聖凱薩琳船塢區利用商業、住宅和娛樂設施 (包括飯店、遊艇碼頭)

聖海倫主教門

而得到成功發展，舊倉庫的地面樓 (ground floor) 作爲店面，辦公室在樓上。北側是倫敦 FOX交易所 (London FOX:Futures and Options Exchange)，交易咖啡、糖、油等商品。這裡沒有公眾看台，但你若在入口要求便可從接待區的玻璃牆向下看到狂熱的交易樓層。去過倫敦塔或塔橋後，船塢也值得一遊。

塔丘歷史劇 ⑲
Tower Hill Pageant

Tower Hill Terrace EC3. □ 街道速查圖 16 D2. C 0171-709 0081. ⊖ Tower Hill. □ 開放時間 4至10月，上午9:30至下午5:30.11至3月,上午9:30至下午4:30. □ 需購票. & ▯ ▯ □ 影片欣賞.

這趟地下之旅提供倫敦歷史的一番旋風式解說，並特別強調倫敦港埠的功能。它透過聲光效果與實物描繪來敘述故事。之後觀光遊覽車會把遊客帶到一個吸引人的展覽，是由倫敦博物館所籌劃。它展示從河裡打撈出來的東西 (包括長年沈在河底的船) 並解釋考古學家如何從這些東西推論早期人們的生活。就許多方面而言，展覽比乘車更有趣 (至少對大人而言)。大商店裡販售倫敦出土的羅馬珠寶複製品。

聖海倫主教門 ⑳
St Helen's Bishopsgate

Great St Helen's EC3. □ 街道速查圖 15 C1. C 0171-283 2810. ⊖ Liverpool St. □ 關閉整修至1997年春.

這座13世紀教堂有奇怪並一分爲二的外觀，因爲它是起源於兩個不同的禮拜地點：一爲牧區教堂，一爲修女院 (聖海倫教堂的中世紀修女因沈迷於「世俗之吻」而聲名狼籍)。

教堂內有格雷賢爵士的墓穴，他是皇家交易所創辦人 (見147頁)。

聖凱薩琳克里教堂 ㉑
St Katharine Cree

86 Leadenhall St EC3. □ 街道速查圖 16 D1. C 0171-283 5733. ⊖ Aldgate, Tower Hill. □ 開放時間 週一至週五上午8:30至下午5:30. □ 聖誕節,復活節休假. □ 禮拜中不許攝影. 週四下午1:05.

聖凱薩琳克里教堂的管風琴

罕見的17世紀前列恩 (Pre-Wren) 教堂有一座中世紀塔樓，它是1666年倫敦大火殘存的8座教堂之一。中殿天花板有精緻的石膏細工，描繪出與教會有特殊關連的行會紋章。17世紀管風琴以雕刻瑰麗的木柱支撐，蒲塞爾 (Purcell) 與韓德爾曾經演奏過。

倫敦勞埃大樓 22
Lloyd´s of London

1 Lime St. EC3. □ 街道速查圖15
C2. ℂ 0171-327 6210. ⊖ Bank,
Monument, Liverpool St, Aldgate.
□ 不對外開放.

勞埃在17世紀後期創
立，它以一家咖啡館來
命名，保險業者與船東
經常在此見面訂立海上
保險契約。勞埃很快成
為全球主要的保險業
者，保險項目從油輪到
葛瑞伯 (Betty Grable) 的
美腿等應有盡有。

目前的建築是由羅傑
斯 (Richard Rogers) 設
計，建於1986年，是倫
敦最有趣的現代建築
(見30頁)。其誇張的不
鏽鋼外管及高科技導管
可和羅傑斯在巴黎所建
的龐畢度中心相互輝
映，但勞埃大樓是比較
優雅的建築物，夜晚的
燈景特別值得一看。

雷登堂市場 23
Leadenhall Market

Whittington Ave EC3. □ 街道速
查圖 15 C2. ⊖ Bank, Monument.
□ 開放時間 週一至週五上午
7:00至下午4:00.見322-323頁.

中世紀起這裡就有一
個食品市場，位於羅馬
集會廣場的原址。華麗
的維多利亞式購物區是
1881年由比林斯門魚市
場的建築師瓊斯 (Sir
Horace Jones) 所設計。
購物區在聖誕節時妝點
得非常漂亮。

證券交易所 24
Stock Exchange

Old Broad St. EC4. □ 街道速查圖
15 B1. ⊖ Bank. □ 不對外開放.

第一間證券交易所於
1773年在縫線針街
(Threadneedle Street) 設
立。在此之前，17、18

1881年的雷登堂市場

世紀證券商都在市區的
咖啡店內交易。至1914
年為止，倫敦證券交易
所是全球規模最大的，
目前則僅次於東京及紐
約。始於1969年的這棟
建築物從前是瘋狂交易
市場，但1986年企業電
腦化後，樓面便顯得多
餘。原先的股票行情看
台在恐怖分子的炸彈攻
擊後就關閉了。

市政廳 25
Guildhall

Gresham St. EC2. □ 街道速查圖
15 B1. ℂ 0171-606 3030. ⊖ St
Paul´s. □ 不對外開放. ●時鐘博
物館 (Clock Museum),
Aldermanbury St. EC2. □ 開放時
間 週一至週五上午9:30至下午
4:45.♿

八百年來，這裡一直
是西提區的行政中心，
現有建築的地下室及大
廳均可溯及15世紀。幾
百年來，市鎮廳作為審
訊之用，許多人在此被
判死刑，包括火藥陰謀
事件的共謀加畾特
(Henry Garnet) 。如今它
的角色不再那麼血腥。
11月市長就職遊行後幾
天，首相會在此設宴。

毗鄰的公共圖書館有
鐘錶匠公會收藏，包括
16至19世紀的600只錶及
30個鐘，瑪麗皇后的蘇
格蘭骷顱錶也在這裡。

羅傑斯設計的勞埃大樓夜景

史密斯區及史彼特區 *Smithfield and Spitalfields*

本區位於西提區城牆以北，昔日為避難所，收容一些不願受西提區管轄或不被歡迎的人及機構；這些包括了宗教修會、反教者、最早的劇院、17世紀的法國預格諾教徒 (Huguenots)，還有19、20世紀時來自歐洲和孟加拉的其他移民。他們在此設立了手藝工作室、小型工廠、家鄉味的餐廳及不同宗教的禮拜祭祀會所。史彼特區之名來自一所中世紀修道院，聖瑪麗史彼特堂 (St Mary Spital)。艾德門 (Aldgate) 旁的中性街 (Middlesex Street)

塔樓:史密斯市場

於16世紀時因設有成衣市場而以「襯裙巷」(Petticoat Lane)——聞名，每個禮拜天在這裡仍有熱鬧的晨市，向東延伸至布利克巷 (Brick Lane)；如今街道兩旁林立著孟加拉食品店，香味四溢。史彼特區的蔬果批發市場於1991年搬到倫敦東郊，而史密斯區的肉市交易至今仍很熱絡。史密斯區與西提區交接處附近的巴比肯 (Barbican) 是個現代化綜合住宅區，內有藝術及會議中心。

哥倫比亞路花市

本區名勝

●歷史性街道與建築
查特豪斯 **5**
布市 **6**
巴比肯中心 **8**
威特布瑞德酒廠 **10**
衛斯理禮拜堂中心 **12**
伯得蓋特中心 **13**
襯裙巷 **14**
弗尼爾街 **17**
史彼特區古蹟信託 **19**
布利克巷 **20**
丹尼斯・西弗爾屋 **21**

●博物館與美術館
國家郵政博物館 **2**
倫敦博物館 166-167頁 **4**
白禮拜堂美術館 **15**

●教堂與清眞寺
艾爾德斯門，聖巴多夫教堂 **3**
大聖巴索洛穆教堂 **7**
克里坡門區，聖吉爾斯教堂 **9**
史彼特區，基督教堂 **16**
倫敦詹姆清眞寺 **18**

●墓園與市場
邦山墓園 **11**
史密斯區市場 **1**
哥倫比亞路市集 **22**

圖例

▢	街區導覽圖
⊖	地鐵車站
⬛	國鐵車站
P	停車場

0 公尺　　　　　500

0 碼　　　　　500

請同時參見

●街道速查圖 6. 7. 8. 15. 16.

●住在倫敦 276-277頁

●吃在倫敦 292-294頁

交通路線

地鐵Northern, Hammersmith and City, Central, Circle 線及國鐵經此區.公車則有8 及15號.

史密斯區市場的石雕龍像

街區導覽：史密斯區

這裡是倫敦最具歷史性的地區之一。其中有倫敦最古老的教堂、稀有的詹姆斯一世時期風格 (Jacobean) 建築、羅馬城牆遺跡及倫敦市中心僅存的食品批發市場。本區的歷史亦充滿血腥；1381年農民領袖泰勒 (Wat Tyler) 因向理查三世要求減稅而在此遇害。在瑪麗一世時期 (1553-58) 飽受怨恨、排擠的新教殉教者在這裡被處火刑。

胖小子：一座1666年大火的紀念碑

狐狸與錨酒館 (The Fox and Anchor) 早上7點即供應豐盛早餐。本區生意人都是用麥酒配早餐的。

★史密斯區市場
當時的版畫顯示瓊斯 (Horace Jones) 為肉品市場所建莊嚴建築之風貌，1867年完工 ❶

THE CORPORATION OF
**SITE OF THE
SARACEN'S HEAD
INN
DEMOLISHED
1868**
THE CITY OF LONDON

「撒拉遜人的頭」(Saracen's Head) 是間歷史性旅店，直到1860年代因建霍本陸橋而被拆除 (見140頁)。

胖小子
(Fat Boy)

小聖巴索洛穆教堂 (St Bartholomew-the-Less) 有座15世紀塔樓及聖衣室。它與醫院之間的關係可由描繪一名護士的20世紀初彩色玻璃中看出，此乃「虔信玻璃公司」所捐贈。

自1123年起聖巴索洛穆醫院 (St Bartholomew's Hospital) 即設立於此。部分現存建築則可遠溯至1759年。

CHARTERHOUSE STREET

WEST SMITHFIELD

SMITHFIELD STREET

COCK LANE

SNOW HILL

GILTSPUR STREET

圖例

- - - 建議路線

0公尺　　　　100
0碼　　　　　100

查特豪斯廣場
廣場上有中世紀修道院的遺跡及約翰‧衛斯理 (John Wesley) 唸過的學校 (見168頁) **5**

Barbican 站

位置圖
見倫敦中央地帶圖 12-13頁

★ **巴比肯中心**
二次大戰時這裡被炸彈夷為平地，於1960年代重建為住宅區。內有一重要的綜合藝術中心 **8**

布市
其中兩幢房子倖免於1666年大火 **6**

大聖巴索洛穆教堂
它有倫敦教堂之中保存最好的中世紀內部裝潢 **7**

★**倫敦博物館**
透過引人入勝、多彩多姿的展示，生動地述說倫敦的歷史 **4**

建於1704年的基督教會塔 (Christ Church tower) 是列恩 (Wren) 所設計最壯觀教堂的遺跡之一。

往St Paul's站

國家郵政博物館
館外立有發明「便士郵政」(Penny Post) 的希爾 (Rowland Hill) 塑像 **2**

重要觀光點
★ 倫敦博物館
★ 巴比肯中心
★ 史密斯區市場

史密斯區市場 ❶
Smithfield Market

Charterhouse St EC1. □ 街道速查圖 6 F5. ⊖ Farringdon, Barbican. □ 營業時間 週一至週五上午5:00至9:00.

19世紀中葉以前此地一直都販售活牛。當時它是平坦田野 (Smooth field)，可能因而得名。本區仍是倫敦的主要肉市，但自1855年以來，市場交易局限於屠宰禽畜肉類的批發。舊建築物是由維多利亞時期擅於市場規劃的瓊斯爵士 (Sir Horace Jones) 所設計，但有些是20世紀增建物。這裡某些酒館的營業時間和市場一樣，從黎明起供　　應搭配麥酒的豐盛　　　早餐。

史密斯區市場中央塔

國家郵政博物館 ❷
National Postal Museum

King Edward Bldg, King Edward St EC1. □ 街道速查圖 15 A1. ☎ 0171-239 5420. ⊖ Barbican,St Paul's. □ 開放時間 週一至週五上午9:00至下午4:30. □ 國定假日休館 ⬛

位於「公牛和嘴」客棧 (Bull and Mouth Inn) 舊址，就在聖保羅大教

1953年加冕典禮紀念郵票：國家郵政博物館

堂後方。18世紀第一批郵車從此處出發遞送郵件。館內的英國及海外郵票藏量極豐，有不少稀世珍品。也藏有郵政設備，如早期的郵筒及自動郵資計算機。

艾爾德斯門，聖巴多夫教堂 ❸
St Botolph, Aldersgate

Aldersgate St EC1. □ 街道速查圖 15 A1. ☎ 0171-606 0684. ⊖ St Pauls. □ 開放時間 週一至週五上午11:00至下午3:30. ✝ 週四下午1:10. ♿

這座外表樸實的喬治王晚期教堂 (竣工於1791年) 有燦爛奪目且保存完好的內部裝潢：精心修飾的石膏天花板、富麗堂皇的棕色木製管風琴台和樓廂，以及雕刻棕櫚樹上的橡木講台。包廂座位於樓廂裡，但不在教堂主體之內。有些紀念物係來自原址的14世紀教堂。教堂旁的舊墓地在1880年改爲休閒綠地，因爲郵政總局的工人常來而又名郵差公園 (Postman's Park)。19世紀末，藝術家G. F. Watts突發奇想將園內一面牆飾以匾牌，以紀念平民英勇犧牲的事蹟，部分至今仍存。1973年，雕刻家Michael Ayrton並製作有力而現

代的牛頭人身青銅像。

倫敦博物館 ❹
Museum of London

見166-167頁.

查特豪斯 ❺
Charterhouse

Charterhouse Sq EC1. □ 街道速查圖 6 F5. ☎ 0171-253 9503. ⊖ Barbican. □ 開放時間 4月至7月週三下午2:15. □ 需購票. ◙ ⬛

廣場北側的14世紀通道可通往被亨利八世解散的舊加爾都西會 (Carthusian) 修院。1611年改爲安養院及慈善學校，稱爲查特豪斯。其學生包括約翰‧衛斯理 (見168頁)、作家薩克雷 (William Thackeray) 及童子軍創立者貝登堡等人。1872年學校遷到哥岱爾明，現爲一所公費男校。原址後由聖巴索洛繆醫事學校接管。有些古老建築仍然存在，包括禮拜堂及部分迴廊。

查特豪斯石雕

布市 ❻
Cloth Fair

EC1. □ 街道速查圖 6 F5. ⊖
Barbican.

這條街道得名自嘈雜的巴索洛穆市集。中世紀起此處爲主要布市;直到1855年仍每年在此舉行。41及42號是精緻的17世紀房屋,有特殊的雙層木造凸窗,不過一樓已現代化了。殁於1984年的桂冠詩人貝特吉曼 (John Betjeman) 在43號渡過大半生。目前是間以他來命名的酒吧。

17世紀房屋:布市

大聖巴索洛穆教堂 ❼
St Bartholomew-the-Great

West Smithfield EC1. □ 街道速查圖 6 F5. 📞 0171-606 5171. ⊖ Barbican. □ 開放時間 週一至週五上午8:30至下午5:00 (冬天至4:00),週六上午10:30至下午1:30,週日下午2:00至6:00. ✝ 週日上午11:00. 🅾 🔥 ✍ 🎁 □ 音樂會.

倫敦最古老的教堂之一,1123年由修士Rahere所創建,其墓亦位於此。他曾任亨利一世的弄臣,直到夢見聖巴索洛穆把他從一隻怪物手中救回。13世紀拱門原通往教堂,亨利八世解散小修道院時才將早期教堂的中殿拆除。如今該拱門從小不列顛

(Little Britain) 通到小墓園,其上的門樓則是後期所建。目前建築保留原有的十字交叉區域及聖壇區,並有圓拱和諾曼式細部、都鐸王朝的典範及其他紀念碑。畫家霍加斯 (William Hogarth, 見257頁) 於1697年在此受洗。

過去教堂曾有世俗用途,如放置鍊鐵爐及開設啤酒花商店。1725年時美國政治家富蘭克林曾在聖母禮拜堂 (Lady Chapel) 擔任印刷工人。

巴比肯中心 ❽
Barbican Centre

Silk St EC2. □ 街道速查圖 7 A5. 📞 0171-638 8891. 📠 0171-628 9760. ⊖ Barbican ,Moorgate. □ 開放時間 週一至週六上午9:00至晚上8:00,週日,國定假日中午12:00至晚上11:00. 🌐 導覽. ✍ 🎁 🍴 📷 □ 影片欣賞,音樂會,展覽. 見324-337頁.

此一住宅、商業和藝術綜合建築是60年代都市計劃的雄心之作。1962年在戰時被夷爲平地的現址上興建,將近20年才完工。高聳的住宅大廈環繞一處藝術中心,也有湖泊、噴泉及草地。舊城牆在此轉角,遺跡仍清晰可見(尤其是從倫敦博物館起的部分,見166-167

聖巴索洛穆教堂的門樓

頁)。「barbican」意指城門上的防禦塔——也許建築師在設計這座有強大自衛力且能自給自足的社區時就打算遵行其名了。奇特入口及突起的人行道使人遠離嘈雜匆忙的西提區,但儘管有路標和人行道上的黃線,還是容易迷路。這裡有兩間劇院和一座音樂廳、電影院、藝廊、會議中心、圖書館及音樂學校 (Guildhall School Of Music)。藝術中心上面還有個令人驚喜的溫室。

巴比肯中心樹種繁多的溫室

倫敦博物館 ❹

　　倫敦博物館 (Museum of London) 於
1976年在巴比肯中心旁啓用，生動地說
明了從史前時代至今的倫敦生活。館內
展出以原物重現的裝潢、街景及考古出
土的原始工藝品。請留意1666年大火
的活動模型，附有丕普斯 (Samuel
Pepys) 的現場紀實。

參觀導覽
展覽室按年代排列，
瀏覽約需90分。

往樓下展覽室
的斜坡

倫敦盤 London Plate
這件台夫特彩陶盤於1602年在西提區艾
得門 (Aldgate) 製作，上面有頌揚伊莉
莎白一世的銘文。

★ 羅馬壁畫
羅馬人留下一些色彩亮麗的壁
畫。這件精美的2世紀典範來自南
華克 (Southwark) 的一處澡堂。

往樓下展覽室
的電梯

正門

博物館
入口

ALDERSGATE STREET

LONDON WALL

往
St Paul's
站

重要展品

★ 羅馬壁畫

★ 斯圖亞特晚期裝潢

★ 維多利亞時代的
　商店櫃檯

方位標示
博物館位在艾爾德斯
門街 (Aldersgate St.)
與倫敦牆 (London
Wall) 交會處高於街
道的現代建築。入口
有標示階及斜坡。
圖例

☐ 館區

▨ 高架人行道

☐ 馬路

★ 維多利亞時代的
商店櫃檯

幾間眞實的商店重現了19世紀倫敦的氛圍，圖中雜貨店即爲一例。

「二十世紀倫敦」展出本世紀的重要事件：婦女投票權、二次大戰，電影的興起及搖擺的倫敦 (Swinging London)。

中庭花園

18世紀的服裝

1753年以史彼特絲縫製的華服，內著輕巧的藤製裙撐。

往樓上展覽室的電梯

平面圖例

□ 史前倫敦	
□ 羅馬時期的倫敦	□ 維多利亞時期的倫敦及帝國首都
□ 黑暗時期的倫敦	□ 20世紀倫敦
□ 中世紀倫敦	■ 倫敦市長馬車
□ 都鐸王朝的倫敦	□ 定期展覽
□ 斯圖亞特晚期的倫敦	□ 非展覽區
□ 18世紀倫敦	

★ 斯圖亞特晚期裝潢

17世紀晚期幾幢華宅的卓越特色被用來重建這個房間。

克里坡門區,聖吉爾斯教堂 ❾
St Giles, Cripplegate

Fore St EC2. □ 街道速查圖 7 A5. ☎ 0171-606 3630. ❺ Barbican ,Moorgate. □ 開放時間 週一至週五上午9:30至下午5:30. ● 週日上午10:00 (家庭禮拜每月第三週日上午11:30). ♿ ✔

　　這座1550年竣工的教堂雖倖免於1666年大火,但它在二次大戰中嚴重受損,以致僅留下塔樓。中殿在1950年代翻新為巴比肯的教區教堂,目前卻與巴比肯的現代樣式格格不入。克倫威爾於1620年與布契爾 (Elizabeth Bourchier) 在此結婚,而1674年詩人密爾頓 (John Milton) 埋葬在此。教堂南面可見到保存完好的羅馬時期及中世紀城牆遺跡。

威特布瑞德酒廠 ❿
Whitbread's Brewery

Chiswell St EC1. □ 街道速查圖 7 B5. ❺ Barbican, Moorgate. □ 不對外開放.

　　1736年,年僅16歲的威特布瑞德 (Samuel Whitbread) 在貝德福 (Bedford) 當釀酒學徒。1796年去世時,他於1750年在契斯威爾街買下的酒廠年產量已達909,200公升。1976年起它改建為出租

邦丘墓園的布雷克墓碑

房間後就不再對外開放。目前作為宴會廳的「黑啤酒桶間」(The Porter Tun Room) 號稱有全歐最大的木桁架屋頂,跨距長達18公尺。紀念二次大戰的「最高君主刺繡圖」收藏於此,是全世界最大型的同類作品。

　　街道的18世紀建築保存完善,值得走走逛逛。廠外有塊標示牌是紀念1787年喬治三世及夏綠蒂王后 (Queen Charlotte) 御駕光臨。

邦山墓園 ⓫
Bunhill Field

City Rd EC1. □ 街道速查圖 7 B4. ☎ 0181-472 3584. ❺ Old St. □ 開放時間 4月至9月:週一至週五上午7:30至下午7:00,週六,日上午9:30 至下午4:00; 10月至3月:週一至週五上午7:30至下午4:00,週六,日上午9:30至下午4:00. □ 休假日 12月25-26日, 1月1日. ◙ ♿

　　在1665年黑死病後,它首先被指定為墓園,圍上磚牆及大門。20年

後,它被撥來埋葬非英國國教徒,因為他們在作禮拜時拒絕使用英國國教祈禱書,所以不能葬在教會墓園內。成蔭的篠懸木下有作家 Daniel Defoe、John Bunyan、William Blake 及克倫威爾家族的紀念碑。密爾頓在墓園西側的邦丘街 (Bunhill Row) 寫下著名敘事詩「失樂園」(Paradise Lost),並一直住到1674年過世。

衛斯理禮拜堂中心 ⓬
Wesley's Chapel-Leysian Centre

49 City Rd EC1. □ 街道速查圖 7 B4. ☎ 0171-253 2262. ❺ Old St. □ 開放時間 週一至週六上午10:00至下午4:00,週日中午12:00至下午2:00. □ 需購票. ◙ ♿ ✚ 週日上午11:00. ✔ ◙ □ 影片欣賞,展覽.

衛斯理禮拜堂

　　衛理公會 (Methodist) 的創辦人約翰·衛斯理 (John Wesley) 於1777年為禮拜堂奠基。在1791年過世之前,他都在此講道;死後並葬於禮拜堂後面。隔壁是他的故居,如今展示其家具、書籍及各類文物。

　　禮拜堂內有船桅製成的柱子,其簡樸風格與衛斯理苦修教義相符。下面是座探討衛理公會歷史的小博物館。英國第一位女首相柴契爾夫人 (Baroness Thatcher,任期1979年至1990年) 在此舉行婚禮。

克里坡門區, 聖吉爾斯教堂

伯得蓋特中心 ⑬
Broadgate Centre

Exchange Sq EC2. □ 街道速查圖
7 C5. **C** 0171-588 6565. **e**
Liverpool St. 🚻 🍽 🚻 🏢 🔲

伯得蓋特中心溜冰場

位於往英格蘭東部的利物浦街車站之上，是近幾年來發展最成功的商業及辦公大樓之一。伯得蓋特競技場 (Broadgate Arena) 效法紐約洛克斐勒中心，冬季爲溜冰場，夏天則是娛樂場。所點綴的雕塑中包括George Segal及Barry Flanagan等人的作品。也別錯過由交易廣場 (Exchange Square) 北望時車站及其玻璃頂火車棚的壯麗景緻。

襯裙巷 ⑭
Petticoat Lane

Middlesex St E1. □ 街道速查圖
16 D1. **e** Aldgate East, Aldgate,
Liverpool St. □ 營業時間 週日上
午9:00至下午2:00. 見322-323頁.

在維多利亞時代這條街被改名爲「中性街」(Middlesex Street)，雖較莊重卻毫無特色。現在「中性街」仍是其正式街名，但從它多年來身爲成衣中心所衍生的舊名已深植人心，並被用來稱呼每週日早上在這條街及附近的市集。這裡貨種繁多，但仍以成衣爲主，特別是皮外套。氣氛熱鬧而歡樂，操寇克涅 (Cockney) 口音的攤販以其機智及粗野無禮吸引顧客。還有各式點心吧，許多是賣傳統猶太食物，像是醃牛肉三明治和夾燻鮭魚的猶太圈餅 (bagel)。

白禮拜堂美術館 ⑮
Whitechapel Art Gallery

Whitechapel High St E1. □ 街道
速查圖 16 E1. **C** 0171-522 7878.
e Aldgate East, Aldgate. □ 開放
時間 週二至週日上午11:00至下
午5:00，週三上午11:00至晚上
8:00. □ 休館日 12月25,26日,1月
1日,更換展品. □ 有時需購票.
🚻 🚻 🍽 🏢 🔲　□ 影片欣賞,
演講.

這座創建於1901年的美術館明亮寬敞，令人印象深刻的新藝術風格正面是由C. Harrison Townsend所設計。其目

白禮拜堂美術館的入口

的是爲了將藝術帶給倫敦東區的居民。如今這座獨立的美術館舉辦過不少當代藝術名家的高素質展覽而享譽國際；其間也或有反映當地豐富文化遺產的展覽。50及60年代的知名藝術家如Jackson Pollock、Robert Rauschenberg、Anthony Caro及John Hoyland都曾在此展出作品，1970年David Hockney亦在此舉行首展。館內的藝術書店書種齊全，還有間氣氛輕鬆的咖啡店。

忙碌的襯裙巷市集

18世紀的弗尼爾街

史彼特區，基督教堂 ⑯
Christ Church, Spitalfields

Commercial St E1. □ 街道速查圖
8 E5. [電話] 0171-247 7202. ⊖
Aldgate East, Liverpool St. □ 開
放時間 週一至週五中午12:00至
下午2:30. 每月第四週日下午1:00
至4:00. ✝ 週日上午10:30. ♿ □
6月有音樂會.

這是豪克斯穆爾
(Hawksmoor) 在倫敦所
設計6座教堂中最精美的
一座。於1714年動工，
1729年完工。維多利亞
時代的改建雖破壞原有
風貌，但它仍爲附近街
道的焦點。布拉胥區街
(Brushfield Street) 西端
是觀賞其門廊與尖塔的
最佳角度，可看到山牆
上支撐教堂門廊拱頂的4
支托斯坎式 (Tuscan) 圓
柱。基督教堂由國會依
「1711年50所新教會法
案」(the Fifty New
Churches Act Of 1711)
委建，此乃爲了對抗非
英國國教派的擴張，而
在迅速成爲預格諾教派
(Huguenot) 之要塞的區
域內，教堂亦需發表鄭
重聲明。預格諾教徒逃
離天主教法國的迫害並
來到本區絲織廠工作。
內部高聳的天花板、
西門及廊台上的木造頂
篷更加深對教堂之大小

及力量的印象。在原始
設計中，廊台延伸至南
北側周圍，並與西端管
風琴樓廂連接。管風琴
的年代可遠溯1735年；
寇得石的皇家紋章則始
於1822年。

19世紀手工絲織廠被
機械所取代，因此本區
窮得無法維持教堂。
1958年它因有傾圮之虞
而不再舉行禮拜。整建
始於1964年，1987年重
新開放。1965年起，地
窖改成戒酒中心。

弗尼爾街 ⑰
Fournier Street

E1. □ 街道速查圖 8 E5. ⊖
Aldgate East, Liverpool St.

這條街北側的18世紀
房屋擁有窗戶很大的閣
樓，是爲住在這裡的絲
織工——預格諾教徒提
供最佳採光而設計。目
前紡織業仍在此及附近
繼續經營，如今則是孟
加拉人在擁擠的工作室
裡辛勤地踩著縫紉機，
就和當年預格諾教徒一
樣。然而工作條件已改
善，許多以往榨取勞力
的工廠已改爲展示間—
—而公司的現代化工廠
已搬離市區。

史彼特區，基督教堂

孟加拉甜點工廠：布利克巷

倫敦詹姆清真寺 ⑱
London Jamme Masjid

Brick Lane E1. □ 街道速查圖 8
E5. ⊖ Liverpool St, Aldgate East.

當地回教徒目前在這
棟反映本地移民史的建
築物中朝拜。1743年它
原建爲預格諾教派的禮
拜堂，19世紀成爲猶太
會堂，20世紀初作爲衛
理公會禮拜堂，現在則
是一座清眞寺。入口上
方的日晷儀有拉丁文銘
刻：「我們是影子」
(Umbra Sumus)。

史彼特區史蹟信託 ⑲
Spitalfields Historic
Buildings Trust

19 Princelet St E1. □ 街道速查圖
8 E5. [電話] 0171-247 0971. ⊖
Aldgate East,Liverpool St. □ 開放
時間 上午10:00至下午5:00 (先打
電話確認). □ 展覽,戲劇表演.

這棟建於1719年的房
屋仍保有一座絲織工的
閣樓。花園裡有1870年
所建的猶太會堂，直到
60年代仍舉行宗教儀
式。陽台上刻有希伯來
文及贊助人姓名。

布利克巷 Brick Lane ⑳

E1. □ 街道速查圖 8 E5. ⊖
Liverpool St, Aldgate East, Old St.
□ 市集營業時間 週日黎明至中
午,見322-323頁.

這裡是孟加拉區最繁
忙的中心。有些商店和

西弗爾之屋中的宏偉臥室

房屋建於18世紀，它們經歷過各種國籍的移民潮，目前則多半販賣食物、香料、絲及印度卷布裝 (Saree)。首批住進這裡的孟加拉人是19世紀時的水手，當時它是猶太區；現在仍有些猶太商店，包括位於159號，生意很好的24小時猶太圈餅 (bagel) 店。

週日在此及附近街道有個大市集，與襯裙巷互補不足 (見169頁)。巷子北端是從前的黑鷹酒廠 (Black Eagle Brewery)，為18與19世紀工業建築的混合體，現在則與增建部分的反射玻璃相互輝映。

丹尼斯・西弗爾之屋 ㉑
Dennis Severs House

18 Folgate St E1. □ 街道速查圖 8 D5. 【 0171-247 4013. ⊖ Liverpool St. □ 開放時間 每月第一個週日下午2:00至5:00. □ 需購票.夜間有表演.

西弗爾之屋建於1724年。該位設計師重新創造出一種歷史性室內裝潢，帶領你從17走到19世紀。此處提供一種他稱之為「想像的探險……一種時間式的遊歷，而不只是參觀一棟房子」的行程。房間就像一系列的「活人畫」(tableaux vivants)，彷彿人才剛離開不久：盤子裡留有碎麵包，杯中有酒，碗裡

18世紀的畫像：西弗爾之屋

有水果，以及搖曳的燭火和外面鵝卵石路上傳來的馬蹄聲。

在某些週間的夜晚會提供一種較精緻的三小時的參觀行程，並有18世紀音樂、飲料及點心。戲劇之夜限8人以上團體，12歲以下兒童不宜。至少三週前預訂。

長老街 (Elder Street) 的轉角有兩間倫敦最早的連棟屋，建於1720年代；該處許多喬治王時代的整齊紅磚屋皆已細心修復。

哥倫比亞路市集 ㉒
Columbia Road Market

Columbia Rd E2. □ 街道速查圖 8 D3. ⊖ Liverpool St, Old St, Bethnal Green. □ 營業時間 週日上午8:30至下午1:00,見322-323頁.

無論是否想買些奇花異草，參觀這處花市都會是週日早上在倫敦最愉快的活動之一。漫步在完整保存著維多利亞風格小店的街道上是件多彩多姿又芬芳的事。除了花販，還有些賣其他東西的店；像是自製麵包，農家乳酪，骨董及有趣的小玩意，其中許多都是與花有關。這兒也有西班牙熟食鋪及在寒冷冬天早晨賣著脆餅和熱巧克力的絕佳點心吧。

哥倫比亞路花市

南華克及河岸區 *Southwark and Bankside*

南華克曾提供多項西提區所禁止的娛樂。伯羅大街 (Borough High Street) 有一排旅舍酒館；其前方的中世紀庭院仍標示其所在。喬治旅店是倫敦唯一現存有迴廊的旅店。16世紀末期，娼妓在面河的房舍內為之興盛；幾座劇院和鬥熊場 (見178頁圖) 也在此時設立。莎士比亞的劇團

南華克大教堂中繪有莎翁故事的彩色玻璃窗

以環球劇場為據點，也在附近的玫瑰劇院演出。

保存了華麗玫瑰窗的溫徹斯特主教公館 (The Palace of the Bishops of Winchester) 以其惡名昭彰的叮噹監獄著稱。如今碼頭已封閉，而河邊有令人愉快的步道，可連接沿岸名勝並遠眺對岸西提區的懾人風光。

本區名勝

●歷史性街道和建築
啤酒花交易所 **2**
舊手術教室 **5**
海斯商場 **6**
聖奧拉弗大廈 **7**
主教碼頭 **11**

●博物館和美術館
叮噹監牢館 **8**

莎士比亞環球劇場博物館 **10**
河岸美術中心 **12**
倫敦地牢 **14**
設計博物館 **15**

●大教堂
南華克大教堂 **1**

●酒館
喬治旅店 **4**

錨屋 **9**

●市場
伯羅市場 **3**
伯蒙西骨董市集 **13**

●歷史性船隻

0 公尺		500
0 碼		500

交通路線

地鐵Northern 線行經此區.從 Charing Cross或Cannon Street 兩站搭BR,幾乎每班都停靠 London Bridge站.從市中心搭公車很麻煩,因為必須轉車.

請同時參見

●街道速查表 14. 15. 16.

●住在倫敦 276-277頁

●吃在倫敦 292-294頁

圖例

■ 街區導覽圖
🅴 地鐵車站
🚉 國鐵車站
🅿 停車場

河濱步道一景

街區導覽：南華克

　　從中古時期到18世紀，南華克一直是受歡迎的非法娛樂區，包括伊莉莎白時代劇場 (Elizabethan theatre)。本區位於泰晤士河南岸而不受西提區當局管轄。18、19世紀在鐵路穿越此區後隨之出現了船塢、倉庫和工廠。如今它已發展為辦公大樓區。

南華克橋 (Southwark Bridge) 於1912年啟用通車，以取代1819年的舊橋。

★ 莎士比亞環球劇場博物館
伊莉莎白時代劇場的博物館，靠近環球劇場 (1612年) ❿

錨屋
幾世紀以來一直是備受喜愛的河畔酒館，視野好、景色佳 ❾

叮噹監牢館
是位於惡名昭彰舊監牢所在的博物館，回顧了南華克多采多姿的過去 ❽

啤酒花交易所
這裡曾是酒商們買賣啤酒花 (hop) 的主要交易中心。現為辦公大樓 ❷

伯羅市場
1276年以來，在該址或附近一直有個市場。目前它專供蔬果批發 ❸

戰爭紀念碑 (The War Memorial) 是1924年為紀念一次大戰陣亡將士而在伯羅大街豎立的紀念碑。現已成醒目的地標。

★ 喬治旅店
這是倫敦碩果僅存傳統迴廊式旅店 ❹

南華克碼頭

位置圖
見倫敦中央地帶圖 12-13頁

圖例

- - - 建議路線

0 公尺　　　　　100

0 碼　　　　　　100

倫敦橋 (London Bridge) 改建
過多次。從羅馬時期到1750
年是倫敦唯一的跨河橋樑。
現在的倫敦橋完工於1972
年，取代了1831年建造，現
存於美國亞歷桑納州的舊
橋。

★ 南華克大教堂
儘管經重大改建，仍保有
中古時期的基本構件 ❶

聖奧拉弗大廈
這些裝飾藝術 (Art
Deco) 風格辦公室是為
海斯碼頭所興建，竣工於
1932年 ❼

舊手術教室
這個完美保存的房間重現過去無麻醉手
術的血腥時代 ❺

重要觀光點

★ 南華克
大教堂
★ 喬治旅店
★ 莎士比亞環球
劇場博物館

南華克大教堂 ❶
Southwark Cathedral

Montague Close SE1. □ 街道速
查圖 15 B3. 📞 0171-407 2939.
🚇 London Bridge. □ 開放時間
週一至週五上午7:30至下午6:00.
週六, 日上午8:30至下午6:00. 🚻
週日上午11:00. 🎵 音樂會.

這座教堂至1905年才
成爲主教總教堂。然而
其部分建築可溯至12世
紀，當時它附屬於小修
道院，並留有許多中世
紀原始特色。教堂內的
木雕武士像製於13世紀
末，另一項珍寶則是立
於1408年與喬叟 (見39
頁) 同期的詩人John
Gower之墓。在「17世
紀南華克」的浮雕前有
座莎翁紀念碑，雕於
1912年。他的兄弟
Edmond和在莎翁生前負
責玫瑰劇院的Philip
Henslowe都葬在這裡。
美國哈佛大學的創辦人
John Harvard於1607年在
此受洗，並有一間禮拜
堂以他來命名。

南華克大教堂的莎士比亞之窗

啤酒花交易所 ❷
Hop Exchange

Southwark St SE1. □ 街道速查圖
15 B4. 🚇 London Bridge. □ 不對
外開放.

南華克臨近種植啤酒
花的肯特郡 (Kent)，自
然成爲釀造啤酒和買賣
啤酒花的地方。這棟樓

喬治旅店，現爲國家信託會的財產

房於1866年建造爲交易
中心。現已改成辦公大
樓，但還保留雕刻著啤
酒花收穫情景的原始山
牆及有啤酒花圖案的鐵
門。

伯羅市場 ❸
Borough Market

Stoney St SE1. □ 街道速查圖 15
B4. 🚇 London Bridge. □ 營業時
間 週一至週六,午夜至翌日上午
10:00.

這個小型果菜批發市
場在鐵道下以 L 字形展
開。它的前身是中世紀
時倫敦橋上的市場，爲
免於擁擠而在1276年搬
到伯羅大街 (Borough
High Street)。1756年又
以同樣理由遷至現址，
其上的建築物始於1851
年。如今則前途未卜。

喬治旅店 ❹
George Inn

77 Borough High St SE1. □ 街道
速查圖 15 B4. 📞 0171-407 2056.
🚇 London Bridge, Borough. □
營業時間 週一至週六上午11:00
至晚上11:00;週日中午12:00至晚
上11:00. 🎫 電話預約. 🍴 見308-
309頁.

這棟17世紀建築物是
倫敦僅存的迴廊式馬車
旅店 (galleried coaching

inn)。1676年南華克大
火後依中世紀式樣重
建。中庭周圍原有三排
廂房，17世紀時曾在此
上演戲劇；1889年北廂
和東廂被拆掉以修築鐵
路，所以僅剩一排廂
房。旅店現在由國家信
託會擁有，仍經營酒館
和餐廳。夏日在中庭常
有戲劇、莫里斯 (morris)
舞和其他表演。

舊手術教室 ❺
Old Operating Theatre

9a St Thomas St SE1. □ 街道速
查圖 15 B4. 📞 0171-955 4791.
🚇 London Bridge. □ 開放時間
每天上午10:00至下午4:00. □ 休
館日 聖誕節到新年,國定節日. □
需購票.

聖湯瑪斯醫院是英國
最古老的醫院之一，從
12世紀奠基起即矗立在
此，直到1862年西遷爲
止。當時它的建築物幾
乎全被拆除以建鐵道。
僅有婦女手術教室留存

19世紀的手術工具

下來，因為它位在偏離主建築之醫院教堂的閣樓裡。

這所醫院在1950年代以前一直被遺忘在磚牆內。此後則被恢復其19世紀早期的原貌，即麻醉藥和消毒藥品尚未發明之前。陳列品顯示出病人是如何被蒙住眼睛、搗住嘴巴並推向手術檯；而手術檯下的鋸屑盒是為收集血滴之用。

海斯商場 ⑥
Hay's Galleria

Tooley St SE1. □ 街道速查圖 15 C3. ⊖ London Bridge.

海斯商場的中庭

這是一個詳細構思及名為倫敦橋市 (London Bridge City) 的開發案，在海斯碼頭舊址規劃名品店、餐廳及公寓。碼頭是1857年由Thomas Cubitt建造，用來卸下運到倫敦的日用品。它也是1867年以來幾個最早冷藏進口紐西蘭乳酪、牛油的場所之一。舊倉庫目前裝設有鐵柱挑高玻璃屋頂，成為餐飲場所、辦公室和商店。還有市場攤位、街頭藝人

聖奧拉弗大廈：一座裝飾藝術 (Art Deco) 風格的傑作

和David Kemp的作品「The Navigators」，它融合了水舞、噴泉和一堆令人眼花撩亂的航海符號。

聖奧拉弗大廈 ⑦
St Olave 's House

Tooley St SE1. □ 街道速查圖 15 C3. ⊖ London Bridge.

由H.S. Goodhart-Rendel所設計的這棟辦公大樓於1932年完工，其富有創意的裝飾藝術風格頗具爭議；但今日它被公認為倫敦市內最精美的同類建築作品之一，並經過細心修復。它過去是海斯碼頭的總部，金色的碼頭名字刻在面河的大樓頂部。金色大字下有三件Frank Dobson的青銅浮雕，分別象徵資本、勞力和商業。另有較小的浮雕環繞四周。

叮噹監牢館 ⑧
Clink Exhibition

1 Clink St SE1. □ 街道速查圖 15 B3. 🕾 0171-403 6515. ⊖ London Bridge. □ 開放時間 每日上午 10:00至下午6:00,有時至晚上9:00 (先電話查詢). □ 休館日12月25日. □ 需購票. 🖸 🗷 先電話預約.

從12世紀到1626年，溫徹斯特宮 (Winchester House) 皆為溫徹斯特大主教們的駐所，而「叮噹」(Clink) 便是其附屬監牢的俗稱。16世紀時新教和天主教的良心犯皆被拘禁該處。四周區域是在主教管轄下而非倫敦市所屬，並被稱為「叮噹監牢自由區」。它過去是倫敦的紅燈區，主教們不但不譴責賣淫行為，反而還給予營業執照並規定營業時間。這是南華克的五座監牢之一，且是第一所固定收容女犯的監牢。她們之中有些當然就是違反職業規範的妓女。除了展示娼妓史和監牢，這裡也是英國唯一運作中的傳統兵工廠，仍製作各式兵器。

演出過許多莎翁劇本的環球劇場也在此區。此乃圓形的木造劇場，因海克力斯 (Hercules) 肩上背負地球的標幟而得名。莎士比亞是此劇院的股東和演員。此地曾上演的莎翁名劇包括「羅蜜歐與茱莉葉」、「李爾王」、「奧塞羅」和「馬克白」。劇場現已在其原址附近重建，預計於1997年6月啟用。距離此監牢東面不遠處有扇14世紀的玫瑰窗 (rose window)，是溫徹斯特宮唯一倖存的部分。它是在1814年的一場大火後被發現。

由叮噹監牢兵工廠製造的內戰時期士兵頭盔

錨屋 *The Anchor* **9**

34 Park St SE1. □ 街道速查圖 15 A3. 【 0171-407 1577. ● London Bridge. □ 營業時間 每日上午11:30至晚上11:30.

錨屋的招牌

這是倫敦最有名的河畔酒館之一。其歷史可回溯到1676年南華克火災；該場大火破壞的面積和10年前倫敦大火 (見22-23頁) 一樣大。目前的房舍建於18世紀，但是已發現在其下有更早期旅館的遺跡。這間旅店曾經和馬路另一邊 Henry Thrale的釀酒廠相連，此人是約翰生博士 (Dr. Samuel Johnson, 見140頁) 的密友。1781年 Thrale去世時，約翰生博士參加酒廠拍賣並以廣為流傳的句子鼓勵投標人：「有貪財夢才有可能致富」(The potential of growing rich beyond the dreams of avarice)。

夏日傍晚酒客可在河畔平台上，一邊啜飲一邊欣賞對岸西提區美景。

莎士比亞環球劇場博物館 **10**
Shakespeare's Globe Museum

New Globe Walk SE1. □ 街道速查圖 15 A3. 【 0171-620 0202. ● London Bridge. □ 開放時間 每日上午10:00至下午5:00. □ 休館日 聖誕週,國定假日. □ 需購票. ◎ ◢ 🗂 □ 音樂會,活動.

本館位於17世紀鬥熊用的戴維斯圓形劇場 (Davies Amphitheatre) 舊址倉庫內。日記作家丕普斯曾在此看到鬥牛和兩場有獎賞的搏鬥。館內展出當年的邪惡休閒活動，以及伊莉莎白時代劇場。當年的環球劇場已在原址東面重建，館內的趣味展出品說明了環球劇場和莎士比亞亦曾演出過之玫瑰劇院的歷史。午餐時有精采表演節目，包括詩歌吟誦、爵士樂和伊莉莎白時代音樂。

戴維斯圓形劇場,位於莎士比亞環球劇場博物館舊址

主教碼頭 **11**
Cardinal's Wharf

SE1. □ 街道速查圖 15 A3. ● London Bridge.

廢棄的發電廠附近殘存著一些17世紀房舍。牌匾則紀念當年列恩監督聖保羅大教堂的施工；在此他可特別清楚地看到施工情形。

河岸美術中心 **12**
Bankside Gallery

48 Hopton St SE1. □ 街道速查圖 14 F3. 【 0171-928 7521. ● Blackfriars, Waterloo. □ 開放時間 週二上午10:00至下午8:00,週三至週五上午10:00至下午6:00,週五下午1:00至5:00 (還有新展覽開始時的週六下午). □ 休館日 聖誕節至1月2日,復活節期間. □ 需收費. ♿ 🗂 □ 演講.

由「創造者之臂」眺望聖保羅大教堂

此館是皇家水彩協會和皇家畫家暨版畫家協會的總部。其永久性藏品並不在此展出，但有許多待售的現代水彩畫和版畫，也有一間出色的圖書及用品專賣店。

「創造者之臂」(Founders' Arms) 在聖保羅大教堂大鐘的鑄造廠附近，由此可看到不對稱的大教堂。以南的哈普頓街 (Hopton Street) 則有1752年的布施所 (almshouses)。

伯蒙西骨董市集 ⑬
Bermondsey Antiques Market

(New Caledonian Market) Long Lane 及 Bermondsey St SE1. □ 街道速查圖 15 C5. **E** London Bridge,Borough. □ 營業時間 每週五上午5:00至下午3:00,中午開始收市. □ 見322-323頁.

　　伯蒙西是倫敦主要骨董市集之一,於1960年代設立。每週五黎明起骨董商們便在此展開交易。新聞界會報導罕見珍品的易手消息,收藏家便可來此試試運氣和判斷力。然而交易一大早就開始;精品在大部分觀光客起床前就被買走。附近有些店整週無休,最有趣的幾家位於塔橋路 (Tower Bridge Road) 一排舊倉庫裡,有疊高的家具和一堆堆不同年代、品相及價錢的小擺設。

倫敦地牢 ⑭
London Dungeon

Tooley St SE1. □ 街道速查圖 15 C3. **C** 0171-403 7221. **Fi** 0171-403 0606.**E** London Bridge. □ 開放時間 4月至9月每日上午10:00至下午6:30(下午5:30前需入場),10月至3月每天上午10:00至下午5:30 (下午4:30前需入場). □ 休館日 12月24日至26日. □ 需購票. **&** 🍴 📷 📶

　　這座博物館清楚說明了英國歷史上最血腥殘忍的事件,即使是喜愛恐怖情節的孩童也覺震撼:德魯伊教團在英格蘭巨石群 (Stonehenge) 前表演活人祭;亨利八世下令將其妻安寶琳 (Anne Boleyn) 斬首;1665年鼠疫大流行時滿屋子人在痛苦中死亡。在這些演出之間空檔還穿插了折磨酷刑、謀殺和巫師做法。

伯蒙西骨董市集內的攤位

設計博物館 ⑮
Design Museum

Butlers Wharf, Shad Thames SE1. □ 街道速查圖 16 E4. **C** 0171-378 6055. **E** Tower Hill,London Bridge. □ 開放時間 週一至週五上午11:30至下午6:00,週六,日中午12:00至下午6:00. □ 休館日 12月24-26日,1月1日 □ 需購票. **&** 📶 🍴 📷 📶

　　這是世界上第一座專門收藏量產日用品的博物館。永久展品中有過去的家具、辦公室設備、汽車、收音機、電視機及家庭用具,讓觀者油然生起思古幽情。

設計博物館外 E Paolozzi 的雕塑 (1986年)

「回顧與收藏」(Review and Collections) 陳列室的國際性設計臨時展則提供了未來商品的可能品味。位在一樓的藍圖咖啡廳 (Blueprint Café,見306-307頁) 可欣賞泰晤士河風光。

貝爾法斯特號博物館 ⑯
HMS Belfast

Morgan's Lane, Tooley St SE1. □ 街道速查圖 16 D3. **C** 0171-407 6434. **E** London Bridge,Tower Hill. **⚓** Tower Pier. □ 開放時間 3月至10月31日每日上午10:00至下午6:00;11月1日至3月1日每日上午10:00至下午5:00. □ 休假日 12月24-26日及1月1日. □ 需購票. **&** 除咖啡廳. 📷 📶 📶 📶

　　這艘皇家巡洋艦於1971年改建成海軍博物館,部分被重建為1943年擊沈德艦Schamhorst號時的模樣。展出內容有二次大戰時的船上生活及皇家海軍史。

南岸區

　　1951年英國節之後，南岸藝術中心在新建的皇家慶典音樂廳附近發展起來。部分建築物的風格頗受批評，尤其是粗糙水泥外觀的海沃美術館。但此區發揮了良好功能：大多數的午後及夜晚，本區都擠滿了追求文化人士。鄰近的滑鐵盧 (Waterloo) 和藍貝斯 (Lambeth) 都是樸實的勞工階級區。藍貝斯因1930年代歌舞劇「女孩與我」(Me and my Girl) 的「漫步藍貝斯」(The Lambeth Walk) 一曲而聲名大噪。藍貝斯宮的門房位於本區東南邊緣，是倫敦最精美的都鐸式建築物之一。

南岸中心的路標

本區名勝

●歷史性街道和建築
郡政廳 **6**
藍貝斯宮 **9**
滑鐵盧車站 **12**
加百列碼頭 **14**

●博物館和美術館
電影博物館 **2**
海沃美術館 **3**
南丁格爾博物館 **7**
園藝史博物館 **8**
帝國戰爭博物館 **10**

●教堂
滑鐵盧路，聖約翰教堂 **13**

●花園
週年紀念花園 **5**

●劇院和音樂廳
國家劇院 **1**
皇家慶典音樂廳 **4**

老維多利亞劇院 **11**

●酒館
「杜蓋特的外套及徽章」酒館 **15**

0 公尺　　　500
0 碼　　　500

交通路線

Northern和Bakerloo線地鐵經過Waterloo站,它也是主要的BR終站.少數公車如12. 53. 176號經過Oxford Circus和Trafalgar Square,並在河的南邊有站,距南岸中心步行可達.

請同時參見

●街道速查圖 13. 22.
●住在倫敦 276-277頁
●吃在倫敦 292-294頁

圖例

▨ 街區導覽圖
🚇 地鐵車站
🚆 國鐵車站
🅿 停車場

街區導覽：南岸中心

這裡原是碼頭和工廠區，在二次大戰轟炸中嚴重受損。1951年被選為英國節 (見30頁) 的舉行地點，以慶祝萬國博覽會 (見26至27頁) 一百週年紀念。皇家慶典音樂廳是今日僅存的1951年建築物，但從那時起它的周圍就蓋了許多主要藝術中心，包括供戲劇、音樂、電影演出之用的國家級劇院和一座重要的美術館。

西班牙內戰聯軍紀念碑

往河濱大道

國家電影劇院 (The National Film Theatre) 於1953年設立以放映歷史影片 (見328-329頁)。

慶典碼頭

伊莉莎白女王音樂廳 (The Queen Elizabeth Hall) 提供比皇家慶典音樂廳更親近觀眾的演奏會。毗鄰的蒲塞爾廳 (Purcell Room) 可供室內樂演出 (見330-331頁)。

★皇家國立劇院
它有三個表演廳可演出從古典到最現代的各種劇本 ❶

海沃美術館
這處重要展覽會場的水泥內部裝設很適合現代作品的展出 ❸

★皇家慶典音樂廳
倫敦愛樂 (The London Philharmonic) 是在此演出的世界級管絃樂團之一 ❹

韓格福橋 (Hungerford Bridge) 建於1864年以連接查令十字商場大樓，可行火車及行人。

重要觀光點

★電影博物館

★皇家國立劇院

★皇家慶典音樂廳

圖例

－ － － 建議路線

0公尺　　100
0碼　　　100

★電影博物館
這座以活動影像來呈現電影史的博物館是活潑的全家出遊去處 ❷

滑鐵盧橋 (Waterloo Bridge) 依照Sir Giles
Gilbert Scott的設計，於1945年完工，取代
1817年雷尼 (Rennie) 的舊橋。

位置圖
見倫敦中央地帶圖 12-13頁

「The Struggle is My
Life」是南非領袖曼
德拉 (Nelson
Mandela) 的青銅
像。由Ian
Walters塑
造，1985
年在此
揭幕。

殼牌大樓 (The Shell
Building) 於1963年完工，
是該跨國石油公司的總
部。其建築上的優點至今
仍引起熱烈辯論。

週年紀念花園
它通常擠滿了野餐的人
潮。於1977年規劃而
成，以慶祝伊莉莎白女
王登基25週年 **⑤**

郡政廳
一座1837年的石獅 (日期刻在
腳掌上) 守衛著這棟已廢
棄的市政辦公大樓 **⑥**

往Westminster站

海沃美術館硬梆梆的水泥外觀

皇家國立劇院 ❶
Royal National Theatre

South Bank Centre SE1. □ 街道
速查圖 14 D3. ☎ 0171-928 2252.
Ⓔ Waterloo. □ 開放時間 週一至
週六上午10:00至晚上11:00. □
休館日 12月24-25日. ✍ 表演中.
🚻🍴🖥🅿 □ 晚上6:00有音樂
會. □ 展覽. 見326-327頁.

就算你不想看戲，這
棟設備完善的綜合建築
亦值得一訪。該劇團於
1963年在勞倫斯‧奧利
佛爵士 (Laurence
Olivier) 的領導下組成，
由Sir Denys Lasdun所設
計的建築物則在1976年
啓用。最大的廳院以勞
倫斯爵士為名；另兩廳
則分別命名為Cottesloe
和Lyttleton以紀念兩位劇
院總監。

電影博物館 ❷
Museum of the Moving Image

South Bank Centre SE1. □ 街道
速查圖 14 D3. ☎ 0171-401 2636.
Ⓔ Waterloo. □ 開放時間 每日上
午10:00至下午6:00 (下午5:00前
需入場). □ 休館日 12月24-26日.
□ 需購票. 🚻🍴🖥🅿 □ 活動,
演講,影片.

電影博物館 (MOMI)
對大人小孩來說都十分
迷人；更是電視、電影
科系學生的珍貴資料來

源。MOMI從早期的西
洋鏡、幻燈片、照相機
來探索電影史；接著是
介紹無聲電影時代。卓
別林 (見37頁) 出生在肯
寧頓 (Kennington)，其特
展是以電影片段和當時
的手工製品來介紹說
明。小型放映區內有各
類電影的歷史性畫面，
包括了法國、俄羅斯電
影，紀錄片和新聞影

MOMI中的達列克 (Dalek) 機器人

片。館內的演員喬裝成
小明星、牛仔英雄、招
待員等四處遊走，吸引
遊客來拍電影。你可以
在攝影棚內接受訪問，
看著自動翻頁機唸一段
新聞稿或是看著自己飛
越泰晤士河。最少需兩
小時才能參觀完畢。

海沃美術館 ❸
Hayward Gallery

South Bank Centre SE1. □ 街道
速查圖 14 D3. ☎ 0171-928
3144. Ⓔ Waterloo. □ 開放時間
週二至週三上午10:00至晚上
8:00；週四至週一上午10:00至下
午7:00. □ 休館日 12月24-26
日,1月1日,耶穌受難日,勞動節,
換展期間. □ 需購票. 📷🚻♿
🖥🅿

本館是倫敦主要的大
型藝術展覽場所之一。
由於其石板狀灰色水泥
外觀的現代感過重，因
此自1968年開幕以來，
它幾乎一直受到重建或
大幅改建的壓力。
展品橫跨古今，但以
當代英國藝術家的作品
最具代表性。週末時常
有參觀人潮。

皇家慶典廳 ❹
Royal Festival Hall

South Bank Centre SE1. □ 街道
速查圖 14 D4. ☎ 0171-928
3191. Ⓔ Waterloo. □ 開放時間
每日上午10:00至晚上10:00. □
休息日 12月25日. ✍ 表演中. ♿
🍴🖥🅿 □ 會前講解,展覽,免費
音樂會.見330頁.

這是1951年英國節
(見30頁) 時唯一為永久
用途而設計的建築。音
樂廳由Sir Robert
Matthew和Sir Leslie
Martin所設計，是二次
大戰後倫敦的首座重要
公共建築。它通過了時
間的考驗，因此附近聚

集許多重要的藝術機構；廳內的設計廣受推崇：寬闊又實用的前廳階梯莊嚴地引人上行，營造出宏偉無比的空間感。管風琴於1954年裝設。底下各樓有咖啡廳、酒吧、音樂和書籍攤位，也提供參觀後台的行程。

英國節：1951年的象徵

週年紀念花園 ⑤
Jubilee Gardens

South Bank SE1. □ 街道速查圖 14 D4. ⊖ Waterloo.

這片宜人的河濱空地於1977年規劃以慶祝女王登基25週年。夏天時上班族常在此吃午餐，也會舉行露天音樂會和慶典活動。公園內有西班牙內戰 (1936-1939) 的聯軍紀念碑。

郡政廳 ⑥
County Hall

York Rd SE1. □ 街道速查圖 13 C4. ⊖ Waterloo, Westminster. □ 不開放參觀.

這棟寬敞建築物曾是倫敦郡議會 (London County Council) 的總部。它於1912年動工，但直到1958年才完工。正面的弧面柱列在河上看得最清楚。1965年它改制為大倫敦議會 (Greater London Council)，但在1986年其權限被廢除。目前本廳前途未卜。

南丁格爾博物館 ⑦
Florence Nightingale Museum

2 Lambeth Palace Rd SE1. □ 街道速查圖 14 D5. ☎ 0171-620 0374. ⊖ Waterloo, Westminster. □ 開放時間 週二至週日, 國定假日上午10:00至下午4:00. □ 休館日 12月24-26日, 1月1日, 耶穌受難日, 復活節. □ 需購票. ⊘ ⬛ ⬛ □ 錄影帶.

這位堅毅女性於克里米亞戰爭 (1853-1856) 期間照顧傷兵，1860年又在老聖湯瑪斯醫院內創立了全英第一所護校，被稱為「提燈女郎」(The Lady of the Lamp)。本館不起眼地坐落在新聖湯瑪斯醫院大門附近。透過原始文

南丁格爾像

件、照片和私人記錄可了解南丁格爾的職業，並說明其生平及她在醫療保健方面的進展，直到1910年她以九十高齡離世為止。

園藝史博物館 ⑧
Museum of Garden History

Lambeth Palace Rd SE1. □ 街道速查圖 21 C1. ☎ 0171-261 1891. ⊖ Waterloo, Vauxhall, Lambeth North, Westminster. □ 開放時間 週一至週五上午10:30至下午4:00; 週日上午10:30至下午5:00. □ 休館日 12月第二個週日至次年3月的第一個週日. ◉ 收費. ⬛ ⬛ □ 演講, 影片欣賞.

本館位於聖瑪麗教堂的一座14世紀塔樓內及周圍，1979年啟用。有一對John Tradescant同名父子合葬在墓園內。他們曾是17世紀的御用園丁，也是歐美的植物採集先驅。他們收集的罕見植物構成了牛津亞許摩林博物館 (Ashmoleam Museum, Oxford) 的館藏基礎。此處以古代工具、設計、文件來說明英國園藝史。館外有座花園專門展出Tradescant時代的植物。館內則有間園藝相關物品的商店。

郡政廳：正在尋找一個新角色

都鐸式門樓

藍貝斯宮 ❾
Lambeth Palace

SE1. □ 街道速查圖 21 C1. Ⓔ
Lambeth North, Westminster,
Waterloo, Vauxhall. □ 不開放參
觀.

8百年來英國聖公會
(the Church of England)
的坎特伯里大主教都是
以藍貝斯宮為根據地。
小教堂及地窖內有一部
分屬於13世紀,其他則
多半為較近代的建築。

它經多次整修,最近
一次是從1828到1834年
由Edward Blore所負責。
都鐸式門樓則始於1485
年,是倫敦最為人喜愛
及熟悉的河畔地標之
一。

在1750年第一座西敏
寺橋修築之前,載馬渡
船是到對面米爾班克
(Millbank)的主要過河方

式,大主教的歲收即由
此而來。

帝國戰爭博物館 ❿
Imperial War Museum

Lambeth Rd SE1. □ 街道速查圖
22 E1. Ⓒ 0171-416 5000. 🆔
0171-820 1683. Ⓔ Lambeth
North,Elephant & Castle. □ 開放
時間 每天上午10:00至下午6:00.
□ 休館日 12月24-26日. □ 需購
票,下午4:30以後免費. 🎥 ♿ 🍴
🛒 📷 □ 影片欣賞,演講.

這裡不僅展示巨型坦
克、大砲、炸彈和飛行
器,館內最引人部分是
更多關於20世紀戰爭對
社會之影響、對百姓之
衝擊的展覽。此外還有
糧食配給、防空演習、
新聞和出版品檢查及提
振士氣等方面陳列品。

深具代表性的藝術內
容有戰時影片、電台節
目、文學作品等精選,
加上Graham Sutherland
和Paul Nash的照片、畫
作及Jacob Epstein的雕
刻。摩爾 (Henry Moore)
在1940年閃電戰 (Blitz)
期間畫下生活回顧圖
稿,當時許多倫敦人睡
在地鐵站以躲避空襲。

館內不斷加入最新的
英軍參戰資料,包括
1991年波斯灣戰爭。

本館設在1811年所建
的白索漢精神病院
(Bethlehem Hospital for
the Insane) 部分舊址。
19世紀時,遊客會到此
欣賞精神病患的古怪言
行。1930年醫院遷到
Surrey而留下空建築;
1936年兩側翼被拆,位
於南肯辛頓的本館則搬
到改建後的主建築中。

老維多利亞劇院 ⓫
Old Vic

Waterloo Rd SE1. □ 街道速查圖
14 E5. Ⓒ 0171-928 7616. 🆔
0171-928 7618. Ⓔ □ 開放對象
表演者及有導遊的觀光團. 🖥 見
326-327頁.

始於1816年的老維多利亞劇院正面

此華麗建築物始於
1816年,開幕時以皇家
柯堡劇院 (Royal Coburg
Theatre) 為名。1833年
易名為皇家維多利亞
(Royal Victoria) 以示對
未來女王的崇敬。不久
後這裡成了「音樂廳」,
上演一種由主持人介紹
歌手、喜劇演員和其他
場景的綜藝節目;主持
人必須有大嗓門以控制
不守秩序的觀眾。1912
年Lilian Baylis接任經理
並於1914年引進莎劇;
1963年到1976年它是國
家劇院 (見184頁) 的第
一個落腳處。1983年整
修後以傳統西區劇院形
式來經營。

歷代的軍備武器

滑鐵盧車站 ⑫
Waterloo Station

York Rd SE1. □ 街道速查圖 14
D4. ☎ 0171-928 5100. ☺
Waterloo. 見358-359頁.

由此站開出的火車可
抵英國西南部;並且它
已擴充成爲倫敦到英法
海底隧道的主要銜接
點。它原建於1848年,
但在20世紀初被完全改
建,東北角有個正式大
門。中央大廳有成排店
面,使它成爲倫敦最實
用的火車站之一。

滑鐵盧路聖約翰教堂 ⑬
St John's, Waterloo Road

SE1. □ 街道速查圖 14 E4. ☎
0171-633 9819. ☺ Waterloo. □
開放時間 週一至週五上午11:00
至下午1:00;週六上午10:00至中
午.其他時間請先電話查詢. ✝ 週
日上午10:30.

此爲1818年戰勝拿破
崙後所委建的4座「滑鐵
盧教堂」之一;但較可
能原因是爲了服務藍貝
斯區快速成長的人口而
非敬謝神佑。門廊有6根
多立克式 (Doric) 柱支撐
一面山牆,是當時流行
的希臘復興式 (Greek
Revival style)。它曾因戰
時轟炸而受損,但及時
修復爲正式教堂以參加
英國節 (見30頁)。

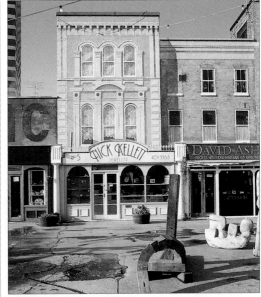

加百列碼頭附近建築物上的錯覺畫

加百列碼頭 ⑭
Gabriel's Wharf

56 Upper Ground SE1. □ 街道速
查圖 14 E3. ☺ Waterloo. 見322-
323頁.

在經過冗長激烈的討
論後,這個河濱工業區
才成爲時裝、藝品店和
咖啡館的集中地。當時
滑鐵盧區居民強烈反對
開發案,除非社區協會
能於1984年在碼頭附近
取得用地並興建共管式

集合住宅。鄰近市場有
座花園和一條河濱走
道。東面塔樓建於1928
年,它聰明地避開廣告
刊登限制:將窗子排列
成有名肉精品牌Oxo。

「杜蓋特的外套及徽章」
酒館 ⑮
Doggett's Coat and Badge

1 Blackfriars Bridge SE1. □ 街道
速查圖 14 F3. ☎ 0171-633 9081.
☺ Blackfriars. □ 營業時間 週一
至週六依營業執照規定時間. □
休息日 12月25日. ⑪ 見55頁.

這間酒館位於黑修士
橋 (Blackfriars Bridge)
旁,以每年一度的划船
賽命名。船賽於1716年
爲此地載客渡河的船夫
所舉辦,其贊助者則是
對水手們平日服務甚表
感激的演員Thomas
Doggett。如今外套和儀
式紀念臂章仍是該項倫
敦橋和卻爾希之間船賽
的獎品。

滑鐵盧車站上的一次大戰陣亡將士紀念碑

卻爾希 *Chelsea*

1960年代到80年代間國王路上華麗搶眼的年輕購物者現已日漸減少;隨之而逝的還有19世紀時由作家、藝術家團體「卻爾希圈」(Chelsea Set)所建立的特立獨行聲名。卻爾希本為河畔村莊,在都鐸時代才變得流行起來。亨利八世非常喜歡此地,並蓋了一座行宮(早已消失)。藝術家如泰納、惠斯勒和羅塞提都被從雀恩道眺望到的河景所吸引;歷史學者卡萊爾和散

老教堂街舊乳酪場牆上的牛頭標幟

文家漢特於1830年代來到此地,開啓了隨後由詩人史溫本等作家予以延續的文學傳統。然而,卻爾希也始終具有不名譽的特質:18世紀時遊樂園以美貌的妓女聞名;卻爾希藝術俱樂部(Chelsea Arts Club)舉辦喧囂舞會的傳統亦有近一世紀之久。對現今大部分的藝術家而言,在卻爾希生活太過昂貴;但相關的藝文活動仍在許多藝廊及骨董店間持續著。

本區名勝

●歷史性街道與建築
國王路 ❶
卡萊爾之屋 ❷
凱因道 ❺
皇家醫院 ❽
史隆廣場 ❾
●博物館
國家陸軍博物館 ❼
●教堂
卻爾希老教堂 ❸
●花園
羅普花園 ❹
卻爾希藥用植物園 ❻

交通路線

District和Circle 兩線地鐵行駛至 Sloane Square 站. Piccadilly 線則經過本區外圍的South Kensington 站。公車11, 19和22號在King's Road 都有停靠站.

請同時參見

●街道速查圖 19. 20.
●住在倫敦 276-277頁
●吃在倫敦 292-294頁
●徒步行程設計 266-267頁

奧克來街 (Oakley St) 56號:極地探險家史考特 (RF Scott) 曾居此處

圖例

街區導覽圖
地鐵車站
P 停車場

0 公尺 500
0 碼 500

街區導覽：卻爾希

卻爾希曾是個平靜的河畔小村莊。自亨利八世的大法官摩爾爵士定居此地後，它便頓時流行起來。在另一條繁忙大道破壞其寧靜之前，從雀恩道望去的景色吸引著藝術家們，如泰納、惠斯勒和羅塞提等人。本地的藝文活動由藝廊和骨董店來維持；一大片18世紀房舍則保存了它舊有的村莊風貌。

國王路
在1960和70年代，它是商店林立的倫敦時尚中心。現在仍是主要的購物街 ❶

往國王路

舊乳酪場 (The Old Dairy)
位在老教堂街 (Old Church St) 46號，建於1796年。當時附近草地上還有放牧的牛群。上圖為當年留下的瓷磚貼畫。

卡萊爾之屋
他是位歷史學者和哲學家，從1834年到1882年去世為止一直住在這裡 ❷

卻爾希老教堂
雖然它在二次大戰期間嚴重受損，但仍保有一些精美的都鐸時期紀念碑 ❸

Thomas More

羅普花園
裡面有Jacob Epstein的雕塑品，他曾在此設有工作室 ❹

摩爾像由L. Cubitt Bevis於1969年所塑。它安詳地凝視對岸故居一帶。

重要觀光點

★ 卻爾希藥用
　植物園

圖例

－ － － 建議路線

0 公尺　　　　　　100
0 碼　　　　　　　100

往Sloane
Square 站

卻爾希鎮公所 (Chelsea Town
Hall) 建於19世紀末期，現為展
覽和骨董展售會場。

SOUTH
KENSINGTON &
KNIGHTSBRIDGE

Brompton　　　Belgravia

CHELSEA

Thames

Battersea

位置圖
見倫敦中央地帶圖 12-13頁

★ 卻爾希藥用植物園
此為藥用植物園贊助者史
隆爵士的雕像 ❻

凱杜根碼頭
(Cadogan Pier)

愛伯特橋 (Albert Bridge) 於
1873年完工，是跨越泰晤士
河諸橋中最高雅者──尤其
是夜裡在數百盞燈泡照耀之
下。

男孩與海豚 (Boy and
Dolphin) 是David Wynne充滿
活力之作 (1975)。它使愛伯
特橋頭顯得生氣盎然。

雀恩道
一度為藝術家所喜愛。號稱
有倫敦最精美的房子及曾有
許多名人定居於此──請注
意屋外的牌匾 ❺

國王路的費森居

國王路 ❶
King's Road

SW3 及 SW10. □ 街道速查圖 19 B3. Ⓔ Sloane Square. 見310-323 頁.

這條路是卻爾希的交通動脈,林立的流行服飾店內擠滿了前衛年輕人,迷你裙、龐克風及許多流行趨勢都起源於此。152號外觀特別的費森居 (Pheasantry) 建於1881年,原是家具商所擁有的店面,現則為餐廳。骨董愛好者可到國王路南側137號的骨董中心 (Antiquarus);181到183號錢尼藝廊 (Chenil Galleries) 及253號的卻爾希骨董市場 (Chelsea Antiques Market)。

卡萊爾之屋 ❷
Carlyle's House

24 Cheyne Row SW3. □ 街道速查圖 19 B4. 【 0171-352 7087. Ⓔ Sloane Square, South Kensington. □開放時間 4月至10月,週三至週日、國定假日上午11:00至下午5:00 (下午4:30前入場) □ 休假日耶穌受難日 □ 需購票 Ⓝ

歷史學家卡萊爾 (Thomas Carlyle) 是倫敦圖書館 (見96頁) 的創辦人,於1834年搬進這幢18世紀房子裡,並在此完成許多名作,如「法

國大革命」和「腓德烈大帝」,其住所因而成為19世紀的文人聖地。小說家狄更斯和薩克雷 (Thackeray)、詩人田尼森 (A.L. Tennyson),博物學者達爾文和哲學家密爾 (J.S. Mill) 等都是此地常客。此宅猶存當時風貌,為專門展出其生平、作品的紀念館。

卻爾希老教堂 ❸
Chelsea Old Church

Cheyne Walk SW3. □ 街道速查圖 19 A4. 【 0171-352 7978. Ⓔ Sloane Square,South Kensington. □ 開放時間 每日上午10:00至下午1:00,下午2:00至5:00 (請先電話連絡) Ⓝ Ⓚ Ⓒ 大部分時 Ⓣ 每週日上午11:00.

1860年時的卻爾希老教堂

這座重建的方塔建築物看來並不老舊;然而早期版畫可證實它是被二次大戰轟炸所摧毀之中世紀教堂的複製品。其內的都鐸式紀念碑中有一座是為摩爾爵士而設,他於1528年在此建造一座小教堂;碑上刻著他要求葬在妻子身旁的拉丁銘文。另有一座小教堂是紀念伊莉莎白時代的商人勞倫斯爵士 (Sir Thomas Lawrence);以及雀恩女士 (Lady Jane Cheyne) 17世紀紀念像,雀恩道即以其夫來命名。教堂外則有座紀念摩爾的「政治家、學者和聖人」雕像。

羅普花園 ❹
Roper's Garden

Cheyne Walk SW3. □ 街道速查圖 19 A4. Ⓔ Sloane Square, South Kensington.

這座小公園位在卻爾希老教堂外,以摩爾爵士之女瑪格莉特羅普 (Margaret Roper) 和其夫威廉 (曾為其岳父立傳) 來命名。1909至1914年間雕塑家Jacob Epstein 在此設立工作室,並留有一件石雕以茲紀念。

雀恩道 ❺
Cheyne Walk

SW3. □ 街道速查圖 19 B4. Ⓔ Sloane Square, South Kensington.

在1874年Embankment修築前,雀恩道是迷人的河濱散步道;目前另一條繁忙道路已將其魅力破壞殆盡。但有不少18世紀房子保留下來,屋外掛著藍色牌匾以頌揚曾住過的名人。他們多是作家和藝術家,包括匿名住在119號的泰納 (JMW Turner)、在4號住宅去世的George Eliot以及曾定居卡萊爾豪宅的Henry James、TS Eliot和Ian Fleming。

雀恩道上的摩爾像

卻爾希藥用植物園 ⑥
Chelsea Physic Garden

Swan Walk SW3. □ 街道速查圖
19 C4. (0171-352 5646. ⊖
Sloane Square. □ 開放時間 4月至
10月每週三和週日下午2:00至
5:00. □ 需購票 ₺ ⌷ 下午3:15至
4:15. □ □ 年度展覽. 見56頁.

　　這座植物園是藥劑師
協會 (the Society of
Apothecaries) 為了研究
藥用植物而於1673年設
立。1722年在史隆爵士
(Sir Hans Sloane) 的捐助
下免於關閉，園內亦立
有其塑像。此後它的植
物分佈不斷擴充，但今
日仍有部分是斯洛安爵
士所屬。溫室內培育了
許多新品種，包括運往
美國南方種植的棉花。
也可看到古木、歷史性
走道和英國最早的假山
庭園之一，此乃於1772
年設置。

著制服的卻爾希榮民

卻爾希藥用植物園

國家陸軍博物館 ⑦
National Army Museum

Royal Hospital Rd SW3. □ 街道
速查圖 19 C4. (0171-730 0717.
⊖ Sloane Square. □ 開放時間
每日上午10:00至下午5:00. □ 休
館日 12月24-26日, 1月1日, 耶穌
受難節, 5月1日. ₺ ⌷ □

　　從1485年至今的不列
顛陸軍史在此有清楚生
動的描述。活人畫、透
視圖和檔案影片說明了
英國陸軍的主要戰役及
後方生活情形。這裡有
許多精細的戰況圖和軍
人肖像；館內的紀念品
店則提供各種軍事叢書
和士兵模型。

皇家醫院 ⑧
Royal Hospital

Royal Hospital RD SW3. □ 街區
速查圖 20 D3. (0171-730 0161.
⊖ Sloane Square. □ 開放時間 週
一至週六的上午10:00至中午
12:00,下午2:00至4:00;週日下午
2:00至4:00.

　　這棟優雅的複合建築
是1682年由查理二世委
派列恩所建造，以作為
老兵或傷殘將士的榮民
之家；此後他們便又名
「卻爾希榮民」(Chelsea
Pensioners)。醫院於1692
年啟用，至今仍住有約
400位榮民。他們穿著源
於17世紀的鮮明耀眼紅
外衣和三角帽，極易辨

認。東北入口旁有兩間
列恩設計的公共建築：
一為簡樸小教堂；一為
鑲板大廳，如今則為用
餐室。並有座小博物館
述說榮民史。外面平台
上有G. Gibbons所作的查
理二世像。從此可清楚
看到對岸的貝特西
(Battersea) 發電廠遺跡。

史隆廣場 ⑨
Sloane Square

SW1. □ 街道速查圖 20 D2. ⊖
Sloane Square.

史隆廣場上的噴水池

　　這個鋪著石板的長方
形小廣場在18世紀末規
劃後即以史隆爵士 (Sir
Hans Sloane) 為名。他是
有錢的醫生和收藏家，
於1712年買下卻爾希莊
園。廣場西側有建於
1936年的Peter Jones百
貨，對面是皇家宮廷劇
院 (Royal Court Theatre)
，百年來它孕育了多齣
新戲劇。

南肯辛頓及騎士橋
South Kensinton and Knightsbridge

南肯辛頓和騎士橋的各國使館及領事館林立，至今仍是倫敦最清爽宜人的優良地區之一。皇居肯辛頓宮就在附近，意味著本區仍未有多大改變。它和梅菲爾區 (Mayfair) 並列為倫敦生活費最高昂的地區。騎士橋的精品名店以哈洛德百貨公司為首，服務本區的富有居民。北面是海德公園，中心點則有各類博物館，在在歌頌著維多利亞時代的博學與自信；前來此區可同時感受到富麗堂皇與安詳平靜的氣氛。

維多利亞與愛伯特博物館正面

肯辛頓花園內的彼得潘像

博物學博物館外的裝飾浮雕

本區名勝

●歷史性街道與建築
皇家音樂學院 **5**
國立有聲資料館 **6**
皇家藝術學院 **8**
肯辛頓宮 **11**
演說者角落 **14**

●教堂
布朗敦祈禱所 **4**

●博物館和美術館
博物學博物館
見 204-205頁 **1**
科學博物館 208-209頁 **2**
維多利亞與愛伯特博物館
198-201頁 **3**
蛇形湖美術館 **10**

●公園和花園
肯辛頓花園 **12**
海德公園 **13**

●紀念碑
愛伯特紀念塔 **9**
大理石拱門 **15**

●音樂廳
皇家愛伯特演奏廳 **7**

●商店
哈洛德百貨公司 **16**

請同時參見

●街道速覽圖 10, 11, 19
●住在倫敦 276-277頁
●吃在倫敦 292-294頁
●徒步行程設計 260-261頁

交通路線

Piccadilly, Circle 及 District線
地鐵皆經South Kensington站;
只有Piccadilly線經
Knightsbridge站。14號公車由
Piccadilly Circus直達South
Kensington站,途經Green Park
站和Knightsbridge站。

圖例

▨	街區導覽圖
Ⓔ	地鐵車站
Ⓟ	停車場

街區導覽：南肯辛頓

密集的博物館和學院使本區具有高貴氣息。1851年的萬國博覽會非常成功，因此隨後數年內又在肯辛頓區舉行了多次的小型展覽會。到了19世紀末，一些展覽演變成永久性博物館，它們都設在彰顯維多利亞時期之自信的壯麗建築物中。

皇家藝術學院
偉大的藝術家如哈克尼和布雷克都曾在此受教 **8**

皇家管風琴家學院
(The Royal College of Organists) 於1876年由F.W. Moody所裝潢。

★ 皇家愛伯特演奏廳
1870年啓用。部分資金是依據999年租賃契約的售票所得而來 **7**

皇家音樂學院
這裡展示歷史性的樂器，如下圖1531年的大鍵琴 **5**

★ 博物學博物館
恐龍展是館內最受歡迎的展覽之一 **1**

★ 科學博物館
遊客在此可利用互動式展出品做實驗 **2**

★ 維多利亞與愛伯特博物館
包羅萬象的展品說明了英國的設計及裝飾發展史 **3**

愛伯特紀念碑
此碑是為紀念維多利亞女王之夫婿而建 ❾

愛伯特廳豪宅 (The Albert Hall Mansions) 於1879年由Norman Shaw 建造,開啟紅磚建築風尚。

位置圖
見倫敦中央地帶圖 12-13頁

圖例

━ ━ ━ 建議路線

0 公尺	100
0 碼	100

皇家地理協會 (The Royal Geographical Society) 創立於1830年。蘇格蘭傳教士暨探險家李文斯頓 (David Livingstone, 1813-1873) 是其會員。

國立有聲資料館
在這裡可以聽到維多利亞女王的錄音 ❻

帝國學院 (Imperial College) 乃倫敦大學的一部分,為全國執牛耳的科學研究機構之一。

布朗敦祈禱所
這座祈禱所建於19世紀天主教復興期間 ❹

布朗敦廣場 (Brompton Square) 始建於1821年,為一時髦的住宅區。

聖三一教堂 (Holy Trinity Church) 建於19世紀,位於小平房之中的安靜地帶。

往Knightsbridge 站

重要觀光點
★ 維多利亞與愛伯特博物館
★ 博物學博物館
★ 科學博物館
★ 皇家愛伯特演奏廳

維多利亞與愛伯特博物館 ❸

大門

本館 (V&A) 有全世界收藏領域最廣的美術及應用藝術藏品。從早期基督教祈禱用品到馬汀大夫 (Doc Marten) 靴子、康斯塔伯的繪畫、東南亞神秘藝術等等,包羅萬象。本館也收藏了雕刻、水彩畫、珠寶和樂器。經過近25年的籌劃和工程後,本館才於1857年開幕。

★20世紀作品館
Twentieth Century Gallery
展示現代設計作品,如Daniel Weil 的袋中收音機 (1983)。

歐洲飾品館
European Ornament Gallery
此處展出500年多年來的裝飾藝術。這件雕塑品是為了瑪麗·安東奈特 (Marie Antoinette) 所作,代表了古典式建築的五種柱式。

參觀指南

V&A的展示空間全長11公里,分佈在四座層樓。各館依不同的展示重點而有所區別:藝術與設計;質材與技術。以前者而言,這裡收集了各類手工製品以說明某一特定時期或地域的藝術和設計,例如從1600年到1800年的歐洲。展示質材與技術的各館則包括藝術特定型式的收藏,例如瓷器、織錦繡畫等。以藝術與設計為主題的各展示館佔地面樓 (groundfloor) 的絕大部分,英國藝術則位於一樓 (first floor)。亨利柯爾側翼 (Henry Cole Wing) 位於主建築的西北面,收藏繪畫、素描、版畫和照片。主建築內還有一個新的法蘭克勞伊德萊特館 (Frank Lloyd Wright Gallery)。

亨利柯爾側翼

「展覽路」入口

康斯塔伯作品
Constable Collection
康斯塔伯 (1776-1837) 生動地捕捉了東盎格魯風景。上圖為「群屋中的風車」。

平面圖例

■ 地面樓下層
■ 地面樓
■ 地面樓上層
□ 一樓
□ 一樓上層
■ 二樓
■ 亨利柯爾側翼

重要展覽

★ 中古寶藏館

★ 尼赫魯
印度藝術館

★ 服裝展示館

★ 莫里斯
與甘伯室

★ 20世紀
作品館

★ **莫里斯與甘伯室**
Morris and Gamble Rooms
這裡同時陳列維多利亞時代
裝飾、過去式樣及工業時代
的現代質材。

遊客須知

Cromwell Rd SW7.□ 街道速
查圖 19 A1. 📞 0171-938
8500. 📠 0171-938 8441 ⊖
South Kensington. 🚌 14. 74.
C1. □ 開放時間 週一中午至
下午5:50,週二至週日上午
10:00至下午5:50 (以及週三
下午6:30至9:30). □ 休館日
12月24-26日. ♿ 🅿 🍴 📷 📖
🎧 □ 演講,影片放映,介紹,
音樂會,展覽,活動.

T.T. Tsui中國藝術館
這幅以彩墨繪於絲絹上的祖先肖
像,是清朝 (1644-1912) 時的
作品。

★ **中古寶藏館**
Medieval Treasury
這件艾騰堡的聖骨箱
(Eltenberg Reliquary, 製於
西元1180年左右),是中
古時代工藝傑作之一。

培瑞里花
園 (Pirelli
Garden)

★ **尼赫魯印度藝
術館***Nehru
Gallery of Indian
Art*
此收藏大部分是始
於英國統治印度時
期。上圖為吉漢王
(Shah Jehan) 御用
玉酒杯,製於1657
年。

大門

★ **服裝展示館**
Dress Collection
展示17世紀至今的服飾。
圖為1880年代服裝。

探訪維多利亞與愛伯特博物館

　　本館建於1852年以激發創作設計靈感，原名「Museum of Manufactures」，1899年維多利亞女王為紀念愛伯特親王而重新命名。展品來自大英帝國各地，其印度藝術收藏更居印度本土以外之冠。館內設有國家藝術圖書館 (National Art Library)，收藏藝術和設計方面作品，有中世紀以來書籍製作的說明及藝術家的日記和信件。

15世紀的日耳曼城堡杯

雕塑

　　有26間陳列館展示後古典派的雪花石膏、象牙、青銅、翻鑄等雕塑。文藝復興時期收藏有唐那太羅 (Donatello) 的大理石浮雕「基督昇天」(The Ascension)。在「展覽路」入口處矗立了羅丹於1914年所贈的17件作品。還有來自印度、中東及遠東的雕塑收藏。

陶瓷和玻璃

　　歐洲、近東及遠東二千年來的陶瓷玻璃典範在21個館內展出。內有歐洲主要瓷器廠Meissen、Sèvres、Royal Copenhagen、Royal Worcester等的作品。彩色玻璃包括中世紀作品「Labours of the Months」；陶藝品則有畢卡索、William de Morgan、Bernard Leach等大師的罕見傑作。此外還有色澤豐富圖案複雜的波斯、土耳其彩色瓷磚及精選中國瓷器。

家具與設計

　　有37個館內陳列家具和擺設裝潢，以18世紀法英作品尤為傑出。完整室內裝潢透過家具、繪畫、陶藝品的擺設，生動地重現了社會生活，出自法國Alençon附近La Tournerie的房間 (3A室) 即為精美典範。本館還收藏不少樂器，包括英國小型古鋼琴 (virginals)、琵琶、笛、上低音樂器 (baryton)、音樂盒、豎琴以及荷蘭的「長頸鹿」鋼琴：有6支踏板，能奏出如鈴、鼓及嗡嗡之聲。

1862年的俄羅斯瓷器

金屬器皿

　　歐洲、近東地區有超過三萬五千件藏品在22個館內展出：精製杯子、附瓶塞的玻璃酒瓶、勛章、武器盔甲、獵號及各式鐘錶。重要展品包括16世紀的銀質大鹽罐「Burghley Nef」(26室)，用以指明餐桌上主人的位置，還有15世紀的日耳曼城堡杯 (27室)，它是只構思奇特的鍍金黃銅杯。新的英國銀器館也可一探銀器製造之歷史和技術。

威爾大床 (The Great Bed of Ware)

這張橡木大床製於1590年左右，上面有鑲嵌與繪飾。長、寬皆為3.6公尺 (12呎)，高2.6公尺 (8呎9吋)，為館內最有名的家具展品。這張床是英國木工技藝的絕佳典範。它的名字衍生自赫特佛郡 (Hertfordshire) 的威爾鎮 (Ware)，距倫敦北方約一日路程之遠，鎮上有許多小客棧。這張床之巨大尺寸使得它很早就吸引觀光客前來。莎士比亞在1601年所寫的「第十二夜」(Twelfth Night) 劇本中曾經提到過它，這無疑也增加了人們對它的興趣。

這張床在當年使用時覆有帷幕

獻給米索蘇丹 (Sultan of Mysore)的木雕「Tippoo's Tiger」雕於1790年左右。刻繪一隻老虎正在攻擊一名英國人。

印度藝術

尼赫魯印度藝術館構成本館印度收藏精華。其內容廣泛，從1550年代至1900年歷經穆哈王朝 (Mughal Empire) 和英國統治時期；有世俗或宗教用的織品、武器、珠寶、金屬製品，玻璃及繪畫等。收藏重點包括穆哈王朝的棉布帳幕，繪有鳥、樹和雙頭鷹 (41室)；11世紀青銅作品則描繪印度教濕婆神 (Shiva) 為永恆舞蹈之神 (47B室)。

18世紀的印度染繪棉布畫

紡織品和服裝

40室所陳列的世界知名服裝收藏以1600年左右至今的流行服飾為主。模特兒皆著盛裝及戴配件；小箱盒中則展示鈕扣、鞋子、帽子及陽傘等。18號館的織品收藏來自世界各地，從古埃及開始介紹。英國近三世紀來的紡織品尤具代表性。在94室中有4件中世紀大掛毯是出自得文郡公爵 (Duke of Devonshire) 的收藏，描繪出迷人的宮廷休閒情景；出自1300年至1320年的西恩罩袍 (Syon Cope) 則是一款英國刺繡 (opus anglicanum) 的精緻典範。這種刺繡品在中古歐洲頗受歡迎。

遠東藝術

有8間展覽館專門展出中、日、韓及其他遠東國家的藝術。磨光的刺狀鋼條彎成戲劇性的曲線以代表中國龍之脊柱，T T Tsui中國藝術館在其下展示手工製品如何運用在日常生活中。收藏重點包括來自西元700年至900年間的巨佛頭像；一張巨大的明朝有蓬床鋪以及罕見的玉器和陶瓷器等 (44室)。日本藝術則集中在東芝館 (Toshiba Gallery)，以漆器、陶器、紡織品、武士盔甲和木版版畫尤為著稱。並有一張鑲有金、銀漆的17世紀木製寫字桌及1714年的秋田 (Akita) 盔甲 (38A室)。

繪畫、印刷品、素描及照片

此類作品皆藏於亨利柯爾側翼。其中最精彩的是1700年到1900年的英國繪畫和英國人纖細肖像畫，還有1500年到1900年的歐洲繪畫。此外便是藏量最豐富的康斯塔伯 (John Constable) 畫作。印刷品室 (Print Room) 供大眾研究館內所藏超過50萬件的水彩畫、版畫、蝕刻畫，甚至還有紙牌和壁紙。

19世紀中葉的佛教高僧外袍

1588年 Nicholas Hilliard 所作的纖細肖像畫「玫瑰花中的青年」

博物學博物館 ❶
Natural History Museum

見204-205頁.

博物學博物館的一件浮雕

科學博物館 ❷
Science Museum

見208-209頁.

維多利亞與
愛伯特博物館 ❸
Victoria and Albert Museum

見198-201頁.

布朗敦祈禱所 ❹
Brompton Oratory

Brompton Rd SW7. □ 街道速查圖 19 A1. ☎ 0171-589 4811. ⊖ South Kensington. □ 開放時間每日上午6:30至晚上8:00. ✝ 週日上午11:00,用拉丁文作彌撒. ♿

這座由J.H. Newman (後成為紅衣樞機主教)

設立的義大利風格祈禱所是19世紀末英國天主教復興的華麗紀念建築。F.W. Faber 神父 (1814-1863) 在查令十字廣場創建倫敦牧師會。該會已遷至布朗敦,後來搬到倫敦偏遠地區,前者便成為它的祈禱所。他們兩人 (皆由英國國教改信天主教) 為大都市中非教派的世俗牧師設立了牧師會。現有教堂於1884年啟用;其正面和圓頂則於1890年代增建;內部也裝修得更華麗。建築師 H. Gribble (也改奉天主教) 在29歲時爭取到設計權。教堂買來的寶藏比教堂本身還古老;如17世紀末G. Mazzuoli 為席耶納大教堂 (Siena Cathedral) 雕刻的12門徒大理石像;聖母壇 (Lady Altar) 是1693年為Brescia的道明會 (Dominican) 教堂所造。而聖威爾福小祭室 (St Wilfrid's Chapel) 內的18世紀祭壇則來自比利時的Rochefort。祈禱所向來亦以卓越的音樂傳統聞名。

皇家音樂學院 ❺
Royal College of Music

Prince Consort Rd SW7. □ 街道速查圖 10 F5. ☎ 0171-589 3643. ⊖ High St Kensigton, knightsbridge, South Kensington. □ 開放時間 於學期間每週三下午2:00至4:30. □ 需購票 ♿ 🖥

自1894年來,這所傑出學院便設在有角塔的哥德式建築內,它是由 Sir Arthur Blomfield 所設計,帶有濃厚的巴伐利亞色彩。這所學院於1882年由編纂音樂辭典「Dictionary of Music」的George Grove 創辦。著名的學生包括英國作曲家 Benjamin Britten和 Ralph Vaughan Williams。收藏早期及世界各地樂器的博物館很少開放,因此必須算好時間;其部分展覽品曾被音樂家如韓德爾和海頓演奏過。

皇家音樂學院中的 17世紀提琴

國立有聲資料館 ❻
National Sound Archive

29 Exhibition Rd SW7. □ 街道速查圖11 A5. ☎ 0171-412 7440. ⊖ South Kensington. □ 開放時間週三,週五至週日上午10:00至下午5:00,週四上午10:00至晚上9:00. □ 國定假日. 📷

這所大英圖書館的分館收藏了90萬張唱片 (有些可遠溯至剛發明錄音技術的1890年代)、8萬小時的錄音帶和6千卷錄影帶 (包括維多利亞女王的錄音)。在參考圖書室可借聽館內任何收藏;本館也有一項早期留聲機及相關物品展覽,包括一架播放巧克力唱片的德國製兒童唱機 (1903)。

布朗敦禮拜堂華麗的內部裝飾

皇家愛伯特演奏廳前, Joseph Durham 所塑的愛伯特親王像 (1858)

皇家愛伯特演奏廳 **7**
Royal Albert Hall

Kensington Gore SW7. □ 街道速查圖 10 F5. **C** 0171-589 8212. **E** High St Kensington, South Kensington, Knightsbridge. □ 開放對象:有導遊之觀光團及表演團禮. **C** 0171-930 3230. **Ø** **&** **□** **□** 見330至331頁.

　　這座演奏廳仿自羅馬圓形劇場,由工程師Francis Fowke 所設計並於1871年完工,它的線條比同時期建築來得順眼。紅磚牆上的唯一矯飾是象徵藝術和科學成就的額枋。計劃中該建築物定名為「藝術科學廳」(Hall of Arts and Science),但維多利亞女王在1868年奠基典禮上將其改名以紀念去世的夫婿。本廳通常演出古典音樂,最有名的是道遙音樂會「Proms」;但也會舉辦拳擊賽及重要的商務會議。

皇家藝術學院 **8**
Royal College of Art

Kensington Gore SW7. □ 街道速查圖 10 F5. **C** 0171-584 5020. **E** High St Kensington,South Kensington, Knightsbridge. □ 開放時間 週一至週五上午10:00至下午6:00.請先電話連絡. **□** **□** □ 演講、活動、影片放映、展覽.

　　這棟由Sir H. Casson設計的建築 (1973年) 和附近景觀形成強烈對比。學院於1837年創辦,以作為製造業所需的設計和實用藝術學校。D. Hockney、P.Blake 和 E.Paolozzi 在此校任教的1950和60年代時,本校以現代藝術聞名。

愛伯特紀念塔 **9**
Albert Memorial

South Carriage Drive, Kensington Gdns SW7. □ 街道速查圖 10 F5. **E** High St Kensington, Knightsbridge, South Kensington. 整修期到1995年。

　　這座建築完工於1876年,是為紀念維多利亞女王的夫婿。愛伯特是日耳曼王子及女王的遠親。他於1861年死於傷寒時僅41歲,而他們已渡過21年的美滿婚姻生活,並育有9個孩子。將本塔設在萬國博覽會 (見26-27頁) 附近是很合適的,可以將愛伯特親王和萬國博覽會所褒揚的科學進步融為一體。J.Foley 為他所塑的大雕像膝下則刻有展覽會目錄。這座55公尺高的紀念塔是由Sir G. G. Scott 設計,它有黑色和鍍金的尖頂、色彩繽紛的大理石頂蓬、石材、鑲嵌畫、琺瑯亮漆、鑄鐵和近2百座雕像。其造型是根據一座中世紀市場十字架,但更為精緻。四周階梯由象徵歐、非、美及亞洲的4組群雕守衛著;各角落則呈現出工、農、商和製造業等行業。

1851年萬國博覽會開幕時的維多利亞和愛伯特

博物學博物館 *Natural History Museum* ❶

博物館大門

　　館內的展示生動清楚地解釋了地球上的生命和地球本身。展覽結合了最新的互動式導覽設備及傳統的展示手法來處理一些基本主題，如地球上微妙的生態環境及其數百萬年來的演變、物種起源和人類如何進化等等。這座宏偉如大教堂般的博物館建築本身就是一項傑作。它於1881年開幕，是由 Alfred Waterhouse 採用維多利亞時代的革命性技術所設計建造。拱門和列柱後方隱藏著鋼骨結構，並華麗地飾以動、植物雕塑。

★ 爬行動物館
Creepy Crawlies
裡面80%的節肢動物標本屬昆蟲類和蜘蛛類，如圖示的南歐毒蜘蛛。

一樓

地面樓

恐龍館 *Dinosaur Exhibition* 展示實體大小的各類機械式模型，包括恐爪龍 (Deinonychus) 在內。

參觀指南

本館分為「生命」和「地球」兩項主題，有關「生命」各館位於建築物的主體。一副26公尺長的梁龍骨架聳立在入口大廳 (10)。左側的展覽主題有「恐龍」，「人類生物學」(22)，「無脊椎海洋生物」(23)，「瞭解哺乳類」(24)。右側則展出「生態環境」(32)，「爬行節肢動物」(33)。而「爬蟲類和魚類」(12) 在大廳後面。孩子們的「發現中心」則位在地下室。一樓有「物種起源」(105) 和「哺乳動物看台」(107)，「英國博物學」(202) 則在二樓。有關「地球」各館於1996年經大規模整建後已重新開幕，位於入口大廳右側的獨立側翼中。

正門

往地下室

★ 生態館 *Ecology Gallery*
在月光照耀下發出陣陣生命低語的熱帶雨林，開啓了對複雜交織之自然世界與人類在其中所扮演角色的知識探索。

哺乳動物看台 *Mammal Balcony*
印度象、罕見的白犀牛和另一
隻同樣稀有的儒艮是館中眾
多哺乳類模型的一部分。

遊客須知

Cromwell Rd SW7. □ 道速街
查圖 19 A1. ☎ 0171-938
9123. ⊖ South Kensington. ▥
14. 30. 45A. 49. 74. 264. 349.
C1. □ 開放時間 週一至週六
上午10:00至下午5:50,週日上
午11:00至下午5:50. □ 休館
日 12月24-26日,1月1日. □
需購票.下列時段除外:週一
至週五下午4:30至5:50,週六,
日,國定假日下午5:00至5:50.

◎ ♿ ✐ ✎ ⅰ ☕ 🛍 📷

201

202

二樓的地球館

二樓

108

英國博物學館
British Natural History
詳細介紹了不列顛群島上之各特
定棲息地的動物、昆蟲和植物。
圖中的蝴蝶是此處許多令人驚喜
的外來生物之一。

102

103

總圖書室

地球館一樓

通往地球館

50

★ 地球館 *Earth Galleries*
於1996年啟用,提供地球的發現
之旅及瞭解我們的所在位置。重
點包括地球儀旋轉走道,還有爆
發的火山及地震。

往地球館的「展覽路」
入口 ♿

鳥類館 *Bird Gallery*
有許多鳥種標本展示
於玻璃櫃中,包括了
已絕種的古代巨鳥
「渡渡」(Dodo)。

平面圖例
☐ 生命館
▨ 地球館

重要展覽

★ 地球館

★ 爬行動物館

★ 生態館

肯辛頓宮外的「年輕時的維多利亞女王像」，由其女露薏絲公主所塑

蛇形湖美術館 ⑩
Serpentine Gallery

Kensington Gdns W2. □ 街道速查圖 10 F4. ☎ 0171-823 9727. ☻ Lancaster Gate, South Kensington. □ 開放時間 每日上午10:00至下午6:00. □ 休館日 更換展品，耶誕節週，☵ 🖂 週日下午3:00有當期展覽主題演講.

本館位處肯辛頓花園東南角，不定期換展當代繪畫及雕刻作品。建築物的前身是建於1912年的小憩茶屋，而展覽品通常散佈在周圍公園。館內的小書店有頗豐富的藝術書籍。

肯辛頓宮 ⑪
Kensington Palace

Kensington Palace Gdns W8. □ 街道速查圖 10 D4. ☎ 0171-937 9561 ☻ High St Kensington, Queensway. □ 開放時間 週一至週六上午9:30至下午5:00，週日上午11:00至下午5:00 (下午4:15前需入場). □ 休館日 12月22-26日，1月1日，耶穌受難日. □ 需購票. ∅ ☵ 僅限地面樓. 🖂 🖴 □ 展覽，假日活動.

此寬敞宮殿有一半為王室寓所：瑪格麗特公主 (Princess Margaret) 仍居於此；另一半則開放參觀。威廉三世和其妻瑪麗於1689年登基時買下一幢建於1605年的大宅邸，並委託列恩將其改建為皇宮。他設計了分離式套房，而今日訪客走的是當年皇后用的入口。門上有威廉和瑪麗的姓名開頭字母組合圖案。1714年安女王因飲食過度引發中風而在此駕崩；1837年6月20日清晨五點，肯特郡的維多利亞公主被告知將繼位為女王——開始了她64年的統治生涯。裝飾精美的謁見廳室是參觀重點；而在地面樓的宮廷服飾展覽展出自1760年至今的服飾，其中以1981年威爾斯王妃的結婚禮服為極致。

肯辛頓花園 ⑫
Kensington Gardens

W8 □ 街道速查圖 10 E4. ☎ 0171-262 5484. ☻ Bayswater, High St Kensington, Queensway, Lancaster Gate. □ 開放時間 每日上午5:00至半夜12:00.

這座肯辛頓宮的舊有庭園於1841年開放，現已併入海德公園為其東邊一部分。Sir George Frampton 於1912年所塑的「彼得潘」是 J.M. Barrie 的虛構人物。該塑像經常被父母、褓姆及幼童圍繞，矗立在蛇形湖 (Serpentine) 西岸附近，距離1816年詩人雪萊之妻哈莉亞 (Harriet) 的投水處不遠。

肯辛頓花園柯布魯戴爾

此處以北有裝飾性噴泉和塑像，包括湖頂端 Jacob Epstein所作的「利馬」(Rima)。由George Frederick Watts 所塑的馬和騎士雕像「肉體的力量 (Physical Energy) 則矗立在南邊。不遠處還有1735年 William Kent 所設計的避暑別墅和蛇形湖美術館。1728年闢建的「圓塘位在皇宮東面，常擠滿了

肯辛頓花園中亨利摩爾的拱門 (1979)

由兒童或模型迷們所遙控的船隻。冬天有時可以在池塘上溜冰。北面藍開斯特門 (Lancaster Gate) 附近有個愛犬墓園，1880年劍橋公爵為悼念其寵物而創立之。

海德公園 ⑬
Hyde Park

W2. □ 街道速查圖 11 B3. 🄲 0171-262 5484 🄴 Hyde Park Cornor, Knightsbridge, Lancaster Gate, Marble Arch. □ 開放時間 每日清晨5:00至午夜12:00. 🖵 □ 運動設施.見260-261頁.

在海德公園內的腐敗道上騎馬

　這塊「海德領地」是1536年修道院解散之際被亨利八世沒收的西敏寺部分土地。從那時起它一直是皇家御用公園或獵場。到了17世紀初，詹姆斯一世將它對外開放，並成為市內最受好評的公共場所之一。蛇形湖是可供划船和游泳的人工湖，1730年喬治二世的皇后卡洛琳築堤阻斷衛斯本河 (Westbousne River) 時所開鑿。這裡一直是決鬥、賽馬、政治表演、音樂演出 (米克傑格和帕華洛帝分別在此舉行過演唱會) 和遊行的場所。1851年萬國博覽會在此處水晶宮 (Glass Palace) 舉行 (見26-27頁)。

演說家角落 ⑭
Speakers' Corner

Hyde Park W2. □ 街道速查圖 11 C2. 🄴 Marble Arch.

　1872年起在此聚眾以任何主題發表演說皆為合法。之後這個海德公園的角落便有初試啼聲的演說家和不少怪人在此發表高論。週日時可到此看看一些非主流派團體或「一人政黨」的演說者表達他們對改善人類生活的計劃，圍觀的旁聽者則不客氣的加以質問和奚落。

大理石拱門 ⑮
Marble Arch

Park Lane W1. □ 街道速查圖 11 C2. 🄴 Marble Arch.

　1827年John Nash設計拱門以作為白金漢宮的大門；但是大型儀式用馬車無法通過，因此在1851年被遷至現址。如今只有年長皇族和一支皇家砲兵團才能自此通過。現在的位置是昔日泰朋絞首台附近 (有塊紀念牌標示其位置)。1783年以前，該址一直是倫敦最聲名狼藉之刑犯被當眾吊死的場所。

演說家角落的一位雄辯者

哈洛德百貨公司 ⑯
Harrod's

Knightsbridge SW1. □ 街道速查圖 11 C5. 🄲 0171-730 1234. 🄴 Knightsbridge. □ 營業時間 週一、週二，週六上午10:00至下午6:00；週三至週五上午10:00至下午7:00. Ⓟ 🄵 🍴 🖵 見311頁.

　倫敦最有名百貨公司的前身是1849年H. C. Harrod 在布朗敦路上開設的小雜貨店。憑著質優精品與完美服務，這間店立刻受到歡迎，並得以擴張到鄰近區域。過去哈洛德百貨宣稱能供應從一盒別針到一頭大象的各種物品；今日此言並非十分正確，但是貨種仍然非常齊全。

在11500盞燈火裝飾下的哈洛德百貨

科學博物館 ❷

　　在館內眾多收藏中，最重要的是幾世紀以來科學和技術持續發展的成果。硬體展示非常豐富：有蒸汽引擎、早期和最新型電腦及太空載具等，多不勝數。而同等重要的是科學的社會意涵——發現和發明對人們每日生活的意義，及發現的過程本身。互動式導覽設備使訪客能親自參與知識問答。

科學博物館外觀

★ 發射台 Launch Pad
在一樓館內介紹基本的科學原理。圖示的電漿球體
(plasma ball) 便是可讓兒童親手操作的展品之一。

★ 醫療史一覽 Glimpses of Medical History
圖中為用來貯藏解蛇毒藥水的17世紀義大利花瓶。

計算器之今昔 (Computing Then and Now) 展示了從算盤到電子計算機的發展史。

參觀指南

館內共有五層樓。地下樓是兒童館，裡面有許多活動的模型及歷代的家用品。大型的機器，如蒸汽引擎、火車頭、車輛則位處地面樓主要位置。這裡還有關於太空探險和滅火消防的展示。一樓則包括了無線通訊、鐵、鋼、瓦斯和食物等主題。二樓各館偏向核能、船舶、印刷和電腦。三樓有個1992年新成立的飛行館，以及照相技術，光學、電力等主題展覽。較小的四樓和五樓則為醫學館，其中有趣的實物大小重建物品乃是展出特色。

★　太空探險 The Exploration of Space
1969年5月，阿波羅十號太空船載著美國太空人登陸月球，現在它是「人和太空」展覽的一部分。

大門

遊客須知

Exhibition Rd SW7. □ 街道速查圖 19 A1. 📞 0171-938 8000. Ⓔ South Kensington. 🚌 14. 45A.49. 74. 349. C1. □ 開放時間 每日上午10:00至下午6:00; 週日上午11:00至下午6:00. □ 休館 12月24-26日 □ 需購票 📷 ♿ □ 演講,影片放映,可操作工場,展示 🍴 🛍

★ 飛行展 *Flight*
從早期人類對飛行的夢想到今日的各型噴射機都有展出。圖示乃Otto Lilienthal滑翔翼的複製品。

航海與測量 *Navigation and Surveying*
展出航海與測量儀器。如由建築師Joannes Macarius 所設計,精雕細琢的圓周測量器。

食品的探索 *Food for Thought*
藉由各項展示和歷史性的重建物,如圖中18世紀的廚房,來探索食品科學。

氣象館 *Meteorology*
這裡收藏了許多氣象儀器及其他——如這幅16世紀的彗星水彩畫。

平面圖例

□ 地下室
□ 地面樓
□ 一樓
□ 二樓
□ 三樓
□ 四樓
□ 五樓

★ 陸上運輸展 *Land Transport*
有各型早期汽車、機車、電車,還有這輛1956年British Deltic 廠的火車頭原型。

重要展覽

★ 發射台

★ 太空探險展

★ 陸上運輸展

★ 飛行展

★ 醫療史一覽

肯辛頓及荷蘭公園
Kensington and Holland Park

肯辛頓公園 (Kensington Gardens) 的西面和北面周圍是有許多外國使館的高級住宅區。在 Kensington High Street 上的商店幾乎和騎士橋 (Knightsbridge) 的商店一樣精巧別緻，而 Kensington Church Street是購買上好骨董的最佳去處。當你穿越貝斯華特 (Bayswater) 和諾丁山 (Notting Hill) 便進入了倫敦市更有活力、更國際化的一區。它的灰泥坡地上林立著中價位旅館及大批的經濟餐廳。貝斯華特一直給人隱密的感覺，維多利亞時代的男人會把情婦藏在

荷蘭屋上的
彩瓷紋章

這片坡地上。

娼妓交易在今日還是本地主要的無煙囪工業。它的Queensway大街是俱樂部生活和咖啡廳社交界的中心。而更往西的Portobello Road是熱鬧的街市。許多西印度群島移民於1950年代定居在諾丁山。每年8月之中的3天，其街上成為活潑之加勒比海式 (Caribbean) 嘉年華會的主要活動場地 (見57頁)。

本區名勝

●歷史性街道及建築
荷蘭屋 ❷
雷頓之屋 ❸
大英國協會館 ❹
林利山本故居 ❺
肯辛頓廣場 ❻
肯辛頓宮路 ❼
皇后大道 ❽
●公園和花園
荷蘭公園 ❶
●市場
波特貝羅路 ❾
●歷史性區域
諾丁山 ❿

交通路線
District line、Circle line和The Central line三線地鐵行駛此區. 公車9. 10. 73. 27. 28. 49. 52. 70. C1及31在Kensington High Street有停靠站;12. 27. 28. 31. 52. 70和94至Notting Hill Gate;70. 7. 15. 23. 27. 36. 12和94則穿越Bayswater.

圖例
▨ 街區導覽圖
🚇 地鐵車站
🅿 停車場

請同時參閱
●街道速查圖 9, 17
●住在倫敦 276-277頁
●吃在倫敦 292-294頁

0 公尺　　　　　500
0 碼　　　　　500

位於肯辛頓愛德華廣場 (Edwardes Square) 一處宅院入口

街區導覽：
肯辛頓及荷蘭公園

1830年代這裡仍是以菜園和公寓為主的鄉村地帶。其中最顯著的是荷蘭屋；其部分庭園就是今日的荷蘭公園。19世紀中葉本區發展迅速，大多數建築物亦始自當時，主要為豪華公寓和商店。

荷蘭屋
這些詹姆斯一世 (Jacobean) 時期的寬敞公寓始建於1605年，圖為1795年所繪，其中大部分於1950年代拆毀 ❷

★ 荷蘭公園
過去是荷蘭屋花園的一部分，被保留以便使這座宜人公園更添優雅 ❶

桔園 (The Orangery) 目前是間餐廳，其中有些部分始於1630年代，當時它位在荷蘭屋庭園內。

梅爾布里路 (Melbury Road) 上有一排排維多利亞式大宅。其中許多是為當時的時髦藝術家所建

大英國協會館
展示品捕捉了不列顛殖民地國家的奇特風情 ❹

位在大街 (High Street) 上的維多利亞時代郵筒是倫敦最古老的郵筒之一。

★ 雷頓之屋
它仍被保存得和維多利亞時代畫家雷頓 (Leighton) 居住時一樣。他對中東磁磚情有獨鍾 ❸

ILCHESTER PLACE

MELBURY ROAD

EDWARDES

KENNETH GRAHAME 1859-1932 Author of "THE WIND IN THE WILLOWS" lived here 1901-8

費里摩爾街16號 (No.16 Phillimore Place) 是1901年到1908年間，兒童文學經典名著「風中的柳樹」(The Wind in the Willows) 作者的住所。

教堂步道 (Church Walk) 通往教堂街 (Church Street)，街上林立著骨董店 (見320-321頁)。

位置圖
見倫敦中央地帶圖 12-13頁

Notting Hill

Shepherds Bush

KENSINGTON & HOLLAND PARK

SOUTH KENSINGTON & KNIGHTSBRIDGE

West Kensington

Earl's Court

肯辛頓大街地鐵站 (Kensington High Street)

肯辛頓市民中心 (Kensington Civic Centre) 是由史賓斯爵士 (Sir Basil Spence) 設計的現代建築，1976年完工。

林萊薩柏恩之屋
它被仔細保存的維多利亞後期內部裝潢依然完整，包括原來的家具陳設和布幔 ❺

德瑞森馬房巷 (Drayson Mews) 是奇妙的小巷子之一。它建在住宅後面以供馬房和停放馬車之用，今日大部分建築已改成小型房舍。

黏手指 (Sticky Fingers) 是位在費里摩爾花園 (Phillimore Gardens) 角落上一間熱鬧的咖啡屋，店主是前滾石合唱團吉他手魏曼 (Bill Wyman)。

重要觀光點
★ 荷蘭公園
★ 雷頓之屋

圖例

‒ ‒ ‒ 建議路線

0 公尺 100

0 碼 100

荷蘭公園 ❶
Holland Park

Abbotsbury Rd W14. □ 街道速查
圖 9 B4. ☎ 0171-602 9487. ⊖
High St Kensington, Notting Hill
Gate, Holland Park. □ 開放時間
4月到10月下旬每日上午7:30到
晚上10:00 (但有彈性);10月下旬
到3月上午7:45到下午4:30 (汎光
照亮區可到晚上11:00). 🍴 🖾 □
4月到10月有露天歌劇,舞蹈和藝
術展覽,見326-327頁.

這座公園雖小但令人
歡愉,較其東面的皇家
公園 (海德公園和肯辛頓
公園,見206-207頁) 要
來得林木茂密及親切溫
馨。它原是荷蘭屋庭園
的一部分,於1952年開
放。公園內仍保留一些
19世紀時為荷蘭屋所規
劃的花園。也有一座日
本式花園,於1991年為
慶祝倫敦的日本節
(London Festival of
Japan) 而闢建。

荷蘭屋 ❷
Holland House

Holland Park W8. □ 街道速查圖
9 B5. □ 青年旅舍 ☎ 0171-937
0748 ⊖ Holland Park, High St
Kensington. 見275頁. ♿

荷蘭屋原有的瓷磚貼畫

此屋於19世紀全盛時
期是有名的社會和政治
陰謀中心。政治家如帕
摩斯頓 (Lord Palmerston)
在此與詩人拜倫 (Byron)
之流交往。殘存的房舍
現在供青年旅舍之用。
其附屬房舍有多項用
途:展覽在桔園和冰屋
(ice house) 舉行,舊花
園舞會廳則成為餐廳。

荷蘭公園內的露天咖啡座

雷頓之屋 ❸
Leighton House

12 Holland Park Rd W14. □ 街道
速查圖 17 B1. ☎ 0171-602 3316.
⊖ High St Kensington. □ 開放時
間 週一至週六上午11:00到下午
5:30. 國定假日休館. 🖾 🎧 □ □
音樂演奏和展覽.

此屋於1866年為畫家
雷頓爵士 (Lord Leighton)
所建,房子和豐富的內
部裝飾被完整保持至
今。其中最精采的是阿
拉伯廳,此乃雷頓為收
藏其驚人的回教瓷磚貼
畫而於1879年增建。在
樓下接待室有最棒的畫
作展覽,包括雷頓自己
的作品。

大英國協會館 ❹
Commonwealth Institute

Kensington High st W8. □ 街道速
查圖 9 C5. ☎ 0171-603 4535. ⊖
Hign Kensington St. □ 整修中暫
停開放直到1997年5月.

1962年,大英國協會
館取代了1887年創建的
舊帝國研究院 (Imperial
Institute)。它設在一棟
1962年蓋的帳蓬狀建築
物內,並包括五十個國
協會員國的歷史、工業
及文化相關展示。除永
久性展示外,還有臨時
藝術展和國協團體的現

場音樂。該協會正進行
徹底整修,預計在1997
年才能重新對外開放。

林萊薩柏恩之屋 ❺
Linley Sambourne House

18 Stafford Terrace W8. □ 街道
速查圖 9 C5. ☎ 0181-994 1019.
⊖ High st Kensington. □ 開放時
間 5月1日至10月31日,週三上午
10:00至下午4:00,週日下午2:00至
5:00. □ 休館 11月11日至2月28
日. □ 需購票. Ø 🔲

這棟大約建於1870年
的房子利用瓷器和厚絨
布帷幕來裝飾,其雜亂
的維多利亞時代特色至
今幾乎沒有什麼改變。
薩柏恩曾替諷刺性雜誌
「Punch」繪製漫畫和素
描,牆上掛滿包括他自
己作品在內的畫作。

「Punch」雜誌 (1841-
1992) 的刊頭
圖案

肯辛頓廣場 ❻
Kensington Square

W8. □ 街道速查圖 10 D5. ⊖
High St Kensington.

　　這是倫敦最古老的廣場之一，於1680年代設計建造，現在還保存了少數18世紀早期房舍 (11號和12號是最古老的)。著名的哲學家密爾 (John Stuart Mill) 曾住在18號，先拉斐爾風格畫家暨插畫家伯恩瓊斯曾住在41號。

肯辛頓廣場居民紀念牌

肯辛頓宮路 ❼
Kensington Palace Gardens

W8. □ 街道速查圖 10 D3. ⊖
High St Kensington, Notting Hill Gate, Queensway.

　　這條有豪華宅邸的私人道路位於從前肯辛頓宮的菜園 (見206頁) 上。路的南半段則更名爲宮廷綠園 (Palace Green)。它平常只開放給行人，車輛除公務外不准進入。大部分房舍由大使及其職員居住。遇有雞尾酒會時，留意掛著外交使節車牌的黑色豪華轎車從道路兩端昇起的路障掃掠而過。

皇后大道 ❽
Queensway

W2. □ 街道速查圖 10 D2. ⊖
Queensway, Bayswater.

　　倫敦最國際化的街道之一，是除了蘇荷區 (Soho) 外擁有最密集餐飲店的地方。路的北端是懷特利 (Whiteley's) 購物中心。創建人是懷特利 (William Whiteley)，而它可能是世界上第一家百貨公司。目前的這棟建築始於1911年。街道是以維多利亞女王來命名，當她還是公主時曾在這兒騎馬。

皇后大道上的店面

波特貝羅路 ❾
Portobello Road

W11. □ 街道速查圖 9 C3. ⊖
Notting Hill Gate,Ladbroke Grove.
□ 骨董市場開放時間 週五上午9:30至下午4:00,週六上午8:00至下午5:00.見323頁.

　　從1837年以來此地就一直有個市場。如今在路的南端有許多攤販，專賣紀念品和觀光客喜歡收藏的物品。夏日週末市集擠滿了人潮。如果要買東西的話可能不太划算，因爲擺攤人對他們的貨品價值已經有了穩當的拿捏。

諾丁山 *Notting Hill* ❿

W11. □ 街道速查圖 9 C3. ⊖
Notting Hill Gate.

　　目前此地是歐洲最大型嘉年華會的舉行場地，然而在19世紀前此區仍多半爲農地。在1950年代和60年代，諾丁山成爲來自加勒比海移民的社區中心，其中許多人剛到英國便住在這裡。嘉年華會的活動始於1966年，於每年8月的假日週末 (見57頁) 在本區舉行，屆時街上會擠滿化妝遊行隊伍。

波特貝羅路上的骨董店

攝政公園和馬里波恩

Regent's Park and Marylebone

　　這塊位在攝政公園以南的區域涵括了從中古時代存在至今的馬里波恩村莊。當倫敦市區於18世紀向西擴張時，牛津郡伯爵哈利 (Robert Harley) 開發此區。由納許 (John Nash) 設計的連棟屋點綴著最熱鬧的皇家公園——攝政公園的南緣一帶，而聖約翰森林 (St John's Wood) 市郊位在本區的西北方。

交通路線

Regent's Park和Great Portland Street是最近的兩個地鐵車站.坐地鐵或國鐵都可以到達Marylebone.公車有13.139和159從Trafalgar Square行駛至Baker Street附近.沿著Oxford Street行駛的許多線公車也可搭乘.

本區名勝

●歷史性街道及建築
哈萊街 **4**
波特蘭街 **5**
廣播大樓 **6**
坎伯蘭連棟屋 **15**
●博物館及藝廊
華萊士收藏館 **10**
福爾摩斯博物館 **11**
●教堂及清真寺
聖馬里波恩教區教堂 **3**
蘭赫姆街萬靈堂 **7**
倫敦中央清真寺 **12**
●公園及花園
攝政公園 **2**
●休閒娛樂
塔索夫人蠟像館及天文館 **1**
威格摩音樂廳 **9**
倫敦動物園 **14**
●歷史性旅館
蘭赫姆希爾頓旅館 **8**
●歷史性水道
攝政運河 **13**

圖例
街區導覽圖
地鐵車站
停車場

請同時參見
●街道速查圖 3, 4, 12
●住在倫敦 276-277頁
●吃在倫敦 292-294頁
●攝政運河步道 262-263頁

攝政公園內的聖安德魯宅邸 (St Andrew's Place)

街區導覽：馬里波恩

中世紀村莊馬里波恩 (原名Maryburne，是聖瑪麗教堂旁一條小溪的名字) 位在攝政公園的南面，擁有倫敦最密集的高雅喬治王時期風格住宅。18世紀以前它的四周盡是田野，倫敦的上流社會重心西移之後，這裡便大興土木。19世紀中葉，專業人士如醫生等則利用此地的寬敞房舍來接待有錢顧客。

波特蘭街上的天安門事件紀念碑

★ 攝政公園

1812年納許 (John Nash) 規劃這座皇家公園，成爲古典式設計之別墅與連棟屋的背景。

皇家音樂學院 (The Royal Academy of Music) 創校於1774年，是英格蘭最早的音樂學院。現今這棟有演奏廳的磚造建築始於1911年。

★ 塔索夫人蠟像館和天文館

這座展示歷史或當代名人的蠟像館是倫敦最受歡迎的參觀地點之一。相鄰的天文館則展現了夜晚天象模型 ❶

通往攝政公園

聖馬里波思教區教堂

詩人布朗寧 (Robert Browning) 和巴蕾特 (Elizabeth Barret) 當年在此結婚 ❸

圖例

－ － －　建議路線

0 公尺　　　　　100

0 碼　　　　　　100

貝克街 (Baker Street) 地鐵站

新月公園路 (Park Crescent) 上的弧形建築是納許所設計的，其壯麗外觀被保存下來，但內部於1960年代改建為辦公室。新月形將納許的典禮路線北端封閉住，即從聖詹姆斯教堂經攝政街、波特蘭街到攝政公園。

位置圖
見倫敦中央地帶圖 12-13頁

倫敦診所 (The London Clinic) 是這個醫療地區中最有名的私人醫院之一。

攝政公園地鐵站

波特蘭街
在這條寬闊的街道中央矗立著一座野戰元帥懷特爵士 (Sir George Stuart White) 的銅像，他因1879年阿富汗戰爭之英勇事蹟而獲頒維多利亞十字勳章 **5**

英國皇家建築師協會 (The Royal Institute of British Architects) 位在一棟引人爭議的裝飾藝術風格 (Art Deco) 建築物中。該建築物是沃爾南 (Grey Wornum) 於1934年所設計。

這間哈萊街 (Harley Street) 上的著名診療所已有一世紀以上的歷史 **4**

重要觀光點

★ 塔索夫人蠟像館及天文館

★ 攝政公園

塔索夫人蠟像館和天文館 ❶
Mme Tussauds and the Planetarium

Marylebone Rd NW1. □街道速查圖 4 D5. ☎ 0171-935 6861. ⊖ Baker St □ 開放時間 週一至週五上午10:00至下午5:30. 週六,日上午9:30至下午5:30. □ 休館 12月25日. □ 須購票. ♿ 須事先電話聯絡. 🅿 🖭 ♿

塔索夫人 (Madame Tussaud) 最初是採取法國大革命中犧牲之知名人物的石膏面模開始她蠟像製造生涯。

1990年代收藏品仍依賴傳統的蠟模製造技巧以重現栩栩如生的政客、影視演員和運動明星等人物。

主要展覽區分為花園派對 (Garden Party),遊客在此可以和逼真的名

塔索夫人蠟像館中的傳統蠟模像

人模型混居一室;超級巨星 (Super Stars) 專門展示娛樂界的巨星模型;大廳 (Great Hall) 則包括了王室、政治家、世界多國領袖、作家和藝術家的蠟像。

恐怖屋 (The Chamber of Horrors) 是塔索夫人蠟像館內最出名的部分。包括開膛手傑克

(Jack the Ripper) 當時倫敦的一條維多利亞時代陰森幽暗街道。

倫敦精神 (The Spirit of London) 是展覽的尾聲。遊客們坐在倫敦特有式樣的計程車中,參與倫敦歷年來具有紀念意義的事件,自1666年大火乃至1960年代的搖擺倫敦。

在隔壁是倫敦天文館。裡面壯觀的星象奇景模擬,探討並揭露了其他星球和太陽系的神秘。

伊莉莎白二世的蠟像

攝政公園內瑪麗皇后花園的鬱金香花盛開時期

攝政公園 ❷
Regent's Park

NW1. □街道速查圖 3 C2. ☎ 0171-486 7905. ⊖ Regent's Park, Baker St, Great Portland St. □ 開放時間 每日上午5:00至黃昏. ♿ 🖭 □ 露天劇場.見326-328頁.

這一片土地於1812年圍起成為公園,由納許 (John Nash) 負責設計規劃。當初的構想是為了

建立一座包括供攝政王休閒娛樂之行宮,以及56幢古典式別墅的田園都市。最後卻只蓋了8幢別墅,並無行宮,其中3幢仍位於內部圓環邊緣附近。

夏日,遊客可以在露天劇場欣賞莎翁名劇,並享受鄰近瑪麗皇后公園的各式奇景和花香。

當年納許開發攝政公

園的大計劃持續進行並越過東北邊緣到公園東村和西村 (Park Village East and West)。這些有著粉飾灰泥的高雅建築於1828年完工,有些則飾以威基伍瓷器風格 (Wedgwood-style) 的圓形浮雕。

聖馬里波恩教區教堂 ❸
St Marylebone Parish Church

Marylebone Rd NW1. □街道速查圖 4 D5. ☎ 0171-935 7315. ⊖ Regent's Park. □ 開放時間 週一至週五中午12:00至下午1:30;週日上午. ♿ 🖭 ♥ 週日上午11:00起. ⑪

女詩人巴蕾特 (Elizabeth Barrett) 與詩人布朗寧 (Robert Browning) 私奔後於1846年在此教堂結婚。詩人拜倫 (Lord Byron) 曾經

受洗的舊教堂已不敷使用，哈得維克 (Thomas Hardwick) 所設計的大教堂，於1817年啓用。

聖馬里波恩教區教堂中的紀念性窗扉

哈萊街 ❹
Harley Street

W1. □街道速查圖 4 E5. ⊖ Regent's Park, Oxford Circus, Bond St, Great Portland St.

這條18世紀末街道上的大型房舍在19世紀中葉受到醫生和專業人士的喜愛而成為富人住宅區。今日的私人住所公寓已很少，但73號曾是格萊斯頓 (William Gladstone) 的故宅。

波特蘭街 ❺
Portland Place

W1. □街道速查圖 4 E5 ⊖ Regent's Park.

這條街最早是在1773年由亞當兄弟 (Robert and James Adam) 所設計。但如今只留下少數房舍，最好的位在得文郡街以南的西側27號到47號。而後納許規劃延建此街，經新月公園可達攝政公園。66號的英國皇家建築師協會 (Royal Institute of British Architects, 1934) 大樓飾有象徵性的人像和浮雕。

廣播大樓 ❻
Broadcasting House

Portland Place W1. □街道速查圖 12 E1. ⊖ Oxford Circus . □不對外開放.

這座大樓是英國廣播公司 (BBC) 國家廣播電台及高層管理的總部；電視台則位在倫敦西邊的懷特市 (White City)。它建於1931年，以現代化的裝飾藝術風格 (Art Deco) 來迎合全新傳播媒體。大樓正面是雕塑家吉爾 (Eric Gill) 的形式化浮雕，更高處還有許多裝飾。大廳則細心修復以盡量符合它在1930年代時的外觀。

蘭赫姆街萬靈堂 ❼
All Souls, Langham Place

Langham Place W1. □街道速查圖 12 F1. ☎ 0171-580 3522. ⊖ Oxford Circus. □開放時間 週一至週五上午9:30至下午6:00；週日上午9:00至晚上9:00.♿
🔔 週日上午11:00起.

1824年納許設計了這座教堂。其怪異奇特的圓型正面從攝政街 (Regent St) 可以看得最清楚。過於纖

波特蘭街上英國皇家建築師協會門上的浮雕

細且看似脆弱的尖塔曾受到人們的譏嘲。這是倫敦唯一由納許設計的教堂。

蘭赫姆希爾頓旅館 ❽
Langham Hilton Hotel

1 Portland Place W1. □街道速查圖 12 E1. ☎ 0171-636 1000. ⊖ Oxford Circus.見284頁.

這間希爾頓旅館在1865年開幕時是倫敦最宏偉的旅館，作家王爾德 (Oscar Wilde) 和馬克吐溫 (Mark Twain)，以及作曲家德夫洛克 (Antonin Dvorak) 都是其著名賓客之一。棕櫚中庭 (Palm Court) 的午茶時刻有鋼琴演奏。在帝國的回憶 (Memories of the Empire) 餐廳內可感受到殖民時代的氣氛。

蘭赫姆街萬靈堂 (1824)

威格摩音樂廳 **9**
Wigmore Hall

36 Wigmore St W1. □ 街道速查圖 12 E1. **[** 0171-935 2141. **⊖** Bond St. 見331頁.

這座小型室內樂演奏廳於1900年由薩佛依飯店 (Savoy Hotel, 見285頁) 的建築師科卡特 (T.E.Collcutt) 所設計。最初名為貝赫斯坦音樂廳 (Bechstein Hall)，因為它緊鄰貝赫斯坦牌鋼琴的展示間。

華萊士收藏館 **10**
Wallace Collection

Hertford House, Manchester Square W1. □ 街道速查圖 12 D1. **[** 0171-935 0687. **⊖** Bond St. □ 開放時間 週一至週六上午10:00至下午5:00,週日下午2:00至5:00. □ 休館12月24日至26日,1月1日,耶穌受難日. **Ø 🖼 🅿 ▯** 演講.

華萊士收藏館中的16世紀義大利盤子

這是世界上最出色的私人藝術收藏之一。它於1897年遺贈給政府，並明文約定該館必須永久公開展示原有藏品。赫特佛家族 (Hertford family) 4個世代的狂熱蒐集成果十分可觀，任何人皆不該錯過。

館內精品位在22號展覽室，約有70件傑作。例如哈爾斯 (Frans Hals) 的「笑容騎士」(The Laughing Cavalier)，還有林布蘭 (Rembrandt) 的

「提托斯像」(Titus)，以及提香 (Titian) 的「帕斯和安卓米達」(Perseus and Andromeda)，普桑 (Nicolas Poussin) 的「時光音樂之舞」(A Dance to the Music of Time) 等等。

福爾摩斯紀念館 **11**
Sherlock Holmes Museum

221b Baker St NW1. □ 街道速查圖 3 C5. **[** 0171-935 8866. **⊖** Baker St. □ 開放時間 每日上午9:30至下午6:00. □ 休館 12月25日. □ 需購票. **📷 🖼 🅿 ▯**

柯南道爾爵士 (Sir Arthur Conan Doyle) 虛構的偵探人物傳聞是住在 Baker Street 221b，也

柯南道爾筆下的福爾摩斯

就是這座紀念館的所在。它自誇地址正確無誤，實際上是坐落在237號和239號之間。訪客來此會被帶領到一樓改造過的房間內參觀。四樓的商店則出售小說和他常戴的那種獵鹿帽子。

攝政公園邊上的清真寺

倫敦中央清真寺 **12**
London Central Mosque

146 Park Rd NW8. □ 街道速查圖 3 B3. **[** 0171-724 3363. **⊖** Marylebone, St John's Wood, Baker St. □ 開放時間 每日的黎明到黃昏. **🦽 ▯** 演講.

這座金色圓頂的大型回教清真寺被攝政公園邊緣的樹木所環繞，它是為迎合倫敦與日俱增的回教徒居民和遊客而建，由吉伯德爵士 (Sir Frederick Gibberd) 設計並於1978年完工。主要的膜拜大廳可容納1800人。廳內除了一張華麗地毯和一盞巨大枝型吊燈外，少有其他擺設。圓頂上排列著以藍色為主的傳統伊斯蘭碎花圖案。訪客進入之前必須脫掉鞋子，女人另有隔開的房室，並且須遮蓋她們的頭部。

攝政運河 🔞
Regent's Canal

NW1和NW8. □ 街道速查圖 3
C1. 📞 0171-482 0523. ☉ Camden
Town, St John's Wood, Warwick
Ave.

乘船一遊攝政運河

納許 (John Nash) 非常熱中於興建這條水道，運河於1820年啓用並連接大匯流運河 (The Grand Junction Cannel)。納許將攝政運河視爲其設計之攝政公園的新增魅力，而且原先計劃將運河穿越公園中央部分。有人認爲船夫粗鄙的言語會冒犯本區溫文高尙的居民，因此被勸說打消原意。而拖曳船隻的蒸汽機不但污穢，有時還具危險性，或許這和船夫的言語同樣不宜。經過剛開始的繁榮時期後，運河開始受到來自新式鐵路競爭的打擊而逐漸衰微。

今日看到的運河已被振興成爲舒適輕鬆的休閒去處：當年的拖曳道已鋪設爲一條令人愉快的步道，並且在小威尼斯 (Little Venice) 和設有手工藝品市場的肯頓水門 (Camden Lock) 之間提供了短程乘船遊河服務。遊客可以利用運河岸邊的浮架碼頭前往倫敦動物園。

倫敦動物園 🔞
London Zoo

Regent's Park NW1. □ 街道速查
圖 4 D2. 📞 0171-722 3333. ☉
Camden Town. □ 開放時間 每日
上午10:00至下午5:30. □ 需購票.
🔢 🍴 🅿 □ 夏季有影片放映.

這座動物園於1828年開放，曾經是倫敦前所未有最熱鬧的觀光勝地之一，也是一處主要的研究中心。然而電視上令人大開眼界的野生動物節目，以及將動物飼

動物園中的鳥園是史諾頓爵士
(Lord Snowdon) 於1964年設計

養在籠中的道德疑慮，使得曾在1950年代創下每年三百萬參觀人數的盛況不復可見。

坎伯蘭連棟屋 🔞
Camberland Terrace

NW1. □ 街道速查圖 4 E2. ☉
Great Portland St, Regent's Park.

納許在攝政公園四周所設計的連棟屋中，這是最長並且最花費心思的一座，而其細部設計要歸功於湯姆森 (James Thomason)。

挑高愛奧尼克式柱的莊嚴中央主體是以裝飾性三角形山牆爲頂。此屋於1828年完工，原本可以從納許爲攝政親王所規劃的宮殿看見它，可惜宮殿未曾建造。

1828年由納許設計的坎伯蘭連棟屋

漢普斯德 *Hampstead*

　　漢普斯德和倫敦一直很疏遠，位居高嶺上俯瞰倫敦以北。如今，它基本上是具有喬治王時期風格的村莊。隔開漢普斯德和高門 (Highgate) 的石楠樹林增加了漢普斯德的吸引力，更將它隔離於現代都市的喧囂之外。在迷人的村莊街道附近漫步，然後健行越過石楠樹林，這就是倫敦最出色的散步路徑之一。

本區名勝

●歷史性街道及建築
弗萊斯克步道
和威爾步道 **1**
教堂街 **5**
唐夏希爾街 **6**
健康谷 **13**

●博物館及藝廊
伯夫之屋 **2**
芬頓之屋 **4**
濟慈故居 **7**
肯伍德之屋 **10**

●公園及花園
漢普斯德石南園 **8**
國會山丘 **9**
小山園 **12**

●酒館及餐廳
傑克史卓堡 **3**
西班牙人旅舍 **11**

交通路線

Hampstead 地鐵站位於北線的 Edgware 支線上.國鐵亦停靠 Hampstead Heath 站.24號公車每日從 Victoria 站發車,經 Trafalgar Square 和 Tottenham Court Road 抵達 Hampstead Heath.

請同時參見

圖例

▢ 街區導覽圖
🅷 地鐵車站
🅷 國鐵車站

從荷利山 (Holly Hill) 望去的漢普斯德石楠園 (Hampstead Heath) 景色

街區導覽：漢普斯德

漢普斯德位於不便的丘陵頂上，坐擁北方一片廣闊的石楠樹叢，並一直保有它的鄉村氣氛。從喬治王時代起，這樣的環境和氣氛便吸引了藝術家和作家，並使它成爲倫敦最令人滿意的住宅區之一。它有維護完善的公寓，而在其狹窄街道上漫步是一種享受。

傑克史卓堡

這間酒館位在石楠園的邊緣上 **③**

★ 漢普斯德石楠園

此地是遠離市區的良好隱居場所，它寬廣的土地上有浴場、草坪和小湖 **⑧**

白石塘因其附近舊的白色里程碑而得名.它距離霍本 (Holborn) 有7公里 (見132-141頁).

樹林小屋 (Grove Lodge) 曾是小說「佛塞特家族」(Forsyte Saga) 之作者高爾茲華綏 (John Galsworthy, 1867-1933) 生前最後15年的住所。

海軍上將之屋 (Admiral's House) 大約建於1700年，是為一位船長所建。名稱源自屋外有關航海主題的圖案。其實從來沒有海軍將領住過這裡。

重要觀光點

★ 伯夫之屋

★ 漢普斯德石楠園

★ 芬頓之屋

★ 教堂街

圖例

― ― ― 建議路線

```
0 公尺          100
0 碼           100
```

★ 芬頓之屋

夏季遊客應該前來探訪這棟17世紀末宅邸及其精緻的圍牆花園。它很隱密地坐落在石楠園附近交錯的街道中 **④**

★ **伯夫之屋**
建於1702年，但自那時候起便已改變了許多。屋內有一座迷人的本地歷史博物館和一間可俯視小花園的咖啡廳 **2**

位置圖
見大倫敦地圖 10-11頁

威爾步道40號 (No.40 Well Walk) 是藝術家康斯塔伯 (John Constable) 以漢普斯德為主題作畫時的住所。

新區劇院 (The New End Theatre) 上演罕見但意味深長的作品。這棟建築過去曾是太平間。

弗萊斯克步道及威爾步道
一條充滿迷人專賣店的小巷變寬成為住宅村莊街道 **1**

漢普斯德地鐵站

大眾電影院 The Everyman Cinema) 自1933年以來便是一座藝術電影院

★ **教堂街**
高聳的街屋富於原設計的細節，在這條很有可能是倫敦最精美的喬治王時期風格的街上，可留意美觀的鑄鐵工藝 **5**

19世紀時的傑克史卓堡

弗萊斯克步道 及威爾步道 ❶
Flask Walk and Well Walk

NW3. □ 街道速查圖 1 B5. ⊖ Hampstead.

弗萊斯克步道是因弗萊斯克酒館 (Flask Pub) 而得名。18世紀時，從當時還是隔開的漢普斯德村莊運來具有療效的礦泉水在此裝瓶賣給遊客或運往倫敦。這種水富含鐵鹽礦物質，是來自威爾步道附近一座現已廢棄的水井。水井的對面有一間威爾士旅舍 (Wells Tavern)，它過去曾專門收容從事非法走私的人，因而使此地蒙上了壞名聲。

而後，威爾步道上住了一些名人，包括住在40號的藝術家康斯塔伯 (John Constable)、小說

威爾步道上的礦泉水井

家勞倫斯 (D. H. Lawrence) 和普利斯特利 (J. B. Priestley)。詩人濟慈 (John Keats) 也曾住在這裡。

伯夫之屋 ❷
Burgh House

New End Sq NW3. □ 街道速查圖 1 B4. 📞 0171-431 0144. ⊖ Hampstead. □ 開放時間 週三至週日中午至下午5:00;國定假日下午2:00至5:00. □ 休假日 耶誕週、耶穌受難日. 📷 🍴 🛍 □ 音樂演奏.

這棟屋子一度為漢普斯德鎮議會 (Hampstead Borough Council) 所擁有，後來出租給伯夫之屋信託公司 (Burgh House Trust)。1979年以來，信託公司將此屋經營為漢普斯德博物館 (Hampstead Museum)，展示本區的歷史並集中介紹一些本地顯赫的居民。館內有一間展覽室專門介紹康斯塔伯的生平。他畫了一系列以漢普斯德石楠園天空景象為主題的習作。這座博物館還有關於勞倫斯、濟慈，藝術家史賓塞 (Stanly Spencer) 以及其他曾經居住在此或在此地工作人士的展示區。此外一項以18、19世紀漢普斯德為溫泉鎮時的展覽也值得參觀。伯夫之

屋定期提供展覽場所給本地的當代藝術家。此屋建於1703年，但以一位19世紀時的居民伯夫牧師 (the Reverend Allatson Burgh) 為名。今日屋內裝設和往昔大為不同，而其中的雕欄階梯是最精華部分。另外值得一看的是重建於1920年的音樂室，但內部擺設的松木鑲板來自別處房舍。從咖啡廳陽台上可俯瞰漂亮花園。

伯夫之屋內的階梯

傑克史卓堡 ❸
Jack Straw 's Castle

12 North End Way NW3. □ 街道速查圖 1 A3. 📞 0171-435 8374. ⊖ Hampstead. □ 開放時間 營業執照規定時段(見308頁). ♿ 🍴

這間酒館是以1381年農民叛亂 (Peasant's Revolt, 見162頁) 首領泰勒 (Wat Tyler) 的一位中尉下屬來命名。一般相信傑克史卓曾在此紮營並計劃襲擊倫敦，但後來被國王的人馬逮捕並絞死。多年來，這裡確實有一間酒館，狄更斯 (Charles Dickens) 便是其顧客，但是今日這棟模倣城堡形式的建築不過始建於1962年。

芬頓之屋 4
Fenton House

20 Hampstead Grove NW3. □ 街道速查圖 1 A4. ☎ 0171-435 3471. ⊖ Hampstead. □ 開放時間週三至週五下午1:00至5:30,週六、週日及國定假日上午11:00至下午5:30。□ 休假日 11月至2月。∅ 需購票。∅ □ 每週三晚上8:00有夏日音樂演奏會。

　　這棟具有威廉和瑪麗時代風格的房子建於1693年,是漢普斯德最古老的公寓。夏季時有兩項對外開放的專題展覽:其一是班頓佛萊卻爾 (Benton-Fletcher) 的早期鍵盤樂器展,包括一架1612年製造的大鍵琴,據說曾由韓德爾 (Handel) 彈奏過;其二則是精美的瓷器展。這些樂器在屋內舉行演奏會時仍被拿來使用。

教堂街 *Church Row* 5

NW3. □ 街道速查圖 1 A5. ⊖ Hampstead.

　　這條街是倫敦最完整的喬治王時代風格街道之一。街上的原始設計細節多半被保存下來,以其鐵製構件尤為顯著。

　　街的西端是建於1745年的漢普斯德教區聖約翰教堂 (St John's),教堂內有座濟慈半身像,康斯塔伯之墓則位在教堂墓園內。

道恩夏希爾街 6
Downshire Hill

NW3. □ 街道速查圖 1 C5. ⊖ Hampstead.

　　這條美麗街道上大部分是攝政時代的房舍,因一群藝術家而聞名,包括史賓塞 (Stanley Spencer) 和格特勒 (Mark Gertler),他們於兩次大戰之間都在47號屋子聚會。這棟屋子也曾是前拉斐爾派 (Pre-Raphaelite) 藝術家羅塞提 (Dante Gabriel Rossetti) 和伯恩瓊斯 (Edward Burne-Jones) 等人的集會場所。

濟慈故居 7
Keats House

Keats Grove NW3. □ 街道速查圖 1 C5. ☎ 0171-435 2062. ⊖ Hampstead, Belsize Park. □ 開放時間 4月至10月週一至週五上午10:00至下午1:00,下午2:00至6:00;11月至3月週一至週五下午1:00至5:00,全年週六上午10:00至下午1:00,下午2:00至5:00以及週日和國定假日的下午2:00至5:00。□ 休假日 12月24日至26日,1月1日,耶穌受難日和五朔節。🄫.

裝有濟慈的頭髮的鎖盒

道恩夏希爾街上的聖約翰教堂

　　這幢屋子原是建於1816年的雙併式住宅,而1818年濟慈搬入較小的一棟。濟慈在此從事兩年的寫作,「夜鶯頌」(Ode to an Nightingale) 或許是他最著名的詩作,在花園中一棵梅子樹下寫成。第二年,布朗 (Brawne) 一家搬到隔壁較大的屋子,濟慈後來和他們的女兒芬妮 (Fanny) 訂婚。然而不到兩年時間濟慈便因肺病在羅馬去世,享年只有25歲。這棟屋子於1925年首度開放供大眾參觀。屋內展出濟慈的一封情書、訂婚戒指和芬妮的髮盒,也可以看到他的原始手稿和書籍。

芬頓之屋的17世紀正面

從漢普斯德石楠園眺望倫敦

漢普斯德石楠園 ❽
Hampstead Heath

NW3. □ 街道速查圖 1 C2. 📞
0181-348 9945. ❺ Belsize Park,
Hampstead. □ 開放時間 全天開
放, □ 週日有特別的步道. □ 夏
季有音樂會,詩歌閱讀,各類兒童
活動. □ 運動設施,浴場. □ 體育
活動訂位電話 📞 0181-458 4548.

週日下午是漫步穿越
這片3平方英哩 (8平方公
里) 樹林坡地的最佳時
刻,當地居民會步行到
此野餐,互相討論週日
時事。石楠園是由數片
土地構成,包含了各種
不同的景觀,如樹林、
草地、山丘、池塘和湖
泊,而且它隔開了漢普
斯德 (Hampstead) 和高門
(Highgate, 見242頁) 的丘
頂村莊。一些散置於各
處的建築物以及雕像使
漢普斯德並不顯得雜
亂。

由於四周區域日漸擁
擠,這片開放空間對倫
敦人益顯珍貴。在復活
節、春末和夏末的3個假
日週末,石楠園的南半
部則成爲受歡迎的遊樂
場 (見56-59頁)。

國會山丘 ❾
Parliament Hill

NW3. □ 街道速查圖 2 E4. 📞
0171-485 4491. ❺ Belsize Park,
Hampstead. & □ 夏季有音樂演
奏和兒童活動. □ 有體育設施.
📷

關於本區名稱由來有
一個未必可信的解釋:
蓋福克斯 (Guy Fawkes)
的共謀者於1605年11月5
日聚集在該山丘靜候事
先埋在議會廳的火藥爆
炸 (見22頁)。而較有可
能的解釋是,在後來查

肯伍德之屋 ❿
Kenwood House

Hampstead Lane NW3. □ 街道速
查圖 1 C1. 📞 0181-348 1286. ❺
Highgate, Archway. □ 開放時間 4
月至9月每日上午10:00至下午
6:00;10月至3月每日上午10:00至
下午4:00. □ 休假日 12月24日至
25日. & 🌀 🔒 □ 夏日有湖畔音
樂會,展覽、詩歌朗誦. 🍴 🛍 見
330-331頁。

這棟壯麗的亞當式公
寓內有不少古代名家畫
作,現今的建築是1764
年由羅伯特亞當爲大法
官曼斯菲爾伯爵 (The
Earl of Mansfield) 所改
建。他當年重新設計的
內部裝潢大多還存留
著,其中精華部分是圖
書室。屋內最吸引人的
收藏是一幅林布蘭
(Rembrandt) 自畫像,還
有范戴克 (Van Dyck)、
哈爾斯 (Hals)、雷諾茲
(Reynolds) 等人作品。

這間溫室
(The Orangery) 現
在偶爾當做音樂合
奏或獨奏的場地。

理一世與議會長達40年戰爭期間，這曾是議會派系安置火炮的地點。甚至今日，此地仍可飽覽全市最壯麗的風光，也是放風箏和玩模型船的好地方。

西班牙人旅舍 ⑪
Spaniards Inn

Spaniards Rd NW3. □ 街道速查圖 1 B1. 🄲 0181-455 3276. 🄴 Hampstead,Golders Green. □ 開放時間 週一至週六上午11:00至晚上11:00;週日中午至下午3:00,下午7:00至11:00. 🄳 見308-309頁.

具有歷史意義的西班牙人旅舍

據說18世紀時期惡名昭彰的攔路大盜特賓 (Dick Turpin) 常來光顧這間酒館。樓下已改建多次，但樓上的特本酒吧仍維持原樣。放在吧台上方的那一對槍傳聞奪自反天主教暴徒，他們在1780年的「哥登暴亂」(The Gordon Riots) 期間來到漢普斯德，打算燒掉大法官位於肯伍德的宅邸。

酒館主人不斷提供他們免費啤酒以拖延其行程，並在喝醉之後解下他們的武器。光顧這間酒館的名人有詩人雪萊 (Shelley)、濟慈 (Keats) 和拜倫 (Byron)、演員蓋瑞克 (David Garrick)、藝術家雷諾茲爵士 (Sir Joshua Reynolds)。

小山園 ⑫
The Hill

North End Way NW3. □ 街道速查圖 1 A2. 🄲 0181-455 5183. 🄴 Hampstead, Golders Green. □ 開放時間 每日上午9:00至黃昏.

這座迷人的花園是由愛德華時代 (Edwardian) 的肥皂製造商暨藝術贊助者李弗胡姆 (Lord Leverhulme) 所創建，現在他的屋舍已變成醫院。園內的特色是一條蔓棚走道，夏日花開時最為美麗悅目。

小山園內的蔓棚步道

健康谷 ⑬
Vale of Health

NW3. □ 街道速查圖 1 B4. 🄴 Hampstead.

此區在1770年將水排出以前是一片有害健康的沼澤地帶，「健康谷」可能是18世紀末人們因逃離倫敦的霍亂來到此地而獲名，或者是房地產開發的騙術。詩人雷韓特 (James Henry Leigh Hunt) 於1815年移居此地並常接待詩人柯瑞奇 (Coleridge)、拜倫、雪萊和濟慈，使它在文藝史上享有盛名。小說家勞倫斯 (D. H. Lawrence) 也曾住在這裡。

亞當在舊建築中加蓋了一層樓。

亞當布置這些較舊的房間。

曼斯菲爾領主 (Lord Mansfield) 自1754年到1793年都住在這兒，此間為他的化妝室。

前室是和圖書室同時設計的。

亞當所建的圖書室有值得一看的弧形彩繪天花板。

格林威治及布萊克希斯 *Greenwich and Blackheath*

　　在歷史上格林威治是倫敦東邊陸路及水路的入口標的,今日則以世界標準時間制定地點爲世人所熟知。格林威治在19世紀時,並未同鄰近地區一樣地工業化,因此今日仍然是一處擁有書店、骨董店及市場的高雅舒適的地方。布萊克希斯則位於其南方。

本區名勝

●歷史性街道及建築
皇后之屋 **2**
皇家海軍學院 **7**
舊皇家天文台 **9**
克隆姆希爾街 **12**

●博物館
國家海事博物館 **1**
扇子博物館 **13**

●教堂
聖阿腓基教堂 **3**
●公園及花園
格林威治公園 **10**
布萊克希斯 **11**
●步道
格林威治行人隧道 **6**
●酒館及餐廳
特拉法加旅舍 **8**
●船舶
吉普賽蛾4號 **4**
卡提沙克號 **5**

交通路線

來此地最好是在Charing Cross,Cannon Street和London Bridge這三個國鐵車站搭乘火車.從倫敦的中部並沒有直達公車來此地,但是有許多泰晤士河的渡輪可搭乘 (見60-65頁).

請同時參見

●街道速查圖 23,24
●住在倫敦 276-277頁
●吃在倫敦 292-294頁

圖例

■ 街區導覽圖
🚉 國鐵車站
P 停車場

從格林威治公園俯視皇后之屋及泰晤士河對岸的風景

街區導覽：格林威治

　　這個具歷史性意義的小鎮是倫敦東部入口的標的，而從水路探訪是最適當的 (見60-65頁)。它曾是亨利八世行宮的所在地，但是當年的舊皇宮已不復見，僅留下瓊斯爲詹姆斯一世之妻所精心建造的皇后之屋 (Queen's House)。格林威治小鎮上的博物館、書店、骨董店、市場、列恩 (Wren) 的建築以及優美的公園等都是一日遊最佳去處。

格林威治行人隧道
通往犬島 (Isle of Dogs)，是泰晤士河唯一的行人專用隧道 ❻

格林威治碼頭 (Greenwich Pier) 通往西敏區 (Westminster) 及泰晤士河水門 (Thames Barrier) 的渡輪登船地點。

吉普賽蛾4號
契卻斯特爵士 (Sir Francis Chichester) 曾經單人駕駛這艘小艇環繞世界 ❹

卡提沙克號
堂皇巨大的快船，過去曾經從事越洋貿易 ❺

夠達糕餅鰻魚店 (Goddard's Pie and Eel House) 是現存少見的一間倫敦傳統商店 (見307頁)。

格林威治市場在週末販售手工製品、骨董和書籍，週日時特別熱鬧。

聖阿腓基教堂
自1012年以來這裡便一直有座教堂 ❸

展翅雄鷹場 (Spread Eagle Yard) 過去曾是馬車停靠站。當年的售票亭現在是一間二手書店。

★ 皇家海軍學院
由列恩 (Wren) 設計的莊嚴堂皇結構分建於兩側,如此一來位於其後方的皇后之屋才能保留它的河景 ⓻

喬治二世像是1735年萊斯布雷克 (John Rysbrack) 的雕塑作品,他將喬治二世塑造為一位羅馬皇帝。

彩繪廳 (The Painted Hall) 內有桑希爾爵士 (Sir James Thornhill) 的18世紀壁畫。

★ 皇后之屋
這是瓊斯自義大利歸來後所設計的第一座帕拉底歐風格 (Palladian) 建築 ❷

重要觀光點

★皇家海軍學院

★皇后之屋

圖例

– – – 建議路線

0 公尺 100

0 碼 100

國家海事博物館
此館以眞實和模型船隻、繪圖和儀器來說明海軍的歷史,如圖示的這只18世紀羅盤 ❶

國家海事博物館 ❶
National Maritime Museum

Romney Rd SE10. □ 街道速查圖
23 C2. 📞 0181-858 4422. 🚇
Maze Hill. □ 開放時間 每日上午
10:00至下午5:00 (閉館前30分鐘
不准進館). □ 休館 12月24日26
日. □ 需購票. ♿ 可到大部分的
展覽室. □ 演講,展覽. 🔲🔖

　　這座規模宏大的博物
館彰顯此一島國的航海
傳承。展覽品包括早期
用木條和獸皮縫製的小
船 (原始的中空獨木
舟)、伊莉莎白一世時代
的大帆船模型,以及現
代的貨輪、客輪及軍
艦。另有專區介紹貿易
和帝國關係、庫克船長
(Captain Cook) 和其他人
的探險遠征,以及拿破
崙戰役 (Napoleonic
Wars)。

　　展覽重點之一是納爾
遜 (Lord Nelson) 於1805
年10月特拉法加戰役
(Trafalgar Battle) 中彈時
所穿的制服。另一項奇
觀是地下室的皇家遊
船,以1732年為腓德烈
克王子為 (Prince Frederick)
所建造的遊船最引人矚
目,綴有精緻的鍍金美
人魚、花綵和船尾的威
爾斯王子羽飾。博物館
於19世紀建造以作為水
手子弟學校,館內全是
精雕細琢的船隻模
型。

國家海事博物館內的腓德烈克王子號遊船

聖阿腓基教堂的祭壇及提就所設計的雕欄

皇后之屋 ❷
Queen's House

Romney Rd SE10. □ 街道速查圖
23 C2. 📞 0181-858 4422. 🚇
Maze Hill, Greenwich. □ 開放時
間 4月至9月週一至週六上午9:30
至下午6:00,週日中午至下午
6:00;10月至3月週一至
週六上午10:00至下午
5:00,週日中午至下午5:00
(關門前30分鐘不准進入).
□ 需購票. 🔲🔖🍴🔲🔖
□ 演講, 音樂演奏,展覽.

　　此屋是瓊斯 (Inigo
Jones) 自義大利歸國後
所設計,並於1637年完
工。其原意是作為詹姆
斯一世之妻丹麥安妮公
主 (Anne of Denmark) 的
住所,但在建造中她便
去世,於是最後成了查
理一世 (Charles I) 皇后
瑪麗亞 (Heurietta Maria)
的宅邸。瑪麗亞很喜愛
此屋,並稱它是她的快

樂之屋。

　　屋舍最近被重建整
修,以色彩明亮的牆面
掛飾和布料將它裝飾為
17世紀末的原有模樣。
屋內大廳是完美的正立
方體,另一項特色則是
螺旋狀的「鬱金香階梯」
(因扶手欄杆的設計而得
名),它蜿蜒直上而沒有
一根中央樑柱支撐。

阿腓基教堂 ❸
St Alfege Church

Greenwich Church St SE10. □ 街
道速查圖 23 B2. 📞 0181-853
0687. 🚇 Greenwich. □ 開放時間
每日中午12:30至下午4:00. ⛪ 週
日上午9:30. 🔲♿🔖 □ 音樂演
奏,展覽.

　　這座教堂擁有巨柱和
冠以寶瓶的山牆,是豪
克斯穆爾 (Nicholas
Hawksmoor) 與眾不同的

力作之一,於1714年在早期教堂的舊址上完工。1012年丹麥入侵者在此殺死了當時的坎特伯里大主教 (Archbishop of Canterbury) 聖阿腓基 (St Alfege),於是建立紀念其殉教的教堂。

教堂內一些木雕是吉朋斯 (Grinling Gibbons) 所作。而祭壇的鑄鐵和座席旁的扶手雕欄是提如 (Jean Tijou) 的原作。16世紀作曲家及管風琴演奏家塔利斯 (Thomas Tallis) 也被埋在此處,有扇窗子是紀念他的。

吉普賽蛾4號 ④
Gipsy Moth IV

King William Walk SE10. □ 街道速查圖 23 B2. [0181-858 3445. ⊖ Greenwich, Maze Hill. ⚓ □ 開放時間依人員配置標準而有所不同,請先以電話洽詢. □ 休假日 11月至3月. 需購票. 🄾 &

吉普賽蛾4號

契卻斯特爵士 (Sir Francis Chichester) 曾經單人駕駛這艘小艇環繞世界。從1966到67年的航程長達30,000英哩。而他必須忍受在這艘長16公尺小艇上的狹小生活空間。伊莉莎白二世女王曾經上船以寶劍授予他騎士爵位。

格林威治行人隧道兩端有圓頂的出入口

卡提沙克號 ⑤
Cutty Sark

King William Walk SE10. □ 街道速查圖 23 B2. [0181-858 3445. ⚓ Greenwich, Maze Hill. ⚓ Greenwich Pier. 🄵 0181-853 3589. □ 開放時間 4月至9月週一至週六上午10:00至下午6:00,週日中午至下午6:00;10月至3月週一至週六上午10:00至下午5:00,週日及國定假日中午至下午5:00(關門前30分鐘不准進入). □ 休假日 12月24日至26日. 🄾 & □ 需購票. 🄵 🄵 □ 有影片欣賞,錄影帶欣賞.

這艘倖存下來的船舶是一艘曾於19世紀橫越大西洋和太平洋的快船。它於1869年下水啓用載運茶貨。1871年它以107天的成績贏得從中國到倫敦的一年一度快船大賽。結束1938年最後一次的海上航行後,於1957年在此開放展示。船上展覽品則說明了航行歷史和太平洋的貿易,並有驚人的船頭雕像收藏。

格林威治行人隧道 ⑥
Greenwich Foot Tunnel

位於Greenwich Pier SE10. 及 Isle of Dogs E14. 之間. □ 街道速查圖 23 B1. ⚞ Maze Hill, Greenwich. □ Docklands Lighe Railway: Island Gardens ⚓ Greenwich Pier. □ 開放時間 24

小時開放. □ 昇降梯開放時間 每日上午5:00至下午9:00. 🄾 & 昇降梯開放時才可進入.

這條長370公尺的隧道於1902年開放使用。今日則值得穿越它到河對岸參觀列恩設計的皇家海軍學院 (Royal Naval College) 和瓊斯所建的皇后之屋。

隧道內的高度約2.5公尺。其北端位在犬島 (Isle of Dogs) 的南方突角上,鄰近船塢區 (Docklands) 輕型鐵路總站,有火車通往加那利碼頭 (Canary Wharf)、倫敦東區和西堤區。

卡提沙克號內一座19世紀末期的船頭婦人像

皇家海軍學院 **7**
Royal Naval College

Greenwich SE10. □ 街道速查圖
23 C2. 0181-858 2154.
Greenwich, Maze Hill. □ 開放時
間 週五至週三下午2:00至4:45.

這些宏大的建築是由
列恩 (Christopher Wren)
所設計，位在15世紀時
亨利八世、瑪麗一世和
伊莉莎白一世曾住過的
皇宮舊址上。今日學院
裡的小教堂和大廳是唯
一對外開放的部分。西
立面的建築則是由范伯
魯 (Vanbrugh) 完成。

由列恩設計的小教堂
於1779年毀於火災。目
前洛可可風格 (Rococo)
的內部裝潢是由斯圖亞
特 (James Stuart) 設計，
營造極佳的明亮度且在
天花板和牆上還有優美
的石膏裝飾品。彩繪廳
(The Painted Hall) 內的
華麗裝潢，是桑希爾
(James Thornhill) 在18世
紀的最初25年間完成。
在西邊牆上一幅畫的底
部，畫有桑希爾本人。

皇家海軍學院大廳內桑希爾的壁畫「威廉王」

特拉法加旅舍 **8**
Trafalgar Tavern

Park Row SE10. □ 街道速查圖
23 C1. 0181-858 2437.見308-
309頁.

這間迷人的鑲板啤酒
屋建於1837年，很快地
便和其他格林威治河畔
的酒館一樣供應「白色
小鯡魚餐」。當年有慶祝
場合的時候，政府要員
或法界人士一類的顯赫
人士會來此享受美味。
而今若碰到產季，在啤
酒屋的菜單上還是可點
到白色小鯡魚。這間啤
酒屋是狄更斯 (Charles
Dickens) 另外一個常來
的地方，他和他最有名
的小說的插圖者之一的
雕刻家格利克尚克
(George Cruickshank) 常
在此處喝酒。到了1915
年，這間啤酒屋改為老
商船海員協會，於1965
年改建為原樣。

舊皇家天文台 **9**
Old Royal Observatory

Greenwich Park SE10. □ 街道速
查圖 23 C3. 0181-858 4422.
Maze Hill, Greenwich. □ 開放時
間 4月至9月週一至週六上午
10:00至下午6:00,週日中午至下
午6:00;10月至3月週一至週六上
午10:00至下午5:00,週日下午2:00
至5:00. □ 需購票.

將地球分為東、西二
半球的子午線 (即零度經
線) 通過這裡。1884年，
格林威治標準時間，成
為大部分國家協定遵行
的時間度量基準。由列
恩 (Wren) 設計的弗蘭史
迪之屋 (Flamsteed
House) 是最早的建築，
至今依然矗立。屋頂上
有兩個小塔，其中一個
小塔上方有個「報時
球」，從1833年以來，每
日下午1點，球會掉落下
來，以前泰晤士河上船
隻的水手們和計時器製
造者 (航海用鐘) 可據此
設定他們的鐘錶。

弗蘭史迪 (Flamsteed)
是查理二世 (Charles II)
任命的第一位皇室天文
學家。弗蘭史迪之屋自
1675到1948年期間是官

從泰晤士河望去的特拉法加旅舍

方天文台。今日皇室天文學家是以劍橋 (Cambridge) 為據點,而這座舊皇家天文台則成為一處展示天文儀器、計時器和時鐘的空間。

舊皇家天文台內一具罕見的24小時刻度時鐘

格林威治公園 ⑩
Greenwich Park

SE10. □ 街道速查圖 23 C3. ☎ 0181-858 2608. ⚞ Greenwich, Blackheath, Maze Hill. □ 開放時間 每日上午6:00至黃昏開放行人入內. □ 兒童觀賞的表演,音樂,體育活動. □ Rangers House:Chesterfield Walk, Greenwich Park SE10. □ 街道速查圖 23 C4. ☎ 0181-853 0035. □ 開放時間 耶穌受難日至9月30日每日上午10:00至下午1:00;10月1日到復活節前的週四每日上午10:00至下午1:00,下午2:00至4:00. □ 休假日 12月24至日25日. ♿ 只能到一樓.

原本是皇宮的所在地,現在還是為皇室所擁有。公園於1433年被圍繞起來,其紅色磚牆建於詹姆斯一世統治時期。後來

到17世紀,曾設計凡爾賽宮花園的法國皇室園藝設計師勒諾特 (André Le Nôtre) 應邀到格林威治設計此座花園。在園內的小丘上可以更清楚地飽覽河上風光。位在公園東南邊上的是1688年建的御林看守者之屋 (Rangrs House)。

格林威治公園內的「御林看所者之屋」

布萊克希斯 ⑪
Blackheath

SE3. □ 街道速查圖 24 D5. ⚞ Blackheath.

這片寬闊的林地是以前大批人馬從倫敦東部進入時的集結地,這裡也是詹姆斯一世 (James I) 將高爾夫球從家鄉蘇格蘭引進給英格蘭人的地方。

今日這片樹林及環繞四週的喬治王時代風格 (Georgian) 房舍和坡地都值得一訪。在布萊克希斯南方,有一處寧靜谷 (Tranquil Vale),是出售書籍和骨董的商店。

克隆姆希爾街 ⑫
Croom's Hill

SE10. □ 街道速查圖 23 C3. ⚞ Greenwich.

這條是倫敦被保存得最好的17世紀到19世紀初期的街道之一。最古老的建築位在南端,包括1695年建造的領主宅邸 (Manor House),68號以及年代最久的66號屋舍。

扇子博物館 ⑬
Fan Museum

12 Croom's Hill SE10. □ 街道速查圖 23 B3. ☎ 0181-858 7879. ⚞ Greenwich. □ 開放時間 週二至週六上午11:00至下午4:30;週日中午至下午4:30. □ 須購票,但殘障者和領年金者可免費. 🅿 ♿ 🎁 🍴 □ 演講,扇子製作研習會.

這座倫敦最與眾不同的博物館,同時也是世界上唯一同類型的展覽館,於1989年開放參觀。這座博物館的成立及其引人的內涵要歸功於亞歷山大女士 (Helene Alexander) 的狂熱執著。她個人收集自17世紀至今的扇子,約共二千把扇子,由他人所捐贈的館藏也在繼續增加中這裡展示品定期更換。

在戴奧利卡特 (D'Oyly Carte) 舞台劇中使用的扇子

倫敦近郊

　　許多鄉間大宅原是倫敦權貴人士建造作爲住所之用，因維多利亞時代向市郊展開建設而隱沒，有些已改爲博物館。大部分地點離倫敦中心不到一小時的行程。

　　瑞奇蒙公園 (Richmond Park) 和溫布頓公園 (Wimbledon Common) 給人鄉村的感覺，而到加那利碼頭 (Canary Wharf) 一遊則是另一種奇遇。

本區名勝

●歷史性街道與建築
蘇頓之屋 ⑪
查爾頓之屋 ⑱
艾爾勝宮 ⑲
漢姆之屋 ㉘
奧爾良之屋 ㉙
漢普敦宮 ㉗
大理石丘之屋 ㉚
賽恩宮 ㉜
奧斯特列公園之屋 ㉞
匹茲漢爾莊園博物館 ㉟
綠灘步道 ㊳
齊斯克之屋 ㊴
富蘭宮 ㊶
●教堂
羅塞海斯聖母教堂 ⑬
貝特西聖母教堂 ㉓

萊姆豪斯的聖安教堂 ⑭
●博物館及藝廊
勞德板球場博物館 ❶
撒奇藝術館 ❷
佛洛依德紀念館 ❸
聖約翰門教堂 ❼
工藝委員會藝廊 ❽
傑弗瑞博物館 ❿
格林童年博物館 ⑫
威廉莫里斯美術館 ⑯
霍尼曼博物館 ⑳
道利奇美術館 ㉑
溫布頓草地網球博物館 ㉔
溫布頓風車博物館 ㉕
音樂博物館 ㉝
裘橋蒸汽博物館 ㊱
霍加斯之屋 ㊵

倫敦玩具模型博物館 ㊸
●公園及花園
貝特西公園 ㉒
瑞奇蒙公園 ㉖
裘園 (見244-245頁) ㊲
●現代建築
加那利碼頭 ⑮
卻爾希港口 ㊷
●歷史性地區、墓地
高門 ❹
克勒肯威爾 ❻
伊斯林頓 ❾
瑞奇蒙 ㉛
高門墓園 ❺
●現代工程技術
泰晤士河閘門 ⑰

區域內所有的旅遊點為M25號高速公路環繞 (見10-11頁)

0公里　　　　　5
0公尺　　　　　3

圖例

▢ 主要觀光區域
= 高速公路

市中心外的旅遊點

倫敦北部高門墓園中的維多利亞時代墓穴

倫敦北郊

勞德板球場博物館 ❶
Lord's Cricket Ground

NW8. □ 街道速查圖 3 A3. [
0171-289 1611. ⊖ St John's
Wood. □ 開放時間 在夏季比賽
日子上午10:00至下午5:00,冬季
只開放給觀光團。□ 休館 12月25
日。□ 需購票。⊙ & ☑ 每日下
午2:00(球賽期間非持門票者必須
隨導覽團參觀)。□ 見336-337頁.

英國主要夏季運動的
大本營內有一座與其相
稱的怪異博物館,展出
品包括一隻在比賽中被
板球打死的麻雀標本。
博物館說明了球賽的歷
史,而繪畫及著名球員
的紀念品使它成爲板球
愛好者的朝聖之地。
板球運動先驅勞德
(Thomas Lord) 於
1814年將他的球場
移到這裡。1890年
所建的觀衆席是維
多利亞晚期風格,
擁有描繪出「老爸
時代」(Old Father
Time) 的風信旗。
勞德球場甚至在
無比賽進行時也
有觀光團前來。

勞德板球場博物館
收藏的骨灰

撒奇藝術館 ❷
Saatchi Collection

98a. Boundary Rd NW 8. [
0171-624 8299. ⊖ St John's
Wood, Swiss Cottage. □ 開放時
間 週四至週日中午至下午6:00
□ 需購票(週四除外). ◫ □ 演講.

撒奇 (Charles Saatchi)
是廣告公司總裁,其前
妻在一間改建倉庫中設
立這座當代藝術館 (館外
沒有標幟,小心錯過)。
他擁有大約6百件名家作
品,如安迪沃霍爾和史
帖拉 (Frank Stella) 等
人,並經常更換內容。

佛洛依德著名的臥榻

佛洛依德紀念館 ❸
Freud Museum

20 Maresfield Gdns NW3. [
0171-435 2002. ⊖ Finchley Rd.
□ 開放時間 週三至週日中午至
下午5:00. □ 需購票. ⊙ & ☑
□ 演講,錄影帶播放,夜間課程.

1938年精神分析創始
者佛洛依德 (Sigmund
Freud) 爲了逃離納
粹德國 (Nazi) 迫
害,從維也納來到
漢普斯德的這棟房
子居住。1939年佛
洛依德去世後,他
的女兒安娜 (兒童心
理分析學之先驅) 將
屋內保持原樣。
1986年,即安娜
去世後4年,房
屋開放爲佛洛依
德博物館。館中
最有名的就是病人們
躺下接受精神分析的臥
榻。一部1930年代的家
居影片顯示了他和愛犬
相處的愉快時光以及德
軍攻擊其公寓的片段。
館內的書店有大批的佛
洛依德著作。

高門 ❹
Highgate

N6. ⊖ Highgate.

此地至少在中古時代
初期便有聚落存在,當
時以倫敦爲起點的Great
North Road在此設立一
處重要的驛馬車站,並
有閘門控制進出。如同

漢普斯德越過石楠園的
(見228-231頁) 一樣,它
很快就以其清新空氣而
成爲上流社會人士建造
鄉村別墅的地方。在高
門希爾街 (Highgate Hill)
上有尊黑貓塑像,其所
在位置據說是一位沮喪
的惠丁頓先生 (Richard
Whittington) 及其寵物的
歇息之處。當他正要離
開倫敦時聽到教堂鐘聲
召喚他回去,後來擔任
過三任倫敦市長 (見39
頁)。

高門墓園 ❺
Highgate Cemetery

Swain's Lane N6. [0181-340-
1834. ⊖ Archway. □ 東墓園開
放時間 4月至10月每日上午10:00
至下午5:00;11月至3月每日上午
10:00至下午4:00. □ 西墓園開放
時間 ☑ 只有4月至10月週一至週
五正午,下午2:00,下午4:00和週
六,週日上午11:00至下午4:00.11
月至3月週六,週日上午11:00至下
午3:00. □ 不開放參觀時段 12月
25日至26日.葬禮舉行時刻. □ 需
購票.

這座墓園的西半部於
1839年開放。裡面的墳
墓碑石樣式充分反映出
維多利亞盛世的風格品
味。

在墓園東區有馬克思
(Karl Marx) 之墓,小說
家艾略特 (George Eliot)
也埋葬在這裡。

高門墓園內的George Wombwell
紀念碑

今日的聖約翰門教堂只有門房是完整的

克勒肯威爾 6
Clerkenwell

EC1. □ 街道速查圖 6 D4. [地鐵]
Farringdon.見332頁。

撒得勒威爾斯 (Sadler's Wells) 劇院的海報

這裡一度為上流社會喜愛的郊區,但在1665年的大瘟疫流行後趨於沒落 (見22頁)。後來,法國預格諾教派 (the French Huguenot) 難民遷入,並設立珠寶和銀器工廠,不久這裡就成了鐘錶製造中心。在維多利亞時代克勒肯威爾有幾處倫敦最惡劣的貧民區,狄更斯 (Dickens) 在小說「孤雛淚」(Oliver Twist) 中曾加以描述。近年來,由於從19世紀末期到1930年代有義大利移民遷入,本區成為有名的「小義大利」。在 Rosebery Avenue 街上有間撒得勒威爾斯劇院

(Sadler's Wells Theatre)。1683年撒得勒 (Thomas Sadler) 在此處的一口井邊蓋了音樂館。劇院於1927年由百里士 (Lilian Baylis) 重建,她也是老維多利亞劇院 (Old Vic) 的贊助者 (見186頁)。

聖約翰門教堂 7
St John's Gate

St John's Square EC1. □ 街道速查圖 6 F4. [電話] 0171-253 6644. [地鐵] Farringdon.□ 博物館開放時間:週一至週五上午10:00至下午5:00,週六上午10:00至下午4:00. □ 不開放時段 12月25日,復活節,國定假日. □ 需購票. [相機] [導覽] 每週二,週五,週六上午11:00和下午2:30.

這座都鐸王朝時代門房及部分的12世紀教堂建築是聖約翰騎士修道院 (Priory of the Knights of St John) 的所有遺跡,它在此地已興盛了四百年。修道院建築曾有多種用途,包括辦公室和咖啡館。介紹該修會歷史的博物館每日開放,但是若要參觀其他部分則需參加導覽團。

工藝委員會藝廊 8
Crafts Council Gallery

44a Pentonville Rd N1. □ 街道速查圖 6 D2. [電話] 0171-278 7700. [地鐵] Angel. □ 開放時間 週二至週六上午11:00至下午6:00.週日下午

2:00至6:00. [設施圖示] 專題演講.

這個委員會是為提昇全英國對工藝之創作和欣賞能力的國家級組織,它收集了英國當代的工藝美術品,其中有部分在此展覽。在館內有一間參考圖書室和一間販賣相關書籍及現代工藝品的書店。

伊斯林頓 9
Islington

N1. □ 街道速查圖 6 E1. [地鐵] Angel, Highbury, 及Islington.

伊斯林頓曾經是上流社會人士常聚集的溫泉鎮,但在18世紀末期富人開始搬出後,本區的光景便一落千丈。目前有許多年輕的專業人士來到伊斯林頓購買或整修房子,使它回復往日的高尚時髦。此地較古老的遺跡是坎農培里塔 (Canonbury Tower),它是一棟改建為公寓的中古時期領主宅邸殘跡,如今則設有「塔爾劇院」(Tower Theatre)。靠近安琪兒 (Angel) 地鐵站有兩個市場 (見322頁):禮拜堂路 (Chapel Road) 市場賣生鮮食品和廉價衣物,肯頓道 (Camden Passage) 則是高級骨董市場。

工藝委員會藝廊

倫敦東郊

傑弗瑞博物館內的維多利亞風格房間

傑弗瑞博物館 ⑩
Geffrye Museum

Kingsland Rd E2. 0171-739 9893. Liverpool St, Old St. 開放時間 週二至週六上午10:00至下午5:00,週日下午2:00至5:00 (以及週一國定假日下午2:00至5:00). 休館 12月24日至26日,1月1日,耶穌受難日. 展覽,演講及其他節目.

　　這座小型博物館設在一排救濟院中,該救濟院於1715年建在傑弗瑞爵士 (Sir Robert Geffrye) 所遺贈的土地上。傑弗瑞是17世紀時的一位倫敦市長,他藉著貿易而致富,包括販賣奴隸。當初為製鐵工人及其遺孀所建造的救濟院在一些特定時期有不同典型的室內擺設,可從中一窺他們的家庭生活和室內設計演進歷史。具歷史意義的室內擺飾從有華麗鑲板的伊莉莎白時代開始,歷經新藝術 (Art Nouveau) 和1950年代等各式裝潢風格。每個房間都包含了在某時期從全英國收集到的美麗家具典範。博物館外則有迷人的花園。

蘇頓之屋 ⑪
Sutton House

2-4 Homerton High St, E9. 0181-986 2264.Bethpal Green, 出了車站再搭公車253號. 開放時間 2月至11月每週三.週日上午11:30至下午5:00. 休假日 12月.1月.耶穌受難日.(復活節前的星期五). 需購票. 音樂演奏,演說,影片放映.

　　這棟正在整修的房子是倫敦少數能大致保持原貌的都鐸王朝時代 (Tudor) 商人住宅之一。它於1535年為了亨利八世的朝臣撒得勒 (Ralph Sadleir) 所建。18世紀時房子正面被改建,但令人驚奇的是都鐸時代的原始砌磚、大壁爐和亞麻布折疊鑲板被完整地保存下來。

格林童年博物館
Bethal Green Museum of Childhood ⑫

Cambridge Heath Rd E2. 0181-983 5200 Bethnal Green. 開放時間 週一至週四和週六上午10:00至下午5:50;週日下午2:30至下午5:50. 休館日 12月24日至12月26日,1月1日,五月一日. 講習,兒童活動.

　　儘管它計畫擴充以呈現兒童社會史的多項展覽,但將維多利亞與愛伯特博物館 (Victoria and Albert Museum, 見198-

1760年製作的泰得迷你屋

201頁) 的這座分館稱為玩具博物館會更名符其實。館內排列展示的各式洋娃娃,華麗的迷你屋、遊戲、火車模型、劇院模型、木偶和一些遊樂設施等都有詳細的解說及迷人的佈置。博物館建築原位在維多利亞與愛伯特物館的館址上。1872年因該館擴建而被拆遷至此重建。玩具收藏始於本世紀初期,而1974年成為專門的玩具博物館。

羅塞海斯聖母教堂 ⑬
St Mary, Rotherhithe

St Marychurch St SE16. 0171-

羅塞海斯聖母教堂

231-2465. Rotherhithe. 開放時間 每日上午7:00至下午6:00 每週日上午9:30至下午6:00. 有限制. 音樂演奏,展覽.

　　這座教堂建於1715年,和航海有所關聯,是為瓊斯 (Christopher Jones) 所建的紀念建築,他是「五月花號」(Mayflower) 的船長,曾搭載美國開國元勳航行到北美洲。教堂的桶形拱頂彷彿是翻轉過來的船體。

威廉莫里斯的掛毯 (1885)

萊姆豪斯的聖安教堂 ⑭
St Anne's, Limehouse

Commercial Rd E14. 📞 0171-987
502. 🚇 Docklands Light
Railway:西渡口. ☐開放時間 週
日下午3:00至4:30.其他時段由位
於5, Newell St E14. 的牧師公館
決定. 🔔 禮拜時間 週日上午
10:30. 📷 🎵 ☐ 音樂演奏,演講.

這是豪克斯穆爾
(Nicholas Hawksmoor)
所設計的東區教堂之
一,於1724年完工。高
40公尺的塔樓隨即成為
使用東區船塢之船隻的
地標 (教堂上的掛鐘仍
是倫敦最高的教堂鐘)。
教堂於1850年因大火而
嚴重受損,之後由建築
師哈得維克 (Philip
Hardwick) 將其內部整修
成維多利亞時代風格。
它在二次大戰時遭到轟
炸,至今仍需要進一步
的整修。

加那利碼頭 ⑮
Canary Wharf

E14.Docklands Light Railway
Canary Wharf. ♿ 🍴 🎵 🎁 ☐
諮詢中心,音樂演奏,展覽.見30-31
頁.

倫敦最具規模的商業
開發於1991年啓用,當
時第一批承租者搬進由
美國建築師培里 (Cesar
Pelli) 設計的50層加拿大
大樓 (Canada Tower)。
它高達250公尺,凌立於
倫敦東區的天際,並且
是全歐洲最高的辦公大
樓。在完工之後,整個
加那利碼頭區將有21座
辦公大樓以及商店和遊
樂設施。

威廉莫里斯美術館 ⑯
William Morris Gallery

Forest Rd E17. 🚇 Walthamstow
Central. 📞 0181-527 3782. ☐ 開
放時間 週二至週六上午10:00至
下午1:00,下午2:00至下午5:00;每
月第一個週日的上午10:00至
1:00,下午2:00至5:00. 📷 🎁 ☐
演講.

威廉莫里斯 (William
Morris) 是維多利亞時代
最具影響力的設計師,
他生於1834年,少年時
代曾居住在這棟壯麗堂
皇的18世紀房子中。它
目前是一座美術館,對
於集藝術家、設計家、
作家、工藝家及社會學
先驅於一身的莫里
斯有詳盡呈現,並
展出藝術與工藝
運動其他成員的
作品精選典範。

泰晤士河閘門 ⑰
Thames Barrier

Unity Way SE18. 📞
0181-854 1373. 🚃

Charlton. ☐ 開放時間 週一至週
五上午10:30至下午5:00;週六.週
日上午10:00至下午5:30. ☐ 休館
12月25日至1月1日. ☐ 需購票.
📷 ♿ 🎁 🎁 ☐ 有多種媒體影片
放映,展覽.

泰晤士河閘門

1236年泰晤士河水位
高漲,1663年和1928年
倫敦又因河水氾濫成
災。1953年漲潮的大浪
造成倫敦下游河口的嚴
重損壞。1965年時,大
倫敦議會 (Greater
London Council, 見183
頁) 找到解決之道,並於
九年後動工興建總長520
公尺的河上閘門,這10
個水門平常位於河床上
方,最高可向上旋
轉1.6公尺。水門
於1984年開放
參觀,每年也
很少昇起一、
二次以上。最
好的參觀方式
是乘船遊覽。

加那利碼頭上的
加拿大大樓

倫敦南郊

查爾頓之屋內一座詹姆斯一世時期的壁爐

查爾頓之屋 ⑱
Charlton House

Charlton Rd SE7. 【 0181-856 3951. ⊠ Charlton. □ 開放時間 每日上午9:00至下午9:00. □ 國定假日不開放 ⓞ ✐ ▣

這棟房子於1612年完工，是爲詹姆斯一世 (James I) 之長子亨利王子 (Prince Henry) 的老師牛頓 (Adam Newton) 所

道爾維奇美術館藏的林布蘭畫作「蓋恩的亞各二世」

建造。在此可以飽覽泰晤士河風光，而它也是倫敦地區保存最完好的詹姆斯一世時期宅邸，目前則供社區中心使用。屋內存留許多原始的天花板、壁爐及精雕的主要樓梯，皆有令人驚奇的大量裝飾。庭園中的避暑別墅可能是瓊斯 (Inigo Jones) 所設計，而一棵桑椹是詹姆斯一世於1608年所植。

艾爾勝宮 ⑲
Eltham Palace

Court Yard SE9. 【 0181-294 2548. ⊠Eltham, 然後步行15分鐘. □ 開放時間 週四,週日上午10:00 至下午4:00. ⓞ ⓖ ▣

14世紀時國王們依照傳統在此地渡過聖誕節。都鐸王朝各君主將此宮當做獵鹿基地，但

是它在查理一世與議會的戰爭 (Civil War,內戰, 1642-1660) 中淪爲廢墟。1934年，出生紡織商人世家的科爾陶德 (Stephen Courtauld) 整修了大廳，這也是除了護城河上橋樑以外的僅存部分。護城河附近是渥爾西大主教的15世紀宅邸。

霍尼曼博物館 ⑳
Horniman Museum

100 London Rd SE23. 【 0181-699 1872. ⊠ Forest Hill. □ 公園開放時間 每日上午8:00至黃昏. □ 博物館開放時間 週一至週六上午10:30至下午5:30;週日下午2:00至5:30. □ 休館日12月24日至26日. ⓖ ✐ ⓐ ⑪ ▣ ▣ □ 音樂演奏,演說,其他節目.

茶葉商人霍尼曼 (Frederick Horniman) 於1901年請人建造這座博物館以放置他在旅行中搜集到的骨董珍奇。從正面賦予靈感的鑲嵌畫到屋內的海象標本，它給人一種維多利亞時代風格的感覺。此外還有一項你可以預期到的茶葉製造設備展覽。

道利奇美術館 ㉑
Dulwich Picture Gallery

College Rd SE21. 【 0181-693 8000. ⊠ West Dulwich, North Dulwich. □ 開放時間 週二至週

霍尼曼博物館中的19世紀末期爪哇的演員面具

五上午10:00至下午5:00;週六上
午11:00至下午5:00;週日下午2:00
至5:00 (最後入館時間:下午4:45)
□ 國定假日休館。□ 需購票 (週
五除外). ⛔ 🚻 🚻 □ 週日和週六下
午3:00. 🔊 □ 音樂演奏,其他節
目.

　　英格蘭歷史最悠久的
公立美術館是由索恩爵
士 (Sir John Soane) 設
計,於1817年開放參觀
(見136-137頁)。其極富
想像力的天窗設計使它
成為隨後興建之大部分
美術館的仿效對象。這
座美術館受託展覽附近
道利奇學院 (Dulwich
College) 的收藏品。館
內並有索恩所設計的
Desenfans及 Bourgeouis
陵墓,他們是美術館收
藏的創始人。

貝特西公園內的和平寶塔

貝特西公園 ㉒
Battersea Park

Albert Bridge Rd SW11. □ 街道
速查圖 19 C5. 📞 0181-871 7530.
🚇在 Sloane Square 下車再搭137
號公車. 🚆 Battersea Park. □ 開
放時間 每日的黎明到黃昏. 📷
🚻 □ Horticultural Therapy
Garden. 📞 0171-720 2212. ▣ □
其他節目見266-267頁.

　　這是第二座為舒解都
市緊張氣氛而建的公園
(第一座是東區的維多利
亞公園),於1858年開放
後立即受到歡迎,後來
又成為風行的腳踏車騎
行場地。佛教界花費了
11個月來完成這座高35
公尺 (100呎) 的紀念塔。

溫布頓草地網球博物館中收藏的1888年的網球拍和網子

貝特西聖母教堂 ㉓
St Mary's, Battersea

Battersea Church Rd SW11. 📞
0171-228 9648. 🚇Sloane Square
下車,再搭乘公車19號或219號.
□ 開放時間 每週二及週三中午
至下午3:00.其他時段可到32,
Vicarage Crescent 的牧師館即去
借鎖匙. 🚻 □ 教堂服務時間 週
日上午11:00. 📷 □ 音樂演奏.

　　最晚在10世紀這裡便
有座教堂。目前的磚造
建築始於1775年,但是
紀念都鐸王朝君主的彩
色玻璃是來自以前的教
堂。1782年詩人暨藝術
家布雷克 (William
Blake) 在此結婚。泰納
(J.M.W. Turner) 也畫下
一些他從教堂塔樓俯瞰
泰晤士河的令人讚嘆美
景。

溫布頓草地網球博物館
*Wimbledon Lawn Tennis
Museum* ㉔

Church Rd SW19. 📞 0181-946
6131. 🚇 Southfields. □ 開放時
間 週二至週六上午11:00至下午
5:00;週日下午2:00至5:00. □ 需
購票. 🚻 ▣ 🚻 □ 展覽.

　　這座位在國際網球錦
標賽場地的博物館追溯
了網球運動的發展史。
1860年代網球發明時僅
為鄉村住宅舉行派對時
的一種娛樂,今日則成
為到處可見的職業運動

比賽。館內除了有一些
較為陌生的19世紀網球
設備,還有影片放映介
紹過去偉大的球員。

溫布頓風車博物館 ㉕
*Wimbledon Windmill
Museum*

Windmill Rd SW19. 📞 0181-947
2825. 🚇 Wimbledon 下車後再步
行30分鐘. □ 開放時間復活節至
10月31日是每週六和週日下午
2:00至5:00. □休館 11月1日到復
活節.(團體除外,需經安排) □ 需
購票. 📷 🚻

　　溫布頓公園的磨坊建
於1817年,其底部建築
於1893年改建為平房。
童子軍的創始人巴頓
波威爾爵
士 (Lord
Baden-
Powell)
曾住在
這裡。

貝特西聖母教堂

倫敦西郊

漢姆之屋

瑞奇蒙公園 26
Richmond Park

Kingston Vale SW15. 0181-948 3209. ⊖ ≷ Richmond下車,再搭65或71號公車。□開放時間 每日上午7:30至黃昏.

瑞奇蒙公園內的鹿群

1637年時查理一世 (Charles I) 還是威爾斯王子 (Prince of Wales),他築了長8哩 (13公里) 的牆將皇家公園四周圍起成為獵場。今日園內所飼養的鹿隻已適應和到此漫步的遊客共處。

春末園內最精彩的便是伊莎貝拉花木栽培展 (Isabella Plantation)。

位在瑞奇蒙大門 (Richmond Gate) 附近的是亨利八世土丘 (Henry VIII Mound),他曾在此等待其皇后被處死的信號。1729年為喬治二世所建造的帕拉底歐式白色小屋則成為皇家芭蕾舞學校 (Royal Ballet School) 所在地。

漢普敦宮 27
Hampton Court

見250-253頁。

漢姆之屋 28
Ham House

Ham St, Richmond. 0181-940 1950. ⊖ ≷ Richmond下車,再搭65號或371號公車。□ 開放時間 週一至週三下午1:00至6:00,週六、週日中午12:00至下午5:00.

位在泰晤士河畔的這棟華麗房子建於1610年,但在成為查理二世所親信之蘇格蘭國務大臣 (Secretary of State for Scotland) 勞得戴爾公爵 (Duke of Lauderdale) 的宅邸後,於17世紀末才達到輝煌時期。公爵夫人戴沙女伯爵 (Countess of Dysart) 繼承了父親的

房子。從1672年開始,公爵和夫人便將房屋和庭園現代化,後來並被公認為英國最精美的房舍之一。它現已被恢復其17世紀時的樣式。

歐爾利安斯之屋 29
Orleans House

Orleans Rd, Twickenham. 0181-892 0221. ⊖ ≷ 在 Richmond下車,再搭 33,90,290,R68或R70公車。□ 開放時間 4月至9月週二至週六下午1:30至5:30;週日及國定假日2:00至5:30. 10月至3月週二至週六下午1:30至4:30;週日和假日的下午2:00約4:30. □ 休假日 12月24日至26日;耶穌受難日 (復活節前的星期五). & 限制 🎵 □ 音樂演奏,演講.

這棟18世紀房子的僅存遺跡是八角堂,以被放逐的歐爾利安斯公爵 (Duke of Orleans),即腓力普 (Louis Philippe) 來命名。他於1830年即位為法王,而1800年到1817年間曾住在這裡。

大理石丘之屋 30
Marble Hill House

Richmond Rd,Twickenham. 0181-892 5115 ⊖ ≷ 在 Richmond 下車,搭33. 90. 290. R68或R70公車。□ 開放時間 4月至9月每日上午10:00至下午1:00,下午2:00至6:00; 10月至3月每日上午10:00至下午1:00,下午2:00至4:30. □ 休假日 12月24日至25日. 🚫 & 限制 🅿 🍴 🎵 □ 夏季週末有音樂會,煙火施放.見331頁.

這棟房子是1729年為喬治二世的情婦所建,房舍及其庭園則自1903年起對外開放。

它目前已大致恢復喬治亞時期的外觀,但並未完全裝潢完畢。屋內有霍加斯的畫作和威爾遜 (Richard Wilson) 於1762年所繪的風景畫。

大理石丘之屋

瑞奇蒙 ③①
Richmond

W15. 🔵 🚋 Richmond.

這個迷人村莊的名稱原自1500年亨利七世 (Henry VII) 在此所建的一座皇宮。在河的附近及瑞奇蒙山丘 (Richmond Hill) 旁遺留下許多18世

瑞奇蒙的小巷

紀早期房舍，以1724年的「宮女街屋」(Maids of Honour Row) 尤爲著稱。從丘頂俯瞰河景向來是風景畫家的題材。

塞恩之屋 ③②
Syon House

London Rd, Brentford. 📞 0181-560 0881. 🔵 Gunnersbury下車，再乘237或267公車。□ 開放時間 4至9月的週三至週日及國定假日上午11:00至下午5:00,需事先安排; 10月至12月中的週日上午11:00至下午5:00 □ 休假日 12月中至翌年3月。□ 公園開放時間 每日上午10:00至黃昏。□ 需購票。🚫 ♿ □ 只能到花園。🎫 📷
🔊 🖥 📱

諾森伯蘭 (Northumberland) 的公爵和伯爵住在此地已有4百年之久，它也是倫敦地區唯一保有世襲產權的大型

宅邸。附屬建築內容納了一座收藏有120輛歷史性汽車的博物館、一座蝴蝶館、藝術中心、園藝中心、國家信託會禮品店和兩家餐廳。房子本身由亞當 (Robert Adam) 設計的華麗室內裝潢是參觀重點。

音樂博物館 ③③
Musical Museum

368 High St. Brentford. 📞 0181-560 8108. 🔵在 Gunnersbury或 South Ealing下車，再搭65. 237或267公車。□ 開放時間 4月至6月及9月至10月的週六和週日下午2:00至5:00;7月和8月的週三和週五下午2:00至4:00,週六和週日下午2:00至5:00。□ 休館日 11月至翌年3月。□ 需購票。🚫 ♿ 🎫 📷 📱

館內的收藏主要是各種大型樂器，包括了自動和手彈鋼琴、風琴，在電影中看到的小型鋼琴，還有一架被認爲是歐洲僅存的自彈式「富麗姿」(Wurlizer) 風琴。

奧斯特列公園之屋的一間會客室

奧特列公園之屋 ③④
Osterley Park House

Isleworth. 📞 0181-560 3918. 🔵 Osterley. □ 開放時間 週三至週日下午1:00至5:00。□ 休館日 11月1日至翌年3月31日,復活節前的週五(耶穌受難日)。🖥 📱

此屋是亞當 (Robert Adam) 的傑作之一，而且只要目睹其列柱門廊以及圖書室的彩色天花板便不難明瞭其原因。花園和聖堂的設計則出自張伯斯之手 (William Chambers,見117頁)。

塞恩之屋內由亞當 (Robert Adam) 設計裝潢的紅色系會客室

漢普敦宮 ㉗

1514年，亨利八世時代擁有大權的約克郡大主教渥爾西 (Wolsey) 開始興建此座漢普敦宮 (Hampton Court)。1525年渥爾西為保留王室恩寵而將

皇后會客室內的天花板裝飾物

它獻給國王。漢普敦宮被皇室接收後曾經兩度擴充和改建。第一次是由亨利八世親自主持，而後是在1690年代，由威廉和瑪麗 (William and Mary) 聘請列恩 (Christopher Wren) 擔任建築師。

列恩設計的古典式王室寓所和其它地方的都鐸式角塔、山牆及煙囪之間形成明顯對比。列恩也為他們創造了浩大、井然有序的巴洛克式 (Baroque) 庭園景觀。

★ 迷宮 The Maze
這是花園內留下的都鐸王朝時代特色之一，你可能會迷失其中。

皇家網球場

主要入口

泰晤士河

小船停靠的碼頭

★ 大葡萄樹
葡萄樹於1768年開始種植，而到了19世紀，黑葡萄產量達910公斤 (2000磅)。

池塘花園 The Pond Garden
這座低凹的水花園是亨利八世精心設計的一部分。

★ 蒙太拿畫廊 Mantegna Gallery
陳列9幅蒙太拿 (Andrea Montegna) 描繪「凱撒大帝之凱旋」(The Triumph of Julius Caesar, 1490s) 的油畫。

遊客須知

East Molsey, Surrey. 📞 0181-781 9500. 🚌 111. 216. 267. 411. 440. 🚃 Hampton Court. ⛴ Hampton Court Pier. ☐ 開放時間 4月至10月週二至週日上午9:30至下午6:00,週一上午10:15至下午6:00;11月至3月週二至週日上午9:30至下午4:30,週一上午10:15至下午4:30. ☐ 休假日 12月24日至26日. ☐ 需購票. ♿️✏️📷🍴🎁 見274頁。

大道

一幅當代版畫顯示出喬治二世 (George II, 1714-1727) 統治時期的東正面及大道的景象。

人工湖

這條和泰晤士河平行的人工湖從噴泉花園穿越主花園 (Home Park)。

噴泉花園

裡面有幾株修剪過的紫杉,是在威廉和瑪麗統治時期種植的。

東正面

皇后會客室 (Queen's Drawing Room) 的窗子是列恩所設計,可俯瞰噴泉花園 (Fountain Garden) 的中央林蔭大道。

重要特色

★ 大葡萄樹

★ 蒙太拿畫廊

★ 迷宮

皇宮之旅

大廳屋頂上的雕刻

由於漢普敦宮是一座歷史性皇宮，宮內可見從亨利八世至今之各代國王皇后留下的歷史痕跡。

宮廷外觀是協調的都鐸式和英國巴洛克式 (English Baroque) 的混合式建築。

皇宮內部可以看到亨利八世所建造的大廳 (Great Hall)，以及都鐸王朝宮廷的王室寓所，包括列恩所設計位於噴泉中庭上方的房間。

皇后會客室
威廉三世 (William III) 向他的宮務大臣買了這張紅色床。

皇后會客室 (Queen's Presence Chamber)

皇后守衛室 (Queen's Guard Chamber)

★ 皇宮教堂 Chapel Royal
這座都鐸時代小教堂是由列恩重新設計裝潢，除了雕刻鍍金的拱頂天花板以外。

鬼廊

★ 大廳
都鐸時代大廳裡的彩色鑲嵌玻璃窗上有亨利八世及象徵他六位妻子的紋章

重要特色
★ 大廳
★ 噴泉中庭
★ 鐘庭
★ 皇宮教堂

★ 鐘庭 Clock Court
安寶琳門道 (Anne Boleyn's Gate) 位在通往鐘庭的入口。1540年為亨利八世 (Henry VIII) 創作的天文鐘也置於此。

皇后館
Queen's Gallery

由諾斯特 (John Nost) 設計的大理石壁爐裝飾著皇后館，此處在以前常有娛樂節目表演。

列恩設計的東立面

都鐸時代風格的煙囪

華麗裝飾的煙囪中有些是原始的，有些則經過細心修復，點綴著都鐸王朝時代的宮殿屋頂。

渥爾西大主教

渥爾西 (Thomas Wolsey, 約1475-1530年) 身兼樞機主教、約克郡大主教和朝廷大臣，是英格蘭僅次於國王的最具權勢者。然而他在無法說服教宗讓亨利八世和首任妻子亞拉岡的凱薩琳王妃 (Catherine of Aragon) 離婚後失寵，並死於送往接受叛國審判途中。

★ 噴泉中庭

在噴泉中庭的迴廊上方可以看到王室寓所的窗子。

國王階梯

通往王室寓所，階梯旁有維利歐 (Antonio Verrio) 所作的壁畫。

重要記事

1514 開始建造皇宮		1734 肯特 (William Kent) 裝飾皇后階梯	1838 民眾第一次被允許進入皇宮	1986 王室寓所一部分毀於火災
1532 亨利八世始建大廳	1647 查理一世被克倫威爾 (Cromwell) 拘禁			

1500	1600	1700	1800	1900

1529 渥爾西將皇宮獻給亨利八世	1689 威廉和瑪麗搬進漢普敦宮	1770大門房降低了兩層樓高度	1992 被毀的寓所修復後重新開放

霍爾班 (Hans Holbein) 所繪的亨利八世

1716-1718 皇后寓所完工

匹茲漢爾莊園博物館 ⑤
Pitshanger Manor Museum

Mattock Lane W5. 📞 0181-567 1227. 🚇 Ealing Broadway. □ 開放時間 週二至週六上午10:00至下午5:00. □ 休館 國定假日. 📷 👍 🎧 □ 展覽,音樂演奏,演講.

這棟屋子是由英格蘭銀行 (Bank of England, 見147頁) 的建築師索恩爵士 (Sir John Soane) 所重新設計。有些設計手法明顯地和他在林肯法學院廣場 (Lincoln's Inn Fields, 136-137頁) 精心建造的城市住宅有異曲同工之處，尤其是圖書室。

索恩保留了兩個主要的正式房間：會客室和餐室。這兩間是1768年由小喬治丹斯 (George Dance the Younger) 所設計，索恩在成名前曾和他共事過。另一間餐室被適當地擴建為音樂演奏和詩歌朗誦場所。

屋內也有一項小型的馬丁陶器 (Martinware) 展，這是1877年到1915年間在附近南霍爾 (Southall) 地區製作的精飾彩釉陶器，於維多利亞時代末期曾流行一時。莊園的花園

目前是宜人公園，與附近購物中心形成對比。

裘橋蒸汽博物館 ⑥
Kew Bridge Steam Museum

Green Dragon Lane, Brentford. 📞 0181-568 4757. 🚇 Kew Bridge, Gunnersbury 下車,再搭237或267號公車. □ 開放時間 每日上午10:30至下午5:00. □ 休館日 耶誕節和耶穌受難日的前一週. □ 需購票. 📷 👍 🎧 🚻 👶

這座19世紀抽水站位在裘橋北端附近，現在已開放為一座蒸汽機博物館。

館內主要展覽品是5具巨大的柯尼希式 (Cornish) 轉軸引擎，它們過去被用來抽取此地的河水再輸送到倫敦各地。最早的蒸汽機始自1820年，用以抽取礦場的水。

裘園 ⑦
Kew Gardens

見256-257頁.

匹茲漢爾莊園博物館內收藏的馬丁陶鳥

綠灘步道 ⑧
Strand on the Green

W4. 🚇在 Gunnersbury 下車,再搭公車237或267.

綠灘步道上的「城中船」酒館

這條迷人的泰晤士河畔步道經過了一些優美的18世紀房舍，以及一排排曾為漁夫居住過的樸素小屋。此處的三間酒館中以城中船 (City Barge, 見308-309頁)，的歷史最悠久，它的名字起源自倫敦市長之平底船曾停靠在外側的泰晤士河上。

齊斯克之屋 ⑨
Chiswick House

Burlington Lane W4. 📞 0181-99 0508. 🚇 Chiswick. □ 開放時間 月至9月每日上午10:00至下午6:00,10月至翌年3月週三至週日每日上午10:00至下午4:00. □ 休假日 某些日子的下午1:00至2:00. □ 需購票. 🚫 🎧 👶

於1729年按照第三任伯靈頓伯爵 (Earl of Burlington) 的設計所完工，乃是帕拉底歐風格 (Palladian) 別墅的教材範例。貝靈頓很推崇帕

齊斯克之屋

立底歐及其門生瓊斯，
屋外豎有他們的雕像。
宅邸建在一間八角屋周
圍，而且到處可見古羅
馬和帕拉底歐風格的手
法，例如一些正立方體
形狀的房間。

齊斯克是伯靈頓伯爵
的鄉村居所，而宅邸原
是一幢較大較古老但後
被拆毀之宅院的附屬建
築物。它是為娛樂和休
閒用途所設計，但是伯
靈頓的敵人赫維 (Lord
Hervey) 下令將原屋拆
除。有些天花板繪畫是
肯特 (William Kent) 的作
品，他也規劃了花園。

宅邸從1892年起曾是
一間私人精神病患收容
所，直到1928年開始長
期整修。

花園目前已成為一座
公園，仍和當年肯特設
計的樣子大同小異。

霍加斯故居 40
Hogarth's House

Hogarth Lane, W4. [0181-994
757. ⊖ Turnham Green. □ 關閉
整修中直1997年春.

畫家霍加斯 (William
Hogarth) 自1749年到
1764年去世為止都住在
此處，他稱它為「泰晤
士河畔的一間鄉村小
屋」。從市區的列斯特廣

場 (Leicester Square, 見
103頁) 搬到這裡後，他
畫下了窗外的田園風
光。今日來往於此地和
希斯羅機場的Great
West Road沿線交
通繁忙，車輛
轟隆作響，在
尖峰時段更是
紊亂不堪。在
如此惡劣環境
下，又經過多年
的遺忘及後來的二次大
戰轟炸，此屋仍完好保
存下來，並改建成一座
小型博物館和藝廊，其
收藏大部分是霍加斯因
而成名、以探討道德為
主題的漫畫風格雕版畫
複製品，例如藏於索恩
博物館的「浪子歷程」
(The Rake's Progress, 見
136-137頁)。

WILLIAM
HOGARTH
Painter & Engraver
1697-1764
LIVED AND WORKED
HERE FOR 15 YEARS
COUNTY OF MIDDLESEX

霍加斯故居外面的紀念牌

富蘭宮 41
Fulham Palace

Bishops Avenue SW6. [0171-
736 3233. ⊖ Putney Bridge. □
開放時間 3月至10月週三至週日,
週一和假日的下午2:00至4:00;11
月至翌年3月週四至週日下午
1:00至4:00.□ 休假日 12月25日
至26日. □公園白天開放.□需購
票. & ✔ 🚻 🏠

富蘭宮從8世紀到1973
年一直是歷任倫敦主教
的住所。宮殿位在普尼
橋 (Putney Bridge) 西邊
和北邊的主教公園
(Bishop's Park) 內，橋下
也是一年一度「牛津劍
橋划船賽」的起點 (見
56頁)。

倫敦玩具模型博物館
的1940年代發條腳踏車

卻爾希港口區
Chelsea Harbour

SW10. ⊖ Fulham Broadway &
□ 展覽 🚻 🏠

這個開發區包括了現
代公寓、商店、辦公大
樓、餐廳、一間旅館以
及一條步道。位居本區
中央的是貝弗戴大樓
(Belvedere)，在樓頂的
桿子上有一個會隨著潮
汐而起伏的金色球。

倫敦玩具模型博物館 43
London Toy and Model
Museum

21-23 Craven Hill W2. □ 街道速
查圖 10 E2. [0171-402 5212
⊖Paddington. □開放時間 週一
至週六上午7:00至下午5:30,週日
及國定假日上午11:00至下午
5:30. (最後進館時間:下午4:30
). □ 需購票. 🅿 & 🚻 🏠 有
年度展覽.

派丁頓 (Paddington)
車站附近的這棟房子裡
擠滿了自18世紀至今數
不清的各式玩具模型和
娃娃。模型火車、汽
車、泰迪熊的野餐都各
有展示間；還有各式迷
你屋，最大的一座長2.4
公尺並且有16個房間。
花園中有旋轉木馬以及
兩條模型鐵道，其中之
一可供人乘坐。館內亦
提供許多兒童活動。

富蘭宮的都鐸式入口

裘園 ③

　　這幾座位在裘 (Kew) 的皇家植物園是世界上最完整的公園。它們的名聲最早是由英國博物學家和植物搜集家班克士爵士 (Sir Joseph Banks) 於18世紀末所奠定。1841年王室將這些花園捐贈給國家，目前約有四萬種植物在園內展示。裘園也是園藝學和植物學的學術研究中心。

奧古斯塔王妃
Princess Augusta
喬治三世的母親，於1759年在此建立了第一座約9英畝大的花園。

皇后小屋

★ **溫室**
建於1899年，將纖弱的木科植物依發源地排列。

★ **寶塔**
英國對東方的迷戀啟發了張伯斯 (William Chambers) 設計這座寶塔，建於1762年。

重點精華

●春園
盛開的櫻花 ①
番紅花毯 ②

●夏園
石園 ③
玫瑰園 ④

●秋園
秋天植物 ⑤

●冬園
高山植物園 ⑥
金縷梅園 ⑦

獅子門入口

旗桿

瑪麗安諾斯美術館
Marianne North Gallery
她是維多利亞時代的花卉畫家，將作品捐贈給裘園，並於1882年出資興建這座美術館。

★ 棕櫚屋 *Palm House*
840年代由伯頓 (Decimus Burton) 設計。最近修復的這件維多利亞時代工程傑作在冬天提供了避寒溫室。

遊客須知

Royal Botanic Gardens, Richmond, Kew. 0181-940 1171. Kew Gdns. 有65, 391自Richmond 發車. Kew Bridge, Kew Gdns. 開放時間 白天. 休假日 12 月25日,1月1日. 需購票.

★ 裘宮 *Kew Palace*
因其獨特山牆而又名荷蘭屋 (Dutch House)。這棟房子建於1631年，喬治三世 (George III) 將它當作皇宮使用。從4月到10月開放參觀。

泰晤士河

布蘭特福門 (Brentford Gate) 入口

納許溫室 (Nash Conservatory)

班克士爵士建築 (不對外開放)

④

①

③

⑥

正門入口

橘園

別墅花園

貝隆那寺 (Temple of Bellona)

鐘樓

維多利亞門 (Victoria Gate)入口

坎伯蘭門 (Cumberland Gate) 入口

重要觀光點

★ 裘宮
★ 溫室
★ 寶塔
★ 棕櫚屋

水棲植物園
Aquatic Garden
7月到9月間園中的水蓮蔚為奇景。

威爾斯王妃溫室
Princess of Wales Conservatory
裡面有種植仙人掌的十個小圍場。

徒步行程設計

對徒步旅行者而言，倫敦是一個絕佳的城市。雖然它比歐洲其他的首都更向郊區擴展，但許多主要的旅遊點都聚集中的 (見12-13頁)。倫敦的市中心區到處有公園和花園 (見48-51頁)，而旅遊局和本地的歷史學會等單位也規劃了數條步行旅遊的路線。包括了沿著運河和泰晤士河畔的走道，以及一條慶典走道 (Silver Jubilee Walk)。1977年為慶祝女王登基25週年而計劃的這條路線，從西邊的藍貝斯橋 (Lambeth Bridge) 到東邊的塔橋 (Tower Bridge)，長達12英哩 (19公里)；倫敦旅遊局 (見345頁) 有

攝政公園內男孩與海豚的雕像

這條路線的地圖。而其沿途的人行道上每隔一段距離便有銀色標示牌標明位置。本書「分區導覽」部分所描述的十六個區域，於「街區導覽圖」上都標示有一小段的步行路線，帶你到該區最有趣的觀光點。以下十頁所提到的五條徒步行程，將引導你到書中別處未詳述的倫敦各區。

有些公司也提供了導覽徒步行程 (見下欄)。它們大都規劃有主題，例如「尋找鬼魂」或「莎士比亞的倫敦」等。詳情請參閱324頁所列的雜誌。

洽詢電話：□ 倫敦最早的步道 ℂ 0171-624 3978.□ 市區步行路線 ℂ 0171-7006931.

徒步逛逛

五條徒步路線
這個地圖指出五條步行路線的位置和倫敦主要觀光地區的相關位置。

位於裘的綠灘步道

梅菲爾區的柏克萊廣場

伊斯林頓之旅 (Islington, 264-265頁)

攝政運河之旅 (Regent's Canal,262-263頁)

梅菲爾之旅 (Mayfair, 260-261頁)

卻爾希及貝特西之旅 (Chelsea and Battersea, 266-267頁)

瑞奇蒙及裘之旅 (Richmond and Kew, 268-269頁)

0 公里 4
0 英哩 2

圖例
···· 徒步路線

攝政運河上的船屋，這裡有小威尼斯之稱

梅菲爾2小時之旅

這條路線通過了梅菲爾 (Mayfair) 和騎士橋 (Knightsbridge) 的中心,即倫敦最高雅的喬治王時代風格住宅區。行程中還可以逛逛令人神清氣爽的海德公園。

謝波德市場上的L'Artiste Muscle咖啡屋 ⑦

綠園到巴克利廣場
Green Park to Berkeley Square

在綠園 (Green Park) 地鐵站①下車,從有皮卡地里北區 (Piccadilly North Side) 標示的出口上去。此時綠園在你對面,請向左轉。你現在經過得文郡之屋 (Devonshire House) ②,這棟1920年代辦公大樓取代了原先肯特 (William Kent) 所建的18

巴克利廣場上的女神像 ③

世紀宅邸。左轉巴克利街走到巴克利廣場 ③。南邊是由亞當 (Robert Adam) 設計的蘭斯道恩之屋 (Lansdowne House) ④。西側的45號 ⑤曾有印度總督住過。

梅菲爾 *Mayfair*

往廣場的南邊走去,轉入Charles St,注意40和41號的燈架 ⑥。然後左轉到Queen St,穿越Curzon St並經由庫爾松區之屋 (Curzonfield House) 巷道進入謝波德市場 ⑦ (見97頁)。向右直走便可見到泰迪爾斯餐館 (Tiddy Dols Eating House) ⑧,右轉進入Hertford St時會經過在Curzon St街角處的庫爾松電影院 ⑨。在此處你幾乎是面對著克魯之屋 (Crewe House) ⑩。左轉Curzon St,然後右轉進入Chesterfield St,到了Charles St再右轉就來到紅獅廣場 (Red Lion Yard) ⑪,這裡有間酒館,對面則是倫敦西區的少數護牆板建築之一。向右轉進入Hay's Mews,到路口再左轉進入Chesterfield Hill。穿越Hill Street及South Street,再偏左直走到一條小巷,它可通往鬧中取靜的蒙特街花園 (Mount Street Gardens) ⑫。

<div style="border:1px solid">

徒步者錦囊

起點:Green Park
路程:3英哩 (5公里)
交通路線:Green Park, Marble Arch, Hyde Park Corner和Knightsbridge地鐵車站均在路線上.公車有9. 14. 19. 22. 25和38至Green Park.
休憩點:沿途有無數的酒館、咖啡館和餐廳。在蛇形湖畔的Dell Cafe從上午8點至下午8點營業.

</div>

南奧德利街 (South Audley Street) 上的建築

巴克利廣場上的房舍 ③

```
0 公尺                    500
0 碼                      500
```

葛羅斯凡納廣場上的紀念物 ⑭

向後走則是一座教堂Church of the Immaculate Conception ⑬。穿越花園,左轉進入Mount Street,再右轉進入South Audley Street,在Grosvenor

Square ⑭ 左轉進入Upper Grosvenor St，同時經過左邊的美國大使館。右轉Park Lane，沿路會經過一些房舍遺跡 ⑮，林立在以前倫敦最高級的住宅街道上。

海德公園 Hyde Park

由Park Lane上的6號出口進入行人地下道 ⑯，順著往Park Lane West Side的指標走，由5號出口上來便是演說家角落 (Speakers' Corner, 見207頁) ⑰。以南偏西南方向穿越海德公園，來到

蛇形湖 (Serpentine) 旁的船屋 ⑱，此乃1730年凱薩琳皇后所闢建的人工湖。你可以租一艘船，或是左轉走到戴爾咖啡館 (Dell Café) ⑲。從該處越過石橋 ⑳ 以及騎士們練習馬術的腐敗道 (Rotten Row) ㉑。在愛丁堡門 (Edinburgh Gate) ㉒ 處走出公園，這裡有地下道通到包華特之屋 (Bowater House)。

演說家
角落 ⑰

場 (Lowndes Square) 右轉，由廣場的另一邊出去，再左轉到Motcomb Street。在你左側就是潘太尼肯大樓 (Pantechnicon)，旁邊有條小巷通往霍金商場 (Halkin Arcade) ㉕。

貝爾格維亞
Belgravia

從霍金商場出來向左轉進入Kinnerton Street，這裡號稱有全倫敦最小的馬頭 (Nag's Head) 酒館 ㉖。向北走到底在左邊是北金諾頓廣場 (Kinnerton Place North)，在對面一右轉就出現了威爾頓廣場 (Wilton Place) 和相對的聖保羅教堂 (St Paul's Church, 1843)。在此右轉並沿著Wilton Crescent繞到左邊，再左轉進入Wilton Row，這裡有另一間禁衛軍團 (Grenadier) 迷你酒館 ㉗，它曾是禁衛軍營的軍官餐廳，而據說威靈頓公爵 (Duke of Wellington) 常來此光顧。從Old Barracks Yard右轉到Grosvenor Crescent Mews，然後左轉Grosvenor Crescent，由此可通往海德公園角 (Hyde Park Corner) 地鐵站。

蛇形湖 ⑱

騎士橋 *Knightsbridge*

走到騎士橋時可以看到倫敦最大的兩家百貨公司：哈維尼可爾斯百貨(Harvey Nichols) ㉓ 和哈洛德百貨 (Harrod's, 見207頁) ㉔。穿越騎士橋路，沿著Sloane Street直走，然後左轉Harriet Street。在隆迪斯廣

圖例

——	徒步路線
✿	觀景點
Ⓔ	地鐵車站

禁衛軍團酒館 ㉗

攝政運河沿岸2小時之旅

　　建築大師納許 (John Nash) 最初計劃開鑿運河穿越攝政公園，但是最後攝政運河卻環繞公園北邊而過，並於1820年開放。這條步行路線從小威尼斯 (Little Venice) 出發，終點是肯頓水門市場 (Camden Lock Market)。欲知詳情，請見216-223頁。

攝政運河上的船屋 ③

從小威尼斯到栗松樹林
From Little Venice to Lisson Grove

你現在位在華維克林蔭道 (Warwick Avenue) 地鐵站 ①，從左邊的出口出去，一直走到Blomfield Road上運河橋旁的紅綠燈。向右轉，在42號標有「攝政蘿絲女士」 (Lady Rose of Regent) 之房子的對面有道鐵門 ②，穿過鐵門向下走到運河邊。停有窄船的小灣便是小威尼斯 (Little Venice) ③。走到階

華維克林蔭道附近的
華維克城堡

梯的底處向左轉，然後在藍色鐵橋 ④ 下面往回走。現在沿著Blomfield Road朝攝政公園方向前進，穿越Edgware Road並直走到亞伯丁廣場 (Aberdeen Place)。當馬路在一間克羅克爾 (Crockers) 酒館處 ⑤ 左轉時，沿著往Canal Way 的路標，看到一些現代公寓建築時便向右轉，可以從公車站旁的斜坡走下河邊來到攝政公園河畔 ⑥。

圖例
— 徒步路線
❀ 觀景點
Ⓔ 地鐵車站
🚃 國鐵車站

停靠在小威尼斯的船屋 ③

徒步者錦囊
起點:Warwick Avenue地鐵站
路程:3英哩 (5公里)
交通路線:Warwick Avenue 和 Camden Town 兩個地鐵站分別位於這條路程的兩端.公車有16、16A、和98至Warwick Avenue；另有24、29、31至Camden Town.
休憩點:Crockers, Queens和位在Fitzroy Road及Chalcot Road交叉口的The Princess of Wales是三家不錯的酒館.在Edgware Rd和Aberdeen place交接處有間鄉村咖啡屋Café La Ville. Camden Town有許多餐廳咖啡屋及三明治店.

地圖標示: WELLINGTON, GROVE END RD, Lord's Cricket Ground, HAMILTON TERRACE, MAIDA VALE, ST JOHN'S WOOD ROAD, LISSON GROVE, LANARK ROAD, RANDOLPH AVENUE, CLIFTON RD, CLIFTON GDNS, EDGWARE RD, ORCHARDSON STREET, FRAMPTON STREET, Warwick Avenue ①, BLOMFIELD ROAD, MAIDA AVENUE ②④③ ⑤

0 公尺 500
0 碼 500

攝政公園 *Regent's Park*

不久你會看到四幢宅邸 ⑦。一座標示「柯布魯克戴」 (Coalbrookdale) ⑧ 的巨柱橋樑連接Avenue Road和公園，走過下一座橋時，倫敦動物園 (London Zoo) ⑨ 就在你的右側，然後左轉上到斜坡。走幾階後右轉到岔路口，再左轉穿過Prince

有河畔花園的宅邸 ⑦

肯頓水門的室內市場 ⑲

山可到公園出口。

往肯頓前進
Towards Camden

幾乎就在公園門口對面的是一間維多利亞時代皇后 (Queens) 酒館 ⑬。繼續沿著Regent's Park Road ⑭ 往下走約135公尺，左轉往上到Fitzroy Road，右側的41號和39號之間是建於1882年的普林摩斯山工作室(Primrose Hill Studios) ⑮ 入口，繼續沿著Fitzroy Road走會經過23號 ⑯ 它曾是詩人葉慈 (W. B. Yeats) 的住所。由此右轉進入Chalcot Road，在路口左轉到Princess Road，經過一所維多利亞時代的寄宿學校 ⑰。右轉並越過格魯斯特林蔭道 (Gloucester Avenue) 下階梯接到運河。在鐵路橋下方左轉並經過一處名爲海盜城堡 (Pirate Castle) 的水上運動中心 ⑱。走過一道彎橋並經由右側拱門進入肯頓水門市場 (Camden Lock Market, 見322頁) ⑲。在瀏覽風光之後，你可搭乘水上巴士 ⑳ 回到小威尼斯，或者右轉進入Chalk Farm Road，再往前走到肯頓鎮 (Camden Town)地鐵站。

普林羅斯山上的普林羅斯寓所 ⑩

Albert Rd。在經由左側的門 ⑩ 進入普林羅斯山前先右轉，眺望一下攝政公園。

普林羅斯山
Primrose Hill

在這裡可以看到動物園內由史諾頓 (Snowdon) 所設計的大型鳥園 ⑪。在普林羅斯山公園內，沿左邊通往山頂的小徑直走，然後從右邊岔路上到山頂，有一面供眺望參考的相關位置圖 ⑫ 幫助你辨認各大地標。你現在面對攝政公園，從左邊的路下

肯頓水門處運河上的行人陸橋 ⑲

伊斯林頓2小時之旅

這條路線從具有文學淵源之坎農培里 (Canonbury) 的安靜街道開始，然後順著一條17世紀人工河的沿岸前行，途經一間運河畔酒館，最後到達倫敦最密集的骨董店區。

坎農培里樹林的屋舍

坎農培里廣場
Canonbury Square

出了海培里和伊斯林頓車站 (Highbury and Islington Station) ① 後向右轉，往東南方的Canonbury Road走。不久就可看到建於1800年的坎農培里廣場 ②。1928年，小說家沃爾 (Evelyn Waugh) 曾住在17a號的房子 ③，而1945年，作家歐威爾 (George Orwell) 曾住於27a號 ④。

坎農培里
Canonbury

從廣場的東北角走出後，你面對的是18世紀末坎農培里之屋 (Canonbury House) ⑤。旁邊是歷史性的坎農培里塔 (Canonbury Tower) ⑥，雖有部分建築始於13世紀，但是大體上仍屬於16世紀。這座塔在18世紀時是公寓，今

坎農培里廣場中的雕像

日則是一支劇團的總部，作家哥德史密斯 (Oliver Goldsmith) 和鄂文 (Washington Irving) 曾是其中的房客。過了塔後，岔路左轉進入Canonbury Park North ⑦，往前走到對面有間新皇冠酒館 (New Crown Pub) ⑧ 的St Paul's Road路口，右轉走幾步路後再右轉，沿著一條樹木夾道小徑前行，約莫25公尺 (30碼) 後，穿過右邊的入口就來到新河畔步道 (New River Walk) ⑨。

新河畔步道
New River Walk

17世紀時，一位威爾斯的珠寶匠休密德頓爵士 (Sir Hugh Myddleton) 從赫德佛郡 (Hertfordshire) 開鑿了一條長40英哩的水道來引水。如今其部分路線林立著造景公園。沿著小徑走過一座石橋 ⑩ 到達Willow Bridge Road。穿過馬路後左轉，經由坎農培里樹林內的一個入口 ⑪ 再次進入河畔步道。離開坎農培里樹林之前，你會經過一間圓磚小屋 ⑫。小徑的最後一段 ⑬ 在Canonbury Road對

大匯流運河沿街旁拖曳道一景 ⑮

坎農培里樹林中的河畔步道 ⑨–⑫

面的公園內。往Canonbury
Road東南方走並進入New
North Road，約走450公尺
後，左轉進入Shepperton
Road ⑭。在Baring Road路
口處，有個門通往階梯下的
大匯流運河 ⑮ 拖曳道。

大匯流運河沿岸
Along the Grand Union Canal

這裡的運河畔有一排排老舊
工業建築和新社區。沿著河
岸走不久，史特水門
(Sturt's Lock) ⑯ 便映入眼
簾。在水門那邊有少數船
屋停泊在溫洛克灣

窄船酒館外觀 ⑱

THE NARROWBOAT

Canonbury 🚉

圖例

─	徒步路線
☼	觀景點
Ⓔ	地鐵車站
🚉	國鐵車站

(Wenlock Basin) ⑰ 的入口
附近。右側的窄船酒館
(Narrow Boat Pub) ⑱ 是休
息歇腿的好地方。在市區路
水門 (City Road Lock) 和河
灣 (Basin) ⑲ 那邊，行走路
線必須換到河的對岸，以免
無路可走。離開Danbury
Street的拖曳道並走過橋 ⑳
下到另一邊。此時你終於離
開了運河而來到長730公尺
(800碼) 的伊斯林頓隧道
(Islington Tunnel) ㉑ 入口，
走上階梯到柯爾布魯克街
(Colebrooke Row) 上。

伊斯林頓 *Islington*

肯頓通道旁的骨董店

在此右轉，經過一些精美的
喬治王時代風格連棟屋
㉒，然後在Market Tavern處
左轉進入St Peter's Street，
到伊斯林頓綠地 (Islington
Green) ㉓ 時再左轉，它在
維多利亞時代是熱鬧的柯林
斯音樂廳 (Collins' Music
Hall) 所在地。經過左手邊
的加油站後就進入了肯頓通
道 (Camden Passage)。
在經過肯頓頭
(Camden Head) 酒
館 ㉔ 後，綠地
的南端會看到一
尊休密德頓爵士
雕像 ㉕。往南沿
著伊斯林頓大街
走，左側是
Angel地鐵車
站，就位在　　休密德頓爵士
City Road交叉　　的雕像 ㉕
口，車站是以過去的一家馬
車客棧來命名。

徒步者錦囊

起點:Highbury和Islington地
鐵站.
路程:3英哩 (5公里)
交通路線:Highbury and
Islington地鐵車站或
Canonbury國鐵車站是最近
的車站.公車有4.30及43至
Highbury;19和73至Angel.
休憩點:在Highbury有三明治
店和酒館,在運河畔有間
Narrow Boat Pub;另外在
Angel 一帶有些酒館、咖啡
館和餐廳.

0 公尺　　　　250

0 碼　　　　　250

卻爾希和貝特西3小時之旅

這條宜人遊覽路線行經皇家醫院 (Royal Hospital) 的庭園，一路漫步越過泰晤士河到貝特西公園 (Battersea Park)，然後折回卻爾希區的狹窄村莊街道以及King's Road上的時髦流行商店。詳情請參閱188-193頁。

皇家醫院 ③

從史隆廣場到貝特西公園 Sloane Square to Battersea Park

從史隆廣場地鐵站 ① 出來後，沿著霍爾班街 (Holbein Place) 往下走，當你走到路口向右轉入Royal Hospital Road時會經過一些不錯的骨董店 ②。進入列恩 (Christopher Wren) 設計之皇家醫院 ③ 的庭園，再左轉到朗尼拉花園 (Ranelagh Gardens) ④。索恩 (John Soane) 所設計的小涼亭 ⑤ 展現出喬治王時代休閒度假去處的歷史。它在當年是倫敦社交界

卻爾希橋上的帆船標幟

皇家醫院前的查理二世塑像 ⑥

最時髦流行的聚會場所。離開花園後可以好好欣賞醫院建築和前方由吉朋斯 (Grinling Gibbons) 雕塑的查理二世 (Charles II) 銅像 ⑥。花崗岩方尖碑 ⑦ 是為紀念1849年位在今日巴基斯坦的奇里安瓦拉 (Chilianwalla) 戰役，並成為卻爾希花卉展 (Chelsea Flower Show, 見56頁) 時大帳棚的中心。

貝特西公園 Battersea Park

走過卻爾希橋 (Chelsea Bridge) ⑧ 後，右轉進入貝特西公園 ⑨ (見249頁)，到具異國風情的佛教和平寶塔 (Peace Pagoda) ⑩ 處左轉，走向公園中心。過了滾球用草地有座摩爾的雕像「三個站立的人物」(1948) ⑪。從雕像那邊往西北方向走，越過中央林蔭道後，岔路右轉，繼續走到木頭門的地方，進去便是具田園風光的舊英格蘭花園 (Old English Garden) ⑫。走出花園後經由愛伯特橋 (Albert Bridge) ⑬ 折回卻爾希。

摩爾的作品「三個站立的人物」⑪

圖例

— 徒步路線

✳ 觀景點

Ⓔ 地鐵車站

貝特西公園內的舊英格蘭花園 ⑫

愛伯特橋 ⑬

列伯街 (Glebe Place) ㉒。在它和國王路交叉口處有三幢漂亮的18世紀早期房舍㉓。你可穿越對面的「多弗宮綠地」到卻爾希農民市場㉔。

國王路
The King's Road

從Sydney Street處離開市場，穿越聖魯克教堂 (St Luke's Church) ㉕ 的花園，作家狄更斯當年在該教堂結婚。在1960年代，國王路㉖ (見192頁) 曾是時髦流行之地。左邊則為費森居 (The Pheasantry) ㉗。向東北方向走是威靈頓廣場 (Wellington Square) ㉘ 和皇家林蔭道 (Royal Avenue) ㉙，還有布萊克蘭連棟屋 (Blacklands Terrace) ㉚。向前走到約克郡公爵領土總部 (the Duke of York's Territorial Headquarters，1803) ㉛，便知史隆廣場 (Sloane Square) 和皇家宮廷劇院 (Royal Court Theatre) ㉜ 快到了 (見193頁)。

卡萊爾的雕像 ⑮

卻爾希後街
The Back Streets of Chelsea

在橋的那一端有大衛韋恩 (David Wynne) 的雕像「男孩和海豚」(1975) ⑭。走在雀恩道 (Cheyne Walk) 上，你會經過名人宅邸和歷史學者卡萊爾 (Thomas Carlyle) 的塑像 ⑮ 及摩爾爵士 (Sir Thomas More) 的塑像 ⑯。過了卻爾希老教堂 (Chelsea Old Church) ⑰ 是羅普花園 (Roper's Gardens) ⑱ 和中古時代克羅斯比廳 (Crosby Hall) ⑲。在正義走道 (Justice Walk) ⑳ 上則可清楚觀賞到兩幢喬治王時代早期房舍。向前走，左轉時會經過卻爾希瓷器廠 ㉑，在18世紀末期它曾生產非常高級的瓷器。再往前走是格

皇家宮廷劇院 ㉜

瑞奇蒙和裘90分鐘之旅

　　這條河濱徒步路線從瑞奇蒙開始,經過亨利七世 (Henry VII) 時代一度輝煌之宮廷的遺址,最後到全英國首要的植物園裘園,詳情請見254-257頁。

瑞奇蒙綠地
Richmond Green

你從瑞奇蒙車站①出來後,向前走到對面的歐里奧之屋 (Oriel House)②,從它下方的小巷走過去,左轉後往1899年建的紅磚建築瑞奇蒙劇院 (Richmond Theatre)③走去。同址上的前一座劇院和傑出演員濟恩 (Edmund Kean) 有密切關係,他於19世紀初對英國戲劇具有長遠的影響。在劇院對面的是瑞奇蒙綠地④。穿越綠地並走過舊都鐸王朝時代皇宮的入口拱門

退潮時的泰晤士河畔

舊皇宮入口上的雕刻⑤

⑤,上面飾有亨利七世的紋章。

瑞奇蒙 Richmond

瑞奇蒙的重要性和名聲大部分要歸功於第一任都鐸王朝君主 (Tudor Monarch) 和薔薇戰爭 (the Wars of the Roses) 的勝利者亨利 (Henry)。他於1485年即位後,花了許多時間在此處一座12世紀喜恩皇宮 (Sheen Palace) 上面。這座皇宮於1499年被燒毀,亨利下令重建並以他從前被封為伯爵之

約克郡的瑞奇蒙鎮為名。左側拱道內的房舍有一些經過修建的16世紀建築遺跡。

從舊皇宮庭院右邊角落⑥出來,跟著To the River的指標走,然後左轉經過白天鵝 (White Swan) 酒館⑦。到了河邊後,沿著鐵路橋下的拖曳道向前走到1933年水泥建造的特威根漢橋 (Twickenham Bridge)⑧,上面有1894年造的鑄鐵人行步橋通往瑞奇蒙水門 (Richmond Lock)⑨。泰晤士河水的漲落會影響到上游大約3英哩處的Teddington,而水門即是用來調節河水以維持航行。

河畔
The Riverside

不要過橋,穿越Twickenham Road後沿著河畔林徑走到愛爾華滋島 (Isleworth Ait)⑩。遙遠彼岸有座萬聖教堂 (All Saint' Church)⑪,再繞到愛爾華滋 (Isleworth)⑫,它曾經是有繁忙港口的河畔小村,如今是倫敦市郊的住宿地區。在這裡可以觀看河上的交通情況:平底船、遊艇來往河中,還有就是夏日往上游漢普頓宮行駛的觀光客船 (見60-61頁)。一年中大部分時間划船手們都會出來接受比賽訓練。在各項舟船比賽中最具聲望的是七月份的亨萊快艇賽 (Henley Regatta),以及每年春天舉

瑞奇蒙劇院③

在泰晤士河上捕魚的蒼鷺

LONDON ROAD

SYON P

King's Observatory

THE AVENUE

圖例

▬▬	徒步路線
✹	觀景點
Ⓔ	地鐵車站
⧦	國鐵車站

向前走，在對面的布蘭特福 (Brentford) ⑰ 有一些現代水濱公寓。這裡原先是工業郊區，位居大匯流運河 (The Grand Union Canal) 流入泰晤士河之處，而它的住宅潛力最近才被開發。再向前走，你很容易就看到水廠高聳的煙囪 ⑱，該廠目前是專門展示蒸汽機的博物館。走過右手邊停車場，馬上可以看到裘宮 (Kew Palace) ⑲，這是一棟建於1631年的紅磚建築。離開河岸，從渡口巷 (Ferry Lane) 繞到停車場後面便來到了裘綠地 (Kew Green) ⑳。現在你可以在裘園內打發一天時間或是走過裘橋 (Kew Bridge) 右轉到綠灘步道 (Strand on the Green) ㉑，這是一條景色優美的河畔走道，沿途有些頗富氣氛的酒館，其中最悠久的是城中船 (City Barge，見256頁) ㉒。

裘園中的裘宮 ⑲

行從普特尼 (Putney) 到摩特朗 (Mortlake)的牛津劍橋划舟賽 (Oxford v. Cambridge，見56頁)。

裘 Kew

沿著河岸向前走，看到右邊鐵欄杆處，便是舊鹿園 (Old Deer Park) ⑬ 和裘園 ⑭ 交

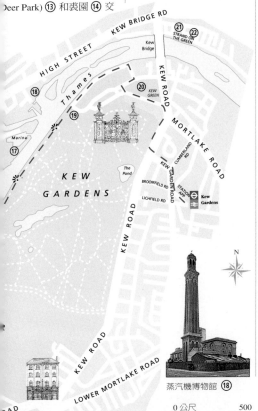

蒸汽機博物館 ⑱

0 公尺　　　　500
0 碼　　　　　500

接處 (正確地說，應該是皇家植物園，見244-245頁)。從前這裡有個河畔入口供步行或乘船而來的遊客使用，但現在在門 ⑮ 已封閉，目前最近的入口則在北邊停車場附近。在河的對岸可看到堂皇的塞恩之屋 (Syon House) ⑯，沿著河岸

瑞奇蒙和裘之間的泰晤士河岸

徒步行者錦囊

起點: Richmond station
路程: 3英哩 (5公里)
交通路線: 可搭地鐵或國鐵到Richmond station或者從Victoria車站搭公車415,也可從Kew搭391或R68兩線公車.
休憩處: 在Richmond有許多咖啡館,酒館和茶館.在Kew最有名的茶館是宮女茶館 (Maids of Honour Tearoom)，Jasper's Bun in the Oven也是一家不錯的餐廳.

旅行資訊

住在倫敦

在歐洲，倫敦的飯店一直是評價最差的其中之一，但目前情況已經迅速地改善中。倫敦仍不乏聞名可靠及高消費的一流飯店，如薩佛依 (Savoy) 和麗池 (Ritz) 等。許多中價位的飯店亦都提供超值的服務，只是這些飯店大部分離市中心稍有一段距離。在低價位的旅館中幾乎沒有幾家是有吸引力的，而且一般經濟型的飯店都變破舊的。

希爾頓飯店門前侍者

我們調查200家各種不同價位的飯店，從中挑選了84家有良好服務，品質價格又具有競爭性者提供讀者參考。276-277頁的「飯店的選擇」的表格可以幫助你很快地鎖定合乎你所需求的目標。每個飯店的詳細服務項目都列在278-285頁。除了飯店以外，自助式公寓 (Self-catering apartments) 和私人民宅 (private homes，見274-275頁)，在價錢上比較有彈性。也有露營場宿舍與青年招待所供學生和預算有限的旅行者過夜 (見275頁)。

旅館、飯店的地點

最昂貴的飯店主要集中在較時髦的西區 (West End) 如梅菲爾 (Mayfair) 以及貝爾格維亞 (Belgravia) 那裡的飯店空間既大又豪華。若要找稍微小一點但也很華麗的飯店就要到南邊的肯辛頓或是荷蘭公園。

在Earl's Court Road附近有許多低價位的旅館，而許多大型鐵路車站同時設有服務不錯的小型旅館。你也可以試試到靠近維多利亞車站的Ebury Street，或Paddington車站附近的Sussex Gardens去找。從Euston路到布魯斯貝利(最好避免經過King's Cross後面比較不好的地區)，有許多價格合理的新式飯店。郊區較便宜的飯店有Ealing、Hendon、Wembley、Harrow等。這些地方不需開車，即可使用各種大眾交通工具很快抵達市區。

你可以到倫敦旅遊局 (London Tourist Board) 查詢，他們將提供倫敦各地各種住宿、訂房的詳細資料和服務。

優惠

飯店的房價幾乎全年一致，但還是有議價的空間。即使是一些大飯店也會在週末的時候或特定的節日提供特別的優惠 (見274頁)。如果飯店沒有客滿的話，你可以嘗試要求較低的房價。而一些低價位的旅館房間中常常沒有附設浴室設備，而價錢會是原來的八折左右。

額外的收費

除了17.5%的加值稅 (VAT，見310頁) 外，很有可能還有其他的費用。看價目表時注意下方的說明。大部分旅館標示的價位是以房間爲單位而不是算人頭。不過最好還是事先問清楚。你也須確定其他的服務費用是否已經內含在價目單，還是另外計算。

渥道夫 (Waldorf) 飯店的午茶廳 (見284頁)

漢普夏(Hampshire)飯店 (見283頁)

在價錢比較昂貴的飯店，早餐通常另外收費，而比較低價位的飯店中，房價已經包括早餐的費用。一般的歐式早餐有咖啡、新鮮果汁、麵包、土司或是可頌加果醬。英式早餐最基本的組合有麥粥和果汁再加上培根、蛋和土司 (見288頁) 。在比較昂貴的飯店裡，是要付小費的，通常只需要付小費給搬運行李的服務生。如果你請飯店櫃檯人員代訂音樂會或戲劇表演的票，你也該付小費。

一般來說即使一個人住單人房，還是需支付了八折之後的雙人房價錢，所以確定一下你的決定是不是最划算。

海辛頓的高爾 (Gore) 飯店裡優雅的走道 (見279頁)

飯店設施

不管任何價位的房間都有可能是小的 (見276-7頁的圖表，有較大房間的資料) 。除了最基本的電話和電視之外，新的飯店對任何價位都提供多設施服務。在一般小而精緻的飯店裡你支付的是氣氛和服務的費用而不是電器、小冰箱和迷你吧的使用。不管是什麼樣的飯店，你應該要在離開的當天中午之前退房，有時甚至需要更早辦理退房手續。

如何訂房

飯店什麼時候會客滿是很難預料的，所以愈早訂房愈好。可以用電話、信件、傳真的方式直接向飯店訂房，通常你必須附上信用卡的帳號或是一個晚上的住宿費 (有些飯店對長期的停留會要求不止一晚的房費做爲保證金) 。若取消訂房，飯店會從你的信用卡扣除取消訂房所需費用。

倫敦旅遊局 (LTB) 有免費的訂房服務，若想利用這項服務，需至少六個星期前寫信至Accommodation Service's Advance Booking Office，並註明你的預算。記得事先確認所有的預約。如果不在六個星期之前預訂，將收取少許費用並加上保證金。你也可以利用信用卡電話預約，或是到倫敦旅遊局在Victoria Liverpool Street車站或Heathrow(位於此地鐵站terminals 1,2,3的大廳) 的旅遊資訊中心 (Tourist Information Centre) 詢問。倫敦旅遊局在

167飯店 (見278頁)

Harrod's、Selfridge's百貨和倫敦塔也設有分會。在Regent Street的英國旅遊中心 (British Travel Centre) 也有訂房服務。少數非LTB會員的飯店在大鐵路終站設有服務攤位。遊客應避免接觸那些未標明飯店名稱在車站招徠客戶的掮客。

旅館訂房處

British Hotel Reservation Centre
10 Buckingham Palace Rd ,
SW1 0QP.
℡ 0171-828 2425.

British Travel Centre
4–12 Lower Regent St,
SW1Y 4PQ.
℡ 0171-930 0572.

Concordia Hotel Tourist Bookings Europoint
5–11 Lavington St, SE1 0NZ.
℡ 0171-945 6000.

Holiday Care Service
2 Old Bank Chambers, Station Rd,
Horley, Surrey.
℡ 01293-774535.
提供殘障人士住宿服務

London Accommodation Centre
22 Wardour St, W1V 3HH.
℡ 0171-287 6315.

London Tourist Board (LTB)
訂房辦事處 (只收信用卡).
26 Grosvenor Gdns, SW1W 0DU.
℡ 0171-824 8844.

特別優惠

許多旅行社都備有各大連鎖飯店所印製的特價資訊手冊,通常是二天以上住宿的優惠提供。有些跟平日價錢比起來相當的物超所值。對大多數觀光客而言是住宿倫敦飯店最佳的選擇方式。其他旅遊手冊是由不屬於任何單一連鎖的城市旅遊公司所提供,渡輪及航空公司也提供含飯店優惠的套裝旅遊。有時候同一家旅館在多本旅遊手冊中可能有不同的優惠(有時差異很大)。最好是直接打電話到旅館詢問。

1920年代薩佛依 (Savoy) 飯店的海報

殘障遊客

本書根據問卷調查和旅館自我評估,蒐集提供輪椅服務的資訊。倫敦旅遊局也針對行動不便人士,提供兩份很有用的資料:Accessible Accommodation in London 和London for All及一本手冊:Access in London,可至RADAR, City Forum, 250 City Road EC1V 8AF (0171-250 3222) 索取。

攜兒童旅行

倫敦的飯店在兒童免費住宿方面的風評最差,但有些旅館已經開始注意兒童的居住需求,住宿之前最好先問清兒童的房價,有些飯店對兒童有特別優惠,有些則是和父母同睡不需收取額外費用。

自助式公寓

許多旅行社提供自助式公寓的住宿,住宿時間至少在一個星期以上。房租則因房間大小及地點有異。地標信託 (Landmark Trust) 出租歷史性或特殊建築物,如漢普頓宮 (Hampton Court, 見250-253頁) 內的房間或位於西提區漂亮的18世紀連棟街屋,其中包括近代文學詩人貝特吉曼爵士 (Sir John Betjeman) 的居所。

自助公寓服務處

Ashburn Gardens Apartments
3 Ashburn Gdns, SW7 4DG.
📞 0171-370 2663.

Astons Budget Studios/
Luxury Apartments
39 Rosary Gdns, SW7 4NQ.
📞 0171-370 0737.

Ealing Tourist Flats
94 Gordon Rd, W13 8PT.
📞 0181-566 8187.

The Landmark Trust
Shottesbrooke, Maidenhead,
Berkshire, SL6 3SW.
📞 01628-825925.

Service Suites
42 Lower Sloane St, SW1W 8BP.
📞 0171-730 5766.

夜宿民宅

有些旅行社會安排住在民宅,許多在倫敦旅遊局 (LTB) 有登記。價錢因地點而定,從每人每晚15英鎊到60英鎊不等。有時候你住的地方會有家庭接待,但不一定會有,所以在安排時最好交代清楚是不是需要家庭接待。雖然不是向飯店訂房,但你仍需付訂房費或是取消手續費。可以透過倫敦旅遊局或其他列有自助公寓的資訊中心,以信用卡來預訂房間 (見273頁)。許多旅行社規定至少須住滿一周。渥西旅館組織 (Wolsey Lodges) 是個私人經營的旅館組織,提供很好的招待和晚餐,在倫敦有4處可選擇。

民宅住宿服務處

Alma Tourist Services
21 Griffiths Rd, SW19 1SP.
📞 FAX 0181-540 2733.

Anglo World Travel
123 Shaftesbury Ave, WC2H 8AL
📞 0171-379 7477.

At Home in London
70 Black Lion Lane, W6 9BE.
📞 0181-748-1943.

Host and Guest Service
Harwood House, 27 Effie Rd, SW6 1EN.
📞 0171-731 5340.

古典華麗的克拉瑞居 (Claridge's) 飯店 (見282頁)

London Home to Home
19 Mount Park Crescent, W5 2RN.
C & FAX 0181-566 7976.

Welcome Homes
Turnpin Lane, SE10 9JA.
C 0181-853 2706.

Wolsey Lodges
17 Chapel Street, Bildeston,
Suffolk, IP7 7EP.
C 01449 741297.

經濟型住宿

大致來說，倫敦住宿是
很貴的，但便宜的地方
還是有，而且並不只提
供給青少年。

●公寓及青年旅舍
利用Victoria 的倫敦旅遊
司資訊中心，只要預付
一部分訂金費用即可預
訂這些公寓及青年旅
舍。在Earl's Court附近
有私人旅館，一個房間
外加一頓早餐一晚只需
花10英鎊。當然在便宜
的價錢下，你也不能期
待有過分講究的設備。
由YMCA所經營的
Central Club是不限性
別、年齡的。此處的單
人房一晚住宿費約30英
鎊，兩人合住更便宜。
倫敦的7家青年旅舍也同
樣沒有年齡限制。最受
歡迎的是荷蘭屋，位於
Holland Park，是詹姆斯
一世時期風格建築。

青年旅舍及招待所

Central Club
16-22 Great Russell St, WC1B
3LR.
C 0171-636 7512.

London Hostel Association
54 Eccleston Sq, SW1V 1PG.
C 0171-834 1545.

Youth Hostels Association
Trevelyan House,
8 St Stephen's Hill,
St Albans,Herts, AL1 2DY.
C 017278 55215.

倫敦市區青年旅舍

●露營場
East Acton的Tent City於
6月至9月開放，鄰近地
鐵車站，有400張帳棚床
位和基本設施，但不能
使用旅行用拖車。
Hackney、Edmonton、
Leyton及Crystal Palace
等離主要交通線較遠，
但有比較完善的設施。

露營場

Tent City
Old Oak Common Lane, W3 7DP.
C 0181-749 9074.

●學校宿舍
學校宿舍從7月到9月可
借外界住宿，價錢合
理。有些是在市中心如
南肯辛頓區。最好是提
早預約。但國王學院
(King's College) 和帝國
學院 (Imperial College)
有時候不需太早預訂就
會有房間。

學生宿舍訂房資料

**City University Accommodation
and Conference Service**
Northampton Sq, EC1V 0HB.
C 0171-477 8037.

**Imperial College Summer
Accommodation Centre**
Watts Way, Princes Gdns
SW7 1LU.
C 0171-594 9507.

King's Campus Vacation Bureau
King's College London, 552
King's Rd, SW10 0UA.
C 0171-351 6011.

常用符號解碼

在278-285頁的旅館是按
照地區及價錢排列，以
下符號說明該飯店所具
有的設施。

🛁 房間裡都有衛浴設備
(除非另有標示)

1 提供單一價格房間

🛏 提供可住兩人以上的房
間，或是可以在雙人房內
加床。

24 全日住房服務

TV 房內附電視

🍸 房內有小酒吧

🚭 提供禁煙住房

🌿 房間景觀佳

🏢 各房均有空調

💪 健身設施

🏊 旅館內設泳池

📠 備有商務設施：留言服
務，傳真服務，所有房間都
有電話和辦公桌，飯店內並
有會議廳。

🧒 兒童設施 (見277頁)

♿ 有輪椅用通道

⬆ 電梯

🐕 可攜寵物入內（需與飯店
管理部門確認）。大部分都
接受導盲犬，不受寵物管理
法限制。附註：帶動物入境
英國需6個月的隔離檢疫。

P 停車場

🌳 開放花園、陽台

🍸 酒吧

🍴 餐廳

ℹ 遊客服務中心

💳 接受信用卡付費

AE 美國運通卡

DC 大來卡

MC 萬事達卡

Visa 威士卡

JCB 吉世美卡

以下價位表是以每晚一間標
準雙人房，加上早餐，稅及
服務來衡量。

💷 70英鎊以下

💷💷 70-100英鎊

💷💷💷 100-140英鎊

💷💷💷💷 140-190英鎊

💷💷💷💷💷 190英鎊以上

旅館的選擇

以下列出的84家飯店是經過調查及評估才推薦給讀者參考。圖表中標示出部分影響選擇的因素。每家旅館更詳細的解說請參閱278-285頁名單，它們是以地區、字母及價錢的高低來依次排列。

旅館	價錢	客房總數	備有大客房	提供商務設施	提供兒童設施	內設餐廳值得推介	鄰近商店和餐館	位處幽靜	全日客房服務
貝斯華特(Bayswater),派丁頓(Paddington) 見278頁									
Byron	££	42		■	●			■	●
Delmere	££	39						■	
Mornington	£££	68			●			■	
Whites	££££	54	●	■	●				●
肯辛頓,荷蘭公園,諾丁山(Notting Hill) 見278頁									
Abbey House	£	16					●	■	
Abbey Court	£££	22		■			●	■	●
Copthorne Tara	£££	825		■			●		●
Portobello	£££	22							
Pembridge Court	£££	20			●			■	
Halcyon	££££	45		■		■			●
南肯辛頓,格洛斯特路(Gloucester Road) 見278-279頁									
Swiss House	££	16		■					
Aster House	£££	14			●			■	
Cranley	£££	37						■	●
Five Sumner Place	£££	13						■	●
Harrington Hall	£££	200	●	■	●		●	■	
Gore	££££	54		■	●	■		■	
Number Sixteen	£££	36			●			■	
Pelham	££££	41		■	●			■	●
Rembrandt	££££	195	●	■	●				
Sydney House	£££££	51		■	●			■	
Blakes	£££££	21						●	●
騎士橋,布朗敦(Brompton),貝爾格維亞(Belgravia) 見279-281頁									
Executive	££	27					●		
Knightsbridge Green	£££	25			●		●		
Basil Street	££££	93		■	●		●		●
Draycott	££££	27					●	●	
Eleven Cadogan Gardens	££££	60			●		●	■	
Beaufort	£££££	28		■	●			●	
Berkeley	£££££	160	●	■			●		
Capital	£££££	48			●	■		●	●
Egerton House	£££££	28		■			●	●	
Halkin	£££££	41				■		●	●
Hyatt Carlton Tower	£££££	220	●	■	●		●		●
The London Outpost	£££££	13		■				●	
Lowndes	£££££	78		■			●	●	
西敏,維多利亞 見281頁									
Collin House	£	13							
Elizabeth	£	40			●			●	
Woodville House	£	12							
Windermere	££	23							●
Tophams Belgravia	£££	42		■				●	
Goring	££££	76	●					■	●
Holiday Inn	££££	212	●		●				●
Stakis London St Ermins	££££	290		■	●				●
Royal Horseguards	£££££	300		■				■	●

以下價位表是以每晚一間標準雙人房加上早餐,稅及服務費為標準:
£ 70英磅以下
££ 70-100英磅
£££ 100-140英磅
££££ 140-190英磅
£££££ 190英磅以上

●**鄰近商店和餐館**
距離購物中心及餐廳約徒步5分鐘內的路程.

●**兒童設施**
提供家庭房或可在雙人房加小床,並有育嬰服務,及小孩用的高腳椅和兒童分量的早餐.

●**商務設施**
有留言服務及傳真服務,每間房內有辦公桌及電話,飯店內備有會議廳.

		客房總數	備有大客房	提供商務設施	提供兒童設施	內設餐廳值得推介	鄰近商店和餐館	位處幽靜	全日客房服務	
皮卡地里,梅菲爾 見281-282頁										
Athenaeum	£££££	123	●	▣	●			●		●
Brown's	£££££	118	●	▣				●		●
Claridge's	£££££	190	●	▣	●			●		●
Connaught	£££££	89	●	▣		▣				●
Dorchester	£££££	251	●	▣	●			●		●
Dukes	£££££	64	●	▣				●	▣	●
Forty-Seven Park Street	£££££	53	●			▣				●
Four Seasons	£££££	227	●	▣	●			●		●
Grosvenor House	£££££	454	●	▣	●	▣		●		●
Ritz	£££££	127	●	▣				●		●
Twenty-Two Jermyn St	£££££	18	●		●					●
蘇荷,列斯特廣場(Leicester Square),牛津街(Oxford St) 見283頁										
Edward Lear	£	30			●			●		
Bryanston Court	££	54		▣				●		
Concorde	££	26			●			●		
Parkwood	££	18						●	▣	●
Durrants	£££	96		▣				●		●
Hazlitt's	£££	23						●		
Hampshire	£££££	125	●	▣	●			●		●
Marble Arch Marriott	£££££	240	●	▣	●			●		●
攝政公園,馬里波恩 見283-284頁										
Blandford	££	33							▣	
Hotel La Place	££	24		▣	●				▣	
Dorset Square	£££	37	●						▣	●
White House	££££	583			●				▣	●
Langham Hilton	£££££	388	●	▣	●			●		
布魯斯貝利,費茲洛維亞,科芬園,河濱大道 見284-285頁										
Mabledon Court	£	30								
Fielding	££	24		▣				●		●
Academy	£££	40			●					●
Bonnington	£££	215			●					●
Hotel Russell	£££	329	●	▣	●			●		●
Mountbatten	££££	127	●	▣	●			●		●
Covent Garden Hotel	£££££	50	●	▣	●			●		●
Howard	£££££	137	●	▣	●			●		●
Savoy	£££££	203	●	▣	●	▣		●		●
Waldorf	££££	292		▣	●			●		●
西提區 見285頁										
Tower Thistle	££££	806		▣					▣	●
倫敦近郊 見285頁										
Chase Lodge	££	11			●				▣	
La Reserve	££	41		▣						
Swiss Cottage	££	75		▣	●				▣	
Cannizaro House	£££	44	●	▣					▣	
Kingston Lodge	£££	62		▣	●					
Sheraton Skyline	££££	354	●	▣	●					●

貝斯華特
派丁頓

Byron

36-38 Queensborough Terrace,W2 3SH. □ 街道速查圖 10 E2. **C** 0171-243 0987. **FAX** 0171-792 1957. **TX** 263431 BYRON G. □ 客房數:42. 🛏 **1** 🔢 **24** **TV** 🍽 **Y** ⚓ 🛅 AE,DC,MC,V. €€

整體陳設頗為宜人,從舒適小交誼廳內的傳統鄉村別墅風格到沒有太多裝飾的臥房無所不有,員工都很年輕不拘謹,環境寧靜。房間有些無可避免的刮痕,但在如此友善,不做作的飯店中,這些應該是可以原諒的。

Delmere

130 Sussex Gdns,W2 1UB. □ 街道速查圖 11 A2. **C** 0171-706 3344. **FAX** 0171-262 1863. **TX** 8953857. □ 客房數:39. 🛏 **1** 🔢 **TV** 🍽 **Y** **11** ⚓ DC,MC,V,JCB. €€

這是一棟維護良好的飯店,在周圍缺乏光彩的建築群中,顯得相當突出。有些地方裝潢太過矯飾,部分房間頗為窄小,雖然如此,整間飯店營運非常好,員工也很有禮貌。樓下大廳設有瓦斯暖爐,並且每日供應報紙。

Mornington

12 Lancaster Gate,W2 3LG. □ 街道速查圖 10 F2. **C** 0171-262 7361. **FAX** 0171-706 1028. **TX** 24281. □ 客房數:68. 🛏 **1** 🔢 **TV** 🍽 **Y** **11** ⚓ AE,DC,MC,V. €€€

這是一間有效率又寧靜的飯店。適合交際談心的圖書休息室和峻冷的北歐式房間形成對比。三溫暖和瑞典式自助早餐強調了這間飯店的瑞典背景。

Whites

90 Lancaster Gate,W2 3NR. □ 街道速查圖 10 F2. **C** 0171-262 2711. **FAX** 0171-262 2147. **TX** 24771. □ 客房數:54. 🛏 **24** **TV** **Y** 🍽 ⚓ 🛅 🅿 **Y** **11** ⚓ AE,DC,MC,V. €€€€€

由這一棟19世紀的大建築物可以眺望肯辛頓公園。結婚蛋糕般的外形使人有置身海邊的感覺。華麗的吊燈使公共區域有種節慶歡愉的氣氛。臥室設計屬東方色彩,路易十四,美好年代等風格的混合。這些房間裡的電視都是隱藏式;只要按一下茶几上的按鈕就會緩緩升起。

肯辛頓
荷蘭公園
諾丁山

Abbey House

11 Vicarage Gate,W8 4AG. □ 街道速查圖 10 D4. **C** 0171-727 2594. □ 客房數:16. **1** 🔢 **TV** €

這間旅館坐落在很吸引人的地點。它的維多利亞式住家從外面看起來非常迷人,爬滿植物之樓梯間的比例象徵著典雅生活。但這裡提供沒有虛飾的床及早餐,客房寬敞簡單,浴室也不在房間裡面;唯一的公共區域是地下室中明亮爽朗的早餐室。

Abbey Court

20 Pembridge Gdns,W2 4DU. □ 街道速查圖 9 C3. **C** 0171-221 7518. **FAX** 0171-727 8166. **TX** 262167 ABBYCT. □ 客房數:22. 🛏 **1** 🔢 **24** **TV** 🍽 **Y** ⚓ AE,DC,MC,V. €€€

此裝潢奢華,維護良好的旅館提供豪華名床及早餐。典雅的大廳和溫室早餐室構成公共區域,房間的特色不一,但都有氣派的維多利亞式衛浴用具及骨董。特別是有多間單人房,很適合單獨旅遊者,也適合12歲以上的小孩。

Copthorne Tara

Scarsdale Pl,Wright's Lane,W8 5SR. □ 街道速查圖 8 D1. **C** 0171-937 7211. **FAX** 0171-937 7100. **TX** 918834 TARAHL G. □ 客房數:825. 🛏 **1** 🔢 **24** **TV** 🍽 **Y** 🍽 🛅 ⚓ 🅿 **Y** **11** ⚓ AE,DC,MC,V,JCB. €€€

Copthorne Tara的地點非常好,像這樣的大型連鎖飯店,內部裝潢和設施的舒適是可以預期的,並有各種酒吧間。

Portobello

22 Stanley Gdns,W11 2NG. □ 街道速查圖 9 B2. **C** 0171-727 2777. **FAX** 0171-792 9641. □ 客房數:22. 🛏 **1** 🔢 **TV** **Y** 🍽 ⚓ 🛅 **Y** **11** ⚓ AE,DC,MC,V. €€€

這間飯店是個非常奇異的地方。維多利亞哥德式和愛德華式的混合裝潢令人有深沉,精緻的感覺。最小巧的單人房有像盒子般的床和袖珍而簡樸的浴室;也有較大的房間。若想要體驗異國風情,可以住圓形房(Round Room,裡面是一張上有垂簾的大圓床),樓下有格調輕鬆優雅的餐廳。

Pembridge Court

34 Pembridge Gdns,W2 4DX. □ 街道速查圖 9 C3. **C** 0171-229 9977. **FAX** 0171-727 4982. **TX** 298363. □ 客房數:20. 🛏 **1** 🔢 **24** **TV** 🍽 🛅 ⚓ AE,DC,MC,V,JCB. €€€€

此高級典雅的私人宅邸式旅館位於寧靜的街道旁,鄰近Notting Hill Gate。裡外都很舒適,設備先進,裝潢也不會太過矯飾。每個房間內都有戲服配飾,如手套,扇子等展示,增加了許多趣味。樓下的Caps餐廳是家酒吧,只在晚上營業。

Halcyon

81 Holland Park,W11 3RZ. □ 街道速查圖 9 A4. **C** 0171-727 7288. **FAX** 0171-229 8516. **TX** 266721. □ 客房數:45. 🛏 **1** 🔢 **24** **TV** **Y** 🍽 🛅 ⚓ 🅿 **Y** **11** ⚓ AE,DC,MC,V. €€€€€€

這是位於荷蘭公園中心的豪華飯店,在美好年代風格的堂皇外觀下,比例優美的接待室仍保有原來特色。客房是享樂主義式的裝潢及家具,浴室內備有按摩浴缸。此飯店雖非物超所值,但它確實能提供舒適豪華的感覺。

南肯辛頓
格洛斯特路

Swiss House

171 Old Brompton Rd, SW5 0AN. □ 街道速查圖 18 E3. **C** 0171-373 2769. **FAX** 0171-373 4983. □ 客房數:16. 🛏 **11**. **1** 🔢 **TV** ⚓ AE,DC,MC,V. €€

飯店入口是一條花草小徑,讓客人有受歡迎的感覺。而進入飯店看到鄉村式的早餐室後,愉悅的感覺就更強烈了。松材木櫃裡有

各種瓷器及乾燥花盆景,客房整
潔乾淨,有些更令人意外地寬敞。

Aster House

3 Sumner Pl, SW7 3EE. □ 街道速
查圖 19 A2. (0171-581 5888.
FAX 0171-584 4925. □ 客房數:14.

🛏 1 TV 🍴 💈 🐾 🐕 🎱 MC, V.
££££

在南肯辛頓區很少有旅館的價格
如此合理。L'Orangerie是附設的溫
室庭園餐廳,供應健康早餐。客房
內全面禁菸,每個房間的華麗程
度不一,裝潢也各具特色。適合12
歲以上的兒童。

Cranley

10-12 Bina Gdns, SW5 0LA. □
街道速查圖 18 E2. (0171-373
0123. FAX 0171-373 9497. TX
991503. □ 客房數:37. 🛏 1 🎱
24 TV 💈 🐾 🎱 🍴
MC,DC,MC,V,JCB. £££

骨董和設計師針織作品在這間由
美國人經營的城市住宅旅館中隨
處可見。但並非所有房間都很大;
客房內的隱藏式小廚房中有小冰
箱和微波爐,這在一般的旅館中
較為少見。客廳也相當吸引人。

Five Sumner Place

5 Sumner Pl, SW7 3EE. □ 街道速
查圖 19 A2. (0171-584 7586.
FAX 0171-823 9962. □ 客房數:13.

🛏 1 🎱 24 TV 🍴 🎱 🎱
AE,MC,V. £££

曾經在1991年獲得英國旅遊局
最佳B & B旅館獎。這棟維多利亞
式並附有陽臺的市內宅邸是間既
高級又有格調的旅館。極引人注
目的溫室裡面擺設著鋪有藍色桌
巾的早餐桌和鮮花,並俯瞰一座
票亮的內院花園。樓上有13個客
房,裝潢都不一樣,提供一個遠離
囂囂忙碌市中心的寧靜天堂。

Harrington Hall

5-25 Harrington Gdns, SW7. □
街道速查圖 18 E2. (0171-936
9696. FAX 0171-396 9090. □ 客房
數:200. 🛏 1 🎱 24 TV 🍴 💈
🎱 🎱 🐕 🍴 🎱 🎱
AE,DC,MC,V. £££££

保守式的優雅是這間大飯店的日
常規範,坐落在細心修復過的19
世紀城市住宅正立面後方。它提
供各種現代化舒適享受,從客房
內的空調到設備齊全的健身和商

務中心等都有,寬敞客房內的擺
設是維多利亞時代版畫及精美複
製家具的宜人混合風格。

Gore

189 Queen's Gate, SW7 5EX. □
街道速查圖 10 F5. (0171-584
6601. FAX 0171-589 8127. TX
296244. □ 客房數:54. 🛏 1 🎱
TV 🍴 💈 🎱 🐾 🐕 🍴 🎱
AE,DC,MC,V,JCB. ££££

這家具有維多利亞特色的旅館是
Hazlitt's (見283頁) 的姊妹旅館。
趕時髦的肯辛頓人總愛湧向由倫
敦名廚Antony Worrall-Thompson
掌廚的Bistrot 190餐廳。這裡從有
松木洗手檯的小單人房到都鐸風
格的大房間,一應俱全。許多浴室
有維多利亞和愛德華時期風格的
家具。服務親切宜人,而且價格不
會讓人喘不過氣來。

Number Sixteen

16 Sumner Pl, SW7 3EG. □ 街道
速查圖 19 A2. (0171-589 5232.
FAX 0171-584 8615. TX 266638. □
客房數:36. 🛏 34. 1 🎱 TV 🍴
🐾 🎱 🐕 🎱 🍴 AE,DC,MC,V.
££££

在這條時髦的維多利亞式街道
上,高級小旅館通常是不標明入
口的,這裡的氣氛含蓄中不失奢
華,比附近其他旅館的公共區域
大,設施較好;包括一間溫室,它可
通往有噴泉的花園。客房大得驚
人,裝潢也很有想像力。目前浴室
正在更新中,適合12歲以上兒童。

Pelham

15 Cromwell Pl, SW7 2LA. □ 街
道速查圖 19 A1. (0171-589
8288. FAX 0171-584 8444. TX 881
4714 TUDOR G. □ 客房數:41.

🛏 1 🎱 24 TV 🍴 🎱 🎱
🐾 🐕 🍴 🎱 AE,MC,V.
££££

由南肯辛頓地鐵站出來不到一分
鐘就可以到Pelham。看起來就像
是雜誌上的彩色插圖。從客廳的
18世紀牆壁鑲板到臥室裡的鮮
花,處處窗明几淨,華麗精緻。餐廳
(也提供酒吧服務) 特別舒適。

Rembrandt

11 Thurloe Pl, SW7 2RS. □ 街道
速查圖 19 A1. (0171-589 8100.
FAX 0171-225 3363. TX 295828. □
客房數:195. 🛏 1 🎱 24 TV 💈

🍴 🎱 🐾 🐕 🍴 🎱 🎱
AE,DC,MC,V,JCB. ££££

這是間企業化經營的大飯店,雖
然位於維多利亞及愛伯特博物館
的對面,但不影響它重新裝潢後
內部的安靜氣氛。

Blakes

33 Roland Gdns, SW7 3PF. □ 街
道速查圖 18 F3. (0171-370
6701. FAX 0171-373 0442. TX
8813500. □ 客房數:51. 🛏 1 🎱
24 TV 🍴 💈 🎱 🐾 🎱
AE,DC,MC,V,JCB.
£££££

設計師Anouska Hempel充滿活力
的建築是一項倫敦傳奇。建築物
綠色的正面讓人一眼就可認出,
而只要見到具有異國風味,香氣
瀰漫的內部裝潢就知道這絕不是
間普通旅店。每間客房都深具特
色:有奇異的深沉色彩,豐富的絲
質裝飾,錦緞帷幕的四柱大床以
及上了亮漆的骨董衣櫃等擺設。

Sydney House

9-11 Sydney St, SW3 6PU. □ 街
道速查圖 19 A1. (0171-376
7711. FAX 0171-376 4233. □ 客房
數:21. 🛏 24 TV 🍴 🎱 🐾 🍴 🎱
AE,DC,MC,V,JCB. £££££

堂皇壯麗的壁飾,Bugatti的家
具,Baccarat的大吊燈營造了獨特
的氣氛。每個房間都像是獨立的
小世界;此處有Biedermeier德式樸
實家具與巴黎法式織品。用餐室
陽光充足.對於如此有格調的旅
館來說,價錢是相當合理的.

騎士橋

布朗敦

貝爾格維亞

Executive

57 Pont St, SW1X 0BD. □ 街道
速查圖 19 C1. (0171-581 2424.
FAX 0171-589 9456. TX 9413498
EXECUT G. □ 客房數:27. 🛏 1
🎱 TV 🐾 🎱 AE,DC,MC,V. ££

這間不起眼的旅館附近有些倫敦
最高級的精品店.大廳優雅.臥室
現代化,家具合宜,但不具個人色
彩.自助早餐在樓下一個混合中
式及齊本岱爾 (Chippendal) 式的
粉紅色房間中享用.

Knightsbridge Green

159 Knightsbridge,SW1X 7PD. □ 街道速查圖 11 C5. ☎ 0171-584 6274. 🄵🄰🅇 0171-225 1635. □ 休假日 12月24-26日。□ 客房數: 25. 🈠🈠🈠🈠🈠🈠🈠 AE,MC,V. £££

非常接近哈洛德百貨公司.加上環境安全,使得這間歷史悠久的高級B&B十分受女士歡迎.在交誼廳(Club Room)裡全天供應咖啡和茶,中央的大桌上則擺著各種雜誌.大部分客房都附有可以用早餐的起居室.內部陳設感覺祥和,而且無論採光,隔音設備及儲存空間都考慮得非常週到.

Basil Street

Basil St,SW3 1AH. □ 街道速查圖 11 C5. ☎ 0171-581 3311. 🄵🄰🅇 0171-581 3693. 🆃🆇 28379. □ 客房數:93. 🈠 76. 🈠🈠🈠🈠🈠🈠🈠🈠🈠 AE,DC,MC,V. £££££

這棟設備先進但無壓迫感的老式飯店洋溢著毫無矯飾的愛德華式風格,因此它一直受到歡迎.舒適的交誼室是輕鬆喝下午茶的好地方,酒吧也相當不錯.有個非常特別的女士俱樂部叫做Parrot Club,男士得邀邀請方得入席.這跟倫敦其他設有男性俱樂部的旅館形成有趣對照.這裡的常客多為女性.

Draycott

24-26 Cadogan Gdns,SW3 2RP. □ 街道速查圖 19 C2. ☎ 0171-730 6466. 🄵🄰🅇 0171-730 0236. □ 客房數:27. 🈠🈠🈠🈠🈠🈠🈠🈠 AE,DC,MC,V. £££££

這棟不顯眼的Knightsbridge宅邸看起來不像是一間旅館,倒像是個住宅型俱樂部.樓下入口旁有間貼有鑲板的小吸菸室,每當冬天時,壁爐裡就會燃起熊熊烈火,報紙亦全年供應,令人感覺像是置身於文雅的私人鄉村別墅裡.花草,骨董,版畫和大理石浴缸妝點著各具特色的房間.大部分客房都可看到花園.

Eleven Cadogan Gardens

11 Cadogan Gdns,SW3 2RJ. □ 街道速查圖 19 C2. ☎ 0171-730 3426. 🄵🄰🅇 0171-730 5217. 🆃🆇 8813318. □ 客房數:60. 🈠🈠🈠 🈠🈠🈠🈠🈠 AE,MC,V. £££

只從外表判斷,絕對看不出這幢紅磚宅邸會是間飯店.怪不得許多名人對身為公眾人物感到困擾時都會來此尋求寧靜和隱私.品味高雅,沒有壓迫感的服務與牆上鑲板,乾爽的床鋪搭配得宜.宏偉的裝潢加上傳統的典雅,絕少一般飯店的俗氣綴飾.

Beaufort

33 Beaufort Gdns,SW3 1PP. □ 街道速查圖 19 B1. ☎ 0171-584 5252. 🄵🄰🅇 0171-589 2834. 🆃🆇 929200. □ 客房數: 28. 🈠🈠🈠🈠🈠🈠🈠🈠 AE,DC,MC,V,JCB. £££££

極其高雅的Beaufort位於哈洛德百貨附近,藏在綠蔭滿佈的巷內,這是它高價位的原因之一.鮮花,現代風格織品和花卉水彩畫是其特色,使人在房間裡備感愉悅.樓下有一隻好性情的家貓叫Harry,牠可能會霸佔其中一張豪華沙發.個人化的服務滿足住客的任何需求.適合10歲以上的兒童.

Berkeley

Wilton P1,SW1X 7RL. □ 街道速查圖 12 D5. ☎ 0171-235 6000. 🄵🄰🅇 0171-235 4330. 🆃🆇 919252. □ 客房數:160. 🈠🈠🈠🈠🈠🈠🈠🈠🈠🈠 AE,DC,MC,V,JCB. £££££

此為Savoy飯店集團的一員.Berkeley穩穩的大門引導來客進入飾有大理石和Lutyens鑲板的玄關.樓下的Buttery and Bar餐室比較不正式,而每間客房皆展現出特殊的風格.

Capital

22-24 Basil St,SW3 1AT. □ 街道速查圖 11 C5. ☎ 0171-589 5171. 🄵🄰🅇 0171-225 0011. □ 客房數:48. 🈠🈠🈠🈠🈠🈠🈠🈠🈠🈠 🈠🈠 AE,DC,MC,V. £££££

旅館小而豪華,餐廳也很有名.家具富巧思,屬法國世紀末(fin de siècle)風格.隔壁28號的L'Hôtel是其姊妹店,同樣具有現代風格,提供價位較便宜的客房,但設備比較少,而且沒有客房服務.

Egerton House

17-19 Egerton Terrace,SW3 2BX.

□ 街道速查圖 19 B1. ☎ 0171-589 2412. 🄵🄰🅇 0171-584 6540. □ 客房數:28. 🈠🈠🈠🈠🈠🈠🈠🈠 AE,DC,MC,V. £££££

這幢別緻又新近裝潢的城市住宅提供高品質的服務和舒適感,整體格調既專業又溫文儒雅.雖然有些家具尚未顯出歲月的色澤,不過它們與真品骨董搭配在一起卻毫不遜色.

Halkin

5 Halkin St,SW1X 7DJ. □ 街道速查圖 12 D5. ☎ 0171-333 1000 🄵🄰🅇 0171-333 1100. □ 客房數:41. 🈠🈠🈠🈠🈠🈠🈠🈠🈠 🈠🈠 AE,DC,MC,V,JCB. £££££

對於那些受不了過度人工化的住客而言,極為簡單的Halkin會是個令人耳目一新的選擇.飯店內使用藍灰及黑白色系的搭配,產生一種冷靜,繁複而又全然現代的風貌.客房以華麗的黃褐色大理石裝潢,配上最高級的床邊茶几和鑲銅家具.

Hyatt Carlton Tower

Cadogan P1,SW1X 9PY. □ 街道速查圖 19 C1. ☎ 0171-235 1234 🄵🄰🅇 0171-245 6570. 🆃🆇 21944. □ 客房數:220. 🈠🈠🈠🈠🈠🈠🈠🈠🈠🈠 AE,DC,MC,V,JCB. £££££

這間大型連鎖飯店不具有此類飯店常見的缺乏生命力.員工訓練有素且相當友善,有些地方的室內擺設並不特別.但在Chinoiserie Lounge裡面有豎琴彈奏,是逛完街或是參觀博物館後讓雙腳好好休息的最佳場所.

The London Outpost

69 Cadogan Gdns,SW3 2RB. □ 街道速查圖 19 C2. ☎ 0171-589 7333. 🄵🄰🅇 0171-581 4958. □ 客房數:13. 🈠🈠🈠🈠🈠🈠🈠 🈠🈠 AE,DC,MC,V. £££££

隱藏在一些維多利亞式宅邸之中,這間安靜宏偉的B&B使人有賓至如歸的感覺.屋內陳設繪畫作品,古代半身雕像和精美瓷器,而且建築物內的許多原有特色依然保留,包括壁爐,壁帶和大片窗.早餐在安靜舒適的客房裡享用,全天的其他時間也供應簡餐.在嘗過

奇特的法國小麵包之後,樓上有健身俱樂部可以恢復肌力的活力.Biedermeier套房是最好的一間,內有高級複製家具.

Lowndes

Lowndes St,SW1X 9ES. □ 街道速查圖 20 D1. ⦅ 0171-823 1234. FAX 0171-235 1154. TX 919065. □ 客房數:78. 🛏 1 💒 24 TV ▼ 🗱 🛄 🍴 🛎 🗲 AE,DC,MC,V,JCB. ⓔⓔⓔⓔⓔ

這是Hyatt Carlton Tower的姊妹店,就位於它的街角旁,規模比較小,但氣氛還算不錯.房客可以使用Hyatt Carlton Tower內的最佳設備而不需另付費.客房內部設備極好,裝潢也相當別緻現代.

西敏區
維多利亞

Collin House

104 Ebury St,SW1W 9QD. □ 街道速查圖 20 E2. ⦅ 🖳 FAX 0171-730 8031. □ 休假日 耶誕節2週. □ 客房數:13. 🛏 8. 1 💒 ⓔ

這間小旅舍和附近許多各類似旅館比較起來不一樣的是親切的招待,讓人感覺備受歡迎.雖然裝潢不很新穎,但房間者非常清爽乾淨.樓下的小巧早餐室是唯一的公共區域.裡面掛的風景照片和蜜松 (honey pine) 十分宜人.

Elizabeth

37 Eccleston Sq.SW1V 1PB. □ 街道速查圖 20 F2. ⦅ 0171-828 6812. FAX 0171-828 6814. □ 客房數:40. 🛏 36. 1 💒 🛄 🍴 ⓔ

翻新後的Elizabeth比起以前更是物超所值.價格在本區始終出奇的低廉.房客還可以自由出入Eccleston Square 的網球場及宜人的林蔭花園.

Woodville House

107 Ebury St,SW1W 9QU. □ 街道速查圖 20 E2. ⦅ 0171-730 1048. FAX 0171-730 2574. □ 客房數:12. 1 💒 ⓔ

雖然既不豪華又不豪華,但這間位於喬治王式建築內的旅舍設備現代,服務也很個人化,是許多預算有限旅遊者的選擇.早餐室隔成一些較親密的空間,客房裡面有小扶手椅及其他不錯的擺設.

Windermere

142-144 Warwick Way,SW1V 4JE. □ 街道速查圖 20 E2. ⦅ 0171-834 5163. FAX 0171-630 8831. TX 94017182 WIRE G. □ 客房數:23. 🛏 19. 1 💒 24 TV 🍴 🗲 AE,MC,V,JCB. ⓔⓔ

這間具維多利亞式外觀且維護良好的飯店服務親切,價位不高,位於交通忙碌但有點偏僻的路上,相當顯眼.房間裡面整齊乾淨,不會讓人失望.用早餐的地方就在飯店裡的咖啡廳,樓下全天供應飲料和點心.明亮乾淨的客房裡有亮印花棉布窗簾及現代化而實用的擺設.

Tophams Belgravia

28 Ebury St,SW1W 0LU. □ 街道速查圖 20 E1. ⦅ 0171-730 8147. FAX 0171-823 5966. □ 客房數:42. 🛏 21. 1 💒 24 TV 🛄 🔅 🍴 🗲 AE,DC,MC,V. ⓔⓔⓔ

這是由數間相鄰之城市住宅所組成的高級私人旅館.公共區域陳列許多傳家寶物及圖畫,迷宮般的樓梯和通道連接著各房間.大部分房間都小而樸實,價位在這個地區來說算是非常便宜的.

Goring

Beeston Pl,Grosvenor Gdns,SW1W 0JW. □ 街道速查圖 20 E1. ⦅ 0171-396 9600. FAX 0171-834 4393. □ 客房數:76. 🛏 1 24 TV 🛄 🔅 🗱 P 🍴 🗲 AE,DC,MC,V. ⓔⓔⓔⓔ

這間飯店位於倫敦中心富堂皇的愛德華式建築內,罕見之處在於它由家族經營且規模頗大.第三代的 Gorings 家族仍然維持著完美無瑕的標準,注重每個細節.整間旅館散發出含蓄典雅的氣息.比較特別的地方包括酒廊和一座只可遠觀而不可進入的美麗花園.

Holiday Inn

2 Bridge Pl,SW1V 1QA. □ 街道速查圖 20 F2. ⦅ 0171-834 8123. FAX 0171-828 1099. TX 914973. □ 客房數:212. 🛏 1 💒 24 TV 🗲 🍴 🗱 🔅 💒 🗲 AE,DC,MC,V,JCB. ⓔⓔⓔⓔ

位於Victoria車站附近可以俯瞰火車調車場的一棟頑強現代建築內,為瑞典人所經營.由銅,玻璃和

Stakis London St Ermin's

Caxton St,SW1H 0QW. □ 街道速查圖 13 A5. ⦅ 0171-222 7888. FAX 0171-222 6914. TX 917731. □ 客房數:290. 🛏 1 💒 24 TV 🍴 🗲 🗱 🔅 🗱 🍴 🛎 🗲 AE,DC,MC,V,JCB. ⓔⓔⓔⓔ

這棟外觀莊嚴的維多利亞時代晚期旅館離西敏區非常近,曾經擁有通往英國上議院的自用通道.內部最引人注目的特色是一座宏偉的巴洛克式扶手階梯,它自大廳蜿蜒升上,將視線引到閃閃發亮的吊燈,迴旋的欄杆和華麗的石膏雕塑天花板.客房的裝潢極舒適,不似旅館其他部分的過度裝飾.

Royal Horseguards

2 Whitehall Court,SW1A 2EJ. □ 街道速查圖 13 C4. ⦅ 0171-839 3400. FAX 0171-925 2263. TX 917096. □ 客房數:300. 🛏 1 24 TV ▼ 🗱 🔅 🛄 🍴 🛎 🗲 AE,DC,MC,V,JCB. ⓔⓔⓔⓔⓔ

這間19世紀的大飯店可以眺望離國會大廈不遠的泰晤士河.大廳裡滿佈著美麗的吊燈,棕櫚樹盆栽及華麗石膏細工.另一邊有舒適的公共廳室,包括Granby's餐廳,以綠色皮革裝飾,既別緻又正式,是政界名流的聚會場所.房間裝潢從古典的富麗堂皇到現代的簡潔俐落都有,呈現不同的風格.

皮卡地里
梅菲爾

Athenaeum

116 Piccadilly,W1V 0BJ. □ 街道速查圖 12 E4. ⦅ 0171-499 3464. FAX 0171-493 1860. TX 261589. □ 客房數:123. 🛏 1 💒 24 TV ▼ 🗲 🔅 🛄 🍴 🛎 🗲 AE,DC,MC,V,JCB. ⓔⓔⓔⓔⓔ

雖然位於高級的梅菲爾區,但這間飯店的服務親切而友善.溫莎廳的咖啡和茶特別值得推薦,酒吧的蘇格蘭威士忌也很棒.部分房間有點單調,但是相當舒適,並且設備完善.

Brown's

Albemarle and Dover Sts,W1A
4SW. □ 街道速查圖 12 F3. ☎
0171-493 6020.FAX 0171-493 9381.
TX 28686. □ 客房數:118. ■ 1
⚏ 24 TV ▼ ◪ 🖫 🖫 🗐
🍴 ⬥ AE,DC,MC,V,JCB.
€€€€€ 見306-307頁。

有些溫文迷人,恪守正統的「布
朗先生」(皆為紳士中的紳士)仍
然流連在倫敦最古老,最傳統的
飯店之一。在綴滿花布的交誼廳
中享用下午茶已成倫敦傳奇的一
部分。客房大多很寬闊,裝潢雖然
有點過時但仍迷人。

Claridge's

Brook St, W1A 2JQ. □ 街道速查
圖 12 E2. ☎ 0171-629 8860. FAX
0171-499 2210. TX 218762
CLRDGS G. □ 客房數:190. ⛱
◪ 1 ⚏ 24 TV 🖫 🗐 🖫
▼ 🍴 ⬥ AE,DC,MC,V,JCB.
€€€€€
這間飯店的作用實際上相當於白
金漢宮的一座附屬建築;雖然
Claridge's喜歡傳統方式,但氣氛
一點都不古板,裝潢揉合了裝飾
藝術和古典式富麗堂皇,有大理
石鑲嵌畫,吊燈,足以讓兩個穿著
長蓬裙的人毫無阻礙同時進出的
樓梯,大廳有匈牙利音樂家現場
演奏,在寬大的客房內只要按一
下鈕就可傳喚服務生提供服務。

Connaught

16 Carlos Pl,W1Y 6AL. □街道
速查圖 12 E3. ☎ 0171-499 7070.
FAX 0171-495 3262. □ 客房數:89.
⛱ ◪ 1 ⚏ TV 🖫 ▼ 🍴 ⬥
MC,V. €€€€€
這是一間極有自信的著名飯店,
因此沒宣傳資料,也不提供價目
表(可以「函索」,價格並非梅菲
爾區最高的)。飯店佔地不大,裝潢
也不很耀眼。客人的隱私在此極
度受到保護,因而外界或許會感
覺到被 Connaught 住客的俱樂部
排除在外。旅館常以已容滿為由
委婉地拒絕許多客人。若要訂房
可別打電話,更不要期望到了那
邊就會有空房間。要寫信,很有禮
貌地提早寫信。

Dorchester

53 Park Lane,W1A 2HJ. □ 街道
速查圖 12 D3. ☎ 0171-629 8888.

FAX 0171-495 7342. TX 887704
DORCH G. □ 客房數:251. ⛱ 1
⚏ 24 TV 🖫 ▼ 🍴 ⬥ AE, DC, MC,
V, JCB. €€€€€

大理石柱及扇形圓頂上有柔和朦
朧的金色反光,喝下午茶的
Promenade廳裡插滿高貴的花束。
這間古老而富麗堂皇的飯店處處
光采奪目。餐廳包括著名的 Grill
Room,較女靜的 Terrace 和具異國風
味的東方餐廳。靠Park Lane那邊
的套房和客房都有三面視野,不
用說,是非常奢華的。

Dukes

35 St James's Pl,SW1A 1NY. □
街道速查圖 12 F4. ☎ 0171-491
4840. FAX 0171-493 1264. TX
28283. □ 客房數:64. ⛱ 1 ⚏
24 TV 🖫 🖫 🍴 ⬥
AE,DC,MC,V. €€€€€

這棟精美的愛德華式建築深藏在
一處隱密的中庭裡,至今仍以人
工點燃煤氣燈。雖然價錢昂貴且
限制嚴格,不過 Dukes 是出名地
友善和氣氛愉悅。酒吧設計很具
個性化,在三位公爵 (Wellington,
Marlborough, Norfolk) 肖像的凝
視之下,淺嚐價值不凡的干邑白
蘭地。適合 5 歲以上兒童。

Forty-Seven Park Street

47 Park St,W1Y 4EB. □ 街道速
查圖 12 D2. ☎ 0171-491 7282.
FAX 0171-491 7281. TX 22116
LUXURY. □ 客房數:53. ⛱ 1
⚏ 24 TV 🖫 🖫 🖫 🍴
⬥ AE,DC,MC,V,JCB.
€€€€€

鮮有人知在著名的 Le Gavroche餐
廳用餐後,其鄰的 Forty-Seven
Park Street 有53間豪華套房可讓
人休息一下,恢復過度放縱的腸
胃。每個房間都各有特色;如法式
時鐘,壁爐上的青銅器,精細手工
家具,柔軟鵝絨被,厚厚的浴巾
等。餐廳也提供客房服務。

The Four Seasons

Hamilton Pl,Park Lane,W1A 1AZ.
□ 街道速查圖 12 D4. ☎ 0171-
499 0888. FAX 0171-493 6629. TX
227711. □ 客房數:227. ⛱ 1 ⚏
24 TV 🖫 ▼ 🖫 🖫 ⛱
⚏ 🖫 ⬥ 🍴 ⬥ AE,DC,
MC,V,JCB. €€€€€

The Four Seasons以個人服務和含

蓄的豪華為傲,整體感覺相當傳
統。華麗而設備完善的客房裡,較
素雅的式樣已漸漸取代了東方氣
息印花棉布。入門大廳和休息
室則佈滿了閃閃發亮的威尼斯水
晶。由扶手階梯上樓,典雅的Four
Seasons餐廳和較不正式的Lanes
自助餐廳提供物超所值的美食。

Grosvenor House

86-90 Park Lane,W1A 3AA. □
街道速查圖 12 D3. ☎ 0171-499
6363. FAX 0171-493 3341. TX
24871. □ 客房數:454. ⛱ 1 ⚏
24 TV 🖫 🖫 🖫 ⛱
⚏ 🖫 🍴 ⬥
AE,DC,MC,V,JCB. €€€€€

這間飯店或許是以舉辦大場面的
活動聞名。Great Room 是全歐最
大的宴會廳,可容納二千人。在俯
瞰海德公園的Lutyens式正面之
後,它是一間豪華正式但非常舒
適的飯店,有幾家風格不同的餐
廳,包括在90號風優雅有禮的Nico
(見296頁)。

Ritz

Piccadilly,W1V 9DG. □ 街道速
查圖 12 F3. ☎ 0171-493 8181. FAX
0171-493 2687. TX 267200. □客
房數:127. ⛱ 1 ⚏ 24 TV ▼ 🖫
🖫 🖫 ⛱ ⚏ 🖫 ⚏ 🍴 ⬥ AE,
DC,MC,V. €€€€€ 見91頁。

Cunard 的旗艦飯店仍吸引了許
多人,尤其是在 Palm Court 喝下
午茶,此乃體驗上流社會生活的
最佳場所。Ritz的貼大理石法國化
房間壯麗非常;尤其是餐廳,從屋
頂壁畫的雲端中懸垂出的鍍金大
吊燈就在用餐客人頭頂上方。而
旅館外,在迷人的義式庭園後就
是樹木鬱鬱的綠園 (Green Park)。

Twenty-Two Jermyn Street

22 Jermyn St, James's,SW1Y
6HL. □ 街道速查圖 12 F3. ☎
0171-754 2353. FAX 0171-734
0750. □ 客房數:18. ⛱ 1 ⚏ ⚏
TV 🖫 🖫 🖫 ⬥
AE,DC,MC,V,JCB. €€€€€

不顯眼的入口通往群集的高級套
房,對於商務人士來說配備齊全,
對其他人而言也相當舒適。佈置
華麗,維持得很好。有24小時客房
服務,並可以使用附近的健身俱
樂部。加上它對安全及隱私性的
重視,使人覺得它的高價位非常
合理。

蘇荷
列斯特廣場
牛津街

Edward Lear

28-30 Seymour St,W1H 5WD. □
街道速查圖 11 C2. 0171-402
401. FAX 0171-706 3766. □ 客房
數:30. 4. TV AE,DC,MC,V. £

曾經是幽默大師Edward Lear的
住所一這棟簡單乾淨的B&B旅館
離牛津街不太遠。無論是單身，家
庭或是一般旅館最歡迎的雙人行
都接待。有兩間小交誼廳：一間掛
滿了Edward Lear的藏書及打
油詩集，另一間是早餐室。後面的
房間則毫無車馬喧囂之苦。

Bryanston Court

56-60 Great Cumberland P1,W1H
7FD. □ 街道速查圖 11 C1.
0171-262 3141. FAX 0171-262
248. □ 客房數:54. TV
AE,DC,MC,V. £

藍色的遮陽篷為這間保持良好的
旅店增添一種活潑的歐陸風格；
外部的柔和燈光灑落在油畫肖像
和稍舊的棕色皮革上。這裡的氣
氛文雅而老式，但卻個人化。就像
當時位在West End的少數旅館一
樣。客房不大，陳設簡單但很實用。

Concorde

50 Great Cumberland P1,W1H
7FD. □ 街道速查圖 11 C1.
0171-402 6169. FAX 0171-724
184. TX 262076. □客房數:26.
TV AE,DC,MC,V. £ £

這間飯店和隔壁較大姐妹店 (見
Bryanston Court) 同樣有懷舊而
迷人的氣圍，然而它的設備簡單，
費用也相對較低，以如此接近牛
津街的地點來說，算是物超所值。

Parkwood

4 Stanhope P1,W2 2HB. □ 街道
速查圖 11 B2. 0171-402 2241.
FAX 0171-402 1574. □ 客房數:18.
12. TV MC,V.
£ £

整潔的家庭式B&B旅館感覺非常
舒適。它有古典式門廊和黑色欄

杆,距Marble Arch 只有一街之遙.
接待大廳的氣氛優雅. 客房則一
點也不豪華,有些看起來已老舊.
樓下的早餐室小而令人愉快.

Durrants

George St.W1H 6BJ. □ 街道速查
圖 11 B1. 0171-935 8131. FAX
0171-57487 3510. □ 客房數:96.
86 TV AE,MC,V. £ £ £

此受人喜愛的喬治王時期風格旅
館仍保有昔日鄉村馬車客棧的風
韻。餐廳裡面有乾爽的麻質桌布,
以及有銀質圓頂器的湯盤。飾滿
皮革和橡木鑲板的酒吧和客廳更
加強了這種老式而男性化的印
象。客房整齊,後排的房間比較小。

Hazlitt's

6 Frith St.W1V 5TZ. □ 街道速
查圖 13 A2. 0171-434 1771.
FAX 0171-439 1524. □ 休假日 12
月24-26日. □ 客房數:23. 1
TV AE,DC,MC,V. £ £ £

這間坐落在三幢18世紀房舍內的
飯店是倫敦最個人化,最令人心
曠神怡的旅館之一。評論家
William Hazlitt (1778-1830) 曾經
住在其中一幢. 它雖然不是很豪
華但卻相當文雅,每面牆上都掛
滿了畫.客房裡樸素地以綠色和
乳白色配飾,並飾以厚重有趣的
骨董.棕櫚,羊齒植物或古典式半
身像.除了櫃檯後方點著燭火的
小客廳外沒有其他公共區域。

Hampshire

Leicester Sq,WC2H 7LH. □ 街道
速查圖 13 B3. 0171-839 9399.
FAX 0171-930 8122. TX 814848
HAMPS G. □ 客房數:125. 1
24 TV
AE,DC,MC,V,JCB. £ £ £ £

絕少人會想到在倫敦極不體面的
廣場中,竟藏著如此奢華壯麗的
磚造建築,即使最難討好的美國
企業高級主管 (它們的主要客層)
也會喜歡. 這間屬於愛德華集團
的連鎖飯店具無懈可擊的現代風
格.在 Hampshire 的天花板吊燈
和巨大的中國瓷瓶之間流露出淡
淡的殖民地氣氛。

Marble Arch Marriott

134 George St. W1H 6DN. □ 街
道速查圖 11 B1. 0171-723

1277. FAX 0171-402 0666. TX
27983. □客房數:240. 1
24 TV P AE,DC,MC,
V,JCB. £ £ £ £ £

這間就位在Edgware路旁的現代
旅館有相當好的設備以及輕鬆、
體貼的氣氛。房間裡面有一或兩
張舒適的加大床鋪,屬美式風格。
並有健身俱樂部及游泳池.可免
費停車,這在市中心十分罕見。

攝政公園
馬里波恩

Blandford

80 Chiltern Street. W1M 1PS. □
街道速查圖 4 D5. 0171-486
3103. FAX 0171-487 2786. TX
262594 BLANFD G. □ 客房
數:33. 1 TV
AE,DC,MC,V. £ £

Blandford 是一間曾以待客熱忱
而贏得無數獎項的廉價B&B旅
館。它是家庭經營式旅店,提供簡
單不做作又實際的住宿及豐盛的
早餐,位於寧靜的街道內。

Hotel La Place

17 Nottingham P1, W1M 3FB. □
街道速查圖 4 D5. 0171-486
2323. FAX 0171-486 4335. □ 客房
數:24. 1 24 TV
DC,MC,V. £ £

這裡離塔索夫人蠟像館不遠,是
間經濟實惠的B&B旅館,為倫敦
中心區所罕見的地下室餐廳也供
應一些簡餐,由彎木和藤條裝潢
的酒吧種滿植物,巧妙地提供了
花園般的環境.房間的設備物超
所值,非常注重安全措施,相當吸
引獨自旅行的女性顧客。

Dorset Square

39-40 Dorset Sq,NW1 6QN. □ 街
道速查圖 3 C5. 0171-723
7874. FAX 0171-724 3328. TX
263964. □ 客房數:37. 1
24 TV
AE,MC,V. £ £ £

這是經過優美整修的攝政時期建
築,可謂巧妙地搭配了子華,大鐘
的織品,藝品和有趣的畫.每個房
間裝潢都不一樣.樓下有餐廳和
酒吧,提供一處比客廳更能使人
輕鬆的地方。

符號的圖例說明見275頁

White House

Albany St,NW1 3UP. □ 街道速查
圖 4 E4. 🄲 0171-387 1200. FAX
0171-388 0091. TX 24111. □ 客房
數:583. 🛏 1 🚻 24 TV Y 🏊 ♿
🅿 🕆 🐾 Y 11 🍴 ♿
AE,DC,MC,V,JCB. ⓔⓔⓔⓔ

曾經受到Profumo事件 (發生在60
年代的政治性醜聞事件) 影響的
這間旅館是由套房和公寓組成的
大型綜合建築,如今提供高級的
客房服務和各種公共廳室;別緻
又古典的餐廳和佈置舒適的雞尾
酒吧,加上受歡迎的地下室酒吧,
還有一間相當寬敞的Garden
Café.另一項優點是旅館離Euston
火車站不遠 (見358-359頁).

Langham Hilton

1 Portland P1,W1N 3AA. □ 街道
速查圖4 E5. 🄲 0171-636 1000.
FAX 0171-323 2340. □ 客房
數:388. 🛏 1 🚻 24 TV Y 🏊 ♿
🅿 🕆 🐾 Y 11 🍴 ♿
AE,DC,MC,V,JCB. ⓔⓔⓔⓔⓔⓔ
見221頁.

於1991年重新開幕成為旅館,之
前一直為BBC電台所有.Langham
提供一種希爾頓式的奢華,重現
它在維多利亞時代的輝煌,再加
上具有任何人都可能會喜歡的現
代化設備.公共廳室也反映出大
英帝國時期的懷舊氣氛.寬敞的
客房十分豪華,著名的舞會廳也
非常富麗,裡面架設著義大利式
水晶吊燈,並飾有精美石膏細工.

布魯斯貝利

費茲洛維亞

科芬園

河濱大道

Mableton Court

10-11 Mabledon P1,WC1H 9AZ.
□ 街道速查圖 5 B3. 🄲 0170-388
3866. FAX 0171-387 5686. □ 客房
數:30. 🛏 1 TV 🕆 MC,V. ⓔ

這間飯店無論內部或外面的環境
都不是特別豪華,但價格並不貴.
距離King's Cross和St.Pancras火
車站又很近,交通方便.小房間非
常整齊乾淨.地下室則有小交誼
廳和裝潢很現代的早餐室.

Fielding

4 Broad Court,Bow St,WC2B
5QZ. □ 街道速查圖 13 C2. 🄲
0171-836 8305. FAX 0171-497
0064. □ 客房數:24. 🛏 1 🚻 24
TV Y 🐾 🕆 🍴 AE,DC,MC,V.

這是一間價位不高,位於倫敦迷
人地區的私人經營B&B.Fielding
的獨特之處在於一隻叫Smoky的
鸚鵡會首先在粉紅色小酒吧裡迎
接客人.樓上房間各朝著不同的
方向,房間卻很小,不會很華麗,隔
間有點奇怪.部分房間有實用的
桌子給需要工作的房客使用.極
窄的浴室中仍有個迷你浴盆.

Academy

17-21 Gower St,WC1E 6 HG. □
街道速查圖 5 A5. 🄲 0171-631
4115. FAX 0171-636 3442. □ 客房
數:40. 🛏 36. 1 🚻 24 TV 🕆 🐾
Y 11 🍴 AE,DC,MC,V,JCB.
ⓔⓔⓔ

齊列的月桂樹標示出這三間接近
倫敦大學中心的喬治王時期風格
城市住宅.Academy的陳設精細又
不會太過於複雜.一間舒適客廳
裡的書架旁有法國式窗子,窗外
是一座宜人的中庭花園.地下室
的餐廳氣氛很不錯,食物也很棒,
有時候會有現場演奏.

Bonnington

92 Southampton Row,WC1B
4BH. □ 街道速查圖 5 C5. 🄲
0171-242 2828. FAX 0171-831
9170. TX 261591. □ 客房數:215.
🛏 1 🚻 24 TV Y 🐾 🅿 🕆 🐾
Y 11 🍴 AE,DC,MC,V. ⓔⓔⓔ

這間家庭式經營的旅館是
Bloomsbury區裡最經濟實惠的旅
館之一.裝潢設施沒什麼特別,但
管理上很注重滿足房客的個人需
求.酒吧和餐廳都很宜人而且現
代化.週末的房價特別適合全家
住宿.

Hotel Russell

Russell Sq,WC1B 5BE. □ 街道速
查圖 5 B5. 🄲 0171-837 6470. ☆
0171-837 2857. FAX 24615. □ 客房
數:329. 🛏 1 🚻 24 TV 🐾 🐾
🕆 🐾 Y 11 🍴
AE,DC,MC,V,JCB. ⓔⓔⓔ

這棟屬維多利亞晚期的宏偉建
築,其嚴肅外觀與其黃褐色大理

石和壯觀樓梯走道所裝飾成的大
廳相稱.皮椅,鑲板,深色的厚
實布簾及水晶吊燈也將氣氛烘托
出來.最好的房間可以俯瞰花
園.Virginia Woolf啤酒店則提供
劇前晚餐.

Mountbatten

20 Monmouth St,WC2H 9HD. □
街道速查圖 13 B2. 🄲 0171-836
4300. FAX 0171-240 3540. TX
298087. □ 客房數:127. 🛏 1 🚻 24
TV Y 🐾 🕆 🍴
AE,MC,V,JCB. ⓔⓔⓔⓔ

距離劇院區和科芬園都非常近,
裡面有許多第二次世界大戰退役
軍人Lord Mountbatten的紀念物
品.公共區域有愛德華式會客室
的悠閒和風格,並點綴著殖民及
東方色彩:有天花板吊扇,地毯和
大盆的棕櫚.樓下酒吧供應各式
精美點心.若需要劇前晚餐可以
事先通知安排.

Covent Garden Hotel

10 Monmouth St, WC2. □ 街道速
查圖 13 B2. 🄲 0171-806 1100.
FAX 0171-806 1100. □ 客房數:50.
🛏 1 🚻 24 TV Y 🐾 🕆 🍴
🐾 🕆 Y 11 🍴 AE,MC,V.
ⓔⓔⓔⓔ

這間迷人飯店是科芬園地區不斷
上流階級化的另一項典範.它於
1996年開幕,是由從前一所法國
醫院改建而成,其內部裝設在這
樣的範圍內結合奢華及舒適,以
吸引人在此具現代風格,貼有木
質鑲板的會客室及圖書館內舒解
身心.四周有倫敦最棒的商店,娛
樂和街道生活.

Howard

Temple Pl,Strand,WC2R 2PR. □
街道速查圖 14 D2. 🄲 0171-836
3555. FAX 0171-379 4547. TX
268047. □ 客房數:137. 1 🚻
24 TV Y 🐾 🕆 🐾
11 🍴 🐾 AE,DC,MC,V,JCB.
ⓔⓔⓔⓔⓔ

這是一間非常現代化的旅館,但
是侍者權威性的彬彬有禮令人覺
得彷彿時光倒流.仿古的大廳裡
有似晶鑽閃耀的吊燈及華麗的乳
白色調石膏細工.其他突顯的特
色,包括可從餐廳和酒吧觀賞到
的內部造景花園.而許多傳統式
擺設的宜人客房都可以看到絕佳
河景.

Savoy

Strand,WC2R 0EU. □ 街道速查
圖 13 C2. 0171-836 4343. FAX
0171-240 6040. TX 24234. □ 客
房數:203. 見116頁。

泰晤士河上Richard D'Oyly Carte
的夢中旅館仍然君臨倫敦一方。
長期以來政治人物和新聞從業
人員都在裡面的Savoy Grill晤
炎。泰晤士廳 (Thames Foyer) 中
半有鋼琴演奏的下午茶也一直
很受歡迎。裝飾藝術風格 (Art
Deco) 使Savoy看起來格外高貴
典雅。許多房間裡有舊式浴缸,使
用大水罐式的蓮蓬頭。部分特別
迷人的有陽台單人房可以欣賞
到泰晤士河景。

而讓Savoy聲譽不墜的主因是一
令令人心動的地方,有836個彈簧
床墊,隨叫隨到的按鈴客房服
務,還有管理階層對於個人化服
務的信念,「制式服務」並不屬
於旅館經營的一部分。自然採光
的游泳池及健身中心格調十分
高雅,正如住客所期待。

Waldorf

Aldwych,WC2B 4DD. □ 街道速
查圖 14 D2. 0171-836 2400.
FAX 0171-836 7244. TX 24574. □
客房數:292. AE,DC,MC,V,JCB.

雖不若全盛時期的獨特,但它
乃是一間相當高級的飯店。然而
曾經非常出名的茶舞會 (Tea
Dance) 依舊在週末時舉行,喝下
午茶的地方亦會讓人流連上演
奏,是項受歡迎的休閒娛樂。The
Aldwych啤酒屋提供劇前簡餐。
部分客房看起來有點陰暗,不過
正在逐步翻修中。

Tower Thistle

St Katherine's Way,E1 9LD. □
街道速查圖 16 E3. 0171-481
2575. FAX 0171-481 3799. TX
885934. □ 客房數:806. AE,DC,MC,V,JCB.

這棟70年代的水泥建築看似古代
美索不達米亞的廟塔,就位在倫
敦橋下方,Butler's碼頭對面。大廳
非常涼爽寬敞,有潺潺流水與植
物。這裡有三間餐廳: 昂貴的
Princes,熱誠的Carvery及時髦的
夜總會Which Way West。房間不
是很大,但都有不錯的視野,現代
化裝潢和完善設備。

倫敦近郊

Chase Lodge

10 Park Rd, Hampton Wick, KT1
4AS. 0181-943 1826.FAX 0181-
943 9363. □ 客房數:11. 7.
AE,DC,MC,V.

這幢簡樸的維多利亞式舍有間
通風,輕快的溫室,在此供應絕佳
的早,晚餐。也設有小而別緻的酒
吧及客廳。客房雖小,但以松木或
維多利亞家具的農舍風格來裝
潢。適當的地方會設浴室。

La Reserve

422-428 Fulham Rd, SW6 1DU.
□ 街道速查圖 18 D5. 0171-
385 8561. FAX 0171-385 7662. □
客房數:41. AE,DC,MC,V.

這間飯店外表古典,但裡面卻有
簡樸而超級現代的擺設,可能不
是每個人都會喜愛。但是簡潔的
客房裡有別緻的床榻和不錯的浴
室。餐廳全天供應簡單而有朝氣
的各式異國風味拿手料理。

Swiss Cottage

4 Adamson Rd, NW3 3HP.
0171-722 2281. FAX 0171-483
4588. TX 297232 SWISSCO G. □
客房數:80. 75. AE,DC,MC,V.

位在離Swiss Cottage地鐵站不遠
處的一條寧靜街道上,這裡保持
良好的維多利亞式房屋提供住客
愉快的傳統情調。
大廳裡有一架大鋼琴,多件骨董
藝術品,複製家具和不尋常的名
畫及舊式壁紙收藏。客房寬敞而
舒適,比較昂貴的房間則有絲絨
沙發或貴妃椅。餐廳備有簡餐,酒
吧及酒廊也提供三明治和其他點
心。

Cannizaro House

West Side,Wimbledon
Common,SW19 4UF. 0181-879
1464. FAX 0181-879 7338. TX 941
3837. □ 客房數:44. AE,DC,MC,V,JCB.

英王喬治三世 (在位期間1760-
1820) 曾經在這幢商人宅邸內進
用早餐。此棟建築可追溯至1705
年,其富麗堂皇,雕樑畫棟顯示出
與王室間的關係,屋內石膏粉飾
的天花板,莊嚴的壁爐,巨大的插
花擺飾以及裝有上流品味窗簾的
窗戶,在在顯示出宏偉氣息。樓上
的客房延續了這份華麗,但是飯
店的最大特色是它出色僻靜的花
園,予人以置身鄉村別墅的感覺。

Kingston Lodge

Kingston Hill, Kingston-upon-
Thames,KT2 7NP. 0181-541
4481. FAX 0181-547 1013. TX
936034. □ 客房數:62. AE,DC,MC,V.

這間屬於Forte連鎖的小規模飯店
位於郊區,簡便而家常。雖然在一
條忙碌的街道上,但飯店後側還
是有不少較安靜的房間。從櫃檯
開始,整個公共區域給人親切的
感覺。在木製亞管式外觀 (Adam-
look) 的壁爐中,煤氣爐愉悅地燃
著火;波浪型百葉窗為玻璃牆餐
廳裡的客人遮擋陽光。有些地方
已顯得老舊,但整體而言,算是維
護得很好而且頗為舒適。

Sheraton Skyline,
Heathrow Airport

Bath Rd, Hayes, Middlesex,UB3
5BP. 0181-759 2535. FAX 0181-
750 9150. TX 934254. □ 客房
數:354. AE,DC,MC,V,JCB.

如果想找一間離Heathrow機場
很近,而且不只是有空調,隔音的
高級飯店,可以試試Sheraton
Skyline。
Patio Caribe是其主要特色之一:
不同凡響的室內泳池坐落在熱帶
叢林般的綠蔭中,是喝雞尾酒和
吃自助午餐的好地方。其他特色
就如同一般連鎖飯店,提供機場
接送及免費停車。(機場飯店資訊,
見356-357頁,Gatwick或Heathrow
機場附近其他的飯店名單。)

吃在倫敦

在倫敦幾天之內便可嚐遍各地美食—從美洲到非洲、歐洲所有國家，從近東、中東一路到遠東。在過去的30年來，尤其近10年，倫敦已變成美食聯合國了。

本書所列舉的餐廳提供不同口味與價位，但烹調都屬一流、物有所值。它們散布在各主要觀光區，少數比較偏遠但值得一去

劇前套餐告示牌

的餐廳也包含在內。292-294頁的表格是根據地區依序編列；295-305頁之間有各餐廳的細節，依口味分類。近幾年來，倫敦的咖啡館已有新貌，並成為熱門場所。至於英國著名的酒館，已有許多開始提供好吃的點心或異國料理。306-309頁是一些較非正式的餐飲場所，如小酒館等。

倫敦的餐廳

在科芬園、皮卡地里、蘇荷區以及列斯特廣場有最多選擇。肯辛頓及卻爾希也宣稱有許多上好餐廳，而泰晤士河南岸的Butler's Warf已因河畔的幾家高級餐廳而重現生機。

在Simpson's (見295頁) 之類的餐廳仍可吃到傳統的英國烤牛肉和布丁；但現在英國烹調中最明顯之趨勢是較清淡的口味，並受許多烹飪文化影響。主廚如Sally Clarke (見298頁Clarke's餐廳)、Gary Phodes (見295頁的

Hard Rock Café 門前的警衛
(見302頁)

Greenhouse) 和Marco Pierre White (見299頁的The Restaurant) 皆為領導潮流者。

倫敦是熱愛印度食物人士的天堂，有許多價廉的餐館供應tandoori、balti及bhel poori。

另外兩種受歡迎的菜式是泰國菜和義大利菜；蘇荷區有許多吃泰國菜的最佳去處，並有日本料理、印尼菜和香港以外最棒的中國餐廳及主廚。一些現代義大利餐廳像Riva (見300頁)和River Café (見299頁)都採取較清淡的烹調風格。法國菜是市內歷史最悠久的外來料理，在西提區和梅菲爾附近有許多高級餐廳都是法國餐廳。

大部分餐廳都至少供應一種素食選擇，有些則提供專門的素食菜單。很多素食餐廳不斷增加新菜式，提供大膽、不同的選擇—The Place Below就是個很好的例子 (見 302 頁)。

海鮮是倫敦的另一項特色，不論傳統式或是新格調的海鮮餐廳都很不錯。

其他餐飲場所

倫敦許多飯店都附設有高級餐廳，並且對非

Coast (見299頁)

住客開放。部分餐廳氣氛拘謹且價格昂貴；有些則由名廚調製上等菜色，值得一試。不少遍佈市內的比薩和麵食連鎖店也供應很好的餐點。許多酒館 (pub) 為了和酒吧 (Wine Bar) 競爭，也提供酒館餐、泰式咖哩或地中海碳烤食物，並搭配以美酒。法式的咖啡館─啤酒餐廳 (Café-brasseries) 很受歡迎，不少咖啡糕餅店也值得一試。要不然你也可以在三明治吧、賣比薩的小攤或24小時猶太圈餅店裡快速地買到便宜的點心。

Bibendum 餐廳 (見297頁)

注意事項

大部分餐廳的營業時間是中午12:30到下午2:30，晚上7:00到11:00。晚上11:00後通常不再接受點餐。異國餐廳通常會營業到午夜之後；許多餐廳週日、週一不營業。全天候的咖啡啤酒餐廳 (早上11點到晚上11點) 經許可只能在固定時間或吃飯時供酒。傳統的英國週日午餐 (見 289 頁) 幾乎在所有餐廳和酒館都有提供，但還是最好先詢問一下；因為即使是非常高級的餐廳到週日也會停止供應一般菜單。只有在最昂貴的餐廳會要求打領帶，較合適的穿著是輕便的半正式裝。最好事先訂位，尤其是Aubergine和Livebait之類的餐廳 (見296頁和301頁)。

價錢及服務

在倫敦的中等餐廳吃三道菜並飲酒，每人平均需要25到35鎊。在一般酒吧、素食餐廳或異國餐廳大概是每人5到15鎊之間。許多餐廳有固定價格的套餐，通常比單點更為實惠。在倫敦中心區的劇前和劇後套餐已漸受歡迎，服務速度也變快了。

點餐之前，先看看菜單下的小字；一般而言，加值稅 (VAT) 為內含，而且可能會加上選擇性的服務費 (約10-15%間)。有些餐廳可能會另加入場費 (cover charge，每人約1～2鎊)；部分餐廳則可能在尖峰時間訂有最低消費額。而有些餐廳拒收某些信用卡。特別要注意的是有些餐廳已經加了10%小費，但結帳時故意空下總額欄，希望再收到10%的小費。

不同的餐廳有不同的風格和服務：速食店熱情活潑；高級餐廳慎重而體貼。尖峰時間通常得等久一點。

攜兒童用餐

除了義大利餐廳或速食店及部分地點以外，一般餐廳不太歡迎兒童。然而還是有餐廳提供兒童餐、小份量及高腳椅 (見292-294頁)，以表演、音樂及活動來鼓勵小孩。339頁的餐廳特別適合各年齡的孩子。

常用符號解碼

以下為列於295-305頁的符號圖例說明。

🍴 固定價位套餐
L 午餐
D 晚餐
🚭 禁煙區
Ⓥ 提供素食
👶 有兒童餐與高腳椅
♿ 輪椅可行
👔 須著西裝及領帶
🎵 現場演奏
☀ 可露天用餐
🍷 特殊酒單
★ 強烈推薦
💳 接受信用卡付費
AE 美國運通卡
DC 大來卡
MC 萬事達卡
V 威士卡
JCB 吉世美卡

以下價位是以晚餐每人三道菜,加上半瓶餐酒及其他費用如加值稅和服務費等為標準.
£ 15鎊以下
££ 15-20鎊
£££ 20-30鎊

Clarke's 餐廳 (見298頁)

倫敦的高級匈牙利餐廳 (見301頁)

倫敦美食

傳統的週日午餐展現出英國食物的美味：材料好，烹調簡單但口味佳。燻烤牛肉或小羊肉配上合適的佐料 (薄荷醬、果凍配小羊肉；芥末醬或蓴菜醬配牛肉) 是主菜；自製布丁配上夾精緻英國乳酪的脆餅是必備飯後點心。對倫敦居民來說這已是一項習俗，無論哪家餐廳、酒館、咖啡館都提供各式週日午餐。傳奇性的英國式早餐雖已不像維多利亞時代有5道菜，但還是非常豐盛，對每天的觀光旅程來說是個完美的開始。在英國，吃蛋糕的風氣結合了品茶的喜好，形成另一種饗宴—下午茶，通常從下午4點開始。在倫敦街頭閒逛時，炸魚和薯條的香味不斷迎面而來；這種傳統英式食物直接就著包裝紙露天食用時風味最佳。

炸魚和薯條
Fish and Chips
炸得酥脆的魚 (通常是黑線鱈或鱈魚肉) 和薯條。

英國早餐全餐
Full English Breakfast
這種受歡迎的早點有培根、番茄、烤麵包和各式香腸。

土司和柑桔醬
Toast and Marmalade
早餐通常以塗滿柑桔醬的土司做結束。

乳酪
英國乳酪大部分屬於硬式或半硬式，例如Cheshire、Leicester和最有名的Cheddar乳酪；Stilton是藍紋乳酪。

Cheddar

農夫午餐
Ploughman's Lunch
是許多酒館的主要午餐菜色：硬麵包、乳酪、甜泡菜。

Cheshire

Stilton

Sage Derby

Red Leicester

麵包和奶油布丁
Bread and Butter Pudding
麵包加水果乾、蛋、牛奶烘焙的蛋糕，須趁熱食用。

草莓和鮮奶油
Strawberries and Cream
草莓加糖粉和鮮奶油，是道廣受喜愛的甜點。

夏日布丁
Summer Pudding
麵包外殼整個浸在柔軟水果餡的醬汁中。

黃瓜三明治
Cucumber Sandwich
內夾薄片黃瓜的三明治是傳統英國茶點之一。

果醬和奶油鬆餅
Jam and Cream Scones
介於蛋糕和小麵包之間的奶油鬆餅配搭果醬和鮮奶油一起食用。

茶
茶仍是英國的全民飲料，可添加牛奶或檸檬。

肉類主菜至少會有一道青蔬配菜

蕁菜醬

約克郡布丁

燻烤牛肉

牛排腰子派
Steak and Kidney Pie
烤得金黃的餡餅中有以稠濃肉汁燉煮的肩頸牛排及牛腰子。

烤馬鈴薯

燻烤牛肉加約克郡布丁
Roast Beef and Yorkshire Pudding
在爐裡烘烤的約克郡布丁是燻牛肉的傳統配菜，再佐以蕁菜醬 (Horseradish Sauce)、烤馬鈴薯和肉汁。

牧羊人派
Shepherd's Pie
燉過的牛絞肉及蔬菜上覆洋芋泥再加以烘烤。

倫敦美酒與咖啡
啤酒在英國十分普及。其種類繁多 (見308頁)，由淡到強或較苦各種口味都有。琴酒 (Gin) 起源於倫敦。皮姆酒 (Pimms) 通常加上檸檬水、水果和薄荷，是夏天時的清涼飲料。

健力士牌 (Guinness) 的濃黑啤酒 (Stout)　苦味啤酒 (Bitter)　淡啤酒 (Lager)

皮姆酒 (Pimms)　琴東尼 (Gin and tonic)

倫敦之最：餐廳與酒館

　　倫敦的餐飲場所多得讓人暈頭轉向。有提供珍饈的高級餐廳、異國風味的餐廳(從印度半島到加勒比海)、便宜又熱鬧的咖啡館、住處附近氣氛友善的酒館、炸魚和薯條店等，適合各種口味、預算和場合。在295-305頁中列出的是餐廳名單，306-307頁為較非正式的場所，308-309頁則介紹不同的酒館。

L'Odéon
這家宏偉餐廳以其採用特別食物及口味組合著稱，有令人興奮的菜色 (見296頁)。

Sea Shell
英國最好的炸魚和薯條店之一。客人很多，來自四面八方，並有外賣(見306-307頁)。

Regent's Park and Marylebone

Kensington and Holland Park

South Kensington and Knightsbridge

The Chapel
這家現代酒館有出色食物、一流酒單和親切服務人員。餐廳標榜英國傳統及地方風味(見296頁)。

Chelsea

Brown's
下午茶是這家傳統飯店的特色 (見306-307頁)。

Tamarind
這家印度餐廳供應由頂尖主廚所創新的精心調製咖哩菜 (見304頁)。

Aubergine
這家迷人法國餐廳調製出完美無缺的料理，將濃郁口味與佳餚及精湛廚藝結合在一起 (見296頁)。

Wagamama

這家熱鬧的日本麵館供應大份量的湯、麵和米食。它物超所值,成爲非常受歡迎的用餐地點(見305頁)。

Pâtisserie Valerie

這家熱鬧的老式糕餅店供應糕點、咖啡和法國牛角麵包(croissant),客人們的藝術氣息濃厚(見306-307頁)。

omsbury
and
tzrovia

Smithfield and
Spitalfields

Holborn
and the
Inns of
Court

Covent
Garden and
the Strand

afalgar

The City

R I V E R T H A M E S

South Bank

Southwark and
Bankside

l and
ster

N

0公里 1
0英哩 0.5

The Place Below

爲素食餐廳,菜餚細膩精緻;在聖瑪麗·勒·波教堂(St Mary-le-Bow's)地下室用餐(見302頁)。

Blue Print Café

這家井然有序但樸實的餐廳位在Butler's Warf,提供清新、有現代感的食物,布丁很精緻(見297頁)。

New World

中國城裡既大又便宜的廣式飲茶餐廳,可由點心推車上點菜(見305頁)。

餐廳的選擇

　　本名單中的餐廳因其物超所值或口味特別而入選，列出的因素可能會成為選擇時考慮的依據。295-305頁有餐廳細節說明，306-307頁是供應簡餐和點心餐館的介紹，308-309頁則為有關酒館的資訊。

餐廳	價格	頁數	定價午餐	定價晚餐	營業至深夜	兒童適用設施	可露天用餐	非吸煙區	供應素餐
貝斯華特 (Bayswater), 派丁頓 (Paddington)									
L'Accento (義大利菜)	£££	299	●	●		●	●		●
Magic Wok (中國菜)	£££	305	●						●
Veronica's (英國菜)	££££	295	●	●	●		●		●
肯辛頓, 荷蘭公園 (Holland Park), 諾丁山 (Notting Hill)									
Malabar (印度菜)	££	303		●	●				●
L'Altro (魚、海鮮餐)	£££	299	●			●	●		
Kensington Place (國際化的現代餐) ★	£££	298	●						●
Wódka (波蘭菜)	£££	301	●						
The Abingdon (法國菜)	£££	296	●			●	●		
Clarke's (國際化的現代餐)	££££	298	●	●					
南肯辛頓, 古魯塞斯特路 (Gloucester Road)									
St Hilaire (國際化的現代餐)	££££	298	●	●	●		●		
Bibendum (國際化的現代餐)	£££££	297	●			●			
騎士橋, 布朗敦 (Brompton), 貝爾格維亞 (Belgravia)									
Caravela (葡萄牙菜)	£££	301	●						●
Khun Akorn (泰國菜)	£££	304	●				●		●
Le Suquet (魚、海鮮餐)	£££	301	●		●				
Bombay Brasserie (印度菜)	££££	303	●	●					●
L'Incontro (義大利菜)	££££	299			●	●	●		
Memories of China (中國菜)	££££	305	●	●					●
Salloos (印度菜) ★	££££	304	●						●
The Restaurant M P W (國際化的現代餐)	£££££	299	●	●					
卻爾希 (Chelsea), 富漢 (Fulham)									
Café O (希臘菜)	££	300	●			●	●		●
Chutney Mary (印度菜)	£££	303	●		●			●	●
Albero & Grana (西班牙菜)	££££	300			●	●			
Nikita's (俄國菜)	££££	301		●	●				
La Tante Claire (法國菜)	£££££	297	●	●					
Aubergine (法國菜) ★	£££££	296	●	●					
皮卡地里, 梅菲爾 (Mayfair), 貝克街 (Baker Street)									
Down Mexico Way (墨西哥菜)	££	302			●	●			●
Hard Rock Café (美國菜)	££	302			●	●	●	●	●
Al Hamra (黎巴嫩菜)	£££	300			●	●			●
Singapore Garden (東南亞菜)	£££	304	●			●			
Stephen Bull (國際化的現代餐)	£££	299	●	●					
The Avenue (國際化的現代餐)	££££	297	●		●	●			
Le Caprice (國際化的現代餐)	££££	297			●				
Coast (國際化的現代餐) ★	££££	298				●			
Criterion Brasserie (法國菜) ★	££££	296	●		●	●			
Miyama (日本料理)	££££	305	●	●		●			
Mulligan's of Mayfair (愛爾蘭菜)	££££	298							
L'Odéon (法國菜) ★	££££	296	●		●				
Quaglino's (國際化的現代餐)	££££	298	●	●	●				●
Sofra (土耳其菜)	£££	300	●	●	●				●

以下價位表是以每人三道菜,加上半瓶餐酒以及其他費用,如加值稅,服務費等為準:
£ 15英鎊以下
££ 15-20英鎊
£££ 20-30英鎊
££££ 30-40英鎊
£££££ 40英鎊以上
★ 極力推薦.

●定價午餐和晚餐:餐廳在午餐和晚餐時間提供定價套餐,而且往往相當實惠.
●營業至深夜:最晚的點餐時間是晚上11:30或更晚(週日除外).
●兒童適用設施:提供兒童餐或備有高腳椅.
●供應素餐:為素食餐廳或菜單中有不少道素食主菜的餐廳.

餐廳	價位	頁數	定價午餐	定價晚餐	營業至深夜	兒童適用設施	可露天用餐	非吸煙區	供應素餐
Chez Nico (法國菜)	£££££	296	●	■					
The Connaught (英國菜) ★	£££££	295	●	■					
Le Gavroche (法國菜) ★	£££££	296	●	■					
The Greenhouse (英國菜)	£££££	295	●	■					
The Oriental (中國菜)	£££££	305	●	■		■			●
Suntory (日本料理)	£££££	305	●	■					
Tamarind (印度菜) ★	£££££	304	●	■					
蘇荷區 (Soho)									
Mildred's (素食)	£	301					●	■	●
Tokyo Diner (日本料理)	£	305			●			■	●
Deal's (美國菜)	££	302				■	●		
Fung Shing (中國菜)	££	305	●	■	●				
Harbour City (中國菜) ★	££	305	●	■		■			
Melati (印尼菜)	££	304	●	■	●				●
New World (中國菜)	££	305	●	■	●				
Jade Garden (中國菜)	££	305	●	■				■	
Bahn Thai (泰國菜)	£££	304	●	■					●
Café Fish (魚、海鮮餐)	£££	301	●	■			●	■	
The Gay Hussar (匈牙利菜)	£££	301	●						
Mezzo (國際化的現代餐) ★	£££	298	●	■	●				
Sri Siam (泰國菜)	£££	304	●	■					●
Alastair Little (國際化的現代餐)	££££	297	●	■					
Bistrot Bruno (國際化的現代餐)	££££	297	●	■					
Arisugawa (日本料理)	£££££	304	●	■				■	
科芬園(Covent Garden),河濱大道 (The Strand)									
Food for Thought (素食)	£	301					●	■	●
Calabash (非洲菜)	££	302			●	■			
Oriental Gourmet (東南亞菜)	££	304				■			
Plummers (英國菜)	£££	295	●	■	●				
Alfred (英國菜) ★	£££	295	●	■	●	■			
Belgo Centraal (比利時菜) ★	£££	300	●	■	●				
Bertorelli's (義大利菜)	£££	299			●			■	●
Café des Amis du Vin (法國菜)	£££	296	●	■	●				
Christopher's (美國菜)	£££	302				■			
Orso (義大利菜)	£££	299			●				●
Palais du Jardin (法國菜)	£££	297					●	■	
Simpson's (英國菜)	£££	295	●	■					
World Food Café (素食) ★	£££	302						■	●
The Ivy (國際化的現代餐) ★	£££	298			●				
Mon Plaisir (法國菜)	££££	296	●	■					
Rules (英國菜)	££££	295			●				
Neal Street Restaurant (義大利菜)	£££££	299							●
布魯斯貝利 (Bloomsbury),費茲洛維亞 (Fitzrovia)									
Chutneys (印度菜)	£	303	●		●			■	●
Wagamama (日本料理) ★	£	305	●		●			■	●
Mandeer (印度菜)	£££	303						■	●
Museum Street Café (國際化的現代餐)	£££	298	●	■				■	

以下價位表是以每人三道菜,加上半瓶餐酒以及其他費用,如加值稅,服務費等為準..
£ 15英鎊以下
££ 15-20英鎊
£££ 20-30英鎊
££££ 30-40英鎊
£££££ 40英鎊以上

★ 極力推薦.

●定價午餐和晚餐:餐廳在午餐和晚餐時間提供定價套餐,而且往往相當實惠.
●營業至深夜:最晚的點餐時間是晚上11:30或更晚 (週日除外).
●兒童適用設施:提供兒童餐或備有高腳椅.
●供應素餐:為素食餐廳或菜單中有不少道素食主菜的餐廳.

	頁數	定價午餐	定價晚餐	營業至深夜	兒童適用設施	可露天用餐	非吸煙區	供應素餐
肯頓鎮 (Camden Town), 漢普斯德 (Hampstead)								
Cottons Rhum Shop (加勒比海菜) ££	303						●	
Daphne (希臘菜) ££	300	●		●	●	●		●
Lemonia (希臘菜) ££	300	●		●	●			●
伊斯林頓 (Islington)								
Anna's Place (瑞典菜) £££	300				●	●		
史彼特區(Spitalfields),克勒肯威爾 (Clerkenwell)								
Nazrul (印度菜) £	303		●					●
The Peasant (義大利菜) £££	299				●			
Quality Chop House (英國菜) £££	295		●					
西堤區(The City),南岸(South Bank)								
Moshi Moshi Sushi (日本料理) £	305		●		●			●
The Place Below (素食) ★ ££	302	●				●		●
Café Spice Namaste (素食) £££	303							●
Livebait (魚、海鮮餐) £££	301					●		
RSJ (法國菜) £££	297	●	●					
Sweetings (魚、海鮮餐) £££	301	●						
Blue Print Café, SE1 (國際化的現代餐) ££££	297				●	●		
The People's Place (國際化的現代餐) ££££	298	●			●			
Le Pont de la Tour (法國菜) £££££	297	●		●				●
倫敦近郊								
Istanbul Iskembecisi, N16 (土耳其菜) ££	300	●		●	●			
Madhu's Brilliant, Southall (印度菜) ££	303	●	●		●			
Osteria Antica Bologna, SW11 (義大利菜) ££	299	●			●	●		●
Rani, Richmond (印度菜) ££	303	●	●		●			●
Rasa, N16 (印度菜) ★ ££	303				●		●	●
The Brixtonian, SW9 (加勒比海菜) £££	302		●				●	●
Riva, SW13 (印度菜) £££	300		●		●			
Spread Eagle, SE10 (法國菜) £££	297	●	●		●			
Wilson's, W14 (蘇格蘭菜) £££	295		●		●			
Chez Bruce, SW17 (法國菜) ££££	296	●	●					
Montana, SW6 (美國菜) ££££	302				●			●
River Café, W6 (義大利菜) ★ ££££	299				●	●		

英國菜

英國菜向來就不受喜愛，而且目前英國的日常食物已愈來愈沒麵聯──後者是融合世界各地材料及風味的大雜燴.雖然如此，還是有許多餐廳自傲於將傳統英國菜最好的一面搬上餐桌 (見288-289頁)，也有一票忠實顧客緊緊跟隨.

Alfred

245 Shaftesbury Avenue WC2. □ 街道速查圖 13 B1. ☎ 0171-240 2566. □ 營業時間 每日中午至下午3:30,晚上6:00至11:30. □ 休假日 12月24至1月2日. 🍴 L ✓ 🏃 🏠 ★ AE,DC,MC,V. ⑤⑤⑤

1994年開幕，是一家脫離傳統英國餐廳兩菜一湯標準菜色的新式餐廳.裝潢極簡單,懷舊的風格令人憶起二次戰後的小餐廳.建材是從Bakelite與Formica精挑細選而來,裝潢手法考究.菜單隨當地時菜的上市而做更換.簡單的古典菜式及富想像力的現代佳餚皆完美呈現.侍者有禮貌並用心.備有多種啤酒,蘋果酒和英國葡萄酒.

The Connaught

Carlos P1 W1. □ 街道速查圖 12 E3. ☎ 0171-499 7070. □ 營業時間 每日上午7:30至10:00 (供應早餐),中午12:30至下午2:30,晚上6:30至10:45. □ 炭烤屋營業時間週一至週五中午12:30至下午2:30,晚上6:30至10:45. □ 休假日 國定假日. 🍴 L&D. 🚺 🍷 🏠 AE,MC. ⑤⑤⑤⑤⑤

Connaught旅館擁有全市最宏偉的老式用餐室;法國特色和英式正統風格在烹調及裝潢上都融合於一.員工訓練有素,道地佳餚有菲力牛排,燒烤及麵包,奶油布丁 (crème brûlée),法式食物如松露炒蛋酥盒 (feuilleté d'oeufs brouillés aux truffes),香草料配烤龍蝦等.週間時分炭烤屋(Grill Room)也提供相同的菜單.皆需提早訂位.

The Greenhouse

27a Hay's Mews W1. □ 街道速查圖 12 E3. ☎ 0171-499 3331. □ 營業時間 週日中午12:30至下午3:00,晚上7:00至10:00,週一至週六晚上7:00至11:00. □ 🛒 AE,DC,MC,V. ⑤⑤⑤⑤⑤

氣氛高雅,對他們的英國菜有相當

自信,值得一去.在名廚Gary Rhodes精心調配之下,原本不登大雅的家常菜如扁豆煮培根,醬汁肝,豌豆泥配炸魚都成了時興的宴會餐點.氣氛溫暖,燈光柔和.蒸葡萄乾(steamed sultana),薑汁糖漿海棉蛋糕(ginger and syrup sponge)令人讚不絕口.

Plummers

33 King St WC2. □ 街道速查圖 13 C2. ☎ 0171-240 2534. □ 營業時間 週一至週六中午至下午2:30,晚上5:30至11:30.週日晚上6:00至11:00. □ 休假日 國定假日. 🍴 L&D 🚺 🏃 🛒 AE,DC,MC,V. ⑤⑤

這附近的餐廳多開不久;但此處因提供量多味美的好食物而能持續經營.這裡有1,2或3道的套餐.過去15年來的菜單幾乎沒變:份量多的英國食物如牛排和牛腰派,豬肉燉蘋果 (pork and apple casserole),還有美國食物如蛤蠣濃湯 (clam chowder),Cajun肉條,及可以選擇調味醬的漢堡.

Quality Chop House

94 Farringdon Road EC1. □ 街道速查圖 6 E4. ☎ 0171-837 5093. □ 營業時間 週一至週六中午至下午3:00,晚上6:30至中午3:30.週日中午至下午4:00,晚上7:00至11:30. □ 休假日 12月24-26日. ✓ 🏃 ⑤⑤⑤

這家在玻璃窗上寫著「進步的勞工階級餐廳」的餐廳位於優美的維多利亞式建築中,並令人讚嘆地保存了1869年的裝潢.但現在從西提區來的「工人」大概比從工廠來的還多.香腸和薯泥仍出現在菜單上;但前者是以豐碩小牛肉做的,薯泥則細滑而香濃.其他高級而紮實的英國菜還有鮭魚餅 (salmon fishcake) 配酸味醬 (sorrel sauce),肝和培根,燻鮭魚和炒蛋以及排骨.若同行人數不多,可能得和別人併桌,對不喜煙味者而言,這裡可能造成困擾.

Rules

35 Maiden La WC2. □ 街道速查圖 13 C2. ☎ 0171-836 5314. □ 營業時間 每日中午至午夜. □ 休假日 12月24-25日. ✓ 🛒 AE,DC,MC. ⑤⑤⑤⑤

此處自1798年起便供應當地英國菜,是倫敦現存最古老的餐廳.長

久以來演員和貴族聚集於此 (牆上貼滿英國劇場名人簽名的歷史性漫畫和照片),現在則吸引觀光客,生意人和追星族前來.招牌菜包括牛肉,鹿肉和禽類 (雷鳥,山鶉,鵪鶉等,見112頁).

Simpson's

110 Strand WC2. □ 街道速查圖 13 C2. ☎ 0171-836 9112. □ 營業時間 週一至週六上午7:00至下午2:30,下午3:00至5:00,晚上5:30至11:00.週日中午至下午2:30,晚上6:00至9:00. □ 休假日 國定假日. 🍴 L ✓ 🚺 🍷 🛒 AE,DC,MC,V,JCB. ⑤⑤⑤

這家空間寬敞的大餐廳擁有英國公立學校的氣氛 (男士須穿外套打領帶).到那裡記得試試大銀蓋食物推車中的厚片烤牛肉.推薦的開胃菜是鱈魚野鴨凍及乳酪醬.若要嘗試真正的英國菜,你必須以麵包和奶油布丁做為結束.

Veronica's

3 Hereford Rd W2. □ 街道速查圖 10 D2. ☎ 0171-229 5079. □ 營業時間 週一至週五中午至下午3:00,週一至週六晚上6:30至午夜. □ 休假日 國定假日. 🍴 L&D ✓ 🚺 🍷 🛒 AE,DC, MC,V. ⑤⑤⑤

此處風格獨特,以英國地方菜和歷史性菜色最為拿手,如小牛肝和甜菜根 (創於1940年),Hannah Wolley雞加芥茉醬 (1644),小羊肉加鹽肉 (源於19世紀).女主人Veronica Shaw每隔幾個月根據不同主題(如蘇格蘭,愛爾蘭或都鐸式食物,中古時期或是二次世界大戰)更換裝潢和菜單.

Wilson's

236 Blythe Road,W14. □ 街道速查圖 17 A1. ☎ 0171-603 7267. □ 營業時間 週日至週五中午至下午2:30,週一至週六晚上7:30至10:30. □ 休假日 耶誕節,國定假日. 🏃 🛒 MC,V. ⑤⑤⑤

這間由Bob Wilson經營,倫敦最好的蘇格蘭餐廳非為蘇格蘭縮影.菜色每日更換,多是蓋格魯-高盧式,也有蘇格蘭菜餚如羊雜肚囊(haggis),Athol brose麥片粥 (燕麥,威士忌和蜂蜜糊狀甜點),蘇格蘭牛肉和鮭魚,六,七種麥芽威士忌.晚餐後有時Wilson先生會應要求表演風笛.

法國菜

法國菜是倫敦最早的外來料理,
法國餐廳到處可見且菜色頗
佳.La Tante Claire和Chez Nico(獲
法國米其林Michelin餐飲評鑑三
顆星)以及Le Gavroche(兩顆星)
都是倫敦餐廳的傳奇角色,價錢
亦極昂.在倫敦有各式法國餐點,
從高級精緻到現代,清淡乃至傳
統,地區性口味都應有盡有.

The Abingdon

54 Abingdon Rd W8. □ 街道速查
圖 17 C1. ☎ 0171-937 3339. □
營業時間 週一至週六中午12:00
至下午2:30,晚上6:30至11:00,週
日中午12:00至下午3:00,晚上6:30
至11:30. ᵀᴼᴵ & ᴬᴰ AE,MC,JCB. ££££

這是一家時髦卻又悠閒的住宅區
酒吧及餐廳,鄰近Kensington High
Street.有錢的當地人來此暢飲美
酒;此處供應現代化的歐陸菜色.
魚類料理最拿手,如蒸海鱸魚排
配烤紅椒.服務熱忱而親切.

Aubergine

11 Park Walk SW10. □ 街道速查
圖 18 F4. □ 營業時間 週一至週
六中午12:15至下午2:00,晚上7:00
至11:00. □ 休假日 12月25日,1
月1日,復活節週五及週一,8月的
兩週. ☎ 0171-352 3449. 僅有
ᵀᴼᴵ & ᴴ ★ AE,DC,MC,V
,JCB. £££££

Gordon Ramsay的現代法國餐廳
裝潢舒適完善,服務溫人親切,烹
調完美無缺.的Cappuccinos湯口
味濃郁,可能加有白四季豆,松露
油或烤鱉鰍.主菜包括大海鮮餃,
完美烹調的魚,或是少數肉類及
內臟料理,呈盤完美.唯一令人怯
步的是價格,且須事先訂位.

Café des Amis du Vin

11-14 Hanover Place WC2. □ 街
道速查圖13 C2. ☎ 0171-379
3444. □ 營業時間 每日上午
11:00至晚上11:00. ᵀᴼᴵ L&D. ᴴ
ᴬᴰ AE,DC,MC,V,JCB.
£££

這家啤酒店在皇家歌劇院對面,
常常高朋滿座.酒吧內供應的菜
色簡單,有烘蛋或土魯茲
(Toulouse) 香腸;咖啡廳內是較精
緻的菜色魚如菠菜鑲鱒魚和火雞
肉串.在餐廳內則有魚醬慕斯,萊
姆汁煎小牛肝及辣醬牛排.

Chez Bruce

2 Bellevue Rd SW17. □ 街道速
查圖 17 C1. ☎ 0181-672 0114. □
營業時間 週一至週五中午12:00
至下午2:00,晚上7:00至10:00. □
休假日 12月25日,1月1日,耶穌受
難日,復活節週一. ᵀᴼᴵ L&D. &
ᴬᴰ AE,DC,MC,V,JCB. ££££

位在Wandsworth Common,擁有
別緻的郊區式裝潢──但這卻不
是為Bruce Poole的嚴謹烹調而準
備的.大部分是法國傳統菜色,有
許多內臟料理和野味,如雞肝和
肥肝醬或油漬調理兔肉與洋蔥,
甜點則有反烤蘋果派(tarte
Tartin).完美的桌布,令人印象深
刻的乳酪盤,以及專業但親切的
服務──所有特質都證實了這是
家高級餐廳.

Chez Nico

90 Park La W1. □ 街道速查圖
12 D3. ☎ 0171-409 1290. □ 營
業時間 週一至週五中午至下午
2:00,晚上7:00至11:00,週六中午
7:00至11:00. □ 休假日 國定假日
前夕,耶誕節10天. 僅有 ᵀᴼᴵ &
ᴴ AE,DC,MC,V.
£££££

這家餐廳名列米其林餐飲評鑑三
星級,超級名廚Nico Ladenis在寬
敞空間裡揮灑其藝術天份.必有
的肥肝(foie gras)增添一種以精
緻手法調和出的濃郁口味.出色
料理有烤海鱸鰍配芹菜泥和�番茄
香.另兩家分店──Great Portland
街的Nico Central (0171-436
8846) 及維多利亞車站附近的
Simply Nico (0171-630 8061)提
供較簡單的創新菜色.

Criterion Brasserie

Piccadilly Circus W1. □ 街道速
查圖 13 A3. ☎ 0171-930 0488.
□ 營業時間 週一至週六中午至
下午2:30,晚上6:00至12:00,週日
中午至下午4:00,晚上6:00至
10:00. ᵀᴼᴵ L. ᴴ & ★ AE,
DC,MC,V,JCB. ££££

Marco Pierre White的最新事業想
大膽地以高水準烹調進軍一般大
眾市場.它的地點及裝潢是主要
特色,新拜占庭式大廳及拱頂鑲
嵌天花板令人讚嘆.價錢頗佳,但
卻不符合Marco的卓越聲望.套餐
便宜但令人失望.Cappuccino雞湯
很棒,帶殼的嫩煎海鰲蝦令人印
象深刻,還有香滑的檸檬塔.

Le Gavroche

43 Upper Brook St W1. □ 街道速
查圖 12 D2. ☎ 0171-408 0881或
0171-499 1826. □ 營業時間 週一
至週五中午至下午2:00,晚上7:00
至11:00. □ 休假日 國定假日.
ᵀᴼᴵ L&D. ᴴ & ᴬᴰ AE,DC,MC,
V. £££££

這裡是法國精緻料理(haute
cuisine)的殿堂,價錢昂貴;然而
Roux兄弟所訂的烹飪標準也是近
乎水準.他們的烹調哲學是選材,
烹調及調味的完美結合,如嫩炸
干貝浸�94醬油配上酥炸蔬菜.裝
潢和料理皆品味獨具又堅守傳
統,服務絕對正式,菜單全是法文,
酒種多得令人瞠目結舌(8百種葡
萄酒).若預算有限,僅餐比單點 (à
la carte) 便宜一半.有時兩個人吃
下來可能不到一百鎊.

Mon Plaisir

21 Monmouth St WC2. □ 街道速
查圖 13 B2. ☎ 0171-836 7243.
□ 營業時間 每天中午至下午
2:15,晚上5:50至11:15. ᵀᴼᴵ L&D.
AE,DC,MC,V,JCB. ££££

長久以來,此處一直在科芬園劇
院區以實在的法國鄉村料理及侍
者的週到有禮著稱.菜色有魚湯,
山羊乳酪沙拉,大蒜焗蝸牛,紅酒
燜雞 (coq au vin),燉牛肉 (daube
de boeuf),還有極佳的乳酪.劇前
套餐非常方便.

L'Odéon

65 Regent St W1. □ 街道速查圖
12 F2. ☎ 0171-287 1400. □ 營業
時間 週一至週六中午至下午
2:45,晚上5:30至11:30.週日中午
12:30至下午3:15,晚上5:30至
10:00. □ 休假日 1月1日,復活節
週一. ᵀᴼᴵ L. ᴴ & ♪ ★ AE,
DC,MC,V. ££££

這家大餐廳僅管十分宏偉,但食
物才是重點.主廚東Bruno
Loubet以超乎想像地組合材料和
口味聞名.前菜是以胡蘿蔔增色
的干層麵,夾有牛肝蕈和南瓜;青
草料奶油上的蝦凍搭配烤肉串滋
灑上菊苣和豆莢末的烤奶油軟麵
包.料理中也加上些許亞洲風味;
填餡豬腳加烤肉醬料理中以及蒸
海鱸魚配美味的黑豆蒜汁醬.

Palais du Jardin

136 Long Acre. □ 街道速查圖 13
B2. ☎ 0171-379 5353. □ 營業時

間 週一至週六中午至午夜,週日
中午至晚上11:00. 🅥 🔥 🔥
🔥 AE,DC,MC,V. £££

這裡從外面看來只像是家櫃檯擺
考出色海鮮的小型啤酒店,實際
上它有好幾層,約3百個席位。略顯
冷淡的接待──將客人先帶到忙
碌的吧臺──會使人誤解它親切
而有效率的服務。端出來的海鮮
燴頗具戲劇性;而美味的魚餅則
很優雅,一般說來,較少餐廳以法
國侏羅(Jura)地區的葡萄酒為自
選酒;但是此處選得不錯。夏季時
避免坐在有天窗的夾層。

Le Pont de la Tour

Butlers Wharf SE1. □ 街道速查
圖 16 E4. 🄲 0171-403 8403. □
酒吧和炭燒屋營業時間每日中午
至晚上11:30. □ 餐廳營業時間每
日中午至下午3:00,週一至週六
下午6:00 至午夜。週日晚上6:00至
11:30. 🍴 L. 🅥 🔥 🎵 🔥 🍷
🔥 AE,MC,V. £££££

此處的室內設計出自Terence
Conran之手;在各項特色中最以
通向塔橋的美景自豪。餐廳坐落
於改建的倉庫中,內部像艘時髦
的遊輪,食物也相當簡單大膽:豌
豆薄荷什錦燉飯 (pea risotto with
mint),干貝配大蒜奶油,小牛肝配
紅洋蔥,胡荽烤鮮魚等。也有酒吧
及炭燒區供應海鮮,牛排和沙拉。

RSJ

33a Coin St SE1. □ 街道速查圖
14 E3. 🄲 0171-928 4554. □ 營業
時間 週一至週五中午至下午
3:00,週一至週六晚上5:45至晚
上11:00. □ 休假日 國定假日. 🍴
L&D. 🅥 🔥 🍷 AE,MC,V.
£££

RSJ所供應的菜不很起眼,但做得
相當好。最常作為特別介紹的菜
色是鮭魚,鴨,小羊肉和雞肉,可在
烤爐或直接食用。酒單絕佳,特別是
以法國羅亞爾河流域(Loire)的酒。

Spread Eagle

1-2 Stockwell St SE10. □ 街道速
查圖 23 B2. 🄲 0181-853 2333. □
營業時間 週一至週六中午至下午
3:00,晚上6:30至11:00。週日中午
至下午3:30. 🍴 L&D. 🅥 🔥
至下午3:30. 🍴 L&D. 🅥 🔥

Spread Eagle 是格林威治少數幾
家可靠又價錢合理的餐廳。在幽
靜而古雅的17世紀客棧裡,供應
豐盛又實在的食物:大碗的淡菜

湯,海鮮香腸,淡菜醬淋小牛腰,以
及蕃茄黑橄欖配極品小羊肉.

La Tante Claire

68 Royal Hospital Rd SW3. □ 街
道速查圖 19 C3. 🄲 0171-351
0227或 0171-352 6045. □ 營業時
間 週一至週五中午12:30至下午
2:00,晚上7:00至11:00. □ 休假日
國定假日. 🍴 L. 🔥 🍷 🔥 🔥
AE,DC,MC,V,JCB. £££££

要到這家精緻高級又昂貴的小餐
廳用餐須先訂位。老板兼主廚
Pierre Koffman喜歡烹調口味濃
郁的佳餚,不含使用鵝脂和肥肝。
填餡豬腳,羅西尼菲力牛排
(tournedos Rossini) 和小山羊肉配
巧克力和桑橙醋等菜色能讓人對
該餐廳的風格有所了解。

國際化的現代餐

這些餐廳的烹調手法是近十年才
發展出來的。它吸收了不同文化,
國家的烹調方式及風味,進而創
造出自己的特色:如英國小羊排
加上東方香料再配以義大利番茄
乾。幾位勇於嘗試的主廚像Sally
Clarke和Alastair Little最喜歡俐
落的手法和新鮮食材的新用法。

Alastair Little

49 Frith St W1. □ 街道速查圖 13
A2. 🄲 0171-734 5183. □ 營業時
間 週一至週五中午至下午3:00,
週一至週六晚上6:00到11:30. □
休假日 國定假日。僅有 🍴 🔥
AE,MC,V. ££££

Alastair是首批採用國際化現代
烹調這個名號的人士之一。目前
由其同好Juliet Preston擔任主廚,
所供應的創新菜色有蘇格蘭淡菜
配熱的salsa番茄酸辣醬,生牛肉
片配芥菜和Parmesan乾酪,或烤
海鱸魚配醃茴香,番紅花奶油醬
及蝦夷蔥.內部裝潢並不出色,服
務也還可以。Alastair目前以新的
分店為據點,店址為136 Lancaster
Road, W11 (0171 243 2220).

The Avenue

7-9 St James's St SW1. □ 街道速
查圖 12 F3. 🄲 0171-321 2111. □
營業時間 週一至週六中午至下
午3:00,晚上6:00至11:30,週日中
午至下午3:30,晚上7:00至9:30.
🍴 L. 🅥 🔥 🔥 🎵 🍷 🔥
AE,DC,MC,V,JCB. ££££

這個巨大白色房間有電視牆放映

藝術方面的錄影帶,比較像現代
藝廊而非酒吧或餐廳。傍晚時長
吧台擠滿來自梅菲爾的西裝華挺
人士,其中只有一些留下用餐。價
錢貴,但食物非常棒.前菜可能包
括焦糖菊苣絲,主菜則有培根湯
燉蝶魚加白豆.酒單佳,但不便宜.

Bibendum

Michelin House, 81 Fulham Road
SW3. □ 街道速查圖 19 A2. 🄲
0171-581 5817. □ 營業時間 週一
至週五中午12:30至下午2:30,週
一至週六晚上7:00至11:30.週六,
日中午12:30至下午3:00.週日晚
上7:00至10:30. □ 休假日 復活節
週一,耶誕節4天. 🍴 L. 🔥 🔥
🔥 MC,V. £££££

位在經修復的米其林 (Michelin)
大樓內,有錢客人在它輝煌的彩
色玻璃下享受盛宴.烹調極佳,兩
人會花上不只1百鎊.菜色包括小
牛胸腺配香煎洋菇和Madeira酒
醬汁,烤兔肉配蕃茄,黑橄欖與義
大利式燻肉,龍蝦冷盤配茴香沙
拉和艾草淋醬.

Bistrot Bruno

63 Frith Street W1. □ 街道速查
圖 13 A2. 🄲 0171-734 4545.
□ 營業時間 週一至週五中午
12:00至下午2:30.週一至週六晚
上6:30至11:30. 🍴 L&D. 🔥
AE,DC,MC,V. ££££

這間簡陋卻舒適的食堂供應由
Bruno Loubet所烹調之折衷但異
常成功的菜餚.淋上紅洋蔥肉汁
の油浸調理鴨肉配上塊芹菜和板
栗,或是甕燉野兔肉加裂碗豆義
式餃子 (ravioli).開胃菜和飯後點
心一樣令人滿意.

Blue Print Café

Design Museum, Butlers Wharf,
SE1. □ 街道速查圖 16 E4. 🄲
0171-378 7031. □ 營業時間 週一
至週六中午至下午3:00.晚上6:00
至11:00,週日中午至下午3:30. □
休假日 12月25日,1月1日. 🅥 🔥
🔥 🔥 AE,DC,MC,V,JCB.
££££

這是由Terence Conran設計,位於
Butler's Wharf最好並且價錢最合
理的餐廳之一.裝潢和服務都不
複雜.加蛋的扁平義大利麵配野
薑和Parmesan乾酪,或鮟鱇配
Parma火腿佐烤蕃茄和迷迭香酯.
各種義式奶油布丁與乳酪蛋糕價
昂但美味.

Le Caprice

Arlington House, Arlington St, SW1. □ 街道速查圖 12 F3. ☎ 0171-629 2239. □ 營業時間 每日中午至下午2:30,晚上6:00至午夜。□ 休假日 12月24日至12月29日。V ⬛ ♫ ♪ AE,DC, MC,V. ££££

這家餐廳是The Ivy (見298頁) 的姊妹餐廳,吸引了許多名人.菜色簡單而現代,使用世界各地食材;比較強調燒烤類 (鮪魚,兔肉及墨魚).在這種高格調餐廳裡絕不可用肉汁或濃醬,因為維持乾淨的打扮是很重要的.最好提早訂位。

Clarke's

124 Kensington Church St W8. □ 街道速查圖 10 D4. ☎ 0171-221 9225. □ 營業時間 週一至週五中午12:30至下午2:00,晚上7:00至10:00。□ 休假日 暑假2週,耶誕節,復活節,國定假日。🍴 L&D. ⬛ ♪ AE,MC,V. ££££

女主廚兼老闆Sally Clarke融合了英國,加州和義大利菜特色.每日更換的晚間套餐非常棒,口味清淡,但絕對好吃.常用食材包括地中海蔬菜,以玉米飼養的雞,鮭,鯛,新鮮香料植物及野生植物,如蒲公英及接骨木花。

Coast

26B Albemarle St W1. □ 街道速查圖 12 F3. ☎ 0171-495 5999. □ 營業時間 週一至週六中午至下午3:00,晚上6:00至11:00,週日中午至下午3:30,晚上6:00至凌晨1:00。□ 休假日 國定假日時請先查詢。♀ ★ ⬛ ♫ ♪ AE,MC,V,JCB. ££££

這可能是倫敦最特別的一家餐廳;不只因為它有極端現代,大膽,似金魚缸的裝潢,還包括Stephen Terry出奇不意的烹調.菜色如番茄燉飯配上酪梨,朝鮮薊心,羊乳酪及番茄油.更令人驚訝的是舖有甜番茄果醬的香草奶油布丁.酒單不錯,但很貴。

Hilaire

68 Old Brompton Rd SW7. □ 街道速查圖 18 F2. ☎ 0171-584 8993. □ 營業時間週一至週五中午12:30至下午2:30,晚上6:30至11:30,週六晚上6:30至午夜。🍴 L&D. ♿ AE,DC,MC,V. ££££

厚厚的帷幕及拭淨的玻璃,歡迎著客人們到這家漂亮的餐廳用餐,並提供吸引人的餐點.佐料和傳統不同,大廚Bryan Webb偏好用酸辣醬,鵝肝醬,或加有香料的扁豆來沾魚,肉.看戲前後(6:30至7:30,10:00至11:00)可吃到這裡最創意且最實惠好吃的菜色。

The Ivy

1 West St WC2. □ 街道速查圖 13 B2. ☎ 0171-836 4751. □ 營業時間 每日中午至下午2:30,晚上5:30到12:00。V ⬛ ★ ♪ AE,DC, MC,V. ££££

此處長久以來一直是劇院區的地標以及首演慶功宴的場所.群星雲集於橡木地板,皮革長凳的室內享用美食,像是鮭魚餅配上黃花南芥菜 (rocket) 和Parmesan乾酪沙拉。

Kensington Place

201-205 Kensington Church St W8. □ 街道速查圖 9 C3. ☎ 0171-727 3184. □營業時間 每天中午至下午3:00,晚上6:30至11:45。□ 休假日 耶誕節,8月的國定假日。★ 🍴 L&. 🚹 MC. ££££

這家裝潢簡單的餐館吸引大批嘈雜的客人,其享調和國際化現代料理只沾上一點滴:海甘藍配水煮荷包蛋和松露或野生大蒜湯,接下來可能是白胡桃泥烤鵪鶉,鼠尾草奶油醬煮羊排,或野生海鱒配扁豆和香檳醬汁.酒不便宜。

Mezzo

100 Wardour St W1. □ 街道速查圖 13 A2. ☎ 0171-314 4000. □ 營業時間 週一至週四及週日中午至下午2:30,晚上6:00至凌晨1:00;週五至週六中午至下午2:00,晚上6:00至凌晨3:00。□ L. ★ V ⬛ ♫ ♪ AE,DC,MC,V. ££££ (Mezzonine £££)

這個倫敦最大的餐廳有7百個座位,其實是兩家餐廳:樓上的Mezzonine供應較簡速的東方式食物,常要排隊;樓下是稍具現代感的歐洲料理,價格較昂.Mezzo有寬廣樓梯,大吧台及眾多服務人員(制服由Jasper設計);在Terence Conran的諸餐館中,此處的聲望超越了Quaglino's.可前去體驗一番。

Mulligan's of Mayfair

13-14 Cork St W1. □ 街道速查圖 12 F3. ☎ 0171-409 1370. □ 營業時間 週一至週五中午至下午2:00,週一至週六晚上6:30至11:00。□ 休假日 國定假日。⬛ AE,DC,MC,V. ££££

這家愛爾蘭餐廳位於地下室,菜餚大都很豐盛——無菁及烤麵包湯,黑布丁,牛舌及許多魚類料理試試招牌菜如Colcannon(馬鈴薯泥及包心菜泥)及Boxty(馬鈴薯煎餅)。

Museum Street Café

47 Museum St WC1. □ 街道速查圖 13 B1. ☎ 0171-405 3211. □ 營業時間 週一至週五中午12:30至下午2:15,晚上6:30至9:15. 🍴 L&D. ♪ £££

這裡的菜餚彌補了簡樸裝潢的不足.它在菜餚中使用了流行的調味料,如炭烤鮪魚配迷迭香和鯷魚蛋黃醬,筆尖形義大利麵配辣味義大利香腸或炭烤以玉米飼養的雞配pesto醬.可以自己帶酒來,但需付開瓶費。

The People's Palace

Level 3, Royal Festival Hall, South Bank Centre, SE1. □ 街道速查圖 14 D4. ☎ 0171-928 9999。□ 營業時間 每日中午至下午3:00,晚上5:30至11:00。□ 休假日 12月25日。♀ 🚹 ♪ ⬛ AE,DC,MC,V. ££££

這家懷舊的1950年代餐廳位在皇家慶典廳之內,可眺望泰晤士河對岸優美風光.套餐菜色每日更換,價錢相當合理.單點菜色有烤鴿胸肉配德式酸菜和chorizo腸,加有八角,大蒜和薑的豬肉凍肉,或是海鯛排配茴瓜,大蒜,檸檬和百里香.請先訂位並避開表演前後的用餐尖峰時段。

Quaglino's

16 Bury Street SW1. □ 街道速查圖 12 F3. ☎ 0171-930 6767. □ 營業時間 每日中午至下午3:00;週一至週四晚上6:00至午夜,週五至週日晚上5:30至凌晨1:00。□ 休假日12月25日,1月1日。🍴 L. V ⬛ ♪ AE,DC,MC,V. ££££

Quaglino's已不再像1993年剛開張時般的時髦了,但它仍是優雅而迷人的用餐地點.然而這裡並不是讓人有親切感及輕鬆用餐的場所,當你步下大樓梯時會有200個人對著你瞧.特別海鮮推薦,但服務態度可能粗率。

The Restaurant Marco Pierre White

Hyde Park Hotel,66 Knightsbridge W1. □ 街道速查圖 11 C5. **C** 171-259 5380. □ 營業時間 週一至週五中午至下午2:15,週一至週六晚7:00至11:00. □ 休假日 國定假日,耶誕節至新年期間. **¶£** &D. **AE,DC,MC.V.**
£££££

主廚Marco Pierre White的手藝得到極高評價,他在1994年搬來這家新店面,並在米其林餐飲評鑑中晉身為三星級.他調的各式醬汁細緻講究,材料包括葡萄酒,豆類製品,肥肝和松露等.魚和海鮮是特別拿手菜,點心品味超絕.三道菜的午間套餐約需30英鎊,但是免費可就加倍還不止了.

Stephen Bull

5-7 Blandford St W1. □ 街道速查圖 12 D1. **C** 0171-486 9696. □ 營業時間 週一至週五中午12:15至下午2:30,週一至週六晚上6:30至10:30. **大 & £££**
AE,MC,V. £££

這家完美而時髦現代的餐廳提供羊乳酪烘蛋白奶酥,蟹肉薑餡義式餃子淋柑橘類醬汁,醬油味海鮮魚配橘子酸橙醬.魚類料理特別好,酒單有特色並物超所值.在貝克斯區市場 (見164頁) 附近的小酒館白天開店 (0171-490 1750) ,價格較便宜;而稍貴但更好的去處則位在西倫敦,名為Fulham Road (0171-351 7823).

義大利菜

倫敦的義大利餐廳正處於復興期.從過去的披薩,麵食及小牛肉轉向揉合傳統家常菜及現代清淡口味的烹調法吸引許多美食家.海鮮,豆類,葉菜沙拉,炭烤蔬菜及烤肉,填餡麵包,野生蕈類,玉米粥polento)都是主要特色.

L'Accento

16 Garway Rd W2. □ 街道速查圖 10 D2. **C** 0171-243 2201. □ 營業時間 週一至週六中午12:30至下午2:30,晚上6:30至11:15;週日晚上6:30至10:30. **¶£** &D. **大 & 爾 £ MC,V.**
££

這家受歡迎的餐廳提供時髦的新式義大利菜.菜色簡單的兩道菜套餐最超所值.份量頗大的料理包括香醋小牛肝(calf's liver

with balsamic vinegar),凱撒沙拉,義式餃子或蕃紅花辣香腸燉飯(saffron risotto with spicy sausages).

L'Altro

210 Kensington Park Rd W11. □ 街道速查圖 9 B2. **C** 0171-792 1066 or 0171-792 1077. □ 營業時間 每日中午至下午3:00,晚上7:00至11:00. **¶£** L. **& AE,DC,MC. £££**

諾丁山的名流皆湧入這家飾有壁畫之顯眼的餐廳.菠菜餃,前菜,嫩朝鮮薊配Parmesan乾酪及各種家常口味的麵食.使用小烤麵包片(crostini),松子,煙燻肉(pancetta)等流行食材.

Bertorelli's

44a Floral St Wc2. □ 街道速查圖 13 C2. **C** 0171-836 3969. □ 營業時間 週一至週六中午至下午3:00,晚上5:30至11:30. **V & 只限餐廳裡. AE,DC,MC, V,JCB. £££**

靠近科芬園的歌劇院,趕著去看歌劇的人常在此解決晚餐.樓上的餐廳華麗,樓下則是簡單的咖啡屋,主要提供不錯的麵食和披薩,必須先訂位.

L'Incontro

87 Pimlico Road SW1. □ 街道速查圖 20 D2. **C** 0171-730 6327或 0171-730 3663. □ 營業時間 週一至週五中午12:30至晚上11:30.週六、週日晚上7:00至11:30. **¶£** L. **V & 爾 £££££ AE,DC,MC, V,JCB.**

這家設計驚人而閃閃發亮的餐廳明顯傾向於威尼斯式食物,尤其是魚.值得試試加橄欖油或牛奶的鹽漬鱈魚以及帶墨汁的烏賊.新鮮的麵包棒極了,價錢也不低.

Neal Street Restaurant

26 Neal St WC2. □ 街道速查圖 13 B1. **C** 0171-836 8368. □ 營業時間 週一至週六中午12:30至下午2:30,晚上6:00至11:00. □ 休假日 國定假日,耶誕節一週,新年. **V & 爾 AE,DC,MC,V. £££££**

由於老闆Antonio Carluccio以喜愛蕈類聞名,這家時髦的餐廳菜單上有各式各樣的菇類佳餚,包括野蘑菇湯,蘑菇培根熱沙拉,龍葵野味及野蘑菇薄牛肉片(venison with morels and beef

medallion).點菜前先確定蕈類的時價──往往令人咋舌.

Orso

27 Wellington St WC2. □ 街道速查圖 13 C2. **C** 0171-240 5269. □ 營業時間 每日中午至午夜. □ 休假日 耶誕節,國定假日. **V 爾 £££**

媒體及劇場工作人員聚集於此,食物很現代且經常變化,特色在於創新蔬食以及佐料大膽的魚,肉佳餚.室內裝潢頗具吸引力但很吵雜,服務可能很活潑.

Osteria Antica Bologna

23 Northcote Rd SW11. **C** 0171-978 4771. □ 營業時間 週一至週五中午至下午3:00,晚上6:00至11:30,週六上午10:30至晚上11:30,週日上午10:30至晚上10:30. **¶£** L. **V 大 & 爾 AE,MC,V £££**

這是個朋友聚會的理想場所,可以選擇價廉美味的小菜(assagi),包括美味的蔬菜與魚類組合.此外,還有令人印象深刻的新式沙拉,麵食,肉類和魚類料理.

The Peasant

240 St John Street EC1. □ 街道速查圖 6 F3. **C** 0171-336 7726. □ 營業時間週一至週五中午12:30至下午2:30,週一至週日晚上6:30至10:45. □ 休假日 國定假日,12月23日至1月3日. **V 大 £ MC,V. £££**

這間改建酒館所調製的現代義大利菜令許多大型的義大利餐廳汗顏.新鮮材料都不加奶油和酒烹調出簡單紮實份量又大的料理.瓶裝啤酒也很有意思.以酒館來說價錢偏高,但菜色有其特色.

River Café

Thames Wharf Studios,Rainville Rd W6. **C** 0171-381 8824. □ 營業時間 週一至週五中午12:30至下午2:45,晚上7:30至11:00.週六下午1:00至2:30,晚上7:00至11:00.週日下午1:00至2:45. □ 休假日 國定假日. **★ 大 & 爾 £ MC, V. £££££**

為新式義大利菜的發源地,頗受讚揚.食物及環境都乾淨宜人,清爽.Mozzarella乳酪,鼠尾草,蕃茄乾,Parmesan乾酪,松子,羅勒,百里香及大蒜是搭配美味炭烤魚,肉的主要香料.

符號的圖例說明見287頁

Riva

168 Church Rd SW13. **C** 0181-748 0434. □ 營業時間 週六至週五中午至下午2:30,週一至週六晚上7:00至11:00,週日晚上7:00至10:00. **V** 🚻 **& ♥** 🖬 MC, V. **£££**

Barnes距離鎮中心路遠遙遠,但住在西南區的倫敦人對此處的義大利地方菜情有獨鍾。它強調以高級材料結合富創意的烹調手法。海鮮和魚是菜單上的主要特色,並定期變換。餐廳安靜,溫文有禮並且物超所值。

希臘菜
中東菜

整個中東的烹飪 (希臘,土耳其,黎巴嫩及北非) 有很多相似之處。菜餚口味比較清爽而沒有太重的香料,如烤肉,加香料的燉菜,沙拉及蔬菜泥醬 (dips)——尤其如鱈魚卵 (taramasalata),鷹嘴豆 (houmous),碎西洋芹和保加利亞小麥加上番茄和洋蔥 (tabouleh)。最便宜的吃法是點個前菜拼盤 (meze),大家可以交換,特別是沒吃過這類食物的人能先嚐嚐。

Café O

163 Draycott Ave SW3. □ 街道速查圖 19 B2. **C** 0171-584 5950. □ 營業時間 週一至週六中午至下午3:00,晚上6:30至11:00,週日中午1:00至3:30. □ 休假日 國定假日 😕 **¶€¶** L. **V** 🚻 **& ♬** 🖬 😕 AE,MC,V,JCB. **££**

藍白色系的裝潢,年輕的服務人員及自詡有現代化希臘佳餚的菜單賦予這家新開餐廳地中海而非愛琴海的感覺。菜色選擇不多但吸引人,採用適當材料,並以多汁橄欖和香料屑的半熟麵包為開胃菜。海鮮則以創新混合為主,如大蝦,鱈及鮭魚製成的souvlaki。

Daphne

83 Bayham St NW1. □ 街道速查圖 4 F1. **C** 0171-267 7322. □ 營業時間 每日中午至下午2:30,晚上6:00至午夜. □ 休假日 12月25-26日,1月1日. **¶€¶** L. **V** 🚻 **&** 🖬 😕 MC,V. **££**

Daphne是個待客熱忱且親切的地方。它提供最棒的希臘食物:簡單,新鮮的材料,用香料伴鹽調味並且價格合理。以魚和肉類料理為主,但也有常變換的素食菜式。前菜拼盤(meze)可說是物超所值。

Al Hamra

31-33 Shepherd Market W1. □ 街道速查圖 12 E4. **C** 0171-493 1954. □ 營業時間 每日中午至午夜. **V** 🚻 🖬 😕 AE,DC,MC,V. **£££**

一到這家別致的黎巴嫩餐廳時,他們會先端上一碟橄欖,新鮮的中東麵包和生菜以便佐用前菜拼盤 (meze)——有40多種菜式。試試茄子和芝蔴的料理moutabal,或是houmous kawarmah (鷹嘴豆糊上覆小羊肉和松子)。服務有點粗率而無魅力可言。

Istanbul Iskembecisi

9 Stoke Newington Road N16. **C** 0171-254 7291. □ 營業時間 週一至週六下午5:00至凌晨5:00。週日下午2:00至凌晨5:00. **¶€¶** 🚻 MC,V. **££**

這裡是Dalston附近便宜的餐廳之一。供應羊雜餐如烤羊內臟及沙拉配煮羊腦。它也提供炭烤之類的美食給不敢嚐新的人。餐廳活潑,服務生迷人,價格也低廉。

Lemonia

89 Regent's Park Road NW1. □ 街道速查圖 3 C1. **C** 0171-586 7454. □ 營業時間 週日至週五中午至下午3:00,週一至週六晚上6:30至11:30. **V** 🚻 **&** **££**

這家很受歡迎的希臘餐廳在忙碌的氣氛中提供精心預備的食物。菜單包括各種美味的素食如填餡蔬菜,豆類及扁豆;冷盤包括保加利亞小麥沙拉 (tabouleh) 及茄子沾醬。晚餐要事先訂位。

Sofra

18 Shepherd St W1. □ 街道速查圖 12 E4. **C** 0171-493 3320. □ 營業時間 每日中午至午夜. **¶€¶** L.&D. **V** 😕 AE,DC,MC. **££££**

這是倫敦最有名且最昂貴的土耳其餐廳。烤肉很好,真正吸引人的是美味的迷你前菜:碎小麥沙拉 (kisir),填餡茄子 (imam biyaldi),有餡糕餅 (böreks) 等。它在科芬園的36 Tavistock Street, WC2(0171-240 3773)也設有分店,在33 Old Compton Street, W1(0171-494 0222)則開了一家Soho café。

其他歐洲菜

雖然大部分的外國菜在倫敦都可以吃到,不過有些僅限於一兩家餐廳。一般英國人比較喜歡南方的異國風味,但有少數北歐及東歐的餐廳也值得一去。

Albero & Grana

89 Sloane Ave SW3. □ 街道速查圖 20 D2. **C** 0171-225 1048. □ Tapas酒吧營業時間 每日下午5:30至午夜. 餐廳營業時間 每日晚上7:30至11:00. □ 休假日 國定假日 **V** 🚻 **&** 😕 AE,DC,MC,V, JCB. **££££**

這家西班牙tapas酒吧及餐廳是許多富有西班牙流亡者的聚會場所,珠光寶氣的內部有品貌不錯的吧台人員和迷人的顧客。如果只是想填個肚子可以在tapas酒吧裡吃個飽;它供應傳統佳餚如烤青椒燉茄子(cescalivada)及西班牙香腸(chorizo)煮鷹嘴豆。若在較正式的餐廳裡品嚐現代西班牙菜要有付雙倍價格的心理準備。

Anna's Place

90 Mildmay Pk N1. **C** 0171-249 9379. □ 營業時間 週二至週六中午12:15至下午2:15,晚上7:30至10:30. □ 休假日 12月24-26日,復活節,8月. 🚻 **& ££**

在這家空氣清新的瑞典餐廳裡,每一樣都是自製的,包括水果雪泥冰淇淋 (sorbet) 及麵包。服務親切,而Anna本人就常停在桌旁和客人閒聊,像在朋友家吃飯。菜色不多,浸泡滷汁的魚和肉最有特色。主菜包括一些簡單菜餚——烤小羊肉配加香料的硬麵包,烤魚及較傳統的瑞典菜。布丁特別有名,不可錯過。須事先訂位——尤其是想在美麗陽台上進餐的話。

Belgo Centraal

50 Earlham St WC2. □ 街道速查圖 13 B2. **C** 0171-813 2233. □ 營業時間 週一至週六中午至晚上11:30,週日中午至晚上10:30. □ 休假日 12月24-26日,1月1日. **¶€¶** L.&D. **& ★** 😕 AE,DC,MC, V,JCB. **£££**

欲至這家風格現代,年輕服務生著修士袍的餐廳,可先搭工業用電梯。整體予人混亂之感;但是比利時食物和啤酒值得試試。主食以淡菜和炸薯條為主;有多種特殊的比利時瓶裝啤酒。

aravela

) Beauchamp Place SW3. □ 街
道速查圖 19 B1. ☎ 0171-581
866. □ 營業時間 週一至週六中
至下午3::00,每日晚上7:00至午
. ⛄❘ L. ♫ ☒ AE,DC,MC,V.
)£££

間時,小夜曲吉他手及葡萄牙
謠 (fado) 歌手為這間可愛的葡
牙餐廳增添假日氣氛.食物以
鮮為主,並採用傳統簡單的農
烹調法——鹹鱈魚,烤魚,蚌類,
有湯類,醃浸肉類,新鮮蔬菜和
拉.

The Gay Hussar

 Greek St W1. □ 街道速查圖
 B2. ☎ 0171-437 0973. □ 營業
間 週一至週六中午12:30至下
2:30,晚上5:30至10:45. □ 休假
 國定假日. ⛄❘ L. ☒
E.£££

內唯一的匈牙利餐廳,氣氛融
,像間圖書館.多年來政治家及
藝人士聚集在這間以木嵌板及
鵝絨裝潢的餐廳享用拿手料
.聞名的菜色有冰鎮野櫻桃湯,
餡包心菜,油煎豬排(pork
hnitzel)加煙燻香腸,冷炆子及
的匈牙利辣椒粉的蔬菜濃燉牛
(goulash)配蒸麵糰.

Nikita's

5 Ifield Rd SW10. □ 街道速查
 18 E4. ☎ 0171-352 6326. □
業時間 週一至週六晚上7:30至
:30. □ 休假日 國定假日. ⛄❘
 ☒ AE,MC,V. £££££

家異國情調的地下室餐廳有很
的俄國菜:甜菜湯(borscht),肉餅
irozhki),燻鮭魚配酵母餅(blinis)
酸乳酪,基輔雞(chicken kiev),
乳脂凍牛肉條(beef stroganoff)
肉內填肉,飯的鮭魚餅(salmon
oulibiac).最精華的是17種不同
味的伏特加.

Vódka

2 St Alban's Gro W8. □ 街道速
 10 E5. ☎ 0171-937 6513. □
業時間 週一至週五中午12:30
下午2:30,晚上7:00至11:15.週
晚上7:00至1L:00.週日中午
:00至下午3:30. ⛄❘ L. ☒
E,MC,V. £££

家簡單小巧卻親切的波蘭餐廳
應兼傳統濃郁口味與現代清

淡口味的食物.除了份量極多的
傳統菜色如填肉包心菜 (golabki)
和塞橄欖的牛肉 (zrazy) 之外,也
有醃浸青椒和乳酪或是裸麥土
司,燻鱔魚沙拉配嫩馬鈴薯和繽
隨子,或是菲力羊肉shashlik配烤
蕎麥 (casza).

魚類和海鮮

倫敦的海鮮餐廳雖然規模不大,但
卻有很多家.其中最好的餐廳每天
早上在當地市場取得新鮮漁貨.許
多較老舊沈悶的海鮮餐廳已被取
代,改由國際化的現代主廚以更低
的價格供應高級魚類料理.

Café Fish

39 Panton St SW1. □ 街道速查圖
13 A3. ☎ 0171-930 3999. □ 營業
時間 週一至週五中午至下午3:00,
週一至週六晚上5:45至11:30.
□ 酒吧營業時間 週一至週六中
午11:00至晚上11:00. ♫ ☒ 🚭
☒ AE,DC, MC,JCB. £££

這家寬敞,忙碌的海綠色餐廳與酒
吧距Piccadilly只消走2分鐘.開胃
菜較簡單,有生蠔,銀魚,燻鮭魚,魚
湯等,主菜則多用奶油醬汁.這家
服務有趣的餐廳值得信賴,不論是
倫敦人或觀光客都喜歡至此用餐.

Livebait

43 The Cut SE1. □ 街道速查圖
14 D4. ☎ 0171-928 7211. □ 營業
時間 週一至週五中午至下午3:00,
週一至週三晚上5:30至11:00,週四
至週六晚上5:30至11:30. □ 休假
日 12月24-26日, 1月1日. 🚭 ♿
☒ MC,V,JCB. £££

這家餐廳原為派餅薯泥店,以原有
的維多利亞風格整修後成為南半
區最迷人且受歡迎的用餐地點.服
務輕鬆宜人而友善,海鮮及魚的品
質均屬一流.鋪滿冰塊的海鮮櫃檯
擺著每日的新鮮漁貨.海鮮盤
(plateau de fruits de mer) 中有各
式海鮮:生蠔,蛤蜊,大蝦,海扇,油螺
和巨大的雌蟹.

Le Suquet

104 Draycott Ave SW3. □ 街道
速查圖 19 B2. ☎ 0171-581 1785.
□ 營業時間 每天中午至下午
2:30,晚上7:00至11:30. ⛄❘ L.
AE,DC,MC,V. £££

這裡是個熱鬧但令人放鬆的法國
餐廳.夏夜中當面向Draycott

Avenue的窗戶打開之時是它最美
的時刻.招牌菜為鋁箔包海鯛,大
蒜干貝及壯觀的海鮮拼盤——好
像水草搖曳的海洋世界.

Sweetings

30 Queen Victoria St EC4. □ 街
道速查圖 14 F2. ☎ 0171-248
3062. □ 營業時間 週一至週五中
午11:30至下午3:00. □ 休假日 12
月25-26日. 🍴 £££

位於西提區,有令人讚嘆的維多
利亞式裝潢且古意盎然.菜色包
括昔日的種慢煮肉凍,大蝦總匯
和烏龜湯;主菜有各式烤,煎或煮
的魚.點心則完全屬於英國傳統
式,例如軟凍蒸布丁.

素食

素食者在倫敦許多餐廳中還是可
以吃得不錯,但僅有少數餐廳提
供完整的素食菜單.這裡介紹的
素食餐廳對於無肉類,魚類的食
物特別拿手,不過Mildred's有時
會加海鮮餐在菜單裡.菜單上通
常會標明那一套菜適合素食者.

Food for Thought

31 Neal St WC2. □ 街道速查圖
13 B2. ☎ 0171-836 0239或9072.
□ 營業時間 週一至週五上午
9:30至11:30,中午至晚上9:00.週
六中午至晚上9:00,週日中午至下
午4:00. 🚭 全面禁煙 Ⓥ 🚭 £

菜色不多,但很有變化.如日式豆
腐,歐式燉菜及湯等,加上一些有
趣多樣的鹹派餅 (如韭菜,花椰菜
口味),及令人回味無窮的布丁和
糕餅 (如覆盆子酥餅,酥烤蘋果
派,柳橙椰子奶油鬆餅加鮮奶油).
在科芬園地區來說它的價錢算是
非常便宜,因此午餐時總是人潮
洶湧.

Mildred's

58 Greek St W1. □ 街道速查圖
13 B2. ☎ 0171-494 1634 □ 營業
時間 週一至週六中午12:30至晚
上11:00,週日中午12:30至晚上
6:30. 🚭 全面禁煙 Ⓥ 🚭 £

這裡是少數提供葷食的素食餐廳
之一.湯的種類繁多,從日式味噌
湯到波蘭式蔬菜大麥湯都可在此
嘗到.主食可能有巴西式蔬菜,椰
子口味的燉菜,中式的豆豉蔬菜
加新鮮鳳梨及麵條等.空間很小,
有時可能需與別人同桌.

The Place Below

St Mary-Le-Bow Church EC2.
□ 街道速查圖 15 A2. ℂ 0171-329
0789. □ 營業時間 週一至週五早
上7:30至下午2:30. ✈ 全面禁煙.
Ⓥ ★ ⓔⓔ

午餐時,一些工人擠滿了這間列恩
著名的「Bow Bells」教堂 (見147
頁),品嚐美味的湯、鹹派餅及熱食。
在橄欖麵包之後會有紅辣椒及杏
仁湯,加上節瓜 (courgette) 及小薄
荷淋上蕃茄肉汁和酪梨蕃茄蕈
萄鬆沙拉。最後來客時冷水果,自
製冰淇淋或雙色巧克力松露蛋糕。
可以帶自己的酒(不加開瓶費),或
試試餐廳自製的檸檬水。

World Food Café

First floor, 14 Neal's Yard, WC2.
□ 街道速查圖 9 B1. ℂ 0171-
379 0298. □ 營業時間 週一至週
二,週五至週六中午至下午5:00,晚
上6:00至11:00;週三至週四中午至
晚上7:30. □ 休假日 國定假日. ✈
全面禁煙. Ⓥ & ★ ⓔⓔⓔ

此處富新世紀(New Age)色彩,是
倫敦最佳素食餐廳之一。柔美的氛
圍和輕快的感覺使它成為品嚐全
球美食的好地方。你可以選擇墨西
哥,西非,印度或土耳其料理,皆以
細心烹製且份量十足。新鮮綜合果
汁很棒,點心也值得一試。儘量避
開午餐時間。此處無販酒執照。

美國菜
墨西哥菜

除了如306-307頁所述大排長龍
的漢堡店之外,較正統的美式食物
在倫敦仍然相當新奇。Hard Rock
Café之類的餐廳對崇尚健康的潮
流來說是個缺憾;但是「數大便是
美」,標準的餐點內容有漢堡,薯
條,BBQ醬烤肋排還有培根蕃茄
生菜三明治 (BLTs)。每道菜都配上
小山一樣的薯條,並以熱量驚人的
蛋糕及冰淇淋聖代做結束。有些餐
廳會有墨西哥及路易西安那食物。

Christopher's

18 Wellington St WC2. □ 街道速
查圖 13 C2. ℂ 0171-240 4222. □
營業時間 週一至週六中午11:30
至晚上11:00,週日中午至下午
3:30. □ 休假日 國定假日. & ✈
AE,DC,MC,V,JCB. ⓔⓔⓔ
或ⓔⓔⓔ 劇前菜單(下午6:00至
7:00).

地面樓是具運動氣氛的酒吧;飾
有壁畫的螺旋梯通往樓上掛有典
雅布煙的宮殿式用餐室,餐點令
人份量多,包括美味的凱撒沙拉
──灑上Parmesan乾酪和脆煎麵
包的鮮嫩生菜。主菜則如烤鮭魚
配香草料和橄欖油醬,烹調手法
簡單而完美。布丁也是大份量,檸
檬蛋白烤甜餅美味不甜膩。

Deal's

14-16 Fouberts Pl W1. □ 街道速
查圖 12 F2. ℂ 0171-287 1001. □
營業時間 週一至週六中午至晚
上11:00,週日中午至下午3:30. Ⓥ
& & 🎵 🚻 🍴 AE,MC,V. ⓔⓔ

年輕客人來這個活潑的地方吃美
式食物(漢堡,肋排,丁骨牛排),調
味偏向東方口味(泰式咖哩,日式
燒烤醬,美味的海鮮春捲). The
Chelsea Harbour分店(0161-352
5887)也值得一試。

Down Mexico Way

25 Swallow St W1. □ 街道速查
圖 12 F3. ℂ 0171-437 9895. □
營業時間 週一至週六中午至午
夜,週日中午至晚上11:00. □ 休
假日 12月25-26日. Ⓥ & 🎵 🚻
AE,DC,MC, V,JCB. ⓔⓔ

這家倫敦最誘人的墨西哥餐廳菜
式較不像速食店。有nacho (玉米
脆餅覆以多種配食和調味料) 及
玉米肉末餡捲 (empanaditas),也有
辣椒杏仁醬汁魚,萊姆雞,填餡小
節瓜及加上辣醬的鯊魚。

Hard Rock Café

150 Old Park Lane W1. □ 街道速
查圖 12 E4. ℂ 0171-629 0382. □
營業時間 週一至週四中午11:30
至午夜12:30,週五,週六中午11:30
至凌晨1:00. □ 休假日12月25-26
日. & Ⓥ 🚻 🍴 AE,MC,V.
ⓔⓔ

這是倫敦少數總是要排隊用餐的
地方之一。各地的搖滾樂迷蜂擁
至此,在Jimi Hendrix的老吉他下,
或在Ozzie Osborne的白皮大馬靴
旁享用漢堡。這裡像個搖滾博物
館,是搖滾樂迷的聖地,也是行銷
上的絕佳市場。來這兒的人不是
喜歡就是討厭它,意外的是這裡
也有不錯的素食──當然是由
Linda McCartney所設計的。

Montana

125-129 Dawes Rd SW6. □ 街道

速查圖 17 A5. ℂ 0171-385 9500.
□ 營業時間 週一至週四晚上
7:00至11:00,週五至週六晚上6:00
至午夜,週日中午至下午3:00,晚
上7:00至10:30. □ 休假日 12月
25-26日,復活節週一. Ⓥ & &
🎵 🍴 AE,MC,V. ⓔⓔⓔⓔ

這家新開幕的美洲餐廳不供應粗
糙草率的北美菜色,而綜合了南
北美洲豐富多樣的烹調風格及食
材。前菜包括脆炸螃蟹沙拉配來
姆和醃魚蛋黃醬,或烤紅椒玉米
薄餅加上燻鮭魚和黃瓜,酪梨
salsa酸辣醬。主菜則有填雞肉和
的Pueblo鵪鶉予填著胡蘿蔔末,冷
淋蘋果酒脆糖衣的蘋果等。

非洲及加勒比海菜

倫敦是個多種族的城市,但非洲
及加勒比海餐廳比預期的要少;
烹調方式也遠趕上印度菜及中
國菜。非洲菜與加勒比海菜的食
材大致相同,多為高纖的根莖類
植物蔬果,如蕃薯及木薯,白飯和
麵餅,南瓜,豌豆,多汁水果則如香
蕉及芒果。一般的菜式有炸芭蕉
配辣醬,香料燉肉,湯及咖哩羊肉。

The Brixtonian

11 Dorrell Place SW9. ℂ 0171-
978 8870. □ 營業時間 週二至週
六晚上7:00至11:00,週一晚上6:30
至午夜. 🍴 D. ✈ 全面禁煙 Ⓥ
🎵 🍴 MC,V. ⓔⓔⓔ

這家時髦高尚的加勒比海餐廳每
月供應不同的安地列斯群島特
餐。每樣東西都完美無瑕,當然價
格也不低。樓下酒吧的爵士樂現
場演奏烘托出整個氣氛。酒吧內
供應午餐,並以擁有倫敦最多種
的蘭姆酒而廣受歡迎。

Calabash

The Africa Centre, 38 King St
WC2. □ 街道速查圖 13 C2.
ℂ 0171-836 1976. □ 營業時間
週一至週五中午至下午3:00,週一
至週六晚上6:00至11:30. □ 休假
日 國定假日.Ⓥ & 🍴
AE,DC,MC,V. ⓔⓔ

這間位於科芬園的道地非洲餐廳
有態度從容親切的服務人員與非
洲大陸的各地美食。包括搗碎的
甘薯,北非粗麥粉糰,阿爾及利亞
葡萄酒和納米比亞犀牛啤酒
(Namibian Rhino Beer)。樓上俱樂
部是倫敦最好最熱鬧的非洲音樂
表演場地。

Cottons Rhum Shop, Bar and Restaurant

5 Chalk Farm Road NW1. 🅒
171-482 1096. □ 營業時間 每日
午至晚上11:00. □ 休假日 12
月24-26日. 🗗 🝢 MC,V. £££

人聲嘈雜的雷鬼樂並不會阻止成
群的年輕人來到這家燈光頗具情
調的餐廳喝杯雞尾酒.菜單上有
西印式有趣的菜名,像rasta pasta或
ragga prawn (雷鬼大蝦),加上
實賈加式咖哩羊肉及炸雞塊.

印度菜

在倫敦吃印度菜是項非常令人愉
快的經驗.倫敦有不少出色餐廳,
其中多並專精於特定菜色,菜
口味從辛辣(korma),中辣
(bhuna,dansak,dopiaza)到極辣
(madras,vindaloo)都有.在西方國
家吃印度菜通常還是先上湯及開
胃菜,接著共享主菜 (附上米飯或
麵餅,如chapati或nan).另外有一
種引由英格蘭中部引進的Balti,
炒菜後放在炒鍋內上菜.

Café Spice Namaste

5 Prescott St E1. □ 街道速查圖
16 E2. 🅒 0171-488 9242. □ 營業
時間 週一至週五中午至下午
3:00,晚上6:30至10:30,週六中午
至下午2:30,晚上6:30至10:00.
□ 休假日 國定假日. 🆅 🝢 🗗
🝢 AE,DC,MC,V,JCB. £££

位在西提區邊緣 — 為本區首家
高級印度餐廳,儘管是偶爾才有
此菜色,但Cyrus Todiwala的精湛
廚藝使這種常被視為落伍的料理
變有創意並令人著迷.Parsi和
Goan式傳統食物如小羊肉配香
扁豆泥(dansak)或Goan式豬火
腿汀(sorpotel)等尤其推薦.各種
菜色都具新意.

Bombay Brasserie

Courtfield C1, Courtfield Rd SW7.
□ 街道速查圖 18 E2. 🅒 0171-
370 4040. □ 營業時間 每日中午
至下午3:00,晚上7:00.至午夜.
□ 休假日 12月25-26日. 🝢 D.
🝢 🆅 🗗 🗗 🝢 DC,MC,V.
£££

這是亞洲地區以外最有名的一家
印度餐廳.它有令人印象深刻的
殖民地氣氛,強烈的印度色彩.菜
色以北印度料理為主,並包括一
些少見的地方菜色.後者的烹調手

法無人能比,包括Parsi及Goan式
料理.午餐時有較便宜的自助餐.

Chutney Mary

Plaza 535 Kings Rd SW10. □ 街
道速查圖 18 E5. 🅒 0171-351
3113. □ 營業時間 週一至週六
午12:30至下午2:30,晚上7:00至
11:30.週日中午12:30至下午3:30
(自助餐).晚上7:00至10:30. 🝢
L. 🝢 🆅 🝢 AE,DC,MC,V.
£££

「Chutney Mary」是印度人用以
形容兼具印度與英國文化色彩的
女人;也適切描述出這家餐廳的
特色.它有道地印度菜,如roghan
josh (優酪乳燜小羊肉),tikka雞.其
烹調大致是印度式和西式口味的
獨特混合,而且相當成功.

Chutneys

124 Drummond St NW1. □ 街道
速查圖 4 F4. 🅒 0171-388 0604.
□ 營業時間 每日中午至下午
3:00,晚上6:00至11:30. □ 休假日
耶誕節. 🝢 L. 🝢 🆅 🝢 MC. £

這裡是Drummond街上最實惠別
致的印度素食餐廳.自助午餐包
括dal (各式扁豆),咖哩蔬菜,米
飯,chutney (印式水果酸辣醬),麵
包和甜點等.差不多只要5鎊.

Madhu's Brilliant

39 South Rd, Southall, Middx
UB1. 🅒 0181-574 1897或0181-
571 6380. □ 營業時間 週一至週
五中午12:30至下午3:00,晚上6:00
至11:30.週六,日晚上6:00至午夜.
□ 週二不營業. 🝢 L&D. 🝢 🆅
🗗 AE,DC,MC,V. £££

口味道地且價格非常便宜,可能
只有預期中的一半(甚至更少).其
特點是口味重的印度和巴基斯坦
肉類料理,雖位處郊區Southall,但
仍非常值得一去.

Malabar

27 Uxbridge St W8. □ 街道速查
圖 9 C3. 🅒 0171-727 8800. □ 營
業時間 每日中午至下午3:00,晚
上6:00至11:30. □ 休假日 8月一
週及耶誕節4天. 🝢 D. 🗗 🆅
🝢 MC,V. £££

這家時髦的印度餐廳坐落於城市
中安靜的一角,是附近極少數提
供出色北印度式及巴基斯坦式菜
餚的餐廳.可以試試鹿肉或是炭
烤雞肝.

Mandeer

21 Hanway Place W1. □ 街道速
查圖 13 A1. 🅒 0171-323 0660或
0171-580 3470. □ 營業時間 週一
至週六中午至下午3:00,晚上5:30
至10:00. □ 休假日 國定假日.
🝢 L&D. 🝢 全面禁煙 🆅 🗗
🝢 AE,DC,MC,V. £££

這家倫敦最高級,價格最昂貴的
印度素食餐廳提供各種菜餚,從
南印度小吃到不常見的古加拉特
(Gujarati) 改良料理 (蓮子,黃扁豌
豆,甚至咖哩豆腐)等應有盡有.

Nazrul

130 Brick Lane E1. □ 街道速查
圖 8 E5. 🅒 0171-247 2505. □ 營
業時間 週一至週四中午至下午
2:30,晚上5:30至午夜.週五,週六
中午至下午2:30,下午3:30至凌晨
1:00.週日中午至午夜. 🝢 L&D.
🆅 £

這是Brick Lane區孟加拉人經營
的廉價咖啡館之一,家具裝潢簡
單,超低價位,氣氛活潑.份量大所
以不要點太多;不賣酒但可自備.

Rani

3 Hill St, Richmond. □ 街道速查
圖 12 E3. 🅒 0181-332 2322. □
營業時間 每日中午12:15至下午
2:30,晚上6:00至11:00,週五至週
日中午12:15至晚上11:00. 🝢
L&D. 🝢 全面禁煙 🆅 🗗 🝢
AE,MC,V, JCB. £££

裝潢現代化,有Gujarati和素食餐
點,包括南印傳統菜如填入調味
馬鈴薯並和椰汁酸甜辣醬及蔬菜
咖哩一起上菜的米餅 (masala
dosas),還有特別的亞非料理如甜
玉米和芭蕉.

Rasa

55 Stoke Newington Church St
N16. 🅒 0171-249 0344. □ 營業
時間 週一晚上6:00至11:00,週二
至週四,日中午至下午3:00,晚上
6:00至11:00,週五至週六中午至
下午3:00,晚上6:00至午夜. □ 休
假日 12月25-26日. 🝢 全面禁煙.
🆅 🗗 ★ 🝢 AE,DC,MC,V,JCB.
££

這是印度國外唯一供應Kerala邦
家常素食的餐廳.各色料理加有
當地香料,味道濃和.主要材料包
括Kerala產的米,椰子,芭蕉和
樹薯根.烹調極具水準,注重小節,
服務態度佳.

符號的圖例說明見287頁

Salloos

62-64 Kinnerton St SW1. □ 街道
速查圖 11 C5. ◖ 0171-235 4444.
□ 營業時間 週一至週六中午至
下午2:30,晚上7:00至11:00. □ 休
假日 國定假日.╎◉╎ L.D.& 📶 🍷
AE,DC,MC,V. £££££

這是城裡最好的印度餐廳,但它
賣的是巴基斯坦菜.以肉類(小羊
肉,雞肉,鵪鶉)為主,先烘調再放入
坦都里式烤爐,最後以咖哩烹調.
酒章令人印象深刻,烹調精緻新
鮮,當然價格也不低.午間套餐較
便宜.氣氛高尚且服務專業.

Tamarind

20 Queen St W1. □ 街道速查圖
12 E4. ◖ 0171-629 3561. □ 營業
時間 每日中午至下午3:00,晚上
6:00至11:00.╎◉╎ L.D.& 📶 🍷
★ 🍷 AE,DC,MC,V,JCB.
£££££

從一處隱密入口下樓就來到這家
銷金窟,華麗,又像遠洋客輪的餐廳.
菜色並不特別,但由印度名廚所
調製的餐點品質超凡出眾.若想
體會biriani或roghan josh的美妙
滋味,就別因它價錢昂貴而卻步.

東南亞料理

東南亞的食物,特別是泰國菜,在
倫敦的餐飲業表現十分突出.雖
然多數的餐廳都強調泰國,新加
坡,馬來西亞或印尼菜,但也會摻
雜所有口味.這類菜式的濃烈氣
味來自萊姆汁,萊姆葉及檸檬
草;酸味來自羅望子 (tamarind).生
薑,大蒜及辣椒會使人辣得過癮;
椰奶則可退火.米飯或麵是東南
亞的主食,較受歡迎的烹調方式
是蒸或炒,菜餚多是趁熱上桌.

Bahn Thai

21a Frith St W1. □ 街道速查圖
13 A2. ◖ 0171-437 8504. □ 營業
時間 週一至週六中午至下午
2:45,晚上6:00至11:15.週日中午
12:30至下午2:30,晚上6:30至
10:30. □ 休假日 國定假日.╎◉╎
L.D.& 📶 🍷 🍷 AE,DC,MC,V.
£££

Bahn Thai提供許多在泰國境外不
常吃到的菜式.有泰式豬蹄,青蛙
腿和雞肝,但其他較大眾化的口
味也非常出色.試試tom yum (加
有檸檬草的辣湯) 或是kwaitiew
pad Thai (炒麵).素食或辣味料理

會在菜單上清楚註明.此處酒單
極佳,但以Singha啤酒最宜佐餐.

Khun Akorn

136 Brompton Rd SW3. □ 街道
速查圖 11 C5. ◖ 0171-225 2688.
□ 營業時間 每日中午至下午
3:00,週一至週六晚上6:30至
11:00.╎◉╎ L.📶 🍷 🍷 AE,DC,
MC,V. £££

位於哈洛德百貨的對角,是個高
雅,舒適,安靜的用餐地點.這裡提
供的多為泰式傳統菜色,有咖哩,
炒麵,各式海鮮,雞肉和牛肉,主要
調味料有檸檬葉,聖羅勒,椰子,辣
椒和魚露等等.烹飪的手法와呈
盤都令人垂涎三尺.中午套餐物
超所值.

Melati

21 Gt Windmill St W1. □ 街道速
查圖 13 A2. ◖ 0171-437 2745.
□ 營業時間 每日中午至午夜.
□ 休假日 耶誕節.╎◉╎ L.D.& 📶
🍷 🎵 🍷 AE,DC,MC,V,JCB.
££

如果不想排隊等候,最好提早訂
位.這家馬來西亞及印尼風味的
餐廳口味道地,服務週到但稍嫌
匆促.新加坡的laksa (一種香氣騰
騰的米粉湯) 特別好吃;沙爹肉串
鮮美多汁;而Kue dadar (包椰子的
綠色煎餅捲) 之類的點心更是不
能錯過.

Oriental Gourmet

32 Great Queen St WC2. □ 街道
速查圖 13 C1. ◖ 0171-404 6383.
□ 營業時間 週一至週五中午至
下午3:00,晚上5:30至11:00,週六
晚上5:30至11:30. □ 休假日 國定
假日.📶 🍷 🍷 AE,DC,MC,V,
JCB. £££

此處有東南亞各式菜色,但並不
因此降低了水準.它是以國籍來
區分;馬來半島的料理融合產香
料諸島嶼與中式烹調方式的最佳例
子.咖哩湯麵laska即為一例.泰國
菜如hor mok(蕉葉包著蒸煮的加
有香料魚慕斯)都經細心烹調,.

Singapore Garden

154-156 Gloucester Place NW1.
□ 街道速查圖 3 C4. ◖ 0171-
723 8233. □ 營業時間 每日中午
至下午3:00,晚上6:00至10:45. □
休假日 12月24-26日.╎◉╎ L.D.&
📶 🍷 AE,DC,MC,V,JCB.

£££

這家令人愉快的餐廳有倫敦市中
心最好的新加坡菜.附設於旅館
中,環境安靜,提供精心調製的娘
惹(Nonya)料理──融合了馬來式
的香料與中式烹調法.可以一試
的招牌菜色有辣味蟹,kway
teow(大蝦,蛋,豬肉和魚餅炒河粉)
和每日海鮮特餐(包括軟殼蟹,檸
檬雞等).

Sri Siam

16 Old Compton St W1. □ 街道
速查圖 13 A2. ◖ 0171-434 3544.
□ 營業時間 週一至週六中午至
下午3:00,晚上6:00至11:15.週日
晚上6:00至10:30. □ 休假日 12月
24-26日,1月1日.╎◉╎ L.D.& 📶
🍷 AE,DC,MC,V. £££

這家時髦的餐廳是第一次嘗試泰
國菜的好去處──口味較不辣,但
無損其滋味.試試開胃菜拼盤及
任一道海鮮.素食菜色很多,包括
精緻的酸辣湯及沙拉,也有沙爹,
咖哩,酥炸豆腐及其他.中午特餐
物有所值.

日本料理

日本餐廳以其簡單而具特色的裝
潢著稱.其中部分有鐵板燒檯和
壽司吧.最貴的餐廳中會有附榻
榻米的房間.

Arisugawa

27 Percy Street W1. □ 街道速查
圖 13 A1. ◖ 0171-636 8913.
□ 營業時間 週一至週六中午
12:30至下午2:30,週一至週五晚
上6:00至10:00. □ 休假日 國定假
日.╎◉╎ L.D.& 🍷 AE,DC,MC,
V,JCB. £££££

菜色選擇不特別多,迎合各種口
味.地面樓的鐵板燒區在晚間營
業,樓下則可點用很棒的壽司和
各式烤肉串及油炸類食物.便當
套餐相當實惠.

Miyama

38 Clarges St W1. □ 街道速查圖
12 E3. ◖ 0171-499 2443. □ 營業
時間 週一至週五中午至下午
2:30.每日晚上6:00至10:30.╎◉╎
L.D.& 📶 🍷 🍷
AE,DC,MC,V,JCB. ££££

在這家毗鄰日本大使館及
Piccadilly的高雅餐廳可享用到精

的日本料理.除壽司及生魚片
外,鐵板燒檯旁的位置因可欣賞
現場烹調而頗受歡迎.

Moshi Moshi Sushi

Unit 24, Liverpool Street Station,
EC2. □ 街道速查圖 7 C5. █
0171-247 3227. □ 營業時間 週一
至週五中午11:30至晚上9:00. ★
█ AE,DC,MC,V,JCB. €

這家迴轉壽司吧店面明亮樸素,
可品嚐鮭魚卵,灰烏魚,黃鰤,海鰻
及海膽等各式美味.分店位在7-8
Limeburner Lane, EC4 (0171-248
1808).

Suntory

72-73 St James's St SW1. □ 街道
速查圖 12 F3. █ 0171-409 0201.
□ 營業時間 週一至週六中午至
下午2:00,晚上6:00到10:00. □ 休
假日 國定假日. █ L&D. ▊ ★
█ AE,DC,MC,V,JCB.
€€€€€

這家英國最頂尖的日本餐廳十分
道地.分有許多用餐區域,包
括鋪有榻榻米的隔間,鐵板燒檯
及裝潢簡單的主要用餐區.氣氛
十分正式,呈盤完美無缺.

Tokyo Diner

2 Newport Place,WC1. □ 街道速查
圖 13 B2. █ 0171-287 8777. □
營業時間 每日中午至午夜. ⚡ █
█ MC,V. €

因其地利之便 (就在Leicester
Square後方) 及消費低廉而非常
適合阮囊羞澀者.盥洗室的洗手
檯自動給水,不收小費,誠屬日式
現代風格.菜樣繁多且菜單上有
清楚的解說:壽司,生魚片,湯麵,日
式咖哩配上日本淡啤酒.料理並
非頂尖,但接到帳單時卻頗令人
驚喜.

Wagamama

4 Streatham St WC1. □ 街道速
查圖 13 B1. █ 0171-323 9223. □
營業時間 週一至週六中午至下
午2:30,晚上5:45至11:00;週日中
午至下午3:00,晚上6:00到10:00.
█ L&D. 全面禁煙 █ ★

這間吵雜的高科技麵店就位於
Optic Street旁,非常受歡迎.食物
既道便宜又實在,如大碗的湯,炒
麵,或是海鮮蔬菜燴飯.這裡的服

務生謹慎有禮,手上拿著像任天
堂掌上型電玩的機器替顧客點
菜.等候的人雖看似很多,但效率
高,用餐服務速度快.新開的分店
在10a Lexington Street, W1
(0171-292 0990),比較不用大排長
龍.

中國菜

倫敦的中國餐館多屬廣東口味
——以米為主食,並多用蒸或炒的
烹調方式;但大部分餐廳也有北
平料理,多油伴的菜色,並以麵食
來取代米飯.口味重的四川菜與
湖南菜也頗受歡迎.許多廣東餐
館在中午有各種或蒸或炸的美味
廣式點心.

Fung Shing

15 Lisle St WC2. □ 街道速查圖
13 A2. █ 0171-437 1539. □ 營業
時間 每日中午至午夜. □ 休假日
12月24-25日. █ L&D. █ AE,
DC,MC,V. €€

對許多人來說,這裡是中國城裡
最好的餐廳.裝潢比附近其他餐
廳來得典雅,廣式特色從菜單上
就可看出來.可以試試這裡的煲
仔菜.

Harbour City

46 Gerrard Street W1. □ 街道速
查圖 13 A2. █ 0171-439 7859. □
營業時間 週一至週四中午至晚
上11:30.週五,週六中午至午夜.週
日中午至晚上10:30. █
L&D. ★ █ AE,DC,MC,V.
€€

這是Gerrard街上許多供應琳琅滿
目廣式點心的餐廳之一——此處
的優點在於菜單上有清楚的英文
翻譯,侍者也很客氣.對素食者來
說中國菜的選擇總是有限;但所
有的菜都很美味.

Jade Garden

15 Wardour St W1. □ 街道速查
圖 13 A2. █ 0171-437 5065. □
營業時間 週一至週六中午至晚
上11:30.週日中午11:30至晚上
11:00. □ 休假日 耶誕節. █
L&D. ⚡ █ █ AE, MC,V.
€€

這裡向來是在倫敦的廣東人最喜
歡的茶樓.空間寬敞,並且有大圓
桌方便人家邊吃邊談.服務周到,
點心出色,並有特別的巧手菜如
鵪鶉蛋與蝦餃等.可試試單點的

魚.

Magic Wok

100 Queensway W2. □ 街道速查
圖 10 D2. █ 0171-792 9767 或
0171-221 9953. □ 營業時間 每日
上午11:00至晚上11:00. █ L.
█ ★ █ AE,DC,MC,V. €€€

Magic Wok是Queensway上最好
的中國餐館之一,特殊菜式會定
期更換,但主要還是以廣東菜為
主.酥軟軟殼蟹加大蒜和辣椒是
最好的開胃菜.

Memories of China

67-69 Ebury St SW1. □ 街道速查
圖 20 E1. █ 0171-730 7734. □
營業時間 週一至週六中午至下
午2:00,晚上7:00至10:45. □ 休假
日 國定假日. █ L&D. █ █
█ AE, DC,MC,V,JCB. €€€

這是一家明亮,風格簡易的餐館.
菜單可以引導西方客人了解中國
料理的主要菜式.較貴的套餐是
不錯的入門吃法,調理得較適合
西方人的口味.

New World

1 Gerrard Pl W1. □ 街道速查圖
13 B2. █ 0171-734 0396. □ 營業
時間 週一至週六早上11:00至凌
晨12:30.週日早上11:00至晚上
11:00. □ 休假日 12月25-26日.
█ L&D. █ █ █ █
AE,DC,MC,V,JCB. €€

這是中國城內供應最道地廣式點
心的餐廳之一;招呼點心推車然
後自取所好.許多職員英文不是
很好,所以點菜時要靠點運氣,這
點憑添不少趣味.菜單冗長,偏好
溫和口味或有勇氣嚐新的食客可
得其所愛.

The Oriental

The Dorchester Hotel,Park La W1.
□ 街道速查圖 12 D4. █ 0171-
317 6328. □ 營業時間 週一至週
五中午至下午2:30,週一至週六晚
上7:00至11:00. █ █ █ █ █
AE,DC, MC,V,JCB. €€€€€€

The Dorchester Hotel的中國餐廳
於1991年充滿自信地開幕.遠道
而來,手藝精湛的主廚調製精緻
的廣東菜,昂貴精美的食材菜式
使企業界及上流人士聚集於此.
不要錯過全套的中式茶藝.12人
以上可租用貴賓套房.

符號的圖例說明見287頁

簡餐與點心

有些時候，你會發覺沒有充裕的時間或金錢來享受豐盛的美食。不過幸運的是倫敦有很多地方供應簡餐。以下列出的地方對於又餓、行程又緊湊的觀光客來說最適合不過了。

早餐

一頓營養早餐是開始一天觀光行程前所必要的準備。很多飯店也供應早點給住客。若土司夾蛋與豆類食品再加上一杯茶較適合你的話，那麼廉價餐飲店到處都是。比較世界性的選擇則到咖啡館點一杯Cappuccino配西點。如果你是夜貓子或早起的人，Harry's營業時間是晚上11:00到早上6:00，還有不少在史密斯區市場附近的小酒館，包括Cock Tavern，自清晨5:30起即供應合理價位的餐點。

咖啡及茶點

許多倫敦的購物中心都附設有咖啡館，其中又以新浪潮義大利式的Emporio Armani Express最具現代風格。糕餅舖如Pâtisserie Valerie和Maison Bertaux都有令人垂涎三尺的法式派及糕點。喝下午茶是英國人的慣例。Ritz和Brown's（見282頁）之類的一流飯店提供整盤的茶及豐富的餅乾、三明治和蛋糕。在大英博物館附近的Coffee Gallery也有出色的蛋糕和咖啡。Fortnum & Mason（見311頁）供應一般及附餐點的下午茶，而Seattle Coffee Company供應來自夜未眠城市的飲料。位在Kew的Maids of Honour茶館提供極精緻的糕點——據說亨利八世曾到此品嚐過。

藝廊及劇院咖啡館

大部分藝廊都設有咖啡館。位在大英博物館（見126-129頁）的咖啡館有各式素食餐點。人類博物館（見91頁）的Café de Colombia供應一流咖啡配上巧克力咖啡豆。Young Vic Theatre的Konditor & Cook有精緻蛋糕。Arts Theatre Café也有美味的食物。

簡餐

倫敦到處可見漢堡攤販，專賣漢堡、薯條、炸雞、蘋果派及奶昔。Fatboy's Diner是一輛道地的1940年代美國式拖車。而Rock Island Diner的服務員以搖滾樂的舞步穿梭在餐桌之間。也可以到Ed's Easy Diner的各分店嘗試好吃的漢堡及有趣的氣氛。

比薩及通心粉

最好的比薩連鎖店之一是Pizza Express，其分店偏佈市內。若你較喜好通心粉，可以去家庭式經營的Centrale、Lorelei及Pollo，皆各具特色且相當實惠。

三明治吧

許多倫敦人都在三明治吧買午餐。其中有少數是很高級的。Prêt à Manger和Aroma則是最好的兩家連鎖店。

炸魚及薯條

炸魚及薯條是不能錯過的英式食物。當地的「Chippies」中皆有炸魚和薯條，灑上鹽或醋；麵包捲及醃洋蔥是傳統的配菜。若要享受較高級的晚餐，試一試供應各種鮮魚又可坐下來的餐廳。其中最好的三家是Sea Shell、Faulkner's及Upper Street Fish Shop。

酒吧

想喝酒，最直接就是到酒館（Pub，見308-309頁）。更高雅的選擇則是到像Claridge's一樣的飯店，舒服地坐在沙發上並等侍者送上飲料。受歡迎的酒吧如Cork and Bottle經常擠滿了人潮。蘇荷區的Old Compton街有愈來愈多的同性戀酒吧。餐桌都擺在人行道上，氣氛十分熱絡。Freedom和Mondo有各式各樣的人群雜處，俊男美女出入其間，並提供大聲的劇場音樂和昂貴飲料。倫敦也有新興的現代風格酒吧，Ny-lon、Detroit和R Bar為其中之最。非洲-加勒比海式的Cotton（303頁）及Brixtonian（302頁）有極多種蘭姆酒可供選擇。

啤酒餐廳

倫敦有些地方曾訂有嚴格用餐時間，現已漸漸成為全日營業的場所。啤酒餐廳連鎖店以Dôme及Café Rouge最具知名度，但獨立開店最好的啤酒餐廳之一則是Boulevard。

網路咖啡館

在電腦咖啡館可以一面瀏覽網路世界，一面喝咖啡及吃點東西。Cyberia Cyber Café位在費茲洛維亞，而Café Internet靠近維多利亞。

街頭小吃

剛烘烤好的栗子是秋天時人們的最愛。貝類海鮮攤賣著即食罐裝海鮮，在Camden Lock及Spitalfields可以痛快地挑選從沙爹雞、素食漢堡到中式麵點等各式食物。東區的猶太麵包店都是24小時營業，如Brick Lane Beigel Bake和Ridley Bagel Bakery，相當有趣又不貴。盛夏時可到Marine Ices品嚐全城最美味的冰淇淋。

派與馬鈴薯泥

在流行區內會找不到賣派及馬鈴薯泥的店，但這是值得一試的東倫敦科克涅風味。鰻魚加馬鈴薯，或肉派加上馬鈴薯泥和淋汁 (綠荷蘭芹醬汁)，非常便宜。這些食物要沾醋吃，並配上一杯香醇的茶，F Cooke and Sons值得你走一趟。

最佳去處

早餐

Cock Tavern
East Poultry Market,
Smithfield Market
EC1.
□ 街道速查圖 6 F5.

Harry's Bar
19 Kingly St W1.
□ 街道速查圖 12 F2.

Simpson's
100 Strand WC2.
□ 街道速查圖 13 C2.

咖啡及茶點

Brown's Hotel
Albermarle St W1.
□ 街道速查圖 12 F3.

Coffee Gallery
23 Museum St WC1.
□ 街道速查圖 13 B1.

Emporio Armani Express
191 Brompton Rd
SW3.
□ 街道速查圖 19 B1.

Fortnum and Mason
181 Piccadilly W1.
□ 街道速查圖 12 F3.

Maids of Honour
288 Kew Rd,
Richmond.

Maison Bertaux
28 Greek St W1.
□ 街道速查圖 13 A1.

Patisserie Valerie
215 Brompton Rd
SW3. □ 街道速查圖
19 B1.

Ritz
Piccadilly W1. Palm
Court. Ritz Bar. □ 街道速查圖 12 F3.

Seattle Coffee Co.
51-54 Long Acre
WC2.
□ 街道速查圖 13 B2.

藝廊以及劇院咖啡館

Arts Theatre Café
6 Great Newport St
WC2.
□ 街道速查圖 13 B2.

British Museum
Great Russel St WC1.
□ 街道速查圖 5 B5.

Café de Colombia
Museum of Mankind, 6
Burlington Gardens W1.
□ 街道速查圖 12 F3.

Konditor & Cook
Young Vic Theatre, 66
The Cut SE1.
□ 街道速查圖 14 E4.

簡餐

Ed's Easy Diner
12 Moor St W1. □ 街道速查圖 13 B2.
分店之一.

Fatboy's Diner
21–22 Maiden La WC2.
□ 街道速查圖 13 C2.

Rock Island Diner
2nd Floor, London
Pavilion, Piccadilly
Circus W1.
□ 街道速查圖 13 A3.

比薩及通心粉

Centrale
16 Moor St W1.
□ 街道速查圖 13 B2.

Kettners
(Pizza Express) 29
Romilly St W1. □ 街道速查圖 13 A2.

Lorelei
21 Bateman St W1.
□ 街道速查圖 13 A2.

Pizza Express
30 Coptic St WC1.
□ 街道速查圖 13 B1.
分店之一.

Pollo
20 Old Compton St W1.
□ 街道速查圖 13 A2.

三明治吧

Aroma
1b Dean St W1.
□ 街道速查圖 13 A1.
分店之一.

Prêt à Manger
421 Strand WC2.
□ 街道速查圖 13 C3.
分店之一.

炸魚及薯條

Faulkner's
424–426 Kingsland Rd
E8.

Sea Shell
49–51 Lisson Grove
NW1.
□ 街道速查圖 3 B5.

Upper St Fish Shop
324 Upper St N1.
□ 街道速查圖 6 F1.

酒吧

Claridge's
Brook St W1.
□ 街道速查圖 12 E2.

Cork and Bottle
44–46 Cranbourn St
WC2.
□ 街道速查圖 13 B2.

Detroit
35 Earlham St WC2.
□ 街道速查圖 13 B2.

Freedom
60-66 Wardour St W1.
□ 街道速查圖 13 A2.

Mondo

12-13 Greek St W1.
□ 街道速查圖 13 A2.

Ny-lon
84-86 Sloane Ave
SW3.
□ 街道速查圖 19 B2.

R Bar
4 Sydney St SW3.
□ 街道速查圖 19 A3.

啤酒餐廳

Boulevard
38-40 Wellington St
WC2.
□ 街道速查圖 13 C2.

Café Rouge
27 Basil St SW3.
□ 街道速查圖 11C5.

Dôme
34 Wellington St WC2.
□ 街道速查圖 13 C2.

網路咖啡館

Café Internet
22-24 Buckingham
Palace Rd SW1.
□ 街道速查圖 20 E2.

Cyberia Cyber Café
39 Whitfield St W1.
□ 街道速查圖 4 F4.

街頭小吃

Brick Lane Beigel Bake
159 Brick La E1.
□ 街道速查圖 8 E5.

Marine Ices
8 Haverstock Hill
NW3.

Ridley Bagel Bakery
13–15 Ridley Rd E8.

派與馬鈴薯泥

F Cooke and Sons
41 Kingsland High St
E8.

倫敦酒館

倫敦的酒館 (pub) 原只是供人吃喝及過夜的房舍，大型酒館如有庭院的George Inn (176頁) 原來也是換乘馬車處。有些則位在老舊的啤酒館上，像Ship及Lamb and Flag (116頁)。但有許多最好的酒館是從19世紀的「琴酒殿堂」(Gin Palaces) 轉變而來的。這是倫敦居民暫時逃避貧民窟苦難的豪華酒吧，通常都有吸引人的鏡子 (如Salisbury) 和精緻的裝潢 (如Tottenham)。在小威尼斯 (262-263頁) 附近可以找到Crockers，那裡是倫敦仍存在之gin palace中最棒的一家。

注意事項

一般來說，酒館目前營業時間可能是週一至週六早上11點到晚上11點；週日中午到晚上10點半。有些則下午、傍晚或週末不營業。14歲以上才可以不須大人陪同進入酒館，18歲以上才能購買含酒精飲料。小孩子可攜入有供餐的酒館或在外用餐。在吧檯點餐時就付錢；而且除非是在桌上用餐或飲酒，否則不必付小費。

英國啤酒

傳統英國啤酒有不同的酒精濃度、口味和氣泡強度，而且喝的時候大多不是很冰。瓶裝啤酒有輕淡 (light)、淡 (pale)、深色 (brown) 到強勁的陳年 (old) 等種類。一種較甜、酒精濃度較低的Shandy是淡啤酒或生啤酒和檸檬片的混合。

許多傳統釀酒法都一直保存下來。在倫敦酒館有各種不同的「正統麥酒」(real ale)。認真的酒客應該尋找Free Houses，這是指不和任何特定釀酒廠有合作的酒館。倫敦的主要釀酒廠是Young's (可以試試強勁的Winter Warmer啤酒) 以及Fuller's。小型釀酒廠並不常見，但Orange Brewery酒和餐點都不錯，還提供釀酒廠之旅。

其他的飲料

另外一種英國傳統飲料是蘋果酒，有不同的酒精濃度和辛味。而倫敦當地真正的烈酒是琴酒，通常加上蘇打水飲用。冬天會有溫熱的葡萄酒 (mulled Wine) 或是加熱水和糖的威士忌、白蘭地 (hot toddies)。無酒精的礦泉水和果汁也是少不了的。

酒館裡的食物

酒館食物在近幾年來有了革命性突破。當大多數酒館仍在午間供應傳統餐點，如農夫午餐、牧羊人派或週日的烤牛肉 (見288-289頁) 時，較具冒險性的晚餐也開始流行起來。Chapel、Cow、Eagle、Engineer、Crown and Goose、FireStation、Lansdowne、Prince及Bonaparte都是最好的新浪潮酒館。須先訂位。

歷史性的酒館

在倫敦每一家酒館幾乎都有相當特別的歷史，裡頭可能會有中古時期的小房間，或豪華的維多利亞夢幻裝潢，或是有如Black Friar令人驚豔的藝術及手工藝風格內部陳設。Bunch of Grapes (SW3) 的酒吧以名為「Snobscreens」的布簾來隔間，是以前許多酒館的特色，上流社會人士在喝酒時可免於和其僕人混雜在一起。16世紀的King's Head and Eight Bells有骨董陳列。一些酒館還有文學俱樂部如Fitzroy Tavern (見131頁)。Ye Olde Cheshire Cheese (見140頁) 和約翰生博士有關，Trafalgar Tavern (238頁) 則是狄更斯常去的地方。其他酒館則跟暴力有點關聯，像開膛手傑克的受害者屍體是在Roebuck和Ten Bells附近發現的。還有18世紀攔路大盜Dick Turpin常出現在Spaniards Inn (231頁)。而蘇荷區的French House (109頁) 於二次世界大戰時曾是法國反抗軍的集會場所。

主題酒館及酒吧

主題酒館是新流行。風格獨具的愛爾蘭式酒館如Filthy McNasty's及Waxy O'Connor's並沒有吸引許多來自Emerald Isle島的人，但等他們喝足了酒就會產生信賴感。類似的澳洲式酒吧則有Sheila's。Piccadilly附近的Sports Café有三間酒吧、舞池和120架播放衛星節目的電視。

露天場所

相對來說，倫敦市區酒館很少有露天座位，在郊區才會有較好的選擇。位在漢普斯德的Freemasons' Arms有座美麗花園；有些酒館則可坐擁河畔風光。從萊姆豪斯的Grapes往下到瑞奇蒙的White Cross，整個倫敦泰晤士河沿岸有許多選擇。

有娛樂節目的酒館

許多倫敦酒館都有表演節目。King's Head、Bush、Latchmere以及Prince Albert有戲劇節目表演。其他則有現場演唱 (見333-335頁)：有Archway Tavern的英國民謠，Bulls Head的現代爵士樂，受歡迎的Mean Fiddler則有各類音樂風格，並經常高朋滿座。

酒館名稱

從1393年起，理查二世決定酒館應該掛招牌，以取代原先門口種灌木矮樹的方式。那時大部分的人都不識字所以酒店名稱都是選擇比較容易圖像化的：如紋章 (Freemasons' Arms)，歷史人物 (Princess Louise) 或是動物名稱 (White Lion)。

最佳去處

符號圖例說明：
🔲 吧檯區有舞台或有現場表演的場地 (詳情請電)。
🍴 供應美味的點心。
🎵 現場演奏 (詳情請電)。
🏠 露天座位。

蘇荷區，特拉法加廣場

French House
49 Dean St W1. □ 街道速查圖 13 A2. 🍴

Sports Café
80 Haymarket SW1. □ 街道速查圖 13 A3.

Tottenham
6 Oxford St W1.
□ 街道速查圖 13 A1.

Waxy O'Connor's
14-16 Rupert St W1.
□ 街道速查圖 13 A2.

科芬園，河濱大道

Lamb and Flag
33 Rose St WC2. □ 街道速查圖 13 B2. 🍴

Salisbury
90 St Martin's Lane WC2. □ 街道速查圖 13 B2.

Sheila's
14 King St WC2. □ 街道速查圖 13 B2.

布魯斯貝利，費茲洛維亞

Fitzroy Tavern
16 Charlotte St W1.
□ 街道速查圖 13 A1.

霍本，艦隊街

Ye Olde Cheshire Cheese
145 Fleet St EC4. □ 街道速查圖 14 E1. 🍴

西堤區，克勒肯威爾 (Clerkenwell)

Black Friar
174 Queen Victoria St EC4. □ 街道速查圖 14 F2.

Eagle
159 Farringdon Rd EC1.
□ 街道速查圖 6 E4. 🍴

Filthy McNasty's
68 Amwell St EC1.
□ 街道速查圖 6 E3.

Ship
23 Lime St EC3. □ 街道速查圖 15 C2.

Ten Bells
84 Commercial St E1. □ 街道速查圖 16 E1.

南華克

Bunch of Grapes
St Thomas St SE1. □ 街道速查圖 15 C4.

Fire Station
150 Waterloo Rd SE1.
□ 街道速查圖 14 E4. 🍴

George Inn
77 Borough High St SE1.
□ 街道速查圖 15 B4. 🏠 🍴

卻爾希，南肯辛頓

Chapel
48 Chapel St NW1. □ 街道速查圖 3 B5.

King's Head and Eight Bells
50 Cheyne Walk SW3.
□ 街道速查圖 19 A5. 🍴

Orange Brewery
37 Pimlico Rd SW1. □ 街道速查圖 20 D2. 🍴

肯頓 (Camden)，漢普斯德

Bull and Bush
North End Way NW3. □ 街道速查圖 1 A3.

Crown and Goose
100 Arlington Rd NW1.
□ 街道速查圖 4 F1. 🍴

Engineer
65 Gloucester Ave NW1.
□ 街道速查圖 4 D1. 🍴

Freemasons Arms
32 Downshire Hill NW3.
□ 街道速查圖 1 C5. 🏠

Landsowne
90 Gloucester Ave NW1.
□ 街道速查圖 4 D1. 🍴

Spaniards Inn
Spaniards Rd NW3.
□ 街道速查圖 1 A3. 🏠

諾丁山，美達瓦爾 (Maida Vale)

Crockers
24 Aberdeen Pl NW8.

Cow
89 Westbourne Park Rd W11. □ 街道速查圖 23 C1. 🏠 🍴

Prince Albert
11 Pembridge Rd W11.
□ 街道速查圖 9 C3.

Gate Theatre: 🅲 0171-229 0706. 🔲

Prince Bonaparte
80 Chepstow Rd W2.
□ 街道速查圖 9 C1. 🍴

郊區

Archway Tavern
1 Archway Close N19.
🎵

Bull's Head
373 Lonsdale Rd SW13. 🎵

Bush
Shepherd's Bush Green W12. Theatre: 🅲 0181-743 3388. 🔲

City Barge
27 Strand-on-the-Green W4. 🏠 🍴

Grapes
76 Narrow St E14. 🔲

King's Head
115 Upper St N1.
□ 街道速查圖 6 F1. Theatre 🅲 0171-226 1916. 🔲 🎵 🍴

Latchmere
503 Battersea Park Rd SW11. Grace Theatre 🅲 0171-228 2620. 🔲

Mean Fiddler
28a High St NW10.
🎵

Roebuck
27 Brady St E1.

Trafalgar Tavern
Park Row SE10.
□ 街道速查圖 23 C1. 🎵 🍴

White Cross
Cholmondeley Walk, Richmond. 🏠 🍴

倫敦之最：名店與市集

　　倫敦逛街最好的地方從賣許多高價位瓷器、珠寶、時裝服飾的騎士橋 (Knightsbridge)，乃至 Brick Lane 及 Portobello Road 上多采多姿的商店等無所不有。倫敦的市場也是精打細算之顧客的購物天堂，它同時反映出多種文化衝擊下的蓬勃生氣。倫敦是購物專家的一片沃土，有些街道上擠滿了藝廊、骨董店及古書商。請參閱316-323頁的詳細介紹。

肯辛頓教堂街
Kensington Church Street
這條彎曲的街道上有許多小型書店和家具店，仍然提供老式服務 (見321頁)。

N

Regent's Park and Marylebone

Portobello Road Market
超過2千個攤位販售藝品、珠寶、勳章、繪畫和銀器，還有新鮮水果及蔬菜等 (見323頁)。

見右頁上方插圖

Kensington and Holland Park

South Kensington and Knightsbridge

Picc
St

騎士橋區
Knightsbridge
在這裡的Harrod's和其他精品店皆出售高級的設計師服飾 (見207頁)。

Chelsea

國王路 *King's Road*
1960-1970年代前衛流行中心，仍受到西倫敦購物人士的歡迎。也有一處不錯的骨董市場 (見192頁)。

倫敦西區商店

牛津街 (Oxford St) 有時被稱爲倫敦的High Street，有許多英國本國及國際連鎖店都開在這裡。大型百貨公司如Selfridge's和John Lewis就在這條街上，沿路也有許多服裝及紀念品店。牛津街南邊進入Piccadilly和Bond Street都是一些設計師服飾及配件精品店、珠寶商和藝術骨董商，價位也比較高。

布利克巷市集
Brick Lane Market
這條東區的街道從舊書到訓練器材都有出售 (見322頁)。

加百列碼頭
Gabriel's Warf
原本是一個碼頭，已被改建爲賣藝術品、珠寶、手工藝品的小店 (見187頁)。

襯裙巷
Petticoat Lane
倫敦最有名的商圈，賣皮件、衣服、手錶、珠寶和玩具 (323頁)。

查令十字路
Charing Cross Road
這條街整排都是書店 (見316頁)。

科芬園及尼爾街
街頭表演者在這充滿活力和具有歷史的市場表演。尼爾街 (Neal Street) 的專門店就在附近 (115頁)。

服飾

倫敦的服裝款式、價位、品質及分佈區對採購者幾可謂有求必應。世界級的頂尖設計師及知名連鎖店如Benetton、The Gap等，皆群集於騎士橋區、Bond Street與卻爾希一帶；但真正造就倫敦成為置裝勝地的則為其底蘊豐厚的本土風格。此外，英國設計師在傳統裁縫業與流行服飾業也有傑出的表現。

傳統服飾

若想找尋粗獷的鄉野風貌，Regent Street/Piccadilly區是最佳去處。Waxed Barbour的夾克在Pall Mall的Farlow's (見92頁) 有售；Kent and Curwen專賣板球運動裝；Captain Watts專賣毛線衣和防水布料。The Scotch House騎士橋分店裡的傳統格子呢服飾、喀什米爾羊毛、Aran巧織毛料和昔得蘭披肩也頗值一試。典雅的都市商務服飾亦是此區名品。Burberry知名的短大衣在Haymarket分店中，其方格紋服飾和別具風格的旅行袋一樣暢銷。Hackett則售有傳統手工縫製的男裝。如果想買襯衫就要到Jermyn Street，無論是量身訂做或要選購過季的平價品都可以。Liberty (見109頁) 以其著名的圖案印製成各式絲巾、領帶、短衫、精美的英國式玫瑰禮服和剪裁別致的丁尼棉夾克。Laura Ashley同樣以其印花禮服和褶飾邊短衫聞名。

現代英國設計與流行服飾

倫敦是世界流行服飾的重鎮之一。連名設計師Jean Paul Gaultier也喜愛它甚於巴黎。Vivienne Westwood曾贏得流行服飾設計師年度大獎 (1991年)。Browns也聚集不少一流的英國設計師。要找比較實穿的樣式，可以到蘇荷西區的Newburgh街一帶，雖然多數是以賣女裝為主，不過首開男裝專賣之風的也有如The Duffer of St George等。新設計師通常會先在Hyper Hyper或Kensington Market開個小店面，是熱衷驚世駭俗者的好去處。現在牛津街上的店如Top Shop和Mash都非常擅於仿製廉價流行服飾。至於英國式高級時裝，男裝以Paul Smith等為最佳，女裝有Browns、Whistles、Jasper Conran、Katharine Hamnett等。

編織衣類

傳統的英國編織衣素負盛名，從Fair Isle的套頭毛衣到Aran的針織衫都有。此類衣物的最佳採買地有皮卡地里 (N Peal便在此處) 及攝政街、騎士橋等。頂尖設計師如Patricia Roberts、Joseph Tricot，以及許多像Jane and Dada的小店家，共同以機器或手工創造出款式繁多且別致新穎的編織衣類。

服裝尺寸對照表

●兒童服裝

英國	2–3	4–5	6–7	8–9	10–11	12	14	14+ (years)
美國	2–3	4–5	6–6X	7–8	10	12	14	16 (size)
歐陸	2–3	4–5	6–7	8–9	10–11	12	14	14+ (years)

●兒童鞋類

英國	7½	8	9	10	11	12	13	1	2
美國	7½	8½	9½	10½	11½	12½	13½	1½	2½
歐陸	24	25½	27	28	29	30	32	33	34

●女士洋裝、外套和裙子

英國	6	8	10	12	14	16	18	20
美國	4	6	8	10	12	14	16	18
歐陸	38	40	42	44	46	48	50	52

●女士襯衫和毛衣

英國	30	32	34	36	38	40	42
美國	6	8	10	12	14	16	18
歐陸	40	42	44	46	48	50	52

●女士鞋類

英國	3	4	5	6	7	8
美國	5	6	7	8	9	10
歐陸	36	37	38	39	40	41

●男士西裝

英國	34	36	38	40	42	44	46	48
美國	34	36	38	40	42	44	46	48
歐陸	44	46	48	50	52	54	56	58

●男士襯衫

英國	14	15	15½	16	16½	17	17½	18
美國	14	15	15½	16	16½	17	17½	18
歐陸	36	38	39	41	42	43	44	45

●男士鞋類

英國	7	7½	8	9	10	11	12
美國	7½	8	8½	9½	10½	11	11½
歐陸	40	41	42	43	44	45	46

童裝

　要找傳統手工縫製的兒童套裝或連身褲裝可以到Liberty、Young England和The White House，位於Sloane Square正後方的Trotters更提供從買鞋子到理頭髮的完整服務。

鞋類

　說到鞋類，帶領風騷的仍是非常傳統或非常具時尚的英國設計師和製造商。Church's Shoes以傳統厚底皮鞋和淺口便鞋的現成品為大宗。手工製的古典式樣則以Royal Family之鞋匠John Lobb的作品為代表。如果想找高雅一些的，最好試試King's Road上的Johnny Moke，或東倫敦的Emma Hope。要買較精緻的女鞋可逛逛Manolo Blahnik；較便宜、普遍但又不失原創性的則集中在Hobbs和Pied à Terre。

名店推薦

傳統服飾

Burberry
18-22 Haymarket SW1.
□ 街道速查圖 13 A3.
【 0171-734 4060.
分店之一

Captain Watts
7 Dover St W1.
□ 街道速查圖 12 E3.
【 0171-493 4633.

Gieves & Hawkes
1 Savile Row W1.
□ 街道速查圖 12 E3.
【 0171-434 2001.

Hackett
87 Jermyn St SW1.
□ 街道速查圖 13 A3.
【 0171-930 1300.
分店之一

Kent and Curwen
39 St James's St SW1.
□ 街道速查圖 12 F3.
【 0171-409 1955.

Laura Ashley
256-258 Regent St W1.
□ 街道速查圖 12 F1.
【 0171-437 9760
分店之一

The Scotch House
2 Brompton Rd SW1.
□ 街道速查圖 11 C5.
【 0171-581 2151.
分店之一

Swaine Adeney
185 Piccadilly W1.
□ 街道速查圖 12 F3.
【 0171-409 7277.

現代英國設計與流行服飾

Browns
23-27 South Molton St W1. □ 街道速查圖
12 E2.
【 0171-491 1230.
分店之一

Caroline Charles
56-57 Beauchamp Pl SW3.
□ 街道速查圖 19 B1.
【 0171-589 5850

The Duffer of St George
27 D'Arblay St W1.
□ 街道速查圖 13 A2.
【 0171-439 0996.

Hyper Hyper
26-40 Kensington High St W8. □ 街道速查圖 10 D5.
【 0171-938 1515.
分店之一

Jean- Paul Gaultier
171-5 Draycott Ave SW3.
□ 街道速查圖 19 B2.
【 0171-584 4648.

Katharine Hamnett
20 Sloane St SW1.
□ 街道速查圖 11 C5.
【 0171-823 1002.

Kensington Market
49-53 Kensington High St W8.
□ 街道速查圖 10 D5.
【 0171-983 4343.

Mash
73 Oxford St W1.
□ 街道速查圖 13 A1.
【 0171-434 9609.

Koh Samui
50 Monmouth St WC2.
□ 街道速查圖 13 B2.
【 0171-240 4280.

Nicole Farhi
158 New Bond St W1.
□ 街道速查圖 12 E2.
【 0171-499 8368.

Paul Smith
41-44 Floral St WC2.
□ 街道速查圖 13 B2.

Top Shop
Oxford Circus W1.
□ 街道速查圖 12 F1.
【 0171-636 7700.
分店之一

Vivienne Westwood
6 Davies St W1.
□ 街道速查圖 12 E2.
【 0171-629 3757.

Whistles
12-14 St Christopher's Pl W1. □ 街道速查圖 12 D1. 【 0171-487 4484.

編織衣類

Jane and Dada
20-21 St Christopher's Pl W1. □ 街道速查圖 12 D1. 【 0171-486 0977.

Joseph Tricot
28 Brook St W1.
□ 街道速查圖 12 E2.
【 0171-629 6077.

N Peal
Burlington Arcade, Piccadilly, W1.
□ 街道速查圖 12 F3.
【 0171-493 9220.
分店之一

Patricia Roberts
60 Kinnerton St SW1.
□ 街道速查圖 11 C5.
【 0171-235 4742.

童裝

Trotters
34 King's Rd SW3.
□ 街道速查圖 19 C2.
【 0171-259 9620.

The White House
51-52 New Bond St W1.
□ 街道速查圖 12 E2.
【 0171-629 3521.

Young England
47 Elizabeth St SW1.
□ 街道速查圖 20 E2.

【 0171-379 7133.

Church's Shoes
163 New Bond St W1.
□ 街道速查圖 12 E2.
【 0171-499 9449.
分店之一

鞋類

Church's Shoes
163 New Bond St W1.
□ 街道速查圖 12 E2.
【 0171-499 9449.
分店之一

Emma Hope
33 Amwell St EC1.
□ 街道速查圖 6 E3.
【 0171-833 2367.

Hobbs
47 South Molton St W1.
□ 街道速查圖 12 E2.
【 0171-629 0750.
分店之一

Johnny Moke
396 King's Rd SW10.
□ 街道速查圖 18 F4.
【 0171-351 2232.

John Lobb
9 St James's St SW1.
□ 街道速查圖 12 F4.
【 0171-930 3664.

Manolo Blahnik
49-51 Old Church St, Kings Road SW3.
□ 街道速查圖 19 A4.
【 0171-352 8622.

Pied à Terre
19 South Molton St W1.
□ 街道速查圖 12 E2.
【 0171-493 3637.
分店之一

Red or Dead
33 Neal St WC2.
□ 街道速查圖 13 B2.
【 0171-379 7571.
分店之一

Shelly's
19-21 Foubert's Pl, Carnaby Street, W1.
□ 街道速查圖 12 F2.
【 0171-287 0593.
分店之一

專門店

倫敦或許是以像哈洛德 (Harrod's) 這樣的大型百貨出名，但有許多專門店也值得列入旅客的行程裡。有些店已經有上百年歷史，有些則是以新潮流行為主。

食品

英國食物或許不怎麼樣，但許多專門店的乳酪、比司吉、巧克力、茶和罐頭都值得選購 (見288-289頁)。這些食品在Fortnum and Mason、Harrod's及Selfridge's的美食廳都有提供。要不然，你可以去Paxton and Whitfield，它創業於1830年，賣的乳酪種類超過300多種。包括新鮮的Stiltons上等乳酪和Cheshire truckles，還有豬肉派、比司吉、各種炒菜油類及罐頭等。

以巧克力來說，最棒的是Charbonnel et Walker。他們所有的巧克力都是手工製造。Bendicks位於Curzon街上，距其1921年開張的老店有50碼之遙。他們在溫徹斯特製造手工深色巧克力，薄荷甜點也是他們拿手的產品。

茶

茶是英國最有名的飲料，有各種不同口味。從細粉狀的綠茶到濃郁色深的早餐茶都有。科芬園的Tea House供應各種口味，包括果味茶在內，也有漂亮的茶壺出售。Algerian咖啡專賣店內賣的茶種類比咖啡還多。各式咖啡都很棒，並有許多上好貨色。

專賣店

在倫敦有數百家奇特商店只賣一種專精的產品。例如The Bead Shop賣各式各樣的珠子，以及製作珠寶的設備。The Candle Shop當然是賣各式蠟燭，還有燭台和製作蠟燭的設備，並在外面做手藝示範。Halcyon Days專賣各種小小的琺瑯銅盒，是一種仿18世紀英國手工藝品。

Astleys專賣煙斗，種類千奇百怪。從手轉的簡單形到葫蘆製的古怪形以及福爾摩斯的海泡石煙管都有。對於正經的骨董科學儀器收藏家來說，Arthur Middleton有各種令人著迷的地球儀和早期顯微鏡。對於認真的玩偶屋蒐集者而言，The Singing Tree有最齊全的英國式玩偶屋，而且許多小擺飾是按照當時風格以真實比例來製作的。

最後，蘇荷區有一家Anything Left-Handed，裡面所有東西都是為左撇子所設計，像剪刀、開瓶器、筆、庭院和廚房用品是主要商品。

書和雜誌

倫敦有很多書店。查令十字路 (見108頁) 是尋找古書、新書或二手書的最佳去處。Foyle's書店就在那裡，它的庫存書非常多，卻以擺設雜亂無章聞名。大型連鎖書店如Books Etc和Waterstone's也在這裡。Murder One專賣犯罪小說。Silver Moon則以婦女讀物及女性主義作品居多。Zwemmer是藝術書籍專賣店。在Long Acre的Stanford's (112頁) 出售世界各地的地圖以及旅遊指南。其他旅遊叢書可以在Travel Bookshop找到。附近的Books for Cooks裡都是咖啡、點心類的書和食譜。在Neal Street的Comic Showcase可以找到成人漫畫。而Forbidden Planet充滿了奇想、科幻和寫實小說。同性戀題材的書可以到靠近Russell Square的Gay's The Word。最佳電影叢書則在Cinema Bookshop。PC Bookshop賣各類電腦書籍。

兩家最好的綜合性書店是位於皮卡地里的Hatchard's和在Gower Street的Dillons，二者皆提供分類清楚、有廣泛選擇性的書籍。一些特別有趣的主題，或是比較難買到的書可以到Camden Market附近的Compendium找找看。The Banana Bookshop必定是世界上最令人難忘的書店，樓梯旁有叢林壁畫和瀑布。查令十字路 (Charing Cross Road) 是書籍收藏家最值得去的地方。許多書店都有代客查書的服務，即使是絕版書。

如果要找國外的報紙和雜誌，Tower Records的地下樓有最齊全的美國報紙，而Capital Newsagents有義、法、西以及中東的刊物。

唱片行

倫敦是世界最大的音樂錄製中心之一，有各種大型且種類齊全的唱

片行。Music Discount Centre有許多非常好的古典音樂。超大型唱片行如HMV、Virgin以及Tower Records除了古典音樂之外,還有流行、龐克及輕音樂。小型專門店可滿足品味較獨特的人;Ray's Jazz、Honest Jon's有很多爵士音樂,要找雷鬼音樂就該去Daddy Kool。HMV有精選的世界各地音樂。以非洲音樂來說,Stern's就完全沒有競爭對手。要找12吋單曲唱片或舞曲,Trax和Black Market是兩個主要場所。

名店推薦

食品

Bendicks of Mayfair
7 Aldwych WC2. □ 街道速查圖 13 C2.
☎ 0171-836 1846.

Charbonnel et Walker
1 Royal Arcade, 28 Old Bond St W1.
□ 街道速查圖 12 F3.
☎ 0171-491 0939.

Paxton and Whitfield
93 Jermyn St SW1.
□ 街道速查圖 12 F3.
☎ 0171-930 0250.

茶

Algerian Coffee Stores
52 Old Compton St W1.
□ 街道速查圖 13 A2.
☎ 0171-437 2480.

The Tea House
15 Neal St WC2.
□ 街道速查圖 13 B2.
☎ 0171-240 7539.

專賣店

Anything Left-Handed
57 Brewer St W1.
□ 街道速查圖 13 A2.
☎ 0171-437 3910.

Arthur Middleton
12 New Row, Covent Garden WC2.
□ 街道速查圖 13 B2.
☎ 0171-836 7042.

Astleys
16 Piccadilly Arcade SW1.
□ 街道速查圖 13 A3.
☎ 0171-499 9950.

The Bead Shop
43 Neal Street WC2.
□ 街道速查圖 13 B1.

☎ 0171-240 0931.

The Candle Shop
30 The Market, Covent Garden Piazza WC2.
□ 街道速查圖 13 C2.
☎ 0171-836 9815.

Halcyon Days
14 Brook St W1.
□ 街道速查圖 12 E2.
☎ 0171-629 8811.

The Singing Tree
69 New King's Rd SW6.
☎ 0171-736 4527.

書和雜誌

The Banana Bookshop
10 The Market, Covent Garden Piazza WC2.
□ 街道速查圖 13 C2.
☎ 0171-379 7650.

Books Etc
120 Charing Cross WC2.
□ 街道速查圖 13 B1.
☎ 0171-379 6838.

Books for Cooks
4 Blenheim Crescent W11.
□ 街道速查圖 9 B2.
☎ 0171-221 1992.

Capital Newsagents
48 Old Compton St W1.
□ 街道速查圖 13 A2.
☎ 0171-437 2479.

Cinema Bookshop
13-14 Great Russell St WC1. □ 街道速查圖 13 B1.
☎ 0171-637 0206.

Comic Showcase
76 Neal St WC2. □ 街道速查圖 13 B1.
☎ 0171-243 3664.

Compendium
234 Camden High St NW1. ☎ 0171-485 8944.

Dillons
82 Gower St WC1.
□ 街道速查圖 5 A5.
☎ 0171-636 1577.

Forbidden Planet
71 New Oxford St WC1.
□ 街道速查圖 13 B1.

☎ 0171-836 4179.

Foyle's
113-119 Charing Cross Rd WC2.
□ 街道速查圖 13 B1.
☎ 0171-437 5660.

Gay's The Word
66 Marchmont St WC1.
□ 街道速查圖 5 B4.
☎ 0171-278 7654.

Gray's Inn News
50 Theobald's Rd WC1.
□ 街道速查圖 6 D5.
☎ 0171-405 5241.

Hatchard's
187 Piccadilly W1.
□ 街道速查圖 12 F3.
☎ 0171-439 9921.

Murder One
71-73 Charing Cross Rd WC2.
□ 街道速查圖 13 B2.
☎ 0171-734 3485.

PC Bookshop
11 Sicilian Ave WC1.
□ 街道速查圖 13 1C.
☎ 0171-831 0022.
(Multimedia 類在25號)

Silver Moon
64-68 Charing Cross Rd WC2.
□ 街道速查圖 13 B2.
☎ 0171-836 7906.

Stanford's
12-14 Long Acre WC2.
□ 街道速查圖 13 B2.
☎ 0171-836 1321.

Travel Bookshop
13 Blenheim Crescent W11.
□ 街道速查圖 9 B2.
☎ 0171-229 5260.

Waterstone's
121-125 Charing Cross Rd WC2.
□ 街道速查圖 13 B1.
☎ 0171-434 4291.

The Women's Book Club
34 Great Sutton St EC1.
□ 街道速查圖 6 F4.
☎ 0171-251 3007.

Zwemmer
26 Litchfield St WC2.

□ 街道速查圖 13 B2.
☎ 0171-379 7886.

唱片行

Black Market
25 D'Arblay St W1.
□ 街道速查圖 13 A2.
☎ 0171-437 0478.

Daddy Kool Music
12 Berwick St W1.
□ 街道速查圖 13 A2.
☎ 0171-437 3535.

HMV
150 Oxford St W1.
□ 街道速查圖 13 A1.
☎ 0171-631 3423.

Honest Jon's Records
278 Portobello Rd W10.
□ 街道速查圖 9 A1.
☎ 0181-969 9822.

The Music Discount Centre
33-34 Rathbone Pl W1.
□ 街道速查圖 13 A1.
☎ 0171-637 4700.

Ray's Jazz
180 Shaftesbury Ave WC2.
□ 街道速查圖 13 B1.
☎ 0171-240 3969.

Rough Trade
130 Talbot Rd W11.
□ 街道速查圖 9 C1.
☎ 0171-229 8541.

Stern's
293 Euston Rd NW1.
□ 街道速查圖 5 A4.
☎ 0171-387 5550.

Tower Records
1 Piccadilly Circus W1.
□ 街道速查圖 13 A3.
☎ 0171-439 2500.

Trax
55 Greek St W1.
□ 街道速查圖 13 A2.
☎ 0171-734 0795.

Virgin Megastore
14-30 Oxford St W1.
□ 街道速查圖 13 A1.
☎ 0171-631 1234.

禮物及紀念品

倫敦是購買禮物的好地方，不管是珠寶、香水、玻璃器皿都來自世界各地，包括印度及非洲的珠寶，歐洲的文具用品，法國和義大利的廚房用品等。伯靈頓拱廊商場 (見91頁) 是很受歡迎的購物區，有許多高級禮品。

大博物館內附設的禮品店可以採買很多特別的紀念品；像維多利亞與愛伯特博物館 (198-201頁)、博物學博物館 (204-205頁) 以及科學博物館 (208-209頁) 等都有禮品部。而Tomas Neal's購物中心和科芬園廣場的市場 (114頁) 出售許多英國陶器、珠寶、編織及手工藝品。如果想一次買完所有禮物，建議你到Liberty (311頁)，其貨架上擺滿了來自全球各地的美麗貨品。

珠寶

倫敦的珠寶店聚集在科芬園區 (110-119頁)、加百列碼頭 (187頁) 和Camden Lock (322頁) 等地，銷售各種不同特色的飾品。Butler and Wilson擁有一些設計搶眼的人造珠寶，隔壁的Electrum則保持較不新潮但同樣有創意的設計。

Past Times出售英國古代設計的現代複製品，包括凱爾特、羅馬和都鐸等時期。在大英博物館 (126-129頁) 和V&A也有類似複製品。Lesley Craze Gallery賣些新款式的設計，而當代應用美術館有時髦的手工珠寶飾品。若要找哥德式珠寶，位於Carnaby街的The Great Frog是必去之地。Liberty有不少民族色彩、人造及流行珠寶。Manquette也值得一去。

帽子及配件

男士的傳統帽式，從扁平帽到軟呢帽和氈帽都可以在Edward Bates和Herbert Johnson買到。就女用帽來說，Herald and Heart Hatters的設計稱得上獨具創意。Stephen Jones設計種類非常多，從日常使用到華麗奢侈型都有，而且只要你提供布料就可依你的喜好訂製帽子。

在Jermyn街或皮卡地里附近商店可以找到英國最好的配件。James Smith & Sons生產許多漂亮的傘，挺適合倫敦的天氣。若要買拐杖、手杖或馬鞭，可以到Swaine Adeney (315頁)。

Mulberry Company有許多古典式英國旅行箱以及皮帶、各種男女用皮夾、皮包等配件。Janet Fitch有各種款式的皮包、皮帶、珠寶和帽子以及其他重要配件。在市場較廉價一區中，Accessorize連鎖店提供以顏色分類的各式珠子和便宜飾品，可補充你的配件。

香水和香精

許多英國香水仍然是百年前的配方。像Floris和Penhaligon's所製造販賣的香水，成份和他們在19世紀時所賣的一樣。Czech and Speake、男士專門店Truefitt and Hill以及George F Trumper也是同樣情形，你還可以在此買到一些骨董式的刮鬍用品。Culpeper和Neal's Yard Remedies使用天然花草香精做為香水的配方。

其他的製造商則以現代手法來促銷。像Body Shop就以可回收的塑膠製品來包裝天然材質的化妝品，同時也鼓勵自己的員工和客戶多注重環保問題。Molton Brown也販賣一系列的天然化妝品、身體及護髮保養品，South Molton街和漢普斯德皆設有店面，並有其他銷售點。

文具用品

倫敦一些最有趣的包裝紙是由Tessa Fantoni所設計，依據其設計而製作的禮盒、像框、相本等在Conran Shop以及很多文具禮品店都有販賣，也包括他自己在Clapham的店。Falkiner Fine Papers供應手製紙和裝飾紙品，他們的大理石紋紙非常漂亮，可用來包裝特別的禮物。

若要找高級信紙或是便條紙、鉛筆鋼筆等文具，就到Bond街的Smythson。Fortnum and Mason (311頁) 有許多皮裝日記本、記事本和鉛筆盒。Liberty則將他們的辦公桌用品配上裝飾藝術風格的圖案。要找各種封皮的個人記事本，可以到Filofax Centre或是更老牌的Lefax。

室內飾品

Wedgwood仍有生產Josiah Wedgwood在18世紀所設計著名的淡藍Jasper瓷器。你也可以在皮卡地里的Waterford Wedgwood買到該項瓷器，以及愛爾蘭

Waterford水晶和Coalport骨瓷。精選的陶器原作則要找Craftsmen Potters Association of Great Britain及Contemporary Applied Arts。奇形怪狀的陶瓷器是Mildred Pearce的特色，從燭台到時鐘都極具創意。

個人化禮品也找得到。Heal's、Conran Shop以及Freud's提供設計優良、具現代風格的家庭用品。若要找更多高品質的家庭及廚房用具，David Mellor以及Divertimenti是好去處。

名店推薦

珠寶

Butler & Wilson
20 South Molton St W1.
□ 街道速查圖 12 E2.
[0171-409 2955.

Contemporary Applied Arts
42 Percy St WC1.
□ 街道速查圖 13 A1.
[0171-436 2344.

Electrum Gallery
21 South Molton St W1.
□ 街道速查圖 12 E2.
[0171-629 6325.

The Great Frog
51 Carnaby St W1.
□ 街道速查圖 12 F2.
[0171-734 1900.

Lesley Craze Gallery
34 Clerkenwell Green EC1. □ 街道速查圖 6 E4.
[0171-608 0393.

Manquette
20a Kensington Church Walk W8.
□ 街道速查圖 10 D5.
[0171-937 2897.

Past Times
146 Brompton Rd SW3.
□ 街道速查圖 11 C5.
[0171-581 7616.

Tomas Neal's
Earlham St WC2.
□ 街道速查圖 13 B2.

帽子及配件

Accessorize
42 Carnaby St W1.
□ 街道速查圖 12 F2.
[0171-581 1408.

Edward Bates

21a Jermyn St SW1.
□ 街道速查圖 13 A3.
[0171-734 2722.

Herald & Heart Hatters
131 St Philip St SW8.
[0171-627 2414.

Herbert Johnson
10 Old Bond St W1.
□ 街道速查圖 12 F3.
[0171-408 1174.

James Smith & Sons
53 New Oxford St WC1.
□ 街道速查圖 13 C1.
[0171-836 4731.

Janet Fitch
188a King's Rd. □ 街道速查圖 19 B3.
[0171-352 4401.

Mulberry Company
11-12 Gees Court, St Christopher's Pl W1.
□ 街道速查圖 12 D1.
[0171-493 2546.

Stephen Jones
36 Great Queen St WC2.
□ 街道速查圖 13 C1.
[0171-242 0770.

香水和香精

The Body Shop
32-34 Great Marlborough St W1. □ 街道速查圖 12 F2.
分店遍及倫敦
[0171-437 5137.

Culpeper Ltd
21 Bruton St W1.
□ 街道速查圖 12 E3.
[0171-629 4559.

Czech & Speake
39c Jermyn St SW1.
□ 街道速查圖 13 A3.
[0171-439 0216.

Floris
89 Jermyn St SW1.
□ 街道速查圖 13 A3.
[0171-930 2885.

Molton Brown

58 South Molton St W1.
□ 街道速查圖 12 E2.
[0171-629 1872.

Neal's Yard Remedies
15 Neal's Yard WC2.
□ 街道速查圖 13 B1.
[0171-379 7222.

Penhaligon's
41 Wellington St WC2.
□ 街道速查圖 13 C2.
[0171-836 2150.

Truefitt & Hill
71 St James's St SW1.
□ 街道速查圖 12 F3.
[0171-493 2961.

George F Trumper
9 Curzon St W1.
□ 街道速查圖 12 E3.
[0171-499 2932

文具用品

Falkiner Fine Papers
76 Southampton Row WC1. □ 街道速查圖 5 C5.
[0171-831 1151.

The Filofax Centre
21 Conduit St W1.
□ 街道速查圖 12 F2.
[0171-499 0457.

Lefax
69 Neal St WC2.
□ 街道速查圖 13 B2.
[0171-836 1977.

Paperchase
213 Tottenham Court Rd W1. □ 街道速查圖 5 A5.
[0171-580 8496.

Pencraft
91 Kingsway WC2.
□ 街道速查圖 13 C1.
[0171-405 3639.

Smythson of Bond Street
44 New Bond St W1.
□ 街道速查圖 12 E2.
[0171-629 8558.

Tessa Fantoni
77 Abbeville Rd SW4.
[0181-673 1253.

室內飾品

Conran Shop
Michelin House, 81 Fulham Rd SW3.
□ 街道速查圖 19 A2.
[0171-589 7401.

Craftsmen Potters Association of Great Britain
7 Marshall St W1.
□ 街道速查圖 12 F2.
[0171-437 7605.

David Mellor
4 Sloane Sq SW1.
□ 街道速查圖 20 D2.
[0171-730 4259.

Divertimenti
45-47 Wigmore St W1.
□ 街道速查圖 12 E1.
[0171-935 0689.

Freud's
198 Shaftesbury Ave WC2.
□ 街道速查圖 13 B1.
[0171-831 1071.

The Glasshouse
21 St Albans Place N1.
□ 街道速查圖 6 E1.
[0171-398 8162.

Heal's
196 Tottenham Court Rd W1.
□ 街道速查圖 5 A5.
[0171-636 1666.

Mildred Pearce
33 Earlham St WC2.
□ 街道速查圖 13 B2.
[0171-379 5128.

Waterford Wedgwood
173-174 Piccadilly W1.
□ 街道速查圖 12 F3.
[0171-629 2614.

藝術與骨董

　　倫敦的藝術和骨董店遍佈市區。較時髦 (定價也較高) 的骨董商集中在梅菲爾 (Mayfair) 及聖詹姆斯 (St James's) 之間的小區域，此外則分散在市內其餘地區。不論喜歡的是古代大師或現代年輕藝術家，布爾 (Boule) 或包浩斯 (Bauhaus) 的作品，藝術愛好者都可以就其經濟能力範圍內在倫敦找到漂亮的東西。

Mayfair

　　Cork街是英國當代藝術界中心。由Piccadilly向上走會經過左手邊的Piccadilly Gallery，售有英國現代畫作。接下來的幾家畫廊則提供多種前衛程度不一的現代作品，包括Raab在內。而名氣最大的是Waddington，如果想了解最新畫壇動向，就一定要來這裡。Albemarle街附近的Chat Noir價位較低；沿著Cork街往回走時，看看Clifford街上的Maas Gallery，有不少維多利亞時期的傑作。回程途中，Tryon and Morland有傳統英國運動畫作及雕塑，Mayor's有超現實主義作品，在Redfern可看到主流藝術的創作。

　　附近的Old Bond街是倫敦骨董精品的交易中心。如果找的是Turner的水彩畫或路易十五時代的家具，到這裡就沒錯了。從Piccadilly往上走，在許多精緻畫廊之中會經過門面華麗的Richard Green及the Fine Art Society。要看家具及藝術裝飾品可到Bond Street Antiques Centre及Asprey；找銀器就到S J Phillips；維多利亞時期藝術可到Christopher Wood's看看。即使不買東西，還是可以進去這些迷人的畫廊參觀。在

Old Bond街上的Phillips及Sotheby's (蘇富比) 皆名列倫敦四大拍賣場之一。Bury街的Malcolm Innes畫廊內則有運動水彩畫的展示。

St James's

　　Piccadilly南區有一個18世紀街道構成的迷宮。最能反映出本區傳統風貌的就是紳士俱樂部 (見92頁) 及畫廊。古代大師名作的交易商Johnny van Haeften及Harari and Johns都是以Duke街為所在地。走到底就是King街，有一間頗大的骨董經銷商Spink。再走幾家就可以看到著名拍賣場Christie's (佳士得)，梵谷和畢卡索的畫曾在此以數百萬高價賣出。

　　往回沿著Bury街走會經過一些有趣的藝廊；轉進Ryder街可參觀Chris Beetle's畫廊中的插圖及諷刺漫畫家的作品。

Walton Street

　　這裡鄰近流行與昂貴的Knightsbridge；典雅小街上的藝廊及骨董店價格也與之不相上下。離附近Montpelier街不遠處就是第四大拍賣公司Bonham's，最近才重新裝潢，風格別致高雅。雖名列第四，但並不表示品質低人一等。幸運的話可能會找到特價品。

Pimlico Road

　　這條路上的骨董店主要提供價昂的家飾品，可找到義大利皮製屏風或貼銀的公羊頭骨。特別有趣的是Westenholz；在附近的Henry Sotheran也有不錯的印刷品。

Belgravia

　　這區以上等英國畫作著名；其藝術活動的中心在Motcomb街，可迎合大多數品味。尋找價格合理的佳作則要到Michael Parkin's畫廊；東方藝術的狂熱者可到Mathaf Gallery，那裡有19世紀英國及歐洲有關阿拉伯世界的畫作。

平價藝術

　　每年秋天，最受歡迎的Contemporary Art Society's Market會在科芬園的Smith's Galleries舉行，作品起價皆為100鎊。這裡的三家畫廊也全年展售優秀作品。倫敦東區是個當代藝術正在逐漸茁壯的地區，聚集不少小畫廊和以年輕藝術家作品取勝的Flowers East。有時到Portobello路走走，以及在East West Gallery也會發現精彩的現代藝術，價格也頗為合理。

攝影

　　The Photographers' Gallery是全國最大原版相片收藏展售中心。The Special Photographers' Company則以展售高品質作品著稱，不管名氣大或小的攝影師都有。Hamilton的主要展覽值得一看。

小古玩及其他收藏

要找一般人較可負擔的東西就要去以下幾個市集之一，如Camden Lock, Camden Passage或Bermondsey (皆見322頁)都是主要的骨董市集。不少市中心以外的街市有許多別致的攤位。漫遊倫敦西區的Kensington Church街，會在小商場中發現許多東西，從藝術及手工藝風格家具到Staffordshire瓷狗都有。

拍賣會

如果有自信的話，可以在拍賣會買到較廉價的藝品或骨董─但要確實看過目錄 (一般售價約15鎊)。出價很簡單：只要登記，拿一個號碼牌，想買的東西出現時就舉手，很簡單，也很好玩。

主要的拍賣會場有Christie's, Sotheby's, Phillips及Bonham's。別忘了Christie's在South Kensington設有拍賣間，提供價格較平實的藝品及骨董。

名店推介

Mayfair

Asprey
165-169 New Bond St W1. □ 街道速查圖 12 E2.
☎ 0171-493 6767.

Bond Street Antiques Centre
124 New Bond St W1. □ 街道速查圖 12 F3.
☎ 0171-351 5353.

Chat Noir
35 Albemarle St W1. □ 街道速查圖 12 F3.
☎ 0171-495 6710.

Christopher Wood Gallery
141 New Bond St W1. □ 街道速查圖 12 E2.
☎ 0171-499 7411.

Fine Art Society
148 New Bond St W1. □ 街道速查圖 12 E2.
☎ 0171-629 5116.

Maas Gallery
15a Clifford St W1. □ 街道速查圖 12 F3.
☎ 0171-734 2302.

Malcolm Innes Gallery
7 Bury St SW1. □ 街道速查圖 12 F3.
☎ 0171-839 8083.

Mayor Gallery
22a Cork St W1. □ 街道速查圖 12 F3.
☎ 0171-734 3558.

Piccadily Gallery
16 Cork Street W1. □ 街道速查圖 12 F3.
☎ 0171-629 2875.

Raab Gallery
9 Cork St W1. □ 街道速查圖 12 F3.
☎ 0171-734 6444.

Redfern Art Gallery
20 Cork St W1. □ 街道速查圖 12 F3.
☎ 0171-734 1732.

Richard Green
4 New Bond St W1. □ 街道速查圖 12 E2.
☎ 0171-491 3277.

S J Phillips
139 New Bond St W1. □ 街道速查圖 12 E2.
☎ 0171-629 6261.

Tryon and Morland
23 Cork St W1. □ 街道速查圖 12 F3.
☎ 0171-734 6961.

Waddington
Galleries
11,12,34 Cork St W1. □ 街道速查圖 12 F3.
☎ 0171-437 8611.

St James's

Chris Beetle
8 & 10 Ryder St SW1. □ 街道速查圖 12 F3.
☎ 0171-839 7429.

Harari and Johns
12 Duke St SW1. □ 街道速查圖 12 F3.
☎ 0171-839 7671.

Johnny van Haeften
13 Duke St SW1. □ 街道速查圖 12 F3.
☎ 0171-930 3062.

Spink & Son
5 King St SW1. □ 街道速查圖 12 F4.
☎ 0171-930 7888.

Pimlico Road

Henry Sotheran Ltd
80 Pimlico Rd SW1. □ 街道速查圖 20 D3.
☎ 0171-730 8756.

Westenholz
76 Pimlico Rd SW1. □ 街道速查圖 20 D2.
☎ 0171-824 8090.

Belgravia

Mathaf Gallery
24 Motcomb St SW1. □ 街道速查圖 12 D5.
☎ 0171-235 0010.

Michael Parkin Gallery
11 Motcomb St SW1. □ 街道速查圖 12 D5.
☎ 0171-235 8144.

平價藝術

East-West Gallery
8 Blenheim Cres W11. □ 街道速查圖 9 A2.
☎ 0171-229 7981.

Flowers East
199-205 Richmond Rd E8. ☎ 0181-985 3333.

Smith's Galleries
56 Earlham St WC2. □ 街道速查圖 13 B2.
☎ 0171-836 6253.

攝影作品

Hamiltons
13 Carlos Place W1. □ 街道速查圖 12 E3.
☎ 0171-820 9660.

Photographers' Gallery
5 & 8 Great Newport St WC2. □ 街道速查圖 13 B2.
☎ 0171-831 1772.

Special Photographers Company
21 Kensington Park Rd W11. □ 街道速查圖 9 B2.
☎ 0171-221 3489.

拍賣場

Bonhams, W & FC, Auctioneers
Montpelier St SW7. □ 街道速查圖 11 B5.
☎ 0171-584 9161.
Also:Chelsea Galleries, 65-69 Lots Road SW10. □ 街道速查圖 18 F5
☎ 0171-351 7111.

Christie's Fine Art Auctioneers
8 King St SW1. □ 街道速查圖 12 F4.
Also:85 Old Brompton Road SW7. □ 街道速查圖 18 F2.
☎ 0171-581 7611.

Sotheby's Auctioneers
34-35 New Bond St W1. □ 街道速查圖 12 E2.
☎ 0171-493 8080.

Phillips Auctioneers & Valuers
101 New Bond St W1. □ 街道速查圖 12 E2.
☎ 0171-629 6602.

市場

倫敦的街道市集充滿活力，非常值得一逛。你也會經常發現，一些商品的價格就市區來說是相當便宜。所以克制自己，守緊錢包，享受這份樂趣吧！

Bermondsey Market (New Caledonian Market)

Long Lane and Bermondsey St SE1. □ 街道速查圖 15 C5. **⊖** London Bridge, Borough. □ 營業時間 週五早上5:00至下午2:00. □ 中午開始收攤, 見179頁.

Bermondsey是每週五倫敦骨董商的交易集中地.謹慎的收藏家很早就來這裡細察運作,銀器及大批的舊珠寶.逛街時也可以發現一些有趣的小玩意,但多數交易都在上午9點前進行.

Berwick Street Market

Berwick St, W1. □ 街道速查圖 13 A1. **⊖** Piccadilly Circus, Leicester Sq. □ 營業時間 週一至週六上午9:00至下午6:00.見108頁.

在生氣蓬勃的蘇侯區 (Soho) Berwick 街上有西區最便宜最引人的蔬果.西班牙紅蘿蔔,楊桃及義大利蛋形番茄等都可以在這裡買到.Dennis蔬菜攤有多種蕈類出售,並都已處理乾淨.市場也販售編織物及廉價家用品.如夜反型手提袋及熱食.Rupert Street Market和Berwick街隔著一條小通道,它的價錢較貴,交易也比較不熱絡.

Brick Lane Market

Brick Lane E1. □ 街道速查圖 8 E5. **⊖** Shoreditch, Liverpool St Aldgate East. □ 營業時間 週日黎明至下午1:00. 見170-171頁.

人潮洶湧的東區裡最精彩的是龍蛇雜處的邊緣地帶.可以去看看有成堆家具,舊書的Cheshire街,或是專賣舊貨的Bethnal Green路.東區的地攤多集中在Bacon街賣著金戒指和錶;而Sclater街上賣的大多是寵物食品和用品.在Cygnet街旁的空地上有新自行車,鮮奶及冷凍食品等,貨品形形色色.什你挑選,至於Brick巷基本身較平淡無奇;賣的是減價手提袋,運動鞋及牛仔褲;但別忘了這裡的香料店和咖哩餐廳,本區可是倫敦孟加拉人聚集的中心.

Brixton Market

Electric Ave SW9. **⊖** Brixton. □ 營業時間 週一,週二,週四至週六上午8:30至下午5:30;週三上午8:30至下午1:00.

這個市場供應各色各樣的非洲、加勒比海食品,從山羊肉,豬尾巴,鹹魚到芭蕉,山芋及麵包果等應有盡有.最好的食物可以在Old Granville及Market Row騎樓找到,外來的鮮魚是其一項特色.Rastafarian傳道者賣著非洲式假髮,奇怪的藥草及藥水;在Brixton Station路上也有便宜的二手衣服.唱片攤上節拍強烈的雷鬼樂(reggae)如同心跳的脈動,傳遍了這個有世界性色彩的市集.

Camden Lock Market

Buck St NW1. **⊖** Camden Town. □ 營業時間 週四,五上午9:00至下午5:00,週六;日上午10:00至下午6:3.

Camden Lock Market自1974年開張以來已快速成長.手工藝品,全新及二手的流行貨色,天然食品,書籍,唱片及骨董等大批貨品都以折扣價出售,但許多年輕人來逛是為了享受氣氛.尤其在週末.巡迴藝人及街頭音樂家的表演也在此時把人群吸引到運河附近的鵝卵石路上.

Camden Passage Market

Camden Passage N1. □ 街道速查圖 6 F1. □ 營業時間 週三上午10:00至下午2:00;週六上午10:00至下午5:00.

Camden Passage是恬靜的行人步道,書店及餐廳位於珠寶骨董店之間.在這裡可以找到印刷品,銀器,19世紀雕花,珠寶,玩具及其他收藏品.一般來說這裡是不講價的,因為大多數老闆都是行家.但若要享受優雅瀏覽之樂,這裡不失為理想去處.

Chapel Market

Chapel Market N1. □ 街道速查圖 6 E2. **⊖** Angel. □ 營業時間 週二,三,五,六上午9:00至下午3:30;週四,日上午9:00至下午1:00.

這是倫敦最傳統及充滿活力的街道市集之一.週末的時候最熱鬧,蔬菜水果多樣又便宜,有本區最好的魚販及許多可講價的家用品及衣服.

Church Street and Bell Street Markets

Church St NW8 and Bell St NW1. □ 街道速查圖 3 A5. **⊖** Edgware Rd. □ 營業時間 週一至週四上午8:30至下午5:00;週五,六上午8:30至下午5:00.

像倫敦的許多市集一樣,Church街在週末就熱鬧起來.每逢週五在日常固定的蔬果攤之間會出現賣電器用品,便宜衣服,家用品,乳酪及骨董的各式攤販.Alfie's骨董市場位於13至25號,它有300個以上的攤位,從珠寶到老收音機到留聲機,什麼都有.和Church街平行的Bell街也有自己的市集,在週六賣的是二手衣服,唱片及骨董電器用品.

Columbia Road Market

Columbia Rd E2. □ 街道速查圖 8 D3. **⊖** Shoreditch, Old St. □ 營業時間 週日上午8:00至下午12:30.見171頁.

在這裡可以買到綠色植物及花卉,或只是來享受芬芳香氣及色彩.週日早上,在這條維多利亞時期的迷人街道上,剪花,植物,灌木,種子到花盆都只有一般的半價.

East Street Market

East St SE17. **⊖** Elephant and Castle. □ 營業時間 週二,三,五,六上午8:00至下午5:00,週四,日上午8:00至下午2:00.

East Street Market最熱鬧的時候是週日,屆時會有250多個攤位擠在窄街上;Blackwood街也有個小花市.蔬果攤與服飾攤 (大部分賣新衣服),電器及家用品攤相較之下並少數,狡猾的個人小販也提著老皮箱,賣著鞋帶和剃刀.許多當地人來這裡是為了消遣,就像世紀初的卓別林 (見37頁).

Gabriel's Wharf and Riverside Walk Markets

56 Upper Ground and Riverside Walk SE1. □ 街道速查圖 14 E3.
Ⓔ Waterloo. ●Gabriel's Wharf □ 營業時間 週五至週日上午9:30至下午6:00. ●Riverside Walk □ 營業時間 週六,日上午10:00至下午5:00,平時不定期開放.見187頁.

Gabriel's Wharf的音樂台周邊有許多小店鋪,賣著陶器,畫作及珠寶.夏季時而會有爵士樂團在上演出.部分攤位設在中庭四周,賣著民俗風的衣服,手製飾品及陶器.附近的滑鐵盧橋下是書市,有新舊版的企鵝(Penguin)平裝書,以及全新及二手的精裝書.

Greenwich Market

College Approach SE10. □ 街道速查圖 23 B2. Ⓔ Greenwich. □ 營業時間 週六,日上午9:00至下午6:00.

週末時,Ibis旅館西邊擺著十幾張古董桌,堆了許多硬幣,獎章,鈔票,二手書,「裝飾藝術」風格家具及多種小玩意兒.有頂蓬的工藝市集專賣木製玩具,年輕設計師製的服裝,手製珠寶及配件.

Jubilee and Apple Markets

Covent Gdn Piazza WC2. □ 街道速查圖 13 C2. Ⓔ Covent Gdn. □ 營業時間 每日上午9:00至下午5:00.

柯芬園有全市最棒的街頭表演,成為倫敦街頭活動的中心.這些市集有許多引人的工藝品及設計品.在Piazza南邊的Apple Market是著名的蔬果市場(見114頁),賣的是針織品,皮件,珠寶及新奇的東西;附近的一個露天區則有便宜的衣服,舊印刷品及更多珠寶.週年紀念廳(Jubilee Hall)在週一賣的是古董,週末則賣工藝品,其他時間則是大批精選的衣服,手提袋,化妝品及廉價紀念品.

Leadenhall Market

Whittington Ave EC3. □ 街道速查圖 15 C2. Ⓔ Bank,Monument. □ 營業時間 週一至週五上午7:00至下午4:00.見159頁.

Leadenhall Market為西提區(City)的「美食綠洲」——其中有幾家食品店可說是全市最好的.市集

裡傳統的家禽野禽種類十分豐富:野鴨,小水鴨,松雞及水鷸在上市季節時都有供應.在Ashdown看到的海產不覺讓人眼睛一亮;如絕佳的生蠔.其他店鋪中有高級熟食,乳酪及巧克力,雖然昂貴但卻令人垂涎三尺,無法抗拒.

Leather Lane Market

Leather Lane EC1. □ 街道速查圖 6 E5. Ⓔ Chancery Lane. □ 營業時間 週一至週五上午10:30至下午2:00.

這條古巷300多年來一直是市場的重心.原本和皮革沒有關係(原名是Le Vrune Lane),但在現代卻可買到一些變不錯的皮件,販售電器,廉價錄音帶和CD,衣服及化妝品的攤位也頗值得一逛.

Petticoat Lane Market

Middlesex St E1. □ 街道速查圖 16 D1. Ⓔ Liverpool St,Aldgate,Aldgate East. □ 營業時間 週日上午9:00至下午2:00.(Wentworth街週一至週五上午10:00至下午2:30).見169頁.

Petticoat Lane可能是倫敦最出名的市集,每到週日吸引了數以千計的觀光客及本地人來到這裡.它的價格也許不像其他地方那麼便宜,但是皮製品,服裝(這是本地長久以來的賣點),手錶,廉價珠寶及玩具卻選擇眾多,足以彌補缺憾.
各種速食小販迎合逛街的人潮,生意興隆.

Piccadilly Crafts Market

St James's Church, Piccadilly W1. □ 街道速查圖 13 A3. Ⓔ Piccadilly Circus, Green Park. □ 營業時間 週四至週六上午10:00至下午5:00.

許多中世紀的市集都在教堂墓地內開市,皮卡地里手工藝品市集再興了這項古老傳統.它主要針對觀光客而非本地人,展售的範圍從T恤到19世紀的印刷品都有.賣Aram羊毛製品,手製卡片的攤位及少數骨董攤爭奇鬥艷以吸引顧客.市集的範圍在列恩(Wren)所設計的聖詹姆斯教堂四周(見90頁).

Portobello Road Market

Portobello Rd W10. □ 街道速查

圖 9 C3. Ⓔ Notting Hill Gate, Ladbroke Grove. □ 營業時間 骨董及便宜貨,週六上午7:00至下午5:30;一般市場,週一至週三,週五,週六上午9:00至下午5:00.週四午9:00至下午1:00.見215頁.

Portobello 路其實是由三,四個市集合而為一:Notting Hill從頭到尾有2000個以上的攤位,賣飾品珠寶,舊勳章,畫及銀器.多數老闆都是行家,所以很少有講價的情形.走下小丘,代之出現的是蔬果攤.再下去過了Westyway大橋有便宜衣服,小玩意兒及廉價珠寶.在這之後的東西就越來越差了.

Ridley Road Market

Ridley Rd E8. Ⓔ Dalston. □ 營業時間 週一至週三上午9:00至下午3:00;週四上午9:00至中午;週五,週六上午9:00至下午5:00.

Ridley 路在本世紀初是猶太人社區的中心.在這以後,亞洲人,希臘人,土耳其人及西印度群島人也定居在此,這個市集因而帶有多元文化的色彩.
最吸引人的包括24小時營業的猶太圈餅店(bagel bakery),賣著青香蕉及雷鬼唱片的簡陋小店,多彩多姿的帳篷攤位及非常廉價的蔬果攤.

St Martin-in-the-Fields Market

St Martin-in-the-Fields Churchyard WC2. □ 街道速查圖 13 B3. Ⓔ Charing Cross. □ 營業時間 週一至週六上午11:00至下午5:00,週日中午至下午5:00.見102頁.

這座手工藝市集始於1980年代末期.普通的紀念品有T恤及足球領巾,比較有趣的是蘇聯娃娃,南美手工藝品及各種針織品.

Shepherd's Bush Market

Goldhawk Rd W12. Ⓔ Goldhawk Road,Shepherd's Bush. □ 營業時間 週一至週三,週五,週六上午9:30至下午5:00,週四上午9:30至下午2:30.

正如Ridley路及Brixton一樣,Shepherd's Bush Market是當地許多少數民族的中心.西印度食品,非洲假髮,亞洲香料及廉價的家用品,電器都只是其部分吸引力.

休閒娛樂

在倫敦有各類多彩多姿內容豐富的娛樂節目，這些表演只有在世界級大都會才能看到。但是少有事情會比在有名的迪斯可如Stringfellows或Heaven徹夜狂舞還要時髦。你也可以選擇在西區 (West End) 劇院裡欣賞在「哈姆雷特」劇中陰影裡飄盪的幽魂。此外還有創新的小劇團及世界級的芭蕾劇院及歌劇院，如Sadler's Wells, the Royal Opera House及Coliseum。在倫敦可以聽到最棒的音樂，從古典、爵士、搖滾到節奏與藍調任君選擇；關於電影，每晚有上百部電影在大型的

咖啡廳免費現場音樂演奏的招牌

綜合多廳影城或精緻又獨立的小型電影院上映。

運動迷則可以在Lords球場觀賞板球比賽、在泰晤士河爲划船者加油，或在溫布頓球場 (Wimbledon) 邊看球邊吃著澆著鮮奶油的草莓。如果想去活動筋骨、冒險一番，可以嘗試在海德公園 (Hyde Park) 裡沿著Potten Row騎馬。還有許多慶典、體育活動可參加，其中有許多是專爲孩子設計；事實上，有很多活動都屬老少皆宜。不管想參加何種活動，倫敦都會爲你提供；問題只在於要知道它在何處舉行。

傳統文化活動:在肯伍德之屋 (Kenwood House) 的音樂會 (上圖)；攝政公園 (Regent's Park) 的露天劇場 (左下)；在Coliseum上演的「日本天皇」(右下)

資訊來源

倫敦的各項活動細節可查閱包羅萬象的評論週刊「Time Out」(每週三出刊)，大多報攤及書店有售；雜誌也刊載新聞、特寫及廣告，包括旅遊資訊及一些有趣的個人專欄。每週三出刊的「What's On and Where to Go In London」也十分實用；倫敦的晚報「the Evening Standard」則提供每日活動一覽表 (範圍較窄)。「The Independent」報每天刊有活動一覽表及針對不同的藝術領域作評論；「The Guardian」每天在G2欄有藝文報導，每週六有活動一覽表；「The Independent」、「Guardian」及「The Times」三份報紙都會註明售票地點。

特報、號外及小冊子都會在劇場、音樂會及電影院、南岸 (South Bank) 及巴比肯 (Barbican Centre) 等藝術中心門口免費發送；旅遊資訊中心及旅館門口也會有相同刊物。貼有活動預告的告示板則到處可見。

The Society of West End Theatres (SWET) 每兩週發行免費的廣告傳單，在許多劇場門口都可拿到。這份傳單以主流劇場爲重點，但對最新情報則多有報導。

The National Theatre」
及「The Royal
Shakespeare Company」
也在各劇場發送活動預
告的傳單。

每一個加入SWET
的劇場都有
「Theatreline」專線提供
最新訂位情形。要注意
這支電話的收費是平時
一通市內電話的3倍，尖
峰時間則爲5倍。SWET
的代號 (0171-836
0971) 則提供最新的票
券情形及表演的資訊。

科芬園舞台上的皇家芭蕾舞團

訂票

一些在倫敦西區較受
歡迎的戲劇及表演 (如
Lloyd Webber的音樂
劇) 在幾週、甚至
幾個月前票就已
經賣光；但晚上
多半還是有可能
到劇院排隊買到
別人的退票。無
論如何，在一般
段日事先訂票可先
確定希望的日期、
時間及座位。遊客
也可以利用電話或
通訊方式向售票處訂
立。少數旅館的侍者會
建議戲碼及代爲買票。

通常劇場售票處的營

皇宮劇院
的標示牌

業時間自早上10:00到晚
上8:00，接受現金、信用
卡、旅行支票或其他有
背書保證的私人UK支
票。許多地方在開演前
出售不可退讓的票；可
向售票處詢問排隊時
間。電話訂位須先告
知親自付款或匯
款；座位通常會
保留3天。有些
場地有信用卡
付款的訂位專
線，要先問清
楚。訂了位後記
得帶信用卡以取
票。有些小戲院則
不接受信用卡。

殘障遊客

倫敦有許多場地是老
式建築，當初設計時並

未考慮到行動不便的遊
客；但最近已有不少改
進，特別是增設輪椅通
道及重聽人士使用的設
備。

在訂票時要先說明，
以便預約特別的座位或
設備，其數量通常有
限。也可以詢問是否有
對行動不便人士及其陪
伴者的折扣優待。

交通

夜間巴士或是從戲院
打電話叫計程車是目前
夜歸者較偏好的代步方
式。如果深夜在市中心
外，不太可能很快就在
街上叫到計程車。地下
鐵營運到半夜，但末班
車的發車時間因路線而
不同，可在車站查閱時
刻表 (見362-363頁)。

票務代理處

在票務代理處 (Booking Agencies)
通常還會有票。但先去劇院的售票處
問問看，如果沒有票再去票務代理
處，並先了解標準票價。大多數的票務
代理可說是有信譽的。標有「Tonight」
的牌子表示還有票，而且可能價格還算
合理。如果以電話訂票，戲票會郵寄給你或
寄到劇院等你領取。佣金的標準是20％。有
些表演會自行吸收佣金，這在廣告上通常會
票明，而票務代理就只能收取在一般售票處所
賣出的價格。要勤於比價，避免在外幣兌換
處購票，萬不得已請勿
和街上的黃牛打交道。 位於沙福茲貝里大道上的票務代理處

倫敦的劇院

　　倫敦是世界上戲劇活動最發達的城市之一，在全盛時期水準極高。雖然傳說中英國人生性保守，但他們十分熱衷戲劇，倫敦的眾多劇場便反映出這種熱情。沿著西區 (West End) 劇場區的任一條街走走，可以找到演出 Beckett、Brecht、Chekhov 等人劇作的戲院；而隔壁正上演著淺薄虛浮的鬧劇，如「No Sex Please, We're British!」。在諸多選擇中，每個人都可以找到覺得有趣的東西。

西區劇院

　　「西區劇院」有一種不同的風采。也許是門口燦爛的燈光及內部華麗的裝潢，或是它們神聖的名聲——但不管是什麼，老劇場仍舊保有自己的魅力。它們的節目單上總是以世界知名的表演者為號召，像是 Judi Dench、Vanessa Redgrave、John Malkovich、Richard Harris、Peter O'Toole 等人。

　　主要的商業劇場集中在 Shaftesbury 大道、the Haymarket 上以及 Covent Garden 和 Charing Cross 路附近。不同於國家劇場的是，大多數西區劇場皆自負盈虧，沒有接受任何津貼。

　　許多劇場已成為歷史性的地標，例如設立於 1663 年 (見 115 頁) 的皇家劇院 (Theatre Royal Drury Lane) 和優雅的海馬克皇家劇院 (Theatre Royal Haymarket)，皆為 19 世紀初建築的宏偉典範。位於劍橋圓環，有著富麗堂皇赤土陶外牆的皇宮劇院 (the Palace, 見 108 頁) 也值得注意。

國家劇院

　　皇家國立劇院 (Royal National Theatre) 位於南岸中心 (見 330 頁)，其中的 Olivier 廳採開放式大舞台、設有前舞台 (proscenium-staged) 的 Lyttelton 廳及小而可塑性高的 Cottesloe 廳提供不同的規模及形式，使大排場作品或袖珍型傑作都可在此演出。這裡也是生氣蓬勃的社交中心：開演前和朋友喝一杯；流連於免費的藝術展覽之間；在劇場門口享受黃昏音樂會或瀏覽劇院書店輕鬆一下。

　　The Royal Shakespeare Company 是英國的國家劇團，總部在巴比肯中心。這支劇團主要演出莎士比亞作品，也包括許多古典希臘悲劇、復辟時期的鉅作及眾多現代作品。高品質的大型製作在宏偉的巴比肯劇院上演，較小型的表演可在同中心的 The Pit 演出——其舞台較具親和力。巴比肯中心的平面規劃有些複雜，因此務必在演出前提早到達，以免耽誤。餘暇之時可欣賞門口的藝術及工藝展覽，多半和上演的劇碼有關；此外還有各種免費音樂欣賞。巴比肯中心也提供在 Stratford-upon-Avon 演出並由 RSC 製作的節目資訊。

國家劇院訂票處

Royal National Theatre
(Lyttelton, Cottesloe, Olivier)
South Bank SE1. □ 街道速查圖 14 D3. ◖ 0171-928 2252.

Royal Shakespeare Company
Barbican Centre, Silk St EC2. □ 街道速查圖 7 A5. ◖ 0171-638 8891.

童話劇

　　在 12 月到 2 月間造訪倫敦時觀賞的童話劇對全家大小來說都會是一項不可錯失的經驗。幾乎每個英國小孩都曾學過「panto」：這是一種荒唐好笑的傳統，其中主要女性角色由男生扮演，男主角由女生扮演，觀眾必須參與，尖叫鼓噪，依固定模式演出。大人們可能會覺得很奇怪，但大多數的小孩很喜歡這種經歷。

露天劇場

　　一項莎士比亞較輕快作品的演出，例如「Comedy of Errors」、「As You Like It」或是「A Midsummer Night's Dream」，在攝政公園 (見 220 頁) 或荷蘭公園 (見 214 頁) 的迷人氣氛中深受歡迎。記得帶著毯子及雨具。現場有點心販賣，或可自備野餐。

露天劇場訂票處

Holland Park Theatre
Holland Park.
□ 街道速查圖 9 B4.
◖ 0171-602 7856.
□ 6 至 8 月開放。

Open-Air Theatre
Inner Circle, Regent's Park NW1.
□ 街道速查圖 4 D3.
◖ 0171-935 5756.
✉ 0171-486 1933.
□ 5 至 9 月開放。

西區劇院

Adelphi ⑬
Strand WC2.
📞 0171-344 0055.

Albery ①
St Martin's Lane WC2.
📞 0171-369 1730.

Aldwych ⑰
Aldwych WC2.
📞 0171-416 6003.

Ambassadors ㉔
West St WC2.
📞 0171-836 1171.

Apollo ㉚
Shaftesbury Ave W1.
📞 0171-494 5054.

Cambridge ㉒
Earlham St WC2.
📞 0171-494 5040.

Comedy ⑧
Panton St SW1.
📞 0171-369 1731.

Criterion ⑦
Piccadilly Circus W1.

📞 0171-369 1747.

Duchess ⑮
Catherine St WC2.
📞 0171-494 5075.

Duke of York's ④
St Martin's Lane WC2.
📞 0171-836 5122.

Fortune ⑲
Russell St WC2.
📞 0171-836 2238.

Garrick ⑤
Charing Cross Rd WC2.
📞 0171-494 5085.

Gielgud ㉙
Shaftesbury Ave W1.
📞 0171-494 5065.

Her Majesty's ⑩
Haymarket SW1.
📞 0171-494 5400.

Lyric ㉛
Shaftesbury Ave W1.
📞 0171-494 5045.

New London ㉒
Drury Lane WC2.
📞 0171-405 0072.

Palace ㉖
Shaftesbury Ave W1.
📞 0171-434 0909.

Phoenix ㉕
Charing Cross Rd WC2.
📞 0171-369 1733 .

Piccadilly ㉜
Denman St W1.
📞 0171-369 1734.

Playhouse ⑫
Northumberland Ave WC2.
📞 0171-839 4401.

Prince Edward ㉗
Old Compton St W1.
📞 0171-447 5400.

Prince of Wales ⑥
Coventry St W1.
📞 0171-839 5972.

Queen's ㉘
Shaftesbury Ave W1.
📞 0171-494 5040.

Shaftesbury ㉑
Shaftesbury Ave WC2.
📞 0171-379 5399.

Strand ⑯
Aldwych WC2.
📞 0171-930 8800.

St Martin's ㉓
West St WC2.
📞 0171-836 1443.

Theatre Royal:
–Drury Lane ⑱
Catherine St WC2.
📞 0171-494 5062.

–Haymarket ⑨
Haymarket SW1.
📞 0171-930 8800.

Vaudeville ⑭
Strand WC2.
📞 0171-836 9987.

Whitehall ⑪
Whitehall SW1.
📞 0171-369 1735.

Wyndham's ③
Charing Cross Rd WC2..
📞 071-369 1736.

西區劇院

李瑞克劇院

皇宮劇院

Vaudeville 劇院

海馬克皇家劇院

列斯特廣場 (Leicester Square) 的半價售票亭

非主流劇場

　　非主流劇場主要上演新的、冒險性的、或不同文化、生活背景的作品。固定出現的有愛爾蘭、加勒比海、拉丁美洲作家及女權主義者、同性戀作家的劇作。

　　一般來說，這些劇作都在酒吧裡狹小的舞台上演出，如在諾丁山Prince Albert酒館上方的Gate Theatre，在伊斯林頓的King's Head及位於貝特西Latchmere酒吧裡的Grace（見309頁）。有的則是在倉庫或大型戲院所隔出的場地，如Donmar Warehouse及the Lyric劇場中的Studio。

　　位在Royal Court的場地像是the Bush、the Almeida及the Theatre Upstairs都是因發掘了出色新作而博得聲望，其中有些成功地轉往西區(West End)演出。外語劇作有時則在各國的文化機構中演出，例如可以在French Institute看到Molière劇作，請參閱藝文活動情報誌。

　　如果要試試諷刺、魯莽、饒舌的另類單人喜劇或餐廳、酒店裡的表演，可到the Comedy Store──它是所謂「另類」喜劇的發源地。

Hackney Empire是維多利亞時期的音樂廳，其完好保存的壯觀內裝非常值得一看。

預售票

　　倫敦劇場的座位價格差距很大。West End最便宜的票價可能在10鎊以下，最好的音樂劇票價則在30英鎊上下。然而，通常都有可能買到較便宜的票。

　　The Leicester Square Half Price Ticket Booth（半價售票處，見327頁）銷售當天各主要劇院的戲票。它坐落在Leicester Square，營業時間是週一至週六，日場從中午起售票，夜場於下午2:30到6:30間售票。以現金付款，每人限購四張票，並且要付服務費。有時候可以買到日場、試映會的廉價票──值得向各售票處詢問。

選擇座位

　　如果你親自去劇院，可以從座位表上找到在預算內而視野又好的位子。若以電話訂位，必須注意在舞台前的座位stall價格昂貴；後排位子back stall較便宜些；在stall之上的dress circle、grand circle或royal circle又次之；upper circle或balcony最便宜但必須爬好幾層樓；Slip位處劇院最邊緣的位置；而包廂(box)是最昂貴的。要注意部分票價最低的位子可能視線不良。

和劇場有關的活動

　　對舞台運作好奇者可以參加後台之旅。The National Theatre及RSC都有這類行程(細節見326頁)。倫敦劇場漫遊(London Theatre Walks, 0171-839 7438)適合喜歡散步的人。劇場博物館(Theatre Museum，見115頁)也頗值一遊。

忿怒的鬼魂

　　許多倫敦劇場以鬧鬼聞名；兩個最著名的幽靈出沒在the Garrick及the Duke of York's附近(見327頁)。The Garrick有凝重的氣氛，鬼魂Arthur Bourchier是上世紀末的一名經理，以輪廓清楚及定期出現而聞名。他厭惡劇評家，許多人相信他仍在企圖嚇走他們。盤據在the Duke of York's劇場的幽靈Violet Melnotte是1890年間的女演員經理，以暴烈的脾氣著稱。

非主流劇場

Almeida
Almeida St N1.
☎ 0171-359 4404.

Bush
Shepherds Bush Green W12.
☎ 0171-602 3703.

Comedy Store
28a Leicester Sq WC2.
☐ 街道速查圖 13 B3.
☎ 01426-914433.

Donmar Warehouse
Earlham St WC2.
☐ 街道速查圖 13 B2.
☎ 0171-369 1732.

French Institute
17 Queensberry Pl SW7.
☐ 街道速查圖 18 F2.
☎ 0171-589 6211.

Gate Theatre
The Prince Albert,
11 Pembridge Rd W11.
☐ 街道速查圖 9 C3.
☎ 0171-229 0706.

Goethe Institute
50 Prince's Gate,
Exhibition Rd SW7.
☐ 街道速查圖 11 A5.
☎ 0171-411 3400.

Grace
503 Battersea Park Rd SW11.
☎ 0171-228 2620.

Hackney Empire
291 Mare St E8.
☎ 0181-985 2424.

King's Head

115 Upper St N1.
☐ 街道速查圖 6 F1.
☎ 0171-226 1916.

Studio
Lyric, Hammersmith,
King St W6.
☎ 0181-741 2311.

Theatre Upstairs
Royal Court,
Sloane Sq. SW1.
☐ 街道速查圖19 C2.
☎ 0171-730 2554.

電影院

如果在倫敦找不到一部想看的電影，這表示你並不喜歡電影。英片、美片、外語片、新片、古典流行及特殊品味的多種選擇，使倫敦堪稱為主要的國際電影中心，在任何同一時間裡都有250部左右的影片在上映。光在市中心就約有50家電影院，大多是非常現代化的多廳綜合戲院。大型連鎖戲院上演最新強檔片，小型獨立戲院則放映具有創作性的片子。藝文活動雜誌刊載了相關細節。

西區電影院

West End主要是指位於倫敦西區的電影院集中區，在此上演最新影片的戲院如the Odeon Leicester Square及the ABC Shaftesbury Avenue，但也包括位於卻爾希 (Chelsea)、富漢 (Fulham) 及諾丁山 (Notting Hill) 的電影院。一般來說首映在中午，每場約歷時二、三時，最後一場大約是晚上8:30；多數的市中心電影院在週五及週六有午夜場。

West End的電影票價非常貴，可能是市區以外普通電影院看同一部戲的兩倍。午場或週一的門票通常比較便宜。要看週五、週六晚上及週日下午的強檔片最好事先訂位。

現在多數較大型戲院都接受打電話以信用卡預約。

重映戲院

這類戲院上演外語片及藝術電影。有時每天放映不同影片，甚至一天換好幾部；或者一票可看同時上映相同主題的幾部片。靠近列斯特廣場而且位置適中的the Prince Charles、北區的the Everyman、位於the Mall的the ICA、南倫敦剛翻修過的Ritzy及國家電影劇院 (National Film Theatre) 都屬此類戲院。

國家電影劇院

國家電影劇院 (見182頁) 及電影博物館 (見184頁) 都位於南岸中心，靠近滑鐵盧車站。國家電影劇院有兩家戲院，上演許多不同種類的影片。The NFT也藏有珍貴、修復過的影片及來自國家電影資料館 (National Film Archive) 的電視節目，是電影迷必定造訪之處。

外語片

這類片子只在重映戲院及獨立戲院上映，包括the Renoir、the Prince Charles、the Lumière、位於Shaftsbury Avenue的the Curzon、the Minema及the Screen連鎖戲院。以原音放映並附上英文字幕。

電影檢定

不必由大人陪同，兒童即可觀賞的影片為U級 (普遍級)；需父母陪同解說者為PG級 (輔導級)。其他影片，附有12、15、18等數字表示觀賞的最低年齡限制。這些級數都很清楚地標示在電影廣告上。

倫敦影展

為英國最重要的電影活動，在每年11月舉行。影展中會放映100多部來自各國的影片，部分為國外得獎作品。NFT、某些重映戲院及部分西區 (West End) 的大戲院會特別上演這些影片。細節刊載在藝文活動情報誌中。電影票很難買到，但開演前30分鐘通常有一些保留票 (standby ticket)。

電影院地址

ABC
135 Shaftesbury Ave WC2.
□街道速查圖 13 B2.
☎ 0171-876 8861.

Everyman
Hollybush Vale NW3.
□街道速查圖 1 A5.
☎ 0171-435 1525.

Lumière
49 St Martin's Lane WC2.
□街道速查圖 13 B2.
☎ 0171-836 0691.
☎ 0171-379 3014.

Minema
45 Knightsbridge SW1.
□街道速查圖 12 D5.
☎ 0171-235 4225.

National Film Theatre

(見182頁).
Odeon Leicester Sq
Leicester Sq WC2.
□街道速查圖 13 B2.
☎ 0171-930 3232.
☎ 0181-315 4215.

Prince Charles
Leicester Pl WC2.
□街道速查圖 13 B2
☎ 0171-437 8181.

Renoir

Brunswick Sq WC1.
□街道速查圖 5 C4.
☎ 0171-837 8402.

Ritzy
Brixton Rd SW2.
☎ 0171-737 2121.

Screen Cinemas
96 Baker St NW1
□街道速查圖 3 C5.
☎ 0171-935 2772.

歌劇、古典音樂及現代音樂

直到最近，歌劇仍帶有上流、菁英的色彩；然而電視轉播音樂會以及在海德公園、科芬園等地點舉行的戶外音樂會使其日漸普及。倫敦是五支世界級交響樂團的根據地，也有許多小型音樂組織、演奏現代音樂的樂團、三支永久性歌劇團及眾多的小型歌劇團體。倫敦的當代管弦樂團居世界領導地位，它也是錄製古典音樂的中心。各種主流、非主流、晦澀的、傳統的、創新的音樂都可在此找到。「Time Out」週刊（見324頁）有最詳盡的音樂活動一覽表，介紹在倫敦的音樂會。

Royal Opera House

Floral Street WC2. □ 街道速查圖 13 C2. ☎ 0171-240 1066.□ 整修中，預定1999年底完成，見115頁。

這座皇家歌劇院內部以紅、白、金色裝潢，華麗氣派，作為皇家歌劇團（Royal Opera）的固定演出場地，許多其他的歌劇及芭蕾舞劇也會在此演出.有許多製作是和國外歌劇院合作的,因此要先確定是否觀賞過同樣的節目.節目多半以原文演出,不過舞台上方會有英文字幕.

觀眾最好提早訂位,尤其是如多明哥,帕瓦洛帝或蒂卡娜娃等巨星演出時,更得事先購票.音響效果最好的位置就在舞台中央正前方.票價從5鎊到200鎊不等,若是世界級演出陣容還會更貴.比較便宜的票會先賣光,但仍有一些低價票會保留在當天出售（通常較便宜的票,視野可能很差）站票在開演前可以當場買到.有關保留票券的資訊可於演出當天打打0171-836 6903詢問,通常會有折扣,也可在開演前排隊等候購買別人的退票.

London Coliseum

St Martin's Lane WC2. □ 街道速查圖 13 B3. ☎ 0171-836 0111. ✉ 0171-240 5258.見119頁.

倫敦大劇院（London Coliseum）是英國國家歌劇團（English National Opera, ENO）的固定演出場所.雖然裝潢已經老舊,但音樂水準仍然很高.劇團為自製的節目訓練歌手,並在演出場地排演.ENO所製作的歌劇大部分以英文演出.他們的自製節目通常

十分大膽,也常被批評劇情模糊不清.相較之下,這裡的觀眾大多比去皇家歌劇院者年輕,票價也便宜得多,也較少有與外界合作的戲劇;而最便宜的座位是出了名的不舒服,讓人腰痠背痛.

Sadler's Wells

Rosebery Ave EC1. □ 街道速查圖 6 E3. ☎ 0171-713 6000.

Sadler's Well比起其他歌劇院位置較偏遠,裝潢較不華麗,票價也較便宜.它沒有自己的劇團,但對客串團體來說是個很好的場地.除此之外,其中有三個團體每年固定在此演出一季,每季兩個節目:1875年成立的D'Oyly Carte專門表演吉伯特（Gilbert）和蘇利文（Sullivan）的輕鬆諷刺歌劇,演出季是在4,5月;Opera 80在5月的後二週演出英文歌劇,由22位歌手及27人樂團組成,票價合理.還有英國青年歌劇團（British Youth Opera）每年9月初在此演出.

South Bank Centre

South Bank Centre SE1. □ 街道速查圖 14 D4. ☎ 0171-928 8800. 見182頁.

南岸中心有三個廳:皇家慶典音樂廳（Royel Festival Hall, RFH）.伊莉莎白女王廳（Queen Elizabeth Hall）以及蒲賽爾廳（Purcell Room).晚上的演出大部分是古典音樂,年中有歌劇,芭蕾,現代舞等,爵士樂,現代音樂,民族音樂節及其他的演出.RFH廳最大,演出管弦樂和大型合唱.蒲賽爾廳相對來說較小,適合弦樂四重奏或是現代音樂的演出,有時

倫敦音樂節

倫敦歌劇節在每年6月舉行。演出的場地包括有Place Theatre, Lilian Baylis Theatre (Sadler's Wells), Purcell Room, St John's Smith Square以及 Royalty Theatre. 來自世界各地的樂團和歌唱家都會在此演出。若要索取節目表或購票,可以與上述劇院洽詢。

在每年7月的倫敦西提區音樂節（The City of London Festival）中,區內各教堂及公共場所會演出各種音樂節目。如倫敦塔（見154頁）、高德史密斯廳（Goldsmiths' Hall）,建築本身就能使演出增色不少。如需進一步資料,於5月起可打電話0171-606 7010向售票處詢問。

則為年輕音樂家首演獨奏的場地.伊莉莎白女王廳則介於前面二者之間,適合舉行中型音樂會,也會演出爵士樂,民族音樂.創新且備受爭議的Opera Factory每年也在此有數次演出.這裡會有以現代手法詮釋古典音樂的節目,也常委託製作及演出新曲目.整個中心的音響效果都很好.

倫敦愛樂管弦樂團（The London Philharmonic Orchestra）常駐於此皇家愛樂（The Royal Philharmonic),愛樂（the Philharmonia）及BBC交響管弦團（The BBC Symphony Orchestra）是這裡的常客,加上各頂尖的合奏樂團及獨奏家像Shura Cherkassky,Stephen Kovacevich與Anne-Sofie von Otter都會在這裡演出。

The Academy of St Martin-in-the-Fields,倫敦慶典團（Lonlon Festival Orchestra),Opera Factory, the London Classical Players,以及London Mozart Players在此都有固定演出.也常有免費的大廳音樂會當夏天天氣狀況允許時,在露天表演台舉行的音樂會也頗值一聽。

Barbican Concert Hall

Silk Street EC2. □ 街道速查圖 7 A5. 0171-638 8891. 見165頁.

這棟堅固的混凝土建築是倫敦管弦樂團 (LSO) 的據點.他們每季專門演出一位作曲家的作品. LSO的夏季流行音樂會 (Summer Pops) 與很多舞台劇,電視,電影,唱片界巨星同台演出,非常受歡迎.過去合作過的明星有Victor Borge以爵士歌手Barbara Cook. 英國國家歌劇團 (The English National Opera) 固定在此演出;春季節目則由皇家愛樂管弦樂團 (The Royal Philharmonic Orchestra) 擔綱.

巴比肯中心也以演出現代音樂知名.BBC交響管弦樂團每年在此舉辦20世紀音樂節,而專門演奏20世紀音樂的London Sinfonietta,選擇此處作為在倫敦演出的場地.也有免費的大廳音樂會.

Royal Albert Hall

Kensington Gore SW7. □ 街道速查圖 10 F5. 0171-589 3203.見203頁.

漂亮的皇家愛伯特演奏廳適合舉辦各種活動;從流行音樂演唱會,服裝秀到摔角皆無不宜.不過從7月中旬到9月中旬只舉行BBC策劃的「亨利伍德逍遙音樂會」 (Henry Wood Promenade) 音樂會,暱稱爲「Proms」,BBC愛樂管弦樂團爲主要演出者,曲目包括現代交響樂及古典樂.其他的樂團來自英國本土及世界各地,如伯明罕市立管弦樂團 (City of Birmingham Orchestra), 芝加哥交響樂團 (Chicago Symphony Orchestra) 及波士頓交響樂團 (Boston Symphony Orchestra) 皆在此演出廣泛曲目.Proms的票當天買得到,但是通常一早就已大排長龍,有經驗的人都會帶著坐墊去.Proms最後一晚的節目通常在數週前票券就銷售一空,這已成一項慣例了.觀衆邊揮舞旗子邊唱歌,有些人認爲這是一個展現愛國狂熱的夜晚;雖然很多人喜歡唱傳統的「Land of Hope and Glory」,但未深思其富侵略性的歌詞.

Wigmore Hall

36 Wigmore St W1. □ 街道速查圖 12 E1. 0171-935 2141. 見222頁.

戶外音樂

倫敦的夏天有許多戶外音樂會.在漢普斯德石南園的肯伍德之屋 (見230頁),湖邊小丘下有座露天音樂台.如果音樂會很熱門,最好早點到,尤其是伴有煙火施放時.長板凳通常很早就被訂走,所以大部分人坐在草地上.記得帶毛衣和餐點.這種音樂會中會有人走來走去,談天和吃東西;樂音是經過音響設備放大的,所以會有點失眞.中途下雨並不退費;因爲至今從未中止過一場表演.其他露天音樂會的地點包括在Twickenham的大理石丘之屋 (見248頁)、水晶宮 (見57頁) 及荷蘭公園 (見214頁) ——後兩者的舉辦型式和Kenwood頗類似.

因爲場地的音效絕佳,這裡吸引了許多國際巨星如Jessye Norman及Julian Bream來此演出.每天晚上都有節目;而自9月到次年7月的每週日都有晨間音樂會.

St Martin-in-the-Fields

Trafalgar Sq SW2. □ 街道速查圖 13 B3. 0171-930 1862. 見102頁.

這棟典雅的吉布斯 (Gibbs) 教堂是the Academy of St Martin-in-the-fields及其同名合唱團的常駐地.他們和Henry Wood Chamber Orchestra, Penguin Café Orchestra 及St. Martin-in-the-Field Sinfonia 演出晚間音樂會.節目的安排跟宗教節日有關,如在耶穌昇天節時演奏巴哈的「St. John's Passion」,聖誕節時則安排韓德爾的「彌賽亞」.每逢週一、二、五則由年輕音樂家擔綱免費的午餐音樂會.

St. John's Smith Square

Smith Sq SW1. □ 街道速查圖 21 B1. 0171-222 1061. 見81頁.

這座改建後的巴洛克式教堂音效絕佳,座位舒適,是個非常好的場地.這裡舉行不同的音樂會及獨奏會,由Wren Orchestra, Vanbrugh String Quartet以及London Sonata Group等團體擔任演出.每天中午並有BBC電台一系列的午餐音樂會節目.

Broadgate Arena

3 Broadgate EC2. □ 街道速查圖. 7 C5. 0171-588 6565. 見169頁.

這是一個位於西提區的新場地.夏天時提供午餐音樂會,通常是由活躍的青年音樂家演出.

音樂會場地

管弦樂團
Barbican Concert Hall
Broadgate Arena
Queen Elizabeth Hall
Royal Albert Hall
Royal Festival Hall
St Martin-in-the-Fields
St John's, Smith Square

室內樂及合奏
Barbican Concert Hall
Broadgate Arena
Purcell Room
Royal Festival Hall foyer
St Martin-in-the-Fields
St John's, Smith Square
Wigmore Hall

獨奏及獨唱
Barbican Concert Hall
Purcell Room
Royal Albert Hall
St Martin-in-the-Fields
St John's, Smith Square
Wigmore Hall

兒童音樂會
Barbican Concert Hall
Royal Festival Hall

免費入場
Barbican Concert Hall
National Theatre foyer (see p326)
Royal Festival Hall foyer
St Martin-in-the-Fields (lunchtime)

日場音樂會
Purcell Room
Wigmore Hall

現代音樂
Barbican Concert Hall
South Bank Complex

舞蹈

　　倫敦的舞蹈團體種類由古典芭蕾、默劇、爵士、實驗到各種民族舞蹈都有。來訪的舞團相當多樣化，如波舒瓦芭蕾舞團 (Bolshoi Ballet) 的古典芭蕾、創新實驗派的Jaleo Flamenco等。多數舞團 (本廳院所屬者除外) 的檔期少有超過二週。較常有舞蹈演出的場地是Royal Opera House、London Coliseum、Sadler's Wells以及The Place Theatre。在South Bank Centre和市區其他藝術活動中心也會安排。

芭蕾

　　Royal Opera House (見115頁) 以及在St Martin's Lane的London Coliseum是演出古典芭蕾的最佳場所。Opera House是皇家芭蕾舞團 (Royal Ballet) 所在，也邀請許多國際知名團體駐院演出。演出「天鵝湖」、「吉賽兒」等古典芭蕾舞碼最好提早訂票。

　　英國國家芭蕾舞團 (English National Ballet) 是在London Coliseum舉行夏季公演。它和Royal Ballet 有相似的舞碼，並推出一些很受歡迎的演出。巡迴舞團也會在Sadler's Wells演出；倫敦市立芭蕾舞團 (London City Ballet) 的年度公演則於12月至次年1月間，該劇團是以古典舞碼為主。

現代舞

　　在倫敦有一群新興的現代舞團，各有其特色。Sadler's Wells是主要的表演場地之一，由本地及巡迴團體輪流演出。另有一個附屬於Sadler's Well 的 Lilian Baylis Studio，在此演出者多為規模較小、實驗性較強的舞團。

　　The Place Theatre是現代舞和民俗舞蹈的主要據點；全年中並間有巡迴舞團的演出。英國最大的現代舞團London Contemporary Dance Theatre也在此駐演。The Island Theatre原是為上演戲劇及電影所設計，但最近才被用來演出舞蹈。夏季時，Rambert Dance舞團會表演世界知名編舞家的作品。他們於每年4月在Riverside Studio另有短期演出及為期一週的編舞研習營。其他偶爾使用的地點包括Shaw Theatre、Institute of Contemporary Arts (ICA，見92頁) 以及在東區的Chisenhale Dance Space：後者是一些實驗性強、屬非主流獨立舞團的據點。

民族舞蹈

　　邀請世界各地巡迴舞團來表演其民族舞蹈已形成一股潮流。

　　Sadler's Wells和Riverside Studio是二個主要場地；一些遠東及印度的古典民族舞蹈團在South Bank Centre固定演出，通常是在Queen Elizabeth Hall。

舞蹈季

　　倫敦每年有2個主要的現代舞蹈季，由許多團體演出。Spring Loaded由2月到4月，而Dance Umbrella從10月初到11月初。藝文活動情報誌載有相關細節。其他規模較小的舞蹈季，如從4月底到5月第一週在Almeida Theatre舉行的Almeida Dance，以及4月至5月演出世界各地舞蹈的The Turning World。

舞蹈表演場地

Almeida Theatre
Almeida St N1.
📞 0171-226 7432.

Chisenhale Dance Space
64 Chisenhale Rd E3.
📞 0181-981 6617.

ICA
Nash House, Carlton House Terrace, The Mall SW1.
□ 街道速查圖 13 A4.
📞 0171-930 0493.

Island Theatre
Portugal St WC2.
□ 街道速查圖 14 D1.
📞 0171-494 5090.

London Coliseum
St Martin's Lane WC2.
□ 街道速查圖 13 B3.
📞 0171-836 3161.
📞 0171-240 5258.

The Place Theatre
17 Duke's Rd WC1.
□ 街道速查圖 5 B3.
📞 0171-434 0088.

Riverside Studios
Crisp Rd W6.
📞 0181-741 2251.

Queen Elizabeth Hall
South Bank Centre SE1.
□ 街道速查圖 14 D4.
📞 0171-928 8800.

Royal Opera House
Floral St WC2. □ 街道速查圖 13 C2.
📞 0171-240 1200或0171-240 1911.

Sadler's Wells
Rosebery Ave EC1.
□ 街道速查圖 6 E3.
📞 0171-713 6000.

Shaw Theatre
100 Euston Rd NW1.
□ 街道速查圖 5 B3.
📞 0171-388 1394.

搖滾、流行、爵士、及民族音樂

在倫敦可以聽到所有類型的流行音樂。平時一週內可能有多達80場的夜間演唱會，以搖滾、雷鬼、靈魂樂、民謠、鄉村、爵士、拉丁及各國音樂為特色。此外，夏季通常在酒館、公園、體育場等地舉行音樂節 (見335頁)。詳情請見休閒娛樂情報誌及海報。

主要場地

倫敦最大的場地可以舉辦各種不同演唱會。能夠吸引數以千計聽眾的巨星可在夏天足球季結束後使用Wembley Stadium。冬天時，流行樂偶像們偏好室內的Wembley Arena、the Hammersmith Odeon。Brixton Academy和Town and Country Club是次佳的選擇，場地也較小——至少各可容納1000人以上。

搖滾樂和流行樂

獨立音樂 (Indie music) 是倫敦現場演唱會的主流之一。現在也有不少「哥德搖滾」(goth rock)，蒼白而有趣的狂熱樂迷們瞪著台上樂團敲打出爆烈的節奏 (在Kentish Town的Bull and Gate及在Islington的Powerhaus可聽到此類音樂)。Manchester Sound是英國流行樂吸食迷幻藥者的始祖，在West End的Astoria及National Ballroom kilburn等多處地方都有提供。位在Clapham的The Grand原為音樂廳，最近被翻修成搖滾樂場地，它和Harlesden的Mean Fiddler同屬一間公司經營——後者是最佳中型場地。

倫敦是酒館搖滾 (pub-rock) 的發源地，自1960年代就慢慢開始發展出揉合藍調與節奏、重搖滾及龐克的奇妙音樂。在西倫敦的Station Tavern有許多很棒的樂團駐唱，通常不收入場費，但飲料比一般還貴。靠近Finsbury公園的Sir George Robey以及市內其他十多間酒館也採行此法。在Covent Garden的Rock Garden幾乎每天晚上都有新樂團的節目。Leicester Square附近的Borderline常有唱片公司星探出沒。Camden Palace是一個值回票值的地方，尤其是每週二現場演唱的前後都有具潛力之自組獨立樂團 (Indie band) 的獨立流行音樂演出。

爵士樂

在過去幾年，爵士樂的演出場所增加不少。在西區的Ronnie Scott's是老店中的佼佼者；從1950年代以來，世界頂尖的爵士樂手都曾在此演出。在Oxford Street的100 Club是另一個十分受爵士樂迷歡迎之處。

位於Hoxton的Bass Clef在80年代非常成功，每當週末總是擠滿了人。在同一棟樓的姊妹店名叫Tenor Clef，是供表演拉丁和非洲爵士樂、比較小也較高級的場地。在許多地方爵士樂通常伴隨著美食；像位在Covent Garden的Palookaville、Dover Street Wine Bar，其中最棒的Jazz Café提供許多素食餐飲；其他還包括在Dean街的Pizza Express，還有Hyde Park Corner附近的Pizza on the Park。南岸中心 (見182頁) 和巴比肯中心 (見165頁) 則以正式的爵士音樂會和大廳內的免費爵士樂為特色。

雷鬼樂

倫敦最大的西印度社區使其成為歐洲的雷鬼樂之都。每年8月底許多頂尖樂團會在Notting Hill Carnival免費演出。

世界音樂

「世界音樂」包括非洲、南美、任何異國音樂——它給英國、愛爾蘭的民俗音樂帶來活力。Cecil Sharp House固定演出民俗音樂；ICA (見92頁) 常有新風格的演出。在Willesden和Kilburn有許多酒館定期演出愛爾蘭民謠之夜，在Mean Fiddler的Acoustic Room也是。靠近Newington Green的The Weavers Arms以卡酋 (Cajun) 音樂及非洲和拉丁美洲音樂著稱。在Piccadilly附近的Down Mexico Way及Islington的Cuba Libre都有狂熱拉丁之夜。滑鐵盧車站裡的Le Café de Piaf有非洲及法式加勒比海音樂；若要享受非洲音樂及食物，就到Covent Garden的Africa Centre。

俱樂部

　　有句老話說，酒館打烊後整個倫敦就死氣沈沈了——這句話已不成立。長久以來在歐陸常挖苦倫敦人晚上11點就上床就寢了；而這時無論是在馬德里、羅馬或巴黎，夜生活才剛開始呢。但現在倫敦也已迎頭趕上；只要你想，在倫敦狂歡徹夜不是問題。而最好的俱樂部不見得集中在市中心。

禮節、慣例

　　俱樂部的主題之夜和時尚一樣，汰舊換新十分迅速，隨時都有夜總會開張和歇業。有些最好的主題之夜僅舉行一晚，請查閱休閒娛樂情報誌 (見324頁)。時尚雜誌如「The Face」會告訴你如何裝扮以免被看你外表不順眼的保鑣所羞辱。部分夜總會對服飾的要求每晚不同，最好先探聽清楚。

　　有些俱樂部會要求在至少48小時前辦好會員卡；也有可能須經其他會員介紹才可入會。

　　週一至週六的營業時間多由晚上10:00到凌晨3:00；但許多地方在週末會延至凌晨6:00才打烊。有些則於週日晚上8:00營業至午夜。

主流

　　Stringfellows名列世界最知名的舞廳之一。裝潢華麗、消費昂貴，穿牛仔褲不能入場。附近的Hippodrome也是如此；它是世界最大的狄斯可舞廳之一，燈光一流、有好幾家酒吧，並供應餐點。倫敦大部分的高級夜總會 (如Annabel's) 嚴格執行會員制。

　　西區的傳統狄斯可舞廳較易入場，包括Limelight、Legends和可跳整夜華爾滋與狐步的Café de Paris。

　　再往北一點，Forum有熱門的主題之夜，以放克 (Funk)、經典靈魂樂及節奏與藍調為特色。

　　Equinox和停靠在泰晤士河邊的船上狄斯可舞廳Tattershall Castle都有類似的節目。

時髦去處及主題之夜

　　近幾年來倫敦已成為前衛俱樂部的集中地之一；許多新潮流皆在此興起。Heaven曾舉行了全英第一個浩室音樂 (House music) 之夜；它的巨大舞池，絕佳的雷射、燈光效果、音響設備使它大受歡迎，最好早點去排隊。紐約風的Ministry of Sound是另一個領導流行的新據點，但它沒有酒精類飲料的販賣許可，也很難進去。如果你感覺活力充沛，在Gardening Club和Woody's也有「浩室之夜」，此乃車庫音樂 (Garage) 及硬派浩室 (hardcore house) 的發源地，以及年輕又時髦的Wag Club。LA2 的「Popscene」另類舞蹈之夜 (alternative dance night).則是演奏Indie音樂。在Fridge有「Talkin' Loud」主題之夜，演奏爵士、放克風的音樂。Turnmills是倫敦第一家24小時開放的俱樂部；消費便宜、演奏放克爵士 (funky jazz)，並有一家高格調的餐廳。喜愛70年代音樂的懷舊樂迷，可到Le Scandale。在它的「Carwash」之夜中，狄斯可絕是過時無價值的舞步。如果穿著70年代的服裝入場，門票可享優惠。

同性戀

　　倫敦的同性戀俱樂部中最有名且熱門者首數Heaven，有巨大舞池、酒吧和錄影帶放映室。Paradise有只限男性參加的「皮革和橡膠」之夜 (Leather and rubber night)。在Earl's Court的Club 180是男同性戀俱樂部，風格輕鬆很受歡迎。Fridge和Gardening Club都有同性戀之夜，前者還有女性之夜。

反串

　　休閒娛樂情報誌上的「Kinky Gerlinky」之夜集合了駭人聽聞、低俗浮華的男扮女裝者及各種奇異的事物。在蘇荷區Madame Jojo的諷刺劇中有華麗的色彩、興致高昂的同好，極盡荒謬之能事。

賭場

　　在倫敦，要賭博得到有執照的賭場；而且須具會員身份或為會員所邀。大部分賭場歡迎入會，但必須在48小時前辦妥手續。附設的餐廳、酒吧很不錯，值得一試。許多賭場會有「女接待員」，但要注意所需的花費。

最佳去處

主要音樂場地

Brixton Academy
211 Stockwell Rd
SW9.
☎ 0171-924 9999.

Hammersmith Odeon
Queen Caroline St W6.
☎ 0181-748 8600.

Royal Albert Hall
見203頁。

Forum
9-17 Highgate Rd
NW5.
☎ 0171-284 1001.
📠 0171-284 2200.

Wembley Arena and Stadium
Empire Way,Wembley,
Middlesex.
☎ 0181-900 1234.

搖滾與流行樂

Astoria
157 Charing Cross Rd
WC2. ☐ 街道速查圖
13 B1.
☎ 0171-434 9592.

Borderline
Orange Yard,Manette
St WC2. ☐ 街道速查
圖 13 B1.
☎ 0171-734 2095.

Bull and Gate
389 Kentish Town Rd
NW5.
☎ 0171-485 5358.

Camden Palace
1a Camden High St
NW1. ☐ 街道速查圖
4 F2.
☎ 0171-387 0428.

Grand
Clapham Junction, St
John's Hill SW11.
☎ 0171-738 9000.

LA2
157 Charing Cross Rd
WC2.
☐ 街道速查圖 13 B2.
☎ 0171-734 6963.

Limelight
136 Shaftesbury Ave
WC2.
☐ 街道速查圖 13 B2.
☎ 0171-434 0572.

Mean Fiddler
24-28a High St NW10.

☎ 0181-961 5490.
📠 0181-963 0940.

National Ballroom Kilburn
234 Kilburn High Rd
NW6.
☎ 0171-328 3141.

Rock Garden
6-7 The Piazza,Covent
Garden WC2. ☐ 街道速
查圖 13 C2.
☎ 0171-836 4052.

Station Tavern
41 Bramley Rd W10.
☎ 0171-727 4053.

Subterania
12 Acklam Rd W10.
☎ 0181-960 4590.
📠 0181-284 2200.

Woody's
41-43 Woodfield Rd W9.
☎ 0171-286 5574.

爵士

100 Club
100 Oxford St W1.
☐ 街道速查圖 13 A1.
☎ 0171-636 0933.

Barbican Hall
見165頁。

Bass Clef
35 Coronet St N1.
☐ 街道速查圖 7 C3.
☎ 0171-729 2476.

Dover Street Wine Bar
8 Dover St W1.
☐ 街道速查圖 12 F3.
☎ 0171-629 9813.

Jazz Café
5 Parkway NW1. ☐ 街
道速查圖 4 E1.
☎ 0171-916 6060.

Pizza Express
10 Dean St W1. ☐ 街道
速查圖 13 A1.
☎ 0171-437 9595.

Pizza on the Park
11 Knightsbridge SW1.
☐ 街道速查圖 12 D5.
☎ 0171-235 5550.

Ronnie Scott's
47 Frith St W1.
☐ 街道速查圖 13 A2.
☎ 0171-439 0747.

Royal Festival Hall
見184頁。

Vortex Jazz Bar
Stoke Newington Church
St N16

☎ 0171-254 6516.

世界音樂

Africa Centre
38 King St WC2.
☐ 街道速查圖 13 C2.
☎ 0171-836 1973.

Cecil Sharp House
2 Regent's Park Rd NW1.
☐ 街道速查圖 4 D1.
☎ 0171-485 2206.

Cuba Libre
72 Upper St N1.
☐ 街道速查圖 6 F1.
☎ 0171-354 9998.

Down Mexico Way
25 Swallow St W1.
☐ 街道速查圖 12 F3.
☎ 0171-437 9895.

ICA
見92頁。

Mean Fiddler
24-28A High St NW10.
☎ 0181-961 5490.

Weavers Arms
98 Newington Green Rd
N1. ☎ 0171-226 6911.

俱樂部

Annabel's
44 Berkeley Sq W1.
☐ 街道速查圖 12 E3.
☎ 0171-629 1096.

Café de Paris
3 Coventry St W1.
☐ 街道速查圖 13 A3.
☎ 0171-734 7700.

Club 180
180 Earl's Court Rd SW5.
☐ 街道速查圖 18 D2.
☎ 0171-835 1826.

Equinox
Leicester Sq WC2.
☐ 街道速查圖 13 B2.
☎ 0171-437 1446.

Fridge
Town Hall Parade,
Brixton Hill SW2.
☎ 0171-326 5100.

Gardening Club
4 The Piazza,Covent
Garden WC2.
☐ 街道速查圖 13 C2.
☎ 0171-497 3153.

Gossips
69 Dean St W1.
☐ 街道速查圖 13 A2.
☎ 0171-434 4480.

Heaven

Under the
Arches.Villiers
St WC2. ☐ 街道速查
圖 13 C3.
☎ 0171-930 2020.

Hippodrome
Cranbourn St WC2.
☐ 街道速查圖 13 B2.
☎ 0171-437 4311.

Legends
29 Old Burlington
St W1.
☐ 街道速查圖 12 F3.
☎ 0171-437 9933.

Madame Jojo
8-10 Brewer St W1.
☐ 街道速查圖 13 A2.
☎ 0171-734 2473.

Ministry of Sound
103 Gaunt St SE1.
☎ 0171-378 6528.

Paradise Club
1-5 Parkfield St N1.
☐ 街道速查圖 6 E2.
☎ 0171-354 9993.

Scandale
53-54 Berwick St W1.
☐ 街道速查圖 13 A1.
☎ 0171-437 6830.

Stringfellows
16 Upper St Martin's
Lane WC2.
☐ 街道速查圖 13 B2.
☎ 0171-240 5534.

Tattershall Castle
Victoria Embankment.
SW1. ☐ 街道速查圖
13 C3.
☎ 0171-839 6548.

Turnmills
63 Clerkenwell Road
EC1.
☐ 街道速查圖 6 E5.
☎ 0171-250 3409.

Wag Club
35 Wardour St W1.
☐ 街道速查圖 13 A2.
☎ 0171-437 5534.

體育

倫敦有許多運動項目。如果想在市中心見識中世紀的網球賽，或想潛水，到倫敦來就沒錯了。在大部分情況下，你會只是想去看看足球或橄欖球賽，或到公園去打場網球。在歐洲各大都市中，倫敦算是公共設施最齊備者；運動在此是項經濟又簡單的享受。

美式足球

「倫敦帝王盃」(London Monarch) 每年3、4月舉行，來自歐洲和美國的球隊在溫布萊球場 (Wembley) 比賽。在8月的NFL盃時二支美國的頂尖球隊會在Wembley舉行表演賽。

田徑賽

田徑選手在倫敦有不少可免費練習的跑道。West London Stadium設備完善；Regent's Park可免費入場；而Parliament Hill Fields也可以去試試。若想找慢跑同好，可以在週四傍晚6點到Jubilee Hall，和Bow Street Runners碰面。

板球

夏天時在Lord's (見242頁) 和Oval都有板球賽，最好提前訂票。密得塞斯 (Middlesex) 和舍瑞 (Surrey) 在Lord's和Oval會進行一流的郡際對抗賽。

足球

在英國擁有最多觀眾的運動是足球。足球季從8月到次年5月，每週六下午3點開賽。雖然在Wembley所舉行的FA盃決賽票很早就賣完了，但有時到售票處還是買得到國際比賽的票。倫敦二個最大的足球俱樂部是Arsenal和Tottenham Hotspur，當天再買票並不會太困難。

高爾夫

倫敦中心區沒有高爾夫球場，在郊外則有零星幾處。交通最方便的兩家公立球場是位於Chessington的Hounslow Heath (9洞，可從滑鐵盧站搭火車) 和Richmond Park (2個球道及電腦化教學訓練室)。可租用球具。

賽狗

「賽狗之夜」(down the dogs) 時你可以在酒館看轉播，或到賽狗場跑道邊及附設餐廳觀賽 (後者需先訂桌)。Walthamstow Stadium和Wimbledon Stadium是不錯的賽場。

騎馬

幾世紀以來，時髦的騎師都在海德公園練習騎術；Ross Nye有馬匹可體會一下這項古老的傳統。

溜冰

倫敦最有名的溜冰場是Queens；最吸引人的場地則是位於市中心的Broadgate，它只在冬季開放。

橄欖球

英國職業橄欖球聯盟 (Rugby League) 採13人制，每年在Wembley Stadium進行總決賽。橄欖球聯合會 (Rugby Union，或稱rugger) 舉辦15人制的友誼賽，在Twickenham Rugby Football Ground進行。球季為9月至次年4月。

壁球

壁球場通常人滿為患，因此至少兩天前就得預約。許多壁球場也出租球具；如 Swiss Cottage Sports Centre和Saddlers Sports Centre。

房車賽

在Wimbledon Stadium會舉行房車賽。這是一項十分吵雜的運動。

游泳

最好的室內泳池包括Chelsea Sports Centre及Porchester Baths；室外泳池有Highgate (男用)，Kenwood (女用) 及Hampstead (混合泳池)。

網球

倫敦的公園裡有上百座網球場，一般來說收費低廉且不難預約。夏天時較擁擠，最好兩三天前訂位。須自備球拍及球。不錯的公立球場有：Holland Park、Parliament Hill和Swiss Cottage。要欣賞溫布頓All England Lawn Tennis Club中央球場的比賽不容易，可試試通宵排隊或在當天午飯後排隊買特價票 (見247頁)。

傳統運動

3或4月舉行的大學划船賽是倫敦傳統之一，牛津及劍橋兩校選手由Putney划到Mortlake (見6頁)；另一項傳統為馬拉松，在4月某一週日舉行(見56頁)。在Guards Polo Club可觀賞馬球運動；在Hurlingham可欣賞槌球；中世紀網球賽則在Queens Club舉行。

水上運動

在Docklands Sailing and Water Sports Centre有多種水上運動設施，而Docklands Water Sports Club、Peter Chilvers Windsurfing School及Royal Docks Waterski Club也有此類設備。海德公園中的Serpentine及Regent's Park Lake有船出租。

健身房

大部分運動中心都有體育館、健身房及健康俱樂部。YMCA會員可以使用Central YMCA中的絕佳設備。Jubilee Hall、Swiss Cottage Sports Centre有多種有氧運動、健身及重量訓練課程。運動過度者可到Chelsea Sports Centre，此處設有運動傷害診所。

最佳去處

General Sports Information Line
0171-222 8000.
Greater London Sports Council
0171-273 1500.
All England Lawn Tennis and Croquet Club
Church Rd, Wimbledon SW19.
0181-946 2244.
Arsenal Stadium
Avenell Rd, Highbury N5. 0171-704 4000.
Broadgate Ice Rink
Broadgate Circle EC2.
□ 街道速查圖 7 C5.
0171-505 4608.
Central YMCA
112 Great Russell St WC1.
□ 街道速查圖 13 B1.
0171-637 8131.
Chelsea Sports Centre
Chelsea Manor St SW3.
□ 街道速查圖 19 B3.
0171-352 6985.
Chessington Golf Course
Garrison Lane,Surrey.
0181-391 0948.
Docklands Sailing and Watersports Centre
235a Westferry Rd, E14.
0171-537 2626.
Docklands Water Sports Club
King George V Dock, Woolwich Manor Way E16. 0171-511

5000.
The Embassy London Stadium
Waterden Rd, E15 2EQ.
0181-986 3511.
Guards Polo Club
Windsor Great Park, Englefield Green, Egham,Surrey.
0784-43412.
Hampstead Ponds
off East Heath Rd NW3.
□ 街道速查圖 1 C4.
0171-435 2366.
Holland Park Lawn Tennis Courts
Kensington High St W8.
□ 街道速查圖 9 B5.
0171-603 3928.
Hounslow Heath Golf Course
Staines Rd.Hounslow, Middlesex.
0181-570 5271.
Hurlingham Club
Ranelagh Gdns SW6.
0171-736 8411.
Jubilee Hall Sports Centre
30 The Piazza, Covent Garden WC2.□ 街道速查圖 13 C2.
0171-836 4007.
Kenwood and Highgate Ponds
off Millfield Lane N6.
□ 街道速查圖 2 E3.
0181-340 4044.
Lord's Cricket Ground
St John's Wood NW8.
□ 街道速查圖 3 A3.
0171-289 1611.
Oval Cricket Ground
Kennington Oval SE11.
□ 街道速查圖 22 D4.

0171-582 6660.
Parliament Hill
Highgate Rd NW5.
□ 街道速查圖 2 E4.
0171-435 8998 (運動場).
0171-485 4491 (網球場).
Peter Chilvers Windsurfing Centre
Gate 6, Tidal Basin, Royal Victoria Docks E16. 0171-474 2500.
Porchester Centre
Queensway W2.
□ 街道速查圖 10 D1.
0171-792 2919.
Queen's Club (Real Tennis)
Palliser Rd W14.
□ 街道速查圖 17 A3.
0171-385 3421.
Queens Ice Skating Club
17 Queensway W2.
□ 街道速查圖 10 E2.
0171-229 0172.
Regent's Park Lake
Regent's Park NW1.
□ 街道速查圖 3 C3.
0171-486 7905.
Richmond Park Golf
Roehampton Gate,Priory Lane SW15.
0181-876 3205.
Rosslyn Park Rugby
Priory Lane,Upper Richmond Rd SW15.
0181-876 1879.
Ross Nye
8 Bathurst Mews W2.
□ 街道速查圖 11 A2.
0171-262 3791.
Royal Docks Waterski Club

Gate 16, King George V Dock, Woolwich Manor Way E16.
0171-511 2000.
Saddlers Sports Centre
Goswell Rd EC1.
□ 街道速查圖 6 F3.
0171-253 9285.
Saracens Rugby Football Club
Dale Green Rd N14.
0181-449 3770.
Serpentine
Hyde Park W2.
□ 街道速查圖 11 B4.
0171-262 3751.
Swiss Cottage Sports Centre
Winchester Rd NW3.
0171-413 6490.
Tottenham Hotspur
White Hart Lane,748 High Rd N17.
0171-365 5050.
Twickenham Rugby Ground
Whitton Rd, Twickenham, Middlesex.
0181-892 8161.
Walthamstow Stadium
Chingford Rd E4.
0181-531 4255.
Wembley Stadium
Wembley, Middlesex.
0181-900 1234.
Linford Christie Stadium
Du Cane Rd W12.
0171-749 6758.
Wimbledon Stadium
Plough Lane SW19.
0181-946 8000.

倫敦的兒童天地

倫敦是個充滿樂趣、刺激與冒險的寶礦，等著孩子們去發掘。每年都有新遊樂場開幕，舊的也會翻新裝修。第一次來的觀光客可能會想看看傳統的儀式(見52-55頁)或是參觀著名的建築(見35頁)，但這都只是一小部分而已。倫敦的

矮胖蛋娃娃
(Humpty Dumpty)

公園、動物園及探險遊樂場可供戶外活動，同時也有許多工作坊、活動中心和博物館，提供實驗、猜謎和互動式展示。一天下來不需要花費太多；兒童享有車票及博物館門票的優惠。有些倫敦知名的精彩活動，如所有的儀式皆可免費參加。

實用建議

出門前先作一點計畫，會玩得很開心。事先打電話查詢目的地的開放時間，再利用本書後的地鐵圖詳細計畫行程。如果帶著很小的小孩，要知道著名觀光點的地鐵站或巴士站都會有很多人。尖峰時間隊會排得很長，因此事先要買好車票或旅遊卡(見360頁)。

5歲以下兒童可免費搭乘巴士及地鐵；5歲到15歲間適用孩童票。(14、5歲及看起來較實際年齡大的孩子需備有附照片的證明文件)。孩子們通常會喜歡搭乘大眾交通工具，因此可以在去程及回程各安排不同的方

科芬園廣場上「龐奇與茱蒂」
(Punch and Judy) 秀

式。搭乘巴士、地鐵、計程車、火車及河船就可以輕易地遊覽遍倫敦。(見360-367頁)

全家參觀展覽會及博物館不如想像中的貴。許多博物館售有家庭季票，供兩個大人及1至4個小孩

科芬園中的小丑

使用，只比最低價貴一點。有時買家庭套票可參觀好幾個博物館；如在南肯辛頓的科學博物館、自然歷史博物館、維多利亞與愛伯特博物館(見194-209頁)。一個地方不要只去一次，否則一天內要孩子們看遍每一樣展品會使他們筋疲力竭，導致對參觀博物館心存排斥。

如果孩子們要換個口味，大多數區議會(borough council)會提供可讓孩子參與的活動資訊，例如園遊會、劇場、遊樂場及活動中心。在圖書館、休閒中心及鄉鎮會堂都備有手冊。在漫長的暑假中(7月至9月初)，整個倫敦都安排有各式節目。

兒童與相關法律

14歲以下的兒童不准進酒吧(除非有特別的家庭專用房間或花園)，只有滿18歲者才可飲酒或買酒。在餐廳中，滿16歲者可飲用餐酒(滿18歲者才可飲用烈酒)。一些電影已標明不適合兒童觀賞(見329頁)。而且因為幼兒可能會造成困擾，所以有些場所會拒絕他們進入。

和孩子在外用餐

本書中餐廳資訊欄(見292-294頁)中標示有適合兒童光臨的餐廳。只要孩子中規中矩，大多數倫敦的非正式及異國餐廳都樂意接待全家用餐。有些還提供高腳椅、坐墊及彩色的桌墊，可讓孩子們在上菜前保持安靜。許多餐廳通常也供應兒童餐，多少可省下一些費用。

週末時某些餐廳(如Smollensky's Balloon及Sweeny Todds)會有小丑，說故事及魔術等現場表演。有些可接辦兒童派對。事先訂位會較好(特別是週日中午)，這樣就不必牽著孩子等得又餓又累。倫敦有專為大孩子設計的餐廳。如Rock Island Diner(見306頁)及位於Old Park Lane的Hard Rock Café。

若要吃得實惠，可試試在聖馬丁教堂(St Martin-in-the-fields)地下室的Café(見102頁)。

在 Smollensky's Balloon中玩耍

實用地址

Haagen-Dazs
14 Leicester Square WC2. □ 街道速查圖 13 B2. ☎ 0171-287 9577.

Hard Rock Café
150 Old Park Lane W1. □ 街道速查圖 12 E4. ☎ 0171-629 0382.

Smollensky's Balloon
1 Dover St W1. □ 街道速查圖 12 F3. ☎ 0171-491 1199.

Sweeny Todds
3-5 Tooley St SE1. □ 街道速查圖 15 C3. ☎ 0171-407 5267.

Rock Island Diner色彩豐富熱鬧

孩子在車上時一定要為其繫上安全帶；嬰兒則需要特殊安全椅。詳情可向任一警察局查詢。

讓孩子自由活動

許多倫敦的博物館(見40-43頁)及劇場(見326-328頁)在週末、假日會舉辦活動及研習營，可以把孩子留在那裡幾個小時，甚至一整天；而兒童劇場可以消磨掉下雨的午後。在園遊會玩上一整天也挺不錯的，可試試夏季在河邊舉行的Hampstead Fair。倫敦有許多運動中心(見336-337頁)，通常是每天開放並提供各種活動，適合不同年齡的兒童。

下午4:00至6:00開放的兒童專線(0171-222 8070)提供倫敦的兒童活動細節。如果家長需要完全的休息，可以聯絡專為安置2至12歲兒童的Childminders, Pippa Pop-Ins,Universal Aunts或Babysitters Unlimited等機構。

托兒服務

Badysitters Unlimited
2 Napoleon Road, Twickenham. ☎ 0181-892 8888.

Childminders
9 Paddington Street W1. □ 街道速查圖 4 D5. ☎ 0171-487 5040.

Pippa Pop-Ins
430 Fulham Road SW6. □ 街道速查圖 18 D5. ☎ 0171-385 2458.

Universal Aunts
PO Box 304, SW4. ☎ 0171-738 8937.

Hampstead Fair裡的飛行遊樂器

在Pippa Pop-Ins洗澎澎

購物

所有的孩子都愛逛Hamleys玩具店或哈洛德百貨玩具部 (見311頁)。Davenport's Magic Shop和The Doll's House規模較小但較具特色。Early Learning Centre、Children's Book Centre及Puffin Book Shop都有許多好書可供選擇。特別是在10月的童書週中，部分書店會舉辦朗誦會或作者簽名會。

洽詢電話 Children's Book Centre 📞 0171-937 7497. Davenport's Magic Shop 📞 0171-836 0408. The Doll's House 📞 0171-240 6075. Early Learning Centre 📞 0171-937 0419. Hamleys 📞 0171-734 3161. Puffin Book Shop 📞 0171-416 3000.

Hamleys玩具店中的熊寶寶

博物館及美術館

倫敦有許多的博物館、展覽會及美術館；在本書40至43頁列有許多詳細資訊。多數在這幾年來已修正了展出資料並啟用引人入勝的展覽方式。拖著心不甘情不願的孩子，周遊在死氣沈沈、索然無味的展品間，這種情況已不再出現了。Bethnal Green Museum of Childhood (是V&A博物館之分館)、附設花園及蒸氣火車的Toy and Model Museum，以及Pollock's Toy Museum特別適合小朋友。大一點的孩子可去各個銅版畫拓印中心 (Brass Rubbing Centre) 看看：位在Crypt of St Martin-in-the-Fields (見102頁)、西敏寺 (見76-79頁) 或Piccadilly的St James's Church (見90頁)。Trocadero的金氏世界紀錄展 (見100頁)、電影博物館 (見184頁) 及塔索夫人蠟像館 (見220頁) 或塔橋 (見153頁) 都是兒童們最喜愛的去處。大英博物館有來自世界各地豐富的寶藏；Commonwealth Institute、Horniman Museum及 Museum of Mankind展示了來自世界各地的豐富文化。擁有600件以上可操作展品的科學博物館是孩子的最愛之一，它的Launch Pad Gallery就可以逗得他們開心好

藏於Bethnal Green Museum中的秀蘭‧鄧波兒娃娃

久。如果還有精力，隔壁的博物學博物館藏有數百件標本及物品。

在倫敦塔可看到為騎士及君王打造的甲胄。

在國家陸軍博物館及帝國戰爭博物館中可看到較近代的軍械和武器，包括戰鬥機及現代化的軍備。位於Birdcage Walk的禁衛軍博物館也值得一遊。倫敦光鮮的過去都生動地展現在倫敦博物館中。

精彩的戶外活動

倫敦很幸運地擁有許多開放空間 (見48-51頁)。多數公園有傳統的兒童遊樂區，其中許多設施現代化又安全。有些公園設置特別為5歲以下兒童開闢的「1點鐘俱樂部」(One O'clock Clubs)，有工作人員在一旁看護。

在Blackheath (見239頁)、Hampstead Heath或Parliament Hill放風箏就

位於Highbury, Little Marionette Theatre中的傀儡戲.

Gunnersbury Park的遊樂場

象在Regent's Park划船一樣好玩。參加Primrose Hill (見262-263頁) 之旅可順道遊覽倫敦動物園及攝政運河 (見223頁)。

倫敦有許多大公園可讓父母帶孩子們來消耗旺盛的精力:如海德公園、北邊的Hampstead Heath、倫敦西南方的Wimbledon Common及西邊的Gunnersbury Park。騎單車時小心行人,並且有些道路禁止進入。Battersea Park有兒童動物園,Crystal Palace Park (Thicket Rd, Penge SE20) 則有兒童農場。Greenwich及Richmond Park有成群的花鹿;或者到St James's Park去餵食池塘中的鴨子。

兒童劇場

帶孩子去劇場對

大人來說也極富樂趣。快去體驗Little Angel Theatre的狂熱或是小威尼斯之Puppet Theatre Barge的漂浮魅力吧。The Unicorn Theatre 上演各種兒童劇,Polka Children's Theatre則有一些不錯的節目。

洽詢用電話 Littlle Angel Theatre 〖 0171-359 8581;Polka Children's Theatre 〖 0181-543 3741;Puppet Theatre Barge Marionette Performers 〖 0171-249 6876; The Unicorn Theatre 〖 0171-379 3280.

Richmond Park中的鹿

觀光

遊覽倫敦不能不坐在雙層巴士的頂層 (見364-365頁),這很能讓孩子開心。如果孩子坐不住了,隨時可以下車。

公園裡的夏季趣味園遊會、蓋‧福克斯之夜 (Guy Fawkes Night,每年11月5日) 的煙火和攝政街及特拉法加廣場的聖誕裝飾都會博得孩子們的歡心。

攝政公園,靠近Winfield House的划船區

幕後探秘

大一點的孩子特別想了解有名的事件和機構是如何發生及運作的。

如果熱衷於體育,就該去參觀令人印象深刻的Wembley Stadium、Twickenham Rugby Football Ground (見337頁) 等。

Royal National Theatre (184頁)、Royal Opera House (見115頁) 都提供劇院的參觀導覽。其他值得參觀的建築包括倫敦塔 (Tower of London, 154-157頁) 及英國國會大廈 (the House of Parliament, 72-73頁)。

如果這些孩子都不滿意,倫敦消防隊 (the London Fire Brigade, 0171-587 4063) 及倫敦鑽石中心 (the London Diamond Centre,0171-629 5511) 會提供更特別的解說行程。

自然歷史博物館中的沱江龍骨架

實用指南

日常實用資訊

　　倫敦的各類公共設施規劃頗為完善，能滿足觀光客的大多數需求。舉凡自動提款機、匯兌中心到醫藥保健及夜間大眾運輸系統，在過去這幾年已迅速擴展來為遊客提供服務。

　　倫敦是否為高消費的都市，端視你所持有的貨幣與英鎊間匯率而定。旅館房價是有名的高，但仍有經濟實惠的選擇(見272-275頁)。如果仔細挑選，就不必在飲食上花費太多：有時在梅菲爾區(Mayfair)某些餐廳吃頓飯的費用可抵好幾天的餐飲預算(見306-307頁)。以下建議可使你的旅程更為愉快。

西提區徒步參觀團

避開人潮

　　各博物館經常有學生團體參觀，特別是在學期末。因此學期間最好下午2點半後才開始參觀；其他時間盡可能一早就去，並避開週末。觀光巴士也帶來人潮。他們有固定路線，因此最好早上去西敏寺，下午去聖保羅大教堂。倫敦塔則無論何時都有很多人。棕色路牌標明觀光點及旅遊服務設施，便於徒步遊覽倫敦。不要錯過建築物外牆上的藍色牌匾(見39頁)，它標明了過去曾有哪位名人定居於此。

市區觀光

　　天氣好時搭乘雙層露天巴士是欣賞倫敦的好方法。London Transport Sightseeing Tour歷時90分，從早上10:00至下午6:00幾乎每30分鐘就有團從市中心的不同地點出發。Frames Rickards及Harrod's提供各種遊覽行程，可以上車再買票或先在旅遊服務中心購票(有時會較便宜)。Tour Guides Ltd或British Tours可代為安排個人行程；泰晤士河上的觀光船則是橫向遊覽倫敦的絕佳方式(見60-65頁)。徒步觀光團依不同主題探索倫敦(見259頁)，可洽旅遊服務中心或查閱休閒娛樂情報誌(見324頁)。

　　倫敦旅遊局會頒發藍色品質保證標誌給優良旅行社。

實用電話號碼
British Tours [C] 0171-629 5267.
Frames Rickards [C] 0171-837 3111. Harrod's [C] 0171-581 3603.
London Transport Sightseeing Tour [C] 0171-828 7395.
Tour Guides Ltd [C] 0171-495 5504.行動不便者專線 [C] 0171-495 5504.

開放時間

　　各觀光點的開放時間已列在「分區導覽」中。主要的參觀時間是上午10:00至下午5:00，許多地方會開放到更晚，特別是夏季；而且主要觀光點有時會將閉館時間延至晚上。週末及國定假日的開放時間會有變動；週日的開放時間較有限制。有些博物館會在週一休館。

雙層露天巴士

非隊等巴士

收費

許多主要觀光點都開始收門票或在入口要求自由捐獻。各處收費差距很大，便宜者如南丁格爾博物館僅收費幾鎊 (見185頁)；昂貴者如倫敦塔則要6鎊以上 (見154-157頁)。「分區導覽」列出各個地點是否收費。

部分觀光點有減價的參觀時段及提供折價券。如果自認符合條件，最好先以電話查詢。

旅遊資訊路標

一般禮儀

目前倫敦有許多公共場所禁煙，包括巴士、地鐵、計程車、部分火車站、所有的戲院及大部分電影院；許多餐廳設有非吸煙區，但最明顯的例外是酒館。ASH (Action on Smoking and Health) 提供非吸煙場所的資料(0171-9353519)；「飯店及餐廳一覽表」(見278-285頁及295-305頁) 也可作爲參考。

倫敦人處處都排隊。若有人插隊，鐵定會遭白眼及引來冷嘲熱諷；

但在尖峰時刻，搭乘地鐵及火車的通勤者則不在此限。

「請」、「謝謝」、「對不起」常被掛在嘴邊，有時被踩的人反而會向你道歉。似乎不必向吧台服務生道謝，但這會使你得到更體貼的服務。

猶如其他大部市，倫敦人可能有點冷漠；但通常仍是樂於助人，特別是當你向他們問路時。巡邏中的警察也會很有耐心地協助無助的遊客 (見346頁)。

殘障旅客

大部分觀光區有輪椅專用道。這些資訊都列於「分區導覽」中，但若有特殊需求時仍請先打電話詢問。其他指南有「London for all」(London Tourist Board出版)、「Access in London」(Nicholson 出版) 及可在主要地鐵站取得的「Access to the Underground」。Artsline 會提供殘障者有關文化活動的免費資訊；Holiday Care Service則有旅館方面的資訊。Tripscope免費提供殘障者及老人交通資訊。

實用電話號碼
Artsline 📞 0171-388 2227.
Holiday Care Service 📞 01293 771500. Tripscope 📞 0181-994 9294.

奉獻箱不收門票而採樂捐制

旅遊服務中心

旅遊服務中心主要提供觀光客會需要的資訊如市區觀光、主題之旅及住宿等。

旅遊服務中心的標誌

若需要旅遊情報──包括最新活動傳單──可在下列地點尋找立有此藍色標誌之處：

Heathrow Airport
□ 地點 地鐵站內. 🚇 Heathrow 1, 2, 3. □ 開放時間 每天上午8:00至下午6:00.

Liverpool Street Station
EC2. □ 街道速查圖 7 C5. □ 地點 地鐵站內. 🚇 Liverpool Street. □ 開放時間 週一早上8:15至下午7:00,週二至週六上午8:15至下午6:00,週日上午8:15至下午4:45.

Selfridge's
400 Oxford St W1. □ 街道速查圖 12 D2. □ 地點 地下室. 🚇 Bond Street. □ 開放時間 週五至週三上午9:30至晚上7:00, 週四上午9:30至晚上8:00.

Victoria Station
SW1. □ 街道速查圖 20 F1. □ 地點 火車站前庭. 🚇 Victoria. □ 開放時間 每天上午8:00至晚上7:00

也可以電話洽詢London Tourist Board 📞 0171-730 3450.關於西堤區的資訊,請見143-159頁

City of London Information Centre
St Paul's Churchyard EC4. □ 街道速查圖 15 A1. 📞 0171-332 1456. 🚇 St Paul's. □ 開放時間 4月至10月每天上午9:30至下午5:00;11月至3月每週六上午9:30至中午12:30.

個人安全與保健

正如其他的大都市，倫敦也有它的都市問題。同時它常是恐怖份子的目標，因此日常生活有時候會被保全措施所干擾。絕大部分只是虛驚一場，但相關單位仍須十分小心。儘管向警察單位求助，不必猶豫，他們的職責就是在解決大眾的問題。

適當的預防措施

在倫敦遇上重大犯罪的可能性很小。即使是在破敗、粗鄙的區域，被扒、被偷的機率也不會很高；反倒是在Oxford Street、Camden Lock等人潮洶湧的商圈，或非常擁擠的地鐵月台上較易發生。

騎馬的警察

搶匪喜歡出沒於昏暗或隔離處，如後街、公園或無人的火車站。避開這些地方，尤其是在晚上；結伴而行比較能避免危險。

扒手和小偷比較會是個切身問題。絕不要讓手提袋、皮箱離開視線；特別是在餐廳、劇院和電影院，一不小心放在腳邊的皮包常常就不翼而飛。

倫敦的流浪漢人口不多，也不太會製造麻煩，最糟的情形是糾纏著你，乞討些零錢。

婦女單獨旅行

不像某些歐洲城市，婦女獨自外出用餐或與一些人去酒吧是很平常的事；但仍會有狀況發生，還是小心為上。走路時挑熱鬧且有明亮路燈的街道。許多婦女避免乘坐晚班地鐵，最好也不要單獨坐火車。如果沒有同伴，選擇不只有一群乘客的車廂。最保險的交通工具是計程車 (見367頁)。

許多自衛方式在英國是被禁止的，而且公眾場所不准攜帶各種攻擊性武器；包括刀、棍、槍及催淚瓦斯等。個人警報器則不在此限。

個人財物

隨時對財物保持高度警覺。觀光客在英國買保險的手續會很複雜，因此最好出發前就先辦好。

外出時只要帶著所需的現金，剩下的鎖在飯店保險箱或手提箱裡。攜帶巨款時，旅行支票是最安全的方法 (見349頁)。在地鐵或火車站千萬要注意背包或手提箱，否則不是會被偷就是會被懷疑裝有炸彈，而導致一場虛驚。

如果萬一不幸在計程車或街道上遺失物品，應立即向最近的警察局報失物品項目 (或索取辦理保險理賠所需的文件)。若是在火車上或火車站遺失，則向抵達或離開的車站查詢；每個主要車站都有失物中心。如果在巴士或地鐵裡掉了東西可向公車站或地鐵站索取相關表格，並打電話到：

Lost Property

失物中心
London Transport Lost Property Office, 200 Baker Street W1.
☐ 開放時間 週間的上午。
☎ 0171-486 2496.必須親臨詢問
Black Cab Lost Property Office
☎ 0171-833 0996.

女警　　　　交通警官　　　　男警

倫敦典型的警車

倫敦的救護車

倫敦的消防車

緊急事故

倫敦的救援員警、救護車及消防車全天候待命。正如醫院的急救服務，這些都只限於緊急狀況發生時才可召援。

其他的情況如強暴案，也可求救。如果「緊急熱線」(見右欄)中沒有適當的電話，可以詢問查號台(撥142或192)。街道速查圖(見368-369頁)中會標明警局及醫院的位置。

醫療服務

來自歐體國家以外的觀光客一定要攜帶醫療保險，以支付緊急的醫療、諮詢及回程費用。意外急救不須付費，但之外的醫療則很貴。

在National Health Service (NHS)的保障下，歐體國家居民、其他歐洲國家及大英國協的國民可享有免費醫療。出發之前，必須準備一份表格證明你的發照國家和英國之間有保健協定。但即使沒有這份表格，只要能提出國籍證明的話也可享有免費醫療；不過部分的治療卻不在此列。因此醫療保險是必須的。

若要在倫敦看牙醫，至少須自付一小筆費用。金額會因是否享有國際醫療服務 (NHS)，以及牙醫是否提供NHS而有所不同。許多醫療院所有24小時的牙醫服務(見右欄)。如果想找私人牙醫，可查電話簿(見352頁)。

藥物

在倫敦的藥房或超市可以買到大部分的保健用品。但是許多藥必須有醫師處方才買得到；如果需要吃藥，不是自己帶足就是得請你的醫生寫出藥的通稱(而不是商品名)。如果不享有NHS醫療，就必須自付藥費；記得要索取收據，以便申請醫療保險補助。

Boots, 一家連鎖藥房

緊急熱線

刑事、火警及救護車
📞 撥免費電話999或112

緊急牙醫服務
📞 0171-837 3646 (24小時).

倫敦強暴防制中心 (**London Rape Crisis Centre**)
📞 0171-837 1600 (24小時).

Samaritans
📞 0345-909090 (24小時協助專線). 處理各種情緒問題.

Chelsea and Westminster Hospital
369 Fulhan Rd SW10.
☐ 街道速查圖 18 F4.
📞 0181-746 8999.

St Thomas's Hospital
Lambeth Palace Rd SE1.
☐ 街道速查圖 13 C5.
📞 0171-928 9292.

University College Hospital
Gower St WC1.
☐ 街道速查圖 5 A4.
📞 0171-387 9300.

醫療快遞 **Medical Express (Private Casualty Clinic)**
117A Harly St W1.
☐ 街道速查圖 4 E5.
📞 0171-486 0516.
保證在30分鐘內診治,診斷及檢驗須收費.

Eastmam Dental School
256 Gray's Inn Rd WC1.
☐ 街道速查圖 6 D4.
📞 0171-915 1000. 私人及NHS牙齒醫療.

Guy's Hospital Dental School
St Thomas's St SE1.
☐ 街道速查圖 15 B4.
📞 0171-955 4317.
夜間藥房
至當地警察局索取名單

Bliss Chemist
5 Marble Arch W1. ☐ 街道速查圖 11 C2. 📞 0171-723 6116.☐ 營業時間 每天營業至半夜

Boots the Chemist
Piccadilly Circus W1.
☐ 街道速查圖 13 A3.
📞 0171-734 6126.
☐ 營業時間 週一至週五上午8:30至晚上8:00,週六上午9:00至晚上8:00,週日中午至下午6:00.

銀行事務和貨幣

　　觀光客將發現，倫敦的銀行一般都提供最優惠的匯率。私人匯兌處的匯率會有所不同，因此在完成交易前要查明在入口或附近清楚公告的匯率、有關手續費及基本收費等細節。無論如何，私人匯兌處較銀行長的營業時間為其優點。

自動提款機

銀行

　　倫敦各銀行的營業時間不盡相同，但最基本的營業時間是週一至週五上午9:30至下午3:30，沒有例外。許多市中心的銀行開放時間要更久一些。現在週六上午營業是比較普遍的了；國定假日時所有銀行都休息（英國銀行休假日可參見59頁）部分銀行甚至在放假前一天會提早關門。

　　倫敦許多大銀行都有提款機，可以使用附有密碼 (PIN) 的信用卡提領現款；有些機器會有多國語言的使用說明。

　　美國運通卡可用於Lloyds Bank及Royal Bank of Scotland的24小時提款機，但在離家前得先把個人密碼和個人帳戶連線。每筆交易收2%的手續費。

　　除了主要票據銀行之外，可兌換旅行支票的地點有Thomas Cook及美國運通辦事處，或是銀行經辦的匯兌處；這些機構在機場及主要車站都有設立辦事處。兌換旅行支票時別忘記帶護照。

　　在市中心、主要車站、旅遊服務中心及多數大商店都有匯兌處。Chequepoint是英國最大的匯兌處之一；Exchange International部分分行夜間依然營業。倫敦並沒有消費者組織來管理私人經營的匯兌中心，因此在和他們交易必須小心。

簽帳卡

　　簽帳卡值得多加利用；特別是在飯店、餐廳消費時，或購物、租車及以電話購票等情況下。威士卡是倫敦最通行的信用卡，再來是萬事達卡（在本地叫作Access）、美國運通卡、大來卡及吉世美卡。在有標明的任一倫敦銀行中都可以用國際認可的信用卡提領現金（以卡片額度為上限）。帳單上會列出簽帳手續費及利息。

倫敦市的主要銀行

　　英國的主要票據銀行（透過交換中心進行交易）有Barclays、Lloyds、Midland及National Westminster (Nat West)。每家銀行有其明顯的招牌標出名稱，極易辨識。Royal Bank of Scotland在倫敦也設有好幾間提供匯兌服務的分行。每家銀行匯率及手續費不同，因此交易前要先看清楚。

見金及旅行支票

英國的幣值單位為英鎊Pound（£），再分為00便士（pence,p）。因為英國沒有匯率的管制，故沒有進出口現金的額度限制。

旅行支票是攜帶巨額現金最安全的方式。分開保存旅行支票收據，並記下當支票遺失或被偷時可以獲得退費的銀行。有些銀行以兌換旅行支票免手續費來招攬客戶，但一般的費率是1%。

在抵達英國前最好先換一點英鎊在身上，免得在機場兌換時排隊要排很久。零錢及小額紙鈔也是必須的；商店老闆會拒絕接受以20英鎊紙鈔支付小額交易。

英國紙幣上，有一面是女王頭像

紙幣

英國紙幣的面額有5鎊、10鎊、20鎊及50鎊。蘇格蘭擁有自己的貨幣，雖然是法定貨幣，但仍不是十分流通。

50英鎊紙幣

20鎊紙幣

10英鎊紙幣

5鎊紙幣

硬幣

流通硬幣的面額為1鎊、50、20、10、5、2及1便士（圖示為實物大小）。在其中一面上都有女王頭像。某些硬幣，如10便士、5便士最近已改型。

1英鎊 50便士 20便士

10便士 5便士 2便士 1便士

從倫敦打電話

　　在市中心的街角、各大巴士站及每個國鐵車站都會設有電話亭。英國國內通話的最貴時段是週間的上午9點到下午1點。週間的上午8點前或下午6點後及週末最便宜。越洋通話的便宜時段則因國別互異，但通常是在週末及晚上。你可以投硬幣、買電話卡或使用信用卡。British Telecom (BT) 發行2、4、10鎊的電話卡，可在許多報攤及郵局買到。

正確撥號

●倫敦市區區域號碼為0171。
●外圍地區撥0181。例如從Covent Garden打到Greenwich必須撥0181；從Greenwich打到Covent Garden先撥0171。
●市內查號台撥192。
●如果打不通，可撥接生100。
●在英國打國際電話，須先撥00，再撥國碼（台灣是886；美國及加拿大是1）、區域號碼及電話號碼。
●國際接線生撥155。
●國際查號台為153。
●緊急事故撥999或112。
●從台灣撥往倫敦須撥002 44 171 以下撥當地號碼。

電話亭

　　倫敦有兩種不同的電話亭：老式紅色和新式現代化電話亭。卡式電話亭可使用BT電話卡、BT記帳式電話卡及大部分信用卡。新式電話亭在門口有標示是否接受卡或硬幣。如何使用卡式或投幣接續付費電話的說明則標示於下方。

老式BT電話亭

新式BT電話亭

BT卡式電話使用法

1 取下聽筒，等候撥號信號

2 插入BT電話卡，綠色面朝上

3 螢幕顯示剩餘單位，最低計費是1單位

4 部分電話可使用信用卡。將卡的箭頭朝下，然後刷一次

5 撥號，等候電話接通

6 當電話卡用完時會有嗶嗶聲。壓下按鍵，舊卡就退出來，再插入新卡

7 如果要接著打另一通電話，不用掛上聽筒，壓下再撥號鍵即可

在附有如左圖標誌的商店可買到BT電話卡（最左圖）

投幣式電話使用法

1 取下聽筒，等候撥號信號

2 投幣。使用任何硬幣通常都可接受，除了5,2及1便士以外。

3 撥號，等候電話接通

4 螢幕會顯示投入及剩餘的錢數。嗶嗶聲響代表錢已用完了；須再投幣進去。

5 如果要接著打另一通電話，不用掛上聽筒，壓下此處再撥號鍵即可

6 通話完畢後，掛上聽筒。剩下的錢會掉到退幣口。投幣式電話不一定找零，所以通話時間短時可用10及20便士

寄信

郵局的標誌

倫敦除了許多主要郵局提供郵政服務以外，還有不少報攤兼營代辦郵局。郵局營業時間為週間上午9:00至下午5:30，週六上午9:00至中午12:30。一級和二級郵票可以購買單張或10張小冊。一級郵票可寄信及卡片到歐體國家。各種形狀和大小的郵筒在市內到處可見，但都是紅色的。

郵政

老式郵筒

郵票可以在任何標示有代售郵票的地方買得到。旅館往往在接待區設有郵筒。寫信到英國時，務必註明郵遞區號，號碼可在電話簿內找到。國內信件可寄一級或二級。一級較貴也較快，大部分郵件皆可於隔日送抵目的地 (週日除外)；二級可能要多上一、兩天。

郵件留局自取

在倫敦收受郵件可選擇留局自取 (poste restante)。信件可利用此種服務收集寄送。使用這種服務時一定要打上姓名，以便能正確歸檔。註明poste restante並寫上郵局地址。取信件必須出示護照或身份證明。郵件可保留一個月。倫敦的主要郵局位在William IV Street, WC2。在倫敦6 Haymarket 的美國運通辦事處也為其客戶提供留件自取服務。

郵筒

郵筒可能是獨立的柱形筒或嵌在牆上，皆漆以鮮紅色。某些郵筒設有分開標示的投遞口，一邊是海外和一級郵件，另一邊則是二級郵件。老式郵筒外面的縮寫英文字母表示設立時的在位君主。郵筒往往嵌在郵局牆上。週間通常每天收信好幾次 (週六次數較少而週日不收信)；時間會註明在郵筒上。

航空郵簡皆為第一級費用

第二級郵票

第一級郵票

10張成冊的一級和二級郵票小冊

海外郵政

航空郵遞提供了快速而有效的通訊方式。寄航空信到世界各地都需付一級郵費，至歐洲城市約需四天，至其他國家則為四至六天。陸運郵件較便宜，但費時十二週才寄達。寄往歐體國家的包裹和信件和在英國國內一樣。郵局提供一種名叫「Parcelforce International」的快捷服務。郵費和DHL、Crossflight、Expressair等私人公司收費大致相同。

Crossflight
(01753 687100.
Expressair
(0181-897 6568.
DHL
(0345 100300.
Parcelforce International
(0800 224466.

其他資訊

如果所需資訊不在此書上，可參考在各旅館中都會備有的倫敦電話簿 (The Yellow Pages)，其中列出倫敦所有的服務項目。

Talking Pages是英國電信局所提供的服務；可查到全英各地的服務電話號碼。

若已身在英國，可撥0839 123並加下列代碼以得到相關旅遊資訊 (為英語電話錄音，週一至週五晚上6點至早上8點，週六、日全天每分鐘收費39p；其餘時段每分鐘49p)：400：本週活動項目；403：正在舉行的展覽會；411：御林軍換班儀式；416：西區劇院 (音樂)；424：兒童的好去處；480：主要名勝古蹟；481：皇宮；429：博物館；431：觀光遊覽團。

以公共電話查詢號碼可撥免費查號台192，但必須先知道個人或企業的名字或地址。

海關與移民局

進入英國須持有效護照。歐體國家、美國、加拿大、澳洲及紐西蘭籍的觀光客免簽證。

當抵達英國任一座機場或港口時會有出入境檢查的好幾排隊伍：其中一列是專為歐體國籍旅客而設；其他隊伍則無限制。

加入歐盟使英國的海關及移民政策有了改變。歐體國家以外的旅客仍要過海關：攜帶需申報物品者走紅色出口，反之，則走綠色出口。如果由其他歐體國家入境英國，會看到藍色通道：這表示歐體國家居民或已進入過其他歐體國家的旅客不再需要申報物品。但仍會不時進行臨檢以查緝毒品。

在英購物的歐體國家居民不再享有退稅 (VAT) 的優惠。歐體國家外的旅客，在英國消

費的三個月內，可申請退稅。同時參見310頁。

學生遊客

有國際學生證 (ISIC) 的學生可享有各種優惠。持本卡的美國學生還有部份醫藥補助，但只靠它還是不夠。如果沒有ISIC卡，可帶著學生證明到University of London Students' Union (ULSU) 或STA Travel分局申請。

國際學生證

ULSU提供社交、體育活動給交換的機構及持卡人。International Youth Hostel Federation的會員在倫敦可享便宜的住宿。

歐體國民在英國不需申請工作證。大英國協27歲以下公民最多可以打工兩年。美國來的交換學生可以有藍卡，最多工作4個月 (須在行前申請)。

實用地址及電話

BUNAC
16 Bowling Green Lane EC1
□ 街道速查圖 6 E4.
☎ 0171-251 3472.

International Youth Hostel Federation
☎ 0707-332 487.

STA Travel
74及86 Old Brompton Rd SW7.
□ 街道速查圖 18 F2.
☎ 0171-581 1022.

Talking Pages
☎ 0800-600 900.

University of London Students' Union
Malet St WC1.□ 街道速查圖 5 A5. ☎ 0171-580 9551.

報紙、電視及廣播

倫敦的主要報紙是the Evening Standard，週一到週五的中午出刊。週

公共廁所

雖然仍有許多老式的公廁，但多數已改換成投幣式的「Superloos」。絕不要讓孩童單獨使用，因為室內的門把對他們來說太重，不易拉開。

1 如果「Vacant」的綠燈亮著，投入所需硬幣.左邊的門會自動打開

「Vacant」燈　　投幣孔

2 進去後，把門拉上便會自動上鎖

3 壓下把手，向右側拉，就可出來

倫敦報攤

五版附有藝文、娛樂報
導及回顧。許多書報商
也售有其他國家的報
紙。The International
Herald Tribune出刊當天
就可買到；其他的則至
少要等一天。一般電視
可接收到4個頻道：2個
BBC頻道 (BBC1、
BBC2)，2個獨立頻
道 (ITV及Channel
)。在英國也可收看
衛星電視及有線電
視，部分飯店會裝有
收視設備。

BBC的地方及全國
電台由許多民間的獨立
公司所支援，如

我國駐英機構與英國駐台機構

國人在倫敦旅遊時若需
任何協助或諮詢，請洽：

駐英國台北代表處
50 Grosvenor Gardens
London SW1W.
☎ 0171-396 9152.

若在台灣要洽詢相關事
務，則請洽下列各機構：

英國貿易文化辦事處簽證服務處
台北市仁愛路二段99號9樓
☎ (02)322 3235.

英國觀光局
地址同上,7樓. ☎ (02)351 0991.

英國教育中心
地址同上,7樓. ☎ (02)396 2238.

London's Capital Radio
就是一個流行音樂電台
(194m/ 1548kHz MW;
95.8mHz FM)。

國際書報代理商

Gray's Inn News
50 Theobald's Rd WC1. ☐ 街道
速查圖 5 C5. ☎ 0171-405 5241.

A Moroni and Son
68 Old Compton Street W1.
☐ 街道速查圖 13 A2.☎ 0171-
437 2847.

DS Radford
61 Fleet St EC4. ☐ 街道速查圖
14 E1. ☎ 0171-583 7166.

變壓器

倫敦的電壓是240V
AC。插頭是方形3叉，分
別為3，5及13安培。旅客
要有變壓器才能使用，
最好在出發前
就準備好。
多數旅館備
有刮鬍刀
用的歐式
雙孔插座。

英式標準插頭

倫敦時間

任何時間都可撥123到
Speaking Clock查詢時
間。冬夏兩季會有冬夏
令時間的變動。

度量衡換算表

公定單位是公尺制，
但仍常使用英制。

英制對公制
1英吋=2.5公分
1英呎=30公分
1英哩=1.6公里
1盎斯=28公克
1英磅=454公克
1品脫=0.6公升
1加侖=4.6公升

公制對英制
1公釐=0.04英吋
1公分=0.4英吋
1公尺=3英呎3英吋
1公里=0.6英哩
1公克=0.04盎斯
1公斤=2.2英磅

宗教服務

下列組織可幫助你找到
進行宗教儀式的地方：

Church of England 英國國教
St Paul's Cathedral EC4.
☐ 街道速查圖 15 A2.
☎ 0171-236 4128.

Roman Catholic 羅馬天主教
Westminster Cathedral,
Victoria St SW1.
☐ 街道速查圖 20 F1.
☎ 0171-798 9055.

Jewish 猶太教
Liberal Jewish Synagogue
28 St John's Wood Rd NW8.
☐ 街道速查圖 3 A3.
☎ 0171-286 5181.
United Synagogue(Orthodox)
735 High Rd N12.
☎ 0181-343 8989.

Moslem 回教
Islamic Cultural Centre, 146
Park Rd NW8.
☐ 街道速查圖 3 B3.
☎ 0171-724 3363.

Baptist 浸信教會
London Baptist Association,
1 Merchant St E3.
☎ 0181-980 6818.

Quakers 教友派
Religious Society of Quakers,
173-7 Euston Rd NW1.
☐ 街道速查圖 5 A4.
☎ 0171-387 3601.

Evangelical 福音派教會
Whitefield House, 186
Kennington Park Rd SE11.
☐ 街道速查圖 22 E4.
☎ 0171-582 0228.

Buddhist 佛教
The Buddhist Society, 58
Eccleston Sq SW1.
☐ 街道速查圖 20 F2.
☎ 0171-834 5858.

St Martin-in-the-Fields,特拉
法加廣場 (見102頁)

如何前往倫敦

倫敦是歐洲的海空航運中心。經營北美、歐洲和澳亞洲往英國航線的航空公司多得令人眼花瞭亂。一些路線競爭很激烈，有時候就以低票價來開拓新客源。英國航空以協和客機 (Concorde) ——世上最快的客機——自豪，闢有從倫敦到紐約、華盛頓之間的航線。長程的海上旅遊是另一種選擇，然而現在已少有橫越大西洋的航次了。Cunard輪船公司是此航線唯一固定的經營者；即使如此，營運也仍不熱絡。英國和歐陸間有效率高的定期渡輪，約有20條載客及車輛的渡輪航線橫越北海及英吉利海峽，其中包括了大型輪船、氣墊船、飛翼快艇等各式交通工具。自1995年起，英法海底隧道在歐陸和英國間提供了嶄新、有效率的高速火車銜接，但英國方面的新鐵路線仍要數年才能完工。

協和客機

搭乘飛機

有定期班次飛往倫敦的主要美國航空公司有Delta、United、American Airlines及US Air。英國兩家主要的航空公司是British Airways及Virgin Atlantic。

這些航線在激烈的競爭中，提供了極佳的優惠。從紐約出發的飛行時間約6個半小時 (協和客機需時更短)，從洛杉磯大約要10個小時。

歐陸主要城市都有定期班次飛往倫敦，英國也有國內各城市飛倫敦的航線。

澳亞洲航線的選擇非常多，有超過20家的航空公司提供20多條不同航線。經營台灣—倫敦

在希斯羅機場降落的客機

航線的航空公司有：國泰、英亞航經香港，長榮經曼谷，菲航經馬尼拉，馬航經吉隆坡。行程所需時間不一；巨型噴射機需時20個小時。行程越曲折、票價越便宜；但是得記著坐上三天的飛機會把人給累壞了。

●購買優待票

優良的旅行社會在報上及旅行雜誌上刊登廣告。航空公司通常報出一般票價，學生、老人及一般或商務艙旅客在某些航段及特定季節也可享有較優惠的票價。兩歲以下的孩童票價 (不佔位) 為成人票的十分之一；兩歲以上、十二歲以下的孩童票價為全票的50%或67%。

●機票種類

APEX (預售票) 的價格較低廉，但必須於一個月前訂位。訂票上會有一些限制，更改訂位要付罰金，且通常有最短與最長停留天數的限制。

如果訂了優惠票，要查明在旅行社中止交易時可否退票；而且在拿到票後再付清款項。通常必須付訂金；並記得向相關的航空公司確認機位。

相關地址及電話號碼

●主要航空公司

國泰航空 Cathay Pacific
7,Apple Tree Yard, Duke of York St
Lon, SWIY 6LD. ☎ 0171-747 8884

長榮航空 Eva Air
231 St. John Street London ECPV.
☎ 0171-833 9610.

中華航空 China Airlines
5th F1 Nuffield House 41/46
Piccadilly London WIV 9AJ Level
3. ☎ 0171-439 4204

英國亞洲航空 British Asia Airway
☎ 0345-222111.

法國航空 Air France
100, Hammer Smith Rd, London
W675P.
☎ 0171-742 6600

維京航空 Virgin Atlantic
☎ 01293 562345

●折扣機票代理商

ATAB (Air Travel Advisory Bureau)
這個管理組織可推薦適當的旅行社 ☎ 0171-636 5000.
Lukas Travel (以歐洲航線為主)
☎ 0171-734 9174.
Major Travel (往世界各地航線)
☎ 0171-485 7017.

搭乘火車

倫敦有8個主要的火車站是InterCity express的終點站 (詢問請撥 0171-928 5100)，都在市中心的周圍 (見358-359頁)。Paddington站在西倫敦，可往西部地區 (West Country)、威爾斯 (Wales) 及英格蘭中南部 (South Midlands)；Liverpool Street站位於西堤區，可由此前往東盎格里亞 (East Anglia) 和艾塞克斯 (Essex)。倫敦北邊則有Euston、St Pancras、King's Cross三個車站，是前往英國北部及中部的起點；在倫敦南邊有Charing Cross, Victoria及Waterloo車

BR服務台 (見345頁)

Liverpool Street車站大廳

站，是自歐陸抵英的渡輪及火車的終點站，也可由此前往南英格蘭各地。自1995年起，行駛海底隧道的歐洲之星 (Eurostar) 以Waterloo International車站作為終點站。倫敦的車站都有許多設施，如匯兌中心、書報攤及糖果店。

在英國國鐵 (BR) 的大部分火車站都可查詢時刻、票價及目的地等資訊。最新資訊會顯示在車站裡各個螢幕上或寫在月台入口處的告示板。如果船票不包含到市中心的火車票價，可以在票口或自動售票機處買票 (見366頁)。

長程巴士

倫敦的主要長程巴士站在Buckingham Palace路 (離Victoria火車站步行約10分鐘)。歐陸許多城市都有到倫敦的長程巴士，但大多數經由倫敦的路線，為英國境內班次。National Express可通往英國境內1千多個目的地，但也有其他公司由此發車。搭乘長程巴士比坐火車便宜，但需時較久，且路況會影響抵達時間。National Express Rapide很舒適且通常設備高級。Green Line行駛於倫敦近郊40英哩 (64公里) 的範圍間。

橫渡海峽

1995年海底隧道通車，英國與歐陸的海上交通終於可以由陸路聯接 (見上圖)。英國13個港口及歐陸20個以上港口之間的往來也有渡輪網在經營。最近這些路線的船隻都已重新整修。而從歐陸出發的渡輪分屬Sealink Stena、P&O European Ferries、Sally Line及Brittany Ferries等公司。在多佛 (Dover) 到加來 (Calais) 或布隆 (Boulogne) 間的快速氣墊船是由Hoverspeed經營，在弗克史東 (Folkestone) 和布隆之間 (見358-359頁) 以及Newhaven至Dieppe則有Seacat的服務。但最短距離不見得最便宜；因為行程較為快速舒適。如果連車一起渡海則須查明保險單上的規定。

英吉利海峽上的渡輪

●實用電話號碼：
Brittany Ferries 01705 892207. Hoverspeed 01304 240101. P & O European Ferries 0990-980980. Sally Line 01843 595566. Seacat 01304 240241. Sealink Stena 01233 647022.

倫敦的機場

噴射客機

倫敦的主要機場為希斯羅及蓋特威克；盧坦、史丹斯泰德及倫敦市機場則為輔助 (見358-359頁)。兩座主要機場交通便利，並有銀行、匯兌中心、旅館、商店及餐廳，設施一應俱全。最好先查出降落的機場以安排行程。

希斯羅機場海關入口

希斯羅機場 (LHR)

位於倫敦西邊的希斯羅 (Heathrow) 是世界最繁忙的國際機場 (機場服務台電話0181-759 4321)，多數的定期長程班機皆在此降落。為了應付日益繁忙的空中運輸，希斯羅正在規劃第5座航站大廈。所有的航站大廈都有匯兌中心。

4座航站大廈以電動步道、通道及升降梯與地鐵相連，只要依循方向指標就不會走錯。出發前記得向航空公司確認班機的起降航站。

Piccadilly線地鐵固定行駛至機場。搭乘地鐵到市中心約需40分鐘 (從第4航站大廈出發要50分鐘)。機場也有巴士

希斯羅機場的出口標示

前往市中心，每個航站大廈外都有站牌。坐機場巴士比地鐵貴，但卻省卻拖拉行李的麻煩。搭計程車到市中心約45分鐘，收費25鎊左右。

機場旅館

Forte Crest
0181-759 2323.

Holiday Inn
0895-445555.

Sheraton Skyline
見285頁.

London Heathrow Hilton
0181-759 7755.

第3航站大廈專為起降部分英航的長程班機及SAS航空前往斯堪地那維亞半島的班機，國泰、長榮飛往倫敦的班機即在此起降.

往倫敦的 A4, M4公路

第1航站大廈起降英航前往歐陸及英國國內航線的班機.

希斯羅機場 平面圖

離境時先查明要前往哪一個航站大廈。第4航站大廈是在另一棟建築內，因此有獨立的地鐵車站。

Heathrow Terminals 1,2及3 站

除英航外，大部分航空公司飛往歐陸的班機在第2航站大廈起降

Heathrow Terminal 4 站

A30公路

London Heathrow Hilton旅館

第三航站大廈出境室

圖例

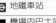

- 地鐵車站
- 機場內巴士站
- 長程巴士站
- 臨時停車場
- 車行方向

第4航站大廈起降協和客機，英航的洲際班機及部分往巴黎.雅典及阿姆斯特丹的班機.英亞航飛倫敦的班機在此起降.

蓋特威克機場 (LGW)

蓋特威克 (Gatwick) 機場 (機場服務台電話：0293-535353) 位於倫敦南邊、Surrey-Sussex 邊境。不同於希斯羅機場的是有定期班機及包機在此起降。

假日時機場的運輸量非常大，海關及安檢處會大排長龍。若想避免最好回程時早點去櫃台

蓋特威克機場平面圖

蓋特威克有南北兩個航站大廈。中間有免費電動車聯接，只費時幾分鐘。靠近國鐵 (BR) 站入口處有各航空公司櫃檯的位置圖。

Gatwick Express
Trains to London
Services to Victoria Station every 15 minutes; hourly throughout the night

搭乘火車往倫敦的月台告示牌

報到，並確定回程班機是從哪個航站大廈起飛。

蓋特威克的設備不如希斯羅那麼多；但仍有 24 小時餐廳、銀行、匯兌中心、免稅商店，分別位於南北航站大廈。

蓋特威克和首都間有便利的鐵路聯結，包括國鐵的 Thameslink 線。Gatwick Express 有固定班次的快車往 Victoria 車站，行程需半小時，但在非尖峰時段則需查詢 (見 366 頁)。開車到市中心需幾個小時。計程車費約在 50 到 60 鎊間。

圖示

🚉	國鐵車站
🚌	長程巴士站
Ｐ	臨時停車場
🚓	警察局
➡	車行方向

機場旅館

Chequers Thistle
📞 01293-786 992.

Forte Crest
📞 01293-567070.

Hilton International
📞 01293-518080.

蓋特威克機場平面圖（Hilton International 旅館、鐵路、往倫敦 A23, M23公路、航站間電動車路線、往倫敦 A23, M23公路、Forte Crest 旅館、入境接機處 (下層)、計程車招呼站、長途巴士站及入境接機處 (下層)、北航站大廈、南航站大廈）

倫敦其他機場

盧坦 (Luton) 及史丹斯泰德 (Stansted) 機場都在倫敦北邊；基本上是包機起降點。這兩座機場都有擴張的計畫。從盧坦有巴士往火車站，可前往倫敦 King's Cross 車站。也可以坐長程巴士到 Victoria 站。在史丹斯泰德有火車 Stansted Express，30 分鐘可抵終點 Liverpool Street 站，也有長程巴士定時前往 Victoria 站。位於 Docklands、較新的倫敦市 (London City) 機場主要起降往歐陸的短程及商務客班機。這裡有特別的商務設施，也是唯一自市區只需乘短程計程車或直升機即可到達的機場。

蓋特威克機場的兩大旅館之一

抵達倫敦

圖為倫敦各機場間的巴士、火車、地鐵路線和主要火車站。圖中也標示出各車站與東南邊海港間的鐵路線，及倫敦和英國其他地方的相關位置。鐵路、巴士及長程巴士的行車時間，都列在方框內，如何從港口開車到倫敦等細節也詳列其中。

圖例

✈	機場見356-357頁
⚓	海港見355頁
🚂	國鐵車站見366頁
🚌	長程巴士見355頁
🚍	巴士見364-365頁
Ⓔ	地鐵見362-363頁
━	國鐵路線見355頁
━	國鐵Thameslink見366頁
━	Piccadilly線見356頁
━	巴士路線見355頁

🚂 East Midlands
聯接St Pancras站,到Leicester (1小時10分),Nottingham (1小時45分),Sheffield (2小時20分).

🚂 West Midlands,the North West及West Scotland
聯接Euston站,到Birmingham (1小時40分),Glasgow(5小時),Liverpool(2小時40分), Manchester(2小時30分).

🚂 West及South Wales線
和Paddington站聯結. Bristol (1小時45分), Cardiff (2小時), Oxford (55分),Plymouth (3小時30分).

✈ Heathrow
每5分鐘有地鐵前往市中心. 也有巴士往市中心.
Ⓔ Piccadilly線往倫敦(40分).
🚍 機場巴士A1往Victoria站 (1小時); 機場巴士A2往 Russell Sq站(1小時).

🚂 the South
聯接Waterloo站,往 Winchester(1小時5分).

⚓ Southampton
渡輪往Cherbourg.上M3高速公路往市中心.

⚓ Portsmouth
渡輪往Caen,St Malo,Le Havre 及Cherbourg.上A3公路往市中心.

N

0公里 1
0英哩 0.5

Regent's Park and Marylebone

Paddington

Eust

and Tra

Piccadilly Circus

Kensington and Holland Park

South Kensington and Knightsbridge

Piccadilly St James

Chelsea

Victoria

Victoria Coach Station

National Express有行駛英國各地的固定班次.

✈ **North East及Scotland**
聯接King's Cross站,到
Aberdeen(7小時),Durham(3小
時),Edinburgh(4小時30分)
,Leeds(2小時30分),York(2小時).

✈ **Luton機場**
有直達巴士。每15至30分有
火車從Luton Town開往倫敦
市中心,並有巴士前往Luton
火車站。
☒ 往King's Cross(30分).
🚌 Greenline往Victoria站(1
小時15分).

✈ **Stansted機場**
每30分有巴士及火車往市中心.
地鐵自Tottenham Hale出發.
☒ 往Liverpool Street站(45分).
🚌 National Express往Victoria
站(1小時25分)

Tottenham
Hale ☒🚇

倫敦機場有巴士,長程巴士及火
車與首都聯接.

☒ **East**
聯接Liverpool Street站.
往Colchester(1小時),
Norwich(2小時).

⚓ **Felixstowe**
有渡輪往Zeebrugge.上A45及
A12公路往市中心.

⚓ **Harwich**
有渡輪往Hook of Holland.上
A120及A12公路往市中心.

King's Cross

☒🚇

Smithfield
and
Spitalfields

Holborn
and the
Inns of Court

Liverpool Street
☒🚇

The City

Blackfriars ☒🚇

Charing Cross ☒🚇

South
Bank

Southwark
and Bankside

橫越英吉利海峽的氣墊船

Waterloo ☒🚇

☒ **South East**
聯接Charing Cross站。往
Canterbury West(1小時40分).

⚓ **Ramsgate**
有渡輪往Dunkirk.上A253及
A299公路,再上M2高速公路
往市中心.

⚓ **Dover**
有渡輪,遊艇及氣墊船 (只限
夏季) 往Calais, 快艇往
Ostend.上A2(M2)高速公路往
市中心.

✈ **Gatwick機場**
每15至30分有巴士及火車往
市中心。☒ 往Victoria站(30
至35分) 🚌 Flightline往
Victoria站(2小時).

☒ **South及South East**
聯接Victoria站,往Brighton(55
分),Canterbury East(1小時30
分).

⚓ **Newhaven**
有渡輪往Dieppe.上A22公路
往市中心.

⚓ **Folkestone**
有遊艇往Boulogne.上M20高
速公路往市中心.

行在倫敦

倫敦的公共運輸系統是歐洲最大且最繁忙者之一，並且非常擁擠。最忙亂的兩個時段是早上8:00到9:30，及下午4:30到6:30間。倫敦市內及郊區的大部分大眾運輸由London Regional Transport (LRT) 經營。其中包括各種巴士、地下鐵系統及Network SouthEast (由國鐵經營的鐵路系統)。有關票價、路線及時刻等各樣資訊可打電話至0171-222 1234 (見345頁) 或是親自到LRT 服務中心，在Euston、King's Cross、Victoria主線車站、Oxford Circus、Piccadilly Circus及希斯羅機場 (Heathrow Airport) 都可找得到。

老巴士

交通系統

搭乘地鐵 (又稱「管子」，tube) 是遊覽倫敦最迅速的方式。然而有時會誤點，車廂常很擁擠，在某些站換車時要走上好一段路。

倫敦的區域廣大，以至於從任何一個地鐵站出來，搭巴士前往風景區都還有一段距離。南區有些地方地鐵無法到達。坐巴士可能會很慢，走路還比較快。

一週旅行卡及所附証明照片

旅行卡

相較於歐洲其他城市，倫敦的交通費用昂貴。這是因為政府的補助很少，距離又很遠。相對上來說短程比長程更貴；很少人搭地鐵只坐一站。

最經濟實惠的是旅行卡(Travelcard)——在所選擇的區域內，可使用日票、週票或月票，不限次數地搭乘任何大眾交通工具 (從市中心向外到郊區共分六個區域；多數重要觀光點位於第1區內)。

旅行卡可在火車站或地鐵站(見362頁)及掛紅色「Pass agent」標誌的報攤買到。購買週票及月票時要備有二吋照片一張。

日票(不需附照片)週一到週五時只能在上午九點半後使用，週票及月票則無此限制。在倫敦停留4天或以上時，買一區或兩區的週票是最經濟且便利的選擇。

步行遊倫敦

一旦習慣了靠左行駛，走在倫敦是很安全的——但穿越馬路時仍要當心。在倫敦，行人有兩種穿越馬路的方式：設有交通號誌的斑馬線及手控按鈕式的號誌燈。若有行人等在斑馬線上，車子會停下來；但在手控按鈕裝置的路口，車子在看到行人綠燈亮時，才會停車。要注意路上的標誌；它會標明車子來的方向。

警示燈標示出倫敦老式的斑馬線

壓下按鈕等紅燈變為綠燈時，就可以通過馬路了

斑馬線

控制按鈕

禁止通行　　行人穿越

在倫敦開車

遊客最好不要在倫敦市中心開車。尖峰時段平均時速為11英哩(18公里)左右,而且很難找到停車位。許多倫敦人只在週末或平時晚上六點半後才把車開出來,那個時候可在部分單黃線上停車,也免付停車費。記住必須靠左開車。

雙黃線代表任何時段皆不准停車

停車規則

在倫敦停車是很嚇人的,並且得仔細閱讀每項限制(通常是貼在街燈柱上)。市中心的停車費在上班時段非常昂貴(通常是週一至週六,上午8:00至下午6:30)。同時必須準備夠多的硬幣(見349頁)。通常一個表的時限是兩小時。市中心有國家停車場(有NCP標誌),很容易發現。NCP發行免費的倫敦停車指南(London Parking Guide),可寫信到21 Bryanston Street. W1A 4NH或打電話到0171-499 7050索取。

停車計時器

附在擋風玻璃上,標示出繳款中心的位置,付了罰金才會放行。如果找不到車,很有可能被拖吊車拖走了。他們的速度快、效率高,違規的代價大又不便,所以不值得冒險。主要的汽車收押處在Hyde Park, Kensington及Camden Town。撥電話到0171-747 7474就可以知道車子是被扣在哪個地方。

違規停車會被鎖住車輪

任何時候都不可在紅線及雙黃線上停車。上班時間不准在單黃線上停車,但在晚上或週日不妨礙交通的情形下則是允許的。在住宅區中,只要在上午8:00前把車開走即可。避開「會員專屬」的停車場。人行道上絕不能停車。在Pay-and-Display區,要把買好的停車票,放在擋風玻璃下。

租車公司

AVIS
0171-917 6700.
Eurodollar
0171-278 2273.
Europcar
0171-387 2276.
Hertz
0171-278 1588.

交通標誌

每位開車族需閱讀英國公路標誌手冊(UK Highway Code,書店有售)並熟悉倫敦的交通標誌。

禁止停車

時速限制30英哩(48公里)

禁止進入

讓路給所有來車

單行道

禁止右轉

箝鎖與拖吊

如果違規停車或超過停車時間,輪胎會被鎖住。一個巨大的告示會

騎自行車遊倫敦

在倫敦擁擠的路上騎自行車是很危險的,但在公園或僻靜的地區卻很適合。不騎時須鎖上大鎖以防小偷,並穿上防風雨的反光衣。不一定非得戴頭盔,但還是戴了較好。可在各處的On Your Bike租到自行車。

電話及地址為:
On Your Bike, 52-54 Tooley St
SE1. 0171-378 6669.

搭地鐵遊倫敦

倫敦的地下交通系統即地下鐵 (tube)，有273個站，都設有明確的標誌。除了耶誕節外，每天早上從5:30營運至半夜，只有少數路線及車站有不定期的班次服務。如果晚上11:30後要搭車，就要查詢末班車發車時間。週日班次極少。有時很晚搭地鐵，令人不很舒服。

地鐵站外的標誌

倫敦地鐵車廂

辨讀地鐵圖

地鐵圖(Journey planner)上的11條地鐵線以彩色標示(參見封底裡)，在每一個站都有印發。地圖的中央部份展示在車廂內。它可以讓你明白如何從所在位置轉車到地鐵系統內的任何一站。有些路線，例如維多利亞(Victoria)及朱庇里(Jubilee)是單純的單支點線，但北線(the Northern)就有數個支點。這是圍繞倫敦市中心的連續環狀路線。地圖上距離及路線方向並未按照實際比例及位置。

雙圈代表有兩個車站聯結

轉車到別的路線或接駁國鐵

有兩條不同路線的車站

如何閱讀地鐵圖

國鐵交會點

與其他路線及國鐵的交會點

Bakerloo
Northern
≷ Charing Cross

如何閱讀車廂上的圖表

購買地鐵車票

如果你在倫敦一天內想搭地鐵走兩個以上的行程，最划算的就是買旅行卡(見360頁)。你可以在任何一個車站的票務台或自動售票機購買單程或來回票。較大的機器(如下圖)投入硬幣及5鎊或10鎊紙鈔還會找。選擇你要的車票種類及目的地車站，就會自動顯示票價。較小的機器只會根據你所選擇的目的地，顯示票價。它們不接受紙鈔，很少找零錢，這是專為已熟知票價的地鐵族設計的。

1 從機器面版上選擇車票種類:成人票或孩童票,單程票、來回票或一天性的旅行卡.

2 按下你將前往之車站.

3 票價顯示在這裡,同時指示你將投入整數或可以找零.

4 投入硬幣或紙鈔,如果有足夠零錢,機器就會退還給你.

5 取回車票及零錢處.

車票
車票請收好,到站時仍需要.

搭地鐵遊市區的要訣

1 一進車站,先確定你要搭乘那一路線,或那些路線.如果有困難,可找票務台的職員幫忙.

將你的車票或旅行卡插入機器上的票孔.

2 向車站裡的自動售票機或票務台買車票或旅行卡.如果回程想搭地鐵,來回票通常只給1張,這時車票就得保留直到行程走完.

當車票退出後,抽回車票,門就自動打開.

3 月台在收票閘口的另一側.如果依循正確的操作方式,這些收票機是很容易使用的.

4 依照方向指示到達你要搭乘的路線.有時候會有些複雜,所以要睜大眼睛看清楚.

多數車站票務台在靠近閘口位置.

5 你可能需要選擇你要的路線的月台.如果不確定往那一方向,可以看這張車站表.

6 大部分月台設有電子指示板,顯示出下兩三列列車的終點站名及所需等候的時間.

某些車廂,你必須壓下按扭,門才會打開

7 上車之後,可用車廂內的路線圖,來對照你的行程,每當進站時,站名會印在上面.

8 踏出車廂後,尋找出口指標或轉車月台.

倫敦巴士

倫敦市區
交通標誌

老式的紅色雙層巴士,是倫敦的特徵之一,但現在已經比以前少見了。公車系統開放民營之後,有許多較小的現代巴士,一些是單層的,一些甚至不是紅色的。如果有座位,乘巴士遊倫敦是一種優閒隨興的方式。如果趕時間,就會很掃興。倫敦的交通是有名的擁擠,時速很慢,特別在尖峰時刻(上午8:00-9:30及下午4:30-6:30),搭乘巴士會花更多時間。

巴士站牌

巴士通常停在LRT標誌的站牌。在以下這類「request」站牌,則要舉手招車。

坐對巴士

市中心的巴士站都列有你所需要路線的主要站名。可能也會有附近站牌的街圖。如果不確定行車的方向,可以詢問司機。

搭乘倫敦巴士

不論是否有人要上下車,巴士會在有標誌(見上圖的)站牌停車,否則就會在立有「request」的站牌旁停車。巴士車號及終點站,都會清楚的寫在巴士前端或後面。新式巴士只有一位司機向上車的乘客收費。老式巴士同時有司機及車掌,後者在車程中收費。他們會告訴你車資並可找零錢(大鈔不找),而你就可拿到只限此次行程使用的車票,請保留票根下車時交回。如果你要走上許多行程,購買旅行卡是

較便利的方式。

如果要下車,在巴士駛向你要下的站牌時,按鈴即可;在老巴士上車掌會幫你按鈴。除了巴士站外,絕不可以上下車。若不確定該在那一站下車,可詢問車掌或司機。

老巴士車票

車掌會發給你到達目的地的車票。盡量不要給大鈔。

車掌
在倫敦老巴士上售票的車掌小姐。

實用巴士路線

許多倫敦巴士的路線對前往首都的主要風景區及觀光點是很便利的。遊客如果帶有旅行卡,並且不特別趕時間,搭巴士觀光及逛街是很有趣的。大眾交通工具的車費也比旅行社收費扣算得要划算多,不過就會沒有旅行社提供的觀光區導覽解說(見344頁)。

倫敦有一些觀光區是地下鐵到不了的。巴士則固定由市中心行駛至愛伯特廳(Albert Hall,203頁)、卻爾希(Chelsea,188-193頁)及克勒肯威爾(Clerkenwell,見243頁)等地。

哈洛德百貨

Marble Arch

Hyde Park Corner

Knightsbridge

自然歷史博物館
South Kensington

Sloane Square

維多利亞與愛伯特博物館

想要下車，在門邊
或樓梯邊的按鈴裝
置，按鈴即可。

巴士終站標示於
巴士的正面及
後面。

上車前就把購票的
費用準備好。

老巴士
這種巴士要從後面上車。
上車坐定後，
車掌會向你收費。

夜間巴士

倫敦的夜間巴士，在
許多熱門的路線從晚上
11:00營運至清晨6:00。
這些路線在藍色或黃色
車號前加上「N」這個
字母。所有的路線都會

夜間巴士
夜間巴士的站牌附有
這個標誌，而旅行卡
無法適用。

經過特拉法加廣場，因
此，如果時間晚了，先
到那裡，再搭車回家也
快些。注意謹慎安排行
程，倫敦範圍很大，縱使
你晚上搭上巴士，最後
仍可能迷路或距離你要
去的地方，還有一大段

新型巴士
這型巴士只有司機
沒有車掌。乘客上車時
由司機收費。

路程。所以當搭夜間巴
士時一定要先瞭解清楚
狀況。單獨乘坐上層車
廂並不安全，夜間巴士
並沒有車掌。旅遊資訊
中心可提供你夜間巴士
的路線及時刻表細節，
巴士站牌上也有註明。

圖例

▬▬▬	9號巴士路線
▬▬▬	15號巴士路線
▬▬▬	11號巴士路線
▬▬▬	168號巴士路線
▬▬▬	77a號巴士路線
⊖	地鐵車站
⇄	國鐵車站

搭國鐵遊倫敦

國鐵站標誌

每天有成千上萬的人以國鐵為交通工具。就觀光客來說，如果要到倫敦的周邊地區，國鐵是很方便的，特別是地鐵沒有延伸到的泰晤士河以南地帶。你也可以搭國鐵，在英國作較長途的旅遊 (見358-359頁)。

實用路線

對倫敦的觀光客而言，最常搭乘的國鐵路線是從Charing Cross或Cannon街起站 (只在週一至週五行駛) 經過倫敦大橋到格林威治 (見232-239頁)。Thameslink路線連接盧坦 (Luton) 機場及南倫敦、蓋特威克 (Gatwick) 機場及布萊頓 (Brighton)，途經West Hampstead及Blackfriars。

搭乘火車

倫敦有8個主要的火車站，遍及整個東南和以外地區 (見358-359頁)。國鐵四通八達，有每站都停的慢車、主要城鎮間的特快車以及行駛英國各地的InterCity列車之別。確定詳細看過月台的說明，你才能搭上方向正確的直達火車。

一些火車門是自動開啟的，有些要觸摸按鈕或推開把手。從車內打開老式的車門則需要拉下窗戶，手伸到外面去開。火車在行駛中必須遠離車門，如果站著，一定要抓緊環帶或欄杆。

國鐵車票

不論向旅行社或國鐵車站買票，一定要親自去買。大部分信用卡都可被接受。票務櫃台通常會大排長龍，使用自動售票機，操作方式和地鐵的售票機相似 (見362頁)。

各類火車票令人頭昏眼花，但大致有兩種選擇：一是在大倫敦地區內的行程，另一是旅行卡的使用 (見360頁)。而較長的行程，廉價(Cheap Day) 來回票比起一般來回票價更便宜。不論如何，這兩種車票都要在上午9:30後才開始販賣及使用。

廉價 (Cheap Day)
來回票

一日遊行程

除了倫敦之外，英國東南部還有許多地方值得旅客遊訪，搭乘國鐵既迅速又方便。想知道旅遊細節可打電話到英國旅遊局 (見345頁)。另國鐵旅客詢問處 (0171-928 5100) 可提供其服務項目的諮詢。

泛舟於溫莎古堡前的泰晤士河

●奧德利底 (Audley End)
此鄉村附近有座非常出色的詹姆斯一世風格宅邸.
從Liverpool街出發,40英哩 (60公里);1小時的車程.

●巴斯 (Bath)
保留原貌的喬治王時期美麗城市,羅馬遺跡也仍存留.
從Paddington站出發,107英哩 (172公里); 1小時25分的車程.

●布萊頓 (Brighton)
活潑迷人的海濱度假勝地。見the Royal Pavilion.
從維多利亞站出發,53英哩 (85公里); 1小時車程.

●劍橋 (Cambridge)
擁有美術館及古老學院的大學城,從Liverpool街或King's Cross出發,54英哩 (86公里);1小時車程.

●坎特伯里 (Canterbury)
其大教堂是英國最古老最大的觀光點之一
從Victoria站出發,84英哩 (98公里); 1小時25分鐘車程.

●哈特菲德屋 (Hatfield House)
伊莉莎白時代皇宮並有特殊的陳列物.
從King's Cross或Moorgate出發,21英哩 (33公里);20分鐘車程.

●牛津 (Oxford)
如同劍橋一樣,以古老的大學城聞名.從Paddington出發,56英哩(86公里);1小時車程.

●索爾斯伯里 (Salisbury)
以大教堂聞名,可開車到史前石柱群.
從Waterloo站出發,84英哩 (139公里);1小時40分鐘車程.

●聖阿爾班斯 (St Albans)
曾經是宏偉的羅馬城.
從King's Cross站或Moorgate出發,25英哩 (40公里);30分鐘車程.

●溫莎 (Windsor)
河畔小鎮;王室古堡,1992年毀於火災.從Paddington出發,在Slough轉車,20英哩 (32公里);30分鐘車程.

搭乘計程車

英國的黑色計程車如同紅色巴士一樣知名。但它們都很現代化，所以你也可能看到藍色、綠色、紅色甚至白色的計程車，車身上並畫有廣告。黑色計程車司機對倫敦街道的知識及最快速的交通路線必須通過嚴格測驗才能拿到執照。和一般觀念不同的是，他們是倫敦最安全的駕駛員，因為駕駛故障車是被禁止的。

現代色彩的傳統倫敦計程車

倫敦計程車

叫計程車

有執照的計程車需備有「出租」(For Hire)字樣，當空車時就會亮起。你可打電話叫車，在街上攔車或在計程車站的車列中找車。揮手後計程車會停下來，告訴他你要去的地方即可。倫敦計程車之搭載範圍是6英哩 (9.6公里) 內的任何地方，亦即在

都會警局的轄區內；其中包括大半的倫敦市區及希斯羅機場。

可取代黑計程車的是迷你計程車及沙龍車。打電話給公司，或到他們的辦事處叫車，通常都是24小時營業，出發前先講好車價。不要在街上搭迷你計程車，因為他們通常是違法的，沒有適當的保險。迷你計程車公司列在電話簿裡 (見352頁)。

計程車費

所有有執照的計程車上都裝設計程表，在客人上車後以1英鎊起開始計費。每分鐘或每311公尺 (340碼) 跳表。攜帶行李、超載乘客、深夜時間載客都要加收費用。收費表會列出。

洽詢電話

Computer Cabs (有執照)
📞 0171-286 0286.

Radio Taxis (有執照)
📞 0171-272 0272.

Ladycabs (女性駕駛)
📞 0171-254 3501.

My Fare Lady (女性駕駛)
📞 0171-923 2266.

遺失物件
📞 0171-833 0996.
開放時間:週一至週五,上午9:00
至下午4:00.

申訴
📞 0171-230 1631.
必須知道計程車車牌號碼.

　　　　燈亮時，表示是空車及是否備有上下輪椅的裝置

跳表時，收費表會顯示車費，和超載乘客，行李或加價時刻的額外費用。領有牌照計程車之收費是一樣的。

車費　／　加收費用

有牌照計程車

搭計程車遊倫敦是很安全的方式。車裡有兩張可摺疊座椅，可搭載五位乘客及具有充足的空間放置行李。

街道速查圖

　　書中介紹的觀光區、旅館、餐廳、商店及娛樂場所等地點，都可查閱街道速查圖 (請見右頁的使用方法)。完整的街道名稱索引及地圖上標示的有趣地點，可在後面幾頁的街道速查圖索引中找到。主要地圖顯示倫敦各個不同的區域郵遞代號。地圖上包括觀光區 (彩色標示)，以及整個倫敦市中心重要的旅館、餐廳、酒館及娛樂場。

郵政區域以橘色標出。

圖例

--- 　郵政區域分界線

如何使用地圖資訊

第一個數字告訴你該
翻到地圖那一頁

衛斯理之屋與禮拜堂 ⑫
Wesley's House and
Chapel

49 City Rd EC1. □ 街道速查圖 7
B4. ☎ 0171-253 2262. ⊖ Old St.
□ 開放時間 週一至週六上午
10:00至下午4:00. □ 需購票 ⊙
🅰 ✝ 週日上午11:00 🎞 🛍 □
影片欣賞,展覽.

字母與數字顯示座標位
置。字母代表自上至下
的區域,數字在旁邊。

地圖的連接請續查
15圖.

街道速查圖圖例

▨	主要觀光點
▩	其他觀光點
▧	其他建築
⊖	地鐵車站
🚆	國鐵車站
🚌	長程巴士車站
⛴	遊船停駁點
ℹ	遊客服務中心
✚	醫院或救護單位
🚔	警察局
✝	教堂
✡	猶太教會
⊠	郵局
═	鐵路軌道
═	高速公路
─	單行道
─	行人步行區
ᴿ¹³⁰	門牌號碼(主要街道)

地圖比例尺

0 公尺　　　　　200
0 碼　　　　　　200

1:12,000

街道速查圖索引

Street	Ref	Street	Ref
Denbigh Terr W11	9 B2	Duke's Rd WC1	5 B3
Denham St SE10	24 F1	Duke's Pl EC3	16 D1
Denman St W1	13 A2	Dunbridge St E2	8 F4
Denning Rd NW3	1 B5	Duncan Rd E8	8 F1
Dennis Severs House E1	8 D5	Duncan St N1	6 F2
Denny St SE11	22 E2	Duncan Terr N1	6 F2
Denyer St SW3	19 B2	Dunloe St E2	8 E2
Derbyshire St E2	8 F3	Dunraven St W1	11 C2
Dereham Pl EC2	8 D4	Dunstan Rd E8	8 D1
Dericote St E8	8 F1	Dunston St E8	8 D1
Derry St W8	10 D5	Durant St E2	8 F2
Design Centre SW1	13 A3	Durham St SE11	22 D3
Design Museum SE1	16 E4	Durham Terr W2	10 D1
Devonshire Clo W1	4 E5	Durward St E1	8 F5
Devonshire Dri SE10	23 A4	Dutton St SE10	23 B4
Devonshire Pl W1	4 D5	Dyott St WC1	13 B1
Devonshire Sq EC2	16 D1		
Devonshire St W1	4 D5	**E**	
Devonshire Terr W2	10 F2		
Dewey Rd N1	6 E1	Eagle Ct EC1	6 F5
Diamond Terr SE10	23 B4	Eagle St WC1	13 C1
Dickens House Museum WC1	6 D4	Eagle Wharf Rd N1	7 A2
Dilke St SW3	19 C4	Eamont St NW8	3 B2
Dingley Rd EC1	7 A3	Earl St EC2	7 C5
Dinsdale Rd SE3	24 E2	Earlham St WC2	13 B2
Disbrowe Rd W6	17 A4	Earl's Court Exhibition Centre SW5	17 C3
Disney Pl SE1	15 A4	Earl's Court Gdns SW5	18 D2
Diss St E2	8 E2	Earl's Court Rd SW5, W8	18 D2
Ditch Alley SE10	23 A4	Earl's Court Sq SW5	18 D3
Dock St E1	16 E2	Earl's Terr W8	17 B1
Dockhead SE1	16 E5	Earl's Wlk W8	17 C1
Dr Johnson's House EC4	14 E1	Earlswood St SE10	24 D1
Doddington Gro SE17	22 F3	Earsby St W14	17 A2
Doddington Pl SE17	22 F4	East Ferry Rd E14	23 A1
Dodson St SE1	14 E5	East Heath NW3	1 B3
Dolben St SE1	14 F4	East Heath Rd NW3	1 B4
Dolphin Sq SW1	21 A3	East Pier E1	16 F4
Dombey St WC1	5 C5	East Rd N1	7 B3
Donegal St N1	6 D2	East Smithfield E1	16 E3
Donne Pl SW3	19 B2	East Tenter St E1	16 E2
Doon St SE1	14 E3	Eastbourne Ms W2	10 F1
Doric Way NW1	5 A3	Eastbourne Terr W2	10 F1
Dorset Rd SW8	21 C5, 22 D5	Eastcastle St W1	12 F1, 13 A1
Dorset St NW1, W1	3 C5, 3 C5	Eastcheap EC3	15 C2
Doughty Ms WC1	6 D4	Eastney St SE10	23 C1
Doughty St WC1	6 D4	Eaton Gate SW1	20 D2
Douglas St SW1	21 A2	Eaton La SW1	20 E1
Douro Pl W8	10 E5	Eaton Ms SW1	20 D1
Dove House St SW3	19 A3	Eaton Ms North SW1	20 D1
Dove Row E2	8 F1	Eaton Ms West SW1	20 D2
Dover St W1	12 F3	Eaton Pl SW1	20 D1
Down St W1	12 E4	Eaton Sq SW1	20 D1
Downing St SW1	13 B4	Eaton Terr SW1	20 D2
Downshire Hill NW3	1 C5	Ebbisham Dri SW8	22 D4
Draycott Ave SW3	19 B2	Ebor St E1	8 D4
Draycott Pl SW3	19 C2	Ebury Bridge SW1	20 E2
Draycott Terr SW3	19 C2	Ebury Bridge Rd SW1	20 E3
Drayton Gdns SW10	18 F3	Ebury Ms SW1	20 E1
Druid St SE1	16 D4	Ebury Sq SW1	20 E2
Drummond Cres NW1	5 A3	Ebury St SW1	20 E2
Drummond Gate SW1	21 B3	Eccleston Bridge SW1	20 E2
Drummond St NW1	4 F4, 5 A3	Eccleston Ms SW1	20 D1
Drury La WC2	13 C1	Eccleston Pl SW1	20 E2
Drysdale St N1	8 D3	Eccleston Sq SW1	20 F2
Duchess of Bedford's Wlk W8	9 C5	Eccleston St SW1	20 E1
Duchess St W1	4 E5	Edge St W8	9 C4
Duchy St SE1	14 E3	Edgware Rd W2	3 A5, 11 B1
Dufferin St EC1	7 B4	Edith Gro SW10	18 E4
Duke Humphrey Rd SE3	24 D5	Edith Rd W14	17 A2
Duke of Wellington Pl SW1	12 D5	Edith Terr SW10	18 E5
Duke of York St SW1	13 A3	Edith Vlls W8	17 B2
Duke St SW1	12 F3	Edwardes Sq W8	17 C1
Duke St W1	12 D2	Effie Rd SW6	17 C5
Duke St Hill SE1	15 B3	Egerton Cres SW3	19 B1
Duke's La W8	10 D4	Egerton Dri SE10	23 A4
		Egerton Gdns SW3	19 B1
		Egerton Pl SW3	19 B1
		Egerton Terr SW3	19 B1
		Elaine Gro NW5	2 E5
		Elcho St SW11	19 B5
Eldon St E1	8 D5	Farm La SW6	17 C5
Eldon Gro NW3	1 B5	Farm St W1	12 E3
Eldon Rd W8	18 E1	Farmer's Rd SE5	22 F5
Eldon St EC2	7 C5	Farncombe St SE16	16 F5
Elgin Cres W11	9 A2	Farnham Royal SE11	22 D3
Elia St N1	6 F2	Farringdon La EC1	6 E4
Eliot Hill SE13	23 B5	Farringdon Rd EC1	6 E4
Eliot Pl SE3	24 D5	Farringdon St EC4	14 F1
Eliot Vale SE3	23 C5	Fashion St E1	8 E5
Elizabeth Bridge SW1	20 E2	Faunce St SE17	22 F3
Elizabeth St SW1	20 E2	Fawcett St SW10	18 E4
Ellen St E1	16 F2	Feathers Pl SE10	23 C2
Ellerdale Clo NW3	1 A5	Featherstone St EC1	7 B4
Ellerdale Rd NW3	1 A5	Felton St N1	7 B1
Elliott's Row SE11	22 F1	Fenchurch Ave EC3	15 C2
Elm Pk Gdns SW10	18 F3, 19 A3	Fenchurch Bldgs EC3	16 D2
Elm Pk Rd SW3	18 F4	Fenchurch St EC3	15 C2, 16 D2
Elm Pl SW7	18 F3	Fentiman Rd SW8	21 C4, 22 D5
Elm St WC1	6 D4	Fenton House NW3	1 A4
Elms Rd SW4	9 A5	Fernshaw Rd SW10	18 E4
Elvaston Pl SW7	18 E1	Ferry St E14	23 B1
Elverson Rd SE8	23 A5	Festival/South Bank Pier SE1	14 D3
Elverton St SW1	21 A1	Fetter La EC4	14 E1
Elwin St E2	8 E3	Field Rd W6	17 A4
Elystan Pl SW3	19 B2	Fieldgate St E1	16 F1
Elystan St SW3	19 B2	Filmer Rd SW6	17 B5
Emba St SE16	16 F5	Finborough Rd SW10	18 E4
Embankment Gdns SW3	19 C4	Fingal St SE10	24 F1
Emerald St WC1	6 D5	Finsbury Circus EC2	7 B5, 15 B1
Emerson St SE1	15 A3	Finsbury Mkt EC2	7 C5
Emma St E2	8 F2	Finsbury Pavement EC2	7 B5
Emperor's Gate SW7	18 E1	Finsbury Sq EC2	7 B5
Endell St WC2	13 B1	Finsbury St EC2	7 B5
Enderby St SE10	24 D1	First St SW3	19 B1
Endsleigh Gdns WC1	5 A4	Fisherton St NW8	3 A4
Endsleigh St WC1	5 A4	Fishmongers' Hall EC3	15 B2
Enford St W1	3 B5	Fitzalan St SE11	22 D2
English Grounds SE1	15 C4	Fitzgeorge Ave W14	17 A2
Enid St SE16	16 E5	Fitzjames Ave W14	17 A2
Ennismore Gdns SW7	11 A5	Fitzjohn's Ave NW3	1 B5
Ennismore Gdns Ms SW7	11 A5	Fitzroy Pk N6	2 E1
Ensign St E1	16 F2	Fitzroy Sq W1	4 F4
Epirus Rd SW6	17 C5	Fitzroy St W1	4 F5
Epworth St EC2	7 C4	Flask Wlk NW3	1 B5
Erasmus St SW1	21 B2	Flaxman Terr WC1	5 B3
Errol St EC1	7 B4	Fleet Rd NW3	2 D5
Essex Rd N1	6 F1	Fleet St EC4	14 E1
Essex St WC2	14 D2	Fleming Rd SE17	22 F4
Essex Vlls W8	9 C5	Fleur de Lis St E1	8 D5
Estcourt Rd SW6	17 B5	Flitcroft St WC2	13 B1
Estelle Rd NW3	2 E5	Flood St SW3	19 B3
Esterbrooke St SW1	21 A2	Flood Wlk SW3	19 B3
Eustace Rd SW6	17 C5	Floral St WC2	13 C2
Euston Rd NW1	4 F4, 5 A4	Florence Nightingale Museum SE1	14 D5
Euston Sq NW1	5 A3	Florida St E2	8 F3
Euston St NW1	5 A4	Flower Wlk, The SW7	10 F5
Evelyn Gdns SW7	18 F3	Foley St W1	4 F5
Evelyn Wlk N1	7 B2	Folgate St E1	8 D5
Eversholt St NW1	4 F2, 5 A3	Forbes St E1	16 F2
Eversholt St NW1	5 A3	Fordham St E1	16 F1
Ewer St SE1	15 A4	Foreign & Commonwealth Office SW1	13 B4
Exeter St WC2	13 C2	Forset St W1	11 B1
Exhibition Rd SW7	11 A5, 19 A1	Forston St N1	7 B2
Exton St SE1	14 E4	Forsyth Gdns SE17	22 F4
Eyre St Hill EC1	6 E4	Fortune St EC1	7 A4
Ezra St E2	8 E3	Foster La EC2	15 A1
		Foubert's Pl W1	12 F2
F		Foulis Terr SW7	19 A2
		Fount St SW8	21 B5
Fabian Rd SW6	17 B5	Fountains, The W2	10 F3
Fair St SE1	16 D4	Fournier St E1	8 E5
Fairclough St E1	16 F1	Foxley Rd SW9	22 E5
Fairholme Rd W14	17 A3	Foyle Rd SE3	24 E2
Fakruddin St E1	8 F4	Foyle Rd SE3	24 E2
Falconwood Ct SE3	24 E5	Frampton St NW8	3 A4
Falkirk St N1	8 D2	Francis St SW1	20 F1, 21 A1
Fan Museum SE10	23 B3		
Fane St W14	17 B4	Franklins Row SW3	19 C3
Fann St EC1	7 A5	Frazier St SE1	14 E5
Fanshaw St N1	7 C3		
Faraday Museum W1	12 F3		

每處地名後附有郵政區號，其後則為街道速查圖參照碼

每處地名後附有郵政區號，其後則為街道速查圖參照碼

MIDDLESEX
CUTLERS
GARDENS
BELL LANE
WENTWORTH
TOWER
COMMERCIAL STREET
STREET
GUNTHORPE ST
OSBORN STREET
WHITECHAPEL ROAD
FIELDGATE STREET
NEW
PETTICOAT LANE
GRAVEL LANE
OLD CASTLE STREET
GOULSTON
PLUMBER'S ROW
GREENFIELD ROAD
SETTLES STREET
MYRDLE STREET
FORDHAM STREET
ROAD
SDITCH
SQUARE
TOYNBEE
Whitechapel Art Gallery
WHITE CHURCH LANE
ADLER STREET
MULBERRY ST
PLUMBER'S ROW
St Botolph Street
Aldgate East
ALDGATE HIGH STREET
WHITECHAPEL HIGH STREET
COMMERCIAL ROAD
BURSLEM STREET
CANNON STREET RD
Aldgate
BRAHAM STREET
LEMAN STREET
GOWER'S WALK
BACK CHURCH LANE
HENRIQUES STREET
BATTY STREET
CHRISTIAN STREET
St Katharine Cree
ALDGATE
MANSELL STREET
FAIRCLOUGH STREET
LLOYD'S AVE
FRIARS
VINE STREET
ALIE STREET
NORTH TENTER ST
WEST TENTER ST
E TENTER ST
ST MARK STREET
FIEBERS STREET
ELLEN STREET
STUTFIELD ST
WICKER ST
PONLER ST
Church Street
HAYDON STREET
SCARBOROUGH STREET
SOUTH TENTER STREET
HOOPER STREET
PINCHIN STREET
PEPYS STREET
CROSSWALL
GOODMANS YARD
PORTSOKEN STREET
PRESCOT ST
CHAMBER STREET
CABLE STREET
MINORIES
Tower Gateway
ROYAL MINT STREET
DOCK STREET
HINDMARSH
TRINITY SQUARE
COOPER'S ROW
MINORIES HILL
Tower Hill
JOHN FISHER STREET
CARTWRIGHT STREET
BLUE ANCHOR YARD
ENSIGN ST
D ST
TOWER HILL
THE HIGHWAY
TOWER HILL
EAST
SMITHFIELD
PENNINGTON STREET
Tower of London
TOWER BRIDGE APPROACH
ST KATHARINE'S WAY
THOMAS MORE STREET
NESHAM STREET
VAUGHAN WAY
ASHER WAY
St Katharine's Dock
MEWS STREET
KENNET STREET
ST KATHARINE'S WAY
VAUGHAN WAY
3
St Katharine's Pier
Tower Bridge
ST KATHARINE'S WAY
WAPPING HIGH STREET
SAMPSON STREET
KNIGHTEN STREET
NW PIER
W PIER
NE PIER
E PIER
River Thames
4
TOWER BRIDGE ROAD
SHAD THAMES
GAINSFORD STREET
QUEEN ELIZABETH STREET
CURLEW STREET
Design Museum
FAIR
TOOLEY STREET
LAFONE STREET
SHAD THAMES
BERMONDSEY WALL WEST
CHAMBERS STREET
BEVINGTON STREET
FARNCOMB STREET
WILSON GROVE
MARIGOLD STREET
JACOB STREET
MILL
WOLSELEY STREET
GEORGE ROW
EMBA ST
JANEWAY ST
TANNER STREET
DRUID STREET
MALTBY STREET
DOCKHEAD
JAMAICA ROAD
TOWER BRIDGE ROAD
POPE STREET
PURBROOK ST
RILEY ROAD
ABBEY STREET
ALSCINGER STREET
ENID STREET
SCOTT LIDGETT CRESCENT
OLD JAMAICA ROAD
MARINE STREET
ST JAMES'S RD
JAMAICA ROAD
KEETON'S ROAD
5

索引

本書編有索引三份，務求提供讀者迅速而有效的查索途徑，分別是：1.原文中文索引，按字母序排列；2.中文原文索引，按中文筆劃排列；3.中文分類索引，將各項旅遊相關條目按類區分，再按中文筆劃排列。另，斜體英文字用以表示作品名稱。

原文中文索引

中文原文索引

14

中文分類索引

國家圖書館出版品預行編目資料

倫敦/陳繼芳等譯—二版—臺北市:

遠流出版: 1997年[民86]
　　面;　　公分.—（全視野世界旅行圖鑑）
譯自:Eyewitness Travel Guides: London
含索引
ISBN 957-32-3302-9 （精裝）

1.倫敦—描述與遊記

741.719　　　　　　　　　　　　　86008120

誌謝

謹向所有曾參與和協助本書製作的各國人士及有關機構深致謝忱。由於每一分努力，使得旅遊書的內容與形式達於本世紀的極致，也使得旅遊的視野更形寬廣。

本書主力工作者
Jane Shaw, Sally Ann Hibbard, Tom fraser, Pippa Hurst, Robyn Tomlinson, Clare Sullivan, Douglas Amrine, Geoff Manders, Georgina Matthews, Peter Luff, David Lamb, Anne-Marie Bulat, Hilary Stephens, Ellen Root, Siri Lowe, Christopher Pick, Lindsay Hunt, Andrew Heritage, James Mills-Hicks, Chez Pichall, John Plumer, Philip Enticknap, John Heseltine, Stephen Oliver, Brian Delf, Trevor Hill, Robbie Polley.

主要撰文
Michael Leapman

文稿撰寫
Yvonne Deutch, Guy Dimond, George Foster, Iain Gale, Fiona Holman, Phil Harris, Christopher Middleton, Steven Parissien, Bazyli Solowij, Mark Wareham, Jude Welton.

編務及研究
Sandy Carr, Matthew Barrell, Siobhan Bremner, Serena Cross, Annie Galpin, Miriam Lloyd, Ava-Lee Tanner.

特約圖像工作者
Max Alexander, Peter Anderson, June Buck, Peter Chadwick, Michael Dent, Philip Dowell, Mike Dunning, Andreas Einsiedel, Steve Gorton, Christi Graham, Alison Harris, Peter Hayman, Stephen Hayward, Roger Hilton, Ed Ironside, Colin Keates, Dave King, Neil Mersh, Nick Nichols, Robert O'Dea, Vincent Oliver, John Parker, Tim Ridley, Kim Sayer, Chris Stevens, James Stevenson, James Strachan, Doug Traverso, David Ward, Mathew Ward, Steven Wooster and Nick Wright.

Ann Child, Tim Hayward, Fiona M Macpherson, Janos Marffy, David More, Chris D Orr, Richard Phipps, Michelle Ross, John Woodcock.

地圖繪製
Advanced Illustration (Cheshire), Contour Publishing (Derby), Euromap Limited (Berkshire). Street Finder maps: ERA Maptec Ltd (Dublin) adapted with permission from original survey and mapping from Shobunsha (Japan).

地圖研究
James Anderson, Roger Bullen, Tony Chambers, Ruth Duxbury, Jason Gough, Ailsa Heritage, Jayne Parsons, Donna Rispoli, Jill Tinsley, Andrew Thompson, Iorwerth Watkins.

研究助理
Chris Lascelles, Kathryn Steve.

設計及編輯助理
Keith Addison, Oliver Bennett, Michelle Clark, Carey Combe, Vanessa Courtier, Lorna Damms, Simon Farbrother, Marcus Hardy, Sasha Heseltine, Stephanie Jackson, Stephen Knowlden, Jeanette Leung, Jane Middleton, Fiona Morgan, Louise Parsons, Leigh Priest, Liz Rowe, Simon Ryder, Susannah Steel, Anna Streiffert, Andrew Szudek, Diana Vowles, Andy Wilkinson.

特別助理
Christine Brandt at Kew Gardens, Shelia Brown at The Bank of England, John Cattermole at London Buses Northern, the DK picture department, especially Jenny Rayner, Pippa Grimes at the V & A, Emma Healy at Bethnal Green Museum of Childhood, Alan Hills at the British Museum, Emma Hutton and Cooling Brown Partnership, Gavin Morgan at the Musuem of London, Clare Murphy at Historic Royal Palaces, Ali Naqei at the Science Museum, Patrizio Semproni, Caroline Shaw at the Natural History Museum, Gary Smith at British Rail, Monica Thurnauer at The Tate and Alistair Wardle.

圖片文獻參考
The London Aerial Photo Library, and P and P F James.

圖片攝影許可
Dorling Kindersley would like to thank the following for their kind permission to photograph at their establishments:
All Souls Church, Banqueting House (Crown Copyright by kind permission of Historic Royal Palaces), Barbican Centre, Burgh House Trust, Cabinet War Rooms, Chapter House (English Heritage), Charlton House, Chelsea Physic Garden, Clink Exhibition, Maritime Trust (Cutty Sark), Design Museum, Gatwick Airport Ltd, Geffrye Museum, Hamleys and Merrythought, Heathrow Airport Ltd, Imperial War Museum, Dr Johnson's House, Keats House

(the London Borough of Camden), London Underground Ltd, Madame Tussaud's, Old St Thomas's Operating Theatre, Patisserie Valerie, Place Below Vegetarian Restaurant, Royal Naval College, St Alfege's, St Bartholomew-the-Great, St Bartholomew-the-Less, St Botolph's Aldersgate, St James's, St John's Smith Square, The Rector and Churchwardens of St Magnus the Martyr, St Mary le Strand, St Marylebone Parish Church, St Paul's Cathedral, the Master and Wardens of the Worshipful Company of Skinners, Smollensky's Restaurants, Southbank Centre, Provost and Chapter of Southwark Cathedral, HM Tower of London, Wellington Museum, Wesley Chapel, the Dean and Chapter of Westminster, Westminster Cathedral, and Hugh Hales, General Manager of the Whitehall Theatre (part of the Maybox Theatre group). Dorling Kindersley would also like to thank
all the other museums, galleries, churches, restaurants, shops, and other sights who aided us with photography at their establishments. These are too numerous to thank individually.

圖位代號
t = 上; tl = 上左; tc = 上中;
tr = 上右; cla = 中左上;
ca = 中上; cra = 中右上;
cl = 中左; c = 中; cr = 中右;
clb = 中左下; cb = 中下;
crb = 中右下; bl = 左最下;
b = 最下; bc = 下中;
br = 右最下.

圖片攝影
© ADAGP, Paris and DACS, London 1993: 83br, 85c; © DACS 1993: 82cr; © D. Hockney 1970 1: 85b; © the family of Eric H. Kennington, RA: 151bl; © Roy Lichtenstein DACS 1993: 83ca. The works illustrated on pages 45c, 206b, 266cb have been reproduced by kind permission of the Henry Moore Foundation.
The Publishers are grateful to the following individuals, companies and picture libraries for permission to reproduce their photographs:

Printed by kind permission of Mohamed al Fayed: 310b; Governor and Company of the Bank of England: 145tr; Bridgeman Art Library, London: 21t, 28t; British Library, London 14, 19tr, (detail) 21br, 24cb, (detail) 32tl, 32bl; Courtesy of the Institute of Directors, London 29cla; Guildhall Art Gallery, Corporation of London (detail) 26t; Guildhall Library, Corporation of London

24br, 76c; ML Holmes Jamestown – Yorktown Educational Trust, VA (detail) 17bc; Master and Fellows, Magdalene College, Cambridge (detail) 23clb; Marylebone Cricket Club, London 242c; William Morris Gallery, Walthamstow 19tl, 247tl; Museum of London 22–3; O'Shea Gallery, London (detail) 22cl; Royal Holloway & Bedford New College 157bl; Russell Cotes Art Gallery and Museum, Bournemouth 38tr; Thyssen-Bornemisza Collection, Lugano Casta 253b; Westminster Abbey, London (detail) 32bc; White House, Bond Street, London 28cb.

British Airways: 354t, 356tl, 359t; reproduced with permission of the British Library Board: 127b; © The British Museum: 16t, 16ca, 17tl, 40t, 91c, 126–7 all pics except 126t & 127b, 128–9 all pics.

Camera Press, London: P. Abbey - LNS 73cb; Cecil Beaton 79tl; HRH Prince Andrew 95bl; Allan Warren 31cb; Colorific!: Steve Benbow 55t; David Levenson 66–7; Thomas Coram Foundation for Children: 125b; Courtesy of the Corporation of London: 55c, 146t; Courtauld Institute Galleries, London: 41c, 117b.

Percival David Foundation of Chinese Art: 130c; Department of Transport (Crown Copyright): 361b; Courtesy of the Governors and the Directors Dulwich Picture Gallery: 43bl, 248bl.

English Heritage: 254b, 256b; English Life Publications Ltd: 255b; Philip Enticknap: 247tr; ET Archive: 19bl, 26c, 26bc, 27bl, 28br, 29cra, 29clb, 33tc, 33cr, 36bl, 185tl; British Library, London 18cr; Imperial War Museum, London 30bc; Museum of London 15b, 27br, 28bl; Science Museum, London 27cla; Stoke Museum Staffordshire Polytechnic 23bl, 25cl, 33bc; Victoria and Albert Museum, London 20c, 21bc, 25tr; Mary Evans Picture Library: 16bl, 16br, 17bl, 17br, 20bl, 22bl, 24t, 25bc, 25br, 27t, 27cb, 27bc, 30bl, 32br, 33tl, 33cl, 33bl, 33br, 36t, 36c, 38tl, 39bl, 72cb, 72b, 90b, 112b, 114b, 116c, 135t, 139t, 155bl, 159t, 162ca, 174ca, 178b, 203b, 212t, 222b.

Courtesy of the Fan Museum (The Helene Alexander Collection) 239b; Freud Museum, London: 242t.

The Gore Hotel, London: 273.

倫敦地鐵圖